LIBROS
QUE HAN CAMBIADO LA
HISTORIA

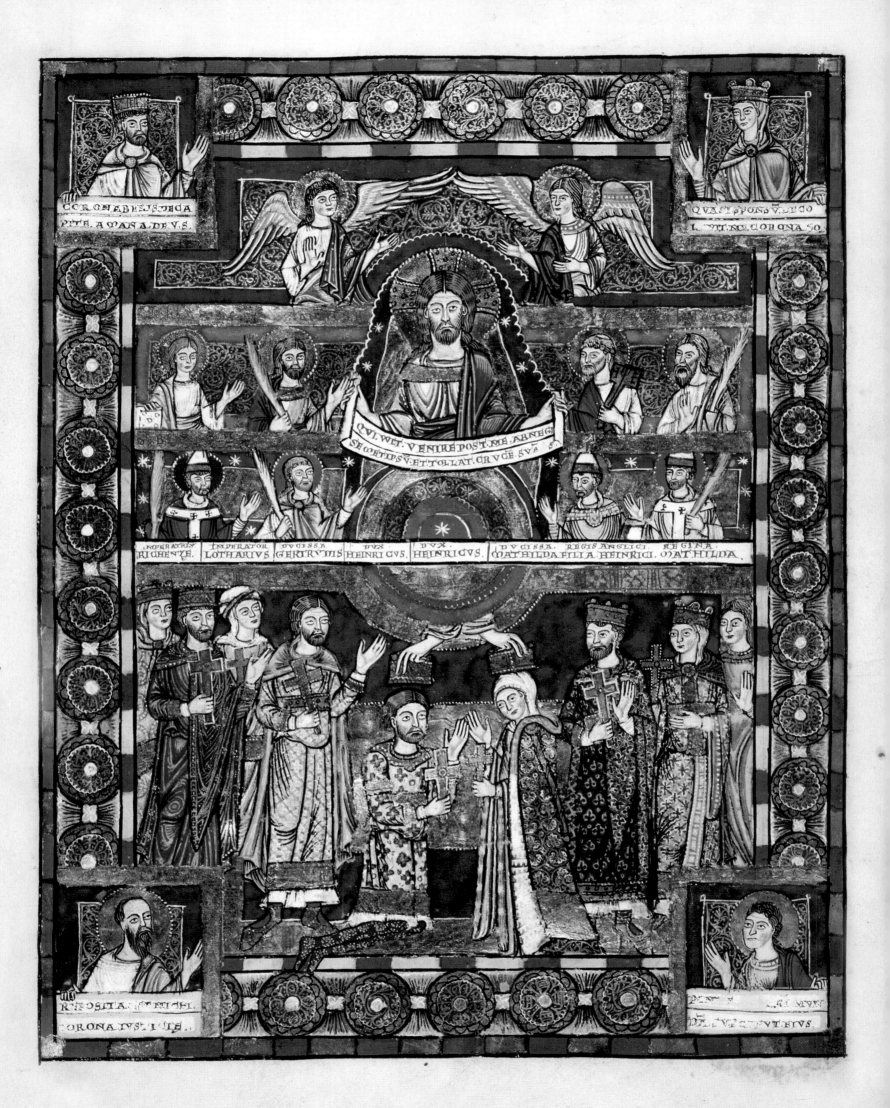

LIBROS
QUE HAN CAMBIADO LA
HISTORIA

Colaboradores
Michael Collins
con Alexandra Black, Thomas Cussans, John Farndon y Philip Parker

Edición sénior · Kathryn Hennessy
ión de arte sénior · Jane Ewart
Edición · Jemima Dunne, Natasha Khan,
Joanna Micklem, Ruth O'Rourke-
Jones, Helen Ridge, Zoë Rutland,
Alison Sturgeon y Debra Wolter
Diseño · Stephen Bere, Katie Cavanagh
y Phil Gamble
dinación editorial · Gareth Jones
ión de arte sénior · Lee Griffiths
Iconografía · Roland Smithies y Sarah Smithies
de cubierta sénior · Mark Cavanagh
inación de diseño · Sophia MTT
de cubierta
dición de cubierta · Claire Gell
Preproducción · Gillian Reid
Producción · Mandy Inness
n de publicaciones · Liz Wheeler
Dirección de arte · Karen Self
n de publicaciones · Jonathan Metcalf

DK INDIA

ión de arte sénior · Arunesh Talapatra
ión de arte sénior · Chhaya Sajwan y Devika Khosla
Edición de arte · Meenal Goel
de edición de arte · Anukriti Arora
Edición · Nishtha Kapil
de preproducción · Balwant Singh
ión de producción · Pankaj Sharma
Maquetación · Jaypal Chauhan, Nityanand
Kumar y Mohammad Rizwan

ublicado originalmente en Gran Bretaña
n 2017 por Dorling Kindersley Limited
80 Strand, London, WC2R ORL

Parte de Penguin Random House

ulo original: *Books that Changed History*
Primera edición 2018

Copyright © 2017
Dorling Kindersley Limited

© Traducción en español 2018
Dorling Kindersley Limited

Servicios editoriales deleatur, s.l.
Traducción Inés Clavero Hernández

ISBN 978-1-4654-7874-0

Impreso en China

UN MUNDO DE IDEAS
www.dkespañol.com

Contenido

Colaboradores

Colaborador principal
Padre Michael Collins
Michael Collins se graduó en el Pontificio Instituto de Arqueología Cristiana de Roma. Su pasión por los libros y la escritura surgió de su interés por la caligrafía, y después se vio alimentada por el descubrimiento de que el *Libro de Kells* perteneció un tiempo a un antepasado suyo, el obispo Henry Jones, que lo donó al Trinity College de Dublín en 1663. Collins ha publicado libros en 12 lenguas.

Alexandra Black
La carrera de Alexandra Black como escritora la llevó al principio a Japón. Después trabajó para una editorial en Australia, antes de trasladarse a Cambridge (RU). Escribe sobre temas muy diversos, desde historia hasta negocios y moda.

Thomas Cussans
Historiador y escritor residente en Francia, Thomas Cussans se dedicó durante muchos años a la edición de atlas históricos. Ha colaborado en numerosos títulos de DK, incluido *Historia: Del origen de la civilización a nuestros días*.

John Farndon
Escritor, dramaturgo, poeta y compositor, John Farndon colabora con la Anglia Ruskin University de Cambridge. Ha escrito numerosos *best sellers* internacionales, y ha traducido al inglés las obras teatrales de Lope de Vega y la poesía de Aleksandr Pushkin.

Philip Parker
Historiador, diplomático y editor, Philip Parker estudió historia en el Trinity College de Cambridge y relaciones internacionales en la Escuela de Estudios Internacionales Avanzados de la Johns Hopkins University. Autor aclamado por la crítica, también ha sido premiado por su labor como editor.

Prólogo
James Naughtie
Naughtie comenzó su carrera periodística como reportero, hasta que en 1986 empezó a trabajar como presentador de radio. Durante 20 años copresentó el programa *Today* de BBC Radio 4, y ha dirigido el club de lectura mensual de Radio 4 desde sus inicios, en 1997. Asimismo, ha presidido el jurado de los premios Booker y Samuel Johnson, y ha escrito varios libros, entre ellos *The Rivals: The Intimate Story of a Political Marriage*; *The Accidental American: Tony Blair and the Presidency*; *The Making of Music*; *The New Elizabethans* y *The Madness of July*.

1450–1649

1650–1899

1900–ACTUALIDAD

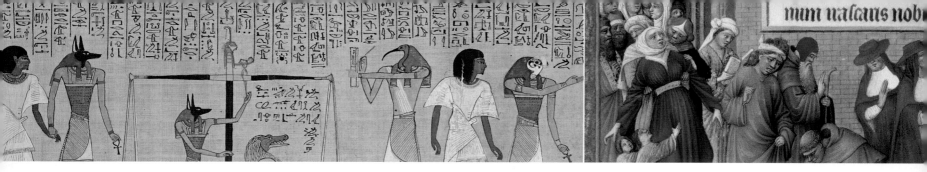

Prólogo

La luz vespertina empieza a menguar en el *scriptorium* donde un monje, paciente y silencioso, trabaja sobre su amplia mesa. Ante él, una hilera de frascos para los pigmentos −ultramar y azurita, albayalde y verdigrís, tinta de calamar y cochinilla, rojo violáceo y el intenso carmesí conocido como «sangre de drago»− y cajitas para el precioso pan de oro y plata. Al cabo de unas horas, la inicial que tiene ante él, contorneada en oro bruñido, lucirá unos colores que resplandecerán durante cientos de años.

Sigamos ejercitando la memoria e imaginemos ahora a un grupo de hombres reunidos en algún lugar del corazón de Europa a mediados del siglo XV, esta vez en un taller, no en un monasterio, frente a una sencilla máquina de madera. Uno de ellos empuja una larga palanca para hacer girar una rosca que hace descender una plancha y la presiona contra el papel humedecido. Instantes después, cuando la rosca remonta y libera la frasqueta que contiene la hoja, ante los ojos de los asistentes aparece, impresa con tipos perfectamente ordenados, una página de la Biblia de Gutenberg.

Ambas escenas pertenecen a una historia que nos lleva hasta las bibliotecas privadas del siglo XVIII, en cuyas altas estanterías los hombres pudientes atesoraban sus libros encuadernados en cuero: las primeras novelas, libros de viajes y volúmenes sobre flora y fauna bellamente ilustrados, quizá un magnífico ejemplar de la *Micrografía* de Robert Hooke, del siglo anterior, y con toda probabilidad, el diccionario del Dr. Johnson. Todos los autores clásicos estaban allí, desde Homero y Heródoto hasta Ovidio y Virgilio.

Un siglo después, los libros empiezan a llegar a los hogares corrientes, tal vez prestados de una biblioteca ambulante como la de Mudie, donde podía conseguirse la última novela de Charles Dickens o de Wilkie Collins, o *El origen de las especies* de Charles Darwin, del cual el señor Mudie encargó 500 copias antes de la publicación, ya que Darwin era uno de sus clientes. En los salones victorianos, junto al piano, había libros. Había nacido un fenómeno que años después se llamaría «público general».

La ciencia y la política, la historia y los viajes, los descubrimientos naturales y la literatura estarían pronto al alcance de cualquiera. Cuando Allen Lane publicó sus primeras ediciones de Penguin, con aquellas cubiertas de color naranja que en Gran Bretaña se convirtieron en el emblema de la alfabetización en el periodo de entreguerras, fue un pionero en la democratización de la cultura. En la era de la edición en rústica, todo el mundo podía aprender, explorar el pasado y deleitarse en un mundo de ficción donde no existían límites, desde la novela decimonónica hasta la narrativa de Joyce y la poesía de Eliot, desde relatos y *thrillers* de todo tipo

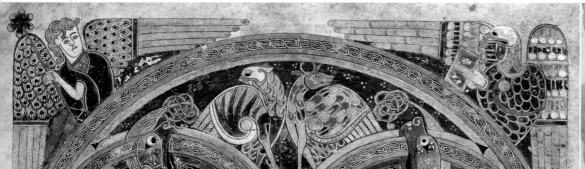

hasta, a finales del siglo XX, las aventuras de un insólito muchacho con poderes mágicos destinado a entretener a niños, padres y abuelos del mundo entero.

Pero esta es solo la historia contada en Europa, donde la veneración por el arte y la literatura grecorromanos y el poder de la tradición cristiana han hecho sombra al legado de otras civilizaciones: el *Mahabharata* indio, la filosofía china, los hermosos libros de medicina y astronomía persas o los tratados árabes de matemáticas.

El arte de estos textos —como el brillo luminoso de un libro de horas de la Europa medieval— es la prueba indestructible de nuestro deseo colectivo de hallar una expresión permanente para los productos de nuestro estudio y nuestra imaginación. Una búsqueda interminable. Todo aquel que aprecie la belleza de la caligrafía y las ilustraciones de estos libros tempranos y la energía que irradian sus páginas, tendrá presente que cualquier libro —ya sea una novela, un relato histórico, un texto religioso o un tratado científico— es un acto de creación.

Antiguos o recientes, los libros seleccionados para este volumen han cambiado vidas y nos recuerdan quiénes somos. Son, a un tiempo, espejo y lámpara, pues nos reflejan con despiadada honestidad y asimismo iluminan los lugares oscuros, lo desconocido o lo peligroso. En ellos encontramos nuestros propios miedos, como también hallamos consuelo y evasión.

Amar un libro es conocer a fondo a un amigo que se desea conservar, cueste lo que cueste. Todos tenemos libros de la infancia que se abren indefectiblemente por una página favorita, o una novela cuyo lomo pide a gritos una reparación de tantas veces como la hemos leído. Y hoy, en una época en que el libro electrónico ha abierto un nuevo capítulo de esta larga historia, son muchos los lectores que han redescubierto el poder estético del libro, que es también un hermoso objeto. Entre las muchas bondades de los libros, esta es una que nunca desaparecerá. Los editores más adelantados han comprendido por fin que ahí reside uno de sus retos, y que deberán tenerlo siempre en mente.

En estas páginas encontraremos muchos de los libros que han moldeado nuestro mundo. Son sabios y reveladores, radicales e incluso escandalosos, algunos sorprendentes por el impacto que causaron, y muchos inspiradores aún hoy. Unos representan lo mejor de nosotros, otros no, pero, en conjunto, todos nos recuerdan que el libro es ese amigo que nunca nos dará la espalda.

Es por eso por lo que lo apreciamos tanto.

JAMES NAUGHTIE

Rollos y códices

Los libros son casi tan antiguos como la propia escritura, y su aparición marca la línea divisoria entre la Prehistoria, cuando la memoria de la humanidad se transmitía de forma oral, y la Historia, cuando comenzó a registrarse por escrito para que las generaciones venideras pudieran leerla.

Los primeros textos se escribieron sobre una amplia gama de materiales, como tablillas de arcilla, seda, papiro (hecho de juncos), pergamino (pieles de animales) y papel (pasta de fibras vegetales), ensamblados de varias formas, si bien en ocasiones no estaban unidos. Uno de los textos más antiguos del mundo es el *Poema de Gilgamesh*, epopeya sumeria escrita sobre tablillas de arcilla hace unos 4000 años.

Hasta la llegada de la imprenta en el siglo XV, la mayoría de los documentos se presentaba en forma de rollo o códice. Los rollos consistían en una serie de hojas de papiro, pergamino o papel unidas por sus extremos y enrolladas. Los antiguos egipcios ya escribían en rollos de papiro hace al menos 4600 años. Los códices, en cambio, eran hojas de papiro, pergamino o papel apiladas, unidas por un lado y protegidas por una cubierta rígida: algo bastante similar a un libro moderno, pero escrito a mano. Los códices aparecieron hace al menos 3000 años, pero suelen asociarse a la difusión del cristianismo en Europa. Cada copia de un rollo o códice se basaba en manuscritos laboriosamente escritos a mano, lo que hacía de ellos objetos únicos y valiosos. Aquella inversión de tiempo y esfuerzo implicaba que tan solo los más adinerados y poderosos podían permitirse encargarlos. Por otro lado, su escasez y su exactitud en la transmisión textual dotaban a los primeros libros de una autoridad rayana en lo mágico. En el antiguo Egipto, por ejemplo, se enterraba a los difuntos con los llamados «libros de los muertos», para que sus palabras los guiaran en el más allá (pp. 18–23).

Las grandes religiones del mundo se levantaron sobre el cimiento de libros que registraban una historia sagrada y unas determinadas creencias, y que contribuyeron a la difusión de su doctrina por todo el mundo, de generación en generación: la Torá (p. 50) para los judíos, la Biblia para los cristianos, el Corán para los musulmanes; asimismo, los hindúes tienen el *Mahabharata* (pp. 28–29), y los taoístas, el *I Ching* (pp. 24–25). Actualmente, miles de años después de haberse escrito, estos libros continúan ejerciendo una profunda influencia en la vida de millones de personas. El minucioso proceso de escribir un libro a mano era, a menudo, un acto de devoción religiosa en sí mismo.

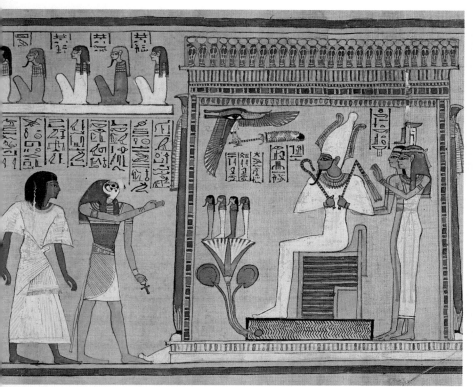

▲ **LIBROS EGIPCIOS DE LOS MUERTOS** No existen dos libros de los muertos iguales, pues se componían para el difunto en cuestión, según sus necesidades en el más allá. Escritos sobre papiro, contienen conjuros e ilustraciones, y datan de entre 1991 y 50 a.C.

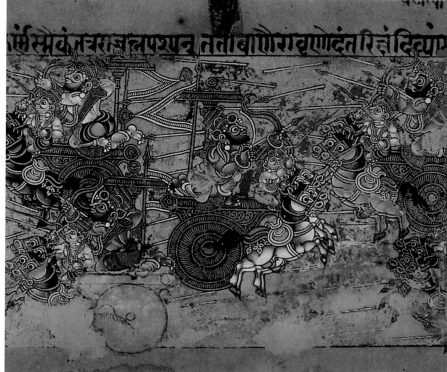

▲ **MAHABHARATA** Este poema épico escrito en sánscrito narra cuentos de la antigua India. El texto obtuvo su forma definitiva hacia 400 a.C. Esta ilustración representa la batalla entre Gatotkacha y Karna, y pertenece a un manuscrito de *c.* 1670.

> # Evitar que los hechos humanos caigan en el olvido y que las notables empresas de nuestro pueblo y de los asiáticos queden sin realce. "

HERÓDOTO, SOBRE SU INTENCIÓN AL ESCRIBIR LA *HISTORIA*, C. 450 A.C.

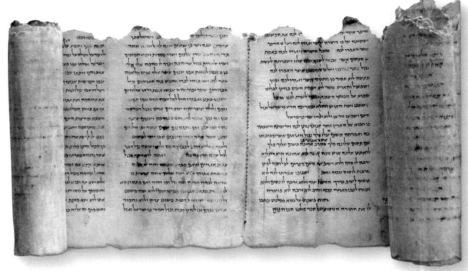

▲ **ROLLOS DEL MAR MUERTO** Producidos entre 250 a.C. y 68 d.C., los rollos del mar Muerto son una colección de 981 manuscritos descubiertos en unas cuevas de Qumrán, a orillas del mar Muerto. La mayoría contiene textos de las escrituras hebreas, pero también hay textos no religiosos, y algunos están en tan mal estado que no es posible identificarlos.

Muchos monjes trabajaban laboriosamente para producir «manuscritos iluminados» de una belleza deslumbrante, como los *Evangelios de Enrique el León* (pp. 60-63) o el *Libro de Kells* (pp. 38-43).

Pero no solo las religiones sacaron partido del poder de los libros. Estos registraban ideas e información que se fueron acumulando a lo largo del tiempo, permitiendo a cada generación aprovechar el saber de sus antepasados, y así, la reserva del conocimiento humano fue aumentando paulatinamente. Autores como Avicena (p. 56) aunaron su conocimiento con el de sus predecesores con el objetivo de ofrecer un tratado definitivo sobre una materia específica, en su caso, el *Canon de medicina* (pp. 56-57). Puesto que existían muy pocos ejemplares de cada libro, las bibliotecas que los conservaban, como la gran biblioteca griega de Alejandría (en el actual Egipto) y las del mundo musulmán, se convirtieron en importantes centros del conocimiento. En la Edad Media, los eruditos podían recorrer miles de kilómetros únicamente para leer una copia de algún libro fundamental.

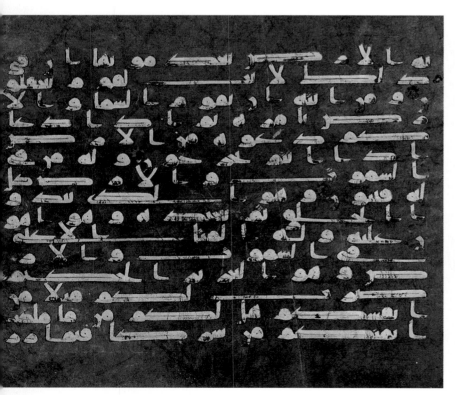

▲ **CORÁN AZUL** Esta copia del Corán, producida en el norte de África entre 850 y 950, fue al parecer un encargo para la Gran Mezquita de Kairuán, en Túnez. Las letras doradas están escritas con caligrafía cúfica.

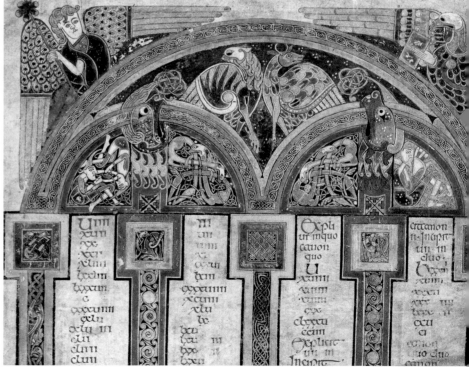

▲ **LIBRO DE KELLS** Espléndidamente iluminado con ricos colores y pan de oro, el *Libro de Kells* se elaboró en Irlanda alrededor del año 800. El manuscrito contiene los evangelios e incluye las llamadas «tablas canónicas» (en la imagen superior).

El libro impreso

La imprenta se remonta a hace más de 1800 años, a los primeros bloques de madera tallada empleados en China y Japón para estampar imágenes sobre papel o seda. En el siglo IX, los chinos ya imprimían libros, como el *Sutra del diamante* (pp. 46-47), del año 868, el ejemplo más antiguo que se conserva. De hecho, los chinos inventaron ya una suerte de tipos móviles que permitían componer páginas. Pero el libro impreso llegó realmente en 1455 en la ciudad alemana de Maguncia, cuando Johannes Gutenberg empleó los tipos móviles para imprimir la Biblia.

La Biblia de Gutenberg (pp. 74-75) era un voluminoso objeto de lujo al alcance solo de los ricos, pero pronto los impresores comenzaron a producir libros más pequeños y baratos. Uno de los pioneros de la impresión en serie fue Aldo Manuzio (pp. 86-87), humanista veneciano que en la década de 1490 fundó la primera gran editorial del mundo, la Prensa Aldina. Manuzio fue el creador de la itálica (o cursiva), una elegante tipografía más fácil de leer, así como de los libros en octavo, más manejables. Los libros dejaron de ser exclusivos de las bibliotecas y pasaron a poder leerse en cualquier parte. Cinco décadas después de la primera impresión de la Biblia de Gutenberg, había más de 10 millones de libros impresos, y la Prensa Aldina publicaba títulos con tiradas iniciales de más de mil ejemplares.

La imprenta tuvo un impacto tanto público, pues las ideas se difundían rápidamente entre muchos lectores, como privado, pues permitió que mucha gente pudiera leer en su propio hogar. Resulta interesante que muchas de las primeras ideas en difundirse mediante la imprenta fueran, precisamente, las más antiguas. La Prensa Aldina se centró en la publicación de clásicos, con el consiguiente renacimiento del interés por autores como Virgilio, Homero, Aristóteles y Euclides. Asimismo, gracias a la imprenta, obras más recientes, como la *Divina comedia* de Dante (pp. 84-85) o el *Sueño de Polífilo* (pp. 86-87), pronto se convirtieron en clásicos que influyeron en autores de toda Europa.

Ciertos libros, como el tratado de anatomía de Andrés Vesalio (pp. 98-101) o el estudio de Galileo sobre la posición de la Tierra en el universo (pp. 130-131), no solo ayudaron a difundir rápidamente ideas científicas, sino que facilitaron la consolidación del conocimiento, pues muchas personas podían acudir a las mismas fuentes.

Por otra parte, el libro impreso estimuló la expresión del pensamiento individual. Antes de la imprenta, el escritor era, por lo general, un anónimo copista que se limitaba a

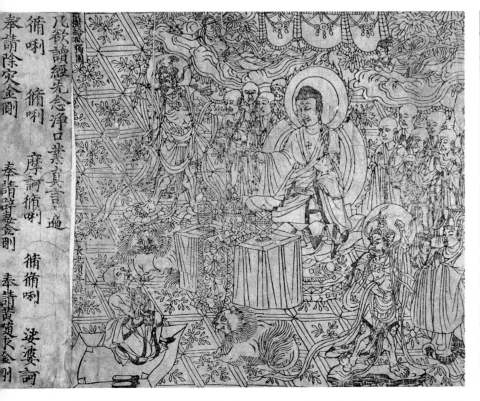

▲ **SUTRA DEL DIAMANTE** El libro impreso completo más antiguo que se conserva es el *Sutra del diamante*, que fue impreso en China en 868, por lo que precede en casi seis siglos a la Biblia de Gutenberg. Se imprimió usando bloques de madera tallada.

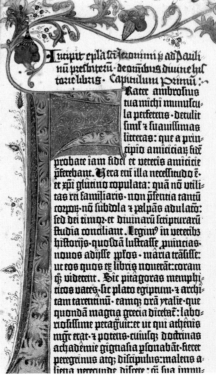

▲ **BIBLIA DE GUTENBERG** La Biblia de Gutenberg fue el primer libro impreso usando tipos móviles, y señala el inicio de la imprenta en Europa, en el año 1455. Con todo, sus bellas páginas iluminadas eran accesibles solo a una élite pudiente.

> # Gracias a los **tipos móviles** [...] estaba construyendo todo un nuevo **mundo democrático.**
>
> **THOMAS CARLYLE**, HISTORIADOR ESCOCÉS
> (1795-1881), SOBRE GUTENBERG

▶ **DIVINA COMEDIA** Dante compuso su memorable poema narrativo en 1320, pero la primera edición impresa no vio la luz hasta 1472. Además de influir en multitud de escritores y artistas de los siglos posteriores, su publicación contribuyó a la normalización de la lengua italiana.

reproducir palabras ajenas. La imprenta propició la autoría individual e hizo de los autores personajes célebres en vida. Este encumbramiento de la expresión individual sería uno de los factores que dieron lugar a las grandes revoluciones del pensamiento europeo: la Reforma protestante, el Renacimiento y la Ilustración.

Otro importante efecto de la imprenta fue el desarrollo de los idiomas nacionales. En la Edad Media, los habitantes de Europa occidental hablaban tal mezcla de dialectos, que para un parisino el habla de un marsellés resultaba prácticamente incomprensible, de modo que la lengua más empleada por los eruditos era el latín, hasta que el libro impreso contribuyó estandarizar las lenguas nacionales. Así, por ejemplo, la *Biblia del rey Jacobo*, la primera Biblia autorizada en inglés, desempeñó un papel crucial en la configuración de la lengua inglesa.

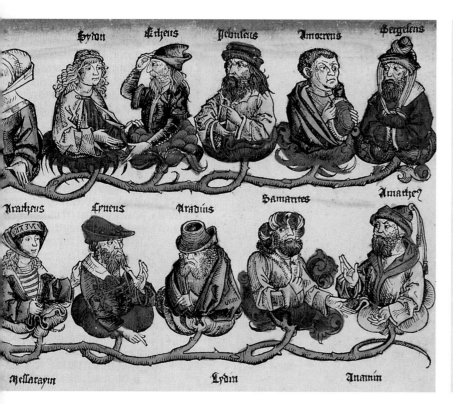

▲ **CRÓNICAS DE NÚREMBERG** Impresas en 1493, las *Crónicas de Núremberg* (pp. 78-83) son un compendio ricamente ilustrado de historia bíblica y humana. Es uno de los ejemplos más antiguos de integración total de texto e ilustración.

▲ **HARMONICE MUSICES ODHECATON** Publicado en 1501, el *Odhecaton* de Ottaviano Petrucci (pp. 88-89) hizo más asequibles las partituras de ciertas piezas musicales. Cada partitura incluye líneas para varios instrumentos o voces.

Libros para todos

El siglo XVIII contempló una explosión de la publicación e impresión de libros en Europa. En este periodo, conocido como la Ilustración, los libros ayudaron a difundir el conocimiento a una escala sin precedentes. Si durante la Edad Media se realizaban menos de mil copias de manuscritos al año en toda Europa, en el siglo XVIII se imprimían 10 millones de libros al año; es decir, la producción se multiplicó por 10 000.

Poco a poco, los libros se hicieron más accesibles y baratos, y cada vez más personas aprendían a leer. En el siglo XVII, en Europa occidental, más de tres cuartas partes de la población era analfabeta; a mediados del siglo XVIII, dos tercios de los hombres y la mitad de las mujeres ya sabían leer y escribir. Había nacido una gran comunidad lectora que alimentaba la demanda de libros.

Asimismo, surgieron nuevos tipos de libros, como los de divulgación popular. Tradicionalmente, los tratados estaban pensados en exclusiva para los especialistas, pero en el siglo XVIII, el aprendizaje se democratizó, y los libros contribuyeron a la amplia difusión del conocimiento. Los astutos editores se percataron de que había un mercado inmenso entre el público para aquellos libros que ayudaban a entender el mundo.

Entretanto, numerosos autores escribían movidos por un sincero deseo de difundir el conocimiento tan ampliamente como fuera posible. La escritura de libros se convirtió, en cierto modo, en un acto revolucionario. Cuando Denis Diderot (pp. 146–149) produjo su gran enciclopedia a mediados de siglo, su objetivo iba más allá de ofrecer información a los lectores: estaba rompiendo una lanza a favor de la democracia, propugnando que el acceso al saber era un derecho de todos los hombres y mujeres, y no un privilegio reservado a la realeza y la aristocracia. Thomas Paine recogió el testigo y escribió *Los derechos del hombre* (pp. 164–165), una obra muy leída y estudiada que apuntaló las revoluciones francesa y estadounidense.

Los libros eran el medio por el cual científicos y filósofos introducían sus ideas en el mundo. La rompedora obra de Isaac Newton, *Principios matemáticos de la filosofía natural* (pp. 142–143), en la que formuló sus leyes del movimiento, propició en cierto modo la Ilustración: demostró que el universo no era un misterio mágico-divino, sino que se regía por unas leyes mecánicas precisas que los científicos podían estudiar y comprender. Entretanto, Robert Hooke presentó un mundo microscópico hasta ese momento insospechado en su *Micrografía* (pp. 138–141); Carlos

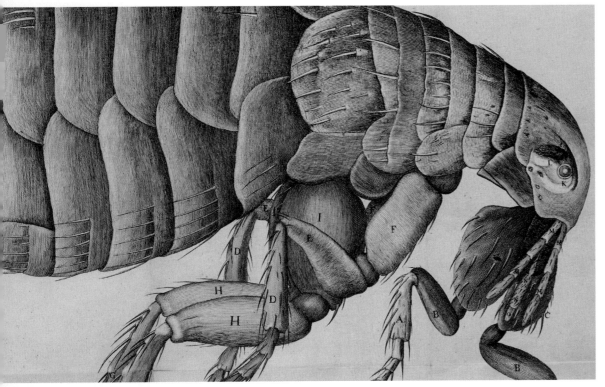

▲ **MICROGRAFÍA DE HOOKE** Publicada en 1665, la revolucionaria *Micrografía* descubrió un mundo minúsculo a los lectores. Las ilustraciones, exquisitamente precisas, como este dibujo de una pulga, representaban a criaturas y objetos con un nivel de detalle tan monstruoso como bello.

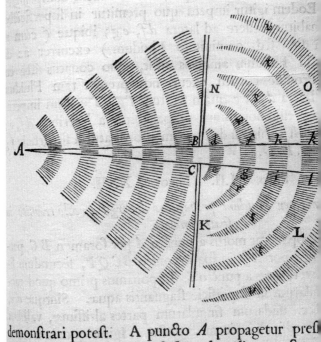

▲ **PRINCIPIA MATHEMATICA** En esta obra, publicada en 1687, Newton exponía su teoría de la órbita de las esferas. Pese a la densidad del tema, le brindó una fama inmediata.

> # Unidos tan solo por el celo por los intereses de la raza humana y el sentimiento mutuo de buena voluntad.
>
> **DENIS DIDEROT**, SOBRE LOS AUTORES DE LA *ENCICLOPEDIA*, 1751

Linneo mostró cómo podía clasificarse la naturaleza en su *Systema naturæ* (pp. 144-145); y Charles Darwin explicó la evolución de la vida en *El origen de las especies* (pp. 194-195). A finales del siglo XVIII surgieron también libros que pretendían analizar y comprender la sociedad humana. *La riqueza de las naciones* (pp. 162-163) de Adam Smith sentó las bases teóricas del sistema económico capitalista, mientras que *El capital* (pp. 200-201) de Karl Marx presentó un potente contraargumento que suscitó revoluciones aún en marcha hoy en día.

Junto a esa clase de obras teóricas, la ficción empezó a desarrollarse como género. Novelas como *Tristram Shandy* (pp. 156-159) respondían a la creciente toma de conciencia del valor de la individualidad. Al principio, la lectura de novelas fue cosa de las damas de la alta

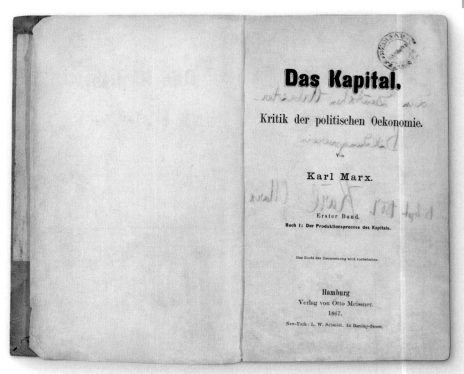

▲ **EL CAPITAL** Publicado en 1867, en un momento de profundo cambio social e industrial, la polémica obra de Marx era un oportuno relato de las injusticias padecidas por tanta gente bajo el sistema capitalista. Aunque en su época el libro llegara a pocos lectores, su influencia perdura en nuestros días.

sociedad. Pero novelas como *Los papeles del Club Pickwick* (pp. 178-179) de Charles Dickens empezaron a publicarse por entregas semanales, empleando el suspense para mantener al lector enganchado, y de este modo la novela llegó a la gente corriente y, por primera vez, el libro se convirtió en un medio de entretenimiento.

▲ **TRISTRAM SHANDY** Esta cómica novela de Lawrence Sterne, publicada en 1759, pretende ser la biografía del personaje del título, y se caracteriza por las frecuentes digresiones argumentales y el uso ingenioso del lenguaje. Sterne se inspiró en los poetas y escritores satíricos del siglo XVII.

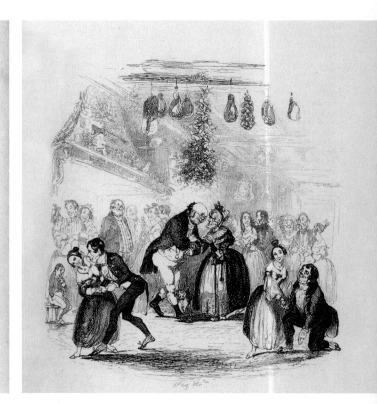

▲ **LOS PAPELES DEL CLUB PICKWICK** La aparición por entregas de esta novela de Dickens en una revista aseguró su popularidad antes de ser publicada como libro un año después.

El libro moderno

A lo largo de los siglos XX y XXI, el mundo del libro ha alcanzado una escala inimaginable incluso en la época victoriana, cuando apareció la novela popular. Las cifras son abrumadoras: solo en EE UU, cada año se publica más de un millón de títulos nuevos, y el número de ejemplares impresos en todo el mundo es de varios billones. La oferta para el lector medio es inmensa, con 13 millones de libros previamente publicados además de las novedades anuales.

Hoy los libros son increíblemente baratos, ya no son un objeto de lujo. En la década de 1930, Penguin revolucionó la industria editorial al introducir las ediciones en rústica (pp. 230-231), y hoy, el marketing de masas practicado por empresas como Amazon ha bajado los precios aún más, de tal forma que incluso ejemplares nuevos pueden adquirirse por poco más de lo que cuesta un café. La llegada del libro electrónico, por su parte, ha hecho posible acceder a todas horas y en cualquier lugar al contenido de muchos libros.

Con todo, de los millones de títulos que se publican, tan solo una ínfima parte llega a ser leída por algo más de un puñado de lectores. En EE UU, por ejemplo, aunque tres cuartas partes de la población lee más de un libro al año, la mayoría no lee más de seis. Son muy pocos los libros leídos por un número significativo de personas.

No obstante, algunos títulos de los últimos cien años han dejado una huella indeleble, y no tanto porque llegaran a un gran número de lectores, sino porque cambiaron la forma de pensar de la gente. Un ejemplo es la *Teoría de la relatividad general* (pp. 226-227) de Albert Einstein, cuyas ideas revolucionaron una visión del mundo que databa de la época de Newton y dieron un vuelco a nuestra comprensión del tiempo. Lo cierto es que pocas personas han leído la obra de Einstein, y entre quienes lo han hecho, muy pocos la entienden completamente; y sin embargo, el impacto de sus ideas ha ido mucho más allá del ámbito científico.

A lo largo de la historia, ciertos libros han causado controversia por razones políticas, morales o religiosas. El manifiesto de Hitler *Mi lucha* (p. 242), se prohibió tras la Segunda Guerra Mundial por extremista en muchos países de Europa; Polonia levantó la censura en 1992, y Alemania, en 2016. *El amante de Lady Chatterley* (p. 242), novela de D. H. Lawrence de 1928, fue censurada en EE UU y Reino Unido por considerarse obscena; la censura fue levantada en 1959 y 1960, respectivamente.

En el siglo XX surgió un nuevo tipo de libro concebido para llamar la atención del público sobre cuestiones particulares: los libros se convirtieron en un medio eficaz para las

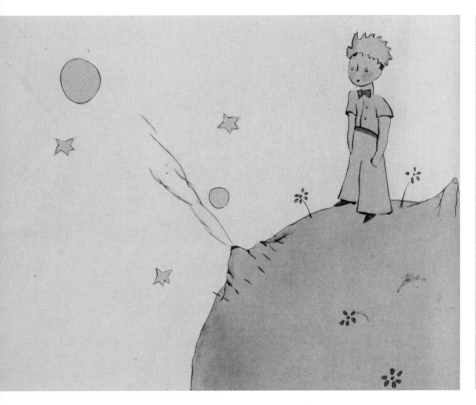

▲ **EL PRINCIPITO** Antoine de Saint-Exupéry publicó este libro en 1943. Ilustrado con unas exquisitas acuarelas del propio autor, se convirtió en un clásico de la literatura infantil, traducido a más de 250 lenguas.

die „Energiekomponenten" des Gravitationsfeldes.

Ich will nun die Gleichungen (47) noch in einer dritten Form angeben, die einer lebendigen Erfassung unseres Gegenstandes besonders dienlich ist. Durch Multiplikation der Feldgleichungen (47) mit $g^{v\sigma}$ ergeben sich diese in der „gemischten" Form. Beachtet man, daß

$$g^{r\sigma}\frac{\partial\,\Gamma^{\alpha}_{\mu\nu}}{\partial\,x_{\alpha}} = \frac{\partial}{\partial\,x_{\alpha}}\left(g^{v\sigma}\,\Gamma^{\alpha}_{\mu\nu}\right) - \frac{\partial\,g^{v\sigma}}{\partial\,x_{\alpha}}\,\Gamma^{\alpha}_{\mu\nu}\,,$$

welche Größe wegen (34) gleich

$$\frac{\partial}{\partial\,x_{\alpha}}\left(g^{v\sigma}\,\Gamma^{\alpha}_{\mu\nu}\right) - g^{v\beta}\,\Gamma^{\sigma}_{\alpha\beta}\,\Gamma^{\alpha}_{\mu\nu} - g^{\sigma\beta}\,\Gamma^{v}_{\beta\alpha}\,\Gamma^{\alpha}_{\mu\nu}\,,$$

oder (nach geänderter Benennung der Summationsindizes) gleich

$$\frac{\partial}{\partial\,x_{\alpha}}\left(g^{\sigma\beta}\,\Gamma^{\alpha}_{\mu\beta}\right) - g^{mn}\,\Gamma^{\sigma}_{m\beta}\,\Gamma^{\beta}_{n\mu} - g^{r\sigma}\,\Gamma^{\alpha}_{\mu\beta}\,\Gamma^{\beta}_{v\alpha}\,.$$

Das dritte Glied dieses Ausdrucks hebt sich weg gegen das aus dem zweiten Glied der Feldgleichungen (47) entstehende; an Stelle des zweiten Gliedes dieses Ausdruckes läßt sich nach Beziehung (50)

$$\varkappa(t_{\mu}{}^{\sigma} - \tfrac{1}{2}\,\delta_{\mu}{}^{\sigma}\,t)$$

setzen ($t = t_{\alpha}{}^{\alpha}$). Man erhält also an Stelle der Gleichungen (47)

▲ **RELATIVIDAD** En 1916, Albert Einstein publicó la *Teoría de la relatividad general* con el objetivo preciso de acercar sus teorías a un público más amplio, sin formación en física teórica.

> El libro corriente encaja en la **mano humana** con una cubierta atractiva [...], ya sea de tela, con sobrecubierta o de **tapa blanda.** 99

JOHN UPDIKE, *DUE CONSIDERATIONS*, 2008

reivindicaciones. Así, en *Primavera silenciosa* (pp. 238-239), Rachel Carson alertó a la sociedad sobre los daños que los pesticidas agrícolas causaban a la flora y la fauna, y tuvo un gran impacto en la concepción del medio ambiente.

Los primeros libros para niños surgieron en el siglo XVIII –como las traducciones de las fábulas de Esopo (pp. 160-161)–, pero no fue hasta el siglo XX cuando se convirtieron en una pieza clave de la infancia en el mundo desarrollado, moldeando la visión de la vida de los jóvenes lectores. Hoy en día, la literatura infantil es un género muy consolidado, marcado por hitos como *El principito* (pp. 234-235) de Antoine de Saint-Exupéry.

Actualmente, se imprimen cada día 45 billones de páginas, accesibles para miles de millones de personas. Así, en nuestro poblado planeta, los libros constituyen un medio privilegiado para compartir experiencias, historias e ideas.

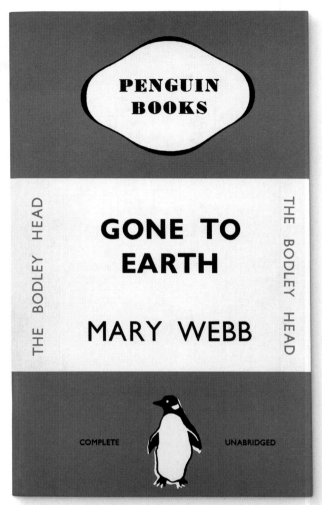

▲ **COLECCIÓN EN RÚSTICA DE PENGUIN** Con sus sencillas cubiertas, hoy emblemáticas, las ediciones en rústicas de Penguin cambiaron los hábitos de lectura en el siglo XX. La producción en serie hizo los libros más asequibles y llevó la literatura a un público más amplio.

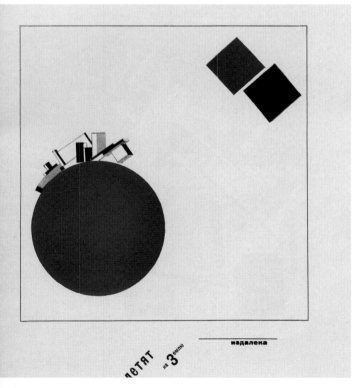

▲ **HISTORIA DE DOS CUADRADOS** Publicado en 1922, este cuento infantil de El Lissitzky (pp. 228-229) es una alegoría de la superioridad del nuevo orden soviético.

▲ **PRIMAVERA SILENCIOSA** Publicado en 1962, este libro de Rachel Carson fue un detonante del movimiento ecologista. Con un lenguaje evocador y unas bellas ilustraciones, llamó la atención del público sobre los peligros del uso de pesticidas.

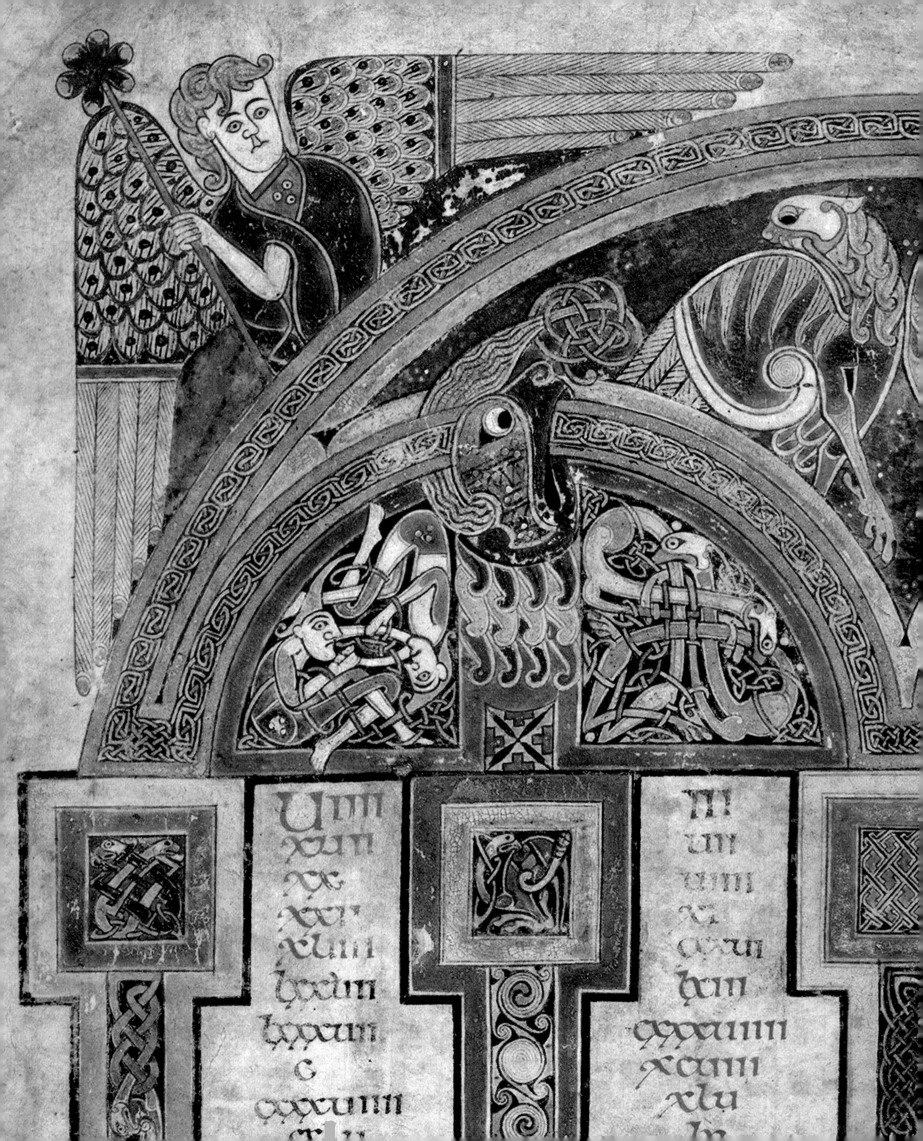

3000 A.C. −999 D.C.

CAPÍTULO 1

Libros de los muertos del antiguo Egipto

c. 1991-50 a.C. ▪ ROLLOS DE PAPIRO ▪ *C.* 1-40 m × 15-45 cm ▪ EGIPTO

VARIOS AUTORES

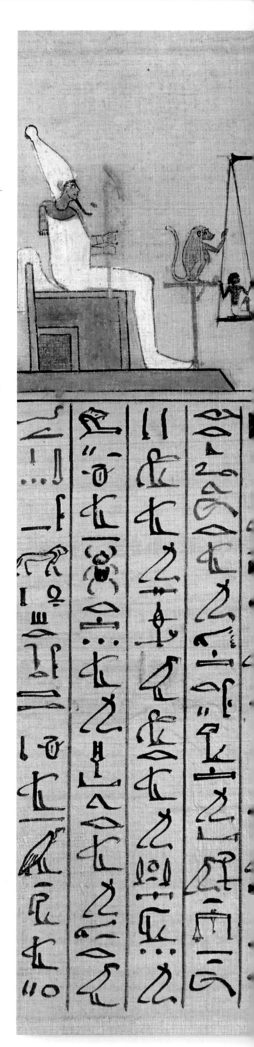

Los libros de los muertos del antiguo Egipto eran textos funerarios que se emplearon durante casi 1500 años. Escritos en rollos de papiro, contenían conjuros mágicos y religiosos e ilustraciones, y se enterraban junto a los difuntos. Se creía que los conjuros transmitían a las almas de los muertos el conocimiento y el poder necesarios para sortear los peligros del inframundo y alcanzar una vida plena en el más allá.

Estos libros eran obra de los mejores escribas y artistas. Con frecuencia, en cada texto trabajaba más de un escriba, y se solía emplear la escritura jeroglífica (símbolos pictóricos) o la hierática (forma abreviada de la jeroglífica), con tinta negra o roja sobre rollos de papiro. Las ilustraciones representaban el viaje a través del inframundo. Los primeros ejemplares se confeccionaron para la élite, pero en el Imperio Nuevo (*c.* 1570-1069 a.C.) se hicieron accesibles para una buena parte de la sociedad; de hecho, las versiones más elaboradas datan de aquella época.

Los libros se dividían en capítulos, y el escriba componía su contenido en función de la demanda del cliente, seleccionando entre las 192 plegarias disponibles las que mejor reflejasen la vida del difunto. No existen dos libros de los muertos idénticos, pero la mayoría incluye el conjuro 125, el «pesaje del corazón», que indica al alma del difunto cómo dirigirse a Osiris, dios del más allá, una vez superado el juicio de su vida terrenal.

El término «libro de los muertos» fue acuñado por el egiptólogo prusiano Karl Richard Lepsius (1810-1884), si bien una traducción más literal de su nombre egipcio sería «libro para salir al día». Estas guías para los muertos ofrecen un testimonio crucial para entender las creencias del antiguo Egipto sobre la vida después de la muerte.

EL **CONTEXTO**

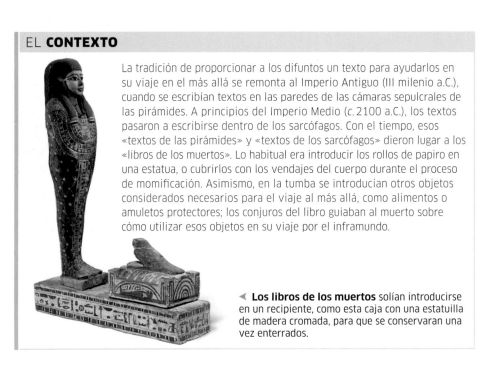

La tradición de proporcionar a los difuntos un texto para ayudarlos en su viaje en el más allá se remonta al Imperio Antiguo (III milenio a.C.), cuando se escribían textos en las paredes de las cámaras sepulcrales de las pirámides. A principios del Imperio Medio (*c.* 2100 a.C.), los textos pasaron a escribirse dentro de los sarcófagos. Con el tiempo, esos «textos de las pirámides» y «textos de los sarcófagos» dieron lugar a los «libros de los muertos». Lo habitual era introducir los rollos de papiro en una estatua, o cubrirlos con los vendajes del cuerpo durante el proceso de momificación. Asimismo, en la tumba se introducían otros objetos considerados necesarios para el viaje al más allá, como alimentos o amuletos protectores; los conjuros del libro guiaban al muerto sobre cómo utilizar esos objetos en su viaje por el inframundo.

◀ **Los libros de los muertos** solían introducirse en un recipiente, como esta caja con una estatuilla de madera cromada, para que se conservaran una vez enterrados.

▶ **PRUEBA FINAL**
Esta sección de rollo pertenece al libro de los muertos de Maiherpri, quien vivió durante la dinastía XVIII. Ilustra su prueba final en el inframundo: el peso de su corazón, bajo la mirada de su pájaro ba, que representa su alma. Los antiguos egipcios creían que en el corazón residían el intelecto y las emociones del ser humano, y no lo extraían en el proceso de momificación.

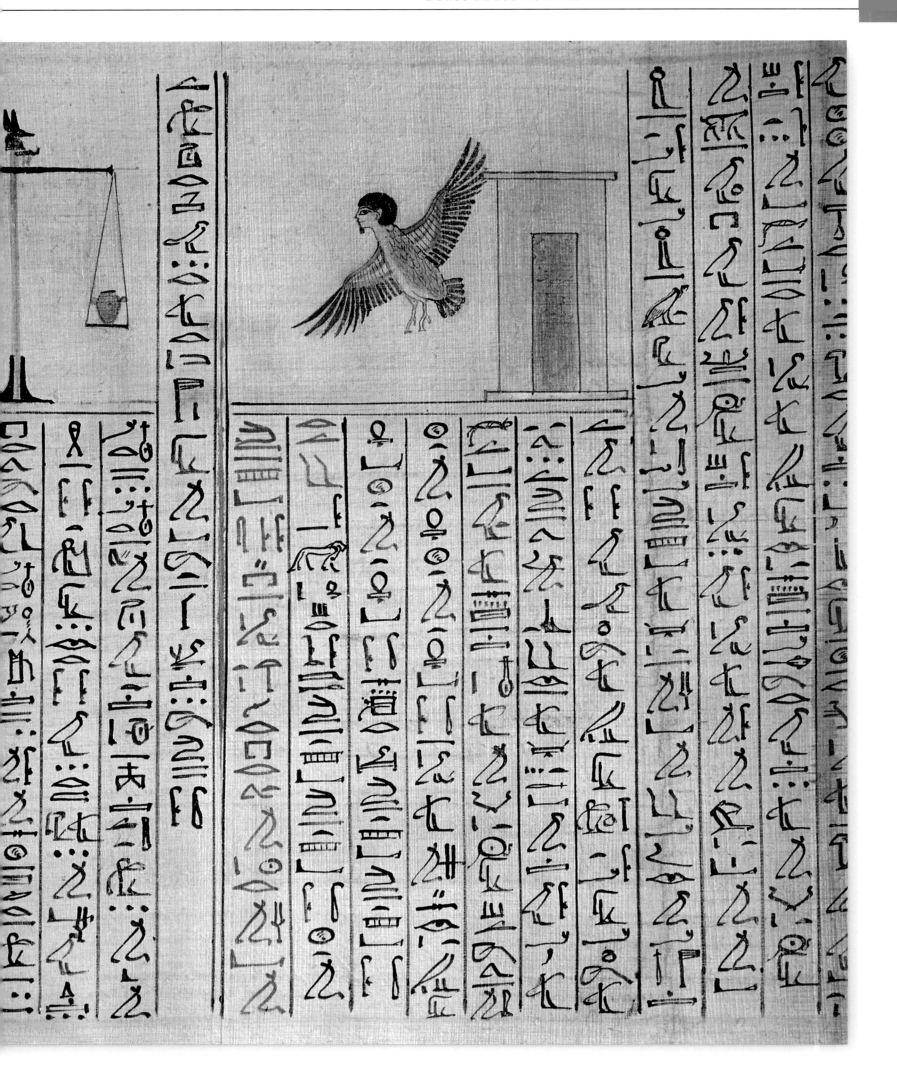

En detalle: el papiro Greenfield

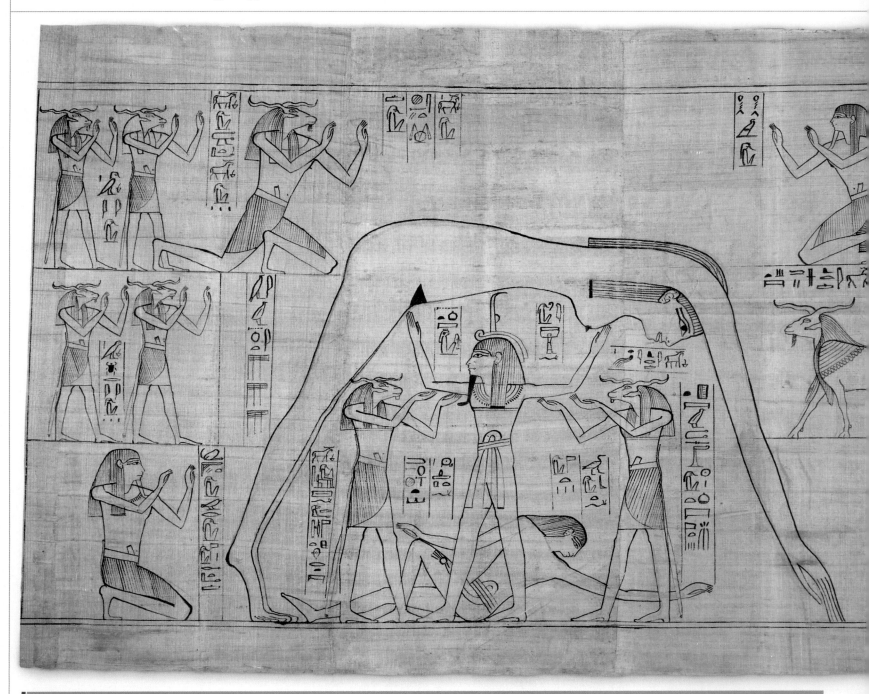

LA **TÉCNICA**

Los rollos empleados para los libros de los muertos se fabricaban a partir del papiro, un tipo de junco abundante en el antiguo Egipto, sobre todo a orillas del Nilo. Se pelaba el tallo verde hasta dejar al descubierto el albedo, y este se cortaba en largas tiras que se dejaban a remojo durante dos o tres días para que liberaran unas sustancias químicas adhesivas. Para formar una hoja, se disponían las tiras muy juntas, ligeramente superpuestas, cubiertas por una segunda capa colocada en perpendicular. Estas capas se prensaban entre planchas de madera para escurrir el agua y pegarlas entre sí. Una vez seco, el papiro se pulía con una piedra para suavizar las arrugas e imperfecciones y mejorar el acabado. Después se recortaban hojas a medida, o se pegaban entre sí hasta alcanzar la longitud de rollo requerida.

▶ **El primer uso conocido** del papiro se remonta a la dinastía I del antiguo Egipto (*c.* 3150-2890 a.C.). Debemos al clima árido de Egipto que se hayan conservado tantos documentos antiguos.

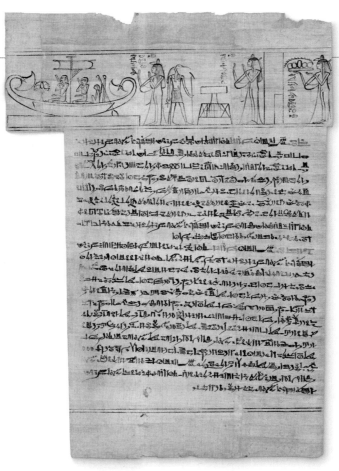

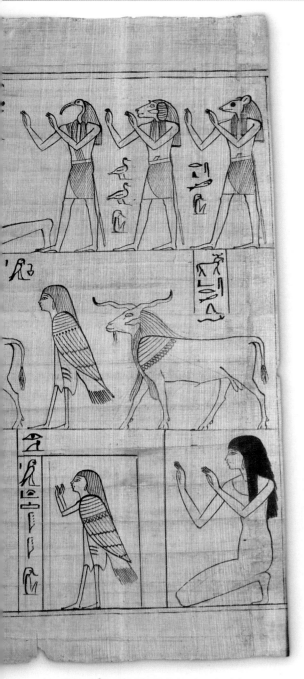

► **HOJA SUELTA** Con casi 37 m de longitud, el papiro de Nestanebetisheru es el ejemplar más largo de libro de los muertos conocido. A principios del siglo XX, este rollo se dividió en 96 hojas independientes para facilitar su estudio, presentación y almacenamiento; hoy están protegidas entre capas de vidrio.

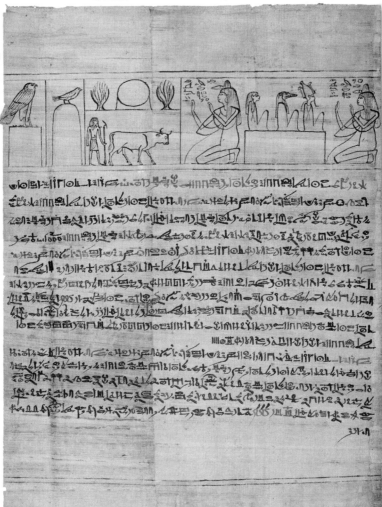

► **CONJUROS MÁGICOS** La difunta, Nestanebetisheru, figura dos veces en esta ilustración: se arrodilla ante tres guardianes y también ante un toro, un gorrión y un halcón. El texto en tinta negra y roja que acompaña la ilustración, en escritura hierática, es un conjuro. Este libro de los muertos contiene una gran cantidad de textos mágicos y religiosos, algunos de los cuales no se han hallado en otros manuscritos, por lo que puede deducirse que se añadieron a petición de la propia Nestanebetisheru.

▲ **CREACIÓN DEL MUNDO** Nestanebetisheru era la hija de un sumo sacerdote que pertenecía a la élite dominante. Su libro de los muertos, que data de 950-930 a.C., es uno de los manuscritos más bellos y completos que se conservan del antiguo Egipto. Edith Mary Greenfield lo donó al Museo Británico en 1910, de ahí que también se conozca como «papiro Greenfield». Los dibujos de la imagen superior representan la creación del mundo, con la diosa del cielo, Nut, arqueada sobre Geb, el dios de la tierra, recostado.

Recorrido visual: el papiro de Hunefer

CLAVE

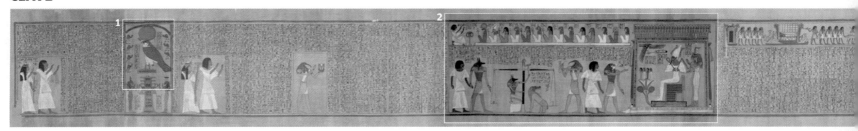

▶ **HIMNO ILUSTRADO** Este detalle del conjuro 15 del libro de los muertos de Hunefer, un escriba real egipcio (*c.* 1280 a.C.), ilustra el himno de apertura al sol naciente. El dios del cielo Horus, una de las deidades más importantes del antiguo Egipto, solía representarse como un halcón (como aquí) o como un hombre con cabeza de halcón. El disco solar sobre su cabeza simboliza su conexión con el sol, y la línea curva azul, el cielo.

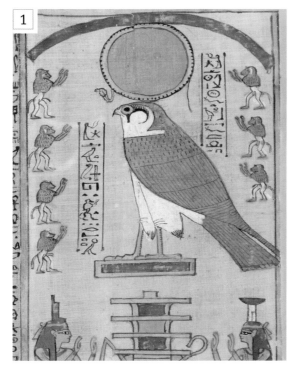

▶ **JUICIO DE HUNEFER** Anubis, con cabeza de chacal, conduce a Hunefer, el escriba, ante la balanza del juicio, donde procederán a pesar su corazón. Después de superar la prueba, Horus lo acompaña hasta Osiris, el dios del más allá, sentado en su trono.

▲ **JEROGLÍFICOS** El libro de los muertos de Hunefer es uno de los más bellos que se conocen, obra de escribas expertos, posiblemente del propio Hunefer. El texto jeroglífico aparece inscrito en tinta negra y roja entre líneas divisorias de color negro. La tinta negra se extraía del carbón, y la roja, del ocre.

▶ **JUEGO DE MESA** Hunefer aparece aquí jugando ante un tablero. Es posible que este fuera uno de sus pasatiempos favoritos en vida, aunque podría encerrar un significado más profundo: la victoria en el juego como el triunfo ante los obstáculos encontrados en el inframundo, que asegura la entrada en la vida ulterior.

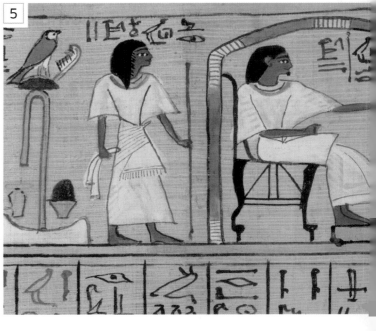

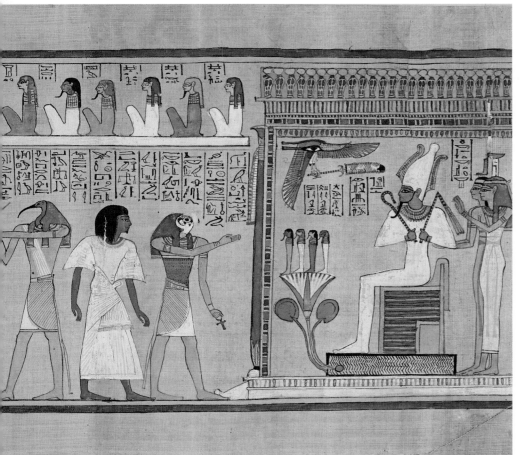

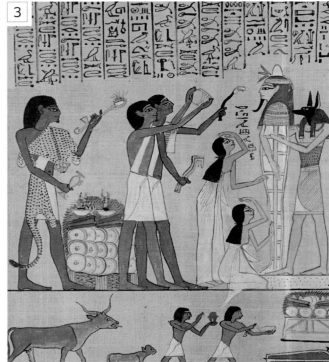

▲ **CEREMONIA FUNERARIA** En esta viñeta, el cuerpo embalsamado de Hunefer regresa simbólicamente a la vida en la ceremonia de la «apertura de la boca», en la que el espíritu se reúne con el cuerpo. Su viuda aparece de luto, mientras que un sacerdote con máscara de chacal, que representa a Anubis, dios de la muerte, sujeta la momia. Los jeroglíficos de la parte superior transcriben las declaraciones rituales.

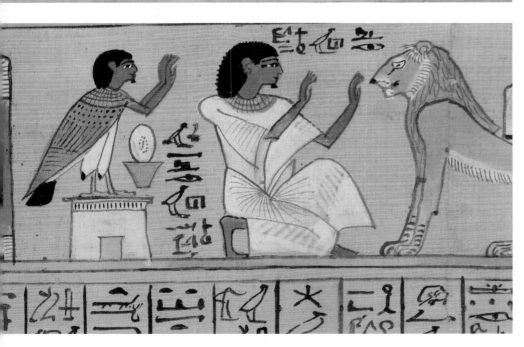

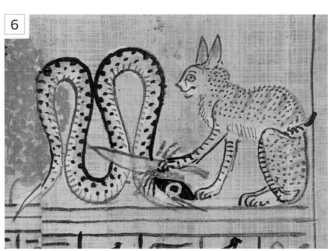

▲ **DECAPITACIÓN DE LA SERPIENTE** El conjuro 17 del libro de los muertos de Hunefer incluye la ilustración de un gato decapitando a una serpiente. La imagen aparece al final de una franja que se extiende por la parte superior de la hoja, donde también figura Hunefer adorando a cinco deidades sedentes.

I Ching

c. 1050 a.C. (ESCRITO) ▪ MATERIAL Y TAMAÑO ORIGINALES DESCONOCIDOS ▪ CHINA

AUTOR DESCONOCIDO

El texto clásico chino más antiguo, el *I Ching* o *Libro de los cambios*, se usaba como guía adivinatoria para ayudar a interpretar la selección azarosa de tallos de milenrama o de monedas, como un medio para comprender la vida, tomar decisiones o predecir acontecimientos. Su origen es incierto y no se conserva ninguna parte del *I Ching* original, pero evolucionó a lo largo de tres mil años, durante los cuales se incorporaron «comentarios» de inspiración taoísta, confuciana y budista, como en el ejemplar del siglo XVII mostrado en la página siguiente.

El cuerpo principal está dividido en 64 secciones, y cada una corresponde a un símbolo («hexagrama») asociado a un número y a un nombre. Cada hexagrama se compone de seis líneas horizontales; las discontinuas representan el yin, y las continuas, el yang. El orden en que salen los tallos o las monedas determina el hexagrama que hay que consultar, para el que el *I Ching* provee un texto explicativo, a veces críptico, o un «juicio» para interpretar su significado. Hoy, millones de personas lo siguen consultando.

EL **CONTEXTO**

El *I Ching* se basa en la antigua concepción china del mundo como producto de una dualidad: el yin (lo negativo y lo oscuro) y el yang (lo positivo y la luz), y que ambos elementos se necesitan para existir. La idea central del *I Ching* como oráculo es que cualquier situación en la vida humana es fruto de una interacción yin-yang y puede ser cifrada por sus hexagramas.

Los primeros símbolos conocidos del yin y el yang, junto con los hexagramas básicos, se hallan en las inscripciones realizadas en «huesos oraculares», restos de esqueletos de tortugas y bueyes empleados en prácticas chamánicas adivinatorias durante la dinastía Shang (1600-1046 a.C.). La costumbre de usar huesos oraculares para adivinar el futuro cayó en desuso cuando se popularizó el *I Ching*, durante la dinastía Zhou (1046-256 a.C.).

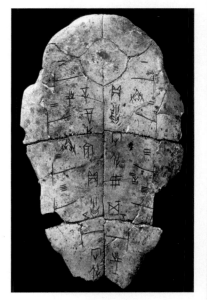

▲ **Caparazón de tortuga** de *c.* 1200 a.C. Los adivinos quemaban el caparazón hasta que se resquebrajaba, leían las líneas resultantes y tallaban una «respuesta».

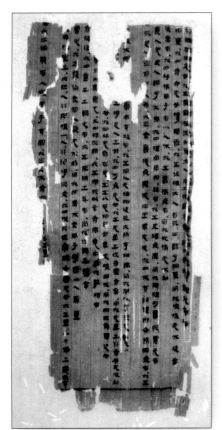

◄ **COMENTARIO CONFUCIANO** Desenterrado en 1973 en la tercera tumba Han del yacimiento arqueológico de Mawangdui, este fragmento de seda contiene un comentario confuciano sobre los 64 hexagramas del *I Ching*. Data de principios del reinado de Wendi (180-157 a.C.), el cuarto emperador Han, y se trata de uno de los textos más detallados realizados por los discípulos del gran filósofo chino Confucio (551-479 a.C.; p. 50) tras su muerte. Confucio estudió en profundidad el *I Ching*, que consideraba un manual para vivir y alcanzar el máximo nivel de virtud, más que una guía adivinatoria, y los comentarios que escribió eran más exhaustivos y minuciosos que los de cualquiera de sus contemporáneos.

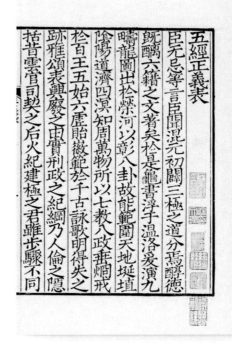

▲ **COMENTARIOS** En 136 a.C. se estandarizó el formato del *I Ching*, y a día de hoy permanece igual. La primera parte de la obra, los hexagramas y su interpretación, van seguidos de *Las Diez Alas*, comentarios confucianos, como en esta edición impresa durante la dinastía Song del Sur (1127-1279).

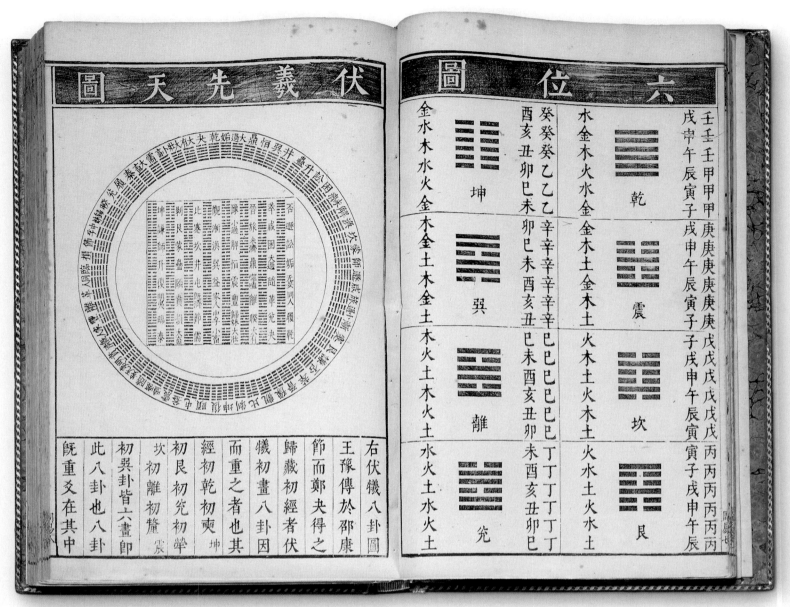

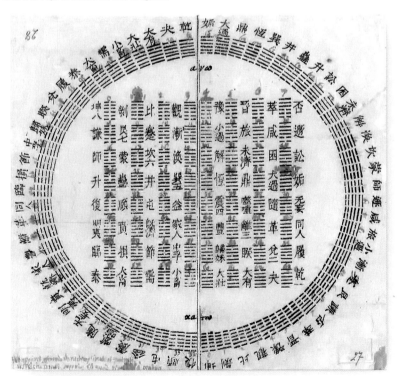

▲ **EDICIÓN DE LA DINASTÍA MING** Hacia el final de la dinastía Ming (1368–1644), las copias impresas del *I Ching* escaseaban. En 1615, Wu Jishi publicó esta edición, en cuya portada se afirma que se trata de una fiel representación del original.

> Si me dieran **algunos años más de vida**, consagraría **cincuenta** al estudio del *Libro de los cambios,* y así tal vez evitaría cometer grandes errores.

CONFUCIO, *ANALECTAS VII*

◄ **TRANSMISIÓN CULTURAL** El *I Ching* llegó a Occidente a principios del siglo XVII, pero el primero en estudiarlo en detalle fue el filósofo y matemático alemán Gottfried Wilhelm Leibniz, en 1701. Estas páginas muestran sus notas manuscritas sobre el cuadro de hexagramas.

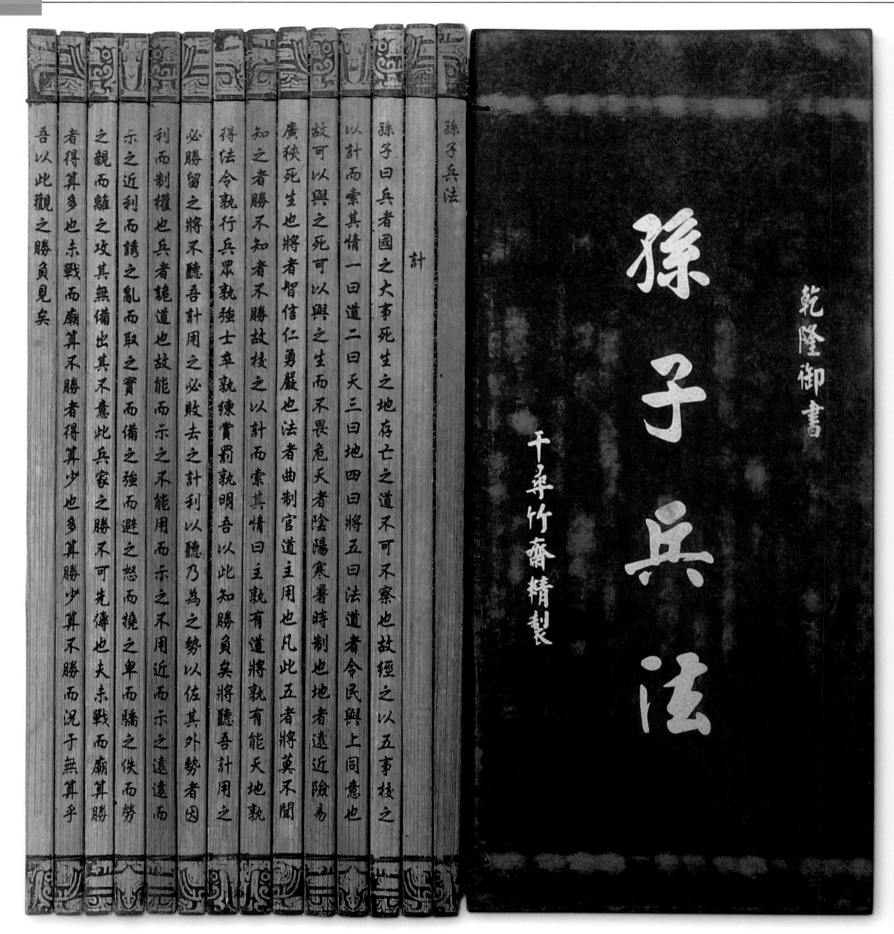

▲ **MATERIALES NATURALES** En China, hace dos mil años, se escribía sobre distintos soportes: conchas, huesos, seda y, más comúnmente, sobre bambú, muy accesible. La caña de bambú se cortaba, se pelaba y se limpiaba, y después se secaba y se dividía en listones que se unían entre sí para formar un libro, como se ve en esta imagen.

El arte de la guerra

c. 500 a.C. (ESCRITO), c. 1750 (VERSIÓN PRESENTADA) ■ BAMBÚ ■ 6000 PALABRAS ■ CHINA

SUN TZU

El arte de la guerra es, sin duda, uno de los textos más influyentes del mundo antiguo. Este tratado militar, dividido en 13 capítulos, se muestra aquí escrito sobre tablillas de bambú, un soporte típico de los escritos chinos de la época. El libro trata todos los aspectos necesarios para entrenar, organizar y dirigir ejércitos. Escrito en una época de interminables conflictos, el periodo de las Primaveras y Otoños (770-476 a.C.), tenía una clara orientación práctica. Su perdurable vigencia quedó demostrada cuando, 1500 años después, el emperador Shenzong (1048-1085) decretó la compilación de los Siete Clásicos Militares, una colección de textos militares cuya primera obra era *El arte de la guerra*. Como tal, era una lectura obligatoria para los oficiales del ejército imperial chino. Aún hoy, 2500 años después, es muy leído entre los líderes militares de todo el mundo, y ha inspirado a

SUN **TZU**

544-496 a.C.

El arte de la guerra suele atribuirse a Sun Tzu, un exitoso líder militar que vivió en un tiempo muy conflictivo en China. No obstante, su autoría ha sido a menudo cuestionada.

Parece seguro que Sun Tzu fue un general chino. En cambio, no está claro que fuera el autor de *El arte de la guerra*, o si este es un destilado de teorías militares chinas anteriores reunidas bajo su nombre. Asimismo, algunos argumentos respaldan la teoría de que el libro habría sido compilado durante el periodo posterior de los Reinos Combatientes (475-221 a.C.). La incertidumbre e intriga que rodean a los orígenes de este libro tan solo aumentan su atractivo.

personajes tan diferentes como Napoleón o Mao Zedong. Sorprendentemente, es un libro muy apreciado también entre los empresarios.

Libro sumamente práctico, sus principales preocupaciones son la preparación, la disciplina, el liderazgo férreo y la absoluta importancia de definir los términos de la batalla, en lugar de responder a los del enemigo.

En detalle

EL **CONTEXTO**

El ejemplar más antiguo conocido de *El arte de la guerra* se encontró, junto a otras obras, en 1972, en dos tumbas de la época de la dinastía Han (202 a.C.-9 d.C.). Los rollos se desenterraron a los pies del Yinqueshan, la montaña del Gorrión de Plata, en Shandong, en el este de China. Entre las 4942 tablillas de bambú había también una copia de un manual militar posterior, *El arte de la guerra* de Sun Bin, un supuesto descendiente de Sun Tzu. Se cree que aquellos rollos fueron enterrados entre 140 y 134 a.C. Su descubrimiento supuso uno de los hallazgos arqueológicos chinos más importantes de siglo XX.

▲ **TABLILLAS DE BAMBÚ** Puesto que cada tablilla admitía tan solo una línea de texto, este tipo de libros propiciaba una escritura sencilla y sucinta. Los intrincados caracteres se escribían con un pincel fino.

▲ **ENCUADERNACIÓN** Las tablillas se unían con cordones de seda o tiras de cuero, lo que implicaba que podían enrollarse y transportarse con facilidad. Estos libros resultaron ser mucho más duraderos que los pergaminos europeos de la misma época.

▲ **Estas tablillas de bambú**, del siglo II a.C., son el ejemplar más antiguo de *El arte de la guerra*.

Aparenta ser **débil** cuando eres fuerte, y fuerte cuando eres **débil**.

SUN TZU, *EL ARTE DE LA GUERRA*

Mahabharata

400 a.C. (ESCRITO), *c.* 1670 (VERSIÓN PRESENTADA) ▪ PAPEL ▪ 18 × 41,7 cm ▪ INDIA

ESCALA

VIASA

El ***Mahabharata***, supuestamente dictado por el sabio Viasa en una cueva de Uttarakhand (norte de India), es el poema épico más extenso, con más de 100000 pareados. Según el texto, esta historia épica es la ampliación de otra versión de 24000 pareados llamada *Bharata*. Los fragmentos más antiguos datan de 400 a.C., pero no hay una versión original definitiva y, a lo largo del tiempo, se han desarrollado diversas variantes regionales. El fragmento del *Mahabharata* mostrado en estas páginas data de 1670 y está escrito en devanagari, una escritura caracterizada por la línea horizontal que une los signos por la parte superior.

El poema se centra en el conflicto dinástico entre dos familias: los Kauravas y los Pandavas. Los Pandavas son los cinco hijos del difunto rey Pandu. Tras un juego de dados, los hermanos se ven forzados al exilio durante doce años. La historia culmina con una batalla en la que casi todos los Kauravas son masacrados, y tras la cual los Pandavas recuperan el reino.

El *Mahabharata* es una fuente fascinante para comprender la evolución del hinduismo. De hecho, la historia central solo es una de las muchas leyendas, relatos y debates filosóficos y morales que contiene. El *Mahabharata* también incluye el *Bhagavad Gita*, texto hindú de 700 versos que introduce el concepto de *dharma* (ley moral), la base del hinduismo.

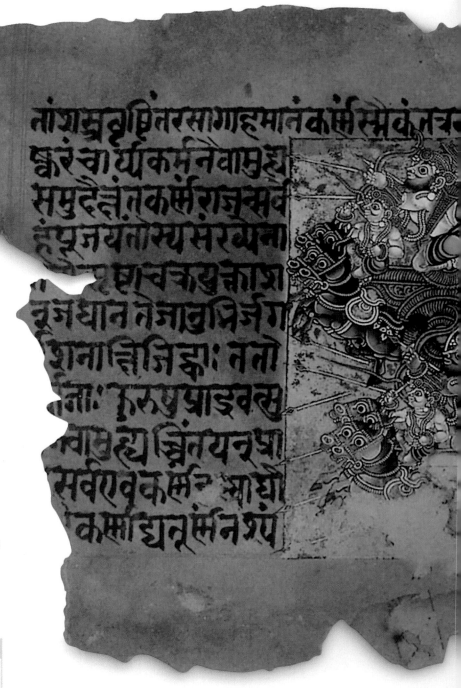

▲ **LA BATALLA FINAL** Este fragmento del *Mahabharata* pertenece a una versión de hacia 1670 procedente de Mysore o Tanjore, en el sur de India. Está escrito con tinta negra y roja sobre papel, y las ilustraciones están pintadas con acuarelas opacas y pan de oro. El texto corresponde al relato de la lucha entre los Pandavas y los Kauravas. La escena central representa la épica batalla entre el gigante Gatotkacha (en la esquina superior derecha, identificado por una inscripción en el margen superior) y Karna, el mejor guerrero del bando Kaurava. Karna consigue matar a Gatotkacha gracias a un arma mágica proporcionada por el dios Indra.

VIASA

c. 1500 a.C.

Según la tradición hindú, Viasa es el legendario sabio indio autor del *Mahabharata* y uno de los compiladores de los Vedas.

Cuenta la leyenda que Viasa vivió en torno a 1500 a.C. en Uttaranchal, en el norte de India, y fue uno de los hijos de la princesa Satiávati y del sabio Parashará. El dios Visnú había prometido a Parashará que su hijo sería muy famoso en recompensa por la severa penitencia que le había ofrecido. Viasa creció en los bosques, junto al río Satiávati, con ermitaños que le enseñaron los antiguos textos sagrados de los Vedas, a partir de los cuales concibió el *Mahabharata*. Se cuenta que tardó dos años y medio en componer el largo poema épico, que dictó al escriba Ganesha, el dios elefante. Sin embargo, la obra parece más bien producto de la tradición oral.

Lo que es jamás dejará de ser, y lo que no es nunca será.

LIBRO DEL COMIENZO

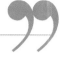

EL **CONTEXTO**

Las versiones tempranas del *Mahabharata* se escribieron sobre hojas de palma, uno de los soportes de escritura más antiguos, usado por primera vez en el sur de Asia. El escriba tallaba las letras sobre la hoja con una aguja y rellenaba el hueco con una mezcla de hollín y aceite.

▶ **Estos textos en hojas de palma** del siglo XIX proceden de Bali. Las historias del *Mahabharata* circularon ampliamente por el Sureste asiático y pueden encontrarse en múltiples soportes, desde pergaminos hasta decorando las paredes de los templos.

Rollos del mar Muerto

250 a.C.–68 d.C. ▪ VITELA, PAPIRO, CUERO Y COBRE ▪ VARIOS TAMAÑOS ▪ 981 ROLLOS ▪ ISRAEL

VARIOS AUTORES

Durante más de 18 siglos, una colección de rollos permaneció escondida en unas cuevas junto al antiguo asentamiento de Qumrán, en la orilla noroccidental del mar Muerto, en Israel. Conocidos como los rollos del mar Muerto, son la copia más antigua que se conserva de las escrituras judías, cuyo hallazgo arrojó luz sobre las interpretaciones judía y cristiana de la Biblia. Su descubrimiento fortuito en 1947, por un niño beduino que buscaba a una cabra extraviada, desencadenó una de las pesquisas arqueológicas más apasionantes del siglo XX. En total, se encontraron 981 rollos en once cuevas, junto a otros objetos, como monedas y tinteros. Solo unos pocos rollos estaban completos, pero se hallaron también unos 25 000 fragmentos. La mayoría de los documentos era de vitela, pero algunos estaban hechos de papiro o cuero, y uno, de cobre. El idioma mayoritario era el hebreo, aunque había también textos en arameo y en griego.

Se desconoce la razón por la que los rollos fueron escondidos y quién pudo hacerlo. Una teoría apunta a que podrían haberse ocultado durante la ocupación romana de Jerusalén del año 60 d.C., que conllevó la incautación de los bienes de sus habitantes. Hoy en día, la colección se exhibe en el Santuario del Libro, un ala del Museo de Israel en Jerusalén especialmente construida para albergar los rollos.

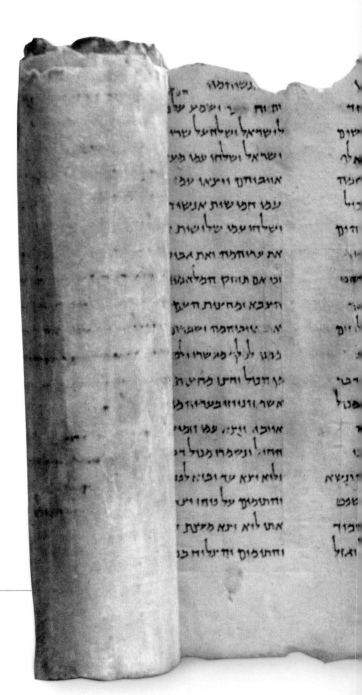

El rollo del Templo

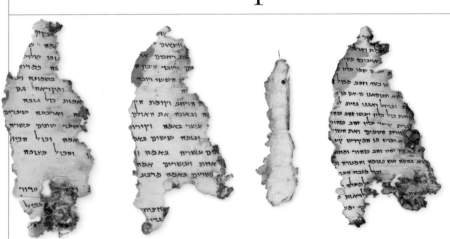

▲ **FRAGMENTOS DEL ROLLO** Aunque la parte central del rollo del Templo se conserva bien, hay muchos fragmentos como estos, que pertenecen a uno de los extremos. La escritura hebrea, que se lee de derecha a izquierda, es asombrosamente clara incluso en los bordes más estropeados, gracias a lo cual los expertos han sido capaces de leer el texto sin problemas. El contenido corresponde a los libros bíblicos del Éxodo y el Deuteronomio.

▲ **PARTE CENTRAL** Con una longitud de unos 8,15 m, el rollo del Templo es el más largo de los rollos del mar Muerto. Apareció en la cueva 11 en 1956 y está compuesto de 18 piezas de la vitela más fina hallada en el yacimiento. Su parte central es la mejor conservada, pues no estuvo expuesta como las hojas exteriores. El texto hebreo presenta la escritura herodiana de finales del periodo del Segundo Templo. Como la mayoría de los textos hebreos de aquella época —y todos los rollos del mar Muerto—, se lee de derecha a izquierda. El manuscrito debe su nombre al propio texto, que recoge una revelación de Dios a Moisés y describe la construcción de un templo similar a los construidos en los campamentos israelíes durante su éxodo de Egipto. El texto sugiere que Salomón podría haber seguido estas directrices cuando construyó el Templo de Jerusalén.

> El destino me **privilegió** al **poner** ante mis ojos **un rollo hebreo que** nadie había leído durante más de **dos mil años.**

PROFESOR ELIEZER LIPA SUKENIK, DIARIO PERSONAL, DÉCADA DE 1940

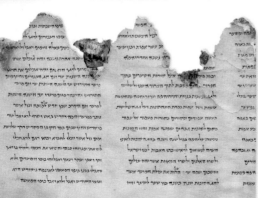

◄ **HOJAS DETERIORADAS** Las tres columnas aquí mostradas (42, 43 y 44, de izquierda a derecha) pertenecen a la parte central del rollo. El desgarro de los bordes es consecuencia del modo en que los rollos estaban metidos dentro de las tinajas en que se guardaron (imagen superior izda.), así como de una manipulación descuidada tras su descubrimiento. Sin embargo, gracias a las técnicas de imagen modernas, los investigadores han logrado descifrar la escritura hasta de los fragmentos mal conservados.

El gran rollo de Isaías

▲ **ÚLTIMA SECCIÓN** Este rollo, uno de los primeros descubiertos en 1947, contiene los seis capítulos del libro de Isaías, el único libro de la Biblia que aparece íntegro en los manuscritos. Es el mejor conservado de todos los rollos bíblicos: como se ve en esta última sección, los bordes presentan solo un ligero deterioro. Data del siglo II a.C. y es, con mil años de diferencia, el manuscrito más antiguo del Antiguo Testamento que se conserva.

Comentarios de Habacuc

◄ **COMENTARIOS DE HABACUC** Este texto del siglo I a.C. está escrito sobre dos piezas de cuero cosidas con hilo de lino. Relata cómo el profeta Habacuc vislumbra el peligro de Israel ante un enemigo extranjero, de la misma manera que el escritor del rollo percibe el peligro ante los romanos. Este comentario se considera una fuente de información crucial sobre la vida espiritual de los habitantes de Qumrán.

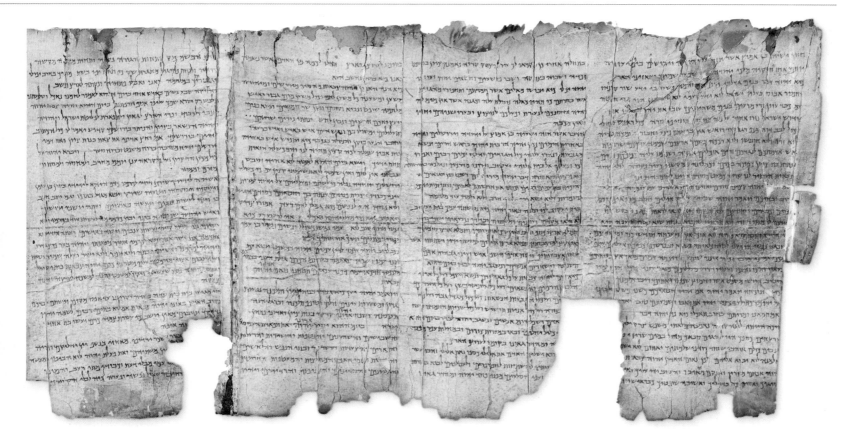

▲ **PRIMERA SECCIÓN** El gran rollo de Isaías presenta 54 columnas de texto; aquí se muestran las cuatro primeras. El rollo, escrito en hebreo, consta de 17 piezas de pergamino (de piel de cabra y de becerro). La tinta negra se preparaba con una mezcla del hollín de los candiles y miel, aceite, vinagre y agua. Como se aprecia en la imagen, el texto carece de puntuación.

El rollo de la Guerra

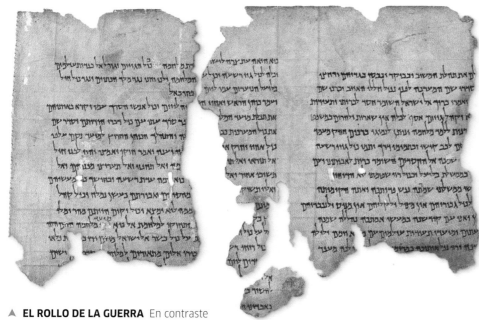

▲ **EL ROLLO DE LA GUERRA** En contraste con los otros rollos hallados en 1947, este es un manual de estrategia militar, que incluye también algunos elementos ficticios, y parece mezclar la obra de distintas autoridades sobre la materia. Contiene una profecía de una guerra apocalíptica entre los «Hijos de la Luz» y los «Hijos de la Oscuridad».

EL **CONTEXTO**

Los primeros siete rollos del mar Muerto fueron descubiertos en 1947, cuando Edh-Dhib, pastor beduino, lanzó una piedra dentro de una de las cuevas y oyó algo resquebrajarse: una de las tinajas de barro que contenían los rollos. Pese a que le dijeron que aquellos manuscritos carecían de valor, Edh-Dhib se los llevó a un anticuario, y pronto llamaron la atención del estudioso estadounidense John Trever. Dos años después se organizó toda una expedición arqueológica. En 1953 se halló un rollo de cobre que parecía ser un mapa del tesoro. En 1956 ya se habían excavado once cuevas y desenterrado cientos de rollos y manuscritos. En febrero de 2017 se descubrió una nueva cueva, donde aparecieron objetos de interés, aunque, por el momento, no se ha hallado ningún manuscrito.

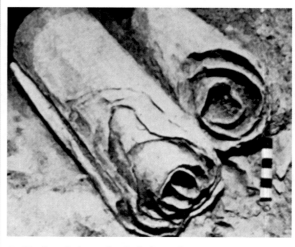

▲ **Muchos de los rollos** hallados en las cuevas estaban deteriorados, algunos de tal modo que los arqueólogos no han sido capaces siquiera de identificarlos.

Dioscórides de Viena

c. 512 ▪ VITELA ▪ 37 × 30 cm ▪ 982 FOLIOS ▪ IMPERIO BIZANTINO

ESCALA

PEDANIO DIOSCÓRIDES

También llamado *Códice de Anicia Juliana*, el *Dioscórides de Viena* es la copia más antigua que se conserva de la clásica obra de Pedanio Dioscórides sobre las plantas medicinales, *De materia medica (Acerca de la materia medicinal)*. El texto original, uno de los tratados de medicina más relevantes del mundo grecorromano, fue escrito por Dioscórides hacia el año 70 d.C., y recoge las propiedades medicinales de 383 hierbas y 200 plantas.

El *Dioscórides de Viena* es un ejemplar de *De materia medica* producido unos 450 años después en Constantinopla, por aquel entonces capital del Imperio romano de Oriente. La copia estaba dedicada a la princesa Anicia Juliana, hija del emperador Flavio Anicio Olibrio y mecenas de la Iglesia y de la medicina. En 1569, el sacro emperador romano Maximiliano II adquirió el manuscrito para su biblioteca imperial de Viena, de ahí el nombre del códice.

Con su detallada información y su riqueza visual, este códice (libro manuscrito anterior a la invención de la imprenta) no tiene parangón en el arte bizantino temprano. Se desconoce si el manuscrito original de Dioscórides estaba ilustrado de igual modo, pero el ejemplar de Viena contiene 479 suntuosas imágenes de plantas; tampoco se sabe si estas fueron realizadas a partir de la naturaleza o de representaciones previas. Además de los remedios herbales de Dioscórides, el volumen contiene otras tres obras: un tratado de medicina atribuido a un médico griego del siglo I, Rufo de Éfeso; una versión simplificada de un tratado griego del siglo II sobre mordeduras de serpientes, atribuido a Nicandro de Colofón; y un tratado ornitológico ilustrado.

PEDANIO **DIOSCÓRIDES**

c. 40–*c.* 90 d.C.

Pedanio Dioscórides fue un médico, farmacólogo y botánico griego cuya obra *De materia medica*, o *Códice de Anicia Juliana*, sigue siendo la principal fuente de información sobre la ciencia medicinal del antiguo mundo grecorromano.

Consta que Dioscórides nació en Anazarbus (Cilicia), pero se sabe muy poco más sobre su vida. Al parecer practicó la medicina en Roma durante el reinado del emperador Nerón (37-68 d.C.), antes de ejercer de cirujano para el ejército romano. En aquella época recorrió el Imperio y estudió las propiedades medicinales de cantidad de plantas y minerales, que después recogió en su gran obra, *De materia medica*. Se cree que tardó dos décadas en elaborar este tratado, en el que clasificó las plantas en función de sus propiedades medicinales y botánicas. La obra, escrita originalmente en griego y luego traducida al latín, es un extraordinario documento de historia natural y una prueba de la perdurable influencia del saber antiguo.

▼ **ILUSTRACIONES REALISTAS** El naturalismo de las ilustraciones pretendía ayudar al farmacólogo a identificar las hierbas para elaborar los remedios. Las imágenes a toda página solían ir acompañadas de la descripción de sus propiedades en la página opuesta. La ilustración aquí mostrada, del folio 174, es la típica, con la vista de la planta y de la raíz. El texto griego está escrito en caligrafía uncial (en letras mayúsculas), desarrollada en el siglo III tanto en latín como en griego.

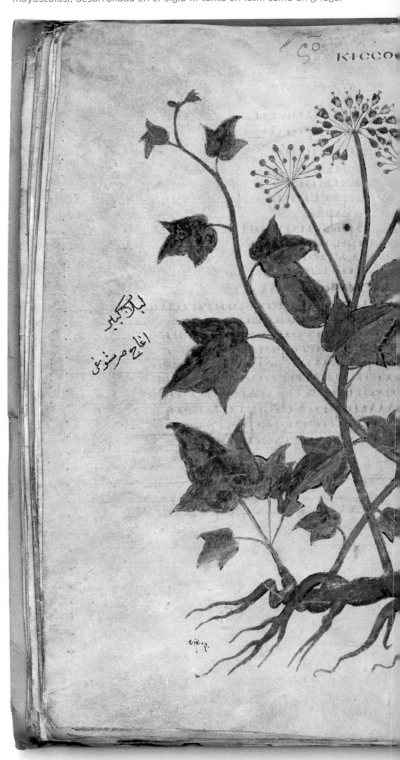

> Durante casi **dos milenios,** Dioscórides fue considerado la **máxima** autoridad en la ciencia **medicinal.**

TESS ANNE OSBALDESTON, SOBRE *DE MATERIA MEDICA,* 2000

▲ **PORTADA** La inscripción de la portada presenta el ámbito de la obra, sobre «plantas, raíces, semillas, jugos, hojas y remedios», y explica su orden alfabético.

◄ **RETRATO DEL MECENAS** El códice contiene la ilustración más antigua de un mecenas, esta imagen de la princesa Anicia Juliana. Aparece rodeada de dos personajes alegóricos, la Magnanimidad (izda.) y la Sabiduría (dcha.), y un querubín le ofrece el manuscrito.

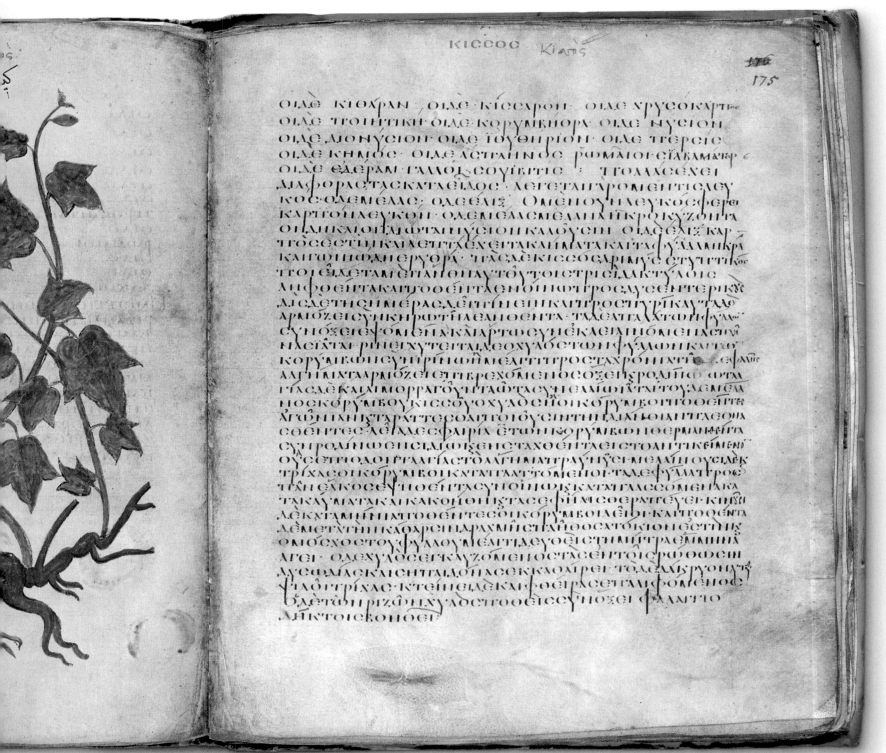

En detalle

▲ AMPLIA INFLUENCIA Tras la caída de Bizancio en manos de los otomanos en 1453, se añadieron al manuscrito los nombres árabes de las plantas. La influencia del *Dioscórides de Viena* fue tan profunda en la ciencia árabe como, más adelante, en la europea.

▶ REMEDIOS SUGERIDOS En el texto que acompaña a esta ilustración de una bufera, Dioscórides recomienda su tallo como sedante. Se decía que, mezclado con miel, mejoraba la vista, y con vino, aliviaba el dolor de muelas.

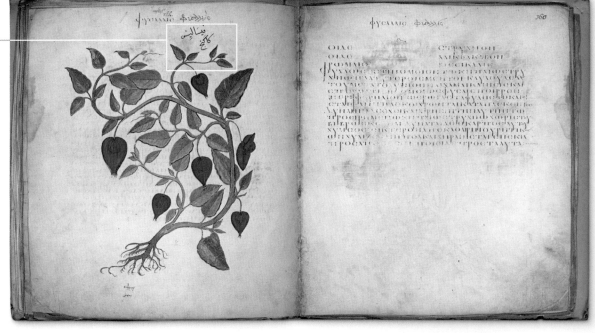

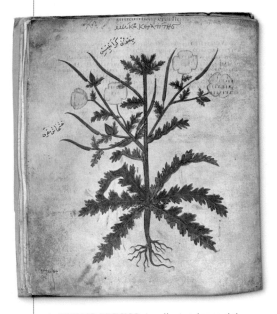

▲ DIBUJO PRECISO Las ilustraciones del *Dioscórides de Viena* eran producto de una minuciosa observación, ya fuera del natural o de ilustraciones precedentes, como puede apreciarse en este dibujo de una adormidera amarilla.

▶ DE LA FLOR A LA RAÍZ Dioscórides examinaba todas las partes de las plantas, y los dibujos mostraban raíces, hojas, flores y frutos, de modo que los farmacólogos pudieran distinguir todas las partes que podían utilizarse como ingredientes. En esta página se puede ver que el artista dibujó la planta antes de que el copista escribiese el texto.

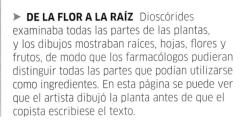

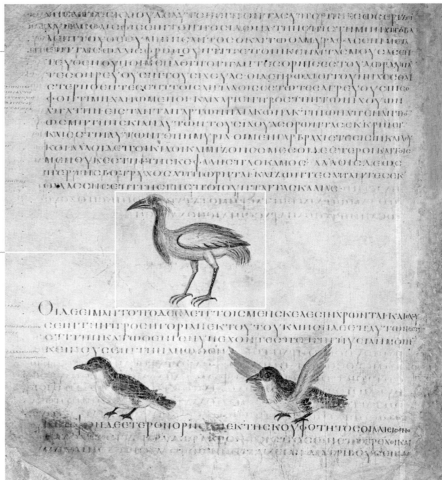

► **TRATADO ORNITOLÓGICO** El tratado describe 40 aves mediterráneas, ilustradas con delicados dibujos a color. Con la inclusión de esta obra, atribuida a un tal Dionisio del siglo I, el *Dioscórides de Viena* es el tratado ornitológico más antiguo del mundo.

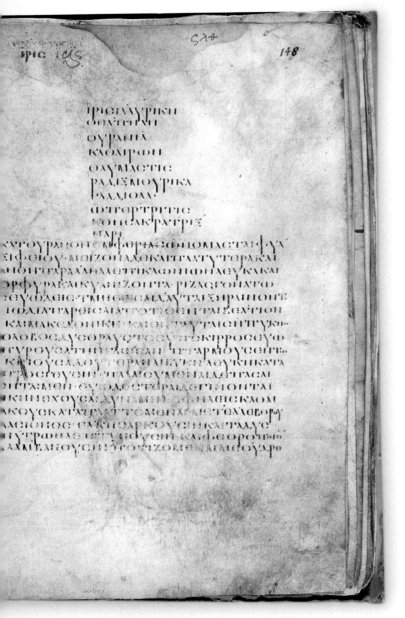

EL **CONTEXTO**

De materia medica recopiló la sabiduría y la práctica de muchas generaciones. En la década de 1930, un anciano monje griego aún trataba a sus pacientes con los remedios dispuestos por Dioscórides. De hecho, durante al menos 1500 años después de la muerte de su autor, *De materia medica* siguió siendo la obra farmacológica de referencia en Occidente y en el mundo árabe. Se tradujo al árabe y al persa y, en la Edad Media y el Renacimiento, al italiano, el francés, el alemán y el inglés.

▲ **El botánico sueco Carlos Linneo** estaba profundamente influido por Dioscórides, y en su *Materia medica* de 1749, realizó la novedosa división de las plantas según género y especie: la primera clasificación botánica moderna. El frontispicio ilustra una botica con plantas y hierbas.

Libro de Kells

*c.*800 ▪ VITELA ▪ 33 × 25,5 cm ▪ 680 FOLIOS ▪ IRLANDA

ESCALA

MONJES COLUMBANOS IRLANDESES

Datado hacia el año 800, el *Libro de Kells* es la mayor reliquia de los manuscritos iluminados del periodo medieval celta, con un diseño de una complejidad y un lujo incomparables. El cuerpo principal del texto, suntuosamente ilustrado, son los cuatro evangelios en latín según la Vulgata, la traducción de la Biblia de san Jerónimo, del siglo IV. El libro, considerado obra de tres artistas y cuatro copistas, está escrito con la caligrafía llamada «mayúscula insular» sobre vitela (piel de becerro pulida). Hoy, el manuscrito contiene 680 folios; otra treintena se ha perdido a lo largo del tiempo. Con sus ilustraciones a toda página, su decoración abstracta y su colorida caligrafía, se trata del ejemplar más ornamentado de los manuscritos producidos en las islas británicas entre los siglos VI y IX. La transcripción, no obstante, es particularmente descuidada: ciertas letras e incluso palabras enteras faltan o aparecen repetidas, señal de que el libro estaba destinado a un uso ceremonial, más que al servicio diario.

El manuscrito, también conocido como *Gran evangeliario de san Columba*, fue obra de unos monjes irlandeses discípulos de san Columba, santo irlandés del siglo VI cuya orden se vio obligada a abandonar su abadía, en la isla escocesa de Iona, tras unas incursiones vikingas en el siglo IX, y se refugió en el monasterio de Kells, al norte de Dublín. No se sabe con certeza si el manuscrito se realizó en Iona, en Kells, o entre ambas. Una fuente medieval afirma que en 1006 el manuscrito fue robado por su *cumdach* (el cofre ornamental donde se guardaba). Aunque este nunca apareció, la mayoría de los folios del manuscrito sí se recuperaron. La actual encuadernación, obra del británico Roger Powell, data de 1953. Powell dividió el manuscrito en cuatro volúmenes para que sufriera lo menos posible expuesto en la Antigua Biblioteca del Trinity College de Dublín, donde se conserva desde el siglo XVII. El *Libro de Kells* sigue siendo un símbolo esencial de la cultura y la identidad irlandesas.

LA **TÉCNICA**

Para el *Libro de Kells* se emplearon al menos 185 pieles de becerro. La palabra «vitela» viene de *vitula*, «ternera» en latín. Para el resto de las pieles de animales, se habla de «pergamino». Las pieles se remojaban en cal, se secaban y luego se pulían con piedra pómez y se recortaban en folios (del latín *folium*, «hoja»), con dos caras: el «recto», la anterior, y el «verso», la posterior. Antes de que el copista empezara su labor, el folio se marcaba con diminutos orificios y se trazaban unas líneas horizontales a modo de pauta. Los cálamos se hacían con plumas, cuya punta se cortaba en bisel para formar el plumín, y la tinta, con una mezcla de hollín o sales de hierro y goma arábiga. En las ilustraciones que adornan el *Libro de Kells* se emplearon siete pigmentos, extraídos de diversas fuentes.

▲ **Este folio** del *Libro de Kells* muestra el uso de pigmento rojo, hecho a base de plomo, y de verde, de sulfuro de cobre.

▶ **PÁGINAS ENFRENTADAS** El *Libro de Kells* contiene la representación más antigua de la Virgen María en un manuscrito occidental. Aparece ataviada con vestimenta bizantina, sentada en un trono con el Niño Jesús en el regazo. Los ángeles que la rodean presentan unas estilizadas alas, posiblemente inspiradas en el arte copto de Egipto. Los rasgos más destacables son la representación de los pechos de la Virgen, inusualmente voluminosos, sus dos pies iguales y el detallado cabello rubio de Jesús. La ilustración es un acompañamiento apropiado para el *Breves causæ* de Mateo (un resumen del evangelio), que empieza en la página opuesta. Esta es la página de texto más decorada del manuscrito, y se abre con una elegante y esbelta N capitular. El texto dice, en latín: «*NATIVITAS XPI IN BETHLEM JUDEÆ MAGI MUNERA OFFERUNT ET INFANTES INTERFICIUNTUR REGRESSIO*» («El nacimiento de Cristo en Belén de Judea; los Reyes Magos ofrecen regalos; la matanza de los niños; el regreso»).

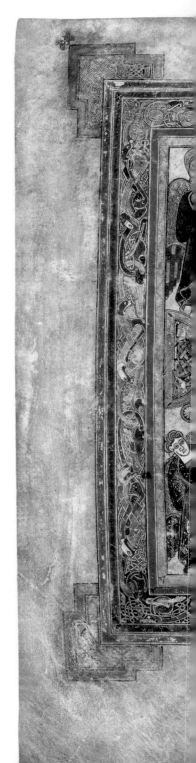

Está reconocido por un amplio consenso como el mayor tesoro histórico de Irlanda y uno de los ejemplos más espectaculares del arte cristiano medieval que existen en el mundo.

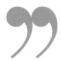

REGISTRO DE LA MEMORIA DEL MUNDO DE LA UNESCO

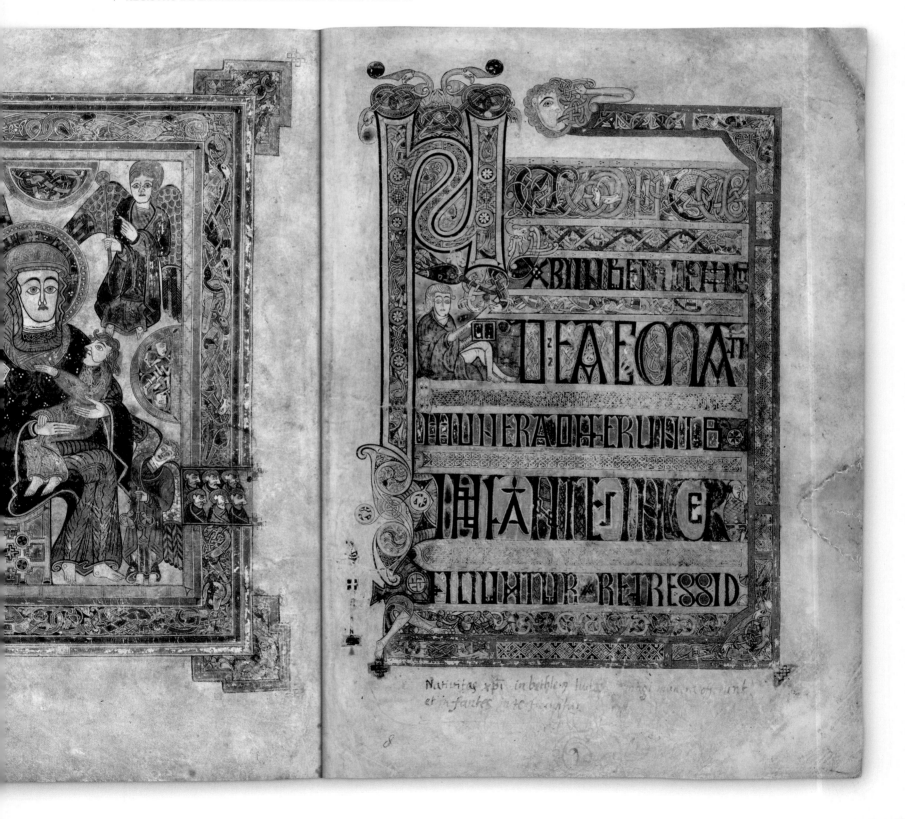

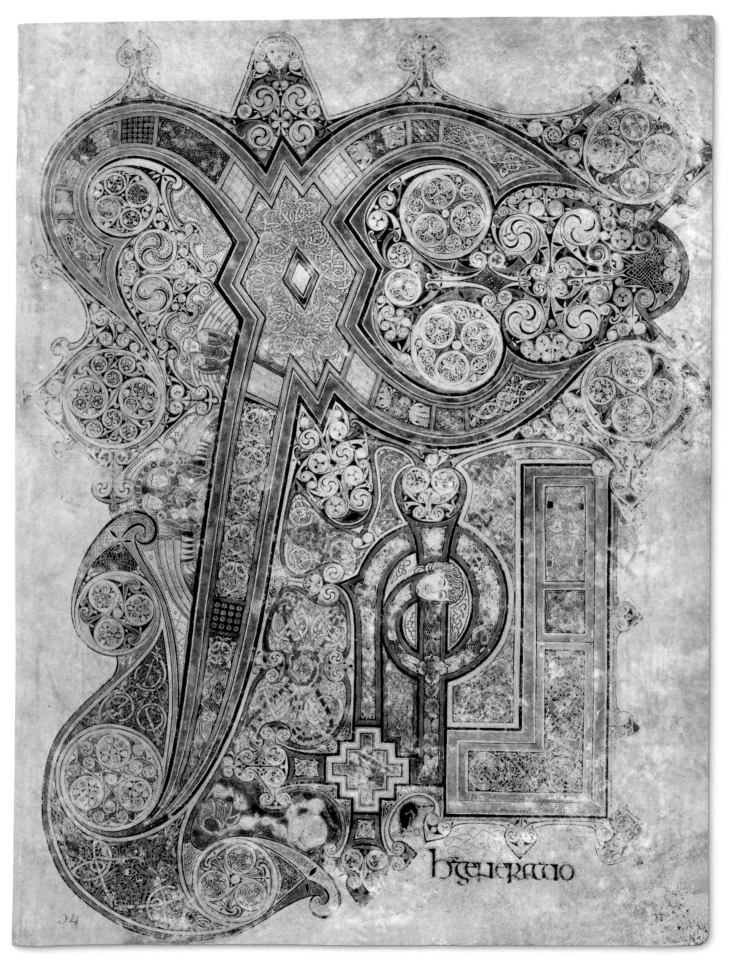

▲ **CHI RHO** La página más famosa del *Libro de Kells* se conoce como la Chi Rho, que son las dos primeras letras del nombre de Cristo en griego: *chi* (escrita «X») y *rho* (escrita «P»). Sumamente estilizadas, ocupan toda esta página que ilumina el Evangelio de san Mateo. También aparece la letra *iota* («I»), la tercera del nombre de Cristo, así como la palabra *generatio*; se trata del inicio del versículo que reza: «El nacimiento de Jesucristo fue así» (Mt 1,18).

Recorrido visual

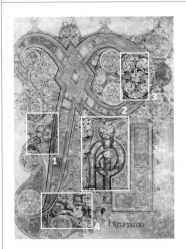

▼ **IMÁGENES OCULTAS** La página Chi Rho es célebre por sus ilustraciones semiocultas de animales y personas. Aquí, una cabeza de hombre ladeada remata la imbricada curva de la *rho*, que además es atravesada por la *iota*. Algunos estudiosos sostienen que esta cabeza representa a Cristo.

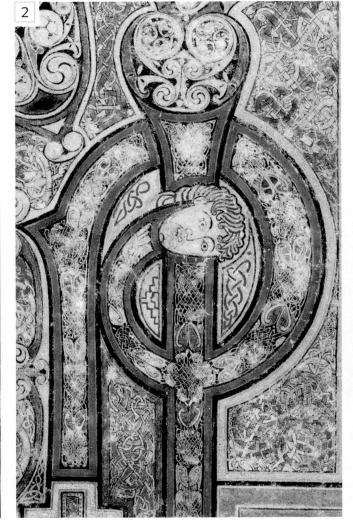

▼ **DISEÑO INTRINCADO** Este exquisito motivo arremolinado está encajado entre los curvos brazos del lado derecho de la *chi*. El artista exhibe un detallismo y una delicadeza que se han comparado a los de un orfebre.

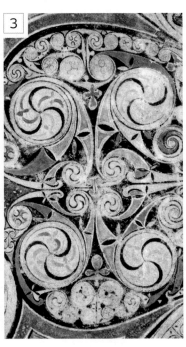

▲ **ÁNGELES CELESTIALES** Los ángeles, representados como figuras masculinas aladas de cabello rubio, parecen emerger de una de las aspas de la *chi*. Justo encima hay un tercer ángel, que aquí no se ve. Estos mensajeros divinos fueron enviados para difundir la noticia del nacimiento de Cristo. La palabra «ángel» viene del griego *angelos*, que significa «mensajero».

➤ **MOTIVOS ANIMALES** En la parte inferior de la página, dos gatos parecen observar a un par de grandes ratones que sostienen un disco blanco con sus bocas. El disco podría representar la hostia eucarística, pero su preciso significado simbólico, así como el de las criaturas, se ha perdido con los siglos.

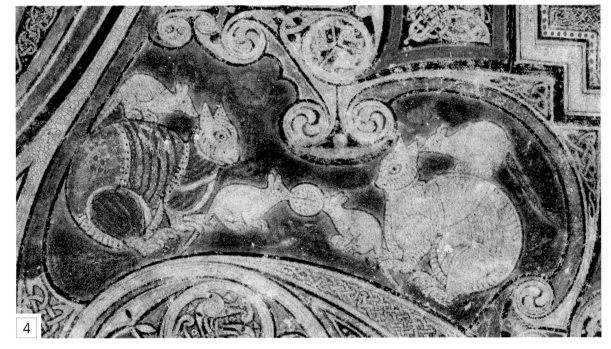

En detalle

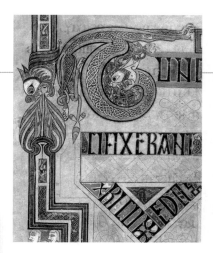

▼ **ESFUERZO COLECTIVO** Se cree que el *Libro de Kells* es fruto del trabajo colectivo de tres monjes que escribieron el texto y de otros cuatro que lo decoraron. Se trata del manuscrito irlandés con más letras iniciales decoradas, y del primer manuscrito medieval con espacios entre las palabras para facilitar la lectura.

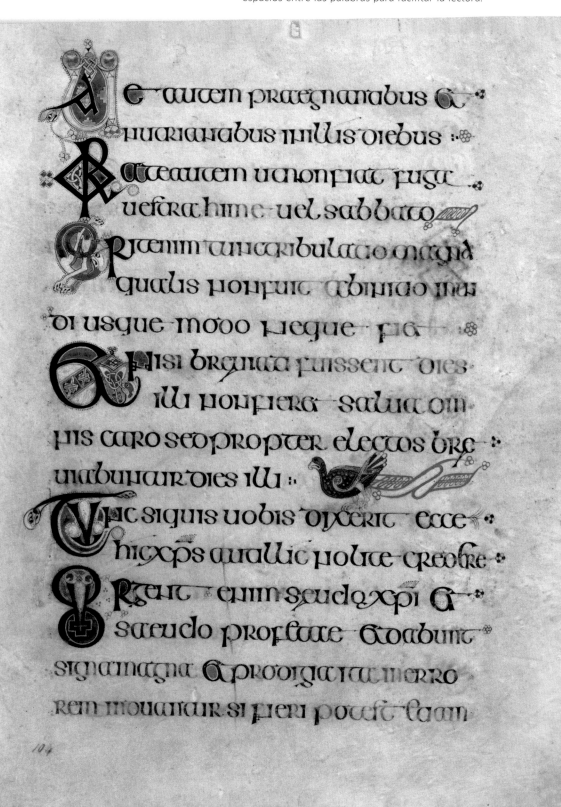

▲ **LETRA ILUSTRADA** El folio 124r del Evangelio de san Mateo presenta una T inicial suntuosamente ilustrada y un fiero león que escupe fuego y simboliza la crucifixión de Cristo.

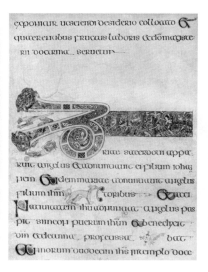

▲ **ESCRITURA ESTILIZADA** En el folio 19v aparece una ornamentada letra Z seguida de *acha*, y el resto del nombre *Zachariæ* queda relegado a la línea siguiente: la decoración era prioritaria.

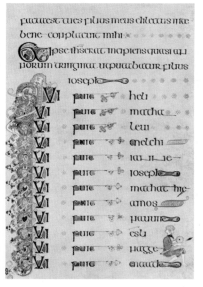

▲ **PALABRAS REPETIDAS** El folio 200r ilustra la genealogía de Cristo. Al inicio de cada línea se repite la palabra *qui* («quien»), y las serpientes entrelazadas con las Q unen a las sucesivas generaciones.

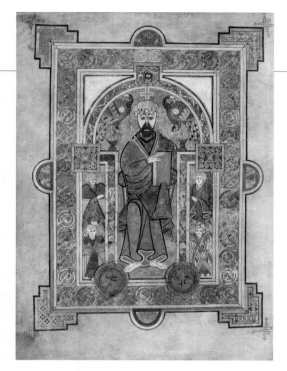

▲ **JESUCRISTO** Entre las páginas puramente ornamentales hay algunas como esta. Aquí, Cristo, vestido de púrpura y flanqueado por cuatro ángeles, aparece sentado y con el libro de los evangelios en las manos. Los dos pavos reales simbolizan su resurrección.

▶ **TABLAS CANÓNICAS** Las tablas canónicas al inicio del manuscrito muestran la correspondencia entre los pasajes de los cuatro evangelios. Todas están ilustradas. Las suntuosas columnas arquitectónicas que las flanquean están coronadas por unos arcos que albergan criaturas fantásticas.

▼ **PÁGINA TAPIZ** Aunque este tipo de páginas, llamadas así por su similitud con los tapices orientales, son características de los manuscritos anglo-celtas, el *Libro de Kells* tan solo contiene una. En su preciso diseño geométrico destacan ocho círculos trazados con compás, que a su vez contienen otros 400 círculos y espirales con un grado asombroso de detalle artístico.

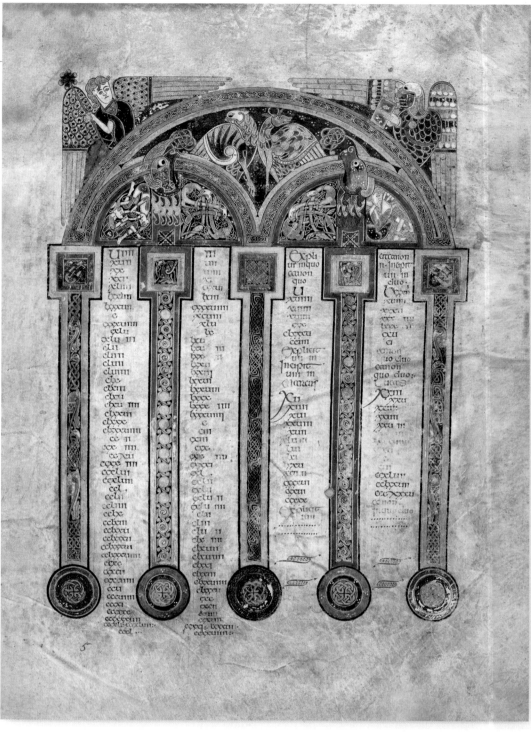

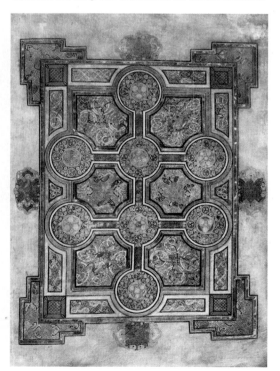

TEXTOS **RELACIONADOS**

El *Evangeliario de Lindisfarne* es otro precioso ejemplo del arte anglo-celta. Fue escrito e iluminado a principios del siglo VIII en la abadía de Lindisfarne, una isla frente a la costa noreste de Inglaterra. Pese a ser más pequeño y menos elaborado que el *Libro de Kells*, exhibe colores y motivos similares. Asimismo, al principio de cada evangelio incluye una página tapiz como la del *Libro de Kells* (izda.). En el siglo X, el texto latino de los evangelios se tradujo al inglés antiguo y se insertó entre las líneas del manuscrito. Se trata de la traducción más antigua que se conserva de los evangelios al inglés.

▲ **Página tapiz con una cruz** del *Evangeliario de Lindisfarne*, junto a una letra capital de deliciosa ornamentación.

Corán azul

c. 850–950 ▪ ORO SOBRE VITELA TINTADA ▪ *c.* 30,4 × 40,2 cm
▪ 600 PÁGINAS ▪ TÚNEZ

ESCALA

AUTOR DESCONOCIDO

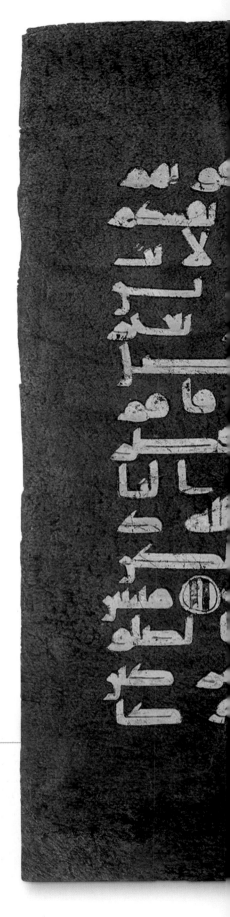

El Corán es el texto fundamental del islam: según la fe musulmana, Dios se lo reveló a Mahoma entre los años 609 y 632. Este libro sagrado define a Dios y la relación de la humanidad con Él, y dicta las consignas que sus fieles deben seguir para alcanzar la paz en esta vida y en el más allá. A todo musulmán se le presupone una familiaridad con sus enseñanzas.

El suntuoso Corán azul, que data de entre finales del siglo IX y principios del X, es uno de los ejemplares del libro más bellos jamás creados, y debe su nombre al intenso pigmento añil que da color a sus páginas. El contraste visual del azul con el texto dorado es algo inusual en los libros de aquella época, pero sigue la tradición islámica, en la que muchos textos religiosos se escribían en oro o plata sobre superficies oscuras. El autor del Corán azul usó trazos alargados para que el texto llenase la página de una manera agradable a la vista. Asimismo, sacrificó la claridad por la estética, pues las letras carecen de marcas diacríticas (como acentos) para indicar las vocales, e insertó espacios entre las palabras únicamente a fin de alinear las columnas de texto.

Poco se sabe respecto al momento, el lugar y el proceso de creación del Corán azul; podría haberse realizado en Bagdad, capital del califato abasí, o en Córdoba, capital del califato omeya. La teoría más extendida sostiene que fue un encargo para la Gran Mezquita de Kairuán, en Túnez. Es posible que con la elección del color se pretendiera emular el azul o el púrpura que teñía los documentos de opulencia similar del Imperio bizantino, su rival en aquella época. El uso de oro y añil resultaba, sin duda, oneroso, lo que sugiere que fue encargado por un mecenas muy rico, posiblemente el califa o algún miembro de su círculo íntimo. Hoy, sus folios están repartidos entre diferentes museos del mundo, si bien la mayoría se encuentra en el Museo Nacional del Bardo, en Túnez.

En detalle

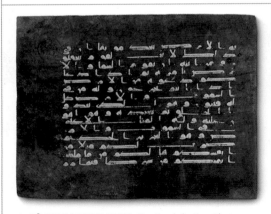

▲ **LÍNEAS REGULARES** Parte del atractivo visual de las páginas del libro reside en sus 15 líneas de igual longitud. Para conseguir esa uniformidad, el copista alargó algunos trazos, introdujo espacios y omitió marcas gramaticales importantes.

▲ **ORDEN DECRECIENTE** El Corán se compone de 114 capítulos, o suras, formados por una serie de versos, o aleyas, de longitud variable. Los capítulos no obedecen a una estructura cronológica o temática, sino que están ordenados según su longitud: del más extenso al más breve. En el Corán azul, los capítulos están separados por grandes puntos de plata, ya corroídos por el óxido.

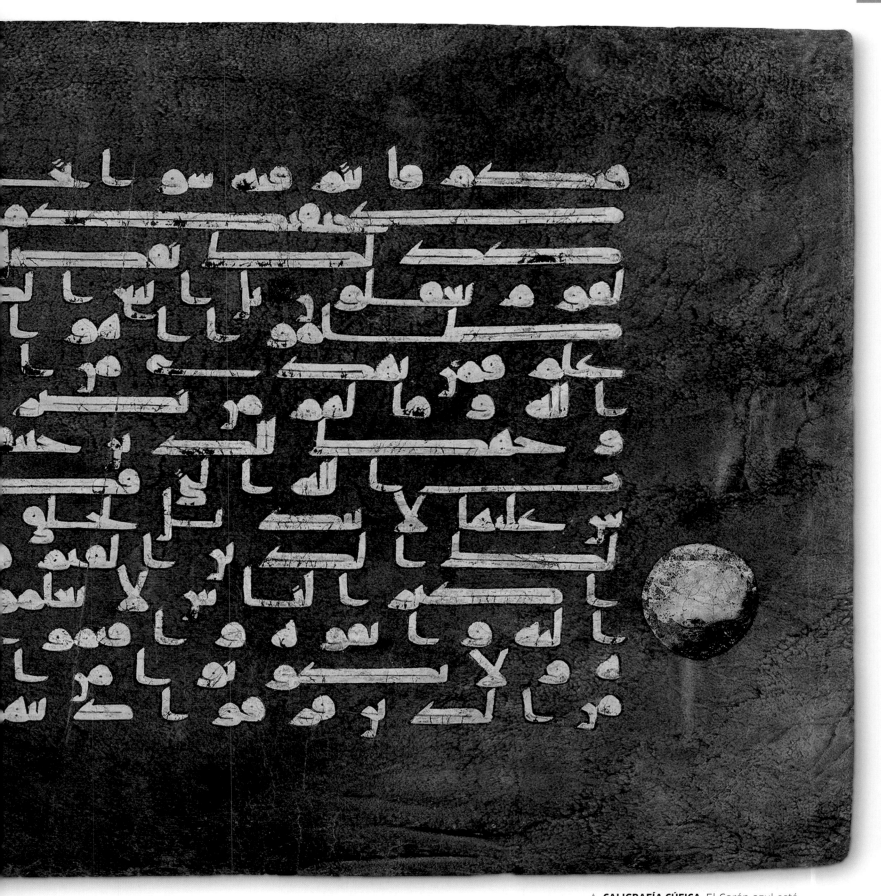

> Este es un libro perfecto,
> no hay duda en él…

CORÁN, 2:2

▲ **CALIGRAFÍA CÚFICA** El Corán azul está escrito con caligrafía cúfica. Esta es la forma más antigua de escritura árabe, nombrada en honor a Kufa, la ciudad donde se desarrolló a finales del siglo VII. El formato apaisado es típico de los ejemplares del Corán de los siglos VIII a X. Como toda escritura árabe, se lee de derecha a izquierda.

Sutra del diamante

868 ▪ IMPRESO ▪ 27 cm × 5 m ▪ CHINA

ESCALA

AUTOR DESCONOCIDO

El *Sutra del diamante* es uno de los textos clave del budismo. La palabra sánscrita «sutra» designa las enseñanzas del fundador del budismo, Siddharta Gautama, el Buda, que vivió en el siglo VI a.C. El título del libro alude a lo que Buda llamaba «el Diamante de la Sabiduría Trascendental»: aquella sabiduría capaz de obviar las ilusiones de los asuntos mundanos y alcanzar la realidad eterna. El texto adopta la forma de un diálogo entre un anciano discípulo, Subhuti, y Buda. Como todas las enseñanzas budistas semejantes, pretende enfatizar la idea de que la existencia humana, igual que el mundo material, es ilusoria.

La importancia añadida del rollo, hoy en la Biblioteca Británica, es que se trata del documento impreso completo más antiguo del mundo cuya fecha se conoce con exactitud. Lo encontró en 1900 un monje taoísta chino en las Cuevas de los Mil Budas, un laberinto de galerías excavadas en una montaña a las afueras de Dunhuang, un asentamiento de la Ruta de la Seda en el noroeste de China (p. 51). Junto con él se hallaron otros 60 000 documentos y pinturas, aparentemente escondidos para su salvaguarda hacia el año 1000. En 1907, un explorador de origen húngaro, Marc Aurel Stein, adquirió el rollo y lo envió al Museo Británico.

El *Sutra del diamante* es un buen ejemplo de la sofisticación de la imprenta china, surgida en el siglo VIII, y de la manufactura china del papel, desarrollada con más anterioridad aún, tal vez en el siglo II a.C. Asimismo, constituye un testimonio notable de la difusión del budismo desde su cuna en India.

▶ **ILUSTRACIÓN** El *Sutra del diamante* se abre con su única ilustración, el ejemplo más antiguo conservado de xilografía en un libro impreso. Buda aparece, rodeado de sus discípulos, en el centro de la escena, como una figura de autoridad, dispensando la sabiduría del sutra a Subhuti, arrodillado en la esquina inferior izquierda.

◀ **FECHA EXACTA** Al final del rollo hay una inscripción, o colofón, que dice así: «Reverencialmente realizado para su libre distribución universal por Wang Jie en nombre de sus dos padres, 11 de mayo de 868». Esta precisión en la fecha del encargo hace de este rollo algo único.

▼ **GRAN ESCALA** Debido a la longitud del texto, se escribió sobre siete tramos de papel, que después se encolaron. El rollo estaba diseñado para desenrollarse a partir de una vara de madera, y para leerse de arriba abajo y de izquierda a derecha. Se creía que la recitación del sutra ayudaba a conseguir la felicidad en la reencarnación.

▲ **IMPRESIÓN TEMPRANA** Según el método de impresión usado en el siglo IX en la China Tang, el papel, teñido con una sustancia extraída de la corteza del alcornoque de Amur, se estampó con planchas de madera concienzudamente talladas. Europa no vería nada comparable hasta 600 años más tarde, con la imprenta de Gutenberg.

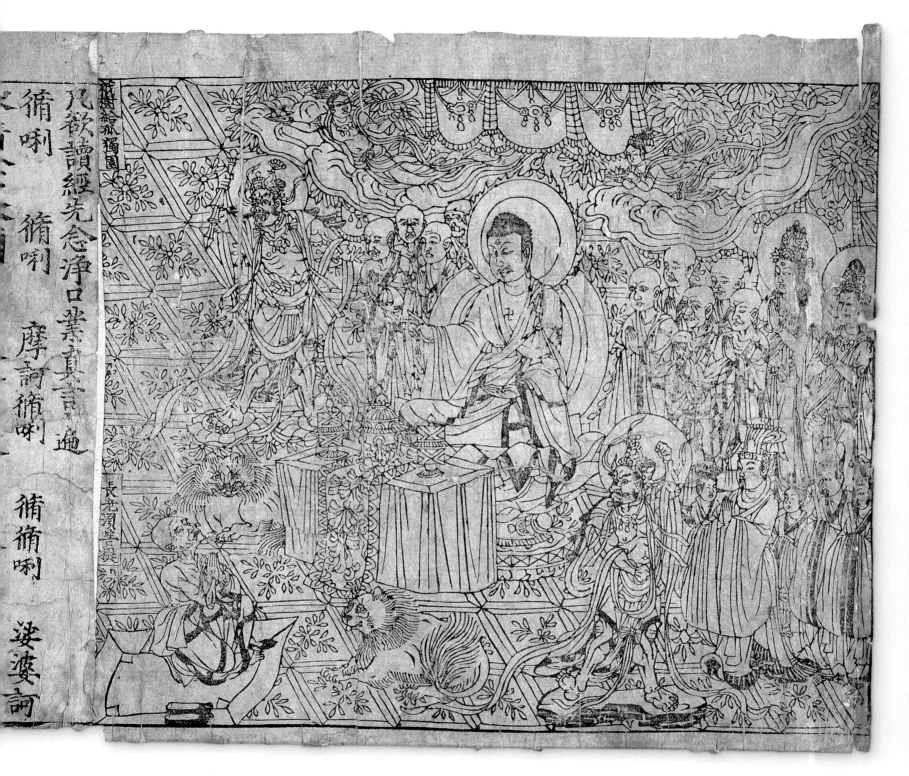

> Todos los **fenómenos** circunstanciales son como **un sueño,** una ilusión, **una burbuja,** una sombra. "

SUTRA DEL DIAMANTE

Libro de Exeter

*c.*975 ▪ VITELA ▪ 32 × 22 cm ▪ 131 PÁGINAS ▪ INGLATERRA

ESCALA

AUTOR DESCONOCIDO

Entre las cuatro colecciones de poesía anglosajona medieval que han perdurado hasta hoy, el *Libro de Exeter* es la más extensa y variada. Escrito probablemente a finales del siglo X, la UNESCO se ha referido a este libro como «el volumen fundacional de la literatura inglesa y uno de los principales artefactos culturales del mundo».

El volumen debe su nombre a la catedral de Exeter, a cuya biblioteca fue donado por el obispo Leofric a su muerte en 1072. Realizado en el *scriptorium* de un monasterio benedictino inglés, contiene poemas y acertijos y abarca una gran variedad de temas, desde la religión hasta el mundo natural. Contiene varias «elegías» que versan sobre el exilio, la soledad, el destino, la adquisición de sabiduría y la lealtad. Son famosas sus casi cien adivinanzas, muy posiblemente concebidas para ser representadas. Si bien el significado de algunas es confuso, una buena parte de ellas tiene un evidente doble sentido lascivo. Los estudiosos han identificado numerosos elementos de los poemas, tanto religiosos como seculares, que son muy anteriores a su forma escrita, remontándose algunos hasta el siglo VII.

Escrito en inglés antiguo sobre vitela, el *Libro de Exeter* ofrece un testimonio sobre la influencia civilizadora de la Iglesia, así como del emergente interés anglosajón por la literatura y el poder de la palabra escrita. Como tal, constituye un vislumbre de la cultura anglosajona de la Gran Bretaña posromana y arroja algo de luz sobre el recinto monástico en el que se realizó. Como obra literaria, su huella puede apreciarse en la obra de escritores como J. R. R. Tolkien (1892–1973) y W. H. Auden (1907–1973).

▶ **UN SOLO COPISTA** El *Libro de Exeter* es obra de un solo copista. Está escrito con tinta marrón y, en palabras de un experto, «por las más nobles manos anglosajonas». La caligrafía, regular, rítmica y redondeada, es extraordinariamente homogénea a lo largo de la obra. Pese a que no contiene ilustraciones, hay algunas iniciales sobriamente decoradas, como se ve en esta imagen.

En detalle

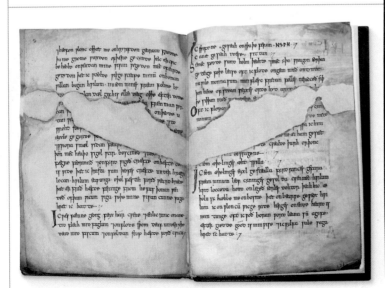

▲ **PÁGINAS DETERIORADAS** El *Libro de Exeter* no siempre recibió el cuidado que merecía. Faltan las primeras ocho páginas y algunas de las restantes están estropeadas. Las de la imagen superior, por ejemplo, presentan quemaduras de brasas. En otras partes se aprecian derrames de pegamento y pan de oro, así como algún corte o desgarro.

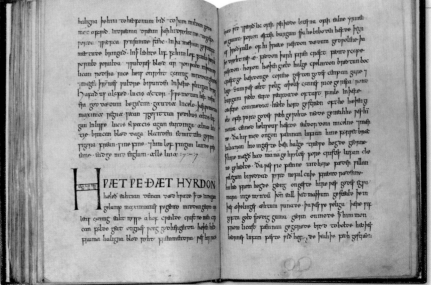

▲ **ALFABETO LATINO** El inglés antiguo empleaba el alfabeto latino, pero una serie de letras, como la D o la G, presentan una forma distintiva en los manuscritos de las islas británicas. En estas páginas, una gran H marca el inicio de un poema sobre santa Juliana de Nicomedia (hoy en Turquía), una de las primeras cristianas conversas, martirizada hacia el año 300 por negarse a renunciar a su fe y casarse con un senador romano. El poema da fe de la veneración del mundo medieval por los primeros mártires cristianos.

> Lo asombroso es
> que alguna parte
> haya sobrevivido.

R. W. CHAMBERS, AMIGO DE J. R. R. TOLKIEN

TEXTOS **RELACIONADOS**

Si bien el *Libro de Exeter* contiene la antología más extensa e importante de la poesía anglosajona, la obra más famosa de esta poesía es *Beowulf*, poema épico de 3000 versos. Al parecer, este se compuso en el siglo VIII, aunque sus versos reflejan claramente una tradición oral anterior, posiblemente del siglo VI. La única copia anglosajona original que se conserva data de en torno al año 1000. Su historia, que relata cómo el gran guerrero Beowulf mató al terrible monstruo Grendel y a su temible madre, refleja los orígenes germánicos anglosajones. Se trata de una cautivadora historia de honor y heroísmo, situada a caballo entre un pasado pagano y un futuro cristiano. El poema ha sido traducido a muchos idiomas y adaptado en óperas, películas y videojuegos.

➤ **La única y frágil copia** conservada de *Beowulf* se encuentra en la Biblioteca Británica. Es obra de dos copistas, con sendas caligrafías claramente distinguibles. Se desconoce el preciso lugar de Inglaterra en que se produjo.

Otros libros: 3000 a.C.–999 d.C.

RIGVEDA

INDIA (*c.* 1500 a.C.)

De los cuatro textos sagrados hindúes antiguos, conocidos en conjunto como los Vedas, el *Rigveda* es el más antiguo, extenso e importante. Se trata de una colección de himnos dedicados a las deidades védicas, transmitidos en origen por vía oral. Probablemente se compuso en la región noroccidental del subcontinente indio, y está escrito en una forma antigua de sánscrito. Comprende 1028 himnos y 10 600 versos de longitud variable, divididos en diez libros llamados *mandalas* (o círculos). Los Vedas son la base de todas las escrituras sagradas hindúes, y algunos de los himnos del *Rigveda* todavía se usan hoy en las ceremonias hindúes, lo que lo convierte en uno de los textos religiosos en uso más antiguos del mundo.

ILÍADA Y ODISEA
HOMERO

GRECIA (SIGLOS VIII-VII a.C.)

Estos dos poemas épicos de la antigua Grecia, que datan de entre finales del siglo VIII y principios del VII a.C., son las obras más antiguas conocidas de la literatura occidental. La *Ilíada* se sitúa durante la guerra de Troya, mientras que la *Odisea* narra el regreso de Odiseo a su hogar tras la caída de Troya. Ambos poemas se atribuyen al poeta Homero, si bien algunos estudiosos sostienen que son obra de varios autores, agrupados bajo la identidad de Homero. Están escritos en un dialecto conocido como «griego homérico», y cuentan con más copias que cualquier otro texto antiguo occidental. La más famosa, *Venetus A*, data del siglo X y es la copia completa más antigua de la *Ilíada*.

TORÁ

ISRAEL (SIGLO VII a.C.)

Según la tradición, la Torá, el documento más importante de la fe judía, se la dictó Dios a Moisés en el monte Sinaí. La Torá incluye los cinco primeros libros de la Biblia hebrea (el Antiguo Testamento), y se copió a mano en rollos de pergamino elaborado con piel de animal kosher. El ejemplar completo más antiguo que se conserva data de 1155-1225 d.C.; sin embargo, según los estudiosos, los fragmentos escritos más antiguos del texto se remontarían al siglo VII a.C.

ANALECTAS
CONFUCIO

CHINA (ESCRITO *c.* 475-221 a.C.; ADAPTADO 206 a.C.-220 d.C.)

Esta compilación de enseñanzas del filósofo chino Confucio (551-479 a.C.) es uno de los pilares del confucianismo. El ejemplar más antiguo que se conserva está escrito con pincel y tinta sobre tablillas de bambú unidas con hilo. Los discípulos de Confucio recopilaron las *Analectas* tras la muerte de su maestro, y si bien es poco probable que reproduzcan las palabras exactas del sabio, se consideran un registro fiel de su doctrina. Consisten en una serie de breves fragmentos divididos en 20 libros, y tratan sobre los conceptos éticos del estilo de vida confuciano. Durante la dinastía Song (960-1279), las *Analectas* se catalogaron como uno de los cuatro textos que resumen las creencias fundamentales del confucianismo.

HISTORIA
HERÓDOTO

GRECIA (*c.* 440 a.C.)

La *Historia* de Heródoto (*c.* 484-*c.* 425 a.C.), historiador de la antigua Grecia, se considera el texto fundador de la historiografía en la cultura occidental. Examina el crecimiento del Imperio persa, los acontecimientos que abocaron a las guerras médicas (499-449 a.C.) y la derrota persa. Además, Heródoto describe el sistema de creencias y las prácticas religiosas de estas antiguas civilizaciones. El manuscrito completo más antiguo de la *Historia* de Heródoto data del siglo X, pero se han encontrado fragmentos muy anteriores sobre papiro, principalmente en Egipto.

TAO TE CHING

CHINA (*c.* SIGLO IV a.C.)

El *Tao Te Ching* (o *Dao De Jing*), clásico de la literatura china, es la base de la doctrina filosófica y religiosa del taoísmo. La mayoría de los estudiosos atribuye su autoría al sabio y maestro chino Lao Tse; con todo, se sabe muy poco sobre él, y algunos dudan incluso de su existencia. El texto, escrito en origen con una caligrafía llamada «zhuanshu», se compone de 81 breves capítulos poéticos, divididos en dos secciones: el *Tao Ching* y el *Te Ching*. Se han hallado copias manuscritas sobre bambú, seda y papel, cuyos fragmentos más antiguos datan del siglo IV a.C., aunque algunos expertos creen que el texto podría remontarse al siglo VIII a.C. Se ha traducido más de 250 veces a idiomas occidentales, y se considera uno de los textos filosóficos más profundos sobre la naturaleza de la existencia humana.

EL BANQUETE Y LA REPÚBLICA
PLATÓN

GRECIA (*c.* 385-370 a.C.)

El banquete y *La república* son dos de los 36 diálogos escritos por el filósofo griego Platón (*c.* 428-*c.* 348 a.C.), pertenecientes al periodo medio de su producción. En sus diálogos, Platón da voz a Sócrates, su mentor, considerado el padre de la filosofía occidental. Sócrates ocupa un papel central en

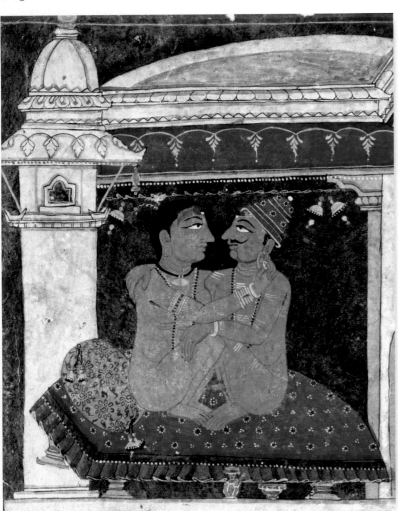

La ciencia del erotismo del *Kama-sutra* de la escuela Pahari, del norte de India.

la obra de Platón, y la mayor parte de lo que se sabe sobre él nos ha llegado a través de sus diálogos.

El banquete (o *El simposio*) es un tratado filosófico sobre la naturaleza del amor, concepto que es diseccionado por medio de una aguda conversación entre un grupo de comensales presidido por Sócrates. Esta obra maestra de la filosofía y la literatura ha influido en numerosas generaciones de escritores y pensadores, e introduce la idea de lo que se ha llamado «amor platónico», un amor profundo pero no sexual entre dos personas.

La república es, de lejos, el diálogo más célebre y más leído de Platón: es un documento fundamental en la historia de la filosofía política occidental, y se considera una de las obras filosóficas más influyentes de la historia. En este diálogo se debate sobre la naturaleza de la justicia, y se plantea la cuestión de qué hombre es más feliz, el justo o el injusto. De nuevo, Sócrates es la figura central.

◀ KAMA-SUTRA
MALLANAGA VATSYAYANA

INDIA (200–400 d.C.)

Este antiguo texto sánscrito, compilado por el sabio y filósofo hindú Mallanaga Vatsyayana, se considera la primera obra exhaustiva sobre la sexualidad humana. Consta de 1250 versos, distribuidos en 36 capítulos, agrupados a su vez en siete partes. Se trata de una guía sobre cómo alcanzar una existencia plena, sobre la naturaleza del amor y sobre cómo conseguir un matrimonio feliz mediante una combinación de amor emocional y físico. En la sociedad occidental, el *Kama-sutra* se ha convertido en sinónimo de «manual de sexo», pero la obra original, escrita en una compleja forma de sánscrito, es de hecho un tratado sobre el amor, en el que la descripción de 64 posturas sexuales representa solo una pequeña parte.

MANUSCRITOS DE DUNHUANG

CHINA (SIGLOS V–XI)

Los manuscritos de Dunhuang son una importante colección de unos

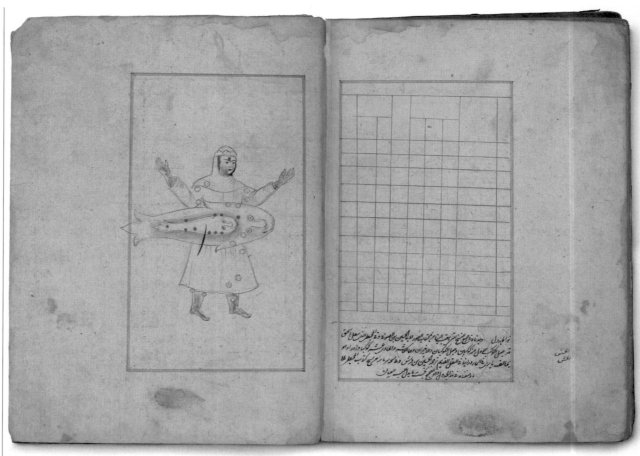

Andrómeda con un pez en torno a la cintura, representación de la galaxia homónima, del *Libro de las estrellas fijas*.

60000 documentos religiosos y seculares, descubiertos en 1900 por un monje chino llamado Wang Yuanlu en una cueva de la localidad de Dunhuang, en China. Se cree que los documentos, fechados entre los siglos V y XI, permanecieron allí 900 años.

Los idiomas mayoritarios de los documentos son el chino y el tibetano, pero hay representadas un total de 17 lenguas, algunas hoy muertas, tales como el uigur y el túrquico antiguos. Entre los textos religiosos hay escritos budistas, taoístas, nestorianos y maniqueos; los textos seculares abarcan un amplio abanico de disciplinas académicas, desde las matemáticas y la astronomía hasta la historia y la literatura, pero además incluyen toda una colección de testamentos, actas matrimoniales y de divorcio y registros censales, un material de inmenso valor para los estudiosos de ese periodo. Sin embargo, el descubrimiento más importante fue, tal vez, el del documento impreso más antiguo que se conoce, el *Sutra del diamante* (pp. 46–47), un texto budista escrito en el año 868.

KOJIKI
O NO YASUMARO

JAPÓN (*c.* 712)

El *Kojiki* (o *Registro de las cosas antiguas*), el registro escrito más antiguo que se conserva de la historia de Japón, se recopiló a partir de una tradición oral. Su autor lo escribió por encargo de la emperatriz Genmei. La obra empieza con la creación mitológica de Japón (supuestamente, a partir de la espuma del mar) y sigue tratando sobre dioses y diosas, leyendas históricas, poemas y canciones. Además, establece una cronología del linaje imperial desde sus inicios hasta el reinado de la emperatriz Suiko (628). El libro se divide en tres partes: *Kamitsumaki* (la era de los dioses), *Nakatsumaki* (del emperador Jimmu hasta Ojin, el decimoquinto) y *Shimontsumaki* (hasta Suiko, el trigesimotercer emperador). El sintoísmo, la religión oficial de Japón, está basado en la mitología recogida en el *Kojiki*. Por el tiempo de su composición, aún no existía una escritura japonesa, por eso el texto reproduce los sonidos del japonés con caracteres chinos, un sistema de escritura conocido como *man'yogana*.

▲ LIBRO DE LAS ESTRELLAS FIJAS
ABD AL-RAHMAN AL-SUFI

IRÁN (964)

Este tratado, cuyo título en árabe es *Kitab suwar al-kawakib al-thabita*, es obra del astrónomo persa Abd al-Rahman al-Sufi (903–986). Antes de él, el astrónomo griego Tolomeo (100–168) diseñó un complejo modelo matemático sobre el movimiento de los cielos como esferas rotatorias en torno a una Tierra inmóvil. El libro de Al-Sufi fue un brillante intento de combinar las teorías expuestas por Tolomeo en su *Almagesto* con sus propias observaciones astronómicas. El libro presenta tablas que registran los nombres de cientos de estrellas, así como descripciones de las 48 constelaciones (agrupaciones de «estrellas fijas») listadas por Tolomeo, que, según la concepción medieval del universo, se hallaban en la octava de las nueve esferas que envolvían la Tierra. Cada descripción va acompañada de dos ilustraciones en páginas opuestas: una de la constelación tal como se ve en el cielo, y otra vista mediante instrumentos astronómicos.

1000–1449

CAPÍTULO 2

La historia de Genji

1021 (ESCRITO), 1554 (VERSIÓN PRESENTADA) ▪ SEIS ROLLOS DE PAPEL ▪ DIMENSIONES DESCONOCIDAS,
ROLLO ORIGINAL: *c.* 137 m ▪ JAPÓN

MURASAKI SHIKIBU

Joya de la literatura japonesa, *La historia de Genji (Genji monogatari)*, obra de Murasaki Shikibu, se considera la primera novela de la historia. El manuscrito original se perdió, pero ciertos fragmentos sobreviven en un rollo ilustrado a mano del siglo XII. Los ejemplares posteriores, como los que figuran en estas páginas, producidos en el siglo XVI por la artista y experta en *Genji* Keifukuin Gyokuei (1526-¿?), se basaron en versiones de los manuscritos editadas por dos poetas japoneses en el siglo XIII.

La extensa y compleja narración, dividida en dos partes, está ambientada sobre todo en la corte imperial de Heian-kyo (hoy Kioto) a inicios del siglo XI, y presenta más de 400 personajes. Con todo, 41 de los 54 capítulos se centran en las aventuras y los romances de Genji, el hijo del emperador. Cuando Murasaki escribió *Genji* servía en la corte japonesa, y parte del atractivo de la obra reside en su vivo retrato de las rivalidades e intrigas de ese mundo exclusivo, de la obsesión de los cortesanos por el estatus y la educación, de su sensibilidad hacia la belleza de la naturaleza, y de su inclinación por los placeres de la música, la poesía y la caligrafía. *Genji*

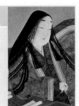

MURASAKI **SHIKIBU**

c. 978-1014

Murasaki Shikibu fue una escritora, poeta y dama de compañía japonesa, conocida sobre todo por ser la autora de *La historia de Genji*, una de las mayores obras de la literatura japonesa.

Murasaki Shikibu nació en Kioto en el seno de una de las familias más poderosas de Japón, el clan Fujiwara. Recibió una buena educación y se casó con uno de sus primos, con quien tuvo una hija. En 1001, cuatro años después de la muerte de su esposo, entró a servir en la corte de la emperatriz. Aunque no se saben con certeza las fechas en que escribió su famosa novela, lo más probable es que lo hiciera durante su estancia en la corte imperial. Los primeros 33 capítulos de *Genji* presentan una homogeneidad notable, pero las discrepancias en los capítulos posteriores sugieren que la segunda mitad es obra de un autor diferente.

también es apreciado por su profundidad psicológica. El sufrimiento soportado por los principales personajes femeninos —la miríada de amantes de Genji— se expone con solidaria compasión, en especial el de Murasaki, la mujer favorita de Genji, quien muere de mal de amores. Con todo, el tema central de la novela es la futilidad de la vida y sus placeres y la inevitabilidad del dolor. *La historia de Genji* sigue siendo todo un icono cultural en el Japón actual.

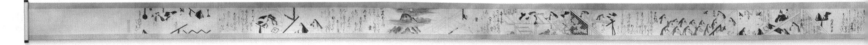

En detalle

▲ **HAKUBYO GENJI MONOGATARI EMAKI** Este rollo, creado en 1554 por una pintora aristócrata, Keifukuin Gyokuei, se considera la primera versión comentada de *Genji* realizada por una mujer y dirigida a un público femenino. En el Japón del siglo XVI, el conocimiento de *Genji* se consideraba una señal de alto estatus, y podía ayudar a una mujer a conseguir un matrimonio ventajoso.

▲ **EXTREMOS** El lector sostiene el pergamino en horizontal y lo lee de derecha a izquierda, desenrollando el papel de la varilla izquierda a medida que lo enrolla en la derecha. El *Hakubyo Genji monogatari emaki* está compuesto de seis rollos; las dos imágenes superiores muestran los extremos del segundo rollo.

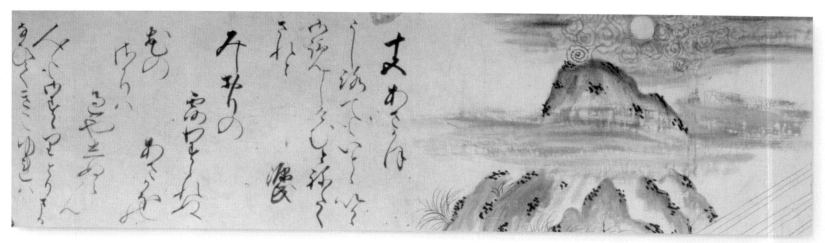

▲ **NARRACIÓN VISUAL** El *Hakubyo Genji monogatari emaki* emplea varias formas de caligrafía sumamente estilizadas, que durante mucho tiempo tuvieron un seguimiento de culto en Japón. En ellas prima la estética sobre la legibilidad, de modo que el texto resulta casi ilegible.

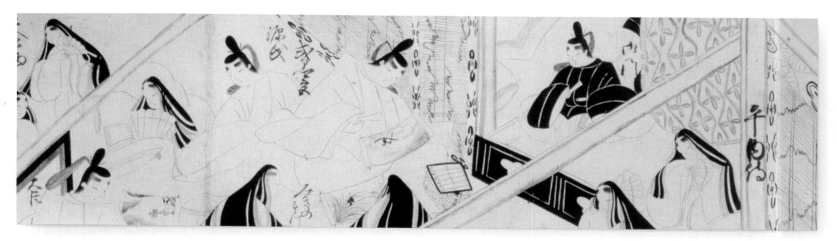

▲ **ESCENA CON CORTESANOS** Muchas ilustraciones representan escenas en interiores de la corte de Heian vistas desde arriba, como si se hubiera retirado el tejado (como en la imagen superior). Este recurso gráfico da al lector la sensación de observar los hechos en el momento en que ocurren, como los describe el texto.

▼ **SEGUNDO ROLLO COMPLETO** Los rollos ilustrados han tenido un papel relevante en la tradición narrativa japonesa. Desde el siglo XII, los mecenas más ricos los encargaban para su propio disfrute, y *La historia de Genji* era una de las narraciones más populares.

▲ **ESCRITURA HIRAGANA** La escritura fonética en que se escribió *Genji*, visible en esta imagen, se conocía como «letra de mujer». El *hiragana* se convirtió en el lenguaje de la poesía. Sutil e indirecto, solía acompañarse de imágenes (como la flor de la imagen superior) para expresar emociones.

EL **CONTEXTO**

La historia de Genji sigue siendo popular en Japón. Durante los últimos mil años, se ha reproducido, a menudo ilustrada, en diversos soportes, desde rollos, álbumes y libros hasta abanicos, biombos y planchas xilográficas. La novela gozó de gran popularidad durante el periodo Edo (1615-1868), que vio un renacimiento del interés por la cultura clásica de Heian, sobre todo entre los cortesanos y mercaderes de Kioto. Más recientemente, ha sido objeto de pinturas, películas, óperas y *anime*, y se han publicado traducciones modernas en chino, español, francés, italiano, inglés y alemán.

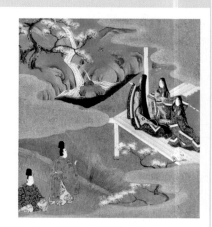

➤ **Esta colorida pintura** del siglo XVII representa una escena del capítulo quinto, «La joven Murasaki».

Canon de medicina

1025 (ESCRITO), *c.* 1600 (VERSIÓN PRESENTADA) ▪ PAPEL ▪ 814 PÁGINAS ▪ PERSIA

AVICENA

Considerado un hito en la historia de la medicina, el *Canon de medicina (Al-Qanun fi al-Tibb)* lo escribió el erudito persa Avicena en 1025, y hasta el siglo XVIII fue una obra de referencia clave para los médicos del mundo islámico y de las universidades europeas.

El *Canon de Avicena*, un extenso tratado de más de un millón de palabras, revisaba todo el conocimiento médico existente, incluidas la obra de Galeno (129–216) y la antigua ciencia médica de Arabia y Persia. Examinaba las distintas enfermedades y recomendaba los remedios naturales e intervenciones quirúrgicas oportunos. Es la primera obra que establece los principios para una medicina experimental y empírica y detalla protocolos para probar medicamentos nuevos. Se compone de cinco volúmenes, cada uno dedicado a un aspecto de la medicina. El primer libro se ocupa de la teoría médica; el segundo trata sobre las sustancias médicamente activas; el tercer libro se centra en las enfermedades de cada órgano; el cuarto describe las de todo el cuerpo, y el quinto es un compendio de 650 medicamentos.

Además de reunir el conocimiento existente, el *Canon* contiene algunas de las agudas observaciones de Avicena. Él fue el primero en percatarse de que la tuberculosis era

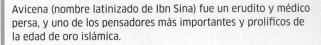

AVICENA

c. 980–1037

Avicena (nombre latinizado de Ibn Sina) fue un erudito y médico persa, y uno de los pensadores más importantes y prolíficos de la edad de oro islámica.

Abu Ali al-Husayn ibn Abd Allah ibn Sina nació en Bujará (hoy en Uzbekistán). A los diez años se sabía el Corán de memoria, en su adolescencia estudió griego y matemáticas, y a los 16 años ya era un médico cualificado. Pasó varios años ejerciendo la medicina antes de ser nombrado ministro de un emir búyida, en el actual Irán. Escribió unas 450 obras, de las cuales se conservan unas 250. Entre ellas destacan el *Canon de medicina* y *El libro de la curación* –un tratado de filosofía–, e incluyen escritos sobre astronomía, geografía, matemáticas, alquimia y física. Durante el último periodo de su vida estuvo al servicio de un gobernador en Persia que patrocinó buena parte de su trabajo.

contagiosa, de que las enfermedades podían propagarse por el agua y la tierra, de que las emociones de una persona podían afectar a su salud, y de que los nervios transmitían tanto el dolor como las señales para la contracción muscular.

En el siglo XII, el *Canon* se tradujo al latín por primera vez, y en el siglo XIII fue adoptado por la facultad de medicina de la Universidad de Bolonia. Entre 1500 y 1674 se publicaron unas 60 ediciones completas o parciales del *Canon*. Las páginas aquí mostradas pertenecen a una edición árabe del siglo XVII, presuntamente copiada del manuscrito original de Avicena.

En detalle

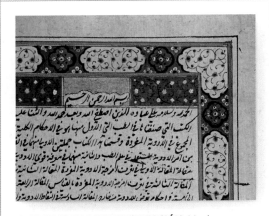

▲ **ELABORADA ORNAMENTACIÓN** Muchas páginas de esta edición están iluminadas con tinta de colores y pan de oro. Puede que los motivos arquitectónicos se añadiesen posteriormente.

▲ **PREFACIO** En el prefacio, Avicena trata sobre la labor del médico para cuidar del bienestar de su paciente y sobre el arte de restablecer la salud de una persona mediante los procedimientos y medicamentos adecuados.

▲ **PÁGINAS MANUSCRITAS** La imprenta estaba bien arraigada en el siglo XVII, pero esta edición escrita a mano fue primorosamente copiada de la obra original de Avicena, lo que atestigua su importancia.

▲ **LISTA EXHAUSTIVA DE MEDICAMENTOS** Estas páginas pertenecen al quinto libro, en el que Avicena describe cientos de medicamentos recogidos de fuentes árabes, indias y griegas. Incluyen recetas e ingredientes, e incorporan sus comentarios en cuanto a la efectividad de los remedios.

> Por lo tanto, en la medicina deberíamos conocer las causas de la enfermedad y la salud.

AVICENA

EL **CONTEXTO**

El texto original de Avicena fue traducido al latín por el erudito italiano Gerardo de Cremona (1114-1187) hacia 1140. Cremona viajó a Toledo, entonces núcleo del saber islámico, con el objetivo específico de aprender árabe para traducir el *Almagesto* de Tolomeo, un tratado de astronomía. Fue uno de los traductores más prolíficos de textos árabes: vertió más de 80 títulos. Además del *Canon de medicina*, tradujo varias obras de Aristóteles y contribuyó a la difusión del saber árabe.

▶ **Una serie de miniaturas** ilustran los problemas de salud en esta versión del siglo XIV de la traducción latina del *Canon* de Cremona.

ESCALA

Domesday Book

1086 ▪ PERGAMINO ▪ PEQUEÑO DOMESDAY: *c.* 28 × 20 cm, 475 PÁGINAS
▪ GRAN DOMESDAY: *c.* 38 × 28 cm, 413 PÁGINAS ▪ INGLATERRA

VARIOS COPISTAS

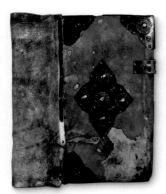

El registro público de Inglaterra más antiguo que se conserva, recopilado entre 1085 y 1086, se encuentra en las páginas de dos libros conocidos en conjunto con el nombre de *Domesday Book*. En diciembre de 1085, el rey normando Guillermo el Conquistador encargó el que sería el mayor registro catastral llevado a cabo en Europa hasta el siglo XIX, y a tal fin envió a sus funcionarios a recorrer todos los condados de Inglaterra. Estos viajaron por toda Inglaterra y parte de Gales y dejaron constancia de 13 418 propiedades en el reino. Registraron la cantidad de tierra, ganado y recursos de cada una, y establecieron su valor. En agosto de 1086, los funcionarios comenzaron a entregar la información recabada a los copistas para que la compilaran. Había dos libros: el *Pequeño Domesday*, considerado un primer borrador, que recoge datos de tres condados del este; y el *Gran Domesday*, que no llegó a completarse, con la información relativa al resto de los condados, excepto Northumberland y Durham. Ambos están escritos en latín medieval, que era la lengua usada en los documentos gubernamentales y eclesiásticos, si bien era incomprensible para la mayor parte de la población. Hoy, ambos tomos están en un cofre en los Archivos Nacionales del Reino Unido, con sede en Kew, cerca de Londres.

Las razones que llevaron al rey a encargar el registro son desconocidas. Es posible que Guillermo quisiera calcular los impuestos que los terratenientes debían a la corona, ya que en el siglo XI los monarcas ingleses necesitaban recaudar fondos para pagar un gravamen, llamado *danegeld*, con el que protegían al país de los saqueos escandinavos. Por otra parte, en 1086 se conmemoraban los 20 años de la victoria de Guillermo sobre Harold Godwinson, el último monarca anglosajón, en la batalla de Hastings. En el *Domesday Book* constaban los territorios y bienes del rey Eduardo el Confesor, fallecido en 1066, y los del rey Guillermo, por lo que este registro podría haber sido un modo de legitimar su reinado (en vano, pues Guillermo murió en 1087, antes de que el proyecto estuviera acabado). El registro recibió el nombre de *Domesday Book* («Libro del Juicio Final») porque se consideraba la última palabra en cuanto a quién poseía qué. Hoy es una valiosa fuente de información para los historiadores.

En detalle

▶ **LISTADO DE TERRATENIENTES**
(izda.) El «capítulo» de cada condado se abre con una lista de los terratenientes: comienza con el rey, siguen los obispos y abades y, por último, figuran los barones seglares. Esta página, dedicada a Berkshire, enumera 63 terratenientes.

▶ **NOTAS MARGINALES** *(centro)*
Los historiadores creen que la compilación del *Gran Domesday* es obra de un solo copista, pero la mano de un segundo copista parece haber anotado algunas enmiendas. Aquí, al parecer, el copista recibió más información después de completar el registro, y la añadió como una nota a pie de página.

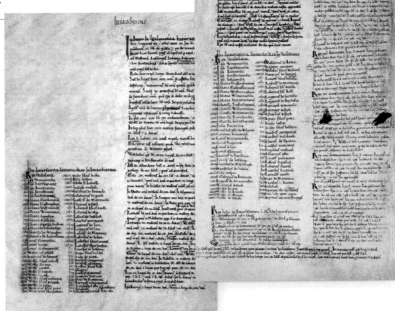

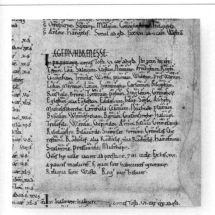

▲ **RÚBRICAS** Para llamar la atención del lector sobre una palabra, el copista la tachaba con una línea roja, como se ve en esta imagen del capítulo de Yorkshire. Esta es otra manera de rubricar el texto (dcha.).

> No hubo ni **una sola piel**, ni una yarda de **tierra**, […] ni **un buey**, ni **una vaca**, ni **un cerdo** que quedara fuera.

CRÓNICA ANGLOSAJONA, SOBRE EL REGISTRO DEL *DOMESDAY BOOK*, SIGLO XII

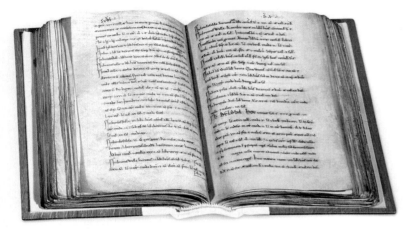

▲ **PEQUEÑO DOMESDAY** Este libro, de formato menor pero más extenso que el *Gran Domesday*, cubre solo los condados de Essex, Norfolk y Suffolk, pero contiene más detalles, lo que da una idea de la cantidad de información que se omitió en el otro. La caja de texto ocupa toda la página, a diferencia del texto en dos columnas del *Gran Domesday*. Se cree que al menos seis copistas trabajaron en él.

LA **TÉCNICA**

La elaboración del *Domesday Book* empezó con la preparación del pergamino, procedente de unas 900 pieles de oveja. Estas se dejaban a remojo en cal, se limpiaban, se tensaban en un bastidor y luego se dejaban secar. Los copistas preparaban sus cálamos con las plumas de las alas de aves grandes, a menudo ocas. Los diestros usaban plumas de ala izquierda, que se curvan hacia la derecha, y viceversa. Tras cortar la pluma, la punta se metía en arena caliente para endurecerla, y luego se tallaba para darle forma. El cálamo resultante tenía el aspecto de un cincel. Los copistas trabajaban con la pluma en una mano y un cuchillo en la otra, para afilar la punta y rascar sobre las erratas antes de que la tinta se secara.

▲ **El copista** usaba un pequeño cuchillo para tallar la pluma y afilarla a medida que se gastaba.

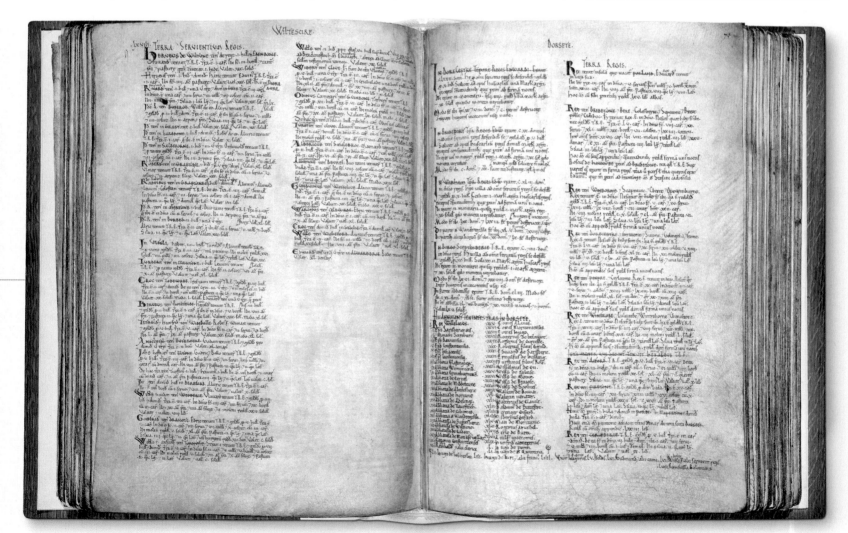

▲ **NEGRO Y ROJO** Los copistas escribieron la mayor parte del *Gran Domesday*, aquí mostrado, con tinta negra extraída de agallas de roble (pequeñas formaciones de hongos que crecen en la corteza de este árbol). Asimismo, emplearon tinta roja (extraída del plomo) para las iniciales y los números romanos de las listas de nombres, así como para destacar ciertas palabras del texto, como títulos y subtítulos, el método de rúbrica por excelencia.

Evangelios de Enrique el León

c. 1188 ▪ PERGAMINO ▪ 34,2 × 25,5 cm ▪ 266 PÁGINAS ▪ ALEMANIA

ESCALA

MONJES DE HELMARSHAUSEN

Una de las obras maestras del arte románico alemán son los *Evangelios de Enrique el León*, un manuscrito iluminado de los cuatro evangelios canónicos (Mateo, Marcos, Lucas y Juan). Esta pieza, de extraordinaria belleza, es obra de los monjes benedictinos de la abadía de Helmarshausen, en Alemania, quienes recibieron el encargo de Enrique el León, duque de Sajonia, en 1188. Tiene tanto valor que cuando se subastó en Sotheby's en 1983, un consorcio pagó la cantidad equivalente a 16 millones de euros para que lo adquiriese Alemania (la mayor suma pagada por un libro hasta la fecha). Hoy se encuentra en la Biblioteca Augusta, en el estado alemán de la Baja Sajonia, donde se expone en contadas ocasiones, debido a su fragilidad.

El libro tiene 266 páginas de pergamino, profusamente coloreadas en rojos, azules y verdes. Abundan los pigmentos costosos y el pan de oro. Hay 50 ilustraciones a toda página, y todas las páginas están ornamentadas con iniciales, marcos decorativos o imágenes. Tanto la exquisita caligrafía como las iluminaciones se identifican en la dedicatoria como obra del monje Herimann, pero es posible que este dirigiera un equipo.

Enrique encargó estos *Evangelios* para la recién construida catedral de Brunswick, y estaban destinados al altar de la capilla de Santa María. Al parecer, el aprecio del duque por la Biblia se habría intensificado durante los años que él y su joven esposa Matilde pasaron exiliados en Inglaterra, a principios de la década de 1180.

▼ **TABLA CANÓNICA DECORATIVA** Esta tabla, la quinta y última al principio de los *Evangelios*, representa a san Juan Bautista, arriba en el centro, señalando al Cordero de Dios. Su particularidad, no obstante, reside en los intrincados motivos de las columnas y en la caligrafía dorada, que marcan el tono del resto del libro.

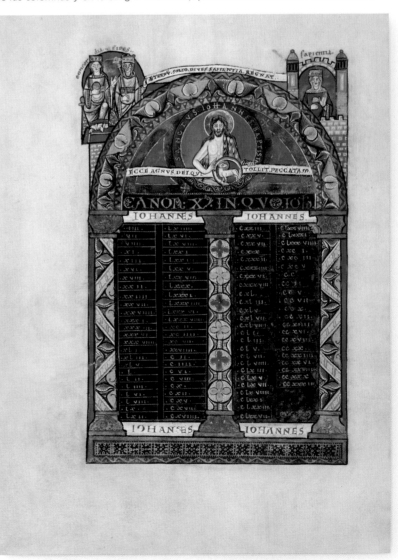

ENRIQUE **EL LEÓN**

c. 1129-1195

Enrique, duque de Sajonia y Baviera, fue uno de los príncipes más poderosos de la dinastía Welf. Además de ser un gran mecenas, fundó varias ciudades, entre ellas, Múnich.

Como duque de Sajonia y Baviera, Enrique era uno de los gobernantes más poderosos del Sacro Imperio Romano, únicamente superado por su primo el emperador Federico Barbarroja. De hecho, su primer matrimonio con Clemencia de Zähringen fue anulado a instancias del emperador, quien temía que Enrique reuniese demasiado poder. En 1168, Enrique se casó con la princesa Matilde de Inglaterra, hija de Enrique II y Leonor de Aquitania, y juntos encabezaron la expansión y el enriquecimiento cultural de Sajonia y Baviera. Entre otras cosas, fundaron Múnich y ordenaron construir la catedral de Brunswick. Con el tiempo, su relación con el emperador se agrió, y fue condenado al exilio y finalmente privado de sus ducados. Su apodo viene del león de bronce encargado para su castillo de Brunswick, aunque también circula la leyenda de un fiel león que lo acompañó durante su peregrinación a Tierra Santa.

Pedro, este libro es obra del monje Herimann.

EL MONJE HERIMANN, INVOCACIÓN A SAN PEDRO EN EL PREFACIO DE LOS *EVANGELIOS DE ENRIQUE EL LEÓN*

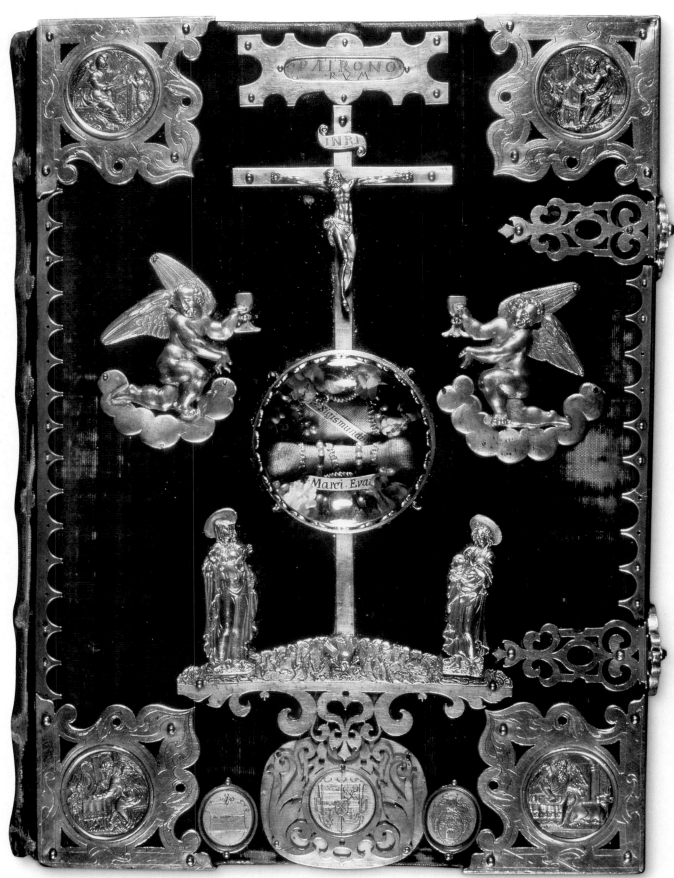

◄ **LUJOSA ENCUADERNACIÓN**
En 1594, el libro fue reencuadernado con terciopelo de seda roja y un suntuoso trabajo de orfebrería, lo cual refleja la conciencia de su enorme valor. Bajo el crucifijo de plata bañado en oro están las figuras de la Virgen María y san Juan, así como el cráneo de Adán. Abajo, en el centro, figura el escudo de armas del deán de la catedral de San Vito de Praga. El medallón de cristal del centro contiene reliquias de san Marcos y san Segismundo.

En detalle

Nouum opuf facere me cogif exueteri. ut poft exempla-
ria scripturarum toto orbe diffusa-quasi nouuf arbiter
sedeam. & qui inter se uariant que sint illa que cum
grea consentiant. ueritate discernam. Pius labor. sed
periculosa presumptio iudicare de ceterif. ipsum ab
omnibus iudicandū-senis mutare linguā. & canescen-
tem iam mundū adinitia retrahere paruulorum.
Quis enim doctus pariter uel indoctus cū inmanu
uolumen assumpserit. & asaliua quā semel inbibit
uiderit discrepare quod lectitat. non statim erūpat
inuocem. me falsarium me clamans esse sacrilegū
qui audeam aliquid inueteribus librif addere mu-
tare corrigere? Aduersuf quā inuidiam dupler cau-
sa me consolatur: quod & tu qui sūmuf sacerdof ef

◄ **PALABRAS DE SAN JERÓNIMO**
La versión latina empleada en el libro
fue la de san Jerónimo, del año 383.
El prefacio de san Jerónimo dedica
la traducción a su mecenas, el papa
Dámaso, y comienza con una hermosa
«B» capitular, de *beatus* (bendito).

auté hif abundantiuf eft. amalo eft. Audiftif quia dic-
tum eft. Oculi pro oculo. & dentem pro dente. Ego au-
tem dico uobif. non refiftere malo.
Sed siquif te percufferit indextram maxilla tua
prebe illi & alteram. Et ei qui uult tecū iudicio contende-
re. & tunicam tuā tollere. dimitte illi & pallium.
Et quicūq; te angariauerit mille paffuf. uade cum
illo alia duo. Qui petit ate. da ei. Et uolenti mutuari
ATE. NE AVERTARIS.
Audistis quia dictum eft. Diligef proximū tuum.
& odio habebif inimicū tuū. Ego autem dico uobif. Dili-
gite inimicof ueftrof. bene facite hif qui oderunt uof.
& orate pro pfequentibus & calumpniantibus uof. ut si-
tif filii patrif uri qui incelis eft. qui solem suum oriri
facit sup bonof & malof. & pluit super iuftof & iniuftof.
Si enim diligitif cof qui uof diligunt. quā mercede
habebitif? Nonne & publicani hoc faciunt? Et si salutaue-
ritif fratref urof tantum. quid ampliuf facitif? Nonne
& ethnici hoc faciunt? Eftote ergo uof perfecti. sicut
& pater uefter celeftif perfectuf eft.
Attendite ne iuftició urām faciatif coram homi-
nibuf. ut uideamini abeif. Alioquin. mercedem non

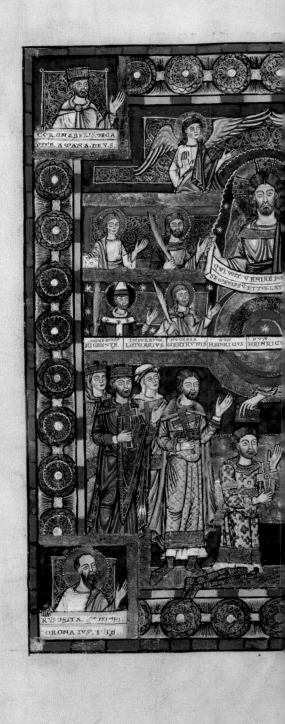

◄ **ATENCIÓN AL DETALLE** Pese a ser menos espléndida
que la mayoría, esta página presenta abundantes detalles
coloridos, como cinco pequeñas iniciales iluminadas, tres
frisos y un arco románico. Puede que Herimann escribiera
primero el texto en negro y dejara espacio para añadir las
ilustraciones después. Para las ilustraciones más complejas,
se haría un boceto en una tablilla de cera, luego se trazarían
en el manuscrito y, por último, se colorearían. Los fabulosos
pigmentos de los manuscritos iluminados, como los de estos
Evangelios –los intensos rojos, azules y verdes–, pretendían
reflejar la gloria de Dios.

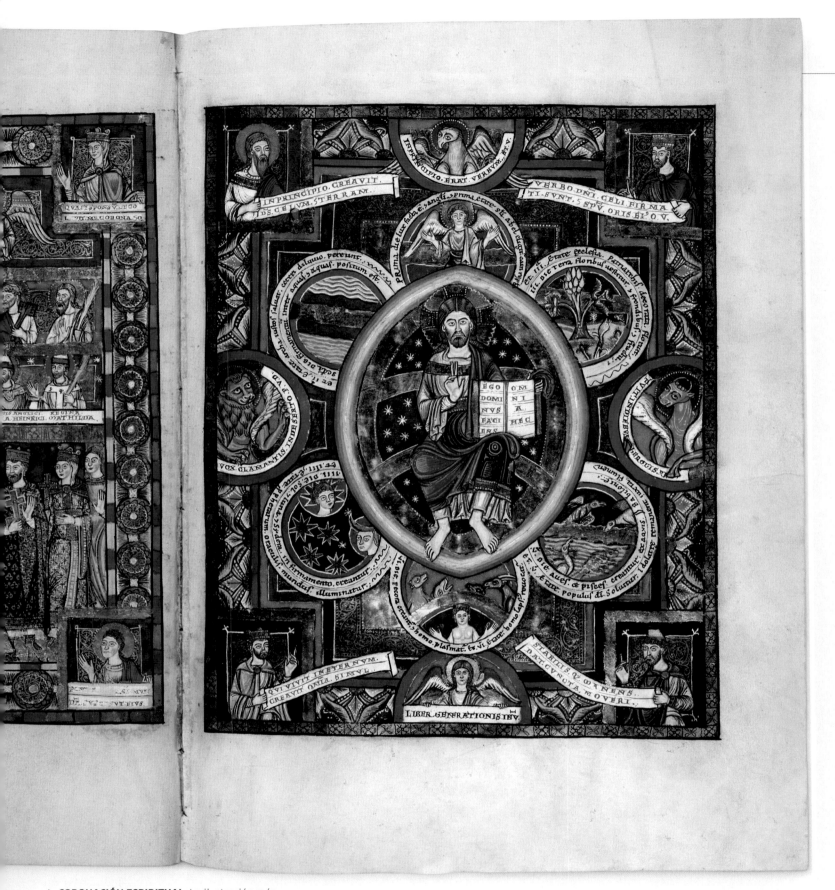

▲ **CORONACIÓN ESPIRITUAL** La ilustración más famosa de estos *Evangelios* representa la coronación de Enrique y Matilde (p. izda., abajo) por parte de Cristo. Puesto que Enrique nunca llegó a ser coronado, la corona podría simbolizar la vida eterna como recompensa por el encargo del libro. El friso de la parte superior representa a Cristo junto a ocho santos, entre ellos Tomás Becket, en cuya muerte estuvo implicado el padre de Matilde (sería, pues, un gesto de expiación). En la página derecha, Cristo aparece rodeado por los cuatro evangelistas y por seis imágenes de la creación.

Un tesoro nacional que fue testigo de la emergencia de la nación alemana.

HERMANN ABS, PORTAVOZ DE LA COMPRA EN LA SUBASTA DE SOTHEBY'S EN 1983

Las muy ricas horas del duque de Berry

c. 1412-1416 ▪ VITELA ▪ 29 × 21 cm ▪ 206 HOJAS ▪ FRANCIA

ESCALA

HERMANOS LIMBOURG

El ejemplo más famoso de libro iluminado, *Las muy ricas horas del duque de Berry*, es un libro de horas: un compendio de plegarias, versículos bíblicos, salmos y otros textos eclesiásticos pensado para el uso de los seglares. En el siglo XIV, estos volúmenes de tamaño bolsillo se hicieron muy populares, y a principios del XVI, los copistas e iluminadores los producían en serie. Muchos libros de horas estaban modestamente decorados, pero algunos constituían lujosos símbolos de estatus, que reflejaban tanto la devoción como la riqueza de sus propietarios.

Las muy ricas horas, encargado por el príncipe francés Juan, duque de Berry, es obra de los hermanos Limbourg, procedentes de los Países Bajos, quienes trabajaron en el volumen entre los años 1412 y 1416. El libro es extenso y elaborado: el texto en latín se entrelaza hábilmente con las realistas ilustraciones. Muchos de sus 206 folios de vitela contienen ilustraciones a toda página, así como

JUAN DE FRANCIA, **DUQUE DE BERRY**

1340-1416

El tercer hijo del rey Juan II de Francia (1319-1364), Juan, duque de Berry, fue uno de los mayores mecenas artísticos de todos los tiempos, implicado en la arquitectura, la joyería y la edición.

Juan de Francia, aristócrata rico y poderoso, fue nombrado duque de Berry y Auvernia, y más tarde, de Poitou. Durante toda su vida fue un activo mecenas del arte e invirtió una fortuna en la adquisición de objetos hermosos, desde joyas, tejidos y tapices hasta pinturas y manuscritos iluminados. Él mismo encargó gran parte de las piezas de su fabulosa colección de tesoros, y siguió siempre de cerca el proceso artístico. Pero su estilo de vida extravagante y disoluto, unido a los elevados impuestos que recaudaba para financiar la guerra, le valieron la impopularidad, que se saldó con una revuelta campesina entre 1381 y 1384. En el momento de su muerte, estaba tan arruinado que no pudo pagar su funeral.

132 exquisitas miniaturas. Hay escenas de la Biblia y de las vidas de los santos, pero la sección más famosa es un hermoso calendario litúrgico ilustrado con las «labores de los meses», que, vistas desde la perspectiva de un aristócrata, ofrecen una visión idealizada de la vida social y económica en la Europa feudal de principios del siglo XV. Las doce miniaturas a toda página de este calendario representan las actividades a las que se dedicaban en cada estación el duque, su corte y los campesinos que trabajaban su tierra.

En 1416 murieron los tres hermanos y el duque, y el libro quedó inacabado. Pasó por las manos de varios dueños antes de ser terminado por el artista Jean Colombe (1430-1493) en torno a 1485, si bien otros pintores pudieron trabajar en él. Se conserva en el Museo Condé (Chantilly, Francia), donde se exhibe un facsímil para evitar que la luz estropee el original.

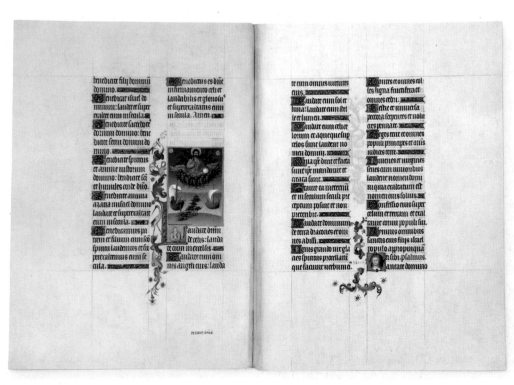

◀ **SALMOS ILUMINADOS** Las coloridas ilustraciones de *Las muy ricas horas* sirven para transmitir tanto el poder de Dios como su mensaje. Aquí, Jesucristo aparece sobre la tierra y el mar sosteniendo un globo, como expresión de su dominio sobre la Tierra.

▼ **APERTURA DE LAS LETANÍAS** Esta gran miniatura a doble página figura
al principio de las letanías, una serie de plegarias e invocaciones recitadas en
determinadas ceremonias religiosas, por ejemplo, en procesiones de rogativas,
como muestra esta ilustración, en que el recién elegido papa Gregorio (590-604)
encabeza una procesión por la ciudad de Roma durante una epidemia de peste.
La figura del arcángel san Miguel con la espada enfundada, arriba a la derecha,
simboliza el fin de la epidemia.

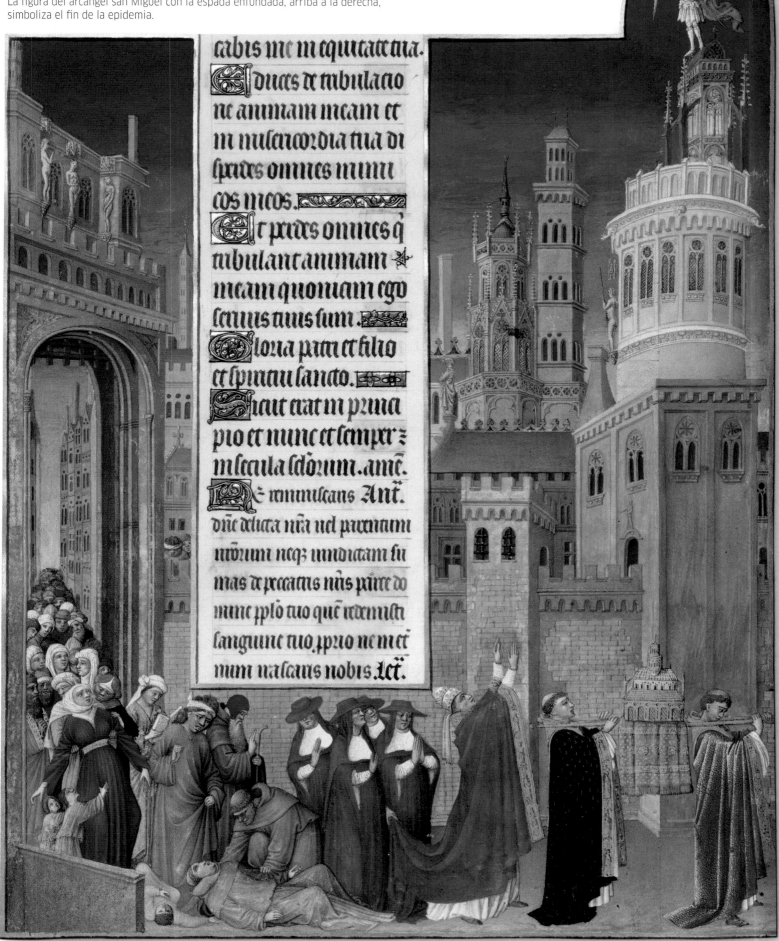

En detalle

► ILUSTRACIONES POSTERIORES Tras la muerte de los hermanos Limbourg, faltaban muchas ilustraciones para completar *Las muy ricas horas*, como esta miniatura atribuida a Jean Colombe. Es una de las muchas imágenes en que el artista representó a David, rey de Israel, arrodillado ante Dios en oración.

▲ DETALLE DE LA ORACIÓN DE DAVID Los personajes que observan desde detrás de los barrotes de la ventana de la torre son probablemente los esclavos mencionados en el salmo 123: «Como están los ojos del esclavo fijos en su señor».

▲ CALENDARIO *Las muy ricas horas* se abre con un calendario litúrgico que señala las fechas importantes en el año eclesiástico, mes a mes, y consigna el santo que se conmemora cada día. La imagen superior corresponde a la página de enero. En la página opuesta a la del calendario de cada mes, una ilustración representa la labor del mes en cuestión (pp. 68-69).

EL CONTEXTO

En el siglo XV era habitual que los artistas trabajaran por encargo de mecenas, quienes asumían el coste de su labor y sus materiales. Eso permitía la creación de obras de arte que reflejaban el elevado estatus social de su patrocinador.

Los hermanos Limbourg, Paul, Jean y Herman, nacieron en el seno de una familia de artistas en los Países Bajos, y se convirtieron en unos innovadores miniaturistas de gran talento. Su primer encargo llegó en 1402 de parte de Felipe, duque de Borgoña, quien les pidió iluminar una biblia (hoy se cree que fue la *Bible moralisée*, conservada en la Biblioteca Nacional de Francia, en París). Felipe murió en 1404, antes de que la obra estuviera terminada. Poco después fue Juan, el hermano de Felipe, quien contrató a los hermanos Limbourg. Bajo su mecenazgo produjeron sus dos piezas más célebres: *Las bellas horas* (c. 1405-1409), que destaca por su realismo y su experimentación técnica, y *Las muy ricas horas*, más en la línea de las convenciones artísticas de la época.

Los Limbourg fallecieron en 1416, posiblemente durante una epidemia de peste. *Las muy ricas horas* estuvo en paradero desconocido desde el siglo XVI, y no salió a la luz hasta su compra en el siglo XVIII.

► Los hermanos Limbourg produjeron una serie de obras extraordinarias para la época, como esta escena de Pentecostés de *Las muy ricas horas*.

► HOMBRE ANATÓMICO El calendario concluye con una representación de los doce signos del zodiaco en torno a una vista frontal y posterior de un desnudo juvenil. Esta ilustración se conoce como Hombre Anatómico, pues cada signo zodiacal corresponde a una parte del cuerpo, desde los peces que representan a Piscis, situados a sus pies, hasta el carnero de Aries, que corona su cabeza.

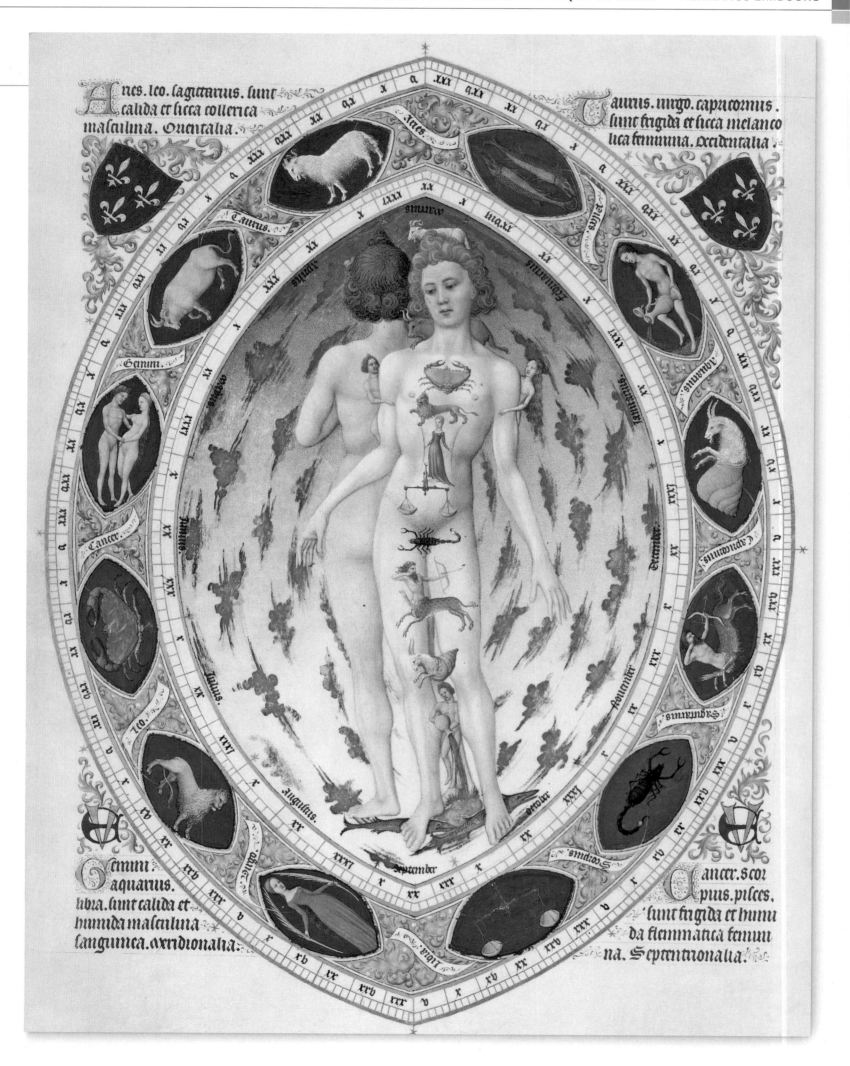

En detalle

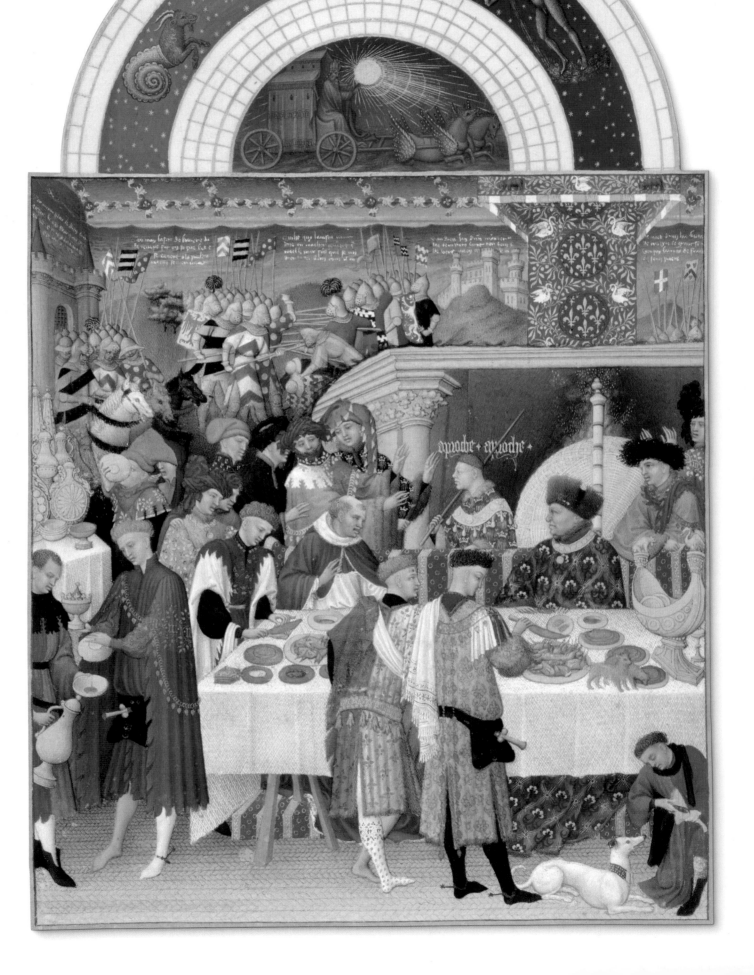

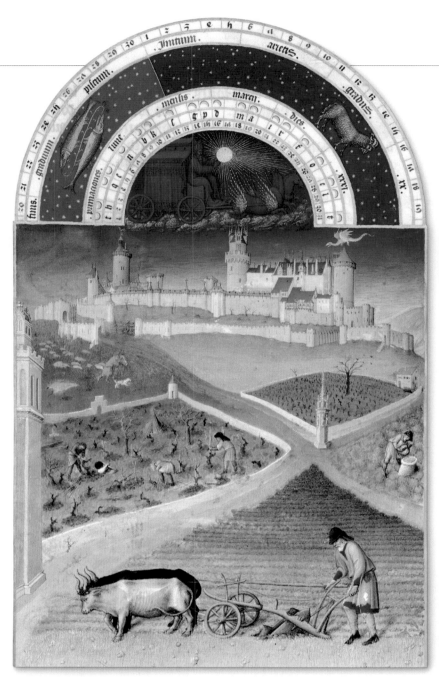

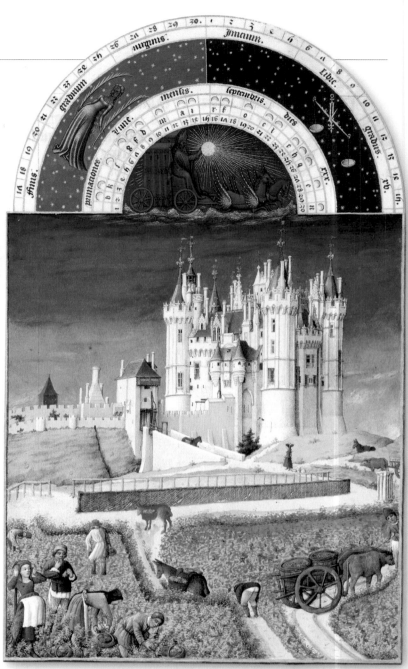

▲ **PÁGINA DE MARZO** En esta escena, de hermoso acabado y cuidadosa observación, los campesinos emprenden las primeras labores agrícolas del año: la siembra de los campos y la poda de las viñas. El escenario es el extenso terreno en torno al Château de Lusignan, una de las 17 espléndidas residencias de Juan, duque de Berry. El pigmento ultramar empleado para conseguir el luminoso cielo azul, tan presente en todo el libro, se extraía del lapislázuli, un mineral importado a Europa desde Afganistán.

▲ **PÁGINA DE SEPTIEMBRE** Ciertas diferencias en el estilo artístico y los detalles históricos sugieren que los Limbourg no crearon todas las miniaturas del calendario. Se cree que esta escena de la vendimia al pie del Château de Saumur es obra de dos artistas posteriores. Las figuras humanas se suelen atribuir al llamado «maestro de las sombras» (posiblemente el iluminador flamenco Barthélemy van Eyck), mientras que el paisaje se atribuye a un artista conocido como el «pintor rústico».

◄ **OBRA MAESTRA** *Las muy ricas horas* se considera el manuscrito iluminado más importante del siglo XV, y un ejemplo excelente de la elegancia del estilo gótico internacional. El nivel de detalle de las ilustraciones sugiere que los hermanos Limbourg podrían haber tenido un acceso especial al duque durante el proceso creativo. La ilustración del mes de enero representa el intercambio de regalos de Año Nuevo en uno de los castillos del duque, sentado a la mesa y vestido con una túnica de un intenso color azul.

Las muy ricas horas es importante en la historia del libro [...] como un texto visual que tiende un puente entre la lectura de libros y la contemplación del arte visual.

DONNA BETH ELLARD, TRANSLITERACIES PROJECT, 2006

Otros libros: 1000–1449

EL LIBRO DE LA CURACIÓN
AVICENA

MARRUECOS (1027)

Pese a lo que pueda sugerir su título, *El libro de la curación* (*Kitab al-Shifa*, en árabe) no es un libro de medicina, sino un tratado de filosofía y ciencia, obra del médico y filósofo Avicena (pp. 56-57), uno de los pensadores más célebres e influyentes del mundo medieval islámico, que lo escribió entre 1014 y 1020. Su objetivo con este libro era «curar» la ignorancia del alma. La obra se divide en cuatro partes, dedicadas respectivamente a la lógica, las ciencias naturales, la psicología y la metafísica. Avicena recibió el influjo de figuras de la Grecia antigua como Aristóteles o Tolomeo, así como de pensadores persas. Su visión de las cosas discrepaba de la corriente imperante en su tiempo, y se dice que en 1160 los califas de Bagdad ordenaron quemar el libro. *El libro de la curación* se tradujo al latín en el siglo XII, y algunas de las versiones latinas que existen son anteriores a las versiones árabes que se conservan.

▼ HISTORIA REGUM BRITANNIAE
GODOFREDO DE MONMOUTH

INGLATERRA (*c.* 1136)

Historia Regum Britanniae (*Historia de los reyes de Bretaña*) es una narración pseudohistórica de los monarcas de Inglaterra a lo largo de dos mil años, obra del cronista inglés Godofredo de Monmouth (*c.* 1100-1155), que escribió sus 12 volúmenes entre los años 1135 y 1139. La obra pretendía trazar una línea desde el primer asentamiento británico de Bruto de Troya hasta la llegada de los anglosajones en el siglo VII, pasando por la invasión de los romanos. Si bien su autor lo presentó como un verdadero relato histórico, citando como fuentes a Walter de Oxford, Gildas, Beda el Venerable o Durham, de hecho es en buena parte ficticio. Los historiadores contemporáneos se percataron enseguida de las inexactitudes de la obra, que quedó desacreditada. Así, por ejemplo, resultó fácil invalidar la versión de Monmouth sobre la invasión de Gran Bretaña por parte de Julio César, relatada en el cuarto volumen, pues los hechos reales están muy bien documentados. Hoy se le concede un valor histórico prácticamente nulo. Con todo, la *Historia Regum Britanniae* fue muy popular en su época, ejerció una gran influencia en numerosos cronistas posteriores y se considera una valiosa obra de la literatura medieval. Asimismo, se le atribuye la introducción de la figura del rey Arturo en el canon literario inglés. El segundo volumen incluye la versión más antigua de la historia del rey Lear (o Leir), recuperada siglos después en la tragedia de Shakespeare.

BRUT
LAYAMON

INGLATERRA (*c.* 1200-*c.* 1220)

Brut, uno de los poemas ingleses más importantes del siglo XII, es obra de un clérigo inglés llamado Layamon, y narra la historia legendaria de Gran Bretaña en 16 095 versos aliterativos. Su fuente principal fue el *Roman de Brut*, del poeta anglonormando Robert Wace, a su vez una adaptación de la *Historia Regum Britanniae* de Godofredo de Monmouth (izda.). La diferencia de la obra de Layamon respecto a su predecesora estriba en la extensa sección dedicada al rey Arturo. Layamon compuso *Brut* en inglés medio, en una época en que el francés y el latín habían desbancado casi completamente al inglés como lengua literaria. El poema tuvo una gran influencia en el desarrollo de la literatura artúrica y contribuyó al renacimiento de la literatura inglesa tras la conquista normanda de 1066.

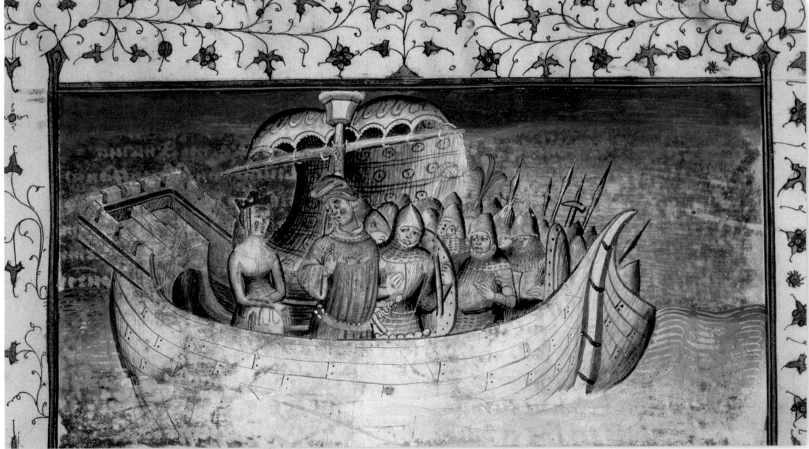

Bruto de Troya zarpa hacia Gran Bretaña, ilustración del primer volumen de la *Historia Regum Britanniae* de Godofredo de Monmouth.

DE LA CONQUISTA DE CONSTANTINOPLA
GODOFREDO DE VILLEHARDOUIN

FRANCIA (*c.*1209)

De la conquête de Constantinople es un relato de primera mano sobre la cuarta cruzada (1202-1204), escrito por el caballero cruzado francés Godofredo de Villehardouin (*c.*1150-*c.*1213). Es el ejemplo más antiguo que se conoce de prosa histórica en francés, y narra la historia de la batalla entre los cristianos de Occidente y los de Oriente por Constantinopla (hoy Estambul), capital del Imperio bizantino, el 13 de abril de 1204. Villehardouin escribe en tercera persona, algo inédito en los textos franceses de aquella época, y ofrece profusas descripciones de los acontecimientos, que acompaña con opiniones personales y consideraciones religiosas. El estilo empleado en *La conquista de Constantinopla* influyó en la narrativa histórica posterior y se convirtió en un clásico de la literatura medieval francesa. La obra es, además, una de las fuentes principales sobre los hechos que culminaron con la caída de la ciudad de Constantinopla. Supuestamente, Villehardouin ofrece aquí un relato testimonial; sin embargo, algunos académicos dudan de la veracidad de ciertos detalles. El manuscrito original carecía de ilustraciones, pero ediciones impresas posteriores incorporaron adornos, iniciales decoradas y miniaturas.

SUMMA THEOLOGICA
TOMÁS DE AQUINO

ITALIA (ESCRITO 1265-1274)

La *Summa theologica (Suma teológica)* es la gran obra del teólogo dominico italiano Tomás de Aquino (*c.*1224-1274), que murió antes de completarla, y una de las obras más importantes de la teología y la filosofía medievales. Es un completo resumen de la doctrina de la Iglesia católica, pensado como guía didáctica para los estudiantes de teología. Fuera del ámbito académico, el tratado es famoso sobre todo por incluir los cinco argumentos de la existencia de Dios, conocidos como las «cinco vías». También plantea otras muchas cuestiones clave del cristianismo, como la naturaleza de Cristo y la humana. A lo largo de la obra, Tomás de Aquino cita fuentes de diversas tradiciones además de la cristiana, como el islam, el judaísmo y el paganismo. La *Summa theologica* es la versión ampliada de otra obra suya anterior, la *Summa contra gentiles*, y no se publicó hasta 1485, una vez completada con material de otras de sus obras.

LOS VIAJES
IBN BATTUTA

MARRUECOS (1355)

Esta obra, conocida como *Rihla* en árabe, es uno de los libros de viajes más famosos de todos los tiempos; y su autor, el erudito marroquí Ibn Battuta (1304-*c.*1368), el viajero musulmán más importante de la Edad Media. Ibn Battuta emprendió su viaje en 1325 y regresó en 1354, al cabo de 29 años. Durante ese tiempo recorrió unos 120 000 km desde el norte de África hasta el Sureste asiático, pasando por casi todos los territorios del mundo islámico (Dar-al-Islam) y por muchos otros lugares. Cuando regresó a Marruecos, el sultán le pidió que dictara el relato de su periplo. En su época, *Los viajes* despertaron poco interés, y no fue hasta que los estudiosos europeos descubrieron el manuscrito, en el siglo XIX, que este alcanzó fama internacional. Ibn Battuta no tomó notas durante su viaje, y algunos expertos han puesto en duda algunos fragmentos de su narración, pero su texto se considera en general una fuente fiable para conocer el ambiente social y cultural del mundo islámico en el siglo XIV.

▶ LA CIUDAD DE LAS DAMAS
CHRISTINE DE PISAN

FRANCIA (1405)

Le livre de la cité des dames es la obra más célebre de la escritora francesa renacentista Christine de Pisan (1364-*c.*1430), gran defensora de los derechos de las mujeres en la sociedad del siglo XV. Se puede considerar el primer texto feminista de la literatura occidental escrito por una mujer, y presenta un mundo alegórico con el que la autora pretendía esclarecer el papel de las mujeres. Muchas copias del libro se imprimieron con iluminaciones. Christine de Pisan fue famosa en vida por su éxito como escritora y por su lucha por la causa de las mujeres. Considerada la primera autora europea, su fama y su influencia perduraron largo tiempo después de su muerte.

EL LIBRO DE MARGERY KEMPE
MARGERY KEMPE

INGLATERRA (*c.*1430)

A principios de la década de 1430, la mística inglesa Margery Kempe (*c.*1373-1440) dictó la historia de su vida a unos copistas, alegando no saber escribir; así, se considera que produjo la primera autobiografía en lengua inglesa. El libro, dictado completamente de memoria, ofrece una visión fascinante de los aspectos domésticos, religiosos y culturales del siglo XV desde una perspectiva femenina. Kempe, católica devota, dio a luz a 14 hijos, tras lo cual negoció un matrimonio casto. A lo largo de su vida realizó varias peregrinaciones, y afirmó haber conversado directamente con Dios Padre, con Jesús y con María. Algunos pasajes de su autobiografía espiritual aparecieron impresos en 1501 y de nuevo en 1521, pero el manuscrito original estuvo perdido hasta la década de 1930, cuando se descubrió la única copia completa en una biblioteca privada. Desde entonces, su obra ha sido traducida y reimpresa en numerosas ediciones.

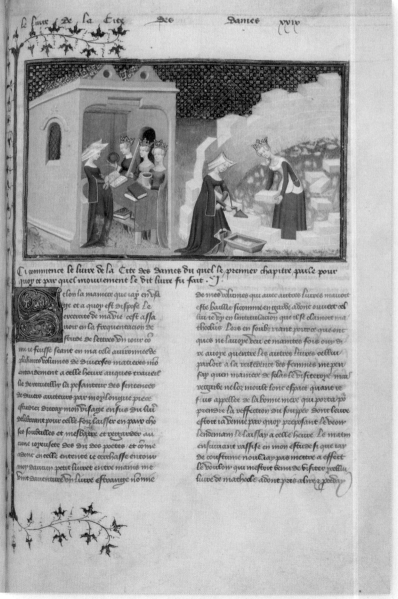

En esta ilustración de *La ciudad de las damas*, Pisan aparece en su estudio (a la izquierda) y construyendo la ciudad (a la derecha).

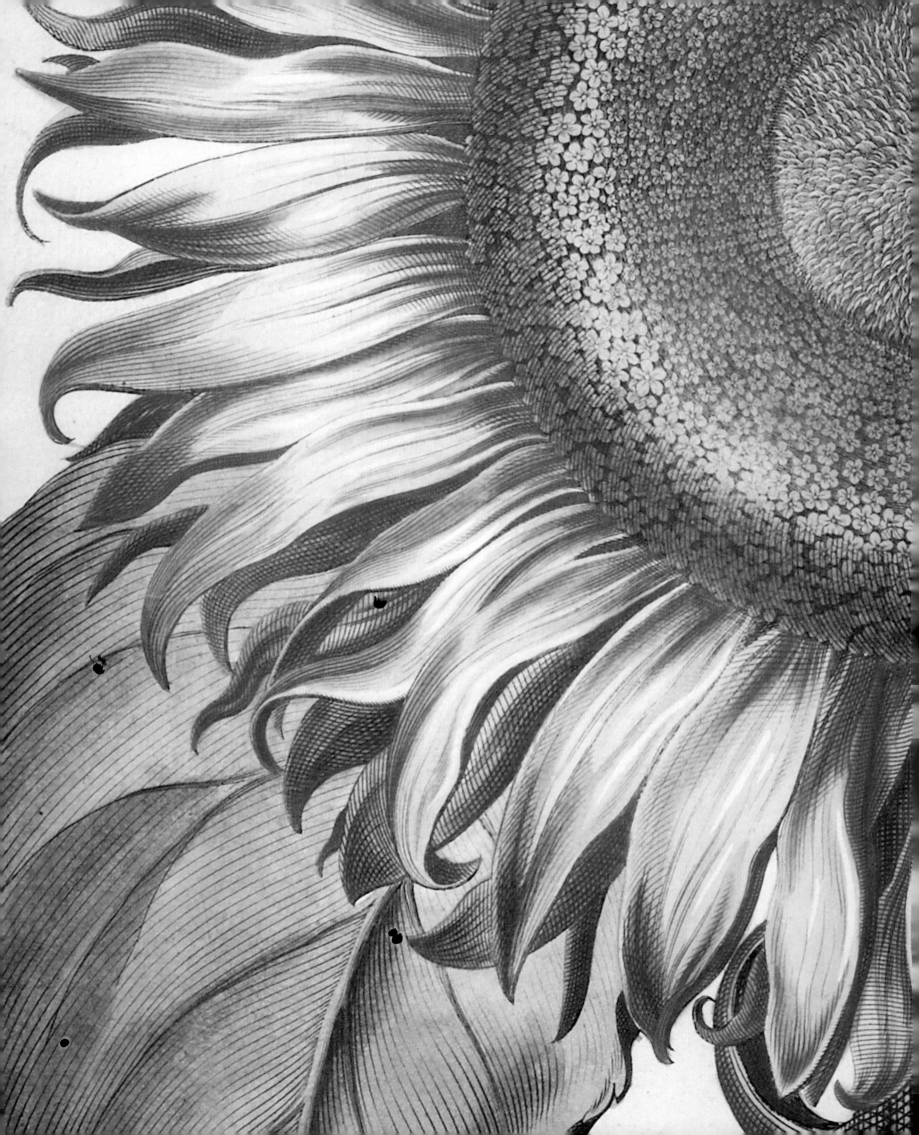

DE LA CONQUISTA DE CONSTANTINOPLA
GODOFREDO DE VILLEHARDOUIN

FRANCIA (*c.* 1209)

De la conquête de Constantinople es un relato de primera mano sobre la cuarta cruzada (1202-1204), escrito por el caballero cruzado francés Godofredo de Villehardouin (*c.* 1150-*c.* 1213). Es el ejemplo más antiguo que se conoce de prosa histórica en francés, y narra la historia de la batalla entre los cristianos de Occidente y los de Oriente por Constantinopla (hoy Estambul), capital del Imperio bizantino, el 13 de abril de 1204. Villehardouin escribe en tercera persona, algo inédito en los textos franceses de aquella época, y ofrece profusas descripciones de los acontecimientos, que acompaña con opiniones personales y consideraciones religiosas. El estilo empleado en *La conquista de Constantinopla* influyó en la narrativa histórica posterior y se convirtió en un clásico de la literatura medieval francesa. La obra es, además, una de las fuentes principales sobre los hechos que culminaron con la caída de la ciudad de Constantinopla. Supuestamente, Villehardouin ofrece aquí un relato testimonial; sin embargo, algunos académicos dudan de la veracidad de ciertos detalles. El manuscrito original carecía de ilustraciones, pero ediciones impresas posteriores incorporaron adornos, iniciales decoradas y miniaturas.

SUMMA THEOLOGICA
TOMÁS DE AQUINO

ITALIA (ESCRITO 1265-1274)

La *Summa theologica (Suma teológica)* es la gran obra del teólogo dominico italiano Tomás de Aquino (*c.* 1224-1274), que murió antes de completarla, y una de las obras más importantes de la teología y la filosofía medievales. Es un completo resumen de la doctrina de la Iglesia católica, pensado como guía didáctica para los estudiantes de teología. Fuera del ámbito académico, el tratado es famoso sobre todo por incluir los cinco argumentos de la existencia de Dios, conocidos como las «cinco vías». También plantea otras muchas cuestiones clave del cristianismo, como la naturaleza de Cristo y la humana. A lo largo de la obra, Tomás de Aquino cita fuentes de diversas tradiciones además de la cristiana, como el islam, el judaísmo y el paganismo. La *Summa theologica* es la versión ampliada de otra obra suya anterior, la *Summa contra gentiles*, y no se publicó hasta 1485, una vez completada con material de otras de sus obras.

LOS VIAJES
IBN BATTUTA

MARRUECOS (1355)

Esta obra, conocida como *Rihla* en árabe, es uno de los libros de viajes más famosos de todos los tiempos; y su autor, el erudito marroquí Ibn Battuta (1304-*c.* 1368), el viajero musulmán más importante de la Edad Media. Ibn Battuta emprendió su viaje en 1325 y regresó en 1354, al cabo de 29 años. Durante ese tiempo recorrió unos 120 000 km desde el norte de África hasta el Sureste asiático, pasando por casi todos los territorios del mundo islámico (Dar-al-Islam) y por muchos otros lugares. Cuando regresó a Marruecos, el sultán le pidió que dictara el relato de su periplo. En su época, *Los viajes* despertaron poco interés, y no fue hasta que los estudiosos europeos descubrieron el manuscrito, en el siglo XIX, que este alcanzó fama internacional. Ibn Battuta no tomó notas durante su viaje, y algunos expertos han puesto en duda algunos fragmentos de su narración, pero su texto se considera en general una fuente fiable para conocer el ambiente social y cultural del mundo islámico en el siglo XIV.

▶ LA CIUDAD DE LAS DAMAS
CHRISTINE DE PISAN

FRANCIA (1405)

Le livre de la cité des dames es la obra más célebre de la escritora francesa renacentista Christine de Pisan (1364-*c.* 1430), gran defensora de los derechos de las mujeres en la sociedad del siglo XV. Se puede considerar el primer texto feminista de la literatura occidental escrito por una mujer, y presenta un mundo alegórico con el que la autora pretendía esclarecer el papel de las mujeres. Muchas copias del libro se imprimieron con iluminaciones. Christine de Pisan fue famosa en vida por su éxito como escritora y por su lucha por la causa de las mujeres. Considerada la primera autora europea, su fama y su influencia perduraron largo tiempo después de su muerte.

EL LIBRO DE MARGERY KEMPE
MARGERY KEMPE

INGLATERRA (*c.* 1430)

A principios de la década de 1430, la mística inglesa Margery Kempe (*c.* 1373-1440) dictó la historia de su vida a unos copistas, alegando no saber escribir; así, se considera que produjo la primera autobiografía en lengua inglesa. El libro, dictado completamente de memoria, ofrece una visión fascinante de los aspectos domésticos, religiosos y culturales del siglo XV desde una perspectiva femenina. Kempe, católica devota, dio a luz a 14 hijos, tras lo cual negoció un matrimonio casto. A lo largo de su vida realizó varias peregrinaciones, y afirmó haber conversado directamente con Dios Padre, con Jesús y con María. Algunos pasajes de su autobiografía espiritual aparecieron impresos en 1501 y de nuevo en 1521, pero el manuscrito original estuvo perdido hasta la década de 1930, cuando se descubrió la única copia completa en una biblioteca privada. Desde entonces, su obra ha sido traducida y reimpresa en numerosas ediciones.

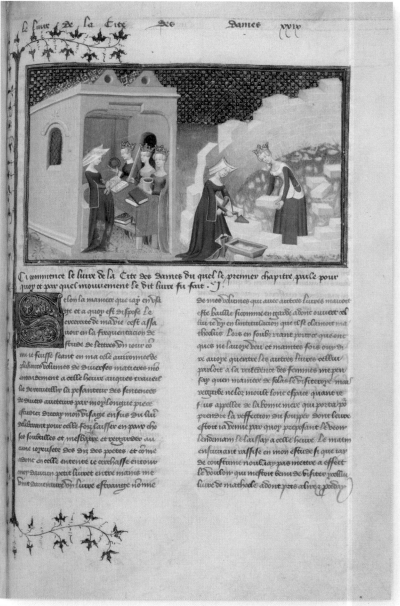

En esta ilustración de *La ciudad de las damas*, Pisan aparece en su estudio (a la izquierda) y construyendo la ciudad (a la derecha).

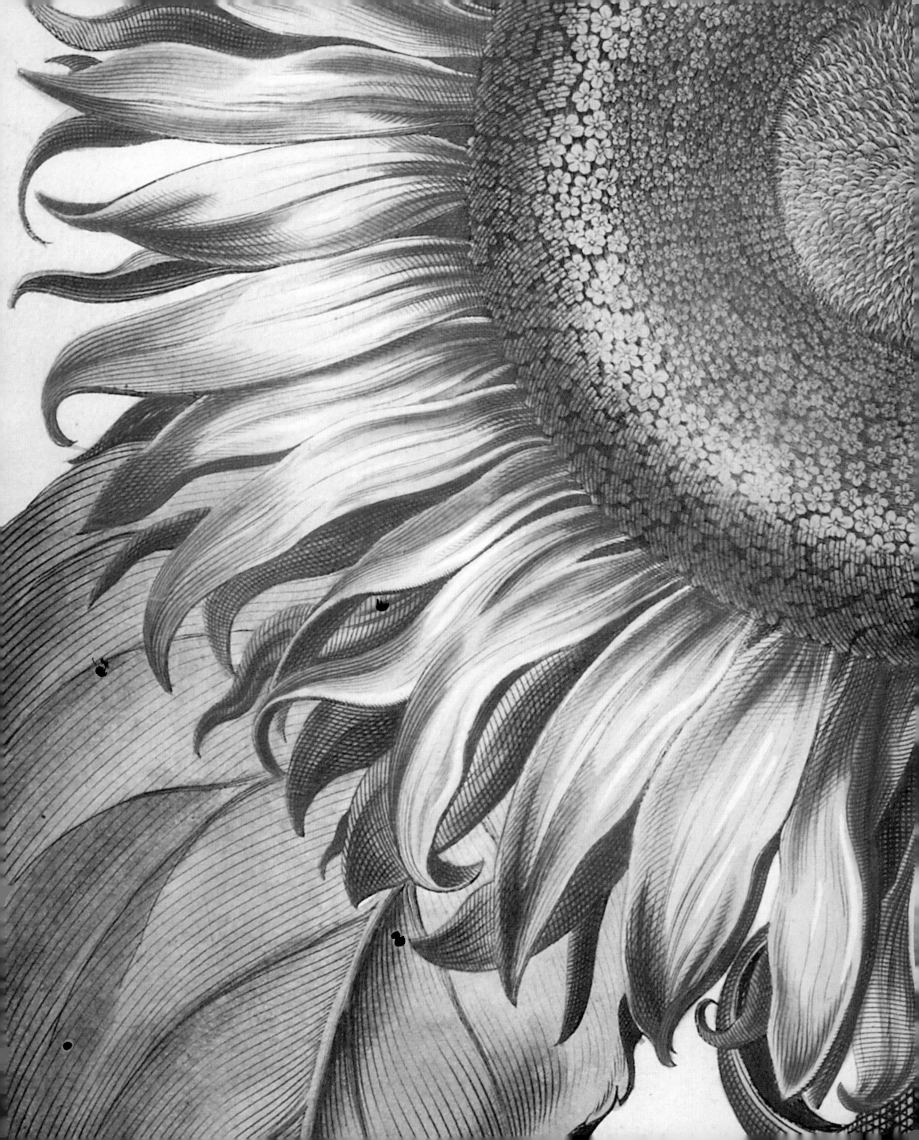

1450–1649

CAPÍTULO 3

Biblia de Gutenberg

1455 ▪ VITELA O PAPEL ▪ *c.*40 × 28,9 cm ▪ 1282 PÁGINAS (3 VOLÚMENES DE VITELA) ▪ ALEMANIA

JOHANNES GUTENBERG

ESCALA

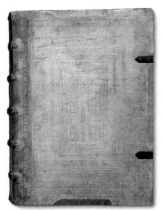

La Biblia de Gutenberg fue el primer libro importante impreso con tipos móviles en Europa y, como tal, marcó un cambio decisivo en la creación de libros. Antes de la década de 1450, todos los libros eran copias realizadas a mano o estampaciones de xilografía, y estaban destinados a las clases altas o a los monasterios donde se producían. Eran un bien tan escaso que incluso las obras más relevantes solo llegaban a un público reducido. A mediados del siglo XV, Johannes Gutenberg inventó una imprenta mecánica que revolucionó la producción de libros. Por primera vez en Europa, era posible imprimir en poco tiempo múltiples copias del mismo texto. A finales de ese siglo, millones de libros circulaban por todo el continente.

Gutenberg adoptó el sistema de tipos móviles desarrollado por los chinos. Y aunque ya había impreso panfletos y un misal, la Biblia fue su primer libro notable. Diseñó 300 tipos diferentes, mayúsculas y signos de puntuación incluidos, probablemente mediante un rudimentario sistema de fundición en el que vertía una aleación de metales en moldes. Cada página de su Biblia usaba unos 2500 tipos. Estos se disponían en renglones dentro de un bastidor con el que se podía imprimir cualquier cantidad de copias de una misma página. Asimismo, desarrolló una tinta especial a base de aceite (los copistas solían usar tintas a base de agua), que se aplicaba sobre los tipos con unos tampones de cuero, para después prensarlos sobre papel o vitela.

Al parecer, la tirada inicial de la Biblia de Gutenberg fue de 180 copias: 145 en papel y el resto en vitela. Para las primeras, se empleó un elegante papel hecho a mano e importado de Italia (cada página iba marcada con una filigrana: un buey, un toro o un racimo de uvas). La Biblia de Gutenberg era una copia de la Vulgata, la versión traducida por san Jerónimo en el siglo IV. Se imprimió tras la caída de Constantinopla en manos de los invasores turcos en 1453, durante un periodo en que muchos eruditos de la capital bizantina se dispersaron por Occidente.

▶ **DISEÑO TRADICIONAL** Gutenberg diseñó las tipografías que hoy se conocen como Textualis (o Textura) y Schwabacher, claras y elegantes. El texto está «justificado» (tiene márgenes rectos), otra de sus innovaciones. Cada página tiene dos columnas de 42 líneas (de ahí su nombre alternativo, la Biblia de 42 líneas). En origen, las letras iniciales iban impresas en tinta roja, pero este método requería demasiado tiempo, y Gutenberg decidió dejar los espacios en blanco para que los copistas las dibujaran a mano.

En detalle

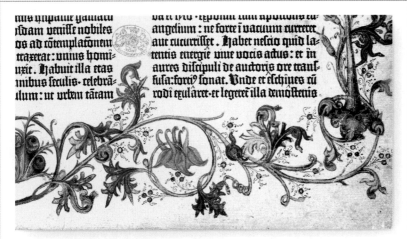

▲ **PÁGINAS DECORADAS A MANO** A fin de atraer al público familiarizado con los manuscritos iluminados, se encargaba a artistas que pintaran a mano iniciales ornamentales, motivos florales o suntuosas orlas en los amplios márgenes que rodeaban el texto. El grado de iluminación variaba de una copia a otra, en función de lo que el comprador estuviera dispuesto a pagar.

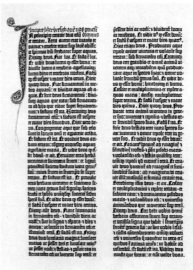
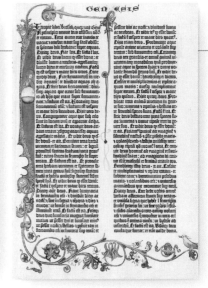

▲ **VITELA O PAPEL** Gutenberg desarrolló una tinta de imprenta que se adhería tanto a la vitela (izda.) como al papel (dcha.), e imprimió su Biblia en ambos soportes. Se desconoce el número total de ejemplares que produjo; hoy en día se conservan 48: 36 en papel (en dos volúmenes) y 12 en vitela (en tres volúmenes, ya que es más pesada).

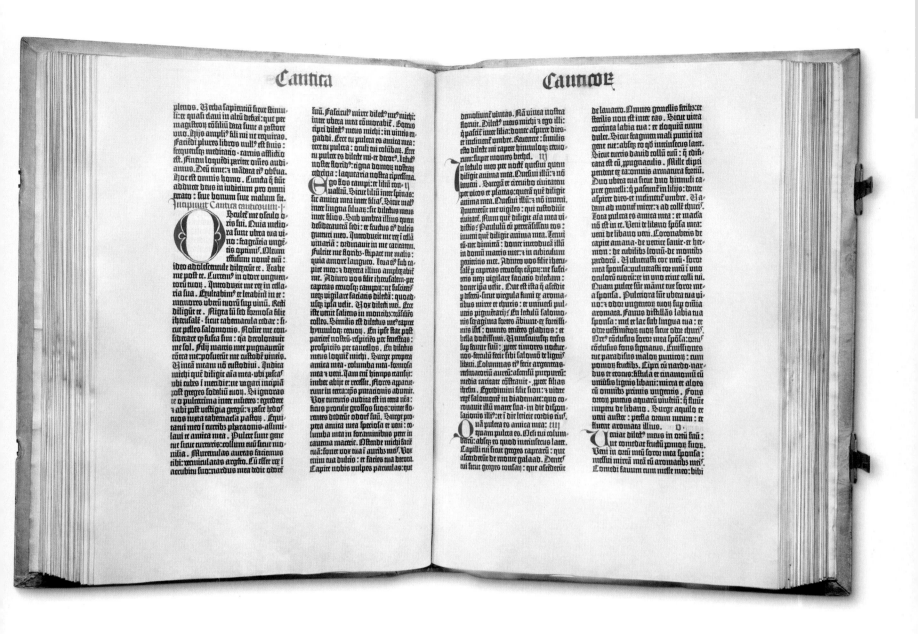

> ## La letra es muy clara y legible [...]. Vuesamerced será capaz de leerlo sin esfuerzo e incluso sin lentes.
>
> **FUTURO PAPA PÍO II**, CARTA AL CARDENAL CARVAJAL, MARZO DE 1455

EL **CONTEXTO**

La invención de los tipos móviles y la imprenta en la Europa del siglo XV tuvo un enorme impacto en la sociedad. La alfabetización dejó de ser algo exclusivo de la élite, y la difusión del conocimiento mediante los libros se tradujo en un aumento notable del número de personas instruidas. Esto supuso un desafío para los dirigentes, pues cada vez había más gente capaz de enjuiciar la política nacional. La Iglesia, asimismo, se enfrentó a críticas relativas a su doctrina y a su disciplina. En este sentido, el fraile agustino alemán Martín Lutero (1483-1546) tuvo en la imprenta una aliada en su lucha reformista; su traducción de la Biblia del latín al alemán tuvo además una influencia decisiva en la configuración del alemán moderno.

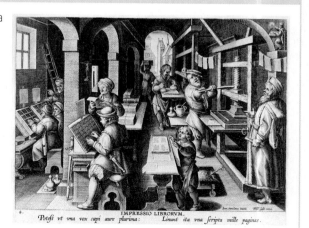

▲ **En torno a 1500** había mil imprentas activas en Europa occidental, que producían más de 3000 páginas al día e hicieron los libros accesibles a un sector más amplio de la sociedad.

Elementos de geometría

c. 300 a.C. (ESCRITO), 1482 (VERSIÓN PRESENTADA) ▪ IMPRESO ▪ 32 × 23,2 cm ▪ 276 PÁGINAS ▪ ITALIA

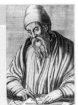

ESCALA

EUCLIDES

Los *Elementos de geometría* de Euclides son el tratado matemático más influyente de la historia, redactado en torno al año 300 a.C. en Alejandría de Egipto, que acababa de entrar bajo el dominio griego y era un hervidero intelectual. La importancia de la obra no reside en su originalidad, pues gran parte del contenido proviene de otras fuentes, sino en la reunión de todos los avances realizados por los matemáticos griegos durante los tres siglos precedentes. Se centra en la geometría, la base de las matemáticas griegas –por algo se conoce a Euclides como el «padre de la geometría»–, pero sus 13 volúmenes abarcan todas las matemáticas desarrolladas por los griegos.

Su duradera influencia estriba en el modo en que Euclides trató y organizó su enorme variedad de fuentes: al ordenar lógicamente los teoremas de otros matemáticos, demostró el desarrollo de una serie de axiomas a postulados. Los métodos de Euclides sentaron los cimientos de la enseñanza de las matemáticas, tanto en el mundo occidental como en el árabe, durante más de dos mil años. Los *Elementos* deben

EUCLIDES

c. 300–*c.* 201 a.C.

Euclides fue un eminente matemático griego, pero se conocen pocos detalles sobre su vida. Sus *Elementos* son uno de los tratados más exitosos de todos los tiempos.

Euclides vivió en Alejandría en la época de Tolomeo I Sóter (366-283 a.C.), pero la fecha, el lugar y las circunstancias exactas de su nacimiento y su muerte se desconocen. Según el filósofo griego Proclo (*c.* 410-485 d.C.), para escribir sus *Elementos* Euclides se inspiró en los trabajos de dos discípulos de Platón, Eudoxo de Cnido y Filipo de Opunte. Se le atribuyen otros muchos libros, como *Óptica*, *Cálculos* y *Fenómenos*.

su supervivencia a su traducción del griego al árabe en torno al año 800; a principios del siglo XII, un monje inglés tradujo ese texto árabe al latín, y así se divulgó por el mundo cristiano. Más tarde, en la Edad Media, también se realizaron traducciones del griego al latín.

La primera edición impresa de los *Elementos* fue la versión latina aquí mostrada, que es una obra de gran importancia, pues es el primer tratado de matemáticas impreso y uno de los primeros en incorporar ilustraciones geométricas. Como tal, representa un gran avance en la imprenta del Renacimiento.

En detalle

▲ **DISEÑO EXQUISITO** Esta versión latina del texto de Euclides tiene una presentación exquisita. En los márgenes exteriores, generosos y perfectamente proporcionados, se incluyen cuidados diagramas geométricos que complementan el sólido bloque de texto central.

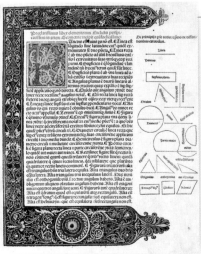

▲ **GRABADO** La portadilla está decorada con un elegante marco grabado de tres lados. La mayor parte del texto de la página es de color negro, salvo dos líneas destacadas en rojo.

▲ **INICIAL DECORATIVA** Unas intrincadas iniciales decoran el libro al principio de cada sección o «proposición». En este caso, unas delicadas formas vegetales se abrazan a la letra como una planta trepadora.

▼ **GEOMETRÍA** La primera edición impresa del libro de Euclides la publicó el alemán Erhard Ratdolt en Venecia en 1482, con el título de *Elementa geometriae*. En las páginas de la imagen inferior se puede apreciar el diseño general del libro, con claros diagramas geométricos que ilustran cuidadosamente el texto.

> Los *Elementos* son uno de los **más perfectos monumentos** de la inteligencia griega.
>
> **BERTRAND RUSSELL**, *HISTORIA DE LA FILOSOFÍA OCCIDENTAL*, 1945

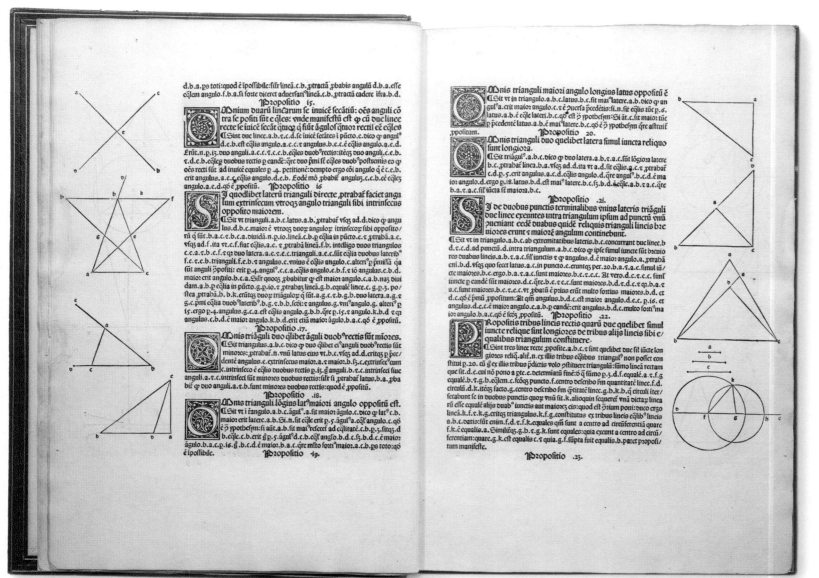

EL **CONTEXTO**

Se calcula que se han publicado más de mil versiones diferentes de los *Elementos* de Euclides. Entre las ediciones más originales destaca la versión en inglés de un ingeniero civil llamado Oliver Byrne, publicada en 1847. La edición de Byrne presenta las proposiciones de Euclides en forma de imágenes y reduce el texto todo lo posible. Así, emplea bloques de colores para explicar la geometría plana elemental y la teoría de las proporciones. Byrne advirtió que «hay que tener en cuenta que el color no tiene nada que ver con las líneas, los ángulos o las magnitudes, simplemente los nombra». El llamativo uso del color convierte este libro en una obra maestra de los inicios del diseño gráfico.

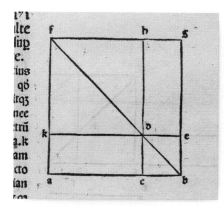

▲ **DIAGRAMAS GEOMÉTRICOS** Uno de los rasgos más notables de la edición de Ratdolt es la cuidadosa inclusión de 420 dibujos geométricos, que no se sabe si se crearon con planchas de madera o de metal. Estos sencillos diagramas están integrados con el texto pertinente, e ilustran puntos clave.

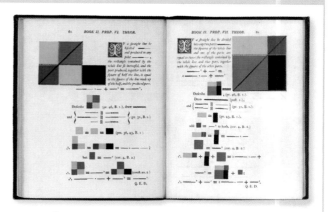

▲ **Los vivos colores** de la edición de los *Elementos* de Byrne pretendían ayudar a la comprensión del lector simplificando los complejos conceptos de Euclides. Pero, además, esas formas coloreadas poseen una cualidad abstracta que parecen prefigurar el grafismo del siglo XX, en la línea del pintor abstracto neerlandés Piet Mondrian (1872-1944).

Crónicas de Núremberg

1493 ▪ IMPRESO ▪ 45,3 × 31,7 cm ▪ 326 PÁGINAS (LATÍN), 297 PÁGINAS (ALEMÁN) ▪ ALEMANIA

ESCALA

HARTMANN SCHEDEL

El ***Libro de las crónicas***, más conocido como las *Crónicas de Núremberg*, uno de los incunables más impresionantes y técnicamente avanzados que existen, presenta una historia del mundo enciclopédica desde una perspectiva clásica y bíblica. Profusamente ilustrado, contiene más de 1800 xilografías creadas a partir de 654 planchas de madera (muchas imágenes se imprimieron con la misma plancha), coloreadas a mano en la mayoría de los ejemplares. Además de las representaciones de episodios bíblicos e históricos, retratos y árboles genealógicos, la obra incluye panorámicas de un centenar de ciudades principales de Europa y Oriente Próximo (muchas no registradas hasta entonces), así como un mapa del mundo.

Las *Crónicas de Núremberg* deben su nombre a la ciudad donde se publicaron, entonces una de las más prósperas del Sacro Imperio Romano Germánico. Fue un encargo de dos comerciantes, Sebald Schreyer (1446-1520) y Sebastian Kammermeister (1446-1503), que confiaron la impresión y encuadernación al célebre impresor Anton Koberger (1440-1513). La versión en latín se publicó el 12 de julio de 1493, y su traducción al alemán, el 23 de diciembre de ese mismo año. Se produjeron unas 1500 copias en latín y unas mil en alemán. Esta obra es hoy una pieza muy valorada por los coleccionistas, y se conservan unas 700 copias completas o parciales en colecciones institucionales y privadas.

HARTMANN **SCHEDEL**

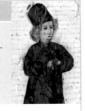

1440-1514

Hartmann Schedel fue un humanista, médico, cartógrafo y bibliófilo alemán, y es conocido sobre todo como autor de las *Crónicas de Núremberg*.

Schedel estudió artes liberales en la Universidad de Leipzig y medicina en la Universidad de Padua. Allí entró en contacto con los ideales humanistas del Renacimiento, en auge por entonces. Entre 1470 y 1480 vivió en Nördlingen y Amberg, ciudades del sur de Alemania, donde frecuentó los círculos humanistas. Valorando su ecléctico saber, el comerciante Sebald Schreyer y su cuñado, Sebastian Kammermeister, le encargaron la redacción de la crónica del mundo. Para escribir sus *Crónicas*, recopiló material de varias fuentes antiguas, muchas de su biblioteca, que llegó a reunir más de 370 manuscritos y más de 600 libros, una cantidad inmensa teniendo en cuenta que la imprenta se había inventado hacía 50 años.

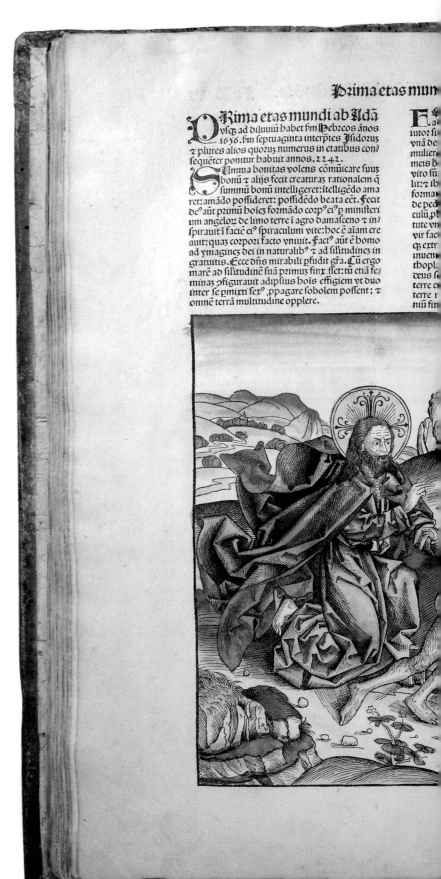

▼ **HISTORIA BÍBLICA** Para escribir sus *Crónicas*, Schedel se inspiró en parte en la historia bíblica. En las primeras páginas relata la historia de la creación del mundo. Adán y Eva, en la imagen inferior, comen del Árbol del Conocimiento en el Jardín del Edén, de donde un ángel los expulsa por orden de Dios. El árbol está representado por un manzano (en latín, *malum* significa «manzana» y «mal»).

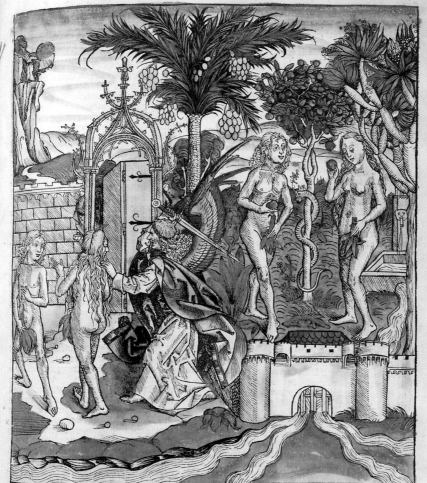

Etas prima mundi Folium VII

En detalle

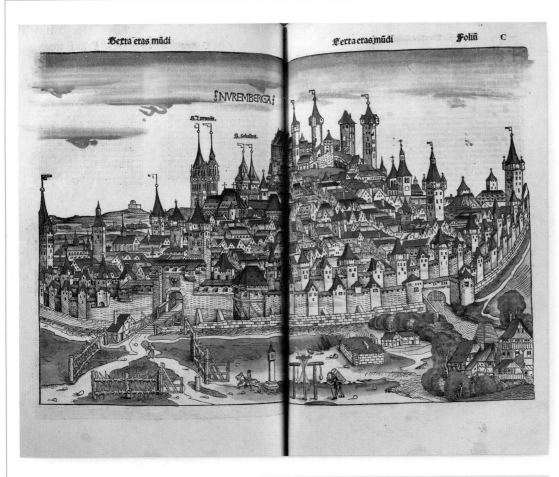

Serta etas müdi Serta etas müdi Foliü C

◀ **REPRESENTACIÓN PRECISA** Esta ilustración de Núremberg coloreada a mano es una de las 30 vistas urbanas del libro consideradas representaciones reales. Muchos de los grabados urbanos se usaron varias veces para representar lugares diferentes, pero este solo aparece una vez. Con una población de entre 45 000 y 50 000 habitantes, Núremberg era una de las ciudades más importantes del Sacro Imperio Romano Germánico y el centro del humanismo en el norte de Europa.

▲ **IMÁGENES REPETIDAS** Troya tiene un papel crucial en la mitología griega, y Schedel reproduce su historia basándose en la *Ilíada* de Homero. Esta xilografía representa la ciudad de Troya, si bien la misma imagen se usó para ilustrar Rávena, Pisa, Toulouse y Tívoli.

EL **CONTEXTO**

Las *Crónicas de Núremberg* son un hito en la historia de la imprenta por su alcance, su integración del texto y las ilustraciones, y por su representación del movimiento humanista, que se había extendido al norte de Europa.

El humanismo nació en Florencia (Italia) como parte del movimiento del Renacimiento, que comenzó hacia 1300. Los eruditos italianos estudiaban los textos y las obras de los antiguos griegos y romanos y se propusieron recuperar aquel legado artístico, literario, filosófico y moral. La educación, el arte, la música y la ciencia eran elementos clave para esta nueva corriente intelectual, y la invención de la imprenta mecánica hacia 1440 contribuyó a difundir estos ideales humanistas.

El humanismo se extendió desde Florencia por el resto de Italia, y luego a España, Francia, Alemania, los Países Bajos e Inglaterra, así como a Europa del Este. Schedel, que durante sus años de estudio en Italia se imbuyó de las ideas del humanismo, tuvo un papel relevante en la difusión de las ideas de sus contemporáneos humanistas, muchas de cuyas ideas introdujo en sus *Crónicas*. Su nutrida biblioteca fue la base de su obra (solo una ínfima parte del contenido era de su cosecha), en la que la fuente más citada es otra crónica humanista, *Supplementum chronicarum*, de Giacomo Filippo Foresti de Bérgamo. Asimismo, se sabe que Schedel contribuyó al fomento del pensamiento humanista al prestar libros de su notable colección a otros eruditos locales.

Sebald Schreyer, el hombre que encargó las *Crónicas*, compartía la visión de Schedel, y además de comerciante y mecenas de las artes, fue un humanista autodidacta.

▲ **La cubierta**, de piel de cerdo, está estampada con tinturas metálicas. Las páginas están cosidas por cinco puntos con hilo de algodón.

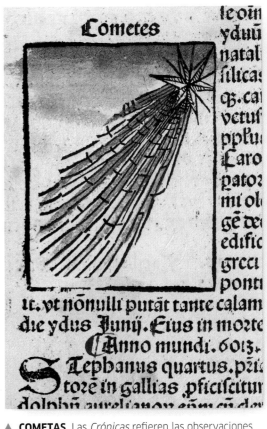

▲ **COMETAS** Las *Crónicas* refieren las observaciones de cometas entre los años 471 y 1472, y contienen las primeras imágenes impresas de cometas, 13 en total, hechas a partir de cuatro planchas de madera, rotadas en función del diseño de la página.

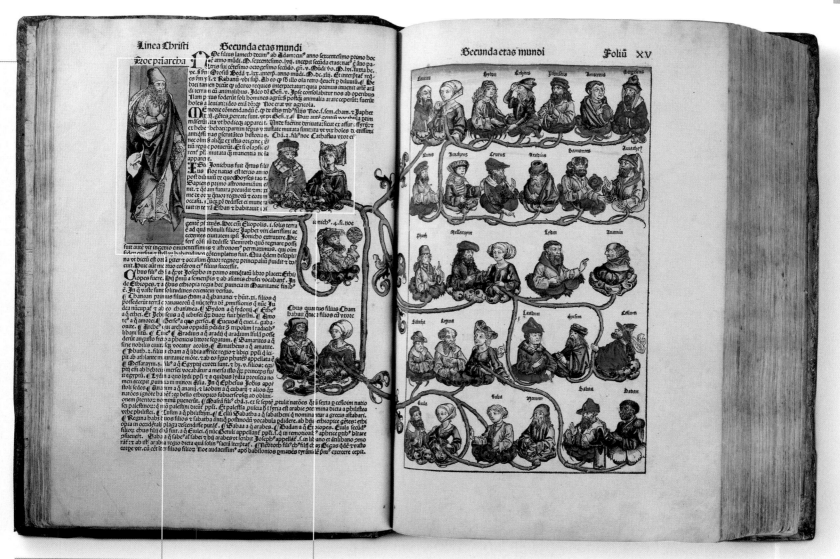

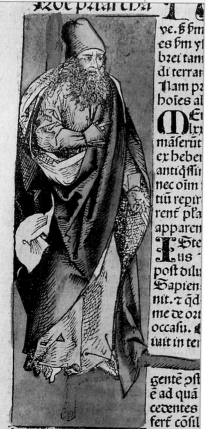

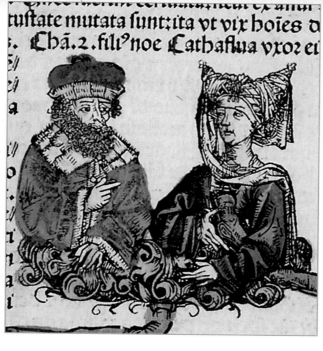

ÁRBOL GENEALÓGICO El linaje de Jesucristo, trazado en este árbol genealógico, está extraído del Evangelio de san Mateo. La página de la izquierda se abre con la figura de Noé, y en la derecha figuran los antepasados de Cristo. Las *Crónicas de Núremberg* retratan a cientos de personajes históricos, pero muchas de estas ilustraciones se reutilizaban, así que una misma figura puede representar hasta seis personajes diferentes.

DESCENDIENTES DE NOÉ La primera rama generacional procedente de Noé es la de Cam, su segundo hijo, que es retratado junto a su mujer. Las *Crónicas* siguen la costumbre medieval de consignar la descendencia comenzando por el hijo mediano, no por el primogénito.

EL PATRIARCA NOÉ La historia de las *Crónicas* comienza con la «Primera Era del Mundo», desde Adán hasta el Diluvio, y detalla la construcción del arca por Noé y su familia. La «Segunda Era del Mundo» narra los hechos transcurridos entre el Diluvio y el nacimiento de Abraham.

Recorrido visual

CLAVE

> **MAPA DEL MUNDO** En este mapamundi, estampado con xilografía, Europa aparece en el centro. Aunque el libro se publicó un año después de la llegada de Colón a América, el mapa no refleja su hallazgo y solo representa Europa, África y Asia. Las doce cabezas simbolizan los diferentes vientos, cuyo conocimiento era fundamental para la navegación. Los tres hijos de Noé (quienes repoblaron el mundo tras el Diluvio) rodean el mapa.

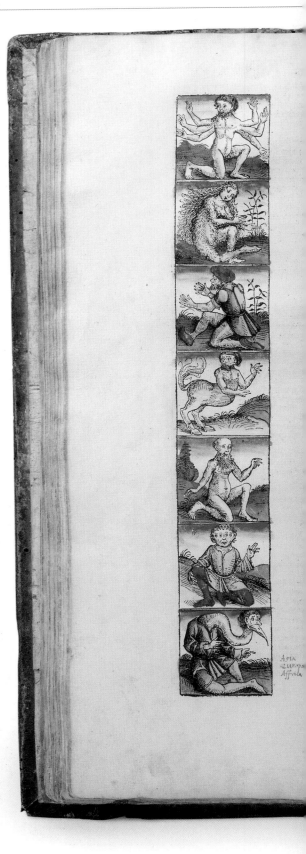

1

▲ **PERSONAJE CON SEIS MANOS** Las *Crónicas* relatan que «en las historias de Alejandro Magno puede leerse sobre personas en India que tienen seis manos», como ilustra este dibujo. Y hay otras muchas descripciones e ilustraciones de personajes inverosímiles, rarezas que podían hallarse en los lugares exóticos, según explica el texto: «En Etiopía, al oeste, algunos tienen cuatro ojos», mientras que en Eripia, en Grecia, «hay personas con cuellos como los de las grullas y pico en lugar de boca».

2

▲ **JAFET TOMA EUROPA** Tras el Diluvio, los hijos de Noé se repartieron el mundo conocido, entonces Asia, Europa y África. A Jafet, el primogénito, representado en la esquina noroccidental del mapa, se le dio el continente europeo.

3

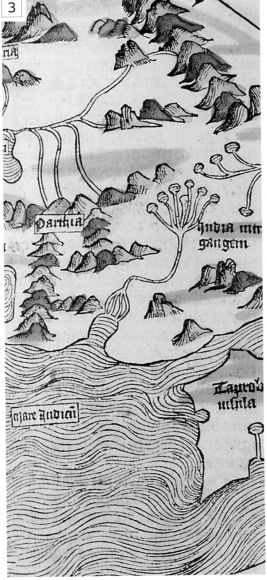

▲ **ORIENTE** Comparado con Europa, el mapa de Asia contiene pocas anotaciones, con una buena franja del norte y el centro del continente identificada simplemente como Tartaria. Entre otros topónimos, hoy obsoletos, aparecen Escitia, región de Eurasia central; Media y Partia, en el actual Irán; y Serica, una región del noroeste de China, nombrada quizá por su seda.

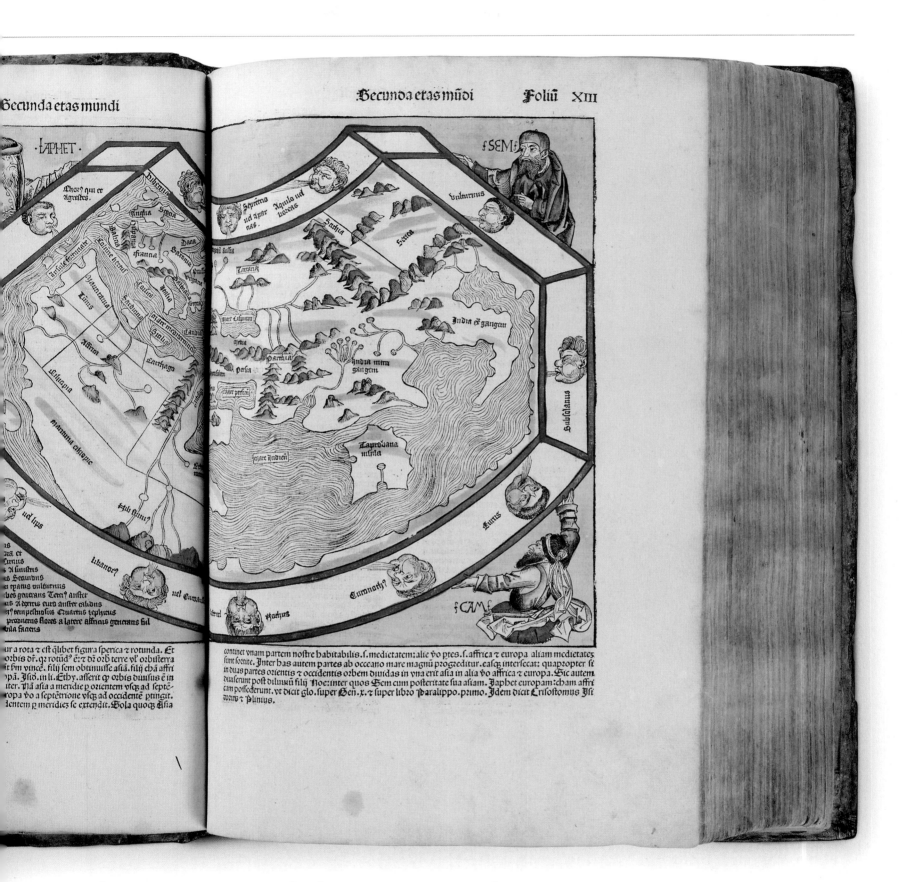

Nunca antes se había impreso nada como tú.
Miles de manos te tomarán con ansioso deseo.

ANTON KOBERGER, IMPRESOR DE LAS *CRÓNICAS DE NÚREMBERG*

Divina comedia

1321 (ESCRITO), 1497 (VERSIÓN PRESENTADA) ▪ IMPRESO E ILUSTRADO CON XILOGRAFÍAS
▪ 32 × 21,6 cm ▪ 620 PÁGINAS ▪ ITALIA

DANTE ALIGHIERI

ESCALA

La *Divina comedia*, de Dante, es una de las obras poéticas más importantes de todos los tiempos. Dante trabajó en ella durante muchos años y la acabó en 1321, exiliado en Verona. Consta de 14000 versos y cuenta la historia del viaje imaginario del poeta por el más allá. Dante se inspiró en varias ideas filosóficas y teológicas de su tiempo, sobre todo en el pensamiento de santo Tomás de Aquino (1225-1274), y su obra plasma bien la visión medieval del mundo.

El periplo comienza con la caída de la noche en un bosque, donde el protagonista se encuentra con el poeta latino Virgilio, enviado por el gran amor de Dante, Beatriz, para guiarlo. Tras un épico recorrido por el Infierno, el Purgatorio y el Paraíso, el poeta alcanza «el amor que mueve el sol y las demás estrellas».

El poema está estructurado en torno al número tres, un reflejo de la Santísima Trinidad de Padre, Hijo y Espíritu Santo. Consta de tres partes compuestas de 33 cantos cada una, y su esquema métrico es el de la *terza rima*, o terceto encadenado.

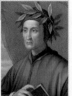

DANTE **ALIGHIERI**

1265-1321

Dante Alighieri, mundialmente conocido como Dante, fue el mayor poeta de Italia. Su mayor obra, la *Divina comedia*, marcó el inicio del Renacimiento e inspiró a numerosas generaciones de poetas.

Nacido en Florencia, a los 12 años Dante fue prometido a Gemma Donati, pero él se enamoró de Beatrice Portinari, que no le correspondió. Beatrice murió en 1290, con solo 24 años, pero tendría un papel clave en la *Divina comedia*. Dante incluyó en su obra a muchos otros personajes de su época, tanto amigos como enemigos. Se vio envuelto en los enfrentamientos políticos entre güelfos (papado) y gibelinos (Sacro Imperio Romano Germánico) que dividieron Florencia, y hacia 1302 fue condenado al exilio. Escribió su obra maestra durante su destierro.

Cabe destacar que, pese a su sólida educación clásica, Dante no escribió el poema en latín, sino en toscano, su lengua materna. Así, la *Divina comedia* no solo revolucionó la manera de componer poesía –muchos la consideran la obra poética más bella de todos los tiempos–: además favoreció la adopción del toscano como el idioma de Italia.

▶ **ANÁLISIS TEXTUAL** La carga de significado de la *Divina comedia* es tal que ya las primeras ediciones incluían extensos textos explicativos. Aquí, un fragmento del Infierno aparece rodeado de un denso comentario del humanista Cristoforo Landino.

En detalle

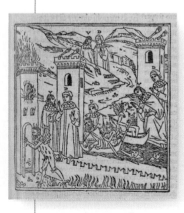

▶ **EDICIÓN VENECIANA**
La *Divina comedia* circuló en forma de manuscrito hasta 1472, cuando se imprimió por primera vez. Esta edición de 1497 combina los comentarios más famosos de Landino con 99 xilografías de Matteo da Parma. Un rasgo típico de las ilustraciones de esta edición es que Dante y Virgilio aparecen representados dos veces, para expresar el avance de su viaje.

▲ **CALIDAD ARTÍSTICA** La primera edición de la *Divina comedia* ilustrada por Matteo da Parma (aquí una muestra) se publicó en 1491. El elegido para ilustrar la edición de Benali (1481) fue el célebre Sandro Botticelli.

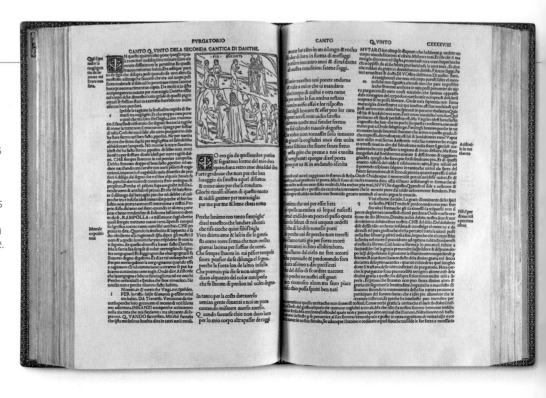

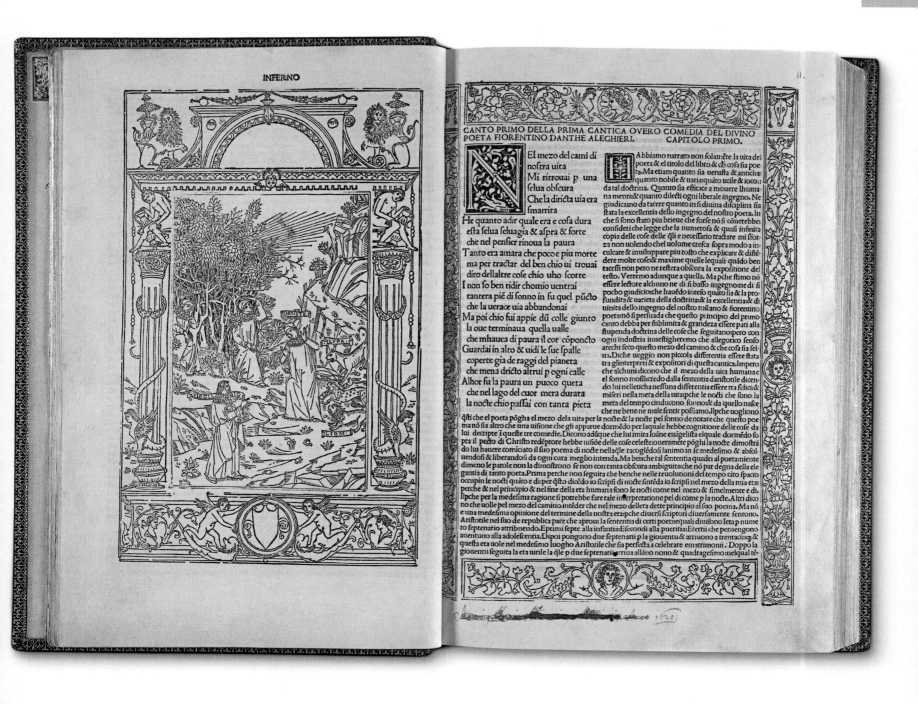

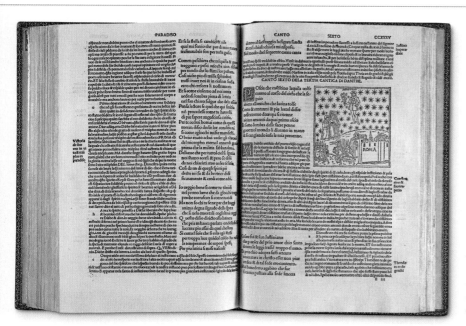

> ## Abandonad
> toda esperanza,
> los que aquí entráis.

DANTE, *DIVINA COMEDIA*

◄ **ILUSTRACIONES VIVAS** Las sencillas imágenes que acompañan cada canto pretendían ser comprensibles para los lectores de la época. Esta pertenece al «Paraíso», como sugiere el cielo poblado de estrellas. Estas xilografías venecianas, con sus expresivos personajes, marcaron profundamente el estilo del grabado desarrollado en Europa occidental durante el siglo siguiente.

Sueño de Polífilo

1499 ▪ IMPRESO E ILUSTRADO CON XILOGRAFÍAS ▪ 32,7 × 22,2 cm ▪ 468 PÁGINAS ▪ ITALIA

ESCALA

AUTOR DESCONOCIDO

Alabado a menudo como el libro impreso más bello del Renacimiento italiano, *Hypnerotomachia Poliphili* (o *Sueño de Polífilo*) fue la obra maestra del impresor y editor italiano Aldo Manuzio. Publicado en Venecia en 1499, destaca por la elegancia de sus 172 xilografías y por la original integración visual del texto y la imagen. A lo largo del volumen, se aprecia una ingeniosa interacción entre la función y la posición del texto en la página, que fluye libremente entre las ilustraciones y dibuja incluso formas y motivos. La tipografía la diseñó el tipógrafo de Manuzio, Francesco Griffo (1450-1518), que adaptó una tipografía suya para este libro, la Bembo —nombrada en honor al cardenal Pietro Bembo, insigne humanista (1470-1547)–, creando unas letras de caja alta algo más grandes y ligeras. Es notable el tratamiento de las dobles páginas, que Manuzio concebía como una unidad, no como dos elementos independientes, y que presentan imágenes emparejadas en ambos lados.

Manuzio fundó su imprenta, la Prensa Aldina, en 1494, y fue una de las imprentas más influyentes de Europa, reputada por sus magníficas innovaciones en tipografía, ilustración y diseño. Este volumen, el único ilustrado de toda la producción de Manuzio, estableció un nuevo paradigma en el diseño de libros y la tipografía.

Por lo demás, el mérito literario del *Sueño de Polífilo* es discutible. Publicado anónimamente, trata sobre la búsqueda del amor perdido, y está escrito en una combinación de latín, una variedad regional del italiano y un lenguaje inventado por su autor, además de incluir algo de griego, hebreo y las primeras palabras árabes impresas en Occidente. Así pues, era una obra difícil de entender, lo que explica en parte sus escasas ventas.

▶ **DOBLE PÁGINA** En esta doble página se aprecia el carácter innovador del diseño de Manuzio. La secuencia de imágenes aporta cierta sensación de movimiento y sugiere una progresión en la trama. Las dos ilustraciones superiores representan escenas de la misma procesión, como si esta avanzara por el libro.

En detalle

▲ **SELLO DEL IMPRESOR** El delfín (símbolo de velocidad) enroscado en el ancla (símbolo de estabilidad) se convirtió en el emblema de la Prensa Aldina. Manuzio adoptó este emblema de una moneda que recibió del cardenal Bembo, que llevaba el rostro del emperador Tito en una cara y el delfín y el ancla en la otra.

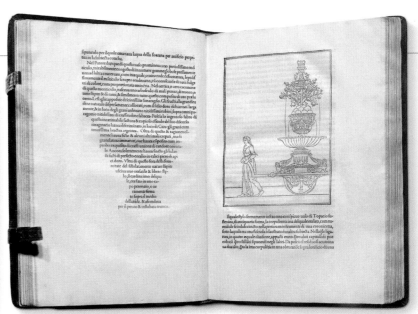

▲ **DISEÑO INNOVADOR** El libro muestra un creativo uso de la caja de texto para crear formas y motivos. En la página de la izquierda se ignora la presentación tradicional, en la que el texto se extiende hasta ambos márgenes, y este dibuja la forma de una copa. Por otra parte, la tipografía Bembo (que sigue usándose hoy en día) resultaba entonces de lo más moderna.

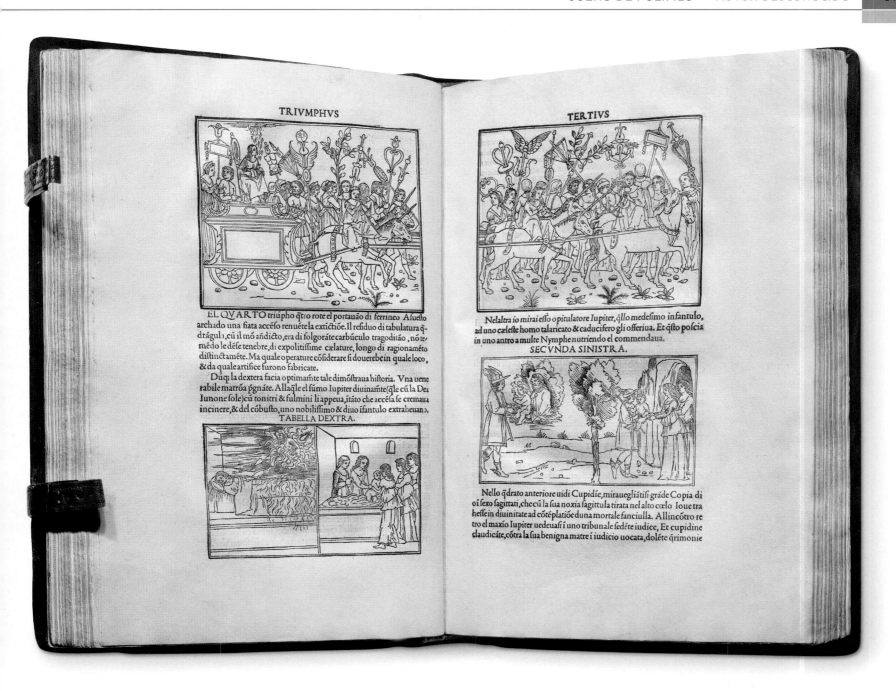

TRIVMPHVS

EL QVARTO triúpho ǫ̃tro rote el portauão di ferrineo Aſueſto archado una fiata acceſo renuéte la extictióe. Il reſiduo di tabulatura ǫ̃drágula, cú il mó añdícto, era di folgoráte carbúculo tragoditáo, nó temédo le déſe tenebre, di expolitiſſime cælature, longo di ragionaméto diſtinctáméte. Ma quale operature cóſiderare ſi doueřebein quale loco, & da quale artifice furono fabricate.

Dúqᷢ la dextera facia optimaňte tale dimóſtraua hiſtoria. Vna uene rabile matróa ṕgnáte. Allaǫle el ſúmo Iupiter diuinaňte(ǫ̃le cú la Dea Iunone ſole)cú tonitri & fulmini li appeua, ítáto che acceſa ſe cremaua incinere, & del cóbuſto, uno nobiliſſimo & diuo ïſantulo extraheuano.

TABELLA DEXTRA.

TERTIVS

Nelaltra io mirai eſſo opitulatore Iupiter, ǫ̃llo medeſimo infantulo, ad uno cæleſte homo talaricato & caducifero gli offeriua. Et ǫ̃ſto poſcia in uno antro a multe Nymphe nutriendo el commendaua.

SECVNDA SINISTRA.

Nello ǫ̃drato anteriore uidi Cupidíe, miraueglïátiſi gráde Copia di oï ſexo ſagittati, che cú la ſua noxia ſagitta tirata nel alto cœlo Ioue tra heſſe in diuinitate ad cótéplatióe duna mortale fanciulla. Allincótro retro el maxïo Iupiter uedeuaſi í uno tribunale ſedéte iudice, Et cupidine claudicáte, cótra la ſua benigna matre í iudicio uocata, doléte ǫ̃rimonie

I. IAND. SOCERO. E. ET. M. SOCR. ANNVEN
IB. SOLENNI HYMEN. NVPT. COPVLAMVR.
ED O FATVM IN FOEL. NOCTE PRI. CVM IM
ORT. VOLVPTATIS EX. L. FAC. EXTINGVERI
T. D. M. V. VOTA COGEREMVR REDD. HEV II
D IN ACTV DOM. MARITALIS CORR VENSAI
AM EXTRE. CVM DVLCITVDINE LAETISS.
OMPLICATOS OBPRESSIT. FVNESTAS SO
OR. NEC NOVI QVID FECISS. PVTA. NON E
AT IN FATIS TVM NOSTRA LONGIOR HO
A. CARI PARENTES LVCTV NEC LACHRYMI
ISERA A CLARVATA NOSTRA DE FLEATIS
FVNERA REDDATIS IN FOELICIORA
A TVOS NOSTROS DIVTVR
NIORES VIVITE ANNOS
OPTIME LECTOR
AC VIVE TVOS.

▲ **TEXTO EN LATÍN** Este fragmento de texto en latín pertenece a la ilustración de un mausoleo. El uso de mayúsculas imita apropiadamente las inscripciones latinas cinceladas en los monumentos clásicos, con la «U» representada como una «V».

EL **CONTEXTO**

El *Sueño de Polífilo* se publicó de forma anónima, y la identidad de su autor siempre ha sido objeto de debate entre los estudiosos. Con todo, la mayoría coincide en que su autor es un fraile dominico llamado Francesco Colonna (1433-1527). Esta teoría se basa sobre todo en el ingenioso acróstico en latín formado por las iniciales que abren cada capítulo del libro; si se reúnen, se lee: *Poliam Frater Franciscus Colonna peramavit*, es decir, «El hermano Francesco Colonna ama apasionadamente a Polia». El nombre de Colonna tan solo figura en el acróstico; si él fue el autor del libro, puede que optase por el anonimato en razón del contenido erótico de la obra y su condición de fraile. En 1516 Colonna fue acusado de inmoralidad, y murió en 1527, a los 94 años.

SOPRA. LA QVA
SVBTILMENTE

A S
pato
ſom
fuſo
ſito a
ti ho
ſtrumoſi iugi. Ma co
po alteciá. Siluoſe d
ni, & di frondoſi Eſc
lie, & di Opio, & de ſ

▶ **Esta suntuosa letra «L»**, al inicio de uno de los 38 capítulos, forma parte del acróstico que apunta a Francesco Colonna como el autor del libro.

Harmonice Musices Odhecaton

1501 (PRIMERA EDICIÓN), 1504 (VERSIÓN PRESENTADA) ▪ IMPRESO ▪ 18 × 24 cm ▪ 206 PÁGINAS ▪ ITALIA

ESCALA

OTTAVIANO PETRUCCI

La publicación de *Harmonice Musices Odhecaton (Cien canciones de música armónica)* por el impresor Ottaviano Petrucci supuso un paso adelante en la circulación de la música. Fue el primer libro de música polifónica —en que se combinan varias líneas melódicas para producir armonías— impreso usando tipos móviles, lo que permitió producir múltiples copias, y así por primera vez la música polifónica pudo difundirse a gran escala.

La publicación de esta colección de 96 canciones para tres, cuatro, cinco y seis instrumentos tuvo un efecto espectacular. De pronto, los músicos tenían a su disposición un recurso valioso pero asequible. El libro, editado en Venecia por el dominico Petrus Castellanus, volvió a imprimirse en 1503 y 1504. Las primeras ediciones carecían de texto, de donde

se deduce que, inicialmente, eran solo para instrumentos, pero las ediciones posteriores incorporaron voces. Algunas canciones eran anónimas, pero la mayoría era obra de eminentes compositores franco-flamencos, como Jacob Obrecht (1457-1505) y Loyset Compère (c. 1445-1518). El libro destacaba a estos compositores, y contribuyó a que su estilo armónico dominara la música europea durante los cien años siguientes.

Hoy la polifonía es una textura musical común, pero en el siglo XV era aún novedosa y chocante para los oídos habituados a la monodia, en que todas las voces cantan al unísono una melodía idéntica. De hecho, para algunos miembros de la Iglesia, la polifonía era la música del diablo. El libro de Petrucci tuvo, pues, un papel crucial en la difusión y aceptación de la música polifónica.

▶ **CUARTETO** La edición de 1504 corrigió las erratas de las anteriores. Esta doble página permite a un cuarteto interpretar el «Ave María» con la misma copia. El texto en latín sobre el sello de Petrucci advierte sobre las penas por reimpresión.

En detalle

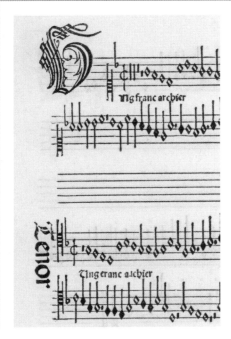

◀ **LETRA ELABORADA**
Cada canción comienza con una elaborada mayúscula al inicio del primer pentagrama. Aquí, la letra «U» introduce la canción *Ung franc archier (Un arquero francés)*, de Loyset Compère. Tras la letra figuran la clave, la armadura y el compás, como en la notación moderna. Para mayor claridad, un pentagrama en blanco separa las voces.

▶ **PRIMERA EDICIÓN** Esta es la portadilla de la primera edición del *Odhecaton*. La obra contenía numerosas erratas, que se corrigieron en ediciones posteriores. No se conserva ningún ejemplar completo de esta edición.

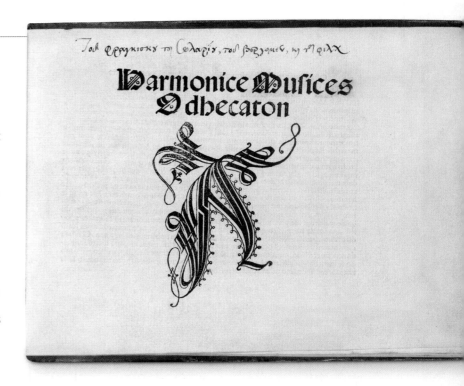

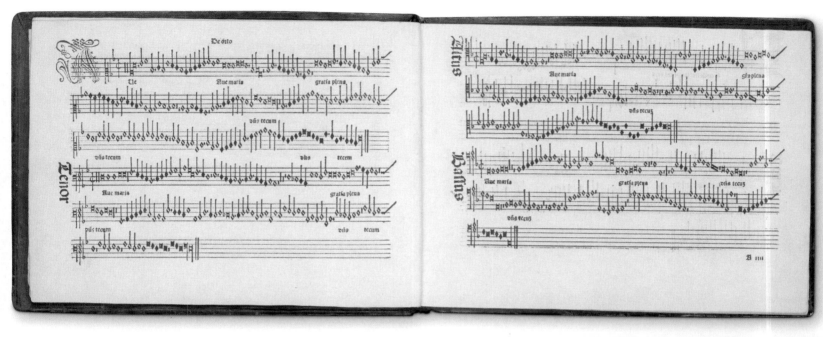

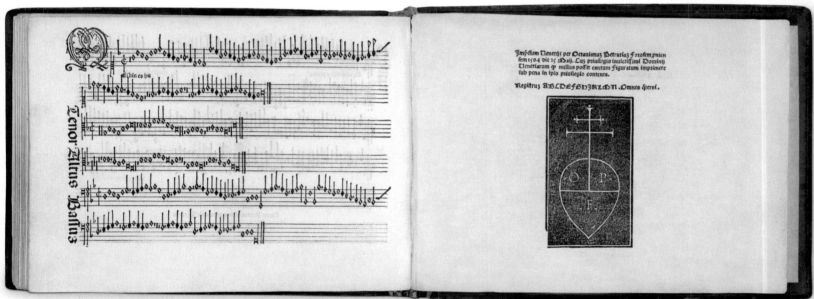

> A mi viejo **amigo** el buen
> Girolamo, el mejor **mecenas.**
> He aquí el **monumento**
> de tu elección…
> **"**

OTTAVIANO PETRUCCI, CARTA DE PRESENTACIÓN DEL
ODHECATON A GIROLAMO DONATO, NOBLE VENECIANO
CUYA BENDICIÓN GARANTIZARÍA LA ACEPTACIÓN
GENERAL DEL LIBRO

OTTAVIANO **PETRUCCI**

1466-1539

Ottaviano Petrucci, pintor y editor italiano, fue un pionero de la impresión
de partituras con tipos móviles, célebre sobre todo por crear el primer libro
impreso de música polifónica, el *Odhecaton*.

Petrucci vivió en su Fossombrone natal hasta 1490, cuando se instaló en
Venecia, entonces uno de los principales núcleos de la impresión. Al parecer,
en 1498 los dogos (magistrados) le concedieron una licencia de 20 años para
imprimir partituras musicales en la República de Venecia. En 1501 Petrucci
produjo el *Odhecaton*, con el pentagrama y el sistema de notación ideado
en el siglo XI por el monje benedictino Guido d'Arezzo. En 1509, al estallar la
guerra, se marchó de Venecia y regresó a Fossombrone. Como esta población
pertenecía a los Estados Pontificios, obtuvo el permiso de impresión del papa
León X. Al parecer, el equipo de impresión de Petrucci fue destruido por las
tropas que tomaron la ciudad de Fossombrone en 1516 durante las guerras
papales. En 1536 regresó a Venecia y se dedicó a la impresión de textos
griegos y latinos. Petrucci fue el primer editor de música impresa; produjo
16 libros de misas, cinco de motetes (coros polifónicos), 11 de *frottole*
(canciones cómicas) y seis de música para laúd.

Códice Leicester

1506-1510 ■ PLUMA Y TINTA SOBRE PAPEL ■ 29 × 22 cm ■ 72 PÁGINAS ■ ITALIA

LEONARDO DA VINCI

ESCALA

El *Códice Leicester* es una colección de textos científicos escritos en un cuaderno por el polímata italiano Leonardo da Vinci. Como los otros cuadernos de Leonardo, el *Códice Leicester* es una de las creaciones más notables del Renacimiento. Consta de 18 pliegos de pergamino doblados en dos. El resultado son 72 páginas repletas de texto, con una serie de más de 300 ilustraciones a tinta, algunas esbozadas rápidamente en los márgenes y otras realizadas con más cuidado y detalle. Estos escritos evidencian el interés de Leonardo por el mundo que lo rodeaba, así como su convicción de que este solo podía explicarse mediante una observación rigurosa. El *Códice Leicester* y los demás cuadernos de Leonardo revelan a un claro precursor de la revolución científica de los siglos XVII y XVIII.

Leonardo escribió unas 13 000 páginas como estas, de las cuales cerca de la mitad se conservan en manuscritos similares, desde tratados sobre pintura hasta estudios de anatomía humana, diseños arquitectónicos o de artefactos para volar. El *Códice Leicester* se centra en el agua y sus propiedades, pero también toca otros temas. Entre otras cosas, se plantea por qué el cielo es azul, sugiere que las montañas pudieron estar bajo el agua, y aborda cuestiones de meteorología, de cosmología, sobre las conchas, los fósiles y la gravedad.

El *Códice Leicester* debe su nombre al noble inglés que lo adquirió en 1719, el conde de Leicester. También se conoce como el *Códice Hammer*, en referencia a Armand Hammer, el empresario estadounidense que lo compró en 1980, y que en 1994 se lo vendió a Bill Gates por 30,8 millones de dólares. Hoy, además de ser el manuscrito más caro del mundo, es el único de los muchos cuadernos de Leonardo que se encuentra en EE UU.

▶ **ESCRITURA CLARA** A pesar de la abundancia de correcciones y enmiendas, ilustraciones y anotaciones marginales, la escritura de Leonardo es clara, como se puede apreciar en estas páginas del códice. El esquema de la parte inferior derecha ilustra la luminosidad de la luna. Leonardo demuestra correctamente que la luz de la luna es tan solo un reflejo parcial de la luz que recibe del sol.

> ## No te reirás de mí, lector, si doy grandes saltos de un tema a otro…

LEONARDO DA VINCI, *CÓDICE LEICESTER*

En detalle

> Es realmente **inspirador** que una persona [...] **se esforzase** por el hecho de considerar el **conocimiento** como la **más bella** de las cosas.

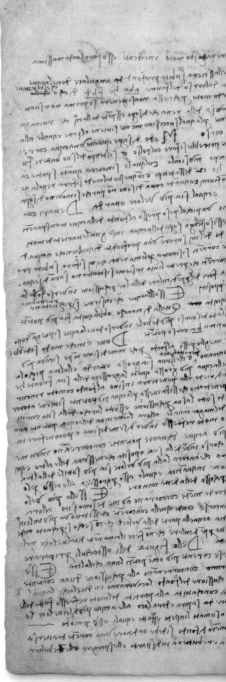

BILL GATES, PROPIETARIO ACTUAL DEL *CÓDICE LEICESTER*

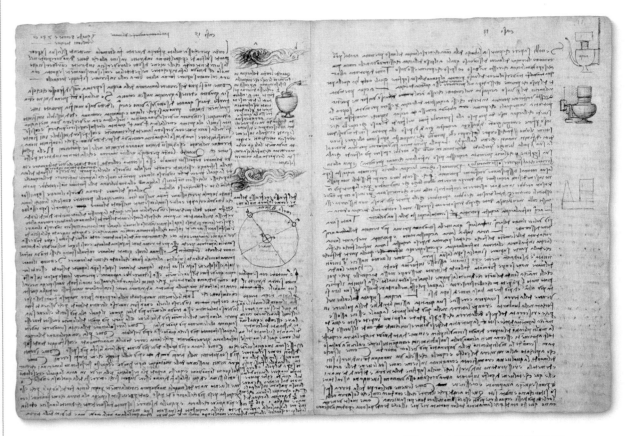

LEONARDO **DA VINCI**

1452-1519

El polímata italiano Leonardo da Vinci fue una de las mentes más creativas de la historia. Conocido sobre todo como pintor, fue también un brillante escultor, ingeniero, inventor y científico.

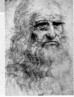

Leonardo da Vinci nació cerca de la ciudad de Vinci, en Toscana, y a los 15 años ingresó como aprendiz en el taller del famoso artista florentino Andrea del Verrocchio. Dejó el taller en 1478 y pasó los 17 años siguientes en Milán, donde trabajó como pintor y escultor, aunque también se dedicó a la ingeniería y la arquitectura. En esa época pintó *La última cena*, un mural en el refectorio del monasterio de Santa Maria delle Grazie. En 1499 Leonardo regresó a Florencia, donde realizó su retrato más célebre, *La Gioconda*. Aunque Leonardo es más conocido como artista, la versatilidad de su mente quedó plasmada en su colección de cuadernos, como el *Códice Leicester*, llenos de inventos y teorías sobre múltiples disciplinas, desde la anatomía hasta la geología. Con razón se considera a Leonardo como el «hombre del Renacimiento» por excelencia, dotado de diversos talentos y de curiosidad por una gran variedad de temas. Murió en Francia, al servicio del monarca francés Francisco I.

▲ ESCRITURA ESPECULAR

Leonardo escribió el *Códice Leicester* con su característica escritura especular, que se lee de derecha a izquierda. Se desconoce el motivo por el que escribía así, pero solo empleaba esta técnica en sus cuadernos privados; podría ser un modo de proteger sus ideas, dificultando su lectura.

▲ ILUSTRACIONES AL MARGEN

Leonardo estaba tan interesado en exponer sus ideas como en explicarlas, y con frecuencia añadía bosquejos en los márgenes de las páginas. En estas, explica el flujo del agua y sugiere experimentos para estudiar la erosión. Entre otras cosas, las ilustraciones de estas páginas representan el paso del agua en torno a diferentes tipos de obstáculos.

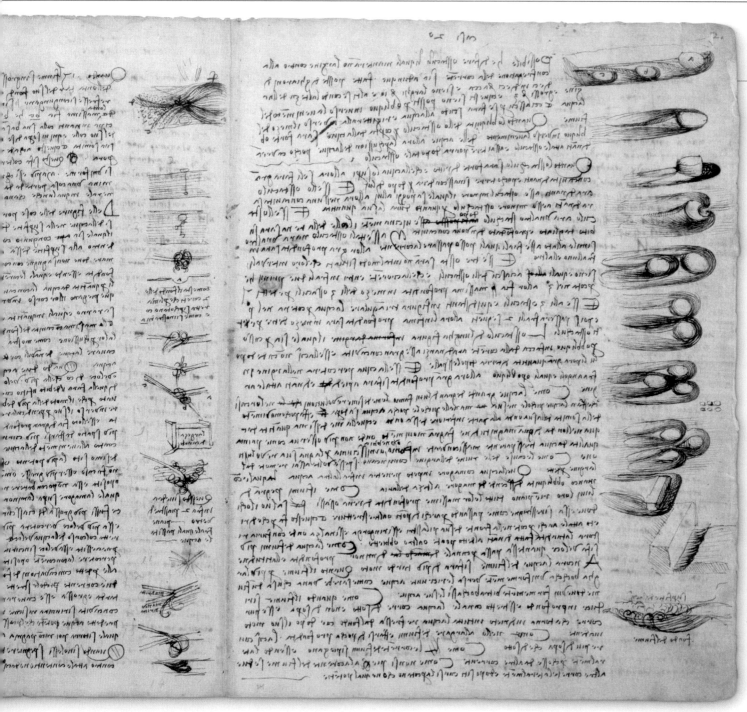

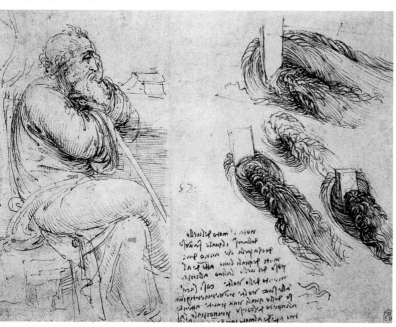

◄ **APUNTES CAÓTICOS** El aparente caos de los cuadernos de Leonardo queda ilustrado en esta curiosa yuxtaposición de un anciano sentado sobre una roca (la vejez es un motivo recurrente en su obra) y unos estudios del agua que fluye sorteando obstáculos. Leonardo estaba fascinado por la capacidad del agua de erosionar hasta los objetos más resistentes.

► **ESTUDIO DE BALANCÍN** Este boceto de dos hombres en un balancín pretendía demostrar el efecto del peso y la distancia en el equilibrio. También quería poner de manifiesto otra cuestión: que los hemisferios de la Tierra tenían masas desiguales. Leonardo creía que el hemisferio más pesado se hundía hacia el centro y causaba que las rocas del más ligero se elevaran y formaran montañas.

Tratado de las proporciones del cuerpo humano

1528 ▪ IMPRESO E ILUSTRADO CON XILOGRAFÍAS ▪ 29 × 20 cm ▪ 264 PÁGINAS ▪ ALEMANIA

ALBERTO DURERO

ESCALA

Vier Bücher von menschlicher Proportion, de Alberto Durero, es una exploración ilustrada de la figura humana a lo largo de las distintas etapas de la vida. Durero se basó en las observaciones anatómicas de autores de la antigüedad, como el arquitecto romano del siglo I a.C. Marco Vitruvio, y de contemporáneos suyos, como Leonardo da Vinci. A diferencia de Vitruvio, para quien existían unas proporciones humanas ideales, Durero consideraba que la belleza formal era algo relativo. Y elaboró un sistema antropométrico (de las medidas y proporciones del cuerpo humano) que serviría a los artistas para dibujar a personas de todos los tipos y tamaños de modo fiel a la naturaleza.

Hay xilografías en prácticamente todas las páginas: 136 dibujos de la figura humana completa (hombres, mujeres y niños), así como otros grabados más pequeños con detalles de cabezas, brazos y piernas, manos y pies, y cuatro diagramas desplegables. Para que el tratado fuera accesible a un público más amplio, Durero lo escribió en alemán, no en latín.

Hasta la muerte de Durero en abril de 1528, la obra solo existió en forma manuscrita. En octubre de ese mismo año, su mujer y un amigo, Willibald Pirckheimer, publicaron la obra en cuatro volúmenes, con tipos góticos y en doble columna. Los dos primeros libros cubrían la antropometría; el tercero consideraba ciertas variaciones, como el exceso o la falta de peso y los rasgos físicos irregulares; y el cuarto mostraba el cuerpo humano en movimiento. Era la primera obra que aprovechaba la ciencia antropométrica para aplicarla a la estética.

▶ **VARA DE MEDIR** Durero diseñó un «canon de proporción» para representar la figura humana ideal. Aquí, una figura femenina sujeta una vara que sirve de referencia para medir todas las secciones del cuerpo y calcular las proporciones. Durero también fue un pionero en el uso del sombreado a rayas en las xilografías.

En detalle

▲ **PORTADILLA** En la portadilla de la publicación original figura el distintivo monograma de Alberto Durero, «AD».

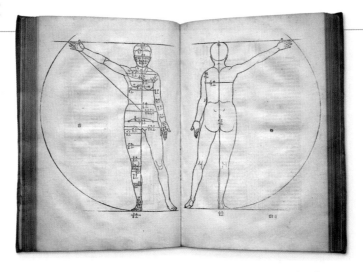

▲ **CÍRCULOS** Algunas de las xilografías de Durero siguen el enfoque de Leonardo respecto al estudio de la anatomía, y representan la figura humana inscrita en un círculo cuyo centro se halla exactamente en el ombligo. Estos esquemas presentan simplemente las medidas de la forma humana; las distintas partes del cuerpo aparecen descritas con más detalle en las páginas siguientes. El estilo de dibujo de Durero fue luego adoptado para ilustrar los libros de anatomía médica.

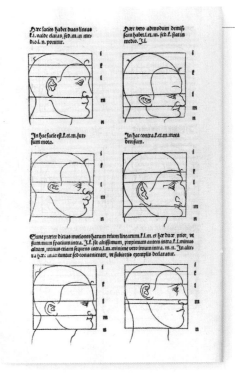

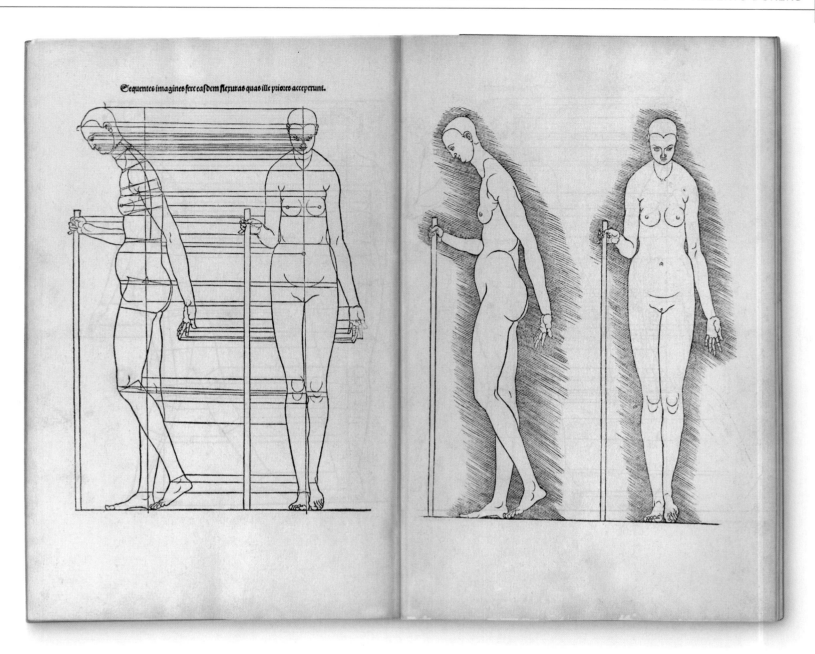

Sequentes imagines fere easdem flexuras quas ille priores acceperunt.

> Sostengo que **la perfección** de la **forma** y la **belleza** está contenida en la suma de **todos los hombres.**

ALBERTO DURERO, *TRATADO DE LAS PROPORCIONES DEL CUERPO HUMANO*

◀ **CUADRÍCULAS** En el tercer libro, Durero establece las proporciones «correctas» de la figura humana usando reglas matemáticas y cuadrículas. Esta página está dedicada a la cabeza y muestra distintas posibilidades de proporción entre los rasgos faciales, destacando las diferentes longitudes y formas de la nariz.

ALBERTO **DURERO**

1471-1528

Pintor, grabador y matemático, Alberto Durero es reconocido como el máximo exponente del Renacimiento alemán. Su obra gráfica, que incluye algunas de las xilografías más sobresalientes de la historia, tuvo una enorme influencia.

Ya de niño Durero mostró unas dotes artísticas prodigiosas, y a los 15 años ingresó como aprendiz en el taller del pintor y grabador Michael Wolgemut. Entre 1490 y 1494 viajó por el norte de Europa y Alsacia. De vuelta en Núremberg se casó con Agnes Frey antes de marcharse un año al norte de Italia. Durante un segundo viaje a Italia (1505-1507) entró en contacto con el trabajo de Leonardo da Vinci, entre otros artistas, y profundizó en su conocimiento de la anatomía y la proporción humana, un tema que siguió estudiando durante toda su carrera. De nuevo en Núremberg, amplió su formación en geometría, matemáticas, latín y literatura, mientras seguía dedicándose a la pintura. En 1512 fue nombrado pintor de la corte del emperador Maximiliano. Murió en Núremberg el 6 de abril de 1528, cuando aún trabajaba en el *Tratado de las proporciones del cuerpo humano*. Dejó un legado inmenso, tanto gráfico (dibujos, óleos y grabados) como teórico.

El príncipe

1532 ■ IMPRESO ■ 21 × 13,5 cm ■ 50 PÁGINAS ■ ITALIA

ESCALA

NICOLÁS MAQUIAVELO

Más de 500 años después de su creación, *Il principe* sigue siendo uno de los tratados de política más relevantes. Este manual de la gestión del poder aconseja a los gobernantes ser amorales a fin de lograr sus ambiciones y vencer a sus enemigos. Escrito en 1513, fue publicado en 1532, cinco años después de la muerte de su autor, Nicolás Maquiavelo. Su influencia fue tal que dio lugar al adjetivo «maquiavélico» como sinónimo de falto de escrúpulos y ladino.

Maquiavelo, diplomático florentino, escribía desde la experiencia. La premisa central de su libro, un texto relativamente breve dividido en 26 capítulos, es que la prioridad es el bienestar del Estado, y a tal fin el gobernante tiene justificado el uso de cualquier medio, como la traición o la manipulación de la flaqueza humana, siempre que sea coherente, cueste lo que cueste. Asimismo, el libro estaba concebido como un plan de acción para que Italia, debilitada por los conflictos internos, recuperase una posición fuerte dentro de Europa. En un intento de ganarse el favor de la familia Médicis, entonces en el poder, Maquiavelo dedicó la obra al joven príncipe Lorenzo di Piero de Médicis. Este recibió una copia, y los demás ejemplares manuscritos

NICOLÁS **MAQUIAVELO**

1469-1527

Nicolás Maquiavelo, considerado el padre de la ciencia política moderna, cambió el curso de la historia con sus teorías sobre el poder y las cualidades del gobernante.

Nacido en Florencia en pleno auge del Renacimiento, Maquiavelo estudió derecho y trabajó como diplomático para su ciudad natal. Italia vivía una época de gran inestabilidad, con sus regiones luchando por el dominio. En 1494, tras la expulsión del poder de la familia Médicis, se restauró la república en Florencia. En aquel periodo, Maquiavelo ejerció de diplomático por Italia y en el extranjero, y estuvo al servicio de un enemigo de los Médicis. Cuando estos recuperaron el poder en 1513, Maquiavelo fue arrestado y torturado bajo sospecha de conspiración. Al salir de la cárcel, fue condenado al confinamiento en su finca familiar a las afueras de Florencia, lo que supuso el fin de su carrera política. Fue entonces cuando escribió *El príncipe* y la comedia *La mandrágora*. Murió sumido en la pobreza.

circularon en privado. El libro no recibió su título hasta la fecha de su publicación, casi 20 años después. Recibido como inmoral y escandaloso —en 1559, el papa Paulo IV lo incluyó en el Índice de libros prohibidos—, hoy sigue siendo uno de los textos más influyentes de la civilización occidental, y su cinismo ha inspirado a déspotas y tiranos, como Hitler o Stalin, durante cinco siglos.

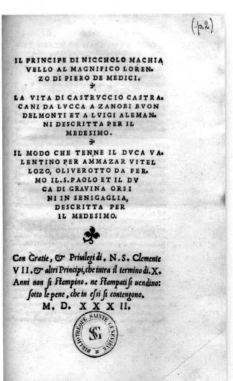

◄ **PORTADILLA** La primera edición impresa del libro luce la dedicatoria a Lorenzo di Piero de Médicis, gobernador de Florencia entre 1513 y 1519. A pesar de ella, los historiadores no han hallado pruebas de que el príncipe llegara a leer el libro.

► **COMPOSICIÓN ITALIANA**
Esta primera edición impresa de *El príncipe* es un bello ejemplo de la imprenta de la Italia renacentista del siglo XVI, que técnicamente estaba mucho más avanzada que en el norte de Europa. Esta edición es de la imprenta de Antonio Blado de Asola, un célebre impresor de Roma.

◄ **DISEÑO ELEGANTE** Pese a la polémica, *El príncipe* suscitó gran admiración por razones técnicas: en primer lugar, por su magnífico uso de la gramática italiana, cuyas normas se acababan de formalizar; y en segundo lugar, por el diseño de sus páginas, que reflejan los ideales renacentistas de armonía y simetría. Casi todo el texto está justificado, con el interlineado bien calibrado, si bien hay secciones en forma de triángulo invertido. Los amplios márgenes eran algo común, destinados a las notas del lector.

> Se presenta aquí la cuestión de saber si **vale más** ser **temido** que **amado**. […] como es difícil serlo a un mismo tiempo, el partido **más seguro** es ser **temido** primero que amado.

NICOLÁS MAQUIAVELO, *EL PRÍNCIPE*

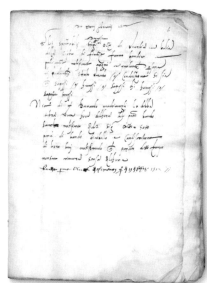

▲ **ARRESTO DE UN TRAIDOR** Una proclama leída por el pregonero de Florencia en 1513 (que incluye un dibujo de la trompeta utilizada por el pregonero, a la izquierda) anuncia el arresto de Maquiavelo bajo sospecha de participar en una conjura para derrocar a los Médicis. Fue liberado y enseguida comenzó a escribir *El príncipe*.

EL **CONTEXTO**

El príncipe proporcionó las bases de algunos principios adoptados por los padres fundadores de EE UU. En la Declaración de Independencia consagraron el liderazgo basado en el mérito, no en el nacimiento, inspirándose en una idea de Maquiavelo: «Aquel que obtiene la soberanía con la ayuda de los nobles se mantiene con más dificultad que aquel que la consigue con la ayuda del pueblo».

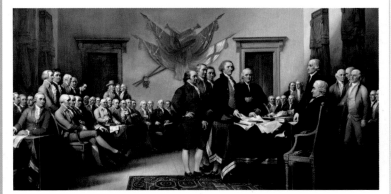

▲ ***Declaración de Independencia***, de John Trumbull, retrata a los padres fundadores de EE UU, todos los cuales habían leído *El príncipe* de Maquiavelo.

Epítome

1543 ▪ IMPRESO SOBRE VITELA Y PAPEL ▪ 55,8 × 37,4 cm ▪ 27 PÁGINAS ▪ SUIZA

ESCALA

ANDRÉS VESALIO

El *Epítome* de Andrés Vesalio estableció un nuevo paradigma en la iconografía anatómica con su insólita combinación de rigor científico y exquisitez artística. Se trata de una versión reducida de la obra *De humani corporis fabrica (De la estructura del cuerpo humano)*, una investigación exhaustiva de los mecanismos del cuerpo humano. El *Epítome*, concebido como una guía práctica para estudiantes de medicina, se imprimió en un gran formato, cuyas ilustraciones podían colgarse como si fueran un póster, y con poco texto en comparación con la compleja versión de siete tomos y 80 000 palabras.

Esta obra maestra destaca sobre todo por su innovadora presentación. La primera mitad del libro ilustra de manera gradual la construcción del cuerpo humano a partir de sus componentes básicos. Primero aparece el esqueleto, luego, capa a capa, se van añadiendo los órganos, los músculos y la piel, hasta terminar con un desnudo masculino y otro femenino en el centro del libro. En cambio, si el lector comenzaba por la mitad del libro y retrocedía hasta el principio, asistía a un proceso de disección. El libro incluía también páginas recortables que se podían ensamblar para construir una maqueta de papel en tres dimensiones.

La preparación del libro, publicado en junio de 1543, duró cuatro años. Se cree que Vesalio encargó las ilustraciones al taller de Tiziano (1490-1576), en Venecia. Una vez listas, Vesalio viajó a la ciudad suiza de Basilea, centro editorial de Europa por entonces, donde encomendó los grabados y la impresión a Johannes Oporinus, uno de los mejores de su oficio, meticuloso e innovador. La mayoría de las planchas de madera que produjo para las xilografías del libro se conservaban en la Biblioteca Estatal de Baviera en Múnich (Alemania), pero fueron destruidas durante los bombardeos aliados en 1944.

▲ **FRONTISPICIO** Considerado como uno de los grabados más excelentes del siglo XVI, el frontispicio del *De humani corporis fabrica* presenta a Vesalio, en el centro, rodeado de sus alumnos y de colegas médicos, así como de nobles y dignatarios eclesiásticos. Vesalio evidencia su ruptura con la convención al representarse exponiendo sus conocimientos ante la mesa de disección, y no desde la cátedra.

ANDRÉS **VESALIO**

1514-1564

El médico y cirujano flamenco Andrés Vesalio (versión latinizada de Andries van Wesel) destacó como el anatomista más brillante del Renacimiento, que recuperó la práctica de la disección humana.

Nacido en Bruselas y educado en París, Vesalio estudió medicina en la Universidad de Padua, en Italia, una de las pocas instituciones que promovían la disección humana, práctica que había desaparecido tras la caída del Imperio romano, considerada inmoral por la Iglesia medieval. A diferencia de la mayoría de los médicos de su tiempo, Vesalio abogaba por la disección como un recurso clave para entender el funcionamiento del cuerpo.

A los 23 años fue nombrado profesor de cirugía en la Universidad de Padua. Diseccionaba cadáveres ante sus alumnos, e hizo hallazgos que contradecían y desafiaban ciertas teorías vigentes sobre el cuerpo humano, en particular del insigne médico griego Galeno (129-*c.* 216).

En 1543 Vesalio publicó su revolucionaria obra *De humani corporis fabrica*, que se convirtió en el tratado de referencia sobre anatomía humana. Fue nombrado médico oficial de la corte de Carlos V y de Felipe II.

Estas cosas **deberían aprenderse** no a partir de imágenes sino de una **escrupulosa disección** y examen de los **objetos reales.** „

ANDRÉS VESALIO, *DE LA ESTRUCTURA DEL CUERPO HUMANO,* 1543

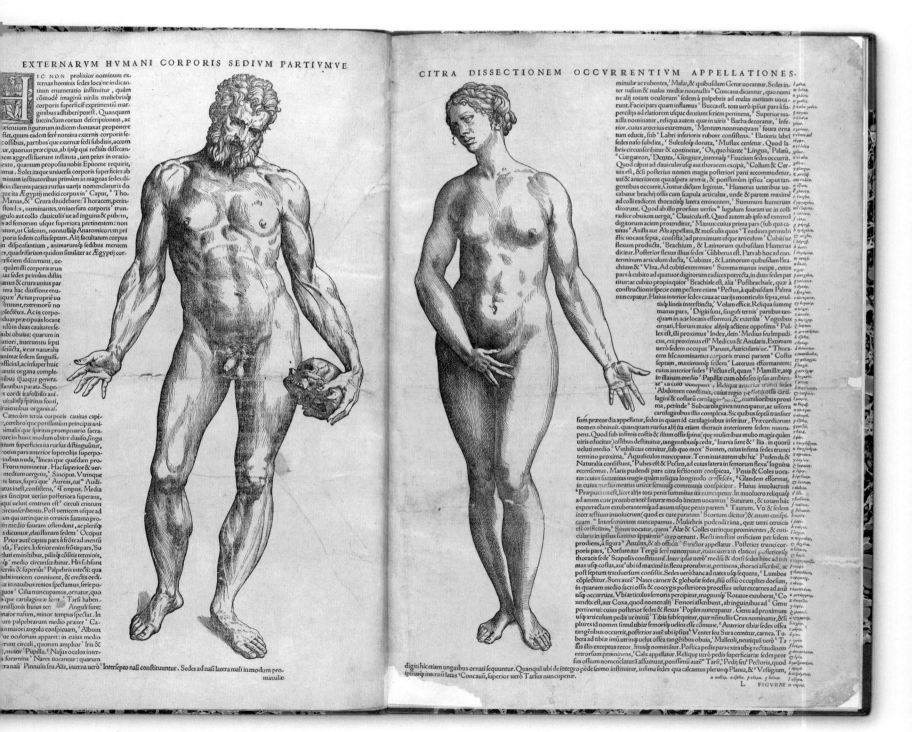

▲ **PÁGINAS CENTRALES** En las páginas centrales del libro figuran un desnudo masculino y uno femenino, dibujados al estilo de la escultura clásica griega. El texto los enmarca creando una impresión de equilibrio y armonía. La figura masculina presenta una pose que recuerda a Hércules, con una poblada barba y un cuerpo musculoso, y sostiene un cráneo en la mano izquierda. La figura femenina posa como una Venus clásica, con el cabello trenzado y recogido, la mirada baja y la mano derecha en un pudoroso gesto.

En detalle

▼ **MÚSCULOS SUPERFICIALES** Salvo el desnudo femenino de las páginas centrales, el resto de las figuras diseccionadas en el libro son masculinas. Todas presentan una pose similar, con los brazos estirados, las piernas en una postura natural y la cabeza en distintas posiciones. Esta figura muestra en detalle las dos capas de músculos superficiales y cómo se superponen.

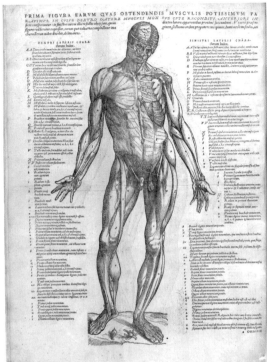

▼ **MÚSCULOS PROFUNDOS** Esta imagen muestra el siguiente paso en la disección. Las capas de músculos superficiales se han retirado para revelar los músculos subyacentes. En el lado derecho se ha retirado una capa de músculos para ofrecer una vista aún más profunda.

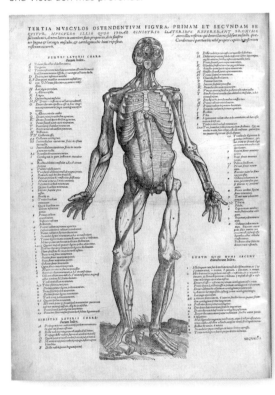

▼ **FIN DE LA SERIE** La última ilustración de la serie (al hojear el libro desde el centro hasta el principio) es un esqueleto completo. La caja torácica está abierta y retirada hacia atrás en un costado para mostrar su estructura curva. La mano izquierda del esqueleto sostiene un cráneo contra la cadera, igualmente abierto.

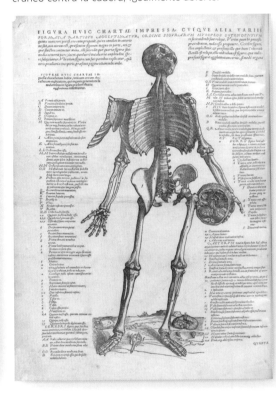

▼ **SISTEMA DIGESTIVO** Después de los desnudos de las páginas centrales, Vesalio incluye unos meticulosos dibujos de los órganos del sistema digestivo.

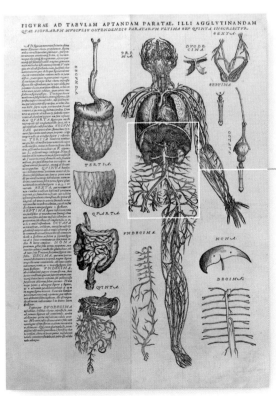

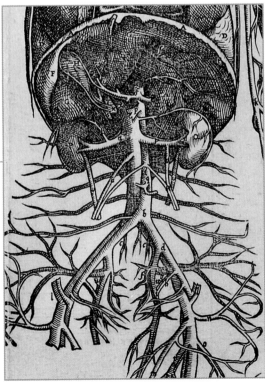

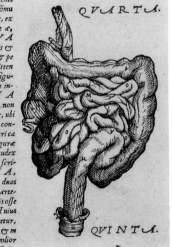

▲ **DETALLES PRECISOS** Vesalio revela el retorcido intestino delgado, rodeado por el intestino grueso.

◄ **CLARIDAD** Esta sección muestra con claridad la estructura y la posición de los riñones, el hígado y la vesícula biliar en el abdomen superior.

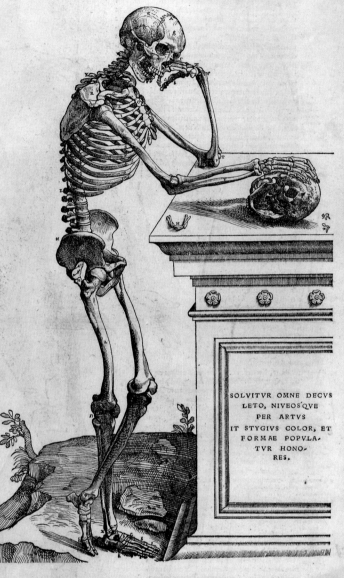

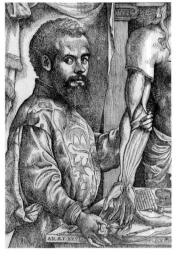

▲ DETALLE DEL FRONTISPICIO
Vesalio creía que la medicina había sufrido porque los médicos habían perdido el conocimiento práctico del cuerpo. El frontispicio, donde Vesalio aparece junto a un cadáver en disección, da fe de su método de estudio e indica que las imágenes y la información del libro son fruto de la observación directa.

◄ POSTURA NATURAL En una pose pensativa frente a una tumba, este esqueleto parece considerar la condición mortal del ser humano. Su postura permite apreciar cómo se articulan los huesos entre sí para sostener el cuerpo. Vesalio fue el primero en representar el esqueleto masculino con 24 costillas, en contra de la tradición que, basándose en que Dios creó a Eva a partir de una costilla de Adán, como dice la Biblia, representaba al hombre con una costilla menos.

No acostumbro a decir nada con seguridad tras solo una o dos observaciones.

ANDRÉS VESALIO

Cosmographia

1544 ▪ IMPRESO E ILUSTRADO CON XILOGRAFÍAS ▪ 32 × 20 cm ▪ 640 FOLIOS ▪ ALEMANIA

SEBASTIAN MÜNSTER

ESCALA

Una de las publicaciones más célebres del siglo XVI fue la *Cosmographia* de Sebastian Münster, la primera guía visual del mundo conocido publicada en alemán. A mediados del siglo XVI, el espíritu del Renacimiento seguía imperando en el norte de Europa, donde la próspera Alemania encabezaba la labor editorial abasteciendo a un público adinerado y ávido de conocimiento. La *Cosmographia* estaba basada en una obra escrita por el matemático griego Tolomeo hacia el año 150, actualizada con material más reciente proporcionado por viajeros. Con un enfoque enciclopédico, esta obra en seis volúmenes estableció el patrón de la ilustración geográfica. Los mapas son un elemento clave del libro. Münster, considerado uno de los cartógrafos más brillantes de su tiempo, trazó detallados mapas de los continentes y de las principales ciudades europeas, y colaboró con más de un centenar de artistas para llenar las páginas de la *Cosmographia* de ilustraciones del campo, los pueblos, la historia, la industria y las costumbres.

En una era en que la información circulaba lentamente y los nuevos descubrimientos tardaban décadas en asumirse, la obra de Münster fue un importante referente durante todo el siglo XVI. Numerosos cartógrafos y académicos citaban la *Cosmographia*, y algunas de sus secciones fueron reimpresas tiempo después de la primera edición del libro. Aunque Münster murió en 1552, su hijastro Heinrich Petri tomó el testigo y se encargó de pulir y publicar nuevas ediciones. Entre 1544 y 1628 se publicaron unas 40 ediciones distintas, incluyendo traducciones al latín, el francés, el italiano y el checo.

SEBASTIAN **MÜNSTER**

1488-1552

Münster fue un destacado académico que se labró una excelente reputación como teólogo, lexicógrafo y cartógrafo. Al recuperar los principios matemáticos adoptados por Tolomeo, contribuyó a restaurar la cartografía como disciplina científica.

Nacido en Nieder-Ingelheim, a la orilla del Rin, Münster recibió una educación que moldeó su enfoque de la cartografía. Tras estudiar artes y teología en la Universidad de Heidelberg, se sumergió en las matemáticas y la cartografía bajo la tutela del matemático Johannes Stöffler. Primero se formó como monje franciscano, pero luego abrazó el luteranismo y se hizo profesor de hebreo en la Universidad de Basilea, donde finalmente se estableció en 1529.

Münster fue el primer cartógrafo en dibujar mapas de cada continente por separado, así como en citar las fuentes en las que se había basado. Mientras que los primeros cartógrafos, como Tolomeo, tenían una visión del mundo más empírica, los mapas de la Edad Media estaban ampliamente basados en creencias religiosas. En una era en que la mayoría de sus colegas se limitaba a realizar copias de los anticuados mapas de Tolomeo, Münster se esforzó por dotarlos de la máxima precisión incorporando los últimos descubrimientos de los exploradores europeos. Sus obras más célebres fueron su adaptación de la *Geografía* de Tolomeo (1540) y la *Cosmographia* (1544).

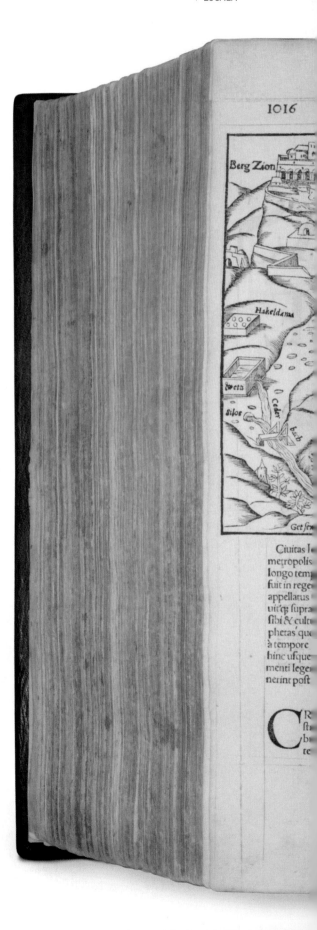

▼ **PANORÁMICAS URBANAS** La *Cosmographia* exhibía tanto las habilidades cartográficas de Münster como las dotes de los artistas que llenaron sus páginas de panorámicas urbanas y rurales. Aquí se puede ver la representación de Jerusalén, donde se distinguen elementos como el Templo de Salomón, la emblemática Cúpula de la Roca o el monte Sión, en la esquina superior izquierda.

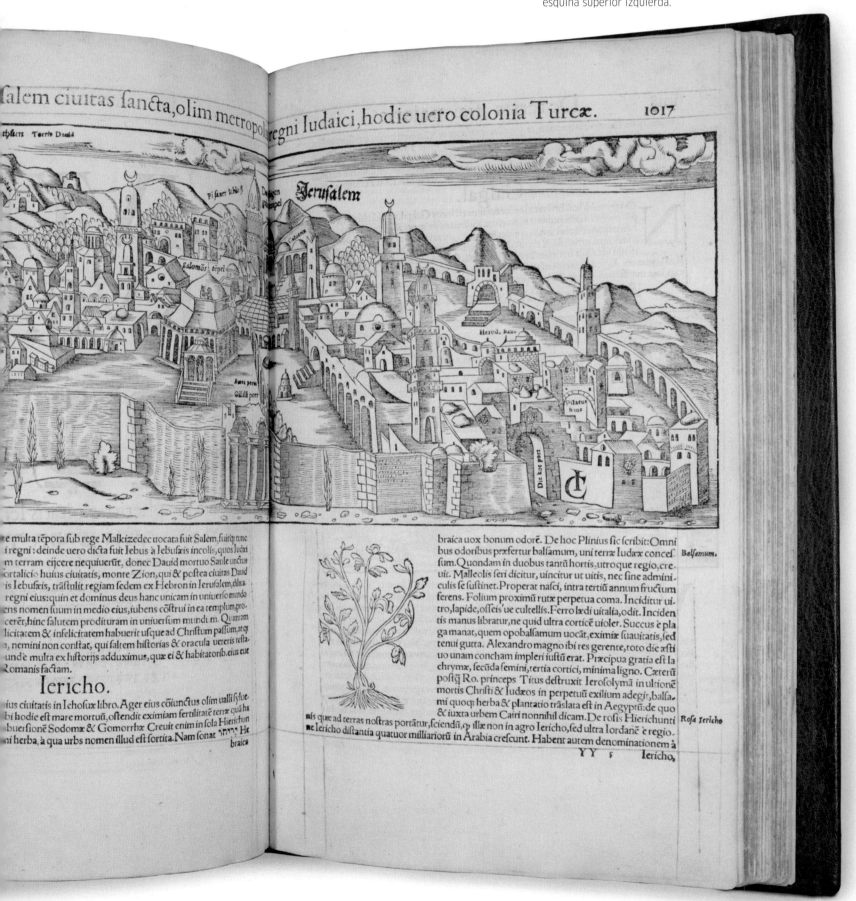

...lalem ciuitas sancta, olim metropol. regni Iudaici, hodie uero colonia Turcæ. 1017

...e multa tēpora sub rege Malkizedec uocata fuit Salem, fuitq́ tunc
...i regni: deinde uero dicta fuit Iebus à Iebusæis incolis, quos Iudæi
...m terram eijcere nequiuerūt, donec Dauid mortuo Saule unctus
...ortalicio huius ciuitatis, monte Zion, qui & postea ciuitas Dauid
...is Iebusæis, trāstulit regiam sedem ex Hebron in Ierusalem, dū q́
...regni eius: quin et dominus deus hanc unicam in uniuerso mundo
...ens nomen suum in medio eius, iubens cōstrui in ea templum, pro-
...cerēt, hinc salutem prodituram in uniuersum mundu m. Quantam
...licitatem & infelicitatem habuerit usque ad Christum passum, at q́
...a, nemini non constat, qui saltem historias & oracula ueteris testa-
...undè multa ex historijs adduximus, quæ ei & habitatorib. eius euē
...Romanis factam.

Iericho.

...ius ciuitatis in Iehosuæ libro. Ager eius cōiunctus olim ualli sylue-
...bi hodie est mare mortuū, ostendit eximiam fertilitatē terræ quā ha
...buersionē Sodomæ & Gomorrhæ Creuit enim in sola Hieríchun
...ní herba, à qua urbs nomen illud est sortita. Nam sonat חרח He
braica

braica uox bonum odorē. De hoc Plinius sic scribit: Omni
bus odoribus præfertur balsamum, uni terræ Iudææ concef-
sum. Quondam in duobus tantū hortis, utroque regio, cre-
uit. Malleolis seri dicitur, uincitur ut uitis, nec sine admini-
culis se sustinet. Properat nasci, intra tertiū annum fructum
ferens. Folium proximū rutæ perpetua coma. Inciditur ui-
tro, lapide, osseis'ue cultellis. Ferro lædi uitalia, odit. Inciden
tis manus libratur, ne quid ultra corticē uioler. Succus è pla
ga manat, quem opobalsamum uocāt, eximiæ suauitatis, sed
tenuí gutta. Alexandro magno ibi res gerente, toto die æsti
uo unam concham implerí iustū erat. Præcipua gratia est la
chrymæ, secūda semini, tertia cortici, mínima ligno. Cæterū
postq̃ Ro. princeps Titus destruxit Ierosolymā in ultione
mortis Christi & Iudæos in perpetuū exilium adegit, balsa-
mi quoq̃ herba & plantatio trāslata est in Aegyptū: de quo
& iuxta urbem Cairi nonnihil dicam. De rosis Hieríchunti
nis quæ ad terras nostras portātur, sciendū, q́ illæ non in agro Iericho, sed ultra Iordanē è regio-
ne Iericho distantia quatuor milliariorū in Arabia crescunt. Habent autem denominationem à

Balsamum.

Rosa Iericho

YY 5 Iericho,

En detalle

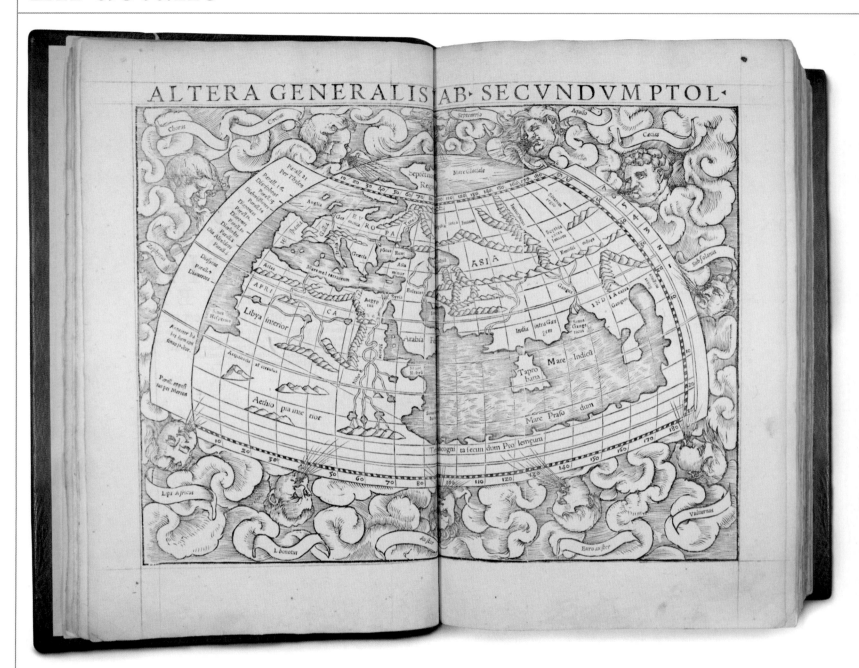

TEXTOS **RELACIONADOS**

Antes de Münster, el cartógrafo más influyente fue Claudio Tolomeo (100-168 d.C.). Pese a vivir en Egipto, escribía en griego y al parecer era de ascendencia griega. Matemático, astrónomo y geógrafo, Tolomeo estableció la cartografía como ciencia y definió las técnicas requeridas para elaborar mapas con precisión. Una de sus grandes innovaciones fue el cálculo matemático de las dimensiones de los países. Con todo, su obra tardó casi un milenio en llegar a Europa, hasta que los eruditos bizantinos copiaron y tradujeron sus mapas. La *Geographia* de Münster fue una de las versiones más fiables de la obra de Tolomeo realizadas durante el Renacimiento.

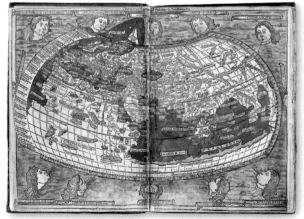

▲ **En este mapa de Tolomeo**, las líneas de longitud y latitud dan la impresión de que la superficie de la Tierra es esférica.

▲ **ESTILO TOLEMAICO** Para su mapamundi, Münster se inspiró en el estilo de Tolomeo, que elaboró el primer atlas del mundo en el siglo II d.C. Aquí, África se extiende hacia el este sobre el ecuador para unirse con Asia (en el otro extremo), de modo que el océano Índico queda cerrado. En torno a los continentes figuran los doce vientos que distinguían los antiguos.

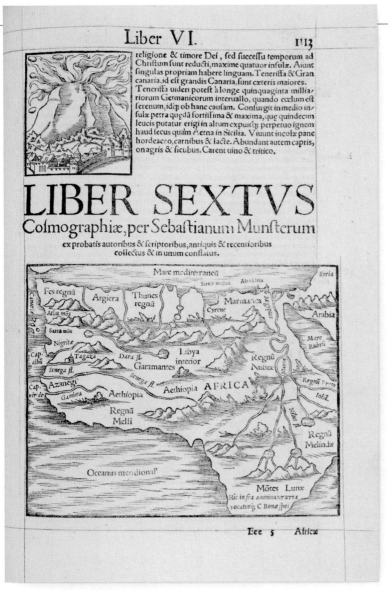

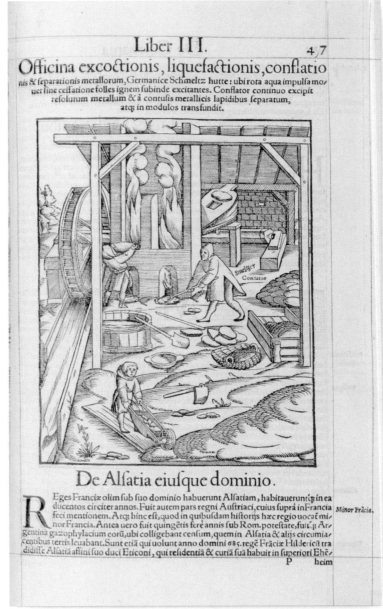

▲ REPRESENTACIÓN FIEL Münster, heredero del enfoque matemático de la cartografía de Tolomeo, consiguió representar de manera fiel tanto países individuales como continentes completos. En esta imagen, el litoral de África se aproxima mucho a nuestro conocimiento actual, así como muchos de los elementos que aparecen anotados: el Nilo y el mar Rojo, o los países de Siria, Túnez, Argelia y Libia.

▲ GRABADO MINUCIOSO
Una extensa sección del libro de Münster está dedicada a la minería y la fundición, que prosperaron en Europa a principios del siglo XVI. Este grabado representa el proceso de fundición de metales, con una rueda hidráulica que activa los fuelles que avivan el horno.

◄ HISTORIA NACIONAL Münster dedicó una parte importante del libro a la historia y el paisaje germánicos. Esta ilustración representa a las tropas del rey Otón I enfrentándose a los húngaros, que en el año 954 invadieron la parte de Alemania al sur del Danubio.

Recorrido visual

CLAVE

▼ **MONSTRUOS TERRESTRES Y MARINOS** Esta
ilustración se inspira en la *Carta marina* de Olaus
Magnus, un mapa de los países nórdicos realizado
por el erudito sueco en 1539 cuyo catálogo de
criaturas marinas cautivó la imaginación popular.
Münster consideró esencial incluir este referente
en su propio libro.

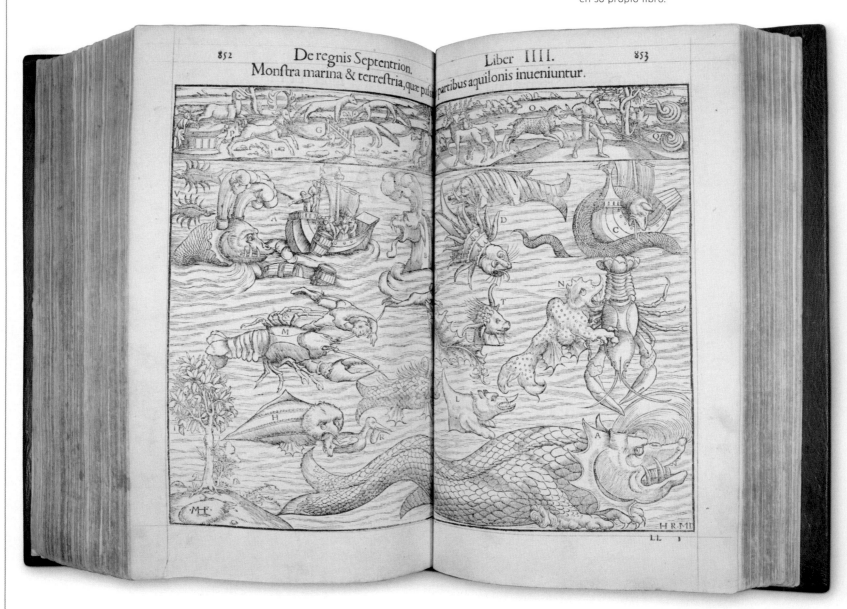

Las maravillas del mar y los animales
extraños, como se hallan en las zonas
más profundas del mar y de la tierra.

SEBASTIAN MÜNSTER, *COSMOGRAPHIA*

▶ CRIATURAS TERRESTRES Entre las representaciones de animales terrestres, como las serpientes de las que el campesino se defiende en esta imagen, figuran renos, osos, martas y glotones, todos basados en animales reales. No obstante, ciertas descripciones son más imaginativas; por ejemplo, la entrada sobre los glotones sugiere que «la naturaleza de las personas que visten sus pieles suele tornarse en la de estas bestias».

▲ SERPIENTE MARINA El libro describe serpientes marinas de entre 60 y 90 metros de longitud, que «se retuercen en torno al barco, atacan a los marineros e intentan hundir la nave, especialmente con el mar en calma». Es posible que la criatura en cuestión fuera un calamar gigante, figura del folclore desde tiempos antiguos.

▲ DE LAS PROFUNDIDADES El bestiario terrestre y marino de Münster incluye animales de países como Noruega y Suecia. En esta imagen, un galeón suelta lastre para esquivar a una criatura marina que expulsa agua por dos grandes espiráculos, mientras un tripulante apunta hacia ella con un fusil. Los primeros relatos sobre avistamientos de ballenas suscitaron fascinación en torno a la existencia de monstruos marinos.

◀ IDENTIFICACIÓN DE LAS CRIATURAS Cada monstruo está identificado con una letra vinculada a un índice. La explicación de «N» dice: «Bestia horripilante, parecida a un rinoceronte. Hocico y dorso puntiagudos, come grandes cangrejos llamados langostas, mide casi cuatro metros de largo».

Las profecías

1555 ■ IMPRESO ■ DIMENSIONES Y EXTENSIÓN DESCONOCIDAS ■ FRANCIA

NOSTRADAMUS

El boticario, médico y astrólogo francés Nostradamus publicó *Les prophéties* en 1555. El libro contenía 353 cuartetos (estrofas de cuatro versos) que supuestamente predecían hechos futuros, ordenados en grupos de cien o «centurias». Las ediciones posteriores incorporaron nuevos cuartetos hasta llegar a 942 y nueve centurias. Cuando se publicó por primera vez, el libro tuvo una acogida desigual. Si bien tuvo éxito entre la realeza y la nobleza francesas, quienes consideraban que las profecías eran genuinas, hubo quien tachó a Nostradamus de loco o de charlatán. El clero, por su parte, criticó el libro e insinuó que se trataba de una obra del demonio, aunque las profecías no llegaron a ser condenadas y Nostradamus nunca alegó que fueran fruto de la inspiración espiritual, sino que estaban basadas en la «astrología judicial».

Para realizar sus predicciones, Nostradamus calculó las posiciones futuras de los planetas y buscó alineaciones similares en el pasado. Después, recurriendo a historiadores de la antigüedad como Suetonio y Plutarco y a profecías anteriores, estableció correspondencias entre los hechos registrados y las alineaciones astrales del pasado. Partiendo del principio de que la historia se repite, Nostradamus proyectó una imagen general del futuro. Como no podía ser de otro modo, en sus predicciones abundaban los grandes desastres, como plagas, incendios, guerras e inundaciones.

MICHEL DE **NOSTREDAME**

1503-1566

Después de desarrollar una carrera como boticario y médico, Nostradamus comenzó a escribir y publicar profecías basadas en la astrología, y a ellas debe su fama.

Michel de Nostredame, más conocido por su nombre latinizado, Nostradamus, nació en la localidad francesa de Saint-Rémy de Provence. Tras una epidemia de peste que lo obligó a interrumpir sus estudios en la Universidad de Aviñón, se dedicó a investigar remedios herbales y se hizo boticario. En la década de 1530 comenzó a ejercer como médico, pese a no tener titulación para ello, y se labró una reputación por sus innovadores tratamientos contra la peste. Empezó a escribir profecías en torno a 1547, y esto llegó a oídos de Catalina de Médicis, la reina de Francia, quien le encargó los horóscopos de sus hijos. En el momento de su muerte, Nostradamus era el consejero real y el médico de la corte.

Los astrólogos profesionales, muy críticos con su metodología, lo acusaron de incompetente y de carecer hasta de los conocimientos astrológicos más básicos.

Tal vez para protegerse de las críticas, e incluso de los cargos por herejía, Nostradamus oscureció deliberadamente el significado de las profecías mediante códigos, metáforas y una mezcla de idiomas, como provenzal, griego antiguo, latín e italiano. En consecuencia, la interpretación de las profecías de Nostradamus es tan abierta que en ellas puede leerse prácticamente todo, desde el triunfo de Napoleón hasta, por poner un ejemplo más reciente, la elección de Donald Trump como presidente de EE UU.

EL **CONTEXTO**

En 1550, Nostradamus comenzó a publicar almanaques, que incluían predicciones astrológicas, meteorológicas y consejos sobre los tiempos de la siembra. Su éxito propició que la nobleza le encargara horóscopos y le animó a escribir predicciones más complejas y poéticas, que publicó como *Les prophéties*.

▶ **Los populares almanaques** de Nostradamus se publicaron anualmente hasta su muerte. Estos *Almanachs* contenían predicciones muy precisas, mientras que las *Prognostications* o los *Présages* eran más genéricos.

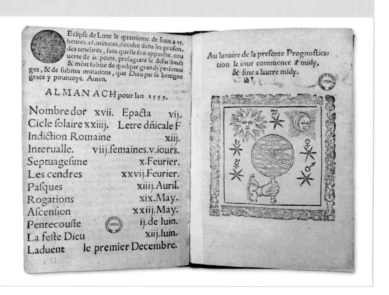

Estaba **resuelto a ampliar mi declaración,** que toca a las causas futuras del «advenimiento común».

NOSTRADAMUS, CARTA A SU HIJO CÉSAR, MARZO DE 1555

LES VRAYES CENTURIES
ET PROPHETIES

De Maiſtre MICHEL NOSTRADAMUS.

CENTURIE PREMIERE.

1.

ESTANT aſſis, de nuiƈt ſecret eſtude,
Seul, repoſé ſur la ſelle d'airain ?
Flambe exigue, ſortant de ſolitude
Fait proferer qui n'eſt à croire en vain.

2.

La verge en main miſe au milieu des branches,
De l'onde il moulle & le limbe & le pied,
Un peur & voix fremiſſent par les manches,
Splendeur divine, le devin pres s'aſſied.

3.

Quand la liƈtiere du tourbillon verſée
Et feront faces de leurs manteaux couverts :
La republique par gens nouveaux vexée,
Lors blancs & rouges jugeront à l'envers.

4.

Par l'univers ſera fait un Monarque,
Qu'en paix & vie ne ſera longuement,
Lors ſe perdra la piſcature barque,
Sera regie en plus grand detriment.

5.

Chaſſez ſeront ſans faire long combat,
Par le pays ſeront plus fort grevez :
Bourg & Cité auront plus grand debat
Carcas, Narbonne, auront cœurs eſprouvez.

6.

L'œil de Ravenne ſera deſtitué,
Quand à ſes pieds les aiſles failliront,

A Les

◄ RIMA SENCILLA Esta
página, decorada con una
«E» inicial, abre la primera
centuria de cuartetos de *Las
profecías* en el original francés.
Salvo uno, todos los cuartetos
presentan un esquema de rima
ABAB, o rima alterna. El uso
de una métrica sencilla hacía
que las estrofas fueran fáciles
de recordar y les confería una
sonoridad que inclinaba al
lector a pensar que eran
fruto de la sabiduría divina.
Nostradamus consiguió fama
y fortuna gracias a este libro,
del que se han publicado más
de 200 ediciones en todo el
mundo hasta la fecha.

Códice Aubin

1576 ■ PAPEL ENCUADERNADO EN CUERO ■ 15,5 × 13,4 cm ■ 81 FOLIOS ■ MÉXICO

VARIOS AUTORES

ESCALA

Son pocos los libros que documentan un periodo histórico con tanta elocuencia como el *Códice Aubin*, escrito y bellamente ilustrado por autores mexicas (aztecas) en el siglo XVI, pero encuadernado al estilo europeo. Narra la historia del pueblo mexica y registra de primera mano su experiencia con los colonizadores españoles, como su llegada y la subsiguiente muerte de parte de la población local a causa de la viruela, enfermedad que los españoles trajeron consigo. Generalmente, los manuscritos de las culturas precolombinas están escritos sobre láminas de corteza o piel, que luego se plegaban. El *Códice Aubin*, en cambio, está escrito sobre papel fabricado en Europa y encuadernado en cuero rojo. La narración de los nativos presentada en el formato de los conquistadores indica la transición de un pueblo autónomo a una colonia en que las maneras de hacer europeas acabarán por convertirse en la norma.

Siguiendo el estilo de los documentos precoloniales, el códice representa los acontecimientos de manera visual. Ilustraciones a toda página introducen las partes principales del libro, con pictogramas que indican las fechas y la identidad de los miembros de las dinastías aztecas. El texto está escrito en náhuatl, la lengua nativa usada durante siglos por los pueblos de América Central y del Sur. Se cree que el códice es fruto de la colaboración de varios autores, que probablemente lo escribieron e ilustraron bajo la tutela del misionero dominico Diego Durán (1537-1588). Aunque durante un tiempo el códice se atribuyó a Durán, lleva el nombre del intelectual francés Joseph Marius Alexis Aubin (1802-1891), quien lo adquirió cuando vivió en México, entre 1830 y 1840.

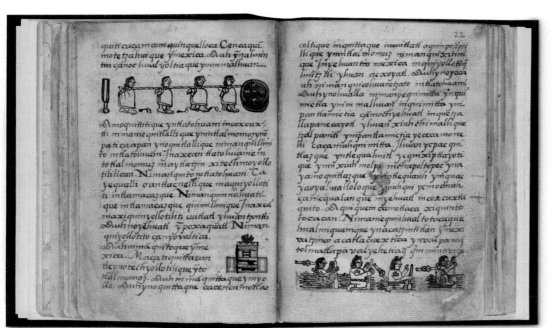

◀ **UN LIBRO ÚNICO** El *Códice Aubin* es único. La única copia de la que se tiene constancia se encuentra en el British Museum de Londres. Aunque en la mayoría de las páginas predominan las ilustraciones, en ocasiones se impone el texto para narrar acontecimientos más complejos, como la guerra.

> He aquí la **historia** escrita de los **mexicas** que vinieron de Aztlán.
>
> *CÓDICE AUBIN*

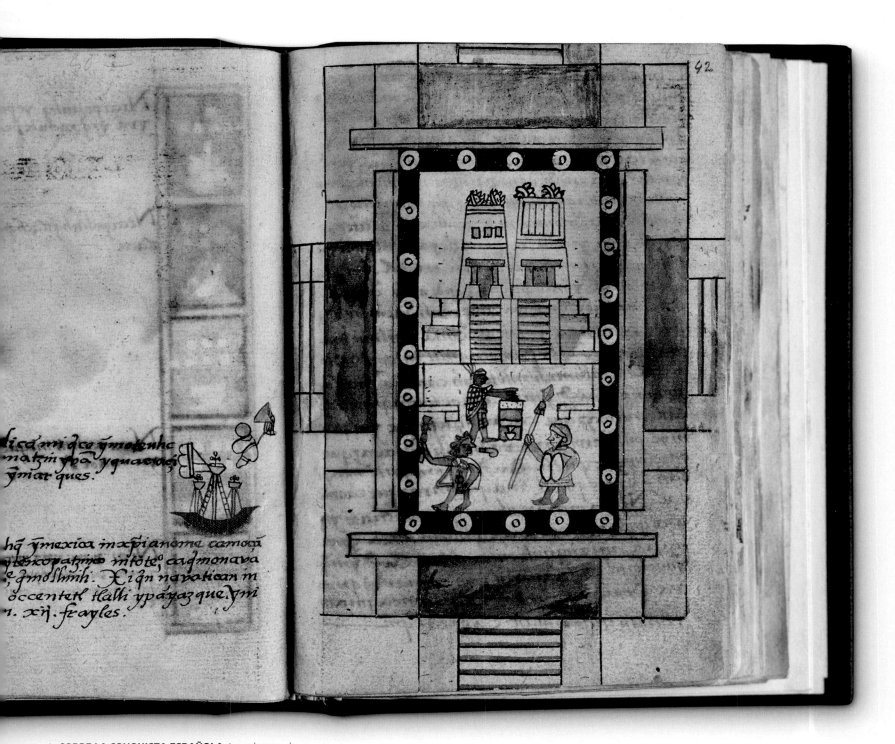

▲ **SOBRE LA CONQUISTA ESPAÑOLA** La columna de pictogramas de la página izquierda indica la fecha, y el primer párrafo de texto hace referencia a la llegada de los barcos españoles. La ilustración de la página derecha representa a un guerrero azteca y a un soldado español enfrentados ante los templos gemelos del Templo Mayor, en la antigua ciudad de Tenochtitlán.

En detalle

▶ **ROJO INTENSO** Uno de los colores predominantes en el *Códice Aubin* es un tinte marrón rojizo llamado «annato» o «achiote», empleado como fondo en todos los pequeños pictogramas. El pigmento, extraído de las semillas del árbol del achiote, *Bixa orellana*, era común en los manuscritos mexicas del siglo XVI. También se empleaba para teñir tejidos, y hoy en día se sigue usando como colorante alimentario.

▼ **DOCUMENTO FACTUAL** El texto y las ilustraciones de esta página registran importantes acontecimientos. La imagen del sol acompaña a un relato de un eclipse solar, durante el cual «todas las estrellas aparecieron y Axayacatzin murió». La figura vestida de azul y sentada en un trono dorado es Tizozicatzin, quien sucedió a Axayacatzin, convirtiéndose en el séptimo *tlatoani* o gobernador.

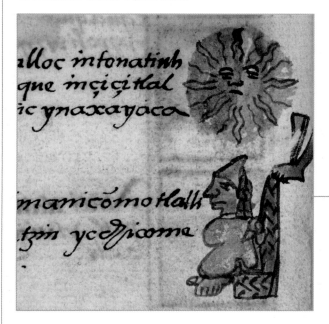

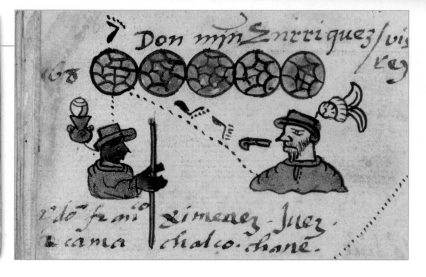

▶ **DISCOS SIMBÓLICOS** Un elemento importante del libro es el registro de los monarcas de las distintas dinastías aztecas. Los discos azules junto a cada gobernador indican el número de años que ostentó el poder. En esta página figura Diego de Alvarado Huanitzin, el primer emperador bajo el gobierno colonial.

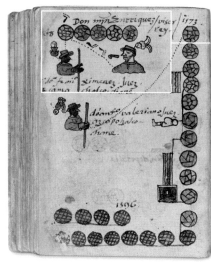

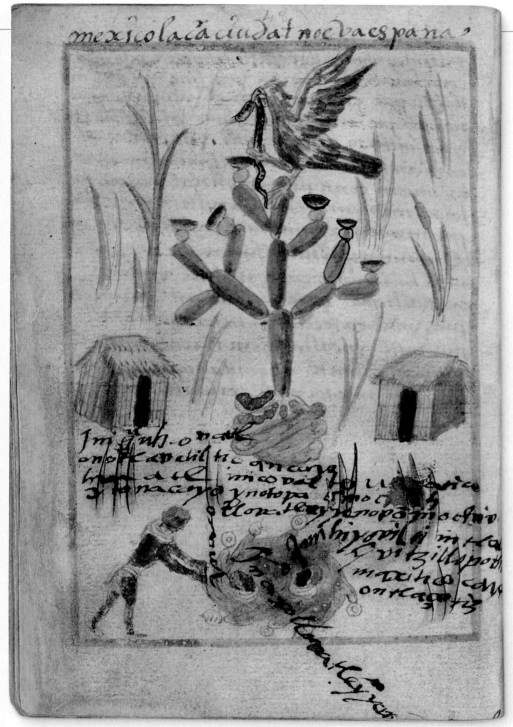

◄ A TODA PÁGINA Esta ilustración introduce el relato de cómo el pueblo mexica fundó una nueva capital imperial, Tenochtitlán, en 1325. Erigida sobre una isla en el lago Texcoco, la ciudad se convirtió en el núcleo del emergente Imperio azteca. La ilustración representa un águila comiéndose una serpiente sobre un nopal (o chumbera), una imagen que luce aún en el escudo nacional de México.

▼ ILUSTRACIONES Unas estilizadas ilustraciones acompañan a la narración del texto. Los hechos aquí representados, de arriba abajo en el margen derecho, son: la muerte de un arzobispo, la captura de esclavos negros, la excavación de un canal navegable, unas oraciones conmemorativas, el entierro de un monje, la construcción de una iglesia de madera y la llegada de unos clérigos.

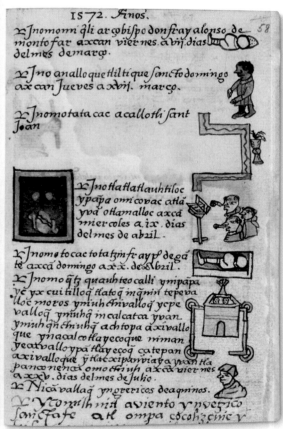

TEXTOS **RELACIONADOS**

En los siglos previos a la colonización europea, los pueblos de América Central y del Sur cultivaron una rica tradición artística y glífica para registrar información, como calendarios anuales, observaciones astronómicas y prácticas rituales. Como soporte solían usarse láminas de corteza o piel, que se plegaban como un acordeón. El *Códice de Dresde* es uno de los mejores ejemplos, además de ser el único manuscrito maya que se conserva. Se sabe poco sobre los orígenes de este códice, pero se estima que data de entre 1200 y 1250. Después de desaparecer en América, reapareció en Dresde (Alemania) en 1739, cuando el director de la Biblioteca Real de la ciudad se lo compró a un propietario particular en Viena.

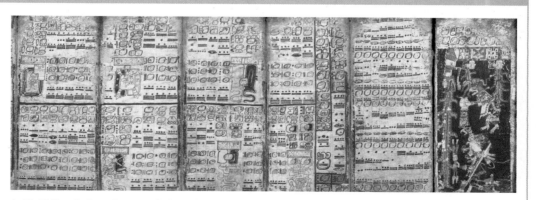

▲ **El** *Códice de Dresde* consta de 39 hojas pintadas por ambas caras. Totalmente extendido mide 3,5 m.

El descubrimiento de la brujería

1584 ▪ IMPRESO E ILUSTRADO CON XILOGRAFÍAS ▪ 17,2 × 12,7 cm ▪ 696 PÁGINAS ▪ INGLATERRA

ESCALA

REGINALD SCOT

En una época en que la brujería se consideraba delito, Reginald Scot publicó *The Discoverie of Witchcraft*, una obra en la que cuestionaba la existencia de tal práctica y afirmaba que creer en las brujas y la magia atentaba contra la razón y el espíritu cristiano. Considerada entonces herética, hoy día puede verse como una argumentación radical y progresista. Scot culpaba a la Iglesia católica de alimentar la paranoia con la caza de brujas, y atribuía trastornos psicológicos a las personas que se autodenominaban «brujas» o que afirmaban haber sido testigos de brujería.

El volumen se divide en 16 libros, en los que Scot expone las creencias de su tiempo en torno a la brujería para después refutarlas de forma sistemática. Los últimos capítulos están dedicados a los trucos de magia, y Scot revela los mecanismos que se escondían tras los números más famosos de la época. Se considera que es el primer registro escrito en la historia del ilusionismo.

El rey Jacobo VI de Escocia, posteriormente Jacobo I de Inglaterra, vilipendió *El descubrimiento de la brujería* en su tratado *Demonología*, de 1597. Hay pocos ejemplares del libro de Scot (supuestamente, muchos se quemaron por orden de Jacobo I cuando ascendió al trono en 1603), aunque tuvo una gran difusión. Se cree incluso que podría haber influido en el retrato de las brujas de Shakespeare en *Macbeth*.

REGINALD **SCOT**

1538-1599

El noble inglés Reginald Scot es conocido sobre todo por *El descubrimiento de la brujería*, polémica obra en la que desacreditaba las creencias sobre la brujería y la magia.

Educado con un tutor privado, Scot ingresó en el Hart Hall College de Oxford a los 17 años, pero no existen pruebas de su graduación. Se casó dos veces y se dedicó a administrar la hacienda familiar. Ejerció un año como parlamentario y fue juez de paz. Aunque era miembro de la Iglesia anglicana, pertenecía a una secta religiosa llamada la Familia del Amor, que sostenía que la influencia del diablo era solo psicológica, no física. Ideas como esta alimentaron su escepticismo con respecto a la brujería y lo impulsaron a escribir su libro.

En detalle

▶ **CABEZA CORTADA** Uno de los trucos más practicados por los magos ya en el siglo XVI consistía en «cortar» la cabeza de una persona. En *El descubrimiento de la brujería*, Scot desenmascaraba el engaño y en esta xilografía mostraba que bajo la mesa, previamente agujereada, había una segunda persona. La «cabeza cortada», cubierta de harina y sangre de toro, emergía del agujero para asombro y deleite de la multitud.

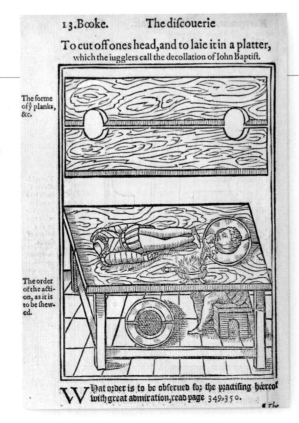

▲ **INICIALES DECORATIVAS** Una gran inicial decorativa, como esta «T» rodeada de flores y follaje, abre cada capítulo. Además de estas letras, embellecen el libro numerosos grabados (unos instructivos y otros meramente decorativos) y una cuidada caligrafía gótica.

> Fuera lo que fuere lo que se diga o se piense de tales formas de brujería, me atrevo a declarar que es falso e imaginario.

REGINALD SCOT, *EL DESCUBRIMIENTO DE LA BRUJERÍA*

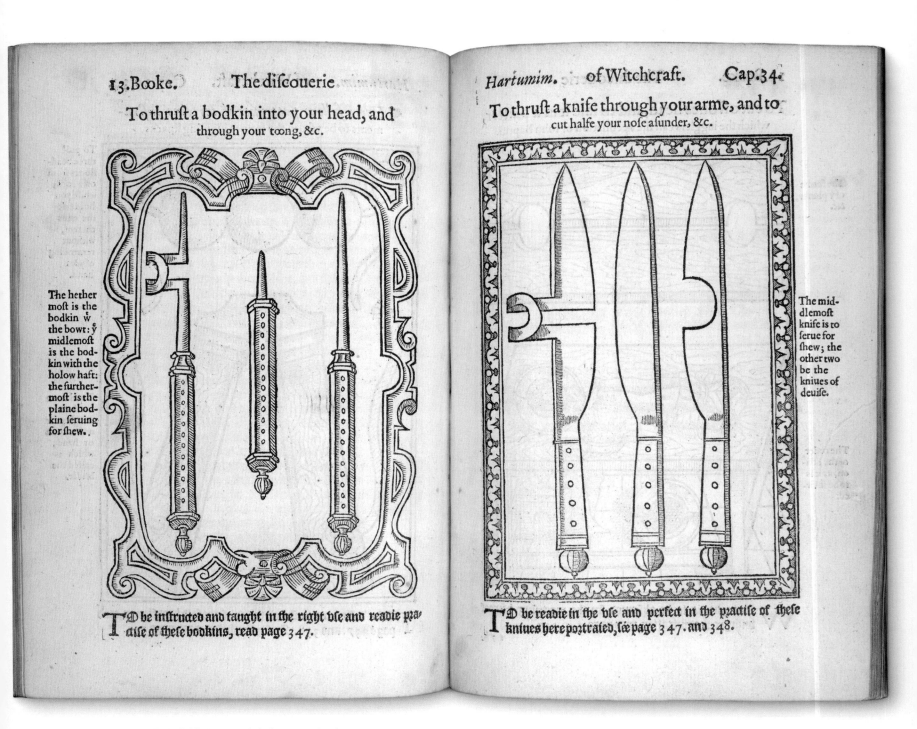

▲ **TRUCOS DESENMASCARADOS** A pesar de la ley promulgada por Enrique VIII (1491-1547) en 1542 que prohibía el ilusionismo y la brujería, los números de magia seguían siendo una práctica habitual. En su libro, Scot exponía claramente las instrucciones para engañar al espectador mediante el ilusionismo y la prestidigitación, e incluía xilografías con ilustraciones para facilitar la comprensión de los trucos. En estas páginas demostraba cómo los magos consiguen crear la ilusión de acuchillar usando puñales y cuchillos con hojas retráctiles, recortadas o hendidas.

Don Quijote de la Mancha

1605 Y 1615 ■ IMPRESO ■ 14,8 × 9,8 cm ■ 668 Y 586 PÁGINAS ■ ESPAÑA

ESCALA

MIGUEL DE CERVANTES

Publicado en dos partes en 1605 y 1615, *Don Quijote de la Mancha* se considera la primera novela «moderna». Trata temas como las clases sociales, la moralidad y los derechos humanos, y combina el humor, la fantasía, la brutalidad y la crítica social de una manera hasta entonces inédita.

Miguel de Cervantes vendió los derechos de la primera parte de la novela a Francisco de Robles, un editor de Madrid que, esperando incrementar su beneficio, decidió exportar la mayor parte de la primera edición al Nuevo Mundo, pero los libros se perdieron en un naufragio. A pesar del contratiempo, *Don Quijote* obtuvo un éxito inmediato, y pronto se tradujo al francés, al alemán, al italiano y al inglés. Desde entonces se ha traducido a más de 60 idiomas y se han publicado casi 3000 ediciones.

Las lecturas que ofrece *Don Quijote* son infinitas. Su protagonista es un viejo hidalgo español que pierde la cabeza de tanto leer novelas de caballerías. Convencido de ser un caballero errante, viaja por España a lomos de un caballo empeñado en arreglar los problemas del mundo, acompañado por su escudero, Sancho Panza,

MIGUEL **DE CERVANTES**

1547-1616

Miguel de Cervantes Saavedra, considerado uno de los mayores escritores españoles de todos los tiempos, es conocido sobre todo por la creación del personaje de don Quijote.

Cervantes nació cerca de Madrid, y se sabe poco sobre su infancia. En 1569 se trasladó a Italia, y un año después se alistó en un regimiento de la infantería española cerca de Nápoles. En 1571 luchó en la batalla naval de Lepanto, donde perdió la movilidad de la mano izquierda. Entre 1575 y 1580 fue prisionero de unos piratas argelinos, quienes exigieron un rescate para liberarlo. Al fin logró volver a España, pero solo encontró empleos menores y fracasó en sus intentos literarios, quedándose arruinado. Tuvo que esperar casi 25 años para alcanzar el éxito, que le vino con la publicación de la primera parte de su obra maestra, *Don Quijote*. Murió en 1616, un año después de que viera la luz la segunda parte.

e impulsado por el amor de sus sueños, Dulcinea. El resultado es tan cómico como trágico: don Quijote es humillado, despojado de sus sueños y forzado a admitir que ha estado persiguiendo una ilusión.

Don Quijote tuvo un profundo impacto en el desarrollo de la novela como forma artística. Sin el modelo que proporcionó, resulta imposible imaginar el auge que experimentó la novela en los siglos XIX y XX de la mano de autores como Dickens y Joyce, Flaubert y Hemingway.

En detalle

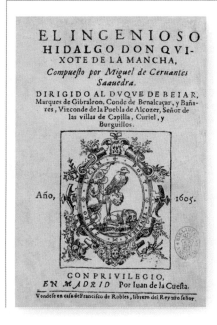

◀ ILUSTRACIONES ORNAMENTALES Si bien las hazañas de don Quijote y Sancho Panza se prestan a la representación gráfica, las primeras ediciones no incluían ilustraciones. Las xilografías se reservaron para detalles ornamentales como este intrincado emblema de la portadilla de la primera edición, de 1605.

▶ ÍNDICE El índice de contenidos, cuya primera página se muestra aquí, aparece al final del libro, y enumera los 52 capítulos estructurados en cuatro partes. El libro incluye asimismo un prólogo de Cervantes, donde explica al «desocupado lector» su motivo para escribir la novela.

Nunca fereys de alguno reprochado,
Por home de obras viles, y foezes.
Seran vueſſas fazañas los joezes,
Pues tuertos desfaziendo aueys andado,
Siendo vegadas mil apaleado,
Por follones cautiuos, y rahezes.
Y ſi la vueſſa linda Dulzinea,
Deſſaguiſado contra vos comete,
Ni a vueſſas cuytas mueſtra buen talante.
En tal deſman vueſſo conorte ſea,
Que Sancho Fança fue mal alcaguete,
Necio el, dura ella, y vos no amante.

DIALAGO ENTRE BABIECA, y Rozinante.

SONETO.

B. COmo eſtays Rozinante tan delgado?
R. Porque nunca ſe come, y ſe trabaja,
B. Pues que es de la ceuada, y de la paja?
R. No me dexa mi amo ni vn bocado.
B. Andà ſeñor que eſtays muy mal criado.
Pues vueſtra lengua de aſno al amo vltraja,
R. Aſno ſe es de la cuna a la mortaja,
Quereyſlo ver, miraldo enamorado.
B. Es necedad amar? R. Nó es gran prudencia.
B. Metafiſico eſtays. R. Es que no como.
B. Quexaos del eſcudero. R. No es baſtante.
Como me he de quexar en mi dolencia,
Si el amo, y eſcudero, o mayordomo,
Son tan Rozines como Rozinante.

PRI-

Fol. I

PRIMERA PARTE DEL INGENIOSO hidalgo don Quixote de la Mancha.

Capitulo Primero. Que trata de la condicion, y exercicio del famoſo hidalgo don Quixote de la Mancha.

EN Vn lugar de la Mancha, de cuyo nombre no quiero acordarme, no ha mucho tiempo que viuia vn hidalgo de los de lança en aſtillero, adarga antigua, rozin flaco, y galgo corredor. Vna olla de algo mas vaca que carnero, ſalpicon las mas noches, duelos y quebrãtos los Sabados, lantejas los Viernes, algun palomino de añadidura los Domingos: conſumian las tres partes de ſu hazienda. El reſto della concluìan, ſayo de velarte, calças de velludo para las fieſtas, con ſus pantuflos de

A lo

▲ **INICIALES ILUSTRADAS** El escenario caballeresco de *Don Quijote* queda reflejado en las pequeñas ilustraciones que enmarcan las iniciales que abren cada capítulo, un rasgo característico de muchos libros de la época.

Fol. I

CAPITVLO PRIMEro de lo que el Cura, y el Barbero paſſaron con don Quixote cerca de ſu enfermedad.

CVENTA Zide Hamete Benengeli en la ſegunda parte deſta Hiſtoria, y tercera ſalida de don Quixote, que el Cura, y el Barbero ſe eſtuuierõ caſi vn mes ſin verle, por no renouarle, y traerle à la memoria las coſas paſſadas. Pero no por eſto dexaron de viſitar à ſu ſobrina y à ſu ama, encargandolas, tuuieſſen cuenta con regalarle, dandole a comer coſas confortatiuas, y apropiadas para el coraçon, y el celebro, de donde procedia (ſegun buen diſcurſo) toda ſu mala ventura. Las quales dixeron, que aſsi lo hazian, y lo harian có la voluntad, y cuydado poſsible: porque echauan de ver, que ſu ſeñor, por momentos y ua dando mueſtras de eſtar en ſu entero juyzio: lo qual recibieron

A

◄ **SEGUNDA PARTE**
A pesar de haber sido publicada diez años después de la primera entrega, el diseño editorial de la segunda es similar. En este inicio de capítulo, la inicial decorada y los motivos xilografiados son prácticamente idénticos a los de la primera parte.

EL **CONTEXTO**

La popularidad de *Don Quijote* fue tal que enseguida surgió la demanda de ediciones ilustradas que dieran vida a sus aventuras. La primera de ellas fue una traducción al neerlandés impresa por Jacob Savery en 1657, e incluía 24 grabados de algunas de las escenas más famosas de la novela. A esta siguieron otras muchas versiones ilustradas, en las que los protagonistas cambiaban sistemáticamente de aspecto. Esto fue así hasta la década de 1860, cuando una edición francesa ilustrada por Gustave Doré captó de tal modo el espíritu y la personalidad de don Quijote y Sancho que su aspecto quedó fijado de forma definitiva.

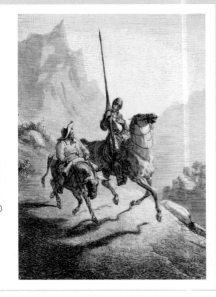

► **Esta ilustración de Gustave Doré**, de 1863, presenta a don Quijote y Sancho Panza conversando a lomos de sus cabalgaduras.

Biblia del rey Jacobo

1611 ▪ IMPRESO ▪ 44,4 × 30,5 cm ▪ 2367 PÁGINAS ▪ INGLATERRA

COMITÉ DE TRADUCCIÓN

ESCALA

Existían cinco versiones inglesas de la Biblia cuando Jacobo VI de Escocia ascendió al trono de Inglaterra en 1603, pero de ellas solo dos gozaban de la aprobación de la Iglesia anglicana. Una era la *Gran Biblia* (1539), autorizada por el propio Enrique VIII, y la otra, la *Biblia de los Obispos* (1568), traducida durante el reinado de Isabel I, que se usaba muy poco debido a la oscuridad de su prosa. La *Biblia de Ginebra* (1560) era mucho más popular, pero no estaba autorizada e incluía notas de orientación antimonárquica.

El rey Jacobo se propuso unir su fragmentado reino mediante una Biblia escrita en un lenguaje llano y sin notas polémicas. Así, en enero de 1604 convocó a obispos y estudiosos en el palacio de Hampton Court y encargó una nueva versión. Se nombró un comité de traducción de 50 expertos de Oxford, Cambridge y Londres y se dividió en seis grupos, cada uno de los cuales traduciría una parte de la Biblia a partir de los originales hebreos, arameos y griegos, así como de la versión inglesa de Tyndale, de 1525. Cada experto hacía su propia traducción, que después se leía en voz alta a los demás; las mejores traducciones se enviaban al comité supervisor. La belleza de la prosa de la *Biblia del rey Jacobo* es incontestable, y a ello debe en buena parte su perdurable vigencia.

Publicada finalmente en 1611 por orden real para su uso en todos los oficios de la Iglesia de Inglaterra, la primera edición de la *Biblia del rey Jacobo* fue impresa por Robert Baker. Las copias de esta primera edición podían adquirirse por 10 chelines sin encuadernar y por 12 chelines con cubiertas de cuero. Con más de 6000 millones de copias impresas desde entonces, se trata del libro más distribuido de la historia y de uno de los textos religiosos más influyentes del mundo.

Prince, IAMES by the grace of God King of Great Britaine, France and Ireland, Defender of the Faith, &c.

THE TRANSLATORS OF *THE BIBLE*, wish Grace, Mercie, and Peace, through IESVS CHRIST our LORD.

Great and manifold were the blessings (most dread Soueraigne) which Almighty GOD, the Father of all Mercies, bestowed vpon vs the people of ENGLAND, when first he sent your Maiesties Royall person to rule and raigne ouer vs. For whereas it was the expectation of many, who wished not well vnto our SION, that vpon the setting of that bright *Occidentall Starre* Queene ELIZABETH of most happy memory, some thicke and palpable cloudes of darkenesse would so haue ouershadowed this land, that men should haue bene in doubt which way they were to walke, and that it should hardly be knowen, who was to direct the vnsetled State: the appearance of your MAIESTIE, as of the Sunne, in his strength

◄ **DEDICATORIA AL REY JACOBO** Todas las ediciones de la *Biblia del rey Jacobo* incluían una dedicatoria de los traductores, inspirada en la dedicatoria de la *Biblia de Ginebra* (1560), escrita por el humanista Erasmo de Rotterdam. Además de un detalle de cortesía, se trata de un significativo gesto político, pues vinculaba al monarca con la autorización de la Biblia. Hasta el siglo XX, los editores no obtuvieron permiso para retirar la dedicatoria.

Bara

*Matth.27. 1.

*Matth.27. 13.

► **PRESENTACIÓN CLARA** Destinada a ser leída en voz alta en la iglesia, esta edición de la *Biblia del rey Jacobo* no tiene colores. Está escrita con una anticuada caligrafía gótica en tinta negra, que además de conferir peso y autoridad al texto, facilita su lectura. El resumen que figura al inicio de cada capítulo se distingue por una simple tipografía romana.

Deseamos que las Escrituras hablen por sí solas para que hasta los más incultos puedan comprenderlas.

PREFACIO DE LA *BIBLIA DEL REY JACOBO*

ĊHAP. XV.

...bound, and accuſed before Pi-
...on the clamour of the common
...arderer Barabbas is loosed, and
...vp to be crucified: 17 hee is
...thornes, 19 ſpit on, and moc-
...teth in bearing his croſſe: 27
...eene two theeues, 29 ſuffreth
...g reproches of the Iewes: 39
...by the Centurion, to bee the
...d: 43 and is honourably bu-
...n.

...ǸD ∗ ſtraightway in the
...moꝛning the chiefe Prieſts
...elde a conſultation with
...he Elders and Scribes,
...nd the whole Councell,
...eſus, and caried him a-
...ered him to Pilate.
...ate aſked him, Art thou
...he Iewes? And hee an-
...nto him, Thou ſayeſt it.
...chiefe Prieſts accuſed him
...5: but hee anſwered no-

...ilate aſked him againe,
...reſt thou nothing? be-
...y things they witneſſe a-

...as yet anſwered nothing,
...marueiled.
...that Feaſt he released vn-
...ſoner, whomſoeuer they

...re was one named Ba-
...h lay bound with them
...e inſurrection with him,
...mitted murder in the in-

...multitude crying alowd,
...him to doe as he had euer
...m.

...ate anſwered them, ſay-
...t I releaſe vnto you the
...ewes?

...e knew that the chiefe
...uered him foꝛ enuie.)
...chiefe Prieſts mooued the
...ee ſhould rather releaſe
...o them.

...te anſwered, and ſaid a-
...m, what will yee then
...vnto him whom ye call
...e Iewes?

...ried out againe, Cruci-

...ilate ſaide vnto them,

why, what euill hath hee done? And
they cried out the moꝛe exceedingly,
Crucifie him.

15 ¶ And ſo Pilate, willing to con-
tent the people, releaſed Barabbas vn-
to them, and deliuered Jeſus, when he
had ſcourged him, to be crucified.

16 And the ſouldiers led him away
into the hall, called Pꝛetoꝛium, and they
call together the whole band.

17 And they clothed him with pur-
ple, and platted a crowne of thoꝛnes,
and put it about his head,

18 And beganne to ſalute him, Haile
King of the Jewes.

19 And they ſmote him on the head
with a reed, and did ſpit vpon him, and
bowing their knees, woꝛſhipped him.

20 And when they had mocked him,
they tooke off the purple from him, and
put his owne clothes on him, and led
him out to crucifie him.

21 ∗ And they compell one Simon
a Cyꝛenian, who paſſed by, comming
out of the country, the father of Alexan-
der and Rufus, to beare his Croſſe.

22 And they bꝛing him vnto the
place Golgotha, which is, being inter-
pꝛeted, the place of a ſkull.

23 And they gaue him to dꝛinke,
wine mingled with myꝛrhe: but he re-
ceiued it not.

24 And when they had crucified
him, they parted his garments, caſting
lots vpon them, what euery man
ſhould take.

25 And it was the third houre, and
they crucified him.

26 And the ſuperſcription of his ac-
cuſation was wꝛitten ouer, THE KING
OF THE IEWES.

27 And with him they crucifie two
theeues, the one on his right hand, and
the other on his left.

28 And the Scripture was fulfilled,
which ſayeth, ∗ And hee was numbꝛed
with the tranſgreſſours.

29 And they that paſſed by, railed
on him, wagging their heads, and ſay-
ing, Ah thou that deſtroyeſt the Tem-
ple, and buildeſt it in thꝛee dayes,

30 Saue thy ſelfe, and come downe
from the Croſſe.

31 Likewiſe alſo the chiefe Prieſts
mocking, ſaid among themſelues with
the Scribes, He ſaued others, himſelfe
he cannot ſaue.

32 Let Chꝛiſt the King of Iſrael
deſcend now from the Croſſe, that we
may

*Matth.27.
32.

*Eſay 53.
12.

may ſee and beleeue: And they that
were crucified with him, reuiled him.

33 And when the ſixth houre was
come, there was darkeneſſe ouer the
whole land, vntill the ninth houre.

34 And at the ninth houre, Jeſus
cryed with a loude voice, ſaying, ∗ Eloi,
Eloi, lamaſabachthani? which is, being
interpꝛeted, My God, my God, why
haſt thou foꝛſaken me?

35 And ſome of them that ſtood by,
when they heard it, ſaid, Behold, he cal-
leth Elias.

36 And one ranne, and filled a ſpunge
full of vineger, and put it on a reed, and
gaue him to dꝛinke, ſaying, Let alone,
let vs ſee whether Elias will come to
take him downe.

37 And Jeſus cryed with a loude
voice, and gaue vp the ghoſt.

38 And the vaile of the Temple
was rent in twaine, from the top to the
bottome.

39 ¶ And when the Centurion which
ſtood ouer againſt him, ſaw that hee ſo
cryed out, and gaue vp the ghoſt, hee
ſaid, Truely this man was the Sonne
of God.

40 ◦ There were alſo women loo-
king on afarre off, among whom was
Mary Magdalene, and Mary the mo-
ther of James the leſſe, and of Joſes,
and Salome:

41 Who alſo when hee was in Ga-
lile, ∗ followed him, and miniſtred vnto
him, and many other women which
came vp with him vnto Hieruſalem.

42 ¶ ∗ And now when the euen
was come, (becauſe it was the Pꝛepa-
ration, that is, the day befoꝛe the Sab-
bath)

43 Joſeph of Arimathea, an ho-
nourable counſeller, which alſo waited
foꝛ the kingdome of God, came, and
went in boldly vnto Pilate, and craued
the body of Jeſus.

44 And Pilate marueiled if he were
already dead, and calling vnto him the
Centurion, hee aſked him whether hee
had beene any while dead.

45 And when he knew it of the Cen-
turion, he gaue the body to Joſeph.

46 And hee bought fine linnen, and
tooke him downe, and wꝛapped him in
the linnen, and laide him in a ſepulchꝛe,
which was hewen out of a rocke, and
rolled a ſtone vnto the dooꝛe of the ſe-
pulchꝛe.

47 And Mary Magdalene, and

*Mꝛ.27.
46.

*Luke 8.3.

*Mat.27.
57.

Mary the mother of Joſes beheld
where he was laide.

CHAP. XVI.

1 An Angel declareth the reſurrection of Chriſt
to three women. 9 Chriſt himſelfe appea-
reth to Mary Magdalene: 12 to two going
into the countrey: 14 then, to the Apo-
ſtles, 15 whom he ſendeth foorth to preach
the Goſpel: 19 and aſcendeth into heauen.

ǸD when the Sabbath
was paſt, Mary Magda-
lene, and Mary the mo-
ther of James, and Sa-
lome, had bought ſweete
ſpices, that they might come and an-
oint him.

2 ∗ And very early in the moꝛning,
the firſt day of the weeke they came vnto
the ſepulchꝛe, at the riſing of the ſunne:

3 And they ſaid among themſelues,
who ſhall roll vs away the ſtone from
the dooꝛe of the ſepulchꝛe?

4 (And when they looked, they ſaw
that the ſtone was rolled away) foꝛ it
was very great.

5 ∗ And entring into the ſepulchꝛe,
they ſawe a young man ſitting on the
right ſide, clothed in a long white gar-
ment, and they were affrighted.

6 And hee ſayth vnto them, Be not
affrighted: ye ſeeke Jeſus of Nazareth,
which was crucified: he is riſen, hee is
not here: behold the place where they
laide him.

7 But goe your way, tell his diſci-
ples, and Peter, that hee goeth befoꝛe
you into Galile, there ſhall ye ſee him,
∗ as he ſaid vnto you.

8 And they went out quickely, and
fledde from the ſepulchꝛe, foꝛ they trem-
bled, and were amazed, neither ſayd
they any thing to any man, foꝛ they
were afraid.

9 ¶ Now when Ieſus was riſen ear-
ly, the firſt day of the weeke, ∗ he appea-
red firſt to Mary Magdalene, ∗ out of
whom he had caſt ſeuen deuils.

10 And ſhe went and told them that
had beene with him, as they mourned
and wept.

11 And they, when they had heard
that he was aliue, and had beene ſeene
of her, beleeued not.

12 ¶ After that, he appeared in ano-
ther foꝛme vnto two of them, as they
walked, and went into the countrey.

13 And they went and tolde it vnto
the reſidue, neither beleeued they them.

*Luk.24.1
ioh.20.1.

*Iohn 20.
11.

*Mat.26.
32.

*Iohn 20.
14.
*Luke 8.2.

*Luke 24.
13.

F 14 ¶ ∗ Af-

En detalle

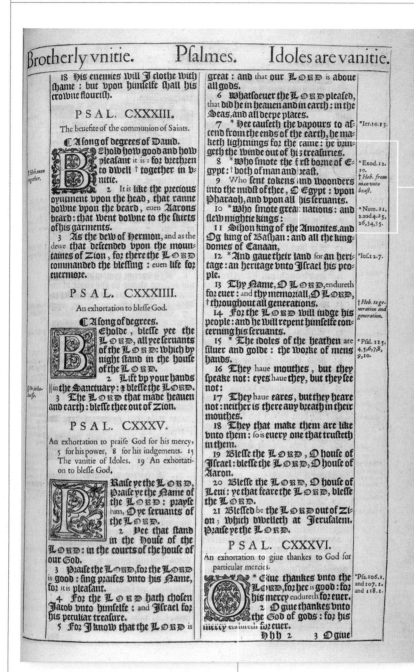

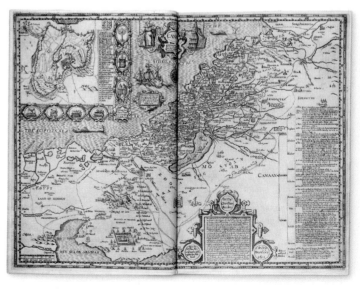

LOS SALMOS Los 150 salmos de la Biblia, atribuidos al rey David, expresan con viveza la relación del hombre con Dios. Son la parte más longeva de la *Biblia del rey Jacobo*: a pesar de la publicación de versiones más modernas de la Biblia, siguieron usándose durante siglos, por su belleza lírica.

NOTAS MARGINALES Los editores y traductores acertaron al evitar las notas y los comentarios farragosos, para que los lectores se concentraran en el texto sagrado. Las únicas excepciones se daban cuando una palabra o frase del original no podía traducirse fácilmente; en ese caso, se anotaba al margen una sencilla explicación o traducción alternativa, como se ve en la imagen superior.

INICIALES ORNAMENTALES La *Biblia del rey Jacobo* estaba diseñada para ser leída, no para ser admirada desde lejos. Elegantes en su sencillez, las mayúsculas iniciales señalan el inicio de cada sección o, como aquí, de cada salmo, para ayudar a los lectores a situarse.

MAPA DE TIERRA SANTA Una de las pocas ilustraciones de la *Biblia del rey Jacobo* es este mapa de Tierra Santa, obra de John Speed, que sirve al lector para situar los episodios bíblicos. Solo quedan unos 200 ejemplares de la primera edición que incluye este mapa.

▼ **DE DIOS A CRISTO** Al comienzo del volumen, una extensa genealogía de 30 páginas traza la ascendencia de Jesucristo (dcha.) hasta llegar a Adán y Eva, creados por Dios Padre (abajo). Las fuentes de esta detallada genealogía son los evangelios de san Mateo y san Lucas.

▼ **GENEALOGÍA COMPLETA** Esta es la última página de la genealogía que conecta a Jesús con Adán y Eva. En total, aparecen 1750 nombres, entre ellos personajes bíblicos célebres como Abraham, Sara, Lot, Moisés, Jonás, Job, David o Salomón. El árbol genealógico se presenta como un diagrama, como era habitual en el siglo XVII.

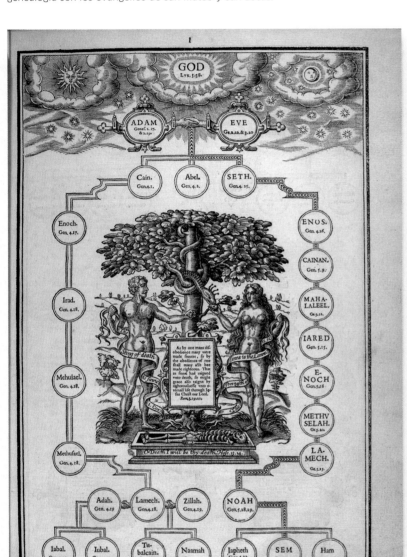

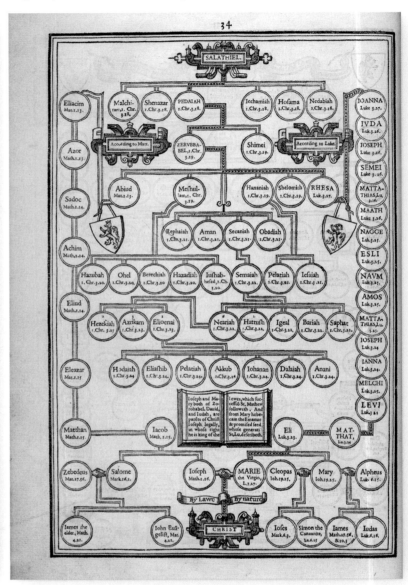

TEXTOS **RELACIONADOS**

La Reforma protestante promovió la edición de biblias en lenguas vernáculas. En 1382, John Wycliffe había realizado la primera traducción de la Biblia al inglés, a partir de una versión latina. En 1525, William Tyndale produjo una nueva versión, pero él tradujo del griego y el hebreo. Ambas versiones fueron prohibidas por la Iglesia, que entonces no reconocía las traducciones de la Biblia a lenguas vernáculas. Pero la Biblia de Tyndale fue la base de la primera versión inglesa «autorizada», la *Gran Biblia* de Enrique VIII, de 1539. En 1560, un grupo de protestantes publicó una nueva traducción al inglés, la *Biblia de Ginebra*, que no fue reconocida por la Iglesia anglicana; y en 1568, esta replicó con otra versión autorizada, la *Biblia de los Obispos*.

➤ **La *Biblia de Ginebra*** fue muy popular. Es la versión más citada por William Shakespeare en sus obras.

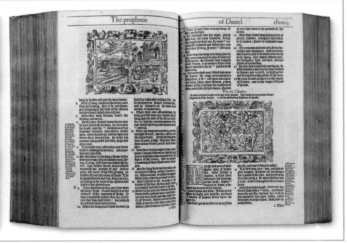

Hortus Eystettensis

1613 ▪ IMPRESIÓN CON PLANCHAS DE COBRE, COLOREADO A MANO
▪ 57 × 46 cm ▪ 367 LÁMINAS ILUSTRADAS ▪ ALEMANIA

ESCALA

BASILIUS BESLER

La obra botánica ilustrada más exquisita de principios del siglo XVII, con 367 preciosas láminas, *Hortus Eystettensis (El jardín de Eichstätt)* es un catálogo visual o florilegio de los jardines del palacio episcopal de Willibaldsburg en Eichstätt, cerca de Núremberg. La moda de los jardines de recreo surgió en torno al año 1600, y en 1601, el príncipe obispo Johann Konrad von Gemmingen (1561-1612), particularmente orgulloso del suyo, le encargó al boticario de Núremberg Basilius Besler la supervisión de la publicación del *Hortus Eystettensis*. Un conjunto de artistas dibujó los especímenes más espectaculares del jardín del príncipe, y después, un equipo de grabadores trasladó sus láminas a planchas de cobre. Hasta entonces, los florilegios se habían dedicado sobre todo a las hierbas medicinales y culinarias. Sus rudimentarios dibujos carecían de la calidad estética exhibida en el *Hortus* y no permitían identificar las plantas que representaban.

El libro se publicó en 1613 en dos ediciones: una con grabados en blanco y negro y otra con las láminas coloreadas a mano. El presupuesto original de la producción de la obra era de 3000 florines, pero el coste final ascendió a 17 920 florines. La demanda de las copias coloreadas fue desorbitada, en parte porque la tirada inicial fue de solo 300 copias, y el precio pronto ascendió a 500 florines por ejemplar (en una época en que la casa más lujosa de Núremberg costaba 2500 florines). Von Gemmingen no vivió para ver el *Hortus Eystettensis* completo, que permanece como el legado de uno de los mayores promotores de la botánica de todos los tiempos.

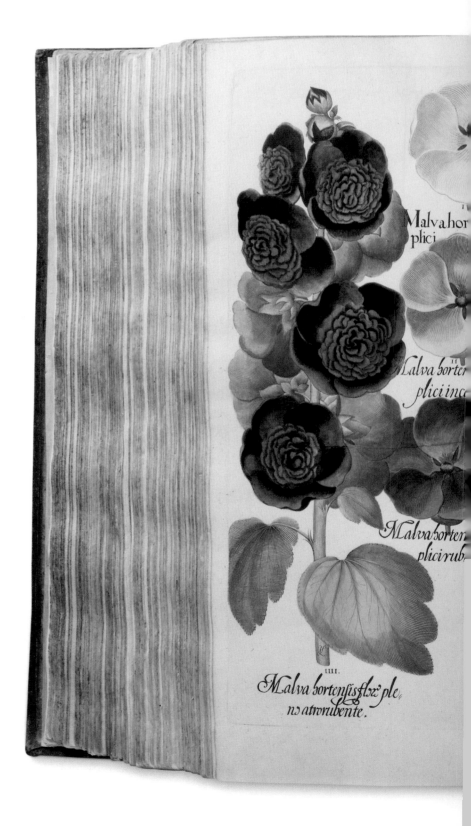

▶ **DIBUJOS DETALLADOS** En la ilustración de esta página, que representa cinco especies de malvarrosa, se aprecia bien la exquisitez gráfica del *Hortus*. El boticario Besler estaría familiarizado con estas plantas, pues solían usarse en medicamentos para el dolor de garganta.

> Hace **un tiempo** que **solicité** bocetos **de lo que se puede** ver en mi pequeño y modesto jardín.

JOHANN KONRAD VON GEMMINGEN, CARTA AL DUQUE GUILLERMO V DE BAVIERA, 1 DE MAYO DE 1611

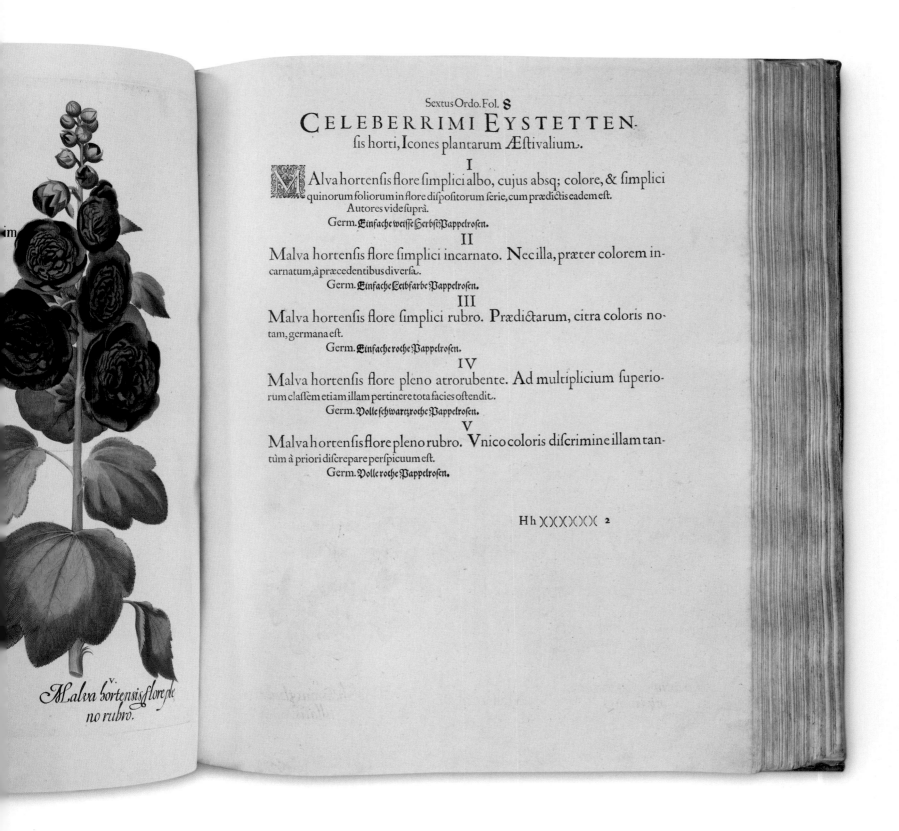

Malva hortensis flore ple no rubro.

Sextus Ordo. Fol. 8

CELEBERRIMI EYSTETTEN-

sis horti, Icones plantarum Æstivalium.

I

Alva hortensis flore simplici albo, cujus absq; colore, & simplici quinorum foliorum in flore dispositorum serie, cum prædictis eadem est. Autores vide suprà.

Germ. Einfache weisse Herbst Pappelrosen.

II

Malva hortensis flore simplici incarnato. Nec illa, præter colorem incarnatum, à præcedentibus diversa.

Germ. Einfache Leibfarbe Pappelrosen.

III

Malva hortensis flore simplici rubro. Prædictarum, citra coloris notam, germana est.

Germ. Einfache rothe Pappelrosen.

IV

Malva hortensis flore pleno atrorubente. Ad multiplicium superiorum classem etiam illam pertinere tota facies ostendit.

Germ. Volle schwartzrothe Pappelrosen.

V

Malva hortensis flore pleno rubro. Unico coloris discrimine illam tantùm à priori discrepare perspicuum est.

Germ. Volle rothe Pappelrosen.

Hh XXXXXX 2

En detalle

▲ **ESCUDO DE ARMAS** La portadilla del *Hortus Eystettensis* exhibe el escudo de armas del príncipe obispo, rematando un arco. Está flanqueado por Ceres, la diosa romana de la agricultura, y Flora, su homóloga de las flores. Ante las columnas que sostienen el arco están el rey Salomón y el rey Ciro de Persia, junto al cual se ve un agave, una de las pocas plantas del libro originarias de América.

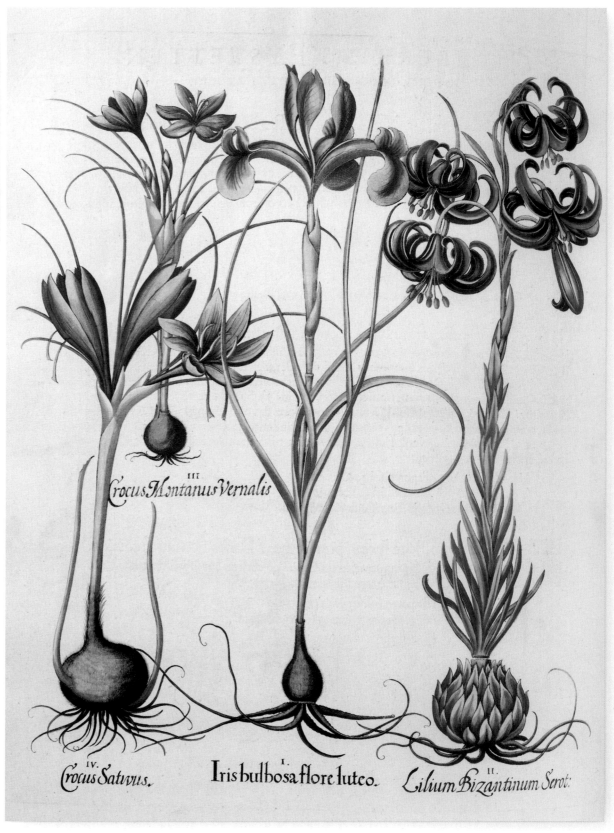

▲ **IMÁGENES A ESCALA REAL** El florilegio se imprimió en el mayor formato que existía. Así, las ilustraciones de las plantas tenían una escala casi real y presentaban un nivel de detalle rara vez visto hasta entonces. Aquí figuran el crocus holandés, el crocus español, el lirio español y la azucena roja. Según la convención de la ilustración botánica de la época, también se incluyen las raíces.

▼ **COLOR SOFISTICADO** Los múltiples tonos de amarillo empleados en estos pétalos evidencian la voluntad de rigor representativo, además de una preocupación estética.

▼ **REPRESENTACIÓN METICULOSA** Las grandes dimensiones del libro permitían la fiel representación de los rasgos más diminutos. En este detalle se aprecian las cabezuelas, las minúsculas flores que se hallan en el centro del girasol, pintadas una a una.

EL **CONTEXTO**

El *Hortus Eystettensis* de Besler continúa una importante tradición de ilustración botánica iniciada con el naturalista suizo Conrad Gesner (1516-1565) y que incluye a Joachim Camerarius el Joven (1534-1598), quien podría haber ayudado a diseñar los jardines de Willibaldsburg.

El *Hortus* marca la transición definitiva de la xilografía al grabado con planchas de cobre. Cada semana, Besler realizaba envíos de flores desde Eichstätt a distintos talleres de Núremberg, donde los artistas las dibujaban. Luego, un equipo de diez grabadores (entre ellos Wilhelm Killian) reproducía las imágenes sobre planchas de cobre. Por último, las páginas impresas para la edición en color eran coloreadas por manos expertas, como las de Georg Mack, quien podía tomarse hasta un año para completar una copia del libro.

Apenas la mitad de las 667 especies representadas en el *Hortus* eran originarias de Alemania. El resto procedía de todo el mundo: un tercio venía del Mediterráneo, un diez por ciento de Asia (notablemente, los tulipanes), y en torno a un cinco por ciento, de América.

◀ **CATÁLOGO ESTACIONAL** El *Hortus* está organizado por estaciones: empieza en invierno y acaba en otoño. Este girasol figura entre las flores del verano, la sección más extensa.

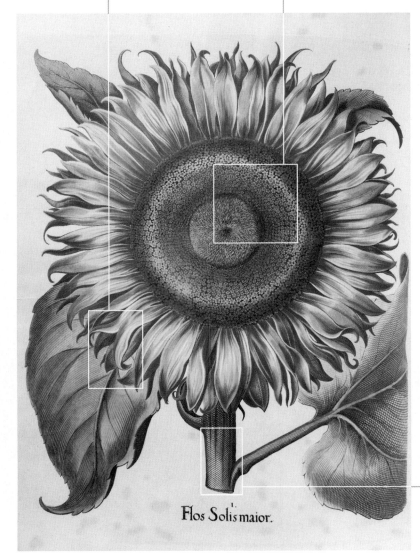

Flos Solis maior.

▼ **SOMBREADO** En este detalle del tallo se aprecia el sombreado mediante líneas cruzadas, una técnica característica de los miniaturistas.

▲ **Los bocetos en color** realizados para el *Hortus* por el artista de Núremberg Sebastian Schedel, como esta adormidera, se reunieron en un libro llamado *Calendarium*.

Los siete libros de la arquitectura

1537-1575 (ESCRITO), 1619 (VERSIÓN PRESENTADA) ▪ IMPRESO ▪ 25,5 × 18,5 cm ▪ 243 PÁGINAS ▪ ITALIA

ESCALA

SEBASTIANO SERLIO

I sette libri dell'architettura de Sebastiano Serlio, publicado en siete volúmenes, fue el tratado de arquitectura más influyente del Renacimiento, y se tradujo y estudió ampliamente por toda Europa. El legado de Serlio como arquitecto es más bien modesto, pero su célebre tratado constituye el primer manual práctico de arquitectura, cuya edición más difundida se muestra en estas páginas.

Antes de *Los siete libros de la arquitectura*, la obra de referencia sobre arquitectura renacentista era *De re aedificatoria* (1485), del arquitecto florentino Leon Battista Alberti. A pesar de su autoridad, estaba escrita en latín, ofrecía una visión muy teórica e incluía pocas ilustraciones. Serlio planteó su tratado con un enfoque diferente: estaba dirigido a cubrir las necesidades de arquitectos, constructores y artesanos, y ofrecía textos explicativos junto a detallados dibujos. Entre

SEBASTIANO **SERLIO**

1475-1554

Serlio fue un arquitecto italiano famoso por sus escritos teóricos, que marcaron profundamente el desarrollo de la arquitectura occidental. Sus edificios, en cambio, tuvieron escaso impacto.

Nacido en Bolonia, Serlio se formó como pintor de perspectiva en el taller de su padre. En 1514 se instaló en Roma para estudiar arquitectura. Ejerció como arquitecto en Roma y Venecia, pero dedicó la mayor parte de su tiempo a la escritura de *Los siete libros de la arquitectura*. En 1541, la obra teórica de Serlio captó la atención de Francisco I de Francia, quien lo reclutó para formar parte de un equipo de diseñadores italianos que lo asesoraría en la reconstrucción de la residencia real en Fontainebleau, a las afueras de París. A través de su labor en Fontainebleau y de la difusión de su tratado, Serlio llevó los principios de la arquitectura clásica a Francia y otros países de Europa.

los elementos prácticos del libro había modelos para copiar y soluciones para los problemas de diseño más habituales. Los volúmenes no se publicaron de forma ordenada: los libros I y II aparecieron, respectivamente, en tercer y cuarto lugar; y los dos últimos libros se publicaron tras la muerte de Serlio.

En detalle

▶ **LA OBRA DE UNA VIDA** Serlio fue escribiendo y publicando los volúmenes de su tratado de forma gradual, al mismo tiempo que ejercía de arquitecto en Italia y Francia. Los libros VI y VII se publicaron después de su muerte. El libro I (el tercero en publicarse, en 1545), cuya suntuosa portadilla se muestra aquí, trata acerca de las bases de la arquitectura clásica, en especial las reglas de la geometría y la perspectiva. La perfecta simetría de estas columnas clásicas refleja la fascinación por la antigüedad grecorromana propia del Renacimiento. De hecho, durante los 250 años siguientes, los principales edificios europeos se diseñaron según los criterios clásicos.

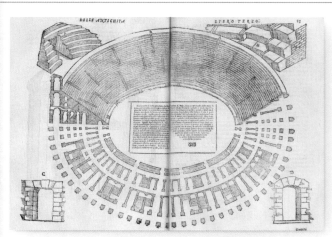

▲ **PLANO ARQUITECTÓNICO** Este minucioso plano de la arena de Verona (siglo I) refleja el gusto de Serlio por el estilo clásico. Sus conocimientos procedían de dos fuentes principales: las ruinas de los edificios de la antigüedad y el tratado *De architectura* (c. 27 a.C.) del arquitecto romano Vitruvio.

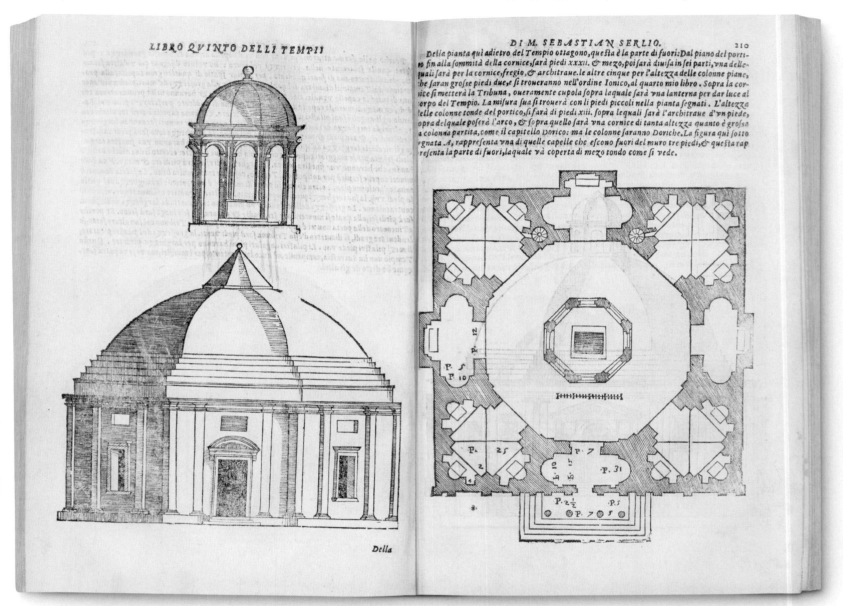

▲ **COLUMNAS COMPUESTAS** El tratado de Serlio incluye ilustraciones de los distintos tipos de columnas clásicas: toscana, dórica, jónica, corintia y compuesta (en esta imagen), por orden creciente de complejidad. Fue el primer libro en proporcionar una guía sistemática de los principales órdenes de la arquitectura clásica, que Serlio había estudiado in situ en distintos lugares de Italia.

Mucho más puede **aprenderse** de la **figura** que del **texto, pues** es **difícil escribir** sobre ello. „

SEBASTIANO SERLIO

Primer Folio
(Mr. William Shakespeares
Comedies, Histories, & Tragedies)

1623 ■ IMPRESO POR ISAAC JAGGARD Y EDWARD BLOUNT ■ 33 × 21 cm ■ *c.* 900 PÁGINAS
■ INGLATERRA

ESCALA

WILLIAM SHAKESPEARE

El llamado *First Folio* fue la primera publicación autorizada de 36 de las 37 obras teatrales comúnmente atribuidas a Shakespeare. Hasta el momento de su publicación en 1623, siete años después de la muerte de su autor, solo 17 de sus obras habían llegado a la imprenta, y la mayoría en ediciones de poca monta.

Es muy probable que sin el *Primer Folio*, las obras de Shakespeare aún inéditas, como *Macbeth* y *La tempestad*, se hubieran perdido. Además de ser la colección más completa hasta la fecha de la obra de Shakespeare, el *Primer Folio* era un homenaje al dramaturgo, con un formato tan imponente como su objetivo. En palabras de su coetáneo Ben Jonson, la idea era presentar a Shakespeare «no para una era, sino para todos los tiempos». El *Primer Folio* puede

WILLIAM **SHAKESPEARE**

1564-1616

Shakespeare es uno de los mayores escritores en lengua inglesa y quizá el mayor dramaturgo de todos los tiempos. Entre 1590 y 1613 escribió al menos 37 obras y colaboró en varias más.

Se sabe poco sobre la infancia de Shakespeare. Nació en Stratford-upon-Avon, y en 1582 se casó allí con Anne Hathaway, con quien tuvo tres hijos. Su presencia en Londres se menciona por primera vez en 1592, cuando ya era un dramaturgo de éxito. Fue accionista de la Lord Chamberlain's Men, compañía de teatro que actuó ante la reina Isabel I (1533-1603). En 1599, la compañía se instaló en el teatro Globe, en Londres; en 1613, cuando un incendio destruyó el Globe, Shakespeare abandonó la ciudad y regresó a Stratford-upon-Avon.

considerarse el libro más importante −y ciertamente el más codiciado− que se ha publicado en lengua inglesa. Al parecer, se imprimieron unas 750 copias, de las cuales se conservan 235, pero solo 40 completas.

En detalle

▶ **ADICIÓN POSTERIOR** En el índice de contenidos del *Primer Folio* tan solo aparecen 35 obras. La última pieza, *Troilo y Crésida*, escrita hacia 1602, se incluyó a última hora, y por eso no figura en el índice. La clasificación de las obras en tres categorías (comedias, historias y tragedias) se realizó por primera vez en el *Primer Folio* y sigue usándose hoy en día.

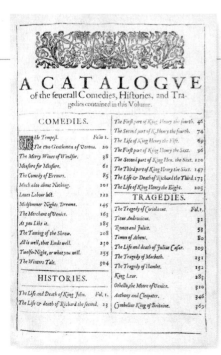

▶ **LA TEMPESTAD** La obra que abre el Primer Folio es *La tempestad*, si bien se cree que fue una de las últimas que Shakespeare escribió, hacia 1610. Aparece en el apartado de las comedias, aunque tiene tintes trágicos.

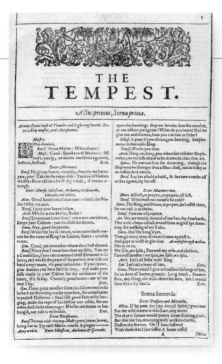

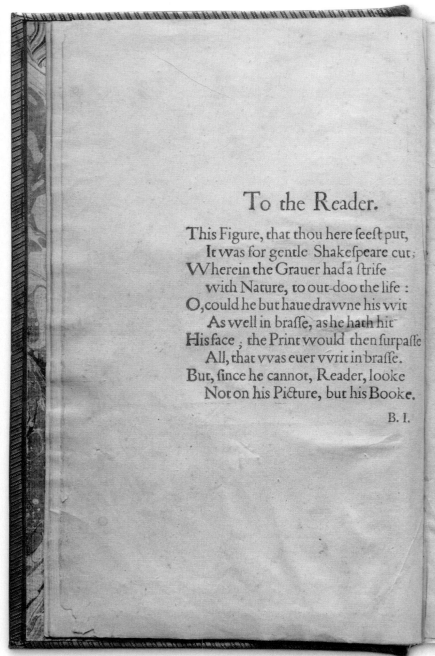

To the Reader.

This Figure, that thou here feeſt put,
It was for gentle Shakeſpeare cut;
Wherein the Grauer had a ſtrife
with Nature, to out-doo the life :
O, could he but haue drawne his wit
As well in braſſe, as he hath hit
His face ; the Print would then ſurpaſſe
All, that vvas euer vvrit in braſſe.
But, ſince he cannot, Reader, looke
Not on his Picture, but his Booke.

B. I.

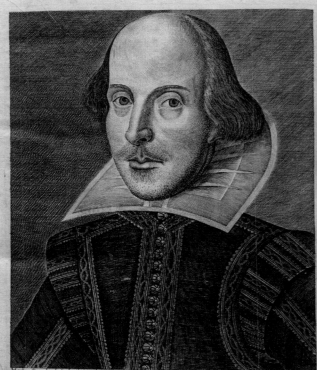

Mʀ. WILLIAM
SHAKESPEARES
COMEDIES,
HISTORIES, &
TRAGEDIES.

Publiſhed according to the True Originall Copies.

Martin Droeshout sculpsit London.

LONDON
Printed by Iſaac Iaggard, and Ed. Blount. 1623.

EL **CONTEXTO**

Más de 400 años después de la muerte de Shakespeare, sus obras no han perdido un ápice de su atractivo y relevancia. Siguen representándose y estudiándose en todo el mundo, y no dejan de publicarse nuevas ediciones y traducciones. Una de las ediciones más ambiciosas es el *Hamlet* del editor alemán Cranach-Presse, publicado en 1928 en alemán y dos años después en inglés. Los márgenes incluyen extractos originales y traducidos de dos posibles fuentes de Shakespeare: un cuento popular nórdico del siglo XII y uno francés del XVI. La edición está ilustrada con 80 magníficas xilografías de Edward Gordon Craig.

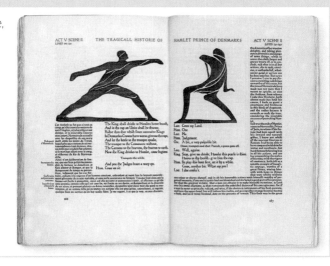

▶ **La edición inglesa de *Hamlet*** de Cranach-Presse, de 1930, fue de tan solo 300 ejemplares, impresos con una elegante tipografía sobre papel fabricado a mano.

▲ **RETRATO FIEL** El grabado de Shakespeare que figura en la portadilla del libro, obra de Martin Droeshout, es uno de los dos retratos del dramaturgo generalmente aceptados como fidedignos. Aunque el grabador no conocía a Shakespeare en persona, John Heminge y Henry Condell, los compiladores de la obra, sí lo conocían, y es poco probable que hubiesen aceptado una representación falsa.

Diálogo sobre los dos máximos sistemas del mundo

1632 ■ IMPRESO ■ 21,9 × 15,5 cm ■ 458 PÁGINAS ■ ITALIA

GALILEO GALILEI

ESCALA

Este es el libro que cambió la visión humana del universo. En *Dialogo sopra i due massimi sistemi del mondo*, el matemático y astrónomo italiano Galileo Galilei (1564-1642) enfrentó la visión copernicana del cosmos, que postulaba que la Tierra giraba alrededor del Sol, con la tolemaica tradicional, que situaba la Tierra en el centro del universo. Copérnico ya había publicado su teoría heliocéntrica en 1543, pero Galileo basó su *Diálogo* en sus propias observaciones.

El libro de Galileo, escrito en italiano y no en el habitual latín académico, adopta la forma de una discusión imaginaria que transcurre a lo largo de cuatro días entre tres personajes ficticios: Salviati defiende la postura de Copérnico, Simplicio es partidario de Tolomeo y Sagredo es el elemento neutro, que acaba convencido por Salviati. A través del debate entre los diversos puntos de vista, el libro ridiculiza a aquellos que se negaban a aceptar la posibilidad de que la Tierra girase alrededor del Sol.

Las conclusiones de Galileo lo enfrentaron con la Iglesia católica, contraria a la teoría copernicana. En 1633, Galileo fue acusado de «sospechas graves de herejía» y conminado a presentarse en Roma y abjurar de sus ideas. El *Diálogo* estuvo en el Índice de los libros prohibidos hasta 1835. No obstante, ya en 1741 la Iglesia autorizó una versión modificada del libro, titulada *Diálogo sobre las mareas*.

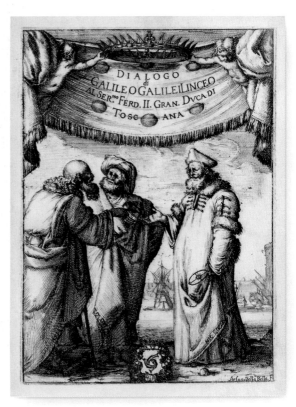

◀ **FRONTISPICIO** En este grabado de Stefano della Bella, Aristóteles y Tolomeo debaten con Copérnico bajo una dedicatoria al mecenas de Galileo, el gran duque de Toscana. La ilustración refleja la discusión imaginaria a la que recurre Galileo para explicar su teoría.

▶ **MAPAS DE PLANETAS Y ESTRELLAS** Galileo incluyó 31 xilografías para ilustrar la teoría copernicana. Este diagrama, perteneciente al tercer día de la discusión, representa la órbita de Júpiter y la Tierra alrededor del Sol.

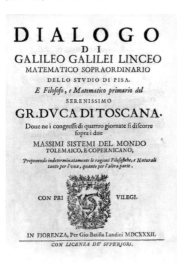

◀ **PORTADILLA DE LA PRIMERA EDICIÓN** La portadilla incluye otra dedicatoria al gran duque y presenta a Galileo como un extraordinario matemático. El libro fue impreso en Florencia por Giovanni Battista Landini, que añadió en esta página el emblema de su familia, tres peces nadando en círculo.

He dejado constancia de numerosos argumentos directos e indirectos en favor de la visión copernicana; pero, alarmado por la suerte del propio Copérnico, no había osado publicarlos hasta ahora.

GALILEO, CARTA A JOHANNES KEPLER, 1597

Dialogo terzo

...e diremo noi dell'apparente mouimento de i pianeti tanto ...fforme, che non solamente hora vanno veloci, & hora più ...rdi, ma taluolta del tutto si fermano;& anco dopo per mol... spazio ritornano in dietro? per la quale apparenza salua... introdusse Tolomeo grandissimi Epicicli, adattandone vn ...er vno a ciaschedun pianeta, con alcune regole di moti incò... ...ruenti, li quali tutti con vn semplicissimo moto della terra ...tolgono via. E non chiamereste voi Sig. Simpl. grandissi... ...o assurdo, se nella costruzion di Tolomeo, doue a ciascun ...ianeta sono assegnati proprij orbi, l'vno superior all'altro, ...sognasse bene spesso dire, che Marte, costituito sopra la sfera ...el Sole, calasse tanto, che rompendo l'orbe solare sotto a quello ...endesse, & alla terra più, che il corpo solare si auuicinasse, e ...oco appresso sopra il medesimo smisuratamente si alzasse? E ...ur questa, & altre esorbitanze dal solo, e semplicissimo mo... ...imëto annuo della terra vengono medicate.

. Queste stazioni regressi, e direzioni, che sempre mi son_ ...rse grandi improbabilità, vorrei io meglio intendere, come ...ocedano nel sistema Copernicano.

. Voi Sig. Sagredo le vedrete proceder talmente, che questa ...la coniettura dourebbe esser bastante a chi non fusse, più che ...oteruo, ò indisciplinabile, a farlo prestar l'assenso a tutto il ...manente di tal dottrina. Vi dico dunq; che nulla mutato ...el mouimëto di Saturno di 30. anni, in quel di Gioue di 12. ... quel di Marte di 2.in quel di Venere di 9. mesi, e in quel di ...Iercurio di 80. giorni incirca, il solo mouimento annuo del... ...terra tra Marte, e Venere.cagiona le apparenti inegualità ...e moti di tutte le 5. stelle nominate. E per facile, e piena in... ...lligenza del tutto ne voglio descriuer la sua figura. Per tan... ...supponete nel centro O. esser collocato il Sole, intorno al ...uale noteremo l'orbe descritto dalla terra col mouimëto an... ...uo BGM.& il cerchio descritto vgr. da Gioue intorno in ...le in 12. anni sia questo bgm. e nella sfera stellata inten... ...amo il Zodiaco yus. In oltre nell'orbe annuo della terra prê... ...remo alcuni archi eguali BC.CD.DE.EF.FG.GH.HI. ...K.KL.LM. e nel cerchio di Gioue noteremo altri archi pas... ...ti ne medesimi tempi,ne quali la terra passa i suoi, che sieno ...cd.de.ef.fg.gh.hi.ik.kl.lm. che saranno a proporzione cia... ...heduno minor di quelli notati nell'orbe della terra, si come il ...ouimento di Gioue sotto il Zodiaco è più tardo dell'annuo .

Suppo-

Del Galileo: 339

yxn pz u qa rts

Supponendo hora, che quando la terra è in B. Gioue sia in b. ci apparirà a noi nel Zodiaco essere in p. tirando la linea retta Bbp. Intendasi hora la terra mossa da B. in c. e Gioue da b. in c. nell'istesso tempo; ci apparirà Gioue esser venuto nel Zodiaco

Bay Psalm Book

1640 ▪ IMPRESO ▪ 17,4 × 10,4 cm ▪ 153 PÁGINAS ▪ EE UU

ESCALA

RICHARD MATHER

El primer libro publicado en inglés en América del Norte fue una traducción del libro de los Salmos, y la iniciativa fue de un grupo de cristianos evangélicos disidentes que zarpó de Inglaterra en 1620 y se estableció en Plymouth (Massachusetts). Aquel grupo, conocido como los Padres Peregrinos, huía de la persecución que les amenazaba en Inglaterra, y puso rumbo a las colonias de América en busca de tolerancia religiosa. Allí, estos cristianos establecieron una forma de culto que otorgaba un protagonismo particular al libro de los Salmos, que forma parte del Antiguo Testamento de la Biblia.

Los colonos deseaban una nueva traducción del libro de los Salmos más cercana al original hebreo, y encomendaron el proyecto a un equipo de 30 traductores, cuya nueva versión se publicó como *The Whole Booke of Psalms*, hoy conocido como *Bay Psalm Book*. Se trata de un salterio métrico, con unos arreglos rítmicos pensados para cantar los salmos con ciertas melodías conocidas. En 1761 se publicó una versión actualizada, adaptada al lenguaje contemporáneo pero mediocre. El *Bay Psalm Book* fue el tercer texto impreso en la América del Norte británica, 20 años después de la llegada de los colonos. Se encargó de la impresión un tipógrafo poco cualificado, y el libro está plagado de erratas. De esa primera edición solo se conocen 11 ejemplares. En 2013, uno de ellos se vendió en la casa de subastas británica Sotheby's por la desorbitada suma de 14 165 000 dólares.

RICHARD **MATHER**

c. 1596-1669

Richard Mather fue un pastor puritano, autor de varios libros y uno de los 30 «ministros piadosos y sabios» que contribuyeron a esta nueva traducción del libro de los Salmos.

Richard Mather nació en Lancashire (Inglaterra) y se ordenó sacerdote en la Iglesia anglicana en una época tumultuosa en Inglaterra, durante la cual el protestantismo se escindió en distintas ramas. En 1634, el arzobispo de York lo suspendió por no conformarse al reglamento litúrgico, y un año después, Mather decidió emigrar. Se embarcó con su mujer, Katherine Holt, y sus hijos hacia el Nuevo Mundo y se instalaron en Dorchester (Massachusetts). Además de ser un predicador persuasivo, Mather contribuyó a la traducción del salterio hebreo que resultó en el *Bay Psalm Book*, asumiendo la responsabilidad de algunas de las secciones más extensas. En los primeros años del congregacionalismo de Nueva Inglaterra, escribió mucho sobre cuestiones de disciplina para la nueva comunidad.

En detalle

◀ **ERRORES DE IMPRENTA** La primera edición del *Bay Psalm Book* fue bastante mediocre y contenía muchas erratas tipográficas. Los tipos eran irregulares, la puntuación, confusa, y la partición de palabras, incorrecta. En la primera tirada de 1640 se imprimieron más de 1700 ejemplares de 298 páginas. A esta siguieron 26 tiradas menores.

▶ **MÉTRICA TOSCA** Los salmos estaban escritos con una métrica torpe, especialmente en la primera edición (aquí mostrada). Los traductores acordaron dar más importancia a la fidelidad respecto al texto original que al refinamiento poético.

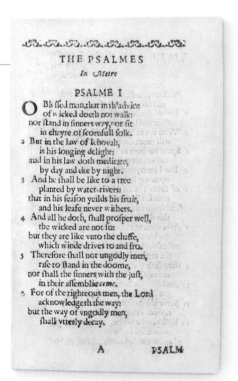

▼ **VERSOS NUMERADOS** Los versos estaban numerados conforme a los versículos bíblicos correspondientes. A falta de indicaciones sobre el acompañamiento musical, los músicos debían elegir una melodía adecuada a la métrica.

PSALM xlı.

mercifull unto mee;
heale thou my soule, because that I
have sinned against thee.
5 Those men that be mine enemies,
with evill mee defame:
when will the time come hee shall dye,
and perish shall his name?
6 And if he come to see *mee*, hee
speaks vanity: his heart
sin to it selfe heaps, when hee goes.
forth hee doth it impart.
(2)
7 All that me hate, against mee they
together whisper still:
against me they imagin doe
to mee malicious ill.
8 Thus doe *they say* some ill disease,
unto him cleaveth sore:
and *seing now* he lyeth downe,
he shall rise up noe more.
9 Moreover my familiar freind,
on whom my trust I set,
his heele against mee lifted up,
who of my bread did eat.
10 But Lord me pitty, & mee rayse,
that I may them requite.
11 By this I know assuredly,
in mee thou dost delight:
For o're mee triumphs not my foe.
12 And mee, thou dost mee stay,
in mine integrity; & set'st

mee

PSALME xlɪ, xlɪɪ.

mee thee before for aye.
13 Blest hath Iehovah Israels God
from everlasting *been*,
also unto everlasting:
Amen, yea and Amen.

THE

SECOND BOOKE.

PSALME 42
To the chief musician, *Maschil*, for the
Sonnes of Korah.
Ike as the Hart panting doth bray
after the water brooks,
even in such wise o God, my soule,
after thee panting looks.
2 For God, even for the liuing God,
my soule it thirsteth sore:
oh when shall I come & appeare,
the face of God before.
3 My teares have been unto mee meat,
by night als) by day,
while all the day they unto mee
where is thy God doe say.
4 When as I doe in minde record
these things, then me upon
I doe my soule out poure, for I
with multitude had gone:
With them unto Gods house I went,
with voyce of joy & prayse:

I with

> ## Aquí disponemos de una imprenta y pensamos trabajar en ciertas cosas especiales. ”

HUGH PETER, SOBRE LA LLEGADA DE LA
IMPRENTA A CAMBRIDGE (MASSACHUSETTS),
10 DE DICIEMBRE DE 1638

LA **TÉCNICA**

La imprenta llegó a la América del Norte británica gracias a un pastor llamado Joseph Glover, que en 1638 se embarcó hacia el Nuevo Mundo con su mujer, sus cinco hijos y su imprenta de segunda mano. Al morir Glover en alta mar, su viuda empleó a uno de los técnicos de su marido, un cerrajero prácticamente analfabeto llamado Stephen Daye, para que la ayudara a emprender un negocio editorial en Massachusetts. El *Bay Psalm Book* fue uno de sus primeros encargos.

Las primeras imprentas eran de madera y utilizaban tinta y papel. Los tipos se embadurnaban con una tinta oleaginosa y se colocaban al revés. El torno de madera se giraba, presionaba la página y esta absorbía la tinta. Una vez impresas, las páginas se colgaban para secarse.

▲ **La imprenta**, con sus dos bandejas de tipos de segunda mano, llegó por barco desde Inglaterra, junto con tinta y papel.

Otros libros: 1450–1649

ELOGIO DE LA LOCURA
ERASMO DE ROTTERDAM

HOLANDA (1511)

Moriae Encomium, ensayo satírico escrito en latín, es una de las obras más célebres del humanista holandés Erasmo de Rotterdam (1469-1536). Con un humor subversivo e irónico, el narrador (una personificación de la Locura, presentada como una diosa) celebra los placeres de la vida al tiempo que denuncia la corrupción entre teólogos y clérigos y critica la doctrina católica. Erasmo escribió este ensayo como un divertimento para su amigo Tomás Moro (dcha.), pero tuvo un éxito popular enorme,

para sorpresa de su autor, que llegó a ver 36 ediciones en latín, así como traducciones al francés, el alemán y el checo. Al parecer, la obra agradó al papa León X y al cardenal Cisneros; no obstante, 20 años después de la muerte de su autor, se incluyó en el Índice de libros prohibidos, y en él permaneció hasta 1930.

▼ LIBRO DE HORAS DA COSTA
SIMON BENING

BÉLGICA (1515)

Esta obra del célebre iluminador de manuscritos de Brujas Simon Bening (1483-1561) lleva el nombre de la familia portuguesa que lo encargó y cuyo escudo de armas figura en el libro. El manuscrito está profusamente ilustrado: contiene 121 miniaturas que incluyen coloridos paisajes, minuciosos retratos y 12 calendarios a toda página, de una calidad que no se había visto desde *Las muy ricas horas*, un siglo antes (pp. 64-69). Se trata de uno de los primeros manuscritos iluminados por Bening, y sus miniaturas ya demuestran su excepcional talento: incluso cuando recurría a modelos tradicionales, los reinterpretaba y embellecía para crear obras verdaderamente originales. Simon Bening, que había aprendido el arte de la iluminación de su padre, Alexander Bening, desarrolló su carrera durante la época de esplendor de la escuela de iluminación de manuscritos de Gante-Brujas, y su fama como iluminador se extendió por toda Europa. No obstante, el arte de la iluminación de manuscritos empezó a decaer con la llegada de la imprenta, y a la muerte de Bening, la escuela de Gante-Brujas desapareció con él.

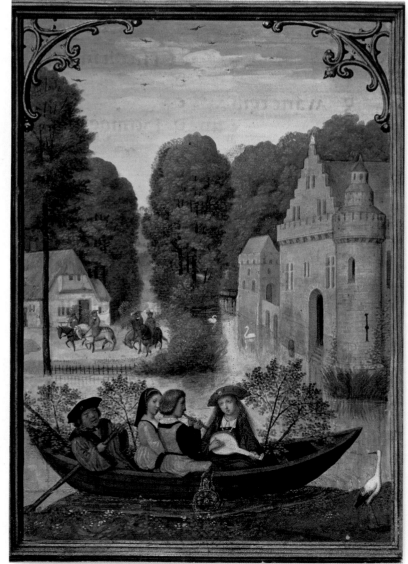

Miniatura del *Libro de horas Da Costa* que representa el mes de mayo.

UTOPÍA
TOMÁS MORO

INGLATERRA (1516)

Esta obra de ficción es el libro más célebre del político y humanista inglés sir Thomas More (1478-1535), más conocido en español como Tomás Moro. En ella describe una isla ficticia ubicada en el océano Atlántico donde los humanos conviven en armonía en una sociedad que propugna la paz, la tolerancia religiosa, la igualdad y la propiedad común de los bienes. La isla se llama Utopía, del griego *ou-topos* («no-lugar»). Así, *Utopía* constituye una crítica mordaz de la sociedad europea inmediatamente anterior a la Reforma. Fue un auténtico éxito en su época y situó a Moro entre los humanistas fundamentales de su tiempo. Aunque Moro no pretendiera que su isla se viera como una imagen de la perfección, la palabra «utopía» se ha convertido en sinónimo de lugar o sociedad ideal, y su ficción dio lugar con el tiempo a todo un género literario: la novela utópica.

DE REVOLUTIONIBUS ORBIUM COELESTIUM
NICOLÁS COPÉRNICO

ALEMANIA (1543)

La rompedora obra del astrónomo polaco Nicolás Copérnico (1473-1543) *Sobre las revoluciones de los orbes celestes* se publicó en Núremberg poco antes de la muerte de su autor. Fue la publicación científica más relevante y polémica del siglo XVI. En ella, Copérnico proponía un sistema heliocéntrico del movimiento planetario, que colocaba al Sol en el centro del universo y establecía que todos los planetas, la Tierra incluida, giraban en torno a él. Esta tesis se oponía al más que asumido sistema geocéntrico de Tolomeo (que situaba a la Tierra en el centro del cosmos), y se topó con el rechazo de científicos, filósofos y teólogos por igual. Copérnico dedicó su libro al papa Paulo III; no obstante, al cabo de 70 años el Vaticano lo incluyó en su Índice de libros prohibidos a la espera de ciertas enmiendas. A pesar del rechazo inicial, *De revolutionibus orbium coelestium* transformó para siempre la concepción humana del sistema solar y dio lugar a los estudios posteriores de Galileo (pp. 130-131) e Isaac Newton (pp. 142-143), sentando de esta manera las bases de la astronomía moderna.

HISTORIAE ANIMALIUM
CONRAD GESNER

SUIZA (VOLS. 1-4, 1551-1558; VOL. 5, 1587)

La *Historia de los animales* es un exhaustivo tratado de historia natural del naturalista y médico suizo Conrad Gesner (1516-1565). Se publicó en Zúrich en cinco volúmenes: cuatro en vida del autor y el quinto dos décadas

después de su muerte. Este completo tratado del conjunto de la vida animal, que incluye las especies entonces recién descubiertas, proporcionaba abundante información sobre el papel de los distintos animales en el folclore, la mitología, el arte y la literatura. El trabajo de Gesner se basaba en la investigación contemporánea y de los trabajos de autores clásicos como Aristóteles y Plinio el Viejo. Esta extensa obra, que ocupaba más de 4500 páginas, destacaba por la gran cantidad de imágenes que incluía: en torno a mil xilografías, principalmente del artista de Estrasburgo Lucas Schan. *Historiae animalium* cosechó un gran éxito: fue la historia natural más leída durante el Renacimiento. En 1563 se publicó una versión abreviada, y en 1607, una traducción al inglés. No obstante, también fue incluido en el Índice de libros prohibidos del Vaticano, pues el papa Paulo IV (que ocupó el cargo entre los años 1555 y 1559) consideró que la visión de Gesner podía estar sesgada por su protestantismo.

LOS CUATRO LIBROS DE LA ARQUITECTURA
ANDREA PALLADIO

ITALIA (1570)

I quattro libri dell'architettura, del arquitecto italiano Andrea Palladio (1508-1580), fue sin duda el tratado más influyente sobre el diseño y la construcción de edificios en el Renacimiento, y su autor es una de las figuras fundamentales de la arquitectura occidental. Palladio basó sus ideas en la pureza y la sencillez de los palacios y templos del mundo clásico antiguo, y estableció el estilo arquitectónico conocido como palladiano. Su tratado, inicialmente publicado en cuatro volúmenes, estaba profusamente ilustrado con xilografías realizadas a partir de sus propios dibujos. El estilo clásico de Palladio se puso en boga enseguida y fue adoptado por diseñadores y constructores de toda Europa. Palladio proyectó muchos edificios importantes, sobre todo en Venecia; sin embargo, ha pasado a la historia principalmente por su influyente tratado.

ENSAYOS
MICHEL DE MONTAIGNE

FRANCIA (1580)

El escritor y filósofo francés Michel de Montaigne (1533-1592) fue una de las figuras más importantes del Renacimiento tardío en Francia, y se le atribuye la paternidad del ensayo como género literario. Toda su obra literaria y filosófica está contenida en sus *Essais*, una colección de 107 textos que empezó a escribir en el año 1572. En ellos, Montaigne abordaba todo un abanico de temas y mostraba además una novedosa manera de escribir y de pensar que resultó todo un éxito. Con los años, Montaigne llevó a cabo múltiples modificaciones y adiciones en su obra, pero jamás eliminó ningún fragmento, ya que deseaba dejar constancia de la evolución de su pensamiento a lo largo del tiempo. La obra de Montaigne ha inspirado a muchos grandes escritores, filósofos y teólogos.

EXERCITATIO ANATOMICA DE MOTU CORDIS ET SANGUINIS IN ANIMALIBUS
WILLIAM HARVEY

ALEMANIA (1628)

El *Estudio anatómico del movimiento del corazón y de la sangre en los animales* de William Harvey (1578-1657), médico de la corte de Jacobo I de Inglaterra, es una obra crucial en la historia de la fisiología. Se publicó en 1628 en Frankfurt con motivo de la feria anual del libro. Este tratado científico de 72 páginas, estructurado en 17 capítulos, exponía el gran hallazgo de Harvey, a saber, que la sangre circula por el cuerpo humano en un sistema único. Por entonces se pensaba que la sangre no fluía, sino que dos sistemas independientes se encargaban de producirla y absorberla. A partir de sus experimentos, Harvey concluyó que el volumen de sangre bombeado por el corazón era demasiado importante como para ser absorbido, lo que sugería que la sangre circulaba en un único circuito cerrado. En su libro, Harvey describía con detalle la estructura del corazón y de los diversos vasos sanguíneos. Aunque

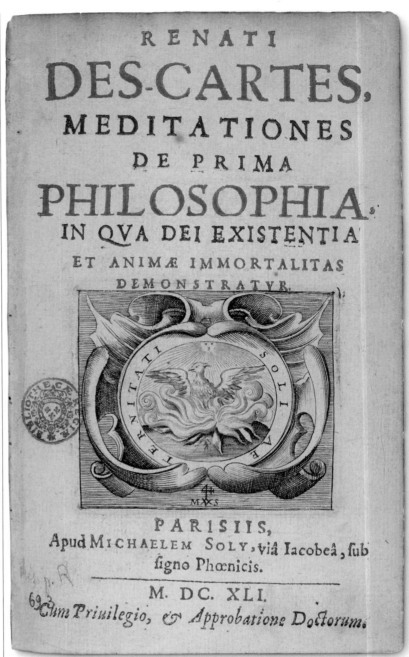

Portadilla de la primera edición de las *Meditaciones metafísicas* de René Descartes.

al principio su hallazgo se recibió con escepticismo, en el momento de su muerte la circulación sanguínea era ya una teoría aceptada. La obra de Harvey tuvo un gran impacto en el ámbito de la fisiología, y propició la realización de transfusiones de sangre.

▲ MEDITATIONES DE PRIMA PHILOSOPHIA
RENÉ DESCARTES

FRANCIA (1641)

Las *Meditaciones metafísicas* del filósofo francés René Descartes (1596-1650), cuyo título completo es *Meditaciones metafísicas en las que se demuestran la existencia de Dios y la inmortalidad del alma*, fue un texto filosófico absolutamente rompedor. Escrito en latín, se publicó en un momento en que el progreso científico amenazaba las enseñanzas de la Iglesia, y representó un intento de tender un puente entre ciencia y religión, ofreciendo un fundamento filosófico para la teoría científica. De este modo se desmarcaba del modelo filosófico aristotélico, lo que llevó a considerar su pensamiento como revolucionario. El Vaticano consideró que sus ideas eran peligrosas, y en 1663 incluyó este libro en el Índice de libros prohibidos. Las *Meditaciones metafísicas* son la obra más conocida de su autor: se consideran la piedra fundacional de la filosofía occidental moderna, y Descartes, el padre de la filosofía moderna.

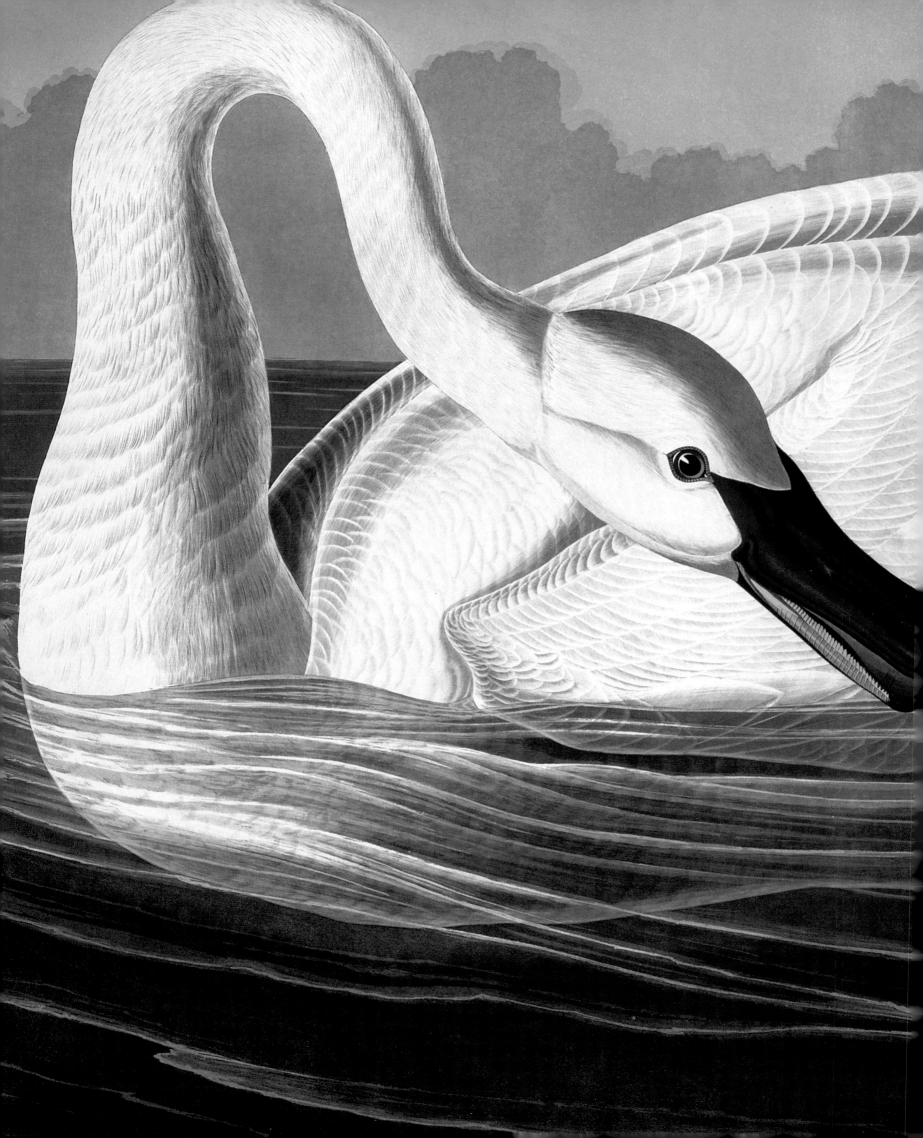

después de su muerte. Este completo tratado del conjunto de la vida animal, que incluye las especies entonces recién descubiertas, proporcionaba abundante información sobre el papel de los distintos animales en el folclore, la mitología, el arte y la literatura. El trabajo de Gesner se basaba en la investigación contemporánea y de los trabajos de autores clásicos como Aristóteles y Plinio el Viejo. Esta extensa obra, que ocupaba más de 4500 páginas, destacaba por la gran cantidad de imágenes que incluía: en torno a mil xilografías, principalmente del artista de Estrasburgo Lucas Schan. *Historiae animalium* cosechó un gran éxito: fue la historia natural más leída durante el Renacimiento. En 1563 se publicó una versión abreviada, y en 1607, una traducción al inglés. No obstante, también fue incluido en el Índice de libros prohibidos del Vaticano, pues el papa Paulo IV (que ocupó el cargo entre los años 1555 y 1559) consideró que la visión de Gesner podía estar sesgada por su protestantismo.

LOS CUATRO LIBROS DE LA ARQUITECTURA
ANDREA PALLADIO

ITALIA (1570)

I quattro libri dell'architettura, del arquitecto italiano Andrea Palladio (1508-1580), fue sin duda el tratado más influyente sobre el diseño y la construcción de edificios en el Renacimiento, y su autor es una de las figuras fundamentales de la arquitectura occidental. Palladio basó sus ideas en la pureza y la sencillez de los palacios y templos del mundo clásico antiguo, y estableció el estilo arquitectónico conocido como palladiano. Su tratado, inicialmente publicado en cuatro volúmenes, estaba profusamente ilustrado con xilografías realizadas a partir de sus propios dibujos. El estilo clásico de Palladio se puso en boga enseguida y fue adoptado por diseñadores y constructores de toda Europa. Palladio proyectó muchos edificios importantes, sobre todo en Venecia; sin embargo, ha pasado a la historia principalmente por su influyente tratado.

ENSAYOS
MICHEL DE MONTAIGNE

FRANCIA (1580)

El escritor y filósofo francés Michel de Montaigne (1533-1592) fue una de las figuras más importantes del Renacimiento tardío en Francia, y se le atribuye la paternidad del ensayo como género literario. Toda su obra literaria y filosófica está contenida en sus *Essais*, una colección de 107 textos que empezó a escribir en el año 1572. En ellos, Montaigne abordaba todo un abanico de temas y mostraba además una novedosa manera de escribir y de pensar que resultó todo un éxito. Con los años, Montaigne llevó a cabo múltiples modificaciones y adiciones en su obra, pero jamás eliminó ningún fragmento, ya que deseaba dejar constancia de la evolución de su pensamiento a lo largo del tiempo. La obra de Montaigne ha inspirado a muchos grandes escritores, filósofos y teólogos.

EXERCITATIO ANATOMICA DE MOTU CORDIS ET SANGUINIS IN ANIMALIBUS
WILLIAM HARVEY

ALEMANIA (1628)

El *Estudio anatómico del movimiento del corazón y de la sangre en los animales* de William Harvey (1578-1657), médico de la corte de Jacobo I de Inglaterra, es una obra crucial en la historia de la fisiología. Se publicó en 1628 en Frankfurt con motivo de la feria anual del libro. Este tratado científico de 72 páginas, estructurado en 17 capítulos, exponía el gran hallazgo de Harvey, a saber, que la sangre circula por el cuerpo humano en un sistema único. Por entonces se pensaba que la sangre no fluía, sino que dos sistemas independientes se encargaban de producirla y absorberla. A partir de sus experimentos, Harvey concluyó que el volumen de sangre bombeado por el corazón era demasiado importante como para ser absorbido, lo que sugería que la sangre circulaba en un único circuito cerrado. En su libro, Harvey describía con detalle la estructura del corazón y de los diversos vasos sanguíneos. Aunque

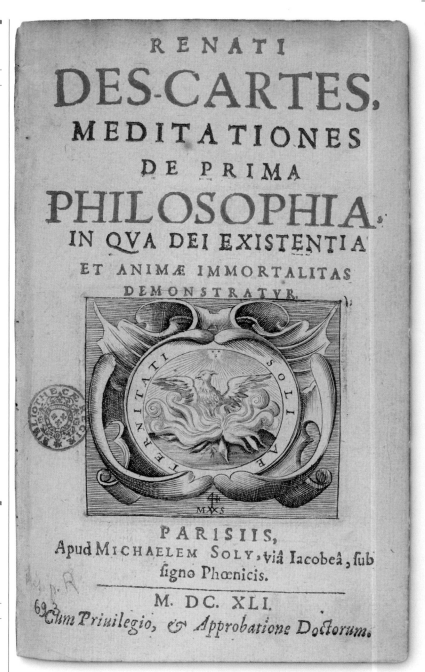

Portadilla de la primera edición de las *Meditaciones metafísicas* de René Descartes.

al principio su hallazgo se recibió con escepticismo, en el momento de su muerte la circulación sanguínea era ya una teoría aceptada. La obra de Harvey tuvo un gran impacto en el ámbito de la fisiología, y propició la realización de transfusiones de sangre.

▲ MEDITATIONES DE PRIMA PHILOSOPHIA
RENÉ DESCARTES

FRANCIA (1641)

Las *Meditaciones metafísicas* del filósofo francés René Descartes (1596-1650), cuyo título completo es *Meditaciones metafísicas en las que se demuestran la existencia de Dios y la inmortalidad del alma*, fue un texto filosófico absolutamente rompedor. Escrito en latín, se publicó en un momento en que el progreso científico amenazaba las enseñanzas de la Iglesia, y representó un intento de tender un puente entre ciencia y religión, ofreciendo un fundamento filosófico para la teoría científica. De este modo se desmarcaba del modelo filosófico aristotélico, lo que llevó a considerar su pensamiento como revolucionario. El Vaticano consideró que sus ideas eran peligrosas, y en 1663 incluyó este libro en el Índice de libros prohibidos. Las *Meditaciones metafísicas* son la obra más conocida de su autor: se consideran la piedra fundacional de la filosofía occidental moderna, y Descartes, el padre de la filosofía moderna.

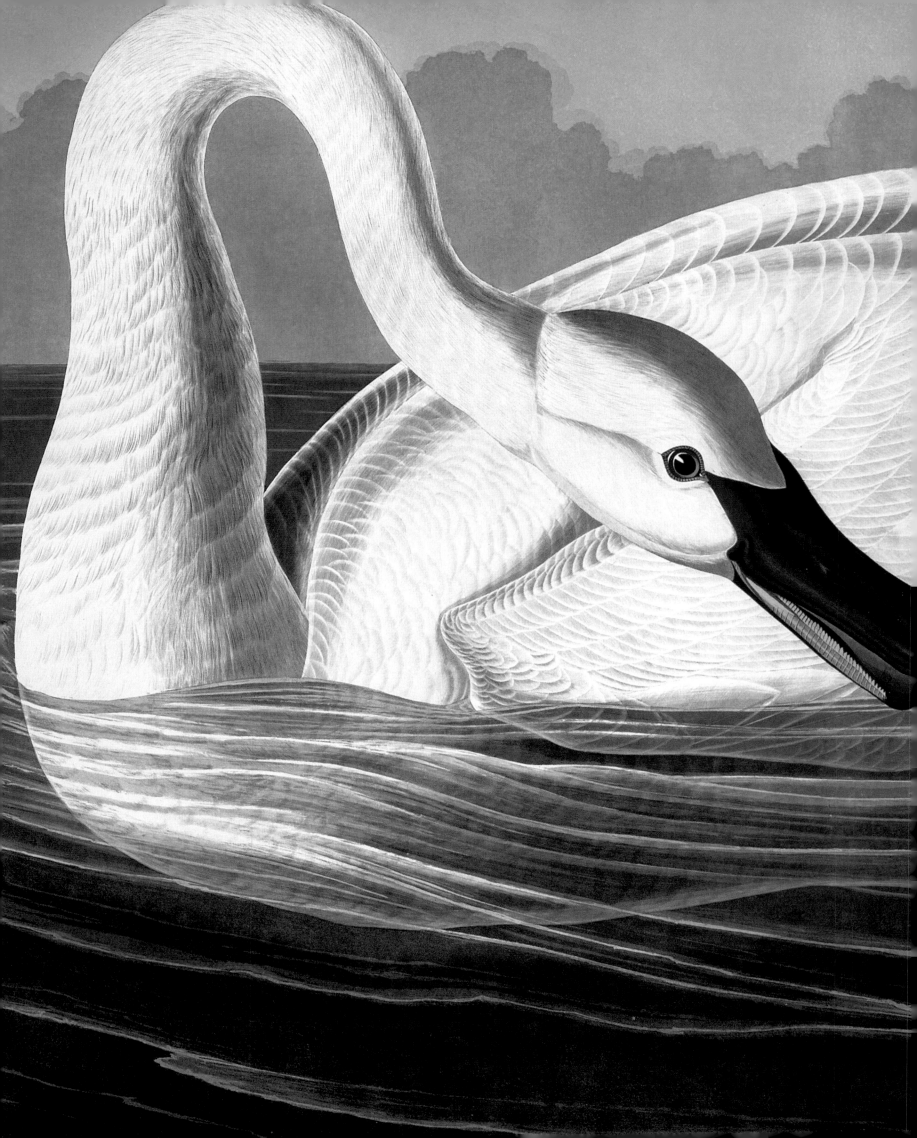

1650–1899

CAPÍTULO 4

ESCALA

Micrografía

1665 ▪ IMPRESO ▪ 30,3 × 19,8 cm ▪ 246 PÁGINAS ▪ INGLATERRA

ROBERT HOOKE

La *Micrografía (Micrographia)* de Robert Hooke, publicada en 1665, fue el primer libro del mundo de microscopia (el examen de objetos diminutos a través de la lente de un microscopio). Hooke estudió insectos, microbios y objetos inanimados con un microscopio y registró sus observaciones con sumo detalle y precisión. En la magnífica serie de ilustraciones de su obra, dibujadas con la ayuda de su amigo Christopher Wren (1632-1723), dio vida a su investigación científica. Los grabados, algunos tan grandes que precisaban páginas desplegables, son sin duda el rasgo más destacable del libro.

La *Micrografía* también recoge el descubrimiento de la célula vegetal, identificada por Hooke cuando estudiaba una corteza de corcho. Antes de que se inventase el microscopio, los científicos no podían ver detalles tan pequeños, y el hallazgo de la célula vegetal abrió una nueva vía de investigación científica. Otros temas que Hooke aborda en su libro son la teoría ondulatoria de la luz y la observación de planetas lejanos.

Esta obra maestra de la observación científica reveló un mundo en miniatura hasta entonces inédito, y su impacto en el público fue enorme. El gran cronista Samuel Pepys (1663-1703) declara haberse quedado en vela toda una noche, maravillado ante sus extraordinarias ilustraciones. La *Micrografía* fue la primera publicación de la Royal Society (fundada en Londres en 1660) y se convirtió en un éxito de ventas. Para los expertos, supuso una introducción maravillosamente ilustrada al desconocido mundo de la observación microscópica.

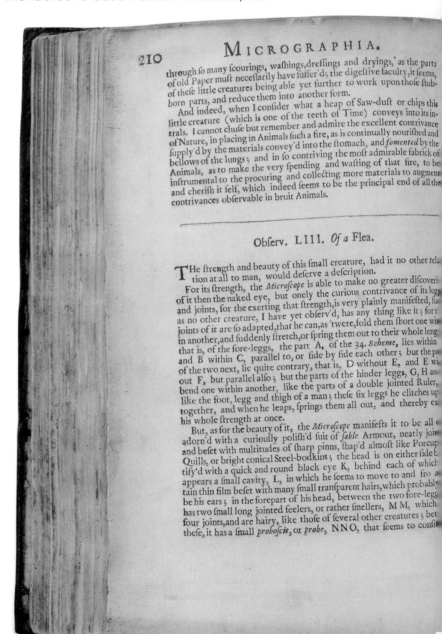

ROBERT **HOOKE**

1635-1703

Robert Hooke, científico, arquitecto, inventor y filósofo natural, ha sido llamado «el Leonardo inglés». Realizó aportaciones relevantes en varios ámbitos científicos; por ejemplo, descubrió la ley física de la elasticidad, también llamada ley de Hooke.

Hooke estudió ciencias en el Christ Church de Oxford, antes de instalarse en Londres. Fue uno de los miembros fundadores de la Royal Society, la academia científica de Inglaterra, y en 1662 fue nombrado responsable de experimentos de la institución. Luego ingresó como profesor de geometría en el Gresham College de Londres. Sus intereses científicos eran muy variados. Sus estudios en torno a la elasticidad lo llevaron a la formulación de la ley física que lleva su nombre. Además, concluyó que los fósiles habían sido, en otro tiempo, criaturas vivas. Fascinado por la astronomía, contribuyó a construir telescopios. Tras el gran incendio de Londres de 1666, supervisó la reconstrucción de la ciudad junto con Christopher Wren. Algunos de los edificios a su cargo fueron el Real Observatorio de Greenwich y el Hospital Real de Bethlem. Murió a los 67 años.

Con la ayuda de los microscopios, nada es tan pequeño como para escapar a nuestra investigación; un nuevo mundo visible se revela al conocimiento.

ROBERT HOOKE, *MICROGRAFÍA*

▼ **DETALLE** El famoso grabado desplegable de una pulga, de 30 × 46 cm, es el más grande de la *Micrografía*. Aunque la mayoría de los lectores estaban familiarizados con la minúscula criatura, nadie la había visto a una escala tan grande, y el resultado era tan monstruoso como espectacular. Al aumentar de esta manera un insecto tan diminuto, Hooke mostraba las posibilidades que ofrecía el mundo microscópico: la capacidad de estudiar los detalles más mínimos de la anatomía de cualquier criatura. En aquella época, nadie sabía que aquel parásito era responsable del contagio de muchas enfermedades del siglo XVII, incluida la devastadora peste bubónica.

En detalle

▲ **DEDICATORIA REAL** Como dictaba la costumbre de la época, Hooke dedicó su *Micrografía* al monarca reinante, Carlos II de Inglaterra (1630-1685). Tras haber visto dibujos microscópicos de insectos de Christopher Wren, el rey se dirigió a la Royal Society para pedir un libro ilustrado de microscopia. Como Wren estaba ocupado, Hooke recibió el encargo. Con la dedicatoria real, aumentaban las posibilidades de recibir apoyo económico de otros aristócratas.

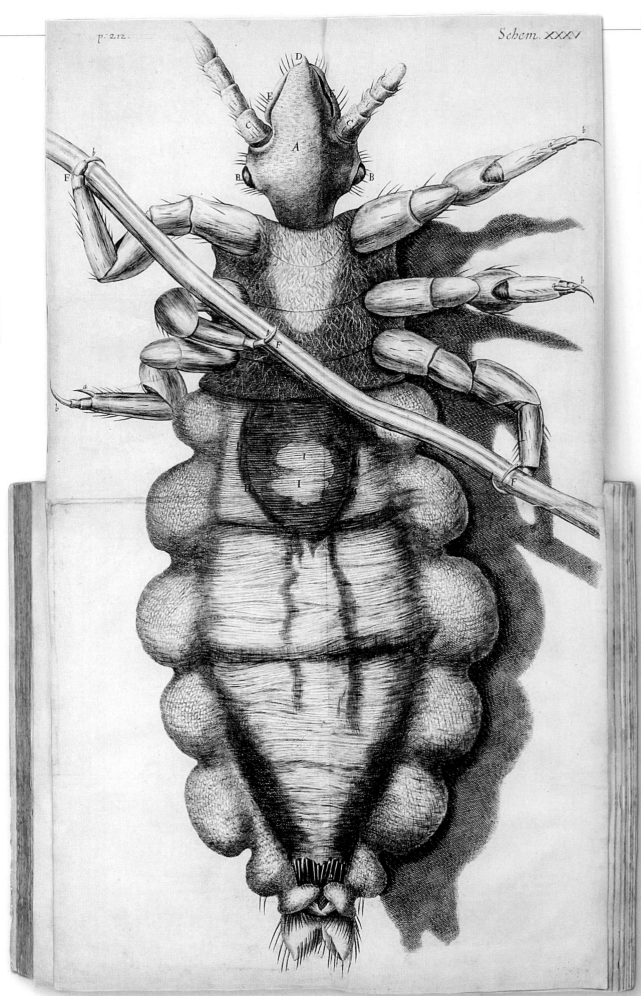

▶ **LÁMINAS DESPLEGABLES** La ilustración de un piojo asido a un pelo humano fue una revelación sorprendente. El dibujo desplegado cuadruplicaba el tamaño del libro. Los piojos eran habituales en la vida del siglo XVII, pero nunca antes se habían contemplado con tal grado de detalle.

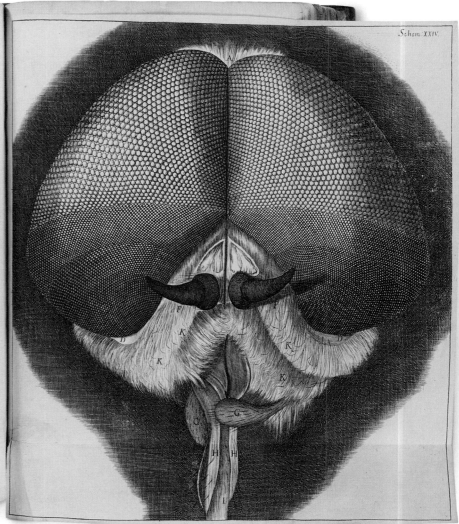

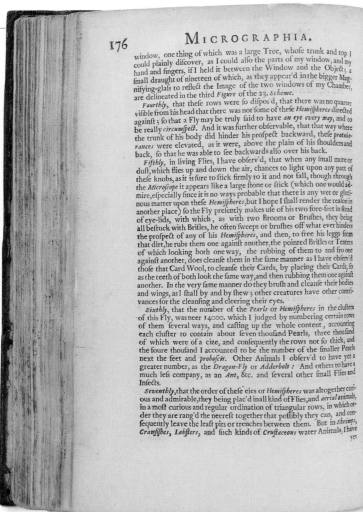

▲ **GRABADOS MINUCIOSOS** En esta ilustración de una cabeza de zángano se aprecia la extraordinaria meticulosidad de las observaciones de Hooke. Para alcanzar semejante grado de precisión, Hooke empleó la técnica del aguafuerte, en la cual el dibujo se traza con un punzón sobre una plancha metálica, comúnmente de cobre, revestida de un barniz resistente al ácido. La plancha se sumerge en ácido y este corroe el metal expuesto hasta que la imagen queda grabada sobre la plancha. Entonces puede transferirse con tinta al papel.

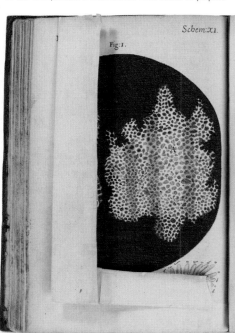

▲ **INSERCIÓN DE ILUSTRACIONES** Las ilustraciones se incorporaban manualmente a cada copia del libro. Los grabados se plegaban y a continuación se pegaban en la página. Esta labor requería tiempo e incrementó el precio de los ejemplares. Estas páginas ilustran las investigaciones de Hooke sobre las propiedades de una hoja de *Mimosa pudica*, una planta peculiar que parece sensible al tacto, pues se encoge al tocarla.

Principios matemáticos de la filosofía natural

1687 ▪ IMPRESO ▪ 24,2 × 20 cm ▪ 506 PÁGINAS ▪ INGLATERRA

ESCALA

ISAAC NEWTON

La publicación de una de las obras científicas más famosas, *Philosophiæ naturalis principia mathematica* (llamada comúnmente *Principia*), de Isaac Newton (1643–1727), surgió en parte de una disputa académica. Este libro revolucionario, que exponía en términos matemáticos las tres leyes del movimiento de Newton y su teoría de la gravitación universal, resultó ser un apoyo decisivo para el polémico sistema heliocéntrico de Copérnico (p. 134).

El conflicto que propició el libro surgió en 1684 entre Robert Hooke (p. 138) y el astrónomo inglés Edmund Halley (1656–1742) en torno a la naturaleza de las órbitas planetarias, para las que Hooke proponía una teoría carente de pruebas. Halley consultó a su amigo el matemático y físico Isaac Newton, quien afirmó haber dado con la solución del problema. Tres meses después, Newton envió a Halley un breve escrito, *De motu corporum in gyrum (Sobre el movimiento de los cuerpos en órbita)*, pero siguió trabajando el texto para adaptarlo a un público más amplio. Cuando el primer volumen de la obra ampliada, los *Principia*, se presentó a la Royal Society en 1686, Hooke alegó que las ideas sobre lo que acabaría llamándose «gravedad» eran suyas. Como respuesta, Newton desarrolló el tercer volumen como un tratado matemático de gran calado. La obra, que tardó tres años en publicarse, contó con la supervisión de Halley y el apoyo económico de la Royal Society. Los *Principia* fueron una proeza científica y, pese a la tirada inicial, de solo 250–400 copias, dieron a Newton una fama inmediata.

TEXTOS **RELACIONADOS**

Desde que el astrónomo alemán Johannes Kepler (1571–1630) formulara en 1609 las leyes que explicaban el movimiento planetario, los académicos se esforzaban por explicar la fuerza que moldeaba sus órbitas. El filósofo francés René Descartes (1596–1650) ofreció una explicación general del funcionamiento físico del sistema solar en sus *Principia philosophiæ* de 1644. Su idea de que el movimiento de un cuerpo se mantiene estable —y en línea recta— a menos que otra fuerza lo altere la adoptó Newton como su primera ley del movimiento, que sin embargo criticó la teoría de Descartes que afirmaba que los planetas se mantenían en sus órbitas por unas bandas de partículas a las que llamó «vórtices».

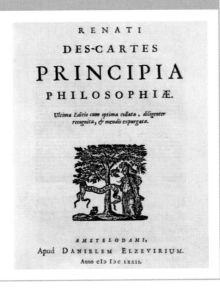

> **Los *Principia philosophiæ*** de Descartes resumieron el conocimiento sobre el universo combinando la metafísica, la física y las matemáticas.

Newton ha sepultado todas las dificultades y los vórtices cartesianos.

CHRISTIAAN HUYGENS, SOBRE LOS *PRINCIPIA* DE NEWTON, 1688

▼ **DIAGRAMAS DETALLADOS**
Los *Principia* de Newton están ilustrados con diagramas que explican sus razonamientos matemáticos. Estas páginas del Libro II muestran cómo la fuerza ejercida viaja en línea recta a menos que sea desviada por partículas colocadas en un ángulo oblicuo (página izda.) o por una barrera (página dcha.).

[354]

i memoriter. Nam charta, in qua
intercidit. Unde fractas quasdam
noria exciderunt, omittere compul-
o tentare non vacat. Prima vice,
n, pyxis plena citius retardabatur.
uod uncus infirmus cedebat ponderi
s obfequendo in partes omnes flecte-
m firmum, ut punctum fufpenfio-
nc omnia ita evenerunt uti fupra

nimus refiftentiam corporum Sphæ-
vo, inveniri poteft refiftentia cor-
fic Navium figuræ variæ in Typis
nferri, ut quænam ad navigandum
vis tentetur.

T. VIII.

Fluida propagato.

Theor. XXXI.

Fluidum fecundum lineas rectas, nifi
jacent.

d, e in linea recta, poteft quidem
a ad e; at
oblique po-
læ illæ f & g
tam, nifi ful-
bus h & k;
remunt par-
fuftinebunt preffionem nifi fulcian-
tur

[355]

tur ab ulterioribus *l* & *m* easque premant, & fic deinceps in in-
finitum. Preffio igitur, quam primum propagatur ad particulas
quæ non in directum jacent, divaricare incipiet & oblique pro-
pagabitur in infinitum; & poftquam incipit oblique propagari, fi
inciderit in particulas ulteriores, quæ non in directum jacent, ite-
rum divaricabit; idque toties, quoties in particulas non accurate
in directum jacentes inciderit. *Q. E. D.*

Corol. Si preffionis a dato puncto per Fluidum propagatæ pars
aliqua obftaculo intercipiatur, pars reliqua quæ non intercipi-
tur divaricabit in fpatia pone obftaculum. Id quod fic etiam

demonftrari poteft. A puncto *A* propagetur preffio quaqua-
verfum, idque fi fieri poteft fecundum lineas rectas, & obftacu-
lo *NBCK* perforato in *BC*, intercipiatur ea omnis, præter par-
tem Coniformem *APQ*, quæ per foramen circulare *BC* tranfit.
Planis tranfverfis *d e*, *f g*, *h i* diftinguatur conus *APQ* in frufta

X x 2 &

Systema naturae

1735 ■ IMPRESO ■ DIMENSIONES DESCONOCIDAS ■ 11 PÁGINAS ■ PAÍSES BAJOS

CARLOS LINNEO

Este opúsculo de solo once páginas, obra del botánico sueco Carlos Linneo, presentaba un esquema para la clasificación de los seres vivos. En total se imprimieron 13 ediciones, y su extensión fue aumentando progresivamente, de modo que la 12.ª edición (la última supervisada por Linneo) constaba de 2400 páginas. Su sistema taxonómico resultó tan eficaz que los científicos de hoy siguen empleándolo. En el momento de su publicación, eran muchos los naturalistas que buscaban un modo de clasificar la vida, y el sistema jerárquico de Linneo prevaleció en razón de su elegante sencillez. Dividió el mundo natural en tres reinos –mineral, vegetal y animal–, y subdividió los seres vivos en clases, órdenes, géneros y especies.

En la edición del *Systema naturae* de 1735, Linneo exponía que prácticamente todas las plantas poseen órganos sexuales o reproductores, como los animales, y que estos podían utilizarse para clasificarlas según unas simples diferencias estructurales. Dividió las angiospermas (plantas con flores) en 23 clases, en función del número y la longitud de sus estambres (los órganos reproductores masculinos, productores del polen), y después las subdividió en órdenes en función del número de pistilos (los órganos femeninos, que producen los óvulos).

Asimismo, Linneo dio a cada especie un nombre latino compuesto (o binomial), como *Linnaea borealis* (flor gemela), supuestamente su planta favorita, en que la primera parte del nombre indica el género y el segundo, la especie. En la edición de 1735, Linneo usó la nomenclatura binomial solo para las plantas, pero en las ediciones posteriores la aplicó también a los animales. A lo largo de su vida, dio nombre a casi 8000 plantas y a multitud de animales; también fue el responsable de la denominación científica del ser humano: *Homo sapiens*.

CARLOS **LINNEO**

1707-1778

El botánico sueco Carl Linnaeus diseñó el sistema que los científicos usan hoy para catalogar los seres vivos mediante un nombre latino binomial. Considerado el «padre de la taxonomía», también fue un pionero en el estudio de la relación entre los seres vivos y su entorno.

Linneo nació en Småland, en el sur de Suecia, hijo de un clérigo apasionado de la jardinería, que compartió con él todos sus conocimientos botánicos. Comenzó los estudios de medicina en Upsala, donde se inició en el uso medicinal de plantas, minerales y animales, y los terminó en los Países Bajos. Allí esbozó el sistema de clasificación de las plantas según los órganos sexuales que publicó en 1735 en *Systema naturae*. En 1738 regresó a Suecia, donde al principio ejerció de médico, pero en 1741 empezó a dar clases de botánica en la Universidad de Upsala, donde creó un jardín botánico al que sus alumnos trajeron especímenes de todos los rincones del mundo. Linneo publicó otras obras empleando su sistema de clasificación, entre ellas, *Species plantarum* (1753). Cuando en 1757 fue nombrado caballero, adoptó el nombre de Carl von Linné. Murió en Upsala en 1778 y fue enterrado en la catedral de la ciudad.

> Los objetos se **distinguen** y se **conocen** mediante una clasificación metódica y una **nomenclatura apropiada**, […] los **fundamentos** de nuestra **ciencia**.

CARLOS LINNEO, *SYSTEMA NATURAE*

LINNÆI — REGNUM ANIMALE.

III. AMPHIBIA.
Corpus nudum, vel squamosum. Dentes molares nulli: reliqui semper. Pinnæ nullæ.

IV. PISCES.
Corpus apodum, pinnis veris instructum, nudum, vel squamosum.

V. INSECTA.
Corpus crusta ossea cutis loco tectum. Caput antennis instructum.

VI. VERMES.
Corporis Musculi ab una parte basi cuidam solidæ affixi.

PARADOXA.

Hydra corpore anguino, pedibus duobus, collis septem, & totidem capitibus, alarum expers, asservatur Hamburgi; similitudinem referens Hydræ Apocalypticæ à S. Joanne Cap. XII. & XIII. descriptæ. Eaque tanquam veri animalis speciem plurimis probuit, sed falso. Natura sibi semper similis plura capita in uno corpore nunquam produxit naturaliter. Fraudem & artificium, cum sit visurus, deprehendi in hoc Monstro artificioso, ab Amphibiorum dentibus diversii, facillime detexerunt.

RANA-PISCIS s. RANÆ IN PISCEM METAMORPHOSIS valdè paradoxa est...

TABLA CLASIFICATORIA
En esta gran tabla, obra del artista Georg Ehret, Linneo organizaba el reino animal en seis clases: cuadrúpedos, aves, anfibios (reptiles incluidos), peces, insectos y gusanos. También añadía la clase «paradoxa», en la que se hallan criaturas misteriosas como el unicornio o el ave fénix. A su vez, las clases se subdividen en órdenes, estos en géneros, y estos en especies. En la 10.ª edición, Linneo sustituyó la etiqueta «quadrupedia» –término que adoptó de Aristóteles– por «mammalia» (mamíferos).

Enciclopedia

1751-1772 ▪ IMPRESO ▪ 26,5 × 39,5 cm ▪ 28 VOLÚMENES, 18 000 PÁGINAS DE TEXTO ▪ FRANCIA

ESCALA

DENIS DIDEROT Y JEAN D'ALEMBERT (EDITORES)

Pocos libros han tenido una influencia tan profunda como la *Encyclopédie, ou Dictionnaire raisonné des sciences, des arts et des métiers (Enciclopedia, o Diccionario razonado de las ciencias, las artes y los oficios)*. Esta obra titánica fue el primer compendio completo del saber humano, y pretendía llevar a la gente la idea de la Ilustración de que el futuro pertenecía a la humanidad y la razón.

La *Enciclopedia* empezó como una traducción francesa de una obra inglesa, *Cyclopædia*, escrita por Ephraim Chambers en 1728. No obstante, bajo la batuta de Denis Diderot y Jean d'Alembert (1717–1783), creció hasta convertirse en una inmensa obra que empleó a más de 150 autores, incluidos algunos de los pensadores más brillantes de la época, como Voltaire (1694–1778) y Jean-Jacques Rousseau (p. 211). En la *Enciclopedia*, Diderot y D'Alembert se propusieron reunir todo el conocimiento disponible sobre el mundo. Dividieron la información en tres categorías: Memoria, Razón e Imaginación. No había temas mayores o menores, y se trataban desde grandes ideas, como la monarquía absoluta y la intolerancia, hasta tareas de la vida cotidiana, como la preparación de mermelada.

El mensaje democrático de la *Enciclopedia* suponía un desafío deliberado a la autoridad de los jesuitas, celosos guardianes del conocimiento, así como a la idea de que cualquier persona tenía derecho a gobernar sobre otra. A fin de evitar el conflicto con los censores, las críticas a la Iglesia y al Estado aparecían veladas. No obstante, Luis XV (1710–1774) prohibió la obra en 1759, lo que provocó que los colaboradores se vieran obligados a escribir en secreto, y Diderot siguió editando volúmenes solo con ilustraciones (exentas de prohibición). Diderot supervisó la obra hasta 1772; para entonces se componía de 28 volúmenes, con unos 72 000 artículos y 3000 ilustraciones.

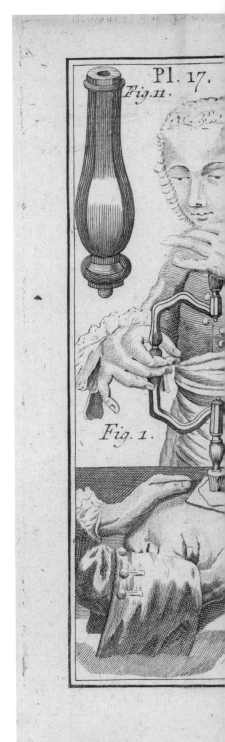

DENIS **DIDEROT**

1713–1784

Denis Diderot fue un filósofo francés y uno de los grandes escritores del siglo XVIII. Dedicó su vida a la *Enciclopedia*.

Diderot se educó con los jesuitas y estaba encaminado a convertirse en sacerdote, pero acabó dedicándose a escribir obras de teatro y novelas, como *Jacques el Fatalista*. Sus opiniones políticas le llevaron al conflicto con las autoridades, y en 1749 fue encarcelado por su ataque a la religión en *Carta sobre los ciegos*. Su fama como artífice del pensamiento moderno viene de su papel en la creación de la *Enciclopedia*. En 1773, la emperatriz rusa Catalina la Grande lo convocó a San Petersburgo para conversar con él. Tras una vida de escasez, Diderot pasó sus últimos días y murió en un lujoso apartamento de París, cortesía de Catalina.

▲ **OBRA CENSURADA** Interesado por sus artículos censurados (46 de ellos firmados por Diderot), el coleccionista estadounidense Douglas Gordon compró en 1933 este «volumen XVIII» único. Se cree que podría haber pertenecido al editor de la *Enciclopedia* André Le Breton.

El propósito de una enciclopedia es reunir todo el conocimiento disperso por la superficie de la Tierra [...] para que [...] nuestros descendientes, siendo más instruidos, puedan ser más virtuosos y felices.

DENIS DIDEROT, *ENCICLOPEDIA*

▼ **RAMAS DE CONOCIMIENTO** La *Enciclopedia* se estructura en torno a tres ramas principales de conocimiento: Memoria, Razón e Imaginación. La Memoria abarca la historia; la Razón se ocupa de la filosofía y las ciencias, y la Imaginación, de la literatura y las artes. Esta lámina, dedicada a la cirugía (dentro del ámbito de la Razón), muestra a un cirujano abriendo el cráneo de un paciente junto a una selección de instrumentos quirúrgicos.

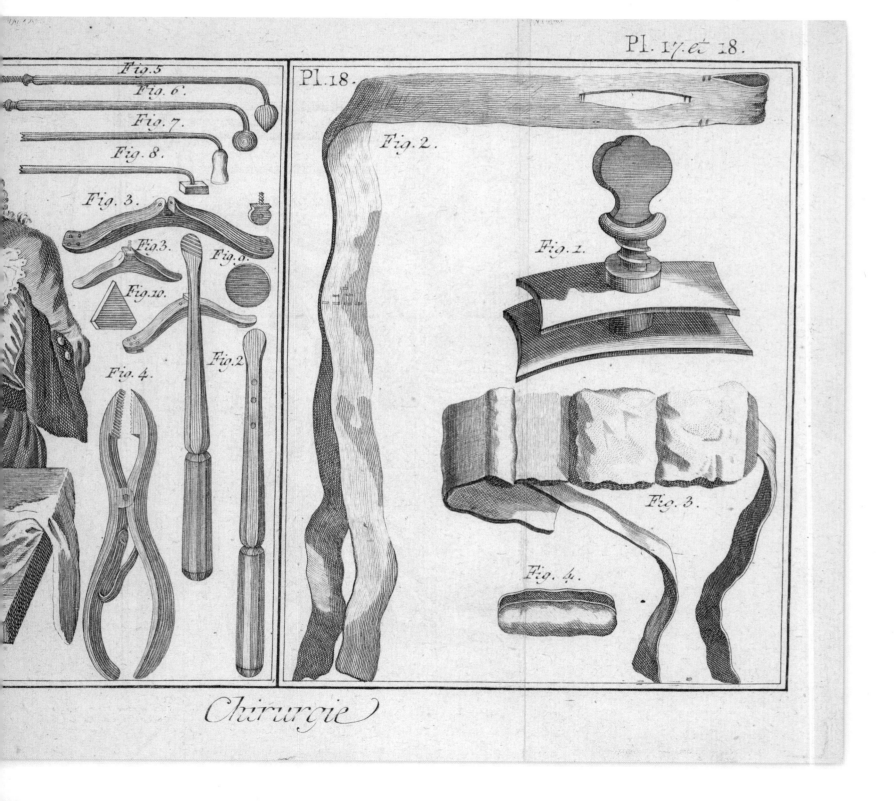

Chirurgie

En detalle

FRONTISPICE DE L'ENCYCLOPEDIE.

◀ **IMAGEN ALEGÓRICA** El grabado del frontispicio de la *Enciclopedia* lo realizó el artista francés Charles-Nicolas Cochin (1715–1790) en 1764, y refleja la manera en que la obra presenta el conocimiento, con la Verdad en el centro, rodeada de la Imaginación, la Razón, la Memoria y otras muchas representaciones alegóricas, como la Geometría y la Poesía. Significativamente, Cochin representó a la Verdad cubierta por un velo, iluminada por la Razón y la Filosofía, mientras que la Teología es una de sus sirvientas. Diderot describió la escena como «una obra de composición sumamente ingeniosa».

▼ **OFICIOS ILUSTRADOS** Las ilustraciones de esta entrada sobre los artificieros, incluida en la sección de la Memoria, son típicas de la *Enciclopedia*. La parte superior representa una escena del taller del artesano, y la inferior, las herramientas del oficio. Si bien los editores alegaban haber visitado los talleres en aras de ofrecer una visión realista, esta escena destila tranquilidad y orden, a diferencia del caos que reinaba en tales lugares.

▼ **SÍNTESIS GRÁFICA** Los 11 volúmenes de grabados estaban concebidos para complementar a los 17 volúmenes de texto, además de ofrecer al lector una información básica fácilmente accesible. En la parte superior de esta lámina dedicada a la música, perteneciente a la sección de la Imaginación, un plano y su leyenda correspondiente presentan el sistema de organización ideal de los instrumentos en una orquesta.

Artificier.

Musique.

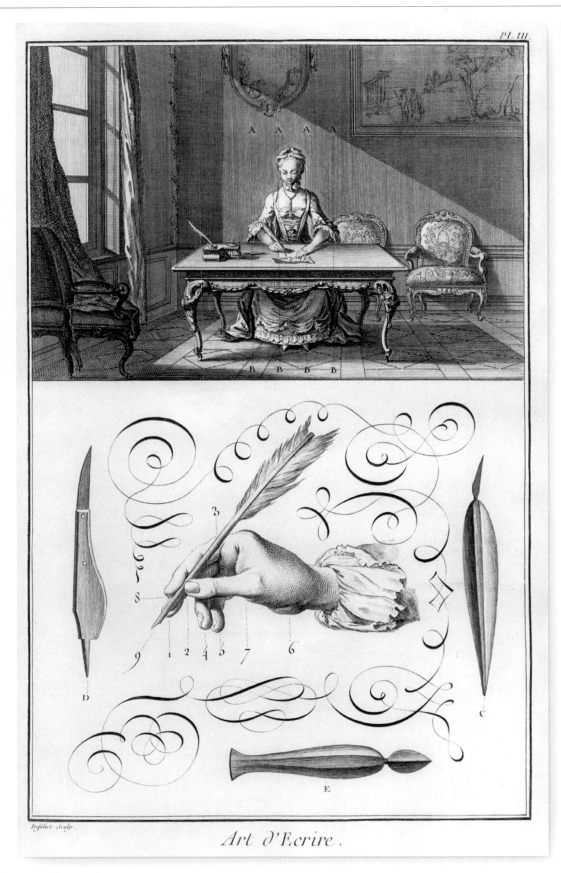

PL. III.

Art d'Ecrire.

▲ DISEÑO DE LÁMINA Esta lámina, perteneciente a la sección de la Razón, sigue el mismo esquema que las ilustraciones de los oficios para representar el «arte de escribir». Los diseños de más de 900 láminas se atribuyen a Louis-Jacques Goussier, quien también participó en la *Enciclopedia* como escritor. La mayoría de los grabados se realizaron mucho tiempo después de los artículos.

TEXTOS **RELACIONADOS**

Suele pensarse que la *Encyclopædia Britannica* es el diccionario más antiguo del mundo, pero en realidad salió 40 años después de la *Cyclopædia* de Ephraim Chambers, que se publicó en 1728 y fue el punto de partida para la *Encyclopédie* de Diderot. No obstante, el proyecto de Chambers no sobrevivió a la muerte de su autor en 1740 (salvo una reedición excepcional en 1778), y en cambio, la *Britannica* sigue vigente hoy en día, 250 años después de su primera edición, y sigue actualizándose periódicamente.

La *Encyclopædia Britannica*, cuya primera edición vio la luz en 1768, fue una creación del impresor Colin Macfarquhar y el grabador Andrew Bell, ambos residentes en Edimburgo, ciudad que tuvo un importante papel para la Ilustración. La primera edición salió en una serie de gruesos panfletos semanales, o «números», que llegaban a los clientes previo pago de una suscripción. Posteriormente, los números se encuadernaron en tres volúmenes: A-B, C-L y M-Z. El encargado de editar el texto fue un joven llamado William Smellie, quien tenía como referentes a los grandes pensadores de la época. El éxito de la obra fue tan grande que en 1783 salió una segunda edición.

A lo largo de sus 15 ediciones oficiales, la *Britannica* continuó creciendo, y a finales del siglo XIX sus dimensiones eran tales que para muchos representaba la máxima autoridad en cualquier tema. A partir de 1933, la *Britannica* adoptó una política de «revisión continua», a fin de actualizar los artículos con cierta regularidad. En la última edición impresa, de 2010, la obra ocupaba 32 volúmenes. Hoy solo se produce en formato digital.

▲ Estas páginas son de una edición de la *Britannica* de finales del siglo XIX, cuando la obra alcanzó el cénit de su prestigio con la colaboración de algunas de las máximas autoridades de cada ámbito. Incluía artículos de ciencia firmados por James Clerk Maxwell y Thomas H. Huxley.

A Dictionary of the English Language

1755 ▪ IMPRESO ▪ 43,2 × 30,5 cm ▪ 2300 PÁGINAS (2 VOLÚMENES) ▪ REINO UNIDO

ESCALA

SAMUEL JOHNSON

La publicación de *A Dictionary of the English Language*, de Samuel Johnson, en abril de 1755 culminó la que posiblemente fue la proeza más extraordinaria de la literatura inglesa. Esta obra en dos volúmenes surgió a iniciativa de un grupo de editores y libreros de Londres que deseaban producir el diccionario definitivo de la lengua inglesa, con unas normas de ortografía y de uso aceptadas, para satisfacer la demanda de un creciente público letrado. Así, este ambicioso proyecto, cuyo propósito era fijar y entender el lenguaje con la misma precisión que los hallazgos científicos de su tiempo, concordaba a la perfección con las inquietudes de la Ilustración, que incluían la necesidad de codificar el mundo del conocimiento, en trepidante expansión. El resultado sigue siendo un monumento a su único autor, Johnson.

Además de ser una deslumbrante muestra de erudición, este diccionario estableció unas normas lexicográficas nuevas. Determinaba cómo y por qué los diccionarios debían ceñirse a un orden, y explicaba la etimología de las palabras, que definía con exquisita precisión. Johnson ilustró las definiciones con una nutrida colección de citas, más de 114000 en total. El hecho de que las citas pertenecieran, sobre todo, a los autores más admirados por Johnson (como Shakespeare, Milton, Dryden y Pope) reafirmó la idea de que la literatura era, en palabras del propio Johnson, la «mayor gloria» de Inglaterra.

A pesar de haber sido escrito en solo nueve años, el diccionario era extraordinariamente meticuloso, exhaustivo y conciso. Durante más de 170 años fue el único diccionario de referencia para la lengua inglesa, hasta que en 1928 fue desbancado por *The Oxford English Dictionary*, en diez volúmenes.

SAMUEL **JOHNSON**

1709-1784

Samuel Johnson (también conocido como Dr. Johnson) fue un crítico y escritor inglés. *A Dictionary of the English Language* fue una gran obra innovadora que lo convirtió en una de las grandes figuras de la literatura del siglo XVIII.

Los orígenes de Johnson eran humildes. Nació en Lichfield, un pueblo de las Midlands (Inglaterra), en el seno de una familia de libreros empobrecidos, y de niño tuvo una salud frágil. Acudió a la escuela secundaria, y en 1778 ingresó en la Universidad de Oxford, pero hubo de abandonar al cabo de poco por falta de recursos. Para sobrevivir, Johnson trabajó como periodista en Londres, y siendo un veinteañero se casó con una mujer 25 años mayor que él. Su futuro se auguraba más bien sombrío, pues a menudo estaba al borde de la ruina financiera, pero su talento era obvio: tenía una increíble capacidad de trabajo, además de un entendimiento instintivo del poder de las palabras, tanto las ajenas como las propias. Su reputación literaria se disparó, y Johnson recibió el encargo de escribir *A Dictionary of the English Language*, un verdadero reto del que salió coronado como el titán literario de Londres. Además del logro de escribir el libro en sí, el mérito particular de Johnson fue imbuir la obra de su propia personalidad. Enterrado en la abadía de Westminster en 1784, Johnson sigue siendo una de las mayores autoridades de la literatura inglesa.

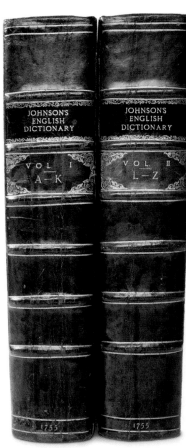

◄ **TOMOS PESADOS** El diccionario de Johnson, publicado en dos tomos, fue tan destacado por su tamaño como por su contenido. Esta verdadera obra de erudición es aún hoy uno de los diccionarios más famosos de la historia.

BON

...bomb in the chamber beneath.
Bacon's Natural Hist. Nº 151.

...filled with gunpowder, and furnished, or wooden tube, filled with blown out from a mortar, which makes. The fuse, being set on fire the gunpowder, which goes off pieces with incredible violence; besieging towns. The largest are neter. By whom they were invented time is uncertain, some fixing it.
Chambers.

...missive iron pours. *Rowe.*
ub Gradivus roars.
...] To fall upon with bombs;

...Namur,
...er afraid is, *Prior.*
...cure,
...feare the ladies.
...and chest.] A kind of cheft filled with gunpowder, and blow it up in the air, with they are now much disused.
Chambers.

...of ship, strongly built, to bear a mortar, when bombs are to be

...with bomb-vessels, hope to succour its arsenal gallies and men of
Addison on Italy.
...] A great gun; a cannon:

...twelve great bombards, whereof the air, which, falling down on the houses. *Knolles's History.*
...he noun.] To attack with

...glish failing in their attempts ...oured to blow up a fort, and
Addison on Medals.
...rd.] The engineer whose em-

...sometimes into the midst of a ...and him with terrour and com-
Tatler, Nº 88.
...bard.] An attack made upon

...to it.
...bombardment, though it is not
Addison on Italy.
...from bombycinus, silken, Lat.]
...ang.

...ns to be derived from Bombaf-
...celsus; a man remarkable for
...ligible language.] Fustian; big

...oe, soldiers bombaft,
...or the terms of law,
...s to draw
Donne.
...oetry to be concluded bombaft,
...cause they are not affected with
...en's State of Innocence, Preface.
...] High founding; of big

...de and purpose,
... circumstance,
...of war. *Shakesp. Othello.*
...Lat.] Sound; noise; re-

...ence the bombilation of guns,
...putter, mixt in a due propor-
...e report, and also the force of
...mi's Vulgar Errours, b. ii. c. 5.
...at.] Silken; made of filk.D.
...gown.] A whore.

...were. *Shakesp. Henry IV.*
...of buffalo, or wild bull.
...] A species of pear, fo call-
...e gardener. See PEAR.
...is written indifferently, in
...See BAND.]
...y one is bound.
...both bound together;
...my bands afunder,
Shakesp. Comedy of Errours.
...gether.
...ation to the extremities of the
...ble hoops, what bond he can
...tter in fo close a preffure to-
Locke.

Observe, in working up the walls, that no fide of the houfe, nor any part of the walls, be wrought up three feet above the other, before the next adjoining wall be wrought up to it, fo that they may be all joined together, and make a good bond.
Mortimer's Hufbandry.

4. Chains; imprifonment; captivity.
Whom I perceived to have nothing laid to his charge, worthy of death, or of bands. *Acts, xxiii. 29.*

5. Cement of union; caufe of union; link of connexion.
Wedding is great Juno's crown;
O bleffed bond of board and bed! *Shakesp. As you like it.*
Love cools, brothers divide, and the bond is cracked 'twixt fon and father. *Shakesp. King Lear.*

6. A writing of obligation to pay a fum, or perform a contract.
Go with me to a notary, feal me there
Your fingle bond. *Shakesp. Merchant of Venice.*
What if I ne'er confent to make you mine;
My father's promife ties me not to time;
And bonds without a date, they fay are void. *Dryden.*

7. Obligation; law by which any man is obliged.
Unhappy that I am! I cannot heave
My heart into my mouth: I love your majefty
According to my bond, no more nor lefs. *Shakesp. K. Lear.*
Take which you pleafe, it diffolves the bonds of government and obedience. *Locke.*

BOND. adj. [from bind, perhaps for bound; from zebonden, Saxon.] Captive; in a fervile ftate.
Whether we be Jews or Gentiles, whether we be bond or free. *1 Cor. xii. 13.*

BO'NDAGE. n. f. [from bond.] Captivity; imprifonment; ftate of reftraint.
You only have overthrown me, and in my bondage confifts my glory. *Sidney, b. ii.*
Say, gentle princefs, would you not fuppofe
Your bondage happy, to be made a queen?—
—To be a queen in bondage, is more vile
Than is a flave in bafe fervility. *Shakesp. Henry VI. p. i.*

Our cage
We make a choir, as doth the prifon'd bird,
And fing our bondage freely. *Shakesp. Cymbeline.*
He muft refolve by no means to be enflaved, and brought under the bondage of obferving oaths, which ought to vanifh, when they ftand in competition with eating or drinking, or taking money. *South.*
The king, when he defign'd you for my guard,
Refolv'd he would not make my bondage hard. *Dryden.*
If he has a ftruggle for honour, the is in a bondage to love; which gives the ftory its turn that way. *Pope; notes on Iliad.*

BO'NDMAID. n. f. [from bond, captive, and maid.] A woman flave.
Good fifter, wrong me not, nor wrong yourfelf,
To make a bondmaid and a flave of me. *Shakesp. T. Shrew.*

BO'NDMAN. n. f. [from bond and man.] A man flave.
Amongft the Romans, in making of a bondman free, was it not wondered wherefore fo great ado fhould be made; the mafter to prefent his flave in fome court, to take him by the hand, and not only to fay, in the hearing of the publick magiftrate, I will that this man become free; but, after thofe folemn words uttered, to ftrike him on the cheek, to turn him round, the hair of his head to be fhaved off, the magiftrate to touch him thrice with a rod; in the end, a cap and a white garment given him. *Hooker, b. iv. § 1.*
O freedom! firft delight of human kind;
Not that which bondmen from their mafters find. *Dryden.*

BONDSE'RVANT. n. f. [from bond and fervant.] A flave; a fervant without the liberty of quitting his mafter.
And if thy brother, that dwelleth by thee, be waxen poor, and be fold unto thee; thou fhalt not compel him to ferve as a bondfervant. *Lev. xxv. 39.*

BONDSE'RVICE. n. f. [from bond and fervice.] The condition of a bondfervant; flavery.
Upon thofe did Solomon levy a tribute of bondfervice. *1 Kings, ix. 21.*

BO'NDSLAVE. n. f. [from bond and flave.] A man in flavery; a flave.
Love enjoined fuch diligence, that no apprentice, no, no bondflave, could ever be, by fear, more ready at all commandments, than that young princefs was. *Sidney, b. ii.*
All her ornaments are taken away; of a freewoman fhe is become a bondflave. *1 Mac. ii. 11.*
Commonly the bondflave is fed by his lord, but here the lord was fed by his bondflave. *Sir J. Davies on Ireland.*

BO'NDSMAN. n. f. [from bond and man.]
1. A flave.
Carnal greedy people, without fuch a precept, would have no mercy upon their poor bondfmen and beafts. *Derh. Ph. Theol.*
2. A perfon bound, or giving fecurity for another.

BO'NDSWOMAN. n. f. [from bond and woman.] A woman flave.
My lords, the fenators
Are fold for flaves, and their wives for bondfwomen.
Ben. Johnfon's Catiline.
BONE.

BON

BONE. n. f. [ban, Saxon.]
1. The folid parts of the body of an animal are made up of hard fibres, tied one to another by fmall tranfverfe fibres, as thofe of the mufcles. In a fœtus they are porous, foft, and eafily difcerned. As their pores fill with a fubftance of their own nature, fo they increafe, harden, and grow clofe to one another. They are all fpongy, and full of little cells, or are of a confiderable firm thicknefs, with a large cavity, except the teeth; and where they are articulated, they are covered with a thin and ftrong membrane, called the periofteum. Each bone is much bigger at its extremity than in the middle, that the articulations might be firm, and the bones not eafily put out of joint. But, becaufe the middle of the bone fhould be ftrong, to fuftain its alloted weight, and refift accidents, the fibres are there more clofely compacted together, fupporting one another; and the bone is made hollow, and confequently not fo eafily broken, as it muft have been, had it been folid and fmaller. *Quincy.*
Thy bones are marrowlefs, thy blood is cold. *Macbeth.*
There was lately a young gentleman bit to the bone. *Quincy.*

2. A fragment of meat; a bone with as much flefh as adheres to it.
Like Æfop's hounds, contending for the bone,
Each pleaded right, and would be lord alone. *Dryden.*

3. To be upon the bones. To attack.
Pufs had a month's mind to be upon the bones of him, but was not willing to pick a quarrel. *L'Eftrange.*

4. To make no bones. To make no fcruple; a metaphor taken from a dog, who readily fwallows meat that has no bones.

5. Bones. A fort of bobbins, made of trotter bones, for weaving bonelace.

6. Bones. Dice.
But then my ftudy was to cog the dice,
And dext'roufly to throw the lucky fice:
To fhun ames ace that fwept my ftakes away;
And watch the box, for fear they fhould convey
Falfe bones, and put upon me in the play. *Dryden's Perf.*

To BONE. v. a. [from the noun.] To take out the bones from the flefh.

BO'NELACE. n. f. [from bone and lace; the bobbins with which lace is woven being frequently made of bones.] Flaxen lace, fuch as women wear on their linen.
The things you follow, and make fongs on now, fhould be fent to knit, or fit down to bobbins or bonelace. *Tatler.*
We deftroy the fymmetry of the human figure, and foolifhly contrive to call off the eye from great and real beauties, to childifh gewgaw ribbands and bonelace. *Spectator, Nº 99.*

BO'NELESS. adj. [from bone.] Without bones.
I would, while it was fmiling in my face,
Have pluckt my nipple from his bonelefs gums,
And dafht the brains out. *Shakefp. King Lear.*

To BO'NESET. v. n. [from bone and fet.] To reftore a bone out of joint to its place; or join a bone broken to the other part.
A fractured leg fet in the country by one pretending to bonefetting. *Wifeman's Surgery.*

BO'NESETTER. n. f. [from bonefet.] A chirurgeon; one who particularly profeffes the art of reftoring broken or luxated bones.
At prefent my defire is only to have a good bonefetter.
Denham's Sophy.

BO'NFIRE. n. f. [from bon, good, Fr. and fire.] A fire made for fome publick caufe of triumph or exultation.
Ring ye the bells to make it wear away,
And bonfires make all day. *Spenfer's Epithalamium.*
How came fo many bonfires to be made in queen Mary's days? Why, the had abufed and deceived her people. *South.*
Full foon by bonfires, and by bell,
We learnt our liege was paffing well. *Gay.*

BO'NGRACE. n. f. [bonne grace, Fr.] A forehead-cloth, or covering for the forehead. *Skinner.*
I have feen her befet all over with emeralds and pearls, hanged in rows about her cawl, her peruke, her bongrace, and chaplet. *Hakewell on Providence.*

BO'NNET. n. f. [bonet, Fr.] A covering for the head; a hat; a cap.
Go to them with this bonnet in thy hand,
And thus far having ftretch'd it, here be with them,
Thy knee buffing the ftones; for, in fuch bufinefs,
Action is eloquence. *Shakefp. Coriolanus.*
They had not probably the ceremony of veiling the bonnet in their falutations; for, in medals, they ftill have it on their heads. *Addifon on ancient Medals.*

BO'NNET. [In fortification.] A kind of little ravelin, without any ditch, having a parapet three feet high, anciently placed before the points of the faliant angles of the glacis; being pallifadoed round: of late alfo ufed before the angles of baftions, and the points of ravelins.

BO'NNET à preftre, or prieft's cap, is an outwork, having at the head three faliant angles, and two inwards. It differs from the double tenaille, becaufe its fides, inftead of being parallel, grow narrow at the gorge, and open wider at the front.

BO'NNETS. [In the fea language.] Small fails fet on the courfes

BOO

on the mizzen, mainfail, and forefail of a fhip, when thefe are too narrow or fhallow to cloath the maft, or in order to make more way in calm weather. *Chambers.*

BO'NNILY. adv. [from bonny.] Gayly; handfomely; plumply.

BO'NNINESS. n. f. [from bonny.] Gayety; handfomenefs; plumpnefs.

BO'NNY. adj. [from bon, bonne, Fr. It is a word now almoft confined to the Scottifh dialect.]
1. Handfome; beautiful.
Match to match I have encounter'd him,
And made a prey for carrion kites and crows,
Ev'n of the bonny beaft he lov'd fo well. *Shakefp. Henry VI.*
Thus wail'd the louts in melancholy ftrain,
Till bonny Sufan fped acrofs the plain. *Gay's Paftorals.*
2. Gay; merry; frolickfome; cheerful; blithe.
Then figh not fo, but let them go,
And be you blithe and bonny. *Shakefp. Much ado about N.*
3. It feems to be generally ufed in converfation for plump.

BONNY-CLABBER. n. f. A word ufed in fome counties for four buttermilk.
We fcorn, for want of talk, to jabber,
Of parties o'er our bonny-clabber;
Nor are we ftudious to enquire,
Who votes for manours, who for hire. *Swift.*

BO'NUM MAGNUM. n. f. See PLUM; of which it is a fpecies.

BO'NY. adj. [from bone.]
1. Confifting of bones.
At the end of this hole is a membrane, faftened to a round bony limb, and ftretched like the head of a drum; and therefore, by anatomifts, called tympanum. *Ray on the Creation.*
2. Full of bones.

BO'OBY. n. f. [a word of no certain etymology; Henfhaw thinks it a corruption of bull-beef ridiculoufly; Skinner imagines it to be derived from bobo, foolifh, Span. Junius finds bovelard to be an old Scottifh word for a coward, a contemptible fellow; from which he naturally deduces booby; but the original of bovelard is not known.] A dull, heavy, ftupid fellow; a lubber.
But one exception to this fact we find,
That booby Phaon only was unkind,
An ill-bred boatman, rough as waves and wind. *Prior.*
Young mafter next muft rife to fill him wine,
And ftarve himfelf to fee the booby dine. *King.*

BOOK. n. f. [boc, Sax. fuppofed from boc, a beech; becaufe they wrote on beechen boards, as liber in Latin, from the rind of a tree.]
1. A volume in which we read or write.
See a book of prayer in his hand;
True ornaments to know a holy man. *Shakefp. Richard III.*
Receive the fentence of the law for fins,
Such as by God's book are adjudg'd to death. *Shakefp. Henry IV.*
But in the coffin that had the books, they were found as frefh as if they had been but newly written; being written on parchment, and covered over with watch candles of wax. *Bacon.*
Books are a fort of dumb teachers; they cannot anfwer fudden queftions, or explain prefent doubts: this is properly the work of a living inftructor. *Watts.*
2. A particular part of a work.
The firft book we divide into fections; whereof the firft is thefe chapters paft. *Burnet's Theory of the Earth.*
3. The regifter in which a trader keeps an account of his debts.
This life
Is nobler than attending for a check;
Prouder, than ruffling in unpaid for filk:
Such gain the cap of him that makes them fine,
Yet keeps his book uncrofs'd. *Shakefp. Cymbeline.*
4. In books. In kind remembrance.
I was fo much in his books, that, at his deceafe, he left me the lamp by which he ufed to write his lucubrations. *Addifon.*
5. Without book. By memory; by repetition; without notes.
Sermons read they abhor in the church; but fermons without book, fermons which fpend their life in their birth, and may have publick audience but once. *Hooker, b. v. § 21.*

To BOOK. v. a. [from the noun.] To regifter in a book.
I befeech your grace, let it be booked with the reft of this day's deeds; or I will have it in a particular ballad elfe, with mine own picture on the top of it. *Shakefp. Henry IV. p. ii.*
He made wilful murder high treafon; he caufed the marchers to book their men, for whom they fhould make anfwer.
Davies on Ireland.

BOOK-KEEPING. n. f. [from book and keep.] The art of keeping accounts, or recording the tranfactions of a man's affairs, in fuch a manner, that at any time he may thereby know the true ftate of the whole, or any part, of his affairs, with clearnefs and expedition. *Harris.*

BO'OKBINDER. n. f. [from book and bind.] A man whofe profeffion it is to bind books.

BO'OKFUL. adj. [from book and full.] Full of notions gleaned from books; crouded with undigefted knowledge.
The

Allá donde dirigiese mi mirada, aparecía confusión por esclarecer y caos por ordenar.

SAMUEL JOHNSON, PREFACIO DE *A DICTIONARY OF THE ENGLISH LANGUAGE*

En detalle

DICTIONARY

OF THE

ENGLISH LANGUAGE:

IN WHICH

The WORDS are deduced from their ORIGINALS,

AND

ILLUSTRATED in their DIFFERENT SIGNIFICATIONS

BY

EXAMPLES from the beſt WRITERS.

TO WHICH ARE PREFIXED,

A HISTORY of the LANGUAGE,

AND

AN ENGLISH GRAMMAR.

BY SAMUEL JOHNSON, A.M.

IN TWO VOLUMES.

VOL. I.

Cum tabulis animum cenſoris ſumet honeſti :
Audebit quæcunque parum ſplendoris habebunt,
Et ſine pondere erunt, et honore indigna ferentur,
Verba movere loco ; quamvis invita recedant,
Et verſentur adhuc intra penetralia Veſtæ :
Obſcurata diu populo bonus eruet, atque
Proferet in lucem ſpecioſa vocabula rerum,
Quæ priſcis memorata Catonibus atque Cethegis,
Nunc ſitus informis premit et deſerta vetuſtas. HOR.

LONDON,
Printed by W. STRAHAN,
For J. and P. KNAPTON; T. and T. LONGMAN; C. HITCH and L. HAWES;
A. MILLAR; and R. and J. DODSLEY.
MDCCLV.

LOVE. *n. ſ.* [from the verb.]
1. The paſſion between the ſexes.
 Hearken to the birds *love*-learned ſong,
The dewie leaves among ! *Spenſer.*
 While idly I ſtood looking on,
I found th' effect of *love* in idleneſs. *Shakſp.*
 My tales of *love* were wont to weary you ;
I know you joy not in a *love* diſcourſe. *Shakſp.*
 I look'd upon her with a ſoldier's eye,
That lik'd, but had a rougher taſk in hand
Than to drive liking to the name of *love*. *Shakſp.*
 What need a vermil-tinctur'd lip for that,
Love-darting eyes, or treſſes like the morn ? *Milt.*
 Love quarrels oft in pleaſing concord end,
Not wedlock treachery, endang'ring life. *Milton.*
 A *love* potion works more by the ſtrength of charm
than nature. *Collier.*
 You know y' are in my power by making *love*.
 Dryden.
 Let mutual joys our mutual truſt combine,
And *love*, and *love*-born confidence be thine. *Pope.*
 Cold is that breaſt which warm'd the world
 before,
And theſe *love*-darting eyes muſt roll no more. *Pope.*
2. Kindneſs ; good-will ; friendſhip.
 What love, think'ſt thou, I ſue ſo much to get ?
My *love* till death, my humble thanks, my prayers ?
That *love* which virtue begs, and virtue grants.
 Shakſpeare.
 God brought Daniel into favour and tender *love*
with the prince. *Daniel.*
 The one preach Chriſt of contention, but the
other of *love*. *Philippians.*
 By this ſhall all men know that ye are my diſci-
ples, if ye have *love* one to another. *John.*
 Unwearied have we ſpent the nights,
Till the Ledean ſtars, ſo fam'd for *love*,
Wonder'd at us from above. *Cowley.*
3. Courtſhip.
 Demetrius
Made *love* to Nedar's daughter Helena,
And won her ſoul. *Shakſpeare.*
 If you will marry, make your *loves* to me,
My lady is beſpoke. *Shakſpeare.*
 The enquiry of truth, which is the *love*-making or
wooing of it ; the knowledge of truth, the pre-
ference of it ; and the belief of truth, the enjoying
of it, is the ſovereign good of human nature. *Bacon.*
4. Tenderneſs ; parental care.
 No religion that ever was, ſo fully repreſents the
goodneſs of God, and his tender *love* to mankind,
which is the moſt powerful argument to the love of
God. *Tillotſon.*
5. Liking ; inclination to : as, the *love* of
one's country.
 In youth, of patrimonial wealth poſſeſt,
The *love* of ſcience faintly warm'd his breaſt. *Fent.*
6. Object beloved.
 Open the temple gates unto my *love*. *Spenſer.*
 If that the world and love were young
And truth in every ſhepherd's tongue ;
Theſe pretty pleaſures might we move,
To live with thee, and be thy *love*. *Shakſpeare.*
 The baniſh'd never hopes his *love* to ſee. *Dryden.*

▲ **PORTADA** La portada del diccionario de Johnson, a diferencia del resto de la obra, tenía tinta roja y negra. Incluye una cita en latín de la *Epístola* de Horacio, en la que el poeta romano se dirige a quienes desean escribir poesía. Este diccionario se imprimió en papel de la mayor calidad, que costó 1600 libras, una suma mayor que la que cobró el propio Johnson por escribirlo.

▲ **CITAS ABUNDANTES** La abrumadora cantidad de citas (más de 114 000) que Johnson incorporó a la obra se debe, en parte, a la privilegiada memoria del autor, pero también, más concretamente, a su familiaridad con una gran variedad de obras literarias. Se dice que mientras trabajó en su diccionario, leyó más de dos mil libros de 500 autores diferentes.

OA'TMEAL. *n. f.* [*panicum.*] An herb.
Ainsworth.

OATS. *n. f.* [aten, Sax.] A grain, which in England is generally given to horses, but in Scotland supports the people.

It is of the grass leaved tribe; the flowers have no petals, and are disposed in a loose panicle: the grain is eatable. The meal makes tolerable good bread. *Miller.*

The *oats* have eaten the horses. *Shakspeare.*

It is bare mechanism, no otherwise produced than the turning of a wild *oatbeard*, by the insinuation of the particles of moisture. *Locke.*

For your lean cattle, fodder them with barley straw first, and the *oat* straw last. *Mortimer.*

His horse's allowance of *oats* and beans, was greater than the journey required. *Swift.*

OA'TTHISTLE. *n. f.* [*oat* and *thistle.*] An herb.
Ainsw.

DEOPPILA'TION. *n. f.* [from *deoppilate.*] The act of clearing obstructions; the removal of whatever obstructs the vital passages.

Though the grosser parts be excluded again, yet are the dissoluble parts extracted, whereby it becomes effectual in *deoppilations.* *Brown.*

DEO'PPILATIVE. *adj.* [from *deoppilate.*] Deobstruent.

A physician prescribed him a *deoppilative* and purgative apozem. *Harvey.*

DEOSCULA'TION. *n. f.* [*deosculatio*, Lat.] The act of kissing.

We have an enumeration of the several acts of worship required to be performed to images, viz. processions, genuflections, thurifications, and *deosculations.* *Stillingfleet.*

▲ **DEFINICIONES SARDÓNICAS** Además de incluir a las autoridades literarias, Johnson también se deleitó provocando al lector. Así, se burla del lexicógrafo, o compilador de diccionarios, definiéndolo como una «bestia de carga inofensiva»; y aquí, en la entrada de *oats* («avena»), afirma que en Inglaterra, ese grano está reservado a los caballos, mientras que la población escocesa se alimenta de él.

▲ **OMISIONES PECULIARES** Una curiosidad de la obra de Johnson son las omisiones de una serie de palabras de lo más comunes, como «billete» o «rubio». En cambio, muchas de las palabras que escogió eran extrañas y desconocidas para el lector medio, como *deosculation* (de «ósculo», o «beso»), en la imagen, que Johnson definió como «el acto de besar».

▲ **EDICIÓN ABREVIADA** El prohibitivo precio de venta del diccionario original de 1755 (4 libras y 10 chelines), por no hablar de su mastodóntico tamaño, influyó en sus escasas ventas: en torno a 6000 ejemplares en 30 años. La edición abreviada, en esta imagen, costaba 10 chelines, y llegó a un público más amplio y más preparado.

TEXTOS **RELACIONADOS**

Los primeros diccionarios ingleses aparecieron en el siglo XIII con el fin de definir palabras francesas, españolas y latinas. El primer diccionario monolingüe inglés, y el primero en seguir un orden alfabético, fue *A Table Alphabeticall*, un listado de 2543 palabras recopiladas por Robert Cawdrey en 1604.

El afán del siglo XVIII por organizar el conocimiento fue la principal motivación para elaborar y publicar el diccionario de Johnson. En 1807, el lexicógrafo estadounidense Noah Webster (1758-1843) quiso sistematizar el lenguaje norteamericano y se lanzó a elaborar *An American Dictionary of the English Language*, el primer diccionario que incluyó palabras típicamente norteamericanas, el cual, con sus 70 000 entradas, superó al diccionario de Johnson y brindó a Webster la consideración de «padre de la escolarización y la educación en América».

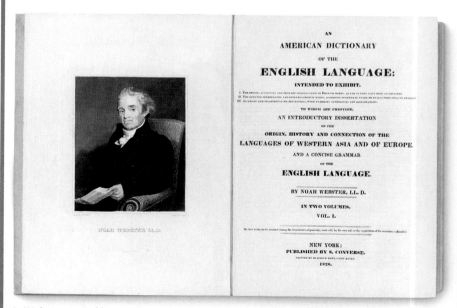

▲ **Webster trabajó** en su diccionario durante 22 años antes de publicarlo en 1828. En la misma línea, fueron necesarios 62 años de trabajo antes de que los diez volúmenes de *The Oxford English Dictionary* vieran la luz en 1928.

Bucólicas, Geórgicas y Eneida

1757 ▪ IMPRESO POR JOHN BASKERVILLE ▪ 30 × 23 cm ▪ 432 PÁGINAS ▪ REINO UNIDO

ESCALA

VIRGILIO

El primer proyecto de imprenta del tipógrafo e impresor John Baskerville, *Bucolica, Georgica et Aeneis*, de Virgilio, fue alabado como una obra maestra de la tipografía y el diseño. El libro, disponible mediante suscripción, tuvo un éxito inmediato, debido en parte a que hacía relativamente poco que se había redescubierto la obra del gran poeta latino, que había sido traducida al inglés a finales del siglo XVII por el poeta John Dryden (1631–1700).

La edición de John Baskerville fue de lo más innovadora. Baskerville había estudiado caligrafía y talla de piedra, y puso esos conocimientos al servicio del diseño y la composición de su nuevo proyecto. Él mismo supervisó todos los aspectos de la producción, tanto técnicos como creativos. Asimismo, rehusó las tipografías existentes y creó una nueva, fina y elegante, hoy conocida como Baskerville. En cuanto a la composición, empleó márgenes amplios y un interlineado muy espaciado, para hacer la lectura más amable. Eligió el papel vitela de James Whatman, cuya suave superficie permitía una delicada impresión. Ya que Whatman solo pudo proporcionar papel para la mitad del libro, el resto se imprimió sobre papel verjurado (ambos tipos eran satinados).

VIRGILIO

70–19 A.C.

Publio Virgilio Marón, el hombre que llegaría a ser el poeta más grande de la antigua Roma, era hijo de un ganadero. Sus épicos poemas influyeron profundamente en la literatura occidental.

El padre de Virgilio albergaba ambiciones para su hijo, y planeó una educación que lo encaminara a una carrera de leyes. Virgilio fue a la escuela en Cremona y Milán antes de llegar a Roma para estudiar derecho, retórica y filosofía, aunque su pasión era la poesía. Uno de sus compañeros de estudios, Octavio, se convertiría en el emperador Augusto, y fue un devoto mecenas del poeta en ciernes. El amor de Virgilio por el paisaje italiano marcó su poesía y le granjeó la aceptación del público general y de las élites políticas. Sus obras más destacadas son las *Bucólicas* (o *Églogas*, poemas pastoriles), las *Geórgicas* (acerca de las labores agrícolas) y la *Eneida*, su última composición, la historia de la fundación de Roma, que dejó inacabada. Tras su muerte, Virgilio se convirtió en una suerte de héroe nacional, y su poesía pasó a enseñarse en las escuelas. Fue una figura muy influyente para otros poetas y fuente de inspiración para Ovidio, Dante y Milton, entre otros.

En detalle

◄ **ESTILO SENCILLO**
En contraste con las portadas de los libros de la época, la versión de Baskerville destacaba por su minimalismo. Limitó la información al título de la obra, autor, editor, fecha y ciudad de publicación (una convención que se sigue aplicando hoy en día).

▲ **TIPOGRAFÍA DE REFERENCIA** El temprano interés de Baskerville por la caligrafía y las horas que pasó diseñando los tipos se reflejan en la composición de su primer libro. La tipografía Baskerville se caracteriza por presentar unos extremos marcados, unas líneas redondeadas y una apariencia espaciosa. Las imprentas de la época no hacían justicia a su tipografía, de modo que modificó su prensa para que secara la tinta nada más tocar el papel. También inventó una tinta negra más brillante, para un acabado más límpido.

242 P. VIRGILII AENEIDOS LIB. VI.

Scrupea, tuta lacu nigro, nemorumque tenebris:
Quam super haud ullæ poterant impune volantes
240 Tendere iter pennis: talis sese halitus atris
Faucibus effundens supera ad convexa ferebat:
Unde locum Graii dixerunt nomine Aornon.
Quatuor hic primum nigrantes terga juvencos
Constituit, frontique invergit vina sacerdos:
245 Et summas carpens media inter cornua setas,
Ignibus imponit sacris libamina prima,
Voce vocans Hecaten, cœloque Ereboque potentem.
Supponunt alii cultros, tepidumque cruorem
Suscipiunt pateris. ipse atri velleris agnam
250 Aeneas matri Eumenidum magnæque sorori
Ense ferit; sterilemque tibi, Proserpina, vaccam.
Tum Stygio Regi nocturnas inchoat aras:
Et solida imponit taurorum viscera flammis,
Pingue superque oleum fundens ardentibus extis.
255 Ecce autem, primi sub lumina Solis et ortus,
Sub pedibus mugire solum, et juga cœpta moveri
Silvarum, visæque canes ululare per umbram,
Adventante Dea. Procul, o, procul este profani,
Conclamat Vates, totoque absistite luco:
260 Tuque invade viam, vaginaque eripe ferrum:
Nunc animis opus, Aenea, nunc pectore firmo.
Tantum effata, furens antro se immisit aperto.
Ille ducem haud timidis vadentem passibus æquat.
Di, quibus imperium est animarum, umbræque silen-
265 Et Chaos, et Phlegethon, loca nocte silentia late; (tes,
Sit mihi fas audita loqui: sit numine vestro
Pandere res alta terra et caligine mersas.
Ibant obscuri sola sub nocte per umbram,

Perque

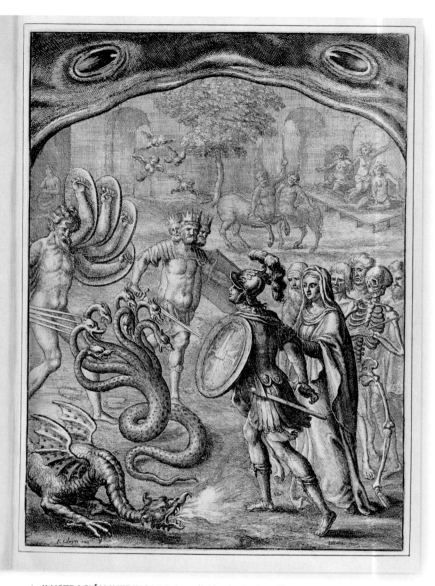

▲ **ILUSTRACIÓN INTRINCADA** La edición de Baskerville contiene varios grabados de intrincado diseño. Esta lámina representa al héroe de la *Eneida* de Virgilio, Eneas, ataviado con una armadura y blandiendo el escudo que le entrega su madre al llegar al inframundo. Las tintas del proceso de grabado podían ser «bruñidas» (o pulidas) sobre la plancha para obtener una impresión luminosa.

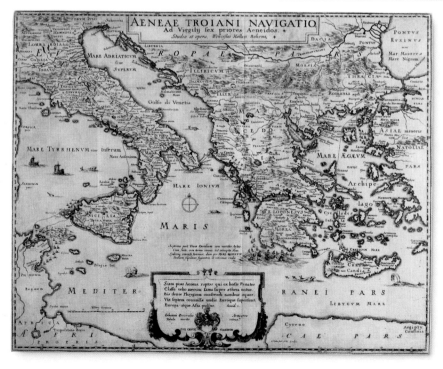

◄ **RUTAS** Un mapa desplegable de Italia y Grecia, insertado antes de la portada, ubicaba el escenario de la *Eneida* de Virgilio. Este mapa traza los viajes del héroe, Eneas, guerrero troyano que viaja hasta Italia y se convierte en el fundador ancestral de Roma.

Me invade una inmensa satisfacción al saber que mi edición de Virgilio ha recibido una acogida tan favorable. ❞

JOHN BASKERVILLE

Tristram Shandy

1759-1767 ▪ IMPRESO ▪ 16,4 × 10,4 cm ▪ 1404 PÁGINAS ▪ REINO UNIDO

ESCALA

LAURENCE STERNE

Tristram Shandy, cuyo título original completo es *The Life and Opinions of Tristram Shandy, Gentleman*, trastocó las convenciones sobre cómo debería escribirse, estructurarse e imprimirse una novela; aún hoy esta humorística obra maestra continúa cuestionando la naturaleza de la ficción y de la lectura. La novela, publicada en nueve volúmenes a lo largo de ocho años, juega con el lector mediante una narración deshilvanada y unas singularidades tipográficas y visuales que explotaron los límites del diseño de impresión. Sterne sustituyó las palabras «malsonantes» por rayas o asteriscos, con lo que atraía la atención sobre ellas al tiempo que simulaba discreción; asimismo, había páginas enteras en blanco, en negro o jaspeadas.

La novela es una autobiografía ficticia en la que Shandy narra su peculiar existencia. Aunque arranca con una trama lineal y ordenada, los temas se abandonan y se recuperan aleatoriamente, los capítulos se interrumpen y se retoman después, y su ausencia se comenta; además, la paginación es en ocasiones incoherente. Sterne/Shandy también apela a menudo al lector, obligándolo a implicarse en la historia.

En el primer volumen, Shandy se percata de la dificultad de determinar con precisión el momento exacto en que da comienzo su vida. A partir de ahí, interrumpe constantemente su narración con un torrente de digresiones que versan sobre los temas más dispares y que avanzan y retroceden en el tiempo. Las historias dentro de historias, así como la expresión de las opiniones, tanto de Shandy como de los demás personajes, sirven para posponer la «acción»: en el tercer volumen, Shandy aún no ha nacido. Los detalles de su vida aparecen intercalados entre las opiniones y anécdotas de su excéntrica familia.

Tristram Shandy tuvo un éxito inmediato, y hoy se considera la obra precursora de la literatura posmoderna.

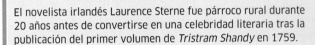

LAURENCE **STERNE**

1713-1768

El novelista irlandés Laurence Sterne fue párroco rural durante 20 años antes de convertirse en una celebridad literaria tras la publicación del primer volumen de *Tristram Shandy* en 1759.

Sterne pasó sus primeros años en Irlanda, a causa de los diferentes destinos de su padre (que era soldado), y en 1724 fue enviado a estudiar al condado de Yorkshire, en el norte de Inglaterra. Más tarde ingresó en la Universidad de Cambridge, donde se graduó en 1737, y un año después se ordenó en la Iglesia anglicana y fue nombrado vicario de Sutton-on-the-Forest, cerca de York. En 1741 se casó con Elizabeth Lumley, con quien tuvo una hija. No fue un matrimonio afortunado: ella sufría crisis nerviosas, y él le era infiel.

Sterne emergió como figura literaria de manera repentina en 1759, con la publicación de *A Political Romance*, una sátira sobre el clero de York. El libro desató una controversia inmediata y sepultó su carrera eclesiástica. Ese mismo año se publicaron los dos primeros volúmenes de *Tristram Shandy*, que Sterne pagó de su bolsillo. Se convirtió en una celebridad en toda Europa, hizo fortuna y cumplió una vieja ambición: «[…] no escribo para ganarme el pan, sino la fama». En 1762, sus problemas de salud lo obligaron a viajar en busca de climas más cálidos. Ese periplo le proporcionó material para su última novela, *Viaje sentimental por Francia e Italia* (1768), una mezcla heterodoxa de memorias de viaje y ficción. Murió un año después de verla publicada.

▼ **PÁGINA NEGRA** Entre las peculiaridades tipográficas de *Tristram Shandy*, tal vez la más famosa (y notoria) sea la página negra que anuncia la muerte de un personaje secundario, el párroco Yorick, en el primer volumen. Este mecanismo tan inesperado reestructura súbitamente el género literario de la novela en términos visuales abstractos.

¿De qué trata esta historia?

ELIZABETH SHANDY, VOLUMEN IX, *TRISTRAM SHANDY*

DEDICATION.

I beg your Lordſhip will forgive me, if, at the ſame time I dedicate this work to you, I join Lady SPENCER, in the liberty I take of inſcribing the ſtory of *Le Fever* in the ſixth volume to her name; for which I have no other motive, which my heart has informed me of, but that the ſtory is a humane one.

I am,
My Lord,
Your Lordſhip's
Moſt devoted,
And moſt humble Servant,

LAUR. STERNE.

THE LIFE and OPINIONS OF TRISTRAM SHANDY, Gent.

CHAP. I.

IF it had not been for thoſe two mettleſome tits, and that madcap of a poſtilion, who drove them from Stilton to Stamford, the thought had never entered my head. He flew like lightning——there was a ſlope of three miles and a half——we ſcarce touched the ground——the motion was moſt rapid —moſt impetuous—'twas communicat-

VOL. V.　　　B　　　　ed

▲ **AUTÓGRAFO DEL AUTOR** El éxito de la novela hizo que surgieran versiones piratas. A fin de proteger sus derechos comerciales, Sterne autografió todas las copias de las dos primeras ediciones del quinto volumen (en la imagen superior) así como las primeras ediciones del séptimo y el noveno. Con esta firma, Sterne logró garantizar la autenticidad de casi 13 000 copias.

En detalle

[168]

toby's mare!—Read, read, read, read, my unlearned reader! read,—or by the knowledge of the great saint *Paraleipomenon*—I tell you before-hand, you had better throw down the book at once; for without *much reading*, by which your reverence knows, I mean *much knowledge*, you will no more be able to penetrate the moral of the next marbled page (motly emblem of my work!) than the world with all its sagacity has been able to unravel the many opinions, transactions and truths which still lie mystically hid under the dark veil of the black one.

C H A P.

▲ JASPEADO IRREPETIBLE Una vez comenzado el tercer volumen (publicado junto al cuarto en 1761), Sterne propone un juego visual especialmente elaborado y exótico. Shandy alega que su «libro de libros» es genuinamente único, y lo demuestra mediante dos páginas jaspeadas. Estas páginas estaban hechas a mano en la publicación original, de manera que no habría dos iguales. El texto de enfrente desafía al lector a interrogarse por la presencia de esa página.

► EL CAPÍTULO MÁS CORTO Uno de los rasgos típicos de la estructura deshilvanada de la novela de Sterne es el cambio de orden de ciertos capítulos entre los diferentes volúmenes. Este es el vigesimoséptimo capítulo del octavo volumen, publicado en el séptimo volumen. Se compone de una sola frase de diez palabras, tan insustancial como incoherente: «El mapa de mi tío Toby es bajado a la cocina».

◄ LENGUAJE VISUAL

En ocasiones, Sterne prioriza los elementos gráficos para transmitir significado, una innovación muy avanzada para su tiempo. Este garabato serpenteante representa el movimiento que hace con el bastón el cabo Trim (el fiel sirviente del tío Toby, antiguo soldado) para comentar, solo con su gesto, las ventajas de la vida de soltero.

▲ TEXTO ROMPEDOR

A lo largo de todo el libro hay palabras omitidas, extrañas notas al pie y páginas enteras llenas de asteriscos o en blanco. Las rayas, de longitud variable, señalan las pausas significativas o las esperas impacientes. La apariencia codificada del texto refuerza el carácter elusivo de la novela, que acaba contando más bien poco sobre el propio Shandy.

◄ LÍNEAS ARGUMENTALES

Aquí, Shandy reflexiona sobre la caprichosa naturaleza de su narración a través de representaciones gráficas de las rutas por las que deriva su argumento en los cinco primeros volúmenes de la obra. Hay avances ocasionales, seguidos de retrocesos, desvíos y finales muertos. Esto refleja cómo la historia (y la vida) de Shandy nunca avanza en línea recta.

EL **CONTEXTO**

La pregunta que plantea *Tristram Shandy* es si se trata de una broma virtuosa o de una contribución meditada al arte de la novela. En la Europa de mediados del siglo XVIII, aunque el género novelístico ganaba popularidad y sofisticación, era un constructo artificial: el realismo del que presumía solo existía entre sus páginas. Tal vez el logro más obvio de Sterne fue percatarse de que ninguna novela, por aguda que fuera, podía reflejar la confusión de la existencia humana.

Su solución fue crear una obra tan caótica, irresuelta y absurda como el mismo mundo, que ganaría realismo precisamente por su falta de estructura formal. Desde entonces, *Tristram Shandy* es objeto de opiniones enfrentadas. En 1776, el Dr. Johnson (p. 150), venerado crítico y escritor inglés, declaró que «nada extravagante puede perdurar», dando a entender que el libro era demasiado idiosincrásico como para ser tomado en serio. Posteriormente, los intelectuales discreparon: el filósofo alemán Schopenhauer afirmó que se trataba de una de las cuatro mejores novelas de la historia. Durante el siglo XIX, *Tristram Shandy* fue bastante menospreciada, por bufonesca e irrelevante, pero resurgió en el siglo XX y marcó a algunos escritores como Virginia Woolf y James Joyce. Es, sin lugar a dudas, una obra de una innegable originalidad.

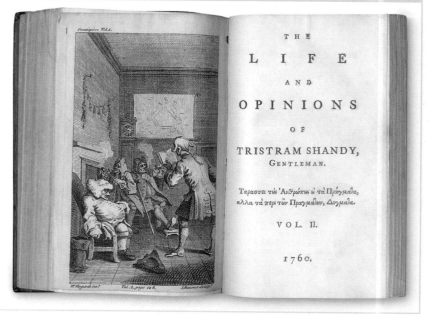

► Con mucho tino, Sterne escogió a William Hogarth, el famoso cronista gráfico inglés, para realizar las primeras ilustraciones de Tristram Shandy, en 1760.

Fábulas en verso

1765 ▪ IMPRESO POR JOHN NEWBERY ▪ 10,6 × 7,2 cm ▪ 144 PÁGINAS ▪ REINO UNIDO

ESCALA

ESOPO

Durante más de dos mil años, las fábulas de Esopo, colección de cuentos con moraleja, se han narrado y reinterpretado un sinfín de veces. Aunque no se sabe con certeza si Esopo existió, se cree que fue un esclavo griego del siglo V o VI a.C. Las fábulas, que ascienden a 725, pertenecen a la tradición oral, y ponen de relieve ciertas verdades, ora crueles, ora divertidas, pero siempre sucintas. Recurren a personajes animales para representar las cualidades humanas, como la avaricia, el engaño, la fuerza o la perseverancia, un artificio que ha cautivado a gentes de todas las culturas y de todos los tiempos. A Esopo se le han atribuido muchas fábulas morales, incluso algunas que surgieron mucho después de su muerte.

En el contexto de la antigüedad, esas historias servían para cultivar la conciencia de los individuos. La primera colección de las fábulas de Esopo data del siglo IV a.C., cuando las recopiló el orador Demetrio de Falero (320-280 a.C.); esta recopilación sirvió de guía para la multitud de versiones que se publicaron durante la Edad Media. En el Renacimiento, las fábulas se enseñaban en las escuelas, y, tras la invención de la imprenta en el siglo XV, fueron de las primeras obras publicadas. La primera edición

JOHN **NEWBERY**

1713-1767

El impresor afincado en Londres John Newbery fue uno de los primeros en publicar libros para niños. Deseaba ganarse el interés de las generaciones jóvenes por medio de una literatura que fuera entretenida e instructiva.

Nacido en el condado de Berkshire (Inglaterra) en 1713, la carrera editorial de John Newbery comenzó en 1730 cuando William Carnan, del *Reading Mercury*, lo contrató. En 1740 comenzó a publicar libros en Reading (Berkshire), antes de mudarse a Londres y expandir su negocio a la literatura infantil. En 1744 publicó *A Little Pretty Pocket-Book*, una colección de poemas y proverbios con una colorida encuadernación, que se considera el primer libro infantil. Editó *Fables in Verse* en 1765, y se convirtió en algo habitual que los alumnos memorizaran sus versos en la escuela. Su contribución a la literatura infantil se conmemora en EE UU con el premio anual de la medalla Newbery.

impresa de las fábulas de Esopo, realizada en Alemania hacia 1476, se tituló simplemente *Esopus*. Veinticinco años después se habían impreso más de 150 ediciones. Muy pronto, estas fábulas se extendieron por todo el mundo, y hoy están traducidas a casi todas las lenguas.

Hoy, las fábulas de Esopo se consideran como historias para niños, lo que podría deberse a la edición de 1765 a cargo de John Newbery (aquí mostrada). Newbery seleccionó las fábulas que pensó que podrían gustar al público infantil y las reformuló para este. El libro empieza con la «Vida de Esopo», recoge 38 fábulas en verso e ilustradas, y acaba con «La conversación de los animales».

En detalle

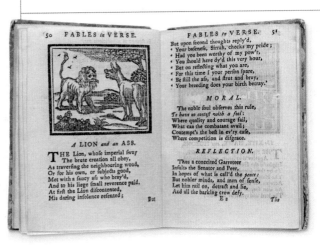

◀ **TEXTO DIDÁCTICO** En la introducción, Newbery explicita que el objetivo de las historias es inculcar «una lección de prudencia y moralidad que pueda resultar útil en los años venideros», como se aprecia en esta plana con su moraleja y su reflexión.

▶ **ANIMALES PARLANTES** El libro acaba con «La conversación de los animales», unos breves cuentos moralizantes que trazan los paralelismos entre los actos humanos y los de otros animales.

▼ **GUÍA MORAL** Las 38 fábulas de la edición de Newbery están ilustradas con grabados. La imagen de esta página cuenta la conocida historia de «La cigarra y la hormiga». Resulta fácil entender por qué esta fábula sobre insectos parlantes atraía a los niños. Es la alegoría clásica de la laboriosidad frente a la indolencia, y la moraleja recomienda al lector estar preparado para el futuro.

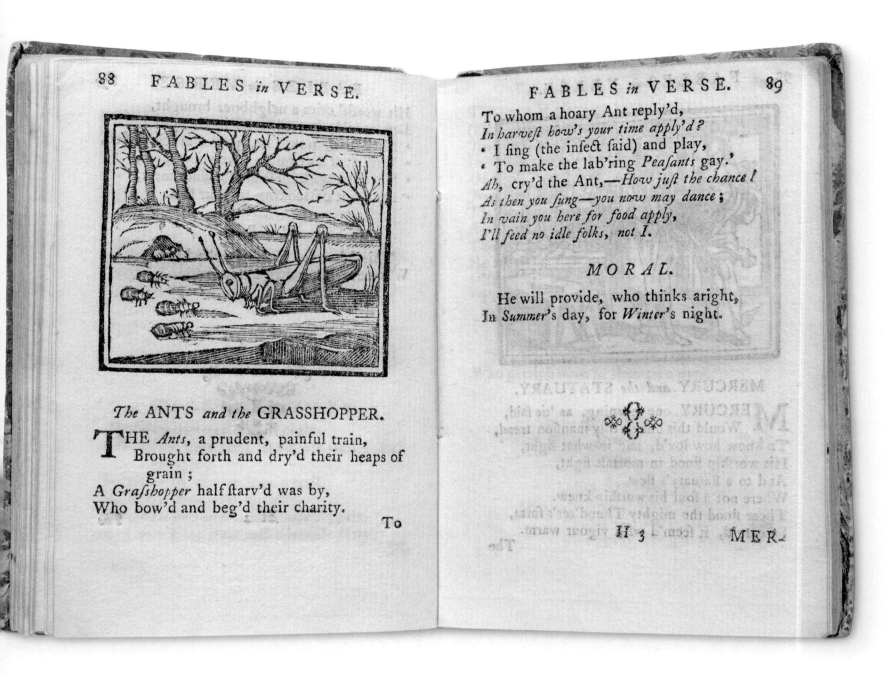

88 FABLES *in* VERSE.

The ANTS *and the* GRASSHOPPER.

THE *Ants*, a prudent, painful train,
 Brought forth and dry'd their heaps of
 grain ;
A *Grasshopper* half starv'd was by,
Who bow'd and beg'd their charity.

 To

FABLES *in* VERSE. 89

To whom a hoary Ant reply'd,
In harvest how's your time apply'd?
‘ I sing (the insect said) and play,
‘ To make the lab'ring *Peasants* gay.’
Ah, cry'd the Ant,—*How just the chance !*
As then you sung—*you now may dance* ;
In vain you here for food apply,
I'll feed no idle folks, not I.

M O R A L.

He will provide, who thinks aright,
In *Summer's* day, for *Winter's* night.

> Como aquellos que se **sacian** con los platos más **simples**, él **aprovechó** los incidentes más **modestos** para enseñar grandes **verdades**.

APOLONIO DE TIANA, SOBRE ESOPO, SIGLO I A.C.

La riqueza de las naciones

1776 ▪ IMPRESO ▪ 28,3 × 22,5 cm ▪ 1097 PÁGINAS ▪ REINO UNIDO

ADAM SMITH

ESCALA

La publicación en 1776 de *An Inquiry into the Nature and Causes of the Wealth of Nations*, conocido simplemente como *The Wealth of Nations*, causó sensación. Además de ser el primer libro de economía moderna, entrañaba una idea revolucionaria: que la riqueza de una nación no debía medirse por la cantidad de oro o de territorio que poseyera, sino por el resultado de las actividades realizadas en un contexto de libre mercado y libre comercio. Para Adam Smith, el libre mercado descartaba a los ineficientes a la vez que recompensaba a los emprendedores, y el motor de todo el proceso era el interés propio. Al maximizarse el beneficio individual en un libre mercado, la prosperidad del conjunto de la nación aumentaba.

La influencia de la obra de Smith fue enorme, al instigar el surgimiento del liberalismo económico. Hasta entonces, el comercio era visto como una actividad en la que una persona obtenía algo a expensas de otra. Smith, en cambio, sostenía que en una transacción ambas partes podían prosperar. Esta noción está en la base de la economía moderna; de hecho, las ideas expuestas en *La riqueza de las naciones* constituyen la llamada «teoría económica clásica».

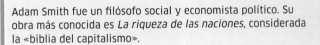

ADAM **SMITH**

1723-1790

Adam Smith fue un filósofo social y economista político. Su obra más conocida es *La riqueza de las naciones*, considerada la «biblia del capitalismo».

Smith nació en Escocia, y estudió en Glasgow y Oxford antes de comenzar a enseñar en Glasgow en 1751. En 1764 fue contratado como tutor del duque de Buccleuch. Durante un viaje de dos años por Europa con su pupilo, Smith conoció a los grandes pensadores del continente, sobre todo en Francia. Allí coincidió con los fisiócratas, grupo de economistas preocupados por el imprudente gasto del Estado francés, cuyos planteamientos impresionaron a Smith, aunque no así su rechazo del potencial de la producción y del comercio. *La riqueza de las naciones* fue la respuesta a lo que, para él, era el punto flaco más obvio de las teorías de los fisiócratas. Smith fue una figura destacada de la Ilustración escocesa, contribuyó a impulsar Edimburgo como uno de los centros intelectuales más dinámicos de Europa y se le considera el padre de la economía moderna.

La publicación de los dos volúmenes de *La riqueza de las naciones* fue muy oportuna. Gran Bretaña se hallaba en el umbral de la revolución industrial, que conllevaría un fuerte crecimiento del comercio y la producción. El espectacular progreso de Gran Bretaña (y de todas las sociedades capitalistas) fue, en gran medida, resultado del liberalismo económico que Smith propugnó con tanto ahínco.

En detalle

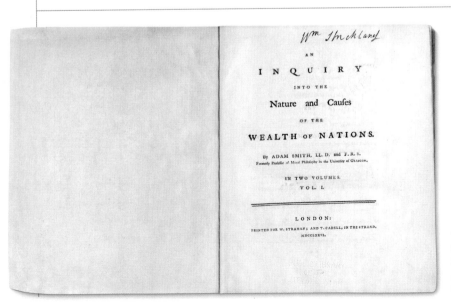

◄ **PORTADA** Esta página pertenece a la primera edición de 1776, hecha en Londres. Presenta a Smith como profesor de filosofía moral en la escocesa Universidad de Glasgow.

▲ **ÍNDICE DE CONTENIDOS** La primera edición del libro se realizó en dos volúmenes, de 510 y 587 páginas respectivamente. Estos estaban divididos en libros, a su vez organizados en capítulos, como se ve en este índice de contenidos.

La propuesta más importante de la historia de la economía.

GEORGE STIGLER, PREMIO NOBEL DE ECONOMÍA, SOBRE *LA RIQUEZA DE LAS NACIONES*

120 THE NATURE AND CAUSES OF

BOOK I.

profit rifes or falls. Double intereft is in Great Britain reckoned, what the merchants call, a good, moderate, reafonable profit; terms which I apprehend mean no more than a common and ufual profit. In a country where the ordinary rate of clear profit is eight or ten per cent. it may be reafonable that one half of it fhould go to intereft wherever bufinefs is carried on with borrowed money. The ftock is at the rifk of the borrower, who, as it were, infures it to the lender; and four or five per cent. may in the greater part of trades, be both a fufficient profit upon the rifk of this infurance, and a fufficient recompence for the trouble of employing the ftock. But the proportion between intereft and clear profit might not be the fame in countries where the ordinary rate of profit was either a good deal lower, or a good deal higher. If it were a good deal lower, one half of it perhaps could not be afforded for intereft; and more might be afforded if it were a good deal higher.

In countries which are faft advancing to riches, the low rate of profit may, in the price of many commodities, compenfate the high wages of labour, and enable thofe countries to fell as cheap as their lefs thriving neighbours, among whom the wages of labour may be lower.

THE WEALTH OF NATIONS. 121

CHAP. X.

Of Wages and Profit in the different Employments of Labour and Stock.

THE whole of the advantages and difadvantages of the different employments of labour and ftock muft, in the fame neighbourhood, be either perfectly equal or continually tending to equality. If in the fame neighbourhood, there was any employment either evidently more or lefs advantageous than the reft, fo many people would crowd into it in the one cafe, and fo many would defert it in the other, that its advantages would foon return to the level of other employments. This at leaft would be the cafe in a fociety where things were left to follow their natural courfe, where there was perfect liberty, and where every man was perfectly free both to chufe what occupation he thought proper, and to change it as often as he thought proper. Every man's intereft would prompt him to feek the advantageous and to fhun the difadvantageous employment.

PECUNIARY wages and profit, indeed, are every where in Europe extreamly different according to the different employments of labour and ftock. But this difference arifes partly from certain circumftances in the employments themfelves, which, either really, or at leaft in the imaginations of men, make up for a fmall pecuniary gain in fome, and counter-balance a great one in others; and partly from the policy of Europe, which nowhere leaves things at perfect liberty.

VOL. I. R THE

▲ **CAPÍTULOS Y PARTES** Cada capítulo de cada libro estaba dividido en secciones menores. Por ejemplo, la página de la derecha corresponde al capítulo 10, que comienza con una introducción sobre los salarios y beneficios de diferentes tipos de empleos del trabajo y del capital. Después, la primera sección del capítulo se centra en las desigualdades que se derivan de la naturaleza misma de los empleos.

◀ **CUADROS Y TABLAS** En algunas partes, Smith enriquece su texto introduciendo tablas y cálculos con los que busca aclarar y demostrar sus argumentos. Esta tabla compara los precios anuales del trigo.

Los derechos del hombre

1791-1792 ▪ IMPRESO ▪ DIMENSIONES Y EXTENSIÓN DESCONOCIDAS ▪ REINO UNIDO

THOMAS PAINE

Dos años después del estallido de la Revolución francesa, el activista político Thomas Paine escribió *Rights of Man*, un visionario libelo que causó furor. En él planteaba que los gobiernos tenían la responsabilidad de velar por los derechos de sus ciudadanos y asegurar su libertad, seguridad e igualdad de oportunidades, una idea radical por aquel entonces. Además justificaba el derecho del pueblo a derrocar al gobierno cuando este no protegiera dichos derechos.

Paine comenzó a escribir *Los derechos del hombre* como un relato histórico de la Revolución francesa, de la que era un ferviente defensor; pero, en 1790, cuando el político angloirlandés Edmund Burke publicó un libro en el que denunciaba la revuelta y apoyaba a la monarquía francesa, Paine revisó su texto. *Los derechos del hombre* se convirtió así en una encendida respuesta a Burke: alababa los principios revolucionarios, criticaba los privilegios aristocráticos y clamaba en favor de los gobiernos democráticos frente a las monarquías hereditarias. En 1792 salió una segunda parte, con una nutrida propuesta de reformas. Paine exhortaba al gobierno de Inglaterra a introducir un sistema de bienestar social a fin de atenuar las penurias económicas soportadas por las clases bajas y aumentar sus derechos civiles. Su propuesta incluía educación gratuita, pensiones por vejez y puestos de trabajo públicos para los desempleados.

Con unas 200 000 copias vendidas, el éxito de *Los derechos del hombre* fue inmenso. Hoy se considera un documento fundacional de la democracia liberal, pero en su día aterrorizó a las autoridades. Tras la publicación de la segunda parte, el libro fue prohibido, y Paine, que había huido a Francia, fue juzgado en ausencia por propugnar el fin de la monarquía británica, y se le declaró culpable.

THOMAS **PAINE**

1737-1809

Paine, que comenzó trabajando en los astilleros de Norfolk (Inglaterra), alcanzó la fama con unos visionarios escritos que determinaron el devenir político a ambos lados del Atlántico.

Nacido en una familia trabajadora, Paine recibió una educación formal básica. A los 13 años empezó a trabajar con su padre en los astilleros de Norfolk. Desde 1756, Paine probó suerte en otras ocupaciones, con escaso éxito. En 1772 lo despidieron de su trabajo como cobrador de impuestos por imprimir un panfleto donde pedía una mejora del sueldo y de las condiciones laborales.

En 1774, Paine conoció al político norteamericano Benjamin Franklin, quien le sugirió la posibilidad de emprender una vida nueva al otro lado del Atlántico. Paine desembarcó en América en pleno debate sobre la independencia de las 13 colonias. Entró a trabajar como ayudante de edición de un periódico de Filadelfia, el *Pennsylvania Magazine*, en el que comenzó a escribir artículos de denuncia social. En 1776 publicó *El sentido común* (p. 211), un libelo a favor de la independencia de EE UU. Vendió unas 500 000 copias, y contribuyó a cosechar apoyo a la rebelión contra el poder británico. En 1787, Paine volvió a Inglaterra, donde redactó *Los derechos del hombre*. Su siguiente obra, *La era de la razón* (1794), era un ataque a la religión institucionalizada, y con ella perdió a muchos admiradores. Pasó sus últimos años en EE UU, sumido en la pobreza.

RIGHTS OF MAN:

BEING AN

ANSWER to Mr. BURKE's ATTACK

ON THE

FRENCH REVOLUTION.

BY

THOMAS PAINE,

SECRETARY FOR FOREIGN AFFAIRS TO CONGRESS IN THE
AMERICAN WAR, AND
AUTHOR OF THE WORK INTITLED *COMMON SENSE.*

LONDON:

PRINTED FOR J. JOHNSON, St. PAUL's CHURCH-YARD.
MDCCXCI.

[110]

of the Rights of Man, as the basis on which the new constitution was to be built, and which is here subjoined.

DECLARATION OF THE RIGHTS OF MAN AND OF CITIZENS,

By the National Assembly of France.

" The Representatives of the people of France formed into a National Assembly, considering that ignorance, neglect, or contempt of human rights, are the sole causes of public misfortunes and corruptions of government, have resolved to set forth, in a solemn declaration, these natural, imprescriptible, and unalienable rights : that this declaration being constantly present to the minds of the members of the body social, they may be ever kept attentive to their rights and their duties: that the acts of the legislative and executive powers of government, being capable of being every moment compared with the end of political institutions, may be more respected: and also, that the future claims of the citizens, being directed by simple and incontestible principles, may always tend to the maintenance of the constitution, and the general happiness.

" For these reasons, the National Assembly doth recognize and declare, in the presence of the Supreme Being, and with the hope of his blessing and favour, the following *sacred* rights of men and of citizens :

' I. Men

[111]

' I. *Men are born and always continue free, and* ' *equal in respect of their rights. Civil distinctions,* ' *therefore, can be founded only on public utility.*

' II. *The end of all political associations is the pre-* ' *servation of the natural and imprescriptible rights* ' *of man ; and these rights are liberty, property,* ' *security, and resistance of oppression.*

' III. *The nation is essentially the source of all so-* ' *vereignty ; nor can any* INDIVIDUAL, *or any* ' BODY OF MEN, *be entitled to any authority which* ' *is not expressly derived from it.*

' IV. Political Liberty consists in the power of ' doing whatever does not injure another. The ' exercise of the natural rights of every man, has ' no other limits than those which are necessary ' to secure to every *other* man the free exercise of ' the same rights; and these limits are determinable ' only by the law.

' V. The law ought to prohibit only actions ' hurtful to society. What is not prohibited by ' the law, should not be hindered ; nor should any ' one be compelled to that which the law does ' not require.

' VI. The law is an expression of the will of ' the community. All citizens have a right to ' concur, either personally, or by their representa- ' tives, in its formation. It should be the same to ' all, whether it protects or punishes ; and *all* ' *being equal in its sight, are equally eligible to all* ' *honours, places, and employments, according to* ' *their different abilities, without any other distinc-* ' *tion than that created by their virtues and talents.*

P 2 ' VII. No

▲ **LOS DERECHOS DEL HOMBRE, PARTE I** Paine optó por una escritura directa y cautivadora para acercar sus ideas a toda clase de lectores. Las dos partes de *Los derechos del hombre* se centraban exclusivamente en los derechos de los hombres, como se explica en la imagen superior. Fue su contemporánea Mary Wollstonecraft (p. 212) quien luchó por la igualdad de derechos para las mujeres en su *Vindicación de los derechos de la mujer* (1792).

◄ **CONTROVERSIA ANUNCIADA** Paine explica sin tapujos su motivación para escribir *Los derechos del hombre* en la portada: el subtítulo expone que la obra es una respuesta para aquellos que criticaron la Revolución francesa. En concreto, el texto iba dirigido contra el libelo conservador *Reflexiones sobre la Revolución francesa*, del político liberal angloirlandés Edmund Burke.

EL **CONTEXTO**

La Revolución francesa (1789-1799) desestabilizó a los países de Europa al romper con la histórica tradición de monarquía absoluta y privilegios feudales para la nobleza y el clero. En concreto, la abolición de la monarquía en Francia en 1792 causó revuelo en Inglaterra, ya que desató un intenso debate entre los comentaristas políticos y dividió a la opinión pública. Los partidarios de la Revolución abogaban por un cambio democrático, mientras que los opositores replicaban que la constitución británica protegía a los ciudadanos de desórdenes y de la amenaza del yugo militar.

Uno de los pilares de la Revolución fue la Declaración de los Derechos del Hombre y del Ciudadano, una carta de 17 artículos que establecía los principios de la libertad del ser humano. Los más importantes eran los dos primeros, que afirman que todos los hombres nacen libres e iguales y poseen derechos básicos como la propiedad privada y la resistencia a la opresión. En 1789, esta declaración se adoptó como base para la constitución de la nueva República francesa.

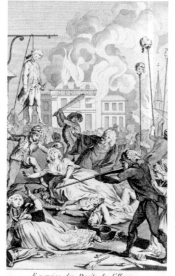

➤ **Este grabado de 1792** retrata los hechos de la Revolución francesa desde una perspectiva monárquica: a fin de burlarse de los principios de libertad del movimiento, muestra a los comunes (el pueblo llano) atacando a la aristocracia.

Exercice des Droits de l'Homme et du Citoyen Français.

Canciones de inocencia y de experiencia

1794 ■ GRABADO E IMPRESO A MANO ■ 18 × 12,4 cm ■ 54 LÁMINAS ■ REINO UNIDO

ESCALA

WILLIAM BLAKE

La obra más famosa de William Blake, *Songs of Innocence and of Experience*, una exquisita colección de poemas ilustrados, es apreciada por su valor literario y artístico. En un inicio se publicaron como dos libros independientes, pero en 1794 Blake los reunió a fin de yuxtaponer la inocencia de la infancia y la corrupción que trae la edad adulta. Blake veía en sus poemas un vínculo profundo entre el texto y la imagen; consideraba que enriquecían mutuamente su significado para crear un conjunto integrado. Para producir esta obra, Blake desarrolló una nueva técnica de impresión que combinaba texto e imagen en una única plancha de aguafuerte (p. 168). Él mismo grabó, imprimió a mano y coloreó cada ejemplar del libro, introduciendo en cada uno ciertos cambios en el color, el texto o el orden de los poemas, de manera que cada copia fuera única. Este proceso era laborioso y costoso, y en vida de Blake tan solo circuló un número reducido de copias. Las primeras se las regaló a familiares y amigos, y las siguientes ya las vendió.

Su pequeño y colorido formato recordaba al de un libro infantil, lo cual no se correspondía con la complejidad de la obra, cuyos poemas tratan profundas cuestiones humanas y sociales. Estos poemas tuvieron poca resonancia en su momento; no sería sino hasta inicios del siglo XX cuando se reconocería el logro de Blake.

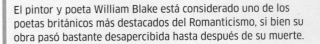

WILLIAM **BLAKE**

1757-1827

El pintor y poeta William Blake está considerado uno de los poetas británicos más destacados del Romanticismo, si bien su obra pasó bastante desapercibida hasta después de su muerte.

Desde muy pronto, Blake exhibió dotes artísticas. Tenía 12 años cuando entró como aprendiz en el taller de un impresor, y a los 21 años se graduó como grabador. En 1779 ingresó en la Royal Academy de Londres, donde desarrolló su particular y distintivo estilo. Se casó con Catherine Boucher en 1782, y un año más tarde publicó su primera colección de poemas. Pese a ser un cristiano convencido, Blake estaba firmemente en contra de la religión institucionalizada y de la influencia controladora de la Iglesia en la sociedad.

Blake afirmaba tener visiones que inspiraban su obra, y consideraba que el reino de la imaginación era tan real y válido como el mundo físico. En esto estaba influenciado por la doctrina del filósofo y místico sueco Emanuel Swedenborg (1688-1772). Su opinión sobre la Iglesia y su radicalismo político impregnaron la mayor parte de su obra, la cual no halló demasiada acogida entre el público de su época. Deprimido por su escaso eco literario, Blake se retiró de la sociedad, aunque siguió trabajando hasta el final de su vida. Murió en 1827, y dejó inacabado un manuscrito ilustrado del *Génesis*.

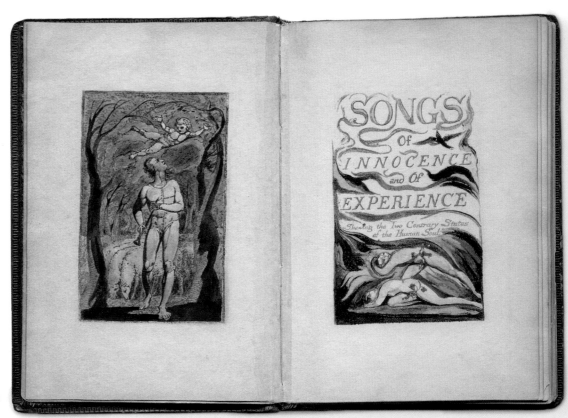

▶ **DUALIDAD ARTÍSTICA** La portada refleja la dualidad presente a lo largo de toda la obra resumida en el subtítulo: «que muestran los dos estados contrarios del alma humana». Bajo esa frase, Blake representa a Adán y a Eva expulsados del Edén sobre un fondo de llamas: la pérdida de la inocencia. Enfrente, un flautista contempla a un niño desnudo que vuela sobre él.

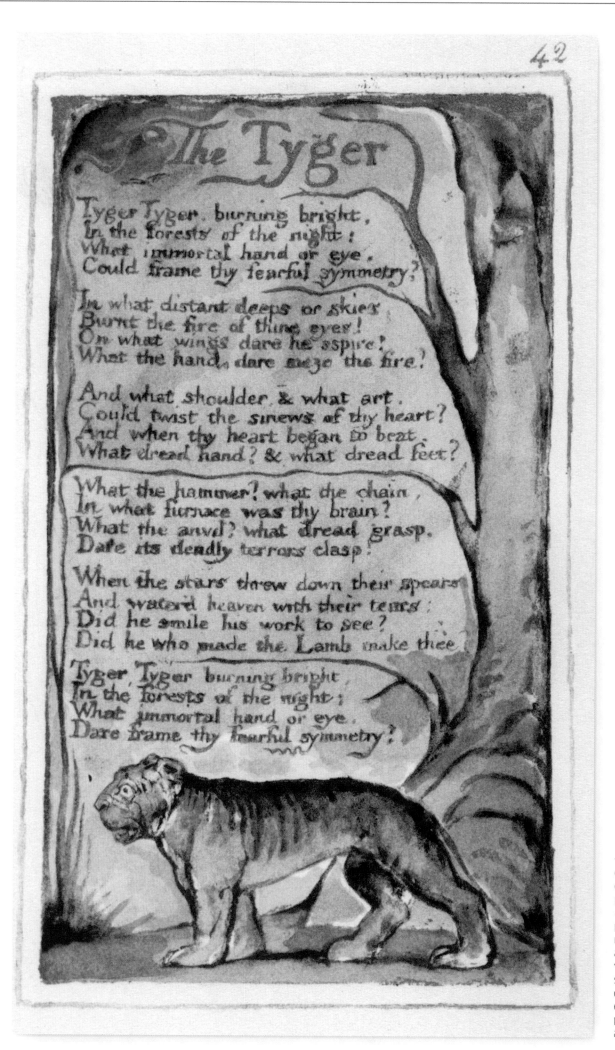

42

The Tyger

Tyger Tyger, burning bright,
In the forests of the night;
What immortal hand or eye,
Could frame thy fearful symmetry?

In what distant deeps or skies
Burnt the fire of thine eyes!
On what wings dare he aspire!
What the hand, dare seize the fire!

And what shoulder, & what art,
Could twist the sinews of thy heart?
And when thy heart began to beat,
What dread hand? & what dread feet?

What the hammer? what the chain,
In what furnace was thy brain?
What the anvil? what dread grasp,
Dare its deadly terrors clasp!

When the stars threw down their spears
And water'd heaven with their tears:
Did he smile his work to see?
Did he who made the Lamb make thee

Tyger, Tyger burning bright
In the forests of the night;
What immortal hand or eye,
Dare frame thy fearful symmetry?

◀ **EXPERIENCIA OSCURA** Esta oscura obra de arte refleja la malevolencia oculta en «El Tigre», posiblemente el poema más alabado de *Canciones de experiencia*. En este poema, Blake plantea una serie de preguntas y se maravilla ante la majestuosidad del animal. Si bien pocos lectores habían visto un tigre de verdad, sabían que simbolizaba el poder y la fuerza. La clave de la intención del poeta aparece en las últimas líneas. ¿Acaso un Dios podía crear tanto al dócil cordero como al fiero tigre?

En detalle

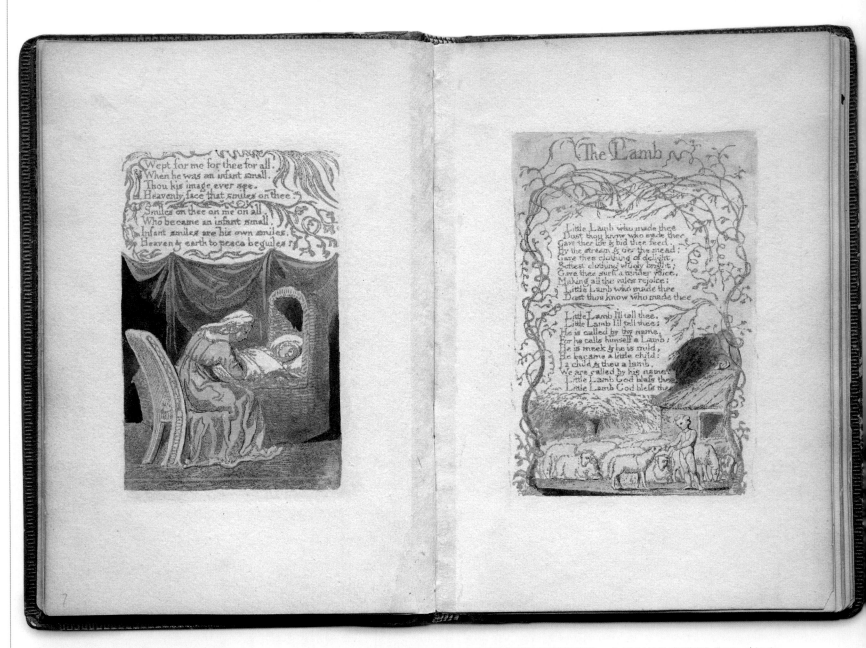

LA **TÉCNICA**

Desde el siglo XVI hasta principios del XIX, los libros ilustrados se imprimían en dos prensas. La primera se ocupaba de estampar el texto mediante unas planchas de plomo, y la segunda añadía los aguafuertes en los huecos dejados en distintas partes del texto. La innovación de Blake consistió en imprimir sus páginas en un único proceso. Escribía y dibujaba en espejo, e incorporaba el texto y las ilustraciones a unas planchas de cobre bañadas en un barniz especial. Después de tratar las matrices con ácido, el barniz evitaba la corrosión de las áreas cubiertas, que quedaban alzadas en relieve. Después, aplicaba cuidadosamente la tinta sobre la plancha en capas muy finas, antes de pasarla al papel con una prensa de rodillos tradicional.

▲ **En la imprenta**, un empleado prepara el grabado, otro aplica la tinta en la plancha de cobre y un muchacho hace girar los rodillos del tórculo.

▲ **BELLEZA SERENA** Tanto el texto como las ilustraciones de estas páginas de *Canciones de inocencia*, de «Una canción de cuna» y «El Cordero», irradian dulzura. La primera es una nana que compara al bebé dormido con Jesucristo, y está ilustrada con una madre que mece al niño en su cuna. La segunda describe al niño como un cordero puro y delicado, en referencia a Jesucristo, cordero de Dios. El autor pregunta al niño si sabe quién lo hizo, antes de dar la respuesta: Dios. Los tonos ocres, claros y luminosos, evocan la atmósfera tranquila del niño que vive en el campo.

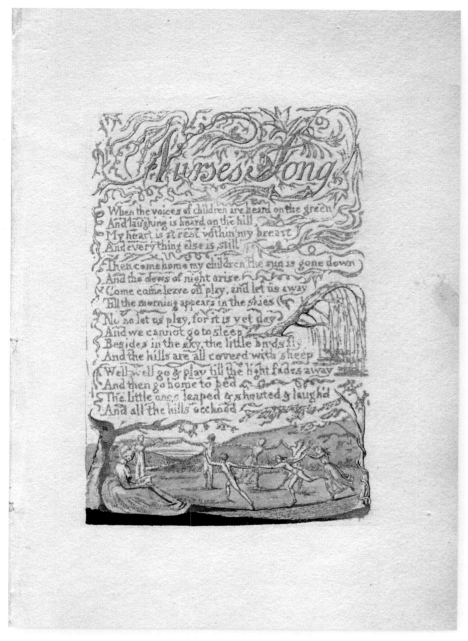

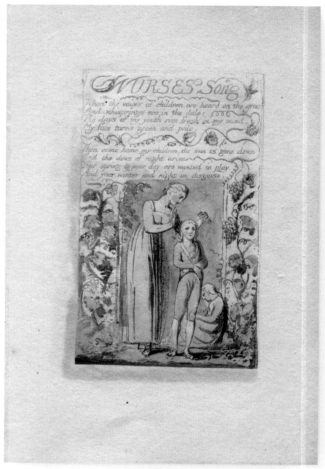

◄ **PARES ANTAGÓNICOS** Algunos poemas de *Canciones de inocencia* tienen un equivalente del mismo título en *Canciones de experiencia*. Por ejemplo, la «Canción del aya» de la *Inocencia* (izda.) anima alegremente a los niños a jugar «hasta que la luz desmaye», mientras que la «Canción del aya» de la *Experiencia* los conmina a volver a casa. Las imágenes también son antagónicas, unos niños saltando en corro frente a una aya (o niñera) peinando a un niño malhumorado.

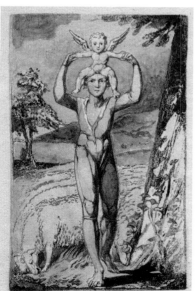

◄ **FRONTISPICIO** En los frontispicios del libro aparecen escenas bucólicas con un rebaño de ovejas, un personaje masculino y un querubín alado. Aquí, en el frontispicio de la parte de la *Experiencia*, ambos personajes se dan la mano, una imagen del fin de las libertades de la infancia o, tal vez, de la inocencia infantil como una losa que hay que sobrellevar.

► **VÍNCULO ÍNTIMO** El texto de «Alegría infantil», de *Inocencia*, aparece envuelto entre la ilustración de una planta trepadora que sugiere la belleza natural del tema: el vínculo entre la madre y el hijo. El poema es un diálogo entre una madre y su recién nacido, que aparece acunado dentro de una flor y se anuncia a sí mismo (o a sí misma) como feliz: «Alegría es mi nombre».

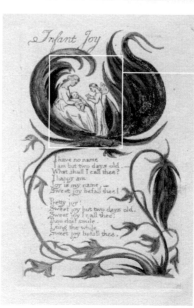

▲ **BENDICIÓN DIVINA** En «Alegría infantil», un ángel acompaña a madre e hijo. Los tres personajes están bañados en una luz dorada que sugiere que el vínculo maternal goza de la bendición de Dios.

Las aves de América

1827-1838 ▪ IMPRESO ▪ 99 × 66 cm ▪ 435 GRABADOS A TAMAÑO REAL PUBLICADOS EN 87 PARTES ▪ EE UU

ESCALA

JOHN JAMES AUDUBON

La obra maestra de John James Audubon es un catálogo visual de las aves de América del Norte dibujado a mano, que apareció publicado por entregas entre 1827 y 1838. El libro consta de 435 grabados a tamaño real de 497 especies de aves, representadas en su hábitat natural con un detalle y una precisión exquisitos. Con casi 1 m de alto, y presentado en cuatro volúmenes, *Birds of America* es el libro más grande creado en la historia. La edición original se imprimió con una compleja combinación de ilustraciones en pastel y acuarela reproducidas a partir de planchas grabadas a mano. En el momento de su publicación, los libros ilustrados de flora y fauna presentaban fondos blancos, pero Audubon incluyó un fondo en cada imagen para que el lector pudiera hacerse una idea del hábitat de las aves representadas.

Tan importante es por su valor artístico como por su contribución a la historia de la ornitología. Identifica pájaros que no se sabía que vivían en América del Norte, y, además, constituye un registro histórico clave, ya que se cree que seis de las aves representadas en dicha obra ya se han extinguido. Durante la creación de este libro, un proceso de casi 12 años, Audubon descubrió 25 especies y 12 subespecies nuevas de aves. Hoy solo existen 120 ejemplares completos de esta obra.

▼ **EL LIBRO MÁS GRANDE** La edición original de *Las aves de América* se imprimió en folios «elefante doble», hojas de papel hecho a mano de 99 × 66 cm. La cotorra de Carolina, que en la imagen se alimenta de una planta de bardana menor (o cadillo), es una de las seis especies hoy extintas dibujadas por Audubon.

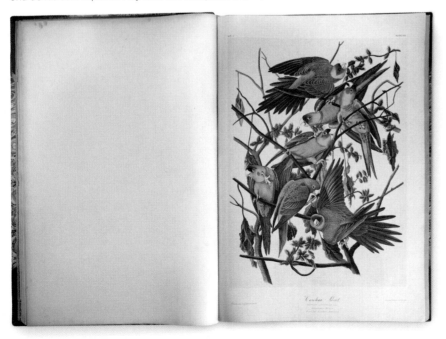

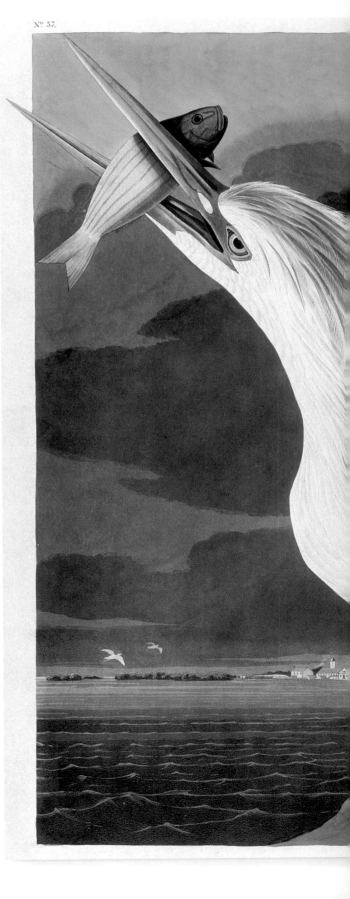

N.º 57.

Durante mi infancia creció mi **ardiente deseo** de **familiarizarme** con la Naturaleza. "

JOHN JAMES AUDUBON

▼ **DIBUJOS A TAMAÑO REAL** Cada mes, los mecenas de Audubon recibían una caja de lata con grabados y aguafuertes coloreados a mano de aves de diferentes tamaños. Esta majestuosa garza blanca es la mayor especie de su género, y Audubon tuvo que dibujarla con el cuello doblado para respetar la escala de tamaño real.

PLATE CCLXXXI

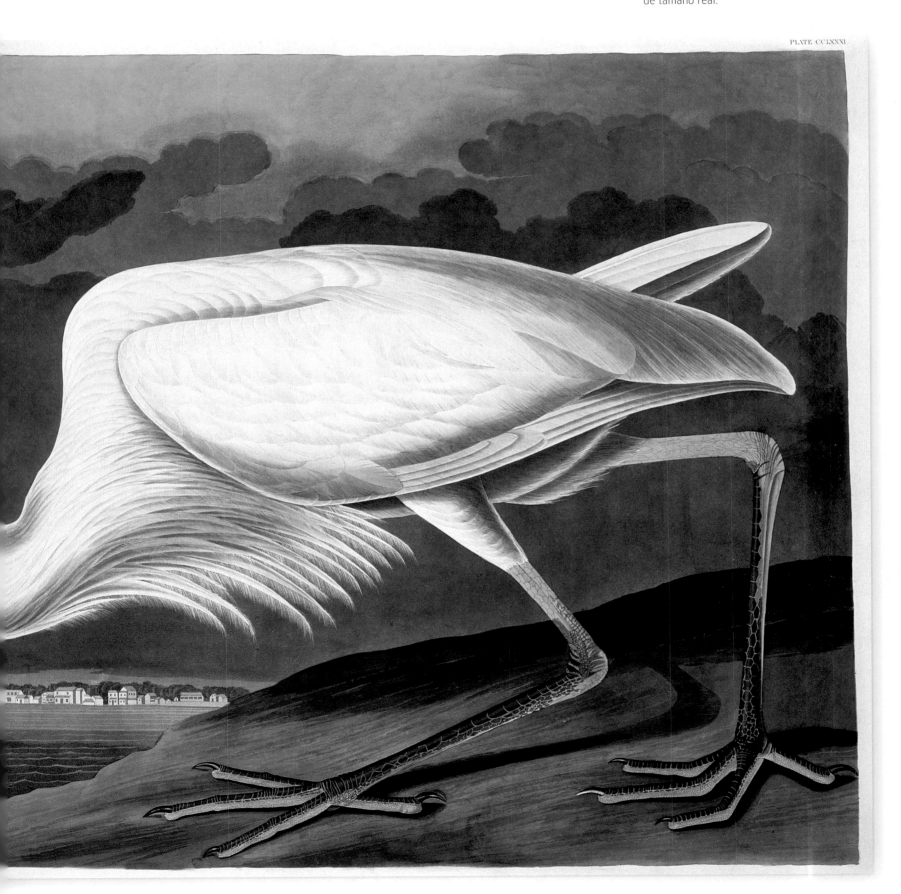

En detalle

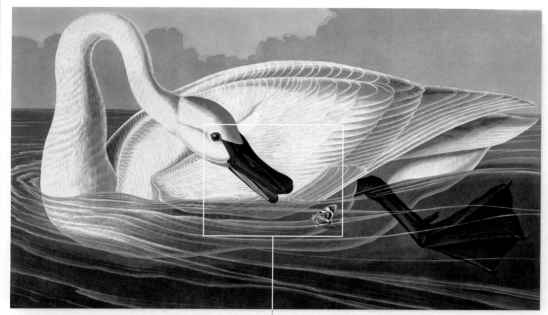

▲ ILUSTRACIONES VIBRANTES Este grabado captura la elegancia majestuosa del cisne trompetero, elogiado por Audubon en el texto. Los grabados se realizaron en el taller londinense de Robert Havell hijo, quien trabajó con su padre. Cada uno se ocupaba de una línea de producción, y luego los coloristas aplicaban los diversos tintes sobre partes específicas de cada grabado mediante diversas técnicas.

◄ EFECTOS Las líneas y los reflejos blancos de las plumas del cisne resaltan la forma de las alas, mientras que las zonas de sombra aportan un efecto tridimensional. La aguatinta añadida confiere al agua una gradación de tonos verduscos que insinúan su transparencia y, al mismo tiempo, transmiten una impresión de movimiento ondulado.

▼ CONTEXTO ESCÉNICO Todas las aves retratadas estaban muertas previamente. Audubon examinaba la formación de las plumas, medía el cuerpo y la envergadura de los especímenes ya muertos. Antes de comenzar a dibujar, fijaba a los pájaros a un bastidor de madera con alambres en diversas poses –como la de estos halcones gerifalte–. Esto le permitía continuar su meticulosa y laboriosa tarea durante varios días.

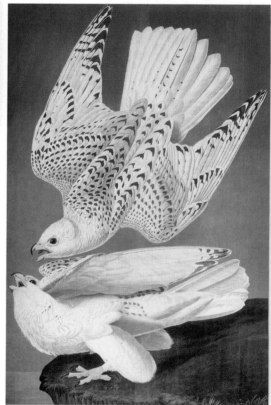

JOHN JAMES **AUDUBON**

1785-1851

John James Audubon fue un naturalista, ornitólogo y artista estadounidense. Se lo conoce por sus minuciosos cuadros e ilustraciones de las aves de América del Norte. *Las aves de América*, una obra tan extensa como ambiciosa, lo ocupó durante gran parte de su vida.

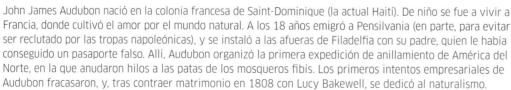

John James Audubon nació en la colonia francesa de Saint-Dominique (la actual Haití). De niño se fue a vivir a Francia, donde cultivó el amor por el mundo natural. A los 18 años emigró a Pensilvania (en parte, para evitar ser reclutado por las tropas napoleónicas), y se instaló a las afueras de Filadelfia con su padre, quien le había conseguido un pasaporte falso. Allí, Audubon organizó la primera expedición de anillamiento de América del Norte, en la que anudaron hilos a las patas de los mosqueros fibís. Los primeros intentos empresariales de Audubon fracasaron, y, tras contraer matrimonio en 1808 con Lucy Bakewell, se dedicó al naturalismo.

En 1820, Audubon emprendió su proyecto vital: dibujar todas las aves de América del Norte. Descendió el Misisipi equipado con un arma y su material de dibujo, y viajó durante meses en busca de especímenes, a los que disparaba antes de dibujarlos con riguroso detalle. Era un proyecto difícil de financiar por su épica escala y su complejidad, y, en 1826, a falta de fondos suficientes en América del Norte, Audubon se embarcó hacia Inglaterra con el fin de asegurar un mecenazgo para su ya iniciada obra. Al final, encontró patrocinadores en EE UU, Gran Bretaña y Francia dispuestos a financiar su ambicioso *Las aves de América* (entre sus mecenas estaban el rey Jorge IV de Inglaterra y el presidente estadounidense Andrew Jackson). De regreso a EE UU, Audubon se instaló con su familia en Nueva York en 1841, donde murió el 27 de enero de 1851.

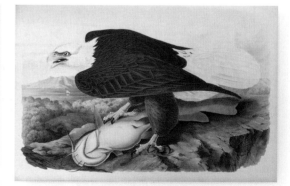

▲ HÁBITAT NATURAL En aquella época, anterior a la de la fotografía, los grabados coloreados de Audubon, con sus detallados fondos, ofrecían a los lectores una imagen insólita y verosímil de las aves en sus ambientes naturales, como el águila calva de esta imagen, con un pez cazado. Audubon empleó a unos 150 artistas para elaborar los fondos. Su ayudante, Joseph Mason, pintó 50.

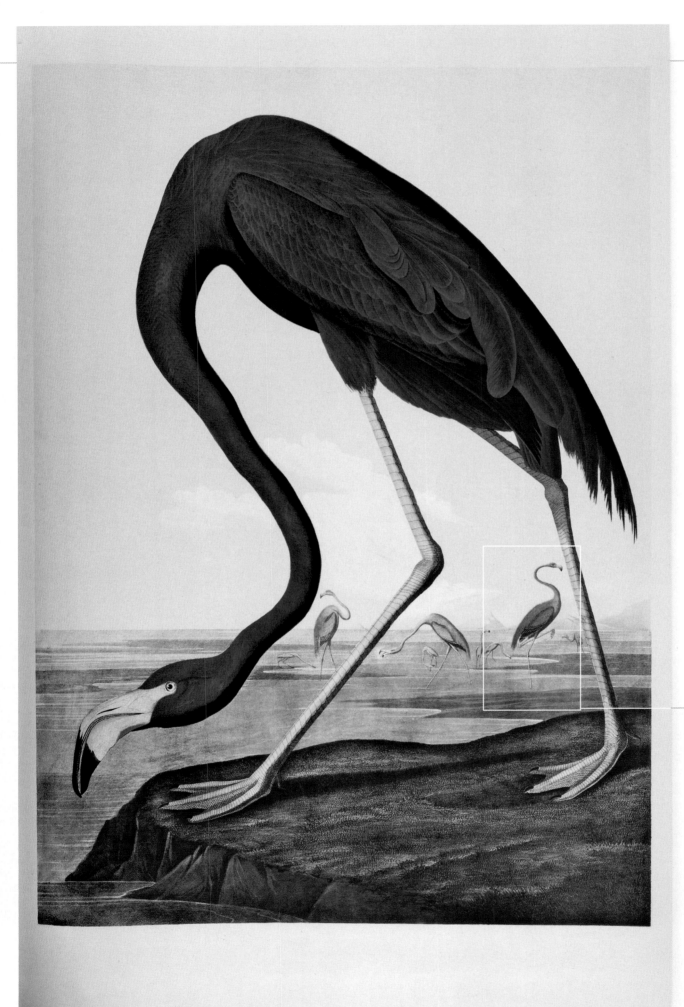

◄ **POSES FORZADAS** El hecho de dibujar las aves a tamaño real suponía ciertos problemas en algunas especies, como el flamenco americano, que alcanza 1,5 m de altura. Audubon lo representó con el cuello torcido y las patas flexionadas para que cupiera en las dimensiones de la página.

▼ **DETALLE DE FONDO** Los flamencos que aparecen en el fondo, como este ejemplar con su característica pose sobre una pata y con el cuello curvado, añaden al grabado una sensación de movimiento espectacular. Audubon pintó a los flamencos en un nutrido grupo a fin de indicar que son aves gregarias.

Procedimiento para la escritura de palabras, música y canto llano por medio de puntos

1829 ▪ RELIEVE EN PAPEL ▪ 28,5 × 22 cm ▪ 32 PÁGINAS ▪ FRANCIA

LOUIS BRAILLE

ESCALA

Con solo 20 años de edad, Louis Braille presentó su *Procédé pour écrire les paroles, la musique et le plain-chant au moyen de points*, y descubrió un método de lectoescritura que cambiaría las vidas de las personas invidentes, como él mismo lo era. Braille se educó en París, y aprendió a leer (pero no a escribir) con el sistema de relieve de Valentin Haüy. En 1821, descubrió el código de «escritura nocturna» del capitán Charles Barbier. Este oficial del ejército francés había inventado este sistema en 1808 para que los soldados pudieran comunicarse en silencio en el campo de batalla mediante señales que podían «leer» con las yemas de los dedos. Braille se inspiró en él para crear una versión simplificada, fácil de aprender y que permitiese la escritura. Mejoró el sistema de Barbier e inventó su propio código de «celdas», o letras, compuestas por una matriz de seis «puntos» en relieve, que se podían «leer» con la yema de los dedos. Este código representaba

LOUIS **BRAILLE**

1809-1852

Ciego de ambos ojos a la edad de cinco años, Louis Braille superó su discapacidad hasta el punto de inventar el sistema de lectoescritura que hoy lleva su nombre.

Braille nació en un pequeño pueblo a las afueras de París, donde asistió a la escuela local hasta los 10 años, cuando ganó una beca para el Real Instituto de Jóvenes Ciegos, en París. Aprendió a leer usando una escritura en relieve diseñada por el fundador de la escuela, Valentin Haüy. A los 19 años de edad, Braille fue nombrado profesor y músico del instituto. Murió de tuberculosis con solo 43 años, antes de que su sistema gozara de reconocimiento. Está enterrado en el Panteón de París y se considera un héroe nacional para Francia.

letras, números y signos de puntuación. Braille publicó su obra en 1829, e incluyó símbolos adicionales para las matemáticas y la música. Los caracteres se imprimieron en relieve a ambos lados de la página, mediante una técnica por la que las planchas de madera se prensaban contra papel humedecido. El libro presentó el sistema braille al mundo e hizo posible la alfabetización de generaciones de invidentes.

En detalle

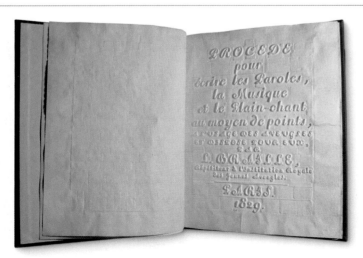

▲ **PRIMERA EDICIÓN** El libro hubo de ser impreso con el sistema de Haüy de letras en relieve para traducir el nuevo sistema de «puntos» de Braille. En la imagen se ve el título original en francés escrito con las letras de Haüy.

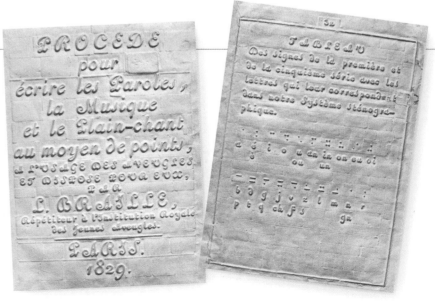

▲ **PRIMERA Y ÚLTIMA PÁGINA** En la portada (izda.) se aprecian claramente las letras en relieve. En la última página del libro (dcha.), Braille proporciona una tabla, o leyenda, con las letras y los correspondientes puntos y rayas de su nuevo sistema. Las rayas se retiraron de la segunda edición, impresa en 1837.

> Nosotros [los ciegos] debemos ser tratados como **iguales**, y la **comunicación** es la **vía** que puede conseguirlo.

LOUIS BRAILLE

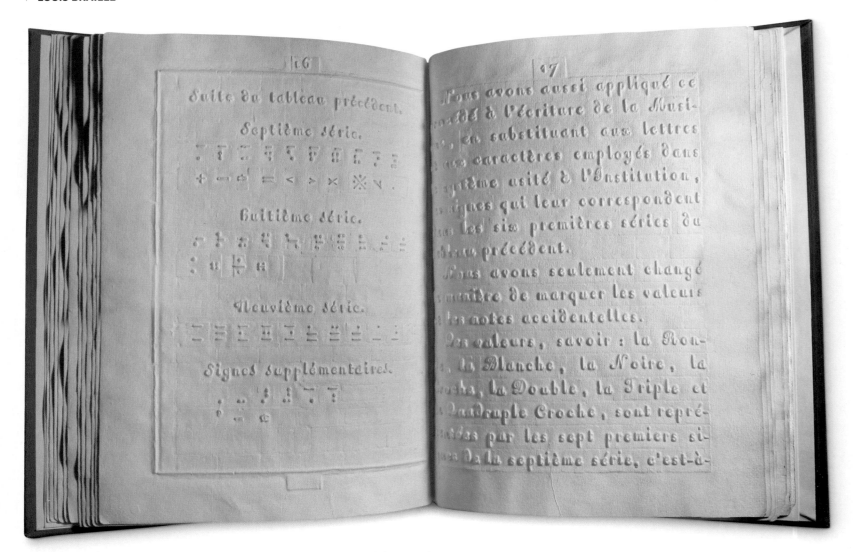

▲ **EXPLICACIÓN DE LOS CARACTERES** La página de la imagen superior (número 16) presenta los códigos de puntos para las series séptima, octava y novena, relacionadas con las matemáticas y la música. En la página de enfrente, Braille explica cómo se usan.

▲ **MENCIÓN A BARBIER** En este prefacio, Braille explica que desarrolló su sistema a partir del trabajo de Barbier, pero los 20 signos de este eran insuficientes para escribir todas las palabras de la lengua francesa. Tan solo han sobrevivido seis copias de esta primera edición.

EL **CONTEXTO**

En 1854, dos años después de la muerte de Braille, Francia adoptó su sistema de lectoescritura, y el Congreso Mundial para los Ciegos lo adoptó como medio de comunicación oficial en todo el mundo en 1878. Este sistema ha demostrado una gran capacidad de adaptación, y se han desarrollado versiones para las lenguas eslavas, como el ruso o el polaco, y para las principales lenguas asiáticas. Su simplicidad permitió la fabricación masiva de máquinas de escribir en braille. Sin embargo, el reciente desarrollo de los audiolibros y la tecnología digital han conllevado cierto declive en su uso.

▲ **Los impresores empezaron a fabricar** tórculos de braille en el siglo XIX. Este de la imagen data de la década de 1920.

Guías de viaje Baedeker

DESDE LA DÉCADA DE 1830 ▪ IMPRESAS ▪ PRIMERAS EDICIONES: 16 × 11,5 cm ▪ EXTENSIÓN VARIABLE ▪ ALEMANIA

ESCALA

KARL BAEDEKER

En su época dorada, desde la década de 1840 hasta 1914, la editorial alemana Baedeker produjo las guías de viaje más populares de la historia. Aunque no inventó el género, lo transformó por completo. En 1835, Karl Baedeker, el fundador de la editorial, hizo una edición revisada de una guía turística de 1828 sobre el valle del Rin, que era parte del fondo de una editorial que había comprado tres años antes; preparando esta revisión, Baedeker ideó el práctico formato que hizo famosas sus guías. Complementó la información al uso sobre la historia y las atracciones de cada zona con consejos sobre el trayecto y el alojamiento. Esta guía, como las que siguieron, se dirigía a un nuevo tipo de turista, que deseaba viajar a su aire sin seguir una ruta preestablecida.

A partir de 1839, la colección de guías Baedeker creció rápidamente. Tras la muerte de Karl, en 1859, la editorial quedó en manos de sus tres hijos, que siguieron ampliando la colección sin renunciar a sus señas de identidad: textos bien documentados, listados detallados, mapas y planos actualizados y un sistema de «estrellas» para evaluar lugares de interés, hoteles y restaurantes.

KARL **BAEDEKER**

1801–1859

Karl Baedeker fue un editor y librero alemán que estableció el formato de las guías modernas con sus célebres guías de viaje.

Nacido en una familia de libreros e impresores en la ciudad alemana de Essen (entonces parte de Prusia), Baedeker fue el mayor de diez hermanos. Estudió en Heidelberg en 1817, y trabajó para varios libreros antes de fundar su propio negocio de venta e impresión en Coblenza en 1827. Cuando identificó el mercado emergente de las guías de viaje de referencia, lo explotó hasta la saciedad. Insistía en que las guías Baedeker ofreciesen información precisa y rigurosa (mucha de la cual buscaba él mismo), y también comprendió la importancia de actualizar los títulos con regularidad. Pasó las últimas dos décadas de su vida viajando, escribiendo, revisando y actualizando sus guías sin descanso. Murió a los 58 años, y sus hijos, Ernst, Karl y Fritz retomaron el negocio y ampliaron el alcance de la colección: en 1914, las Baedeker ya cubrían gran parte del planeta.

A finales del siglo XIX, el aumento del turismo impulsó aún más el éxito de las guías Baedeker. La emergente clase media podía permitirse viajar en los nuevos ferrocarriles y barcos de vapor. A su vez, el papel de las guías fue primordial para el desarrollo de este tipo de turismo, especialmente después de sus traducciones al inglés (como las mostradas aquí) y al francés. En 1870, una Baedeker, con su habitual cubierta roja, era ya un sinónimo de «guía de viaje».

En detalle

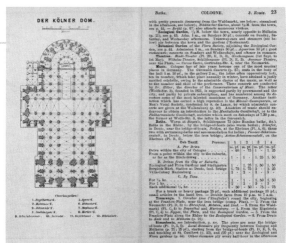

▲ **EXHAUSTIVIDAD** Las guías contenían mucha información. *The Rhine from Rotterdam to Constance* (1882) aporta datos como el caudal, la anchura, la longitud y la profundidad del río.

▲ **PLANOS DE LOS LUGARES DE INTERÉS** Las guías eran célebres por el calado de su investigación histórica. Este es el plano de la catedral de Colonia, de la que Baedeker comenta que «suscita la admiración de cada visitante».

▲ **PANORÁMICA** Las vistas panorámicas dibujadas a mano, minuciosas y elaboradas, eran uno de los pilares de las primeras guías de viaje en la época previa a la fotografía. La de la imagen corresponde a los Alpes orientales.

to Paris. DIEPPE. *41. Route.* 225

English fleet, then returning from an unsuccessful attack on Brest; an unequal contest which resulted in the total destruction of the town. The view from the summit, and especially from the lofty bridge, is very extensive, but beyond this the castle possesses nothing to attract visitors.

The church of **St. Jacques** (the patron saint of fishermen), in the *Place Nationale*, dates from the 14th and 15th centuries. The interior is, however, sadly disfigured. Near the church is the **Statue of Duquesne**, a celebrated admiral and native of Dieppe (d. 1687), who conquered the redoutable De Ruyter off the Sicilian coast in 1676. The Dutch hero soon after died of his wounds at Syracuse. Duquesne, who was a Calvinist, was interred in the church of Aubonne on the Lake of Geneva.

On market-days (Wednesdays and Saturdays) an opportunity is afforded to the stranger of observing some of the singular head-dresses of the Norman country-women.

The **Jetée de l'Ouest**, situated at the N.W. extremity of the town, forms an agreeable evening promenade, and with the opposite *Jetée de l'Est* constitutes the entrance to the harbour. Towards the S.E. the harbour terminates in the **Bassin de Retenue**, flanked by the *Cours Bourbon*, an avenue 3/4 M. in length, affording a retired and sheltered walk.

This basin contains an extensive **Oyster Park**, formerly one of the principal sources from which Paris derived its supplies. The oysters are first brought from the inexhaustible beds of *Cancale* and *Granville* to *St. Vaast* near Cherbourg, whence they are afterwards removed to Dieppe. Here they are 'travaillées', or dieted, so as materially to improve their flavour and render them fit for exportation. It has been observed that the oyster, when in a natural state, frequently opens its shell to eject the sea-water from which it derives its nourishment and to take in a fresh supply. In the 'park' they open their shells less frequently, and after a treatment of a month it is found that they remain closed for ten or twelve days together, an interval which admits of their being transported in a perfectly fresh state to all parts of the continent. Since the completion of the railway from Paris to Cherbourg, the oyster-park of Dieppe has lost much of its importance, and the metropolis now derives its chief supplies from a more convenient source.

Contiguous to the oyster-park is a restaurant of humble pretensions, where the delicious bivalve (75 c. per dozen), fresh from its native element, may be enjoyed in the highest perfection.

Le Pollet, a suburb of Dieppe inhabited exclusively by sailors and fishermen, adjoins the Bassin de Retenue on the N. side. The population differs externally but little from that of Dieppe. It is, however, alleged that they are the descendants of an ancient Venetian colony, and it is certain that to this day they possess a primitive simplicity of character unknown among their neigh-

BÆDEKER. Paris. 3rd Edition. 15

▲ **CLARIDAD** Las guías Baedeker eran los libros turísticos más fiables. Estas páginas de *Paris and Northern France* (1867) presentan su contenido bien organizado: además de las descripciones de los lugares de interés, se añade información sobre las costumbres locales y algunos consejos sobre cómo comportarse.

◀ **MAPAS DE CALIDAD** Los mapas y los planos de la guía eran tan detallados y precisos como los de las compañías cartográficas. Eran coloridos y fáciles de interpretar. Los mapas más grandes eran desplegables.

Su objetivo **principal** es mantener al **viajero** a la mayor distancia **posible** de lo que **no** sea agradable [...] y ayudarlo a hacer las cosas **por su cuenta.** ❞

KARL BAEDEKER, PREFACIO DE *GERMANY*, 1858

Los papeles del Club Pickwick

1836-1837 ▪ IMPRESO ▪ 21,3 × 12,6 cm ▪ 609 PÁGINAS ▪ REINO UNIDO

ESCALA

CHARLES DICKENS

The Pickwick Papers fue la primera novela de Charles Dickens. Publicada en 19 entregas mensuales entre abril de 1836 y noviembre de 1837, y en un libro de dos volúmenes en 1837, fue un fenómeno editorial sin precedentes. Mientras la primera entrega vendió tan solo 500 copias, la última entrega doble alcanzó las 40 000 y consagró a Dickens como escritor. Más adelante se convertiría en uno de los novelistas victorianos más conocidos y apreciados.

Inicialmente, las entregas no estaban pensadas para conformar una novela. Dickens recibió el encargo de escribir pies de foto extensos para una serie de viñetas de escenas deportivas del ilustrador Robert Seymour (1798-1836). Pero él propuso invertir el proyecto: que los dibujos de Seymour ilustraran su texto. Al cabo de dos entregas, Seymour se suicidó, y el elegido para ilustrar la continuación de la historia (en la que el texto adquirió el papel protagonista) fue Hablot Knight Browne (1815-1882), «Phiz», quien ilustraría otros diez libros de Dickens.

El retrato vívido y alegre de la sociedad de finales de la época georgiana cautivó al público: lectores de todos los

CHARLES **DICKENS**

1812-1870

Charles Dickens es uno de los novelistas más celebrados en lengua inglesa. Creó varios personajes ficticios que han cautivado a varias generaciones de lectores.

En 1824, el padre de Dickens fue enviado a prisión por no pagar sus deudas, y Charles, con solo 12 años, se vio obligado a trabajar en una fábrica de betún, experiencia que lo marcó de por vida. En 1832, Dickens emprendió una carrera de periodista político. No tardó en darse a conocer, y le ofrecieron trabajar en *Los papeles del Club Pickwick* junto a Robert Seymour. En 1836, año de la publicación de la primera entrega, inició su extensa carrera como novelista.

Dickens se casó con Catherine Hogarth en 1836, tuvieron diez hijos y en 1856 se separaron, después de que el novelista entablara un romance con la actriz Ellen Ternan. Además de novelas y obras de teatro, Dickens editó revistas y periódicos y colaboró con entidades benéficas. Abanderado de los pobres, creó legiones de personajes extraordinarios, y el vasto cuadro humano que ofreció tuvo un papel clave en el despertar de la conciencia social de su época. Como novelista y comentarista social, se convirtió en una de las figuras más célebres de su tiempo.

estratos sociales seguían las aventuras de los cuatro miembros del Club Pickwick. Pese a carecer de argumento —tan solo narraba una serie de peripecias del grupo de amigos liderado por Samuel Pickwick durante su viaje por Inglaterra—, la obra irradiaba vitalidad y humor. Aunque Dickens seguía firmando con su pseudónimo, «Boz», *Los papeles del Club Pickwick* le aseguraron una fama duradera y le abrieron las puertas a una larga carrera como novelista.

En detalle

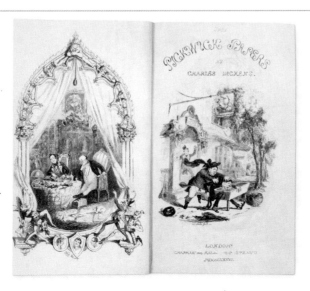

▶ **FRONTISPICIO Y PORTADA**
Tras la muerte del primer ilustrador de la obra, Robert Seymour, varios artistas probaron suerte, como Robert Buss. El elegido fue Hablot K. Browne («Phiz») y sus dibujos ilustran la mayor parte del libro. En su frontispicio, Sam Weller y el señor Pickwick revisan los papeles mano a mano. En la portada, Tony Weller «bautiza» al pastor, señor Stiggins, en el abrevadero de caballos.

▲ **RIVALES EN AMORES** Esta es una de las pocas ilustraciones de Robert Seymour, realizada poco antes de suicidarse. El doctor Slammer, cirujano militar, reta a Alfred Jingle a un duelo por haber seducido a una adinerada viuda a la que él había estado cortejando.

▼ **ESPECIAL DE NAVIDAD** Para aprovechar la época navideña, los astutos editores sacaron una edición especial, publicada el 31 de diciembre de 1836, para la que Dickens escribió una obra sentimental. Esta ilustración de «Phiz», un grabado en acero, describe con detalle y humor la fiesta de Navidad del señor Wardle, en la que los invitados se besan bajo el muérdago. Cuando empezó, «Phiz» estudió el estilo de Seymour antes de desarrollar el suyo. Sus imágenes solían incluir referencias alegóricas de fondo.

Si tuviera que vivir cien años y escribir tres novelas en cada uno, nunca estaría tan orgulloso de ninguna como lo estoy de *Pickwick*.

CHARLES DICKENS, NOVIEMBRE DE 1836

EL **CONTEXTO**

Los papeles del Club Pickwick causaron un impacto inmediato y perdurable en la novela decimonónica. Cada episodio, inicialmente publicado de forma mensual, dejaba la narración en suspenso, y así enganchaba a un público cada vez mayor, lo cual permitía a los editores reducir el coste unitario de la publicación. Cada entrega tenía un precio de un chelín y venía envuelta en una cubierta de papel verde. Además, incluía anuncios publicitarios, que incrementaban el beneficio de los editores y que hoy son una ventana fascinante por la que asomarse a la Inglaterra victoriana.

▶ **La cubierta original de 1837** de la novela por entregas incluye una descripción de los temas deportivos en un inicio propuestos como tema. «Boz» era el seudónimo de Dickens.

La Tierra Santa

1842-1849 ▪ LITOGRAFÍAS ▪ 60 × 43 cm ▪ 247 LÁMINAS ▪ REINO UNIDO

DAVID ROBERTS

ESCALA

La serie de grabados *The Holy Land, Syria, Idumea, Arabia, Egypt and Nubia (La Tierra Santa, Siria, Idumea, Arabia, Egipto y Nubia)* causó sensación desde que empezó a publicarse en 1842, y provocó la aparición de otras obras similares y en una gran variedad de formatos y títulos. El éxito del proyecto no solo reflejaba la fascinación europea por el exotismo de Oriente Próximo; premiaba la complejidad técnica de los grabados. Esta iniciativa colaborativa aunó los esfuerzos de David Roberts, Louis Haghe, el litógrafo belga que hizo los grabados, y el editor Francis Moon, quien asumió un gran riesgo económico con la publicación de los diversos volúmenes.

Roberts llegó a Oriente Próximo en 1838, y pasó once meses pintando y dibujando escenas: «[...] material suficiente para abastecerme el resto de mi vida». Después, Haghe las reprodujo en litografías, una técnica de grabado muy exigente en la que las imágenes se recrean al revés sobre piedras litográficas, que después de cubiertas de tinta, producen los grabados. El resultado eran imágenes en blanco y negro que luego se coloreaban a mano, por lo que no existen dos idénticas. El libro fue uno de los primeros ejemplos de producción de litografías a gran escala, presagio de los venideros medios de comunicación de masas. Además, ofrecía a la sociedad victoriana una inspiradora visión de otro mundo.

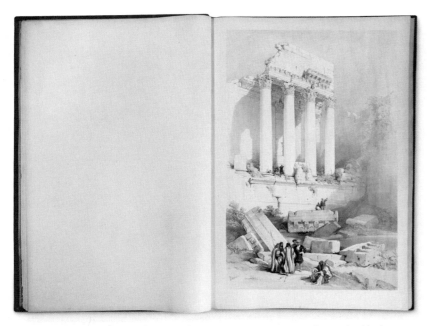

▲ **ENCUADERNACIÓN** Muchos suscriptores optaron por encuadernar las láminas.

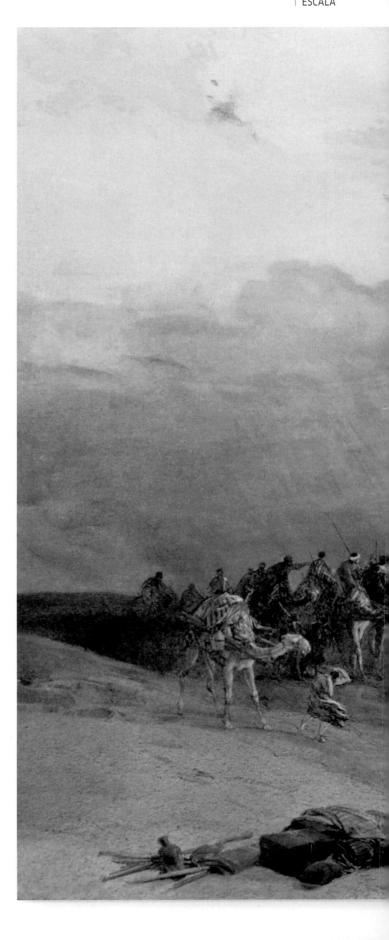

▼ **PRECISIÓN Y ESTÉTICA** Roberts poseía un sentido innato de la teatralidad. Su imagen más famosa de *La Tierra Santa* presenta la Esfinge y la gran pirámide de Guiza, a las afueras de El Cairo, durante la llegada del simún (que significa «viento venenoso»), un ardiente viento del desierto precedido de asfixiantes nubes de arena y polvo. El sol gigantesco acentúa la sensación de castigo inminente.

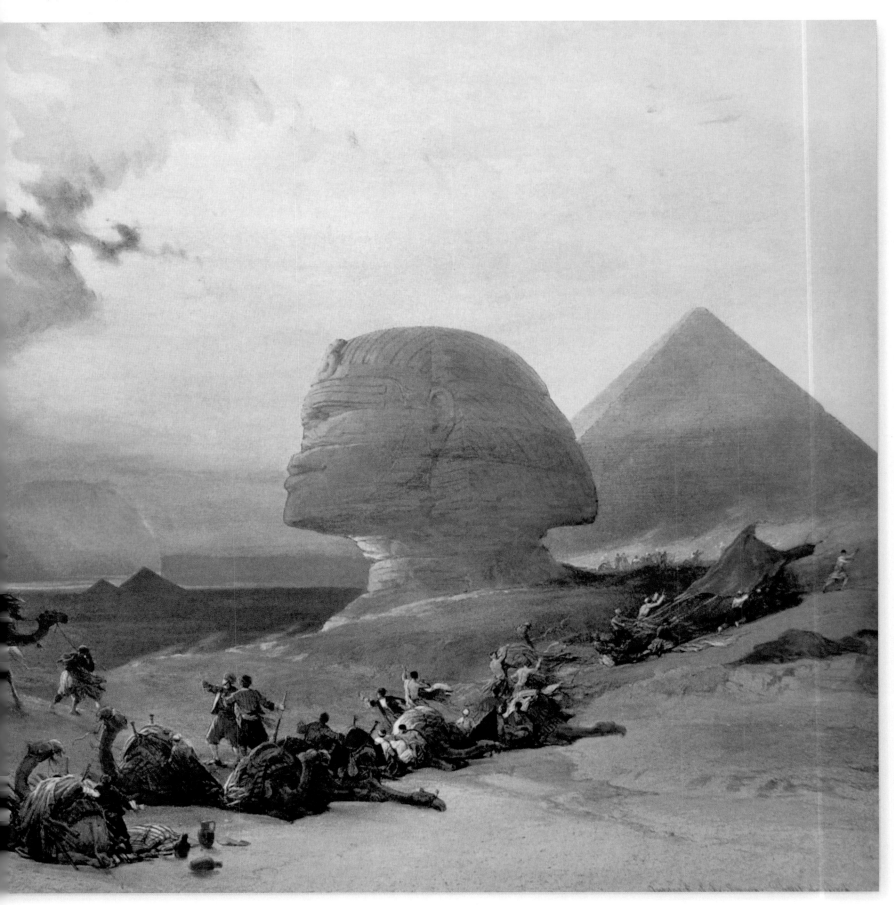

En detalle

▶ **BOCETO DE ROBERTS** La calidad espontánea de los dibujos originales de Roberts refleja su experiencia pintando grandes cantidades de obras: para *La Tierra Santa* realizó más de 272 acuarelas de templos, monumentos y gentes. En esta escena, donde se aprecia su estilo vigoroso, consigue un retrato completo del paisaje sin necesidad de detalles delicados. Los tonos anaranjados evocan el caluroso ambiente, y los destellos de luz que emiten los tejados de los edificios refuerzan esa sensación y enfatizan la presencia del sol.

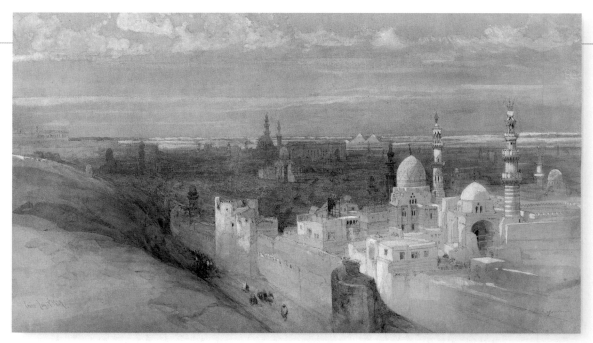

▶ **LITOGRAFÍA DE HAGHE** Para crear estas litografías, Haghe realizó copias exactas de los bocetos y acuarelas originales de Roberts. Aportó una delicadeza visual al proceso de la litografía (un ejercicio eminentemente técnico) con líneas marcadas que añaden contraste a las zonas de luz y de sombra, y complementó de maravilla el trabajo de Roberts. En su imagen, Haghe realza el detalle del fondo, pero consigue captar la calidez del dibujo de Roberts.

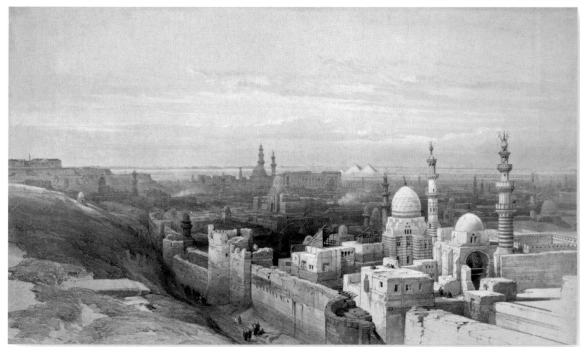

DAVID **ROBERTS**

1796-1864

David Roberts fue un prolífico pintor inglés, miembro de la Royal Academy. Consiguió cierto éxito con sus óleos, pero fueron sus escenas del extranjero las que le brindaron fama.

Roberts nació en Escocia, y no recibió educación artística formal, sino que trabajó como pintor de decorados, primero en Escocia y después en Londres. Su talento era tan obvio que en la década de 1820 pudo establecerse por su cuenta como pintor de paisajes. Varios viajes a Francia, Países Bajos, España y el norte de África cimentaron su reputación como virtuoso de la pintura arquitectónica. Poseía una destreza técnica excepcional y una capacidad de trabajo asombrosa, además de un talento innato para transmitir emociones y teatralidad, tanto en paisajes como en edificios. Los primeros volúmenes de *La Tierra Santa* causaron furor; la reina Victoria fue la primera suscriptora de los grabados, y su copia aún forma parte de la Royal Collection. El éxito se mantuvo con la segunda parte de la obra, *Egipto y Nubia*, tres volúmenes publicados entre 1846 y 1849. En 1859, publicó otro proyecto sobre Italia: *Italy, Classical, Historical and Picturesque*.

◀ **FRONTISPICIO ILUSTRADO**
El frontispicio de *Egipto y Nubia*, secuela y cierre de *La Tierra Santa*, representa a unos viajeros que inspeccionan las inmensas estatuas de la entrada al templo de Ramsés II en Abu Simbel, del siglo XIII y ubicado en Nubia, en el extremo sur de Egipto. El anticuario William Brockedon aportó el texto del libro.

▶ **SUNTUOSA ORNAMENTACIÓN**
Cuando Roberts visitó el complejo del templo de Isis en la isla de File, en el río Nilo, el lugar era ya uno de los yacimientos arqueológicos más célebres de Egipto. Roberts incluyó a los personajes nubios para destacar el monumental tamaño de las columnas del pórtico del templo. Y también captó los suntuosos motivos de papiros y flores de loto.

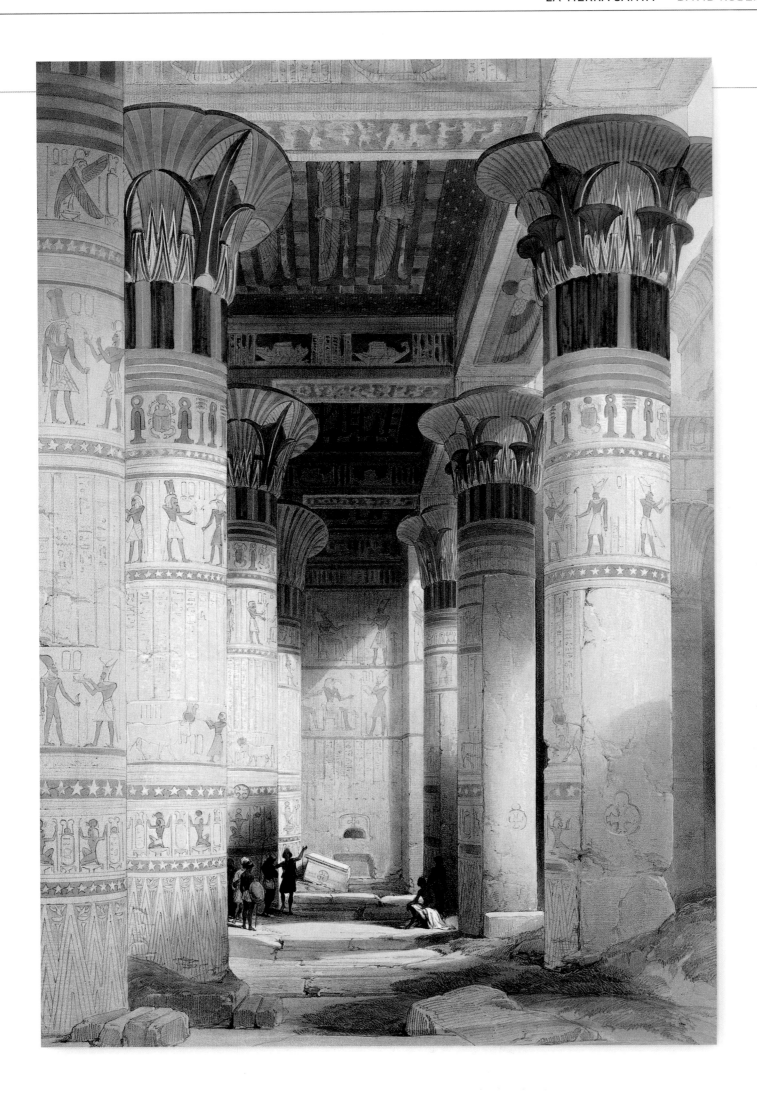

En detalle

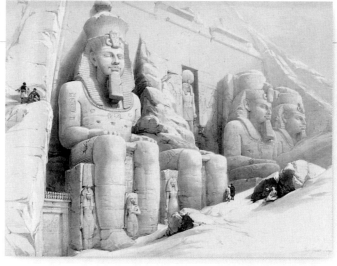

➤ **MAESTRO DE LA LITOGRAFÍA** La habilidad de Haghe para explotar las técnicas litográficas y crear espectaculares zonas de luz y de sombra fascinó a Roberts. En sus palabras: «Solo puede existir una opinión sobre la magistral manera en que ha ejecutado su trabajo». Los personajes aportan un toque de color a un conjunto dominado por los tonos color arena.

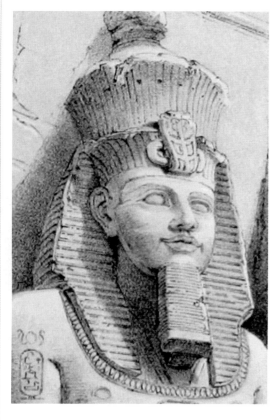

▲ **MARCADO CONTRASTE** En este detalle de una litografía de Haghe sin colorear puede apreciarse el magistral sombreado: intensas sombras negras al pie de la roca y reflejos blancos en la punta, bañada por el sol. Los personajes de la escena permiten captar las dimensiones de esta estatua colosal.

◄ **TRAZO EXQUISITO** Este detalle de la litografía sin colorear de Haghe evidencia la excepcional delicadeza y la precisión de su trabajo. El contorno de la cara y el tocado de la estatua son impecables.

EL **CONTEXTO**

En parte, el éxito de *La Tierra Santa* se debió a la solvencia financiera de su editor, Francis Moon, pero no habría sido posible sin la convergencia de dos novedades del mundo victoriano. La primera fue un incipiente interés por lo que entonces eran territorios exóticos. Algunos artistas franceses, sobre todo Ingres (1780-1867) y Delacroix (1798-1863), fueron los primeros en sacar partido de ello. Pronto, los artistas británicos, y Roberts como precursor, siguieron sus pasos, y la demanda de estas cautivadoras imágenes se disparó. La segunda novedad fue la aparición de la litografía, a finales de siglo XVIII, en Alemania. La palabra deriva del griego antiguo, *lithos*, que significa «piedra», y *graphia*, que significa «escribir», pues la imagen se dibujaba en una piedra litográfica (calcárea) con un lápiz graso de cera. En esa época, inmediatamente anterior al uso generalizado de la fotografía, era la primera vez que era posible obtener reproducciones de semejante calidad. En manos de dos maestros de la técnica como Roberts y Haghe, el resultado fue sublime.

➤ **Una imagen de Petra** muestra la entrada al barranco que conduce a Al-Jazneh («Khusme», en el título de Roberts), que significa «el tesoro», un edificio espectacular excavado en la pared de piedra. Roberts crea una intensa sensación de asombro al resaltar la diferencia de tamaño entre la imponente roca y los diminutos personajes, así como con los contrastes de luz y de sombra.

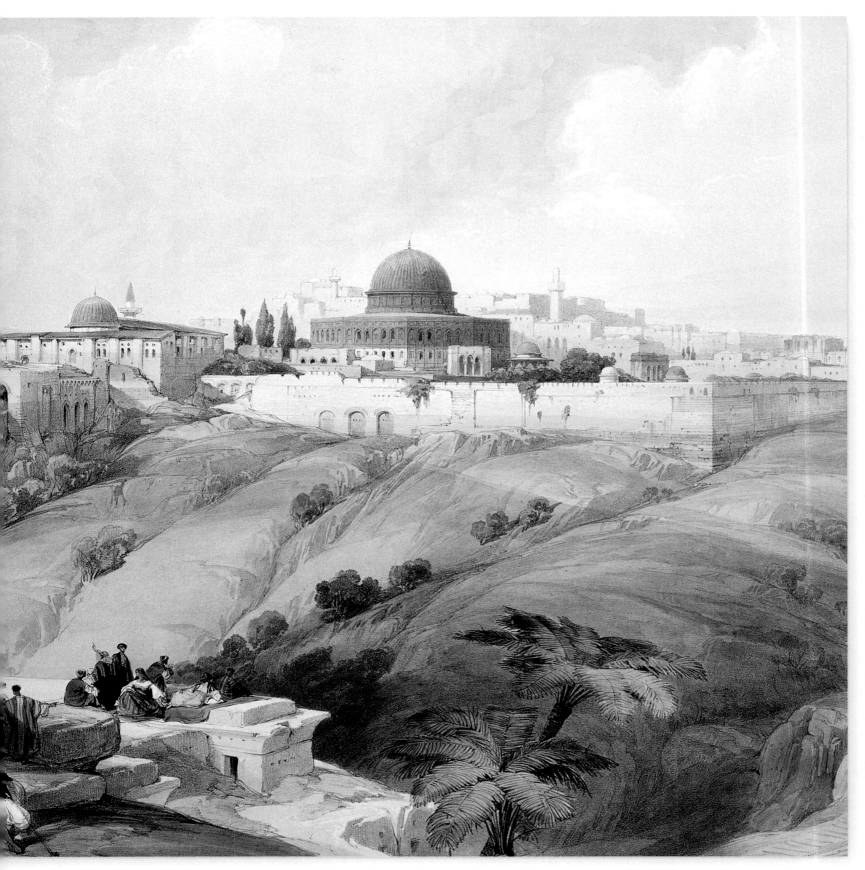

▲ **VISIÓN ROMÁNTICA** Las composiciones de Roberts bebían de la tradición paisajística europea del Romanticismo, que ensalzaba y magnificaba los aspectos del mundo natural para transmitir emociones. Esta imagen de Jerusalén, con personajes en primer plano y la ciudad dominando el fondo, cautivó al público en Gran Bretaña, y propició que los británicos más adinerados compraran la obra de Roberts en grandes cantidades. Haghe podía dedicar un mes de meticuloso trabajo a este tipo de escenas complejas.

Los grabados son fieles y muy detallados, más que cualquier esbozo de la naturaleza que haya visto nunca. �”

JOHN RUSKIN, SOBRE *LA TIERRA SANTA*

Fotografías de las algas británicas: impresiones cianotipos

1843-1853 ■ FOTOGRAMAS ■ 25,3 × 20 cm ■ 411 HOJAS ■ REINO UNIDO

ESCALA

ANNA ATKINS

La fotografía acababa apenas de nacer cuando la botánica Anna Atkins creó el primer libro de la historia impreso con ilustraciones fotográficas. *Photographs of British Algæ: Cyanotype Impressions* era una colección de fotografías, o más bien fotogramas (imágenes en negativo), de algas marinas, sin más texto que el de las páginas introductorias y las etiquetas. Aunque el libro nunca llegó a publicarse, Atkins realizó un buen número de copias, que encuadernó a mano y envió a sus amistades en tres volúmenes entre 1843 y 1853.

Es posible que el libro de Atkins estuviera concebido como un apéndice del *Manual of British Algæ* (1841) de William Harvey, que no estaba ilustrado. A pesar de no innovar científicamente, sus hermosas imágenes azules supusieron un hito artístico, el cual alcanzó Atkins gracias a una técnica fotográfica pionera (p. 189).

Hacía solo cuatro años que Louis-Jacques-Mandé Daguerre (1787-1851) y W. Henry Fox Talbot (1800-1877) habían anunciado, cada uno por su lado, los dos primeros procedimientos fotográficos exitosos: el daguerrotipo y el calotipo. Fox Talbot era amigo de la familia de Anna Atkins, y ella aprendió de él la técnica de los calotipos; sir John Herschel (1792-1871), otro amigo familiar, inventó el procedimiento de la cianotipia en 1842, y Atkins lo usó un año después para realizar su primer volumen.

No hay constancia de que las fotografías de Atkins fueran tomadas con una cámara. La obtención de las imágenes de su libro requirió de un procedimiento técnico y científico complejo, pero Atkins logró fusionar la ciencia

ANNA **ATKINS**

1799-1871

Anna Atkins fue una pionera en el uso de la fotografía, ya que, en sus libros sobre botánica, ilustró los especímenes mediante cianotipos. Es conocida sobre todo por su libro sobre las algas.

La inglesa Anna Atkins, una de las primeras mujeres miembro de la Botanical Society de Londres, fue una apasionada de la botánica y una pionera de la fotografía científica. Su madre falleció poco después de que ella naciera, y creció con su padre, el botánico John Children, miembro de la prestigiosa Royal Society, quien alimentó la curiosidad botánica de su hija y le presentó a las eminencias científicas de la época.

En 1825 se casó con John Pelly Atkins. Años después, su marido fue nombrado representante de la corona en Kent, y la pareja se trasladó a Halstead Place. Los Atkins no tuvieron hijos, y Anna pudo dedicar tiempo a sus intereses botánicos. Al descubrir el procedimiento de la cianotipia, comprendió que podría usarlo para producir imágenes botánicas de un alto nivel de detalle y precisión. Creó su libro fotográfico sobre las algas marinas entre 1843 y 1853. Después emprendió proyectos similares sobre plantas y helechos con su amiga Anne Dixon, y también realizó algunos libros de botánica sin ilustraciones.

con la presentación artística al disponer primorosamente las algas en la página. Al exponer el papel fotosensible cubierto por las algas a la luz del sol, la fantasmagórica silueta de las algas emergía sobre un fondo azul intenso. El resultado era absolutamente original. Hoy, el libro de Atkins se considera uno de los hitos más significativos en el arte de la fotografía.

▶ **OBRA PIONERA** El primer volumen de *Fotografías de las algas británicas*, finalizado en octubre de 1843, se considera el primer libro con ilustraciones fotográficas, ya que se adelantó un año al famoso *El lápiz de la naturaleza*, de Fox Talbot. Las copias del libro de Atkins son escasas, solo se tiene constancia de 13, y no todas están completas. El procedimiento de la cianotipia se empleó tanto para las ilustraciones de las algas como para las páginas de texto, como esta.

La **dificultad** de obtener dibujos **precisos** de elementos tan **diminutos**, como lo son muchas de las **algas**, me ha inducido a **aprovechar** el hermoso procedimiento de la **cianotipia** de Herschel.

ANNA ATKINS, PREFACIO DE *FOTOGRAFÍAS DE LAS ALGAS BRITÁNICAS*

▶ **SENSIBILIDAD ARTÍSTICA** A lo largo de todo el libro, Atkins combinó su conocimiento botánico con su sensibilidad artística. Una de las primeras algas presentadas en el volumen de 1843 fue el alga marrón *Cystoseira granulata*.

▲ **PORTADA** La portada, que luce una caligrafía elegante y cuidada, se fotografió mediante el procedimiento de la cianotipia. El subtítulo, *Cyanotype Impressions*, indica el enfoque artístico de la obra.

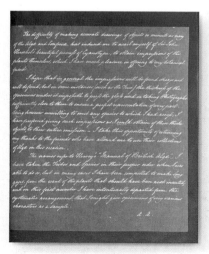

▲ **INTEGRIDAD ARTÍSTICA** En su texto introductorio, Atkins expone sus motivos para elegir la cianotipia para su libro y se reconoce deudora de la invención de sir John Herschel.

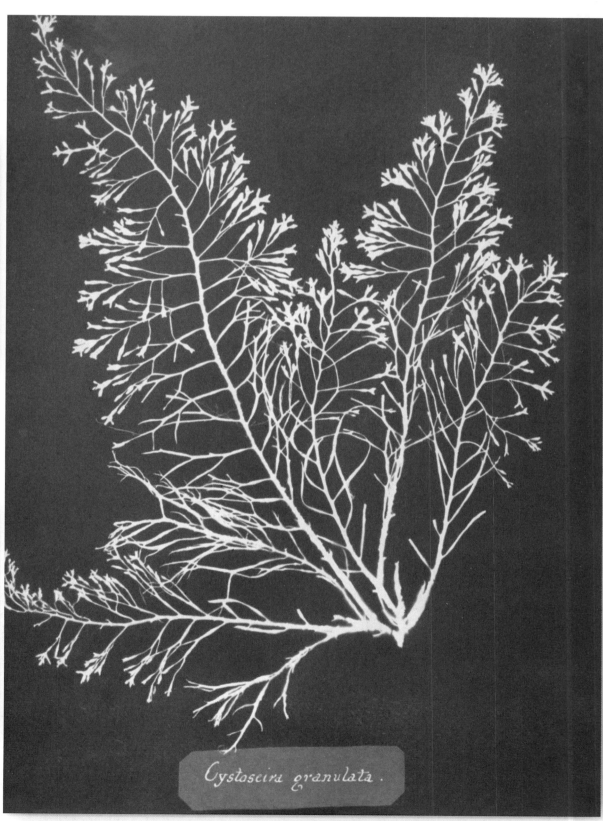

Cystoseira granulata.

En detalle

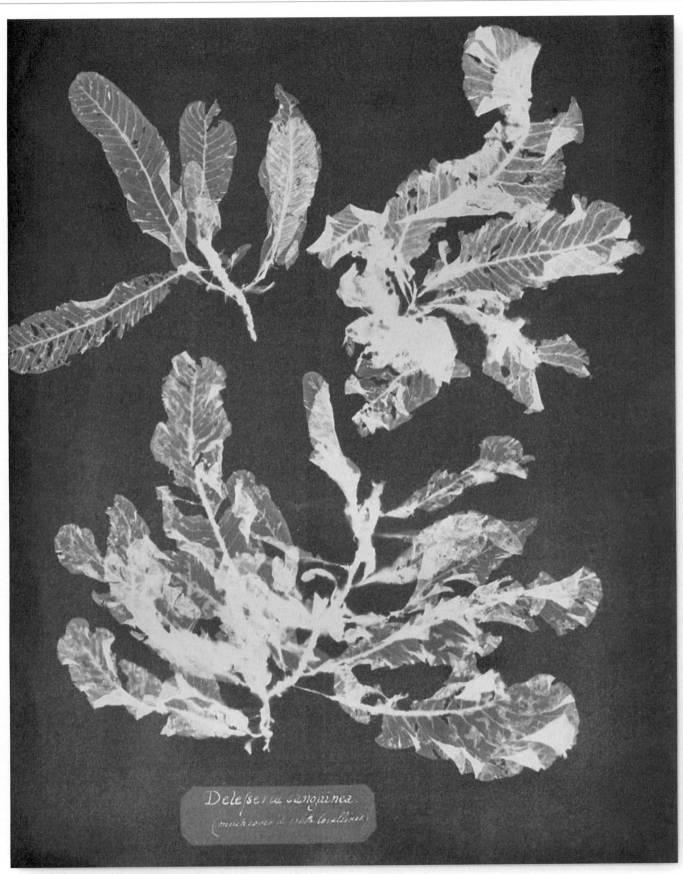

Delesseria sanguinea.

◄ **CAPTAR EL DETALLE**
Este cianotipo del
alga marina carmesí
Delesseria sanguinea,
en el volumen de 1843,
demuestra lo rápido
que Atkins dominó el
nuevo procedimiento
fotográfico. Incluso
para los fotógrafos de
hoy sería un reto captar
la sutileza de los detalles
con semejante precisión.

La **dificultad** de obtener dibujos **precisos** de elementos tan **diminutos,** como lo son muchas de las **algas,** me ha inducido a **aprovechar** el hermoso procedimiento de la **cianotipia** de Herschel.

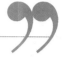

ANNA ATKINS, PREFACIO DE *FOTOGRAFÍAS DE LAS ALGAS BRITÁNICAS*

➤ **SENSIBILIDAD ARTÍSTICA** A lo largo de todo el libro, Atkins combinó su conocimiento botánico con su sensibilidad artística. Una de las primeras algas presentadas en el volumen de 1843 fue el alga marrón *Cystoseira granulata.*

▲ **PORTADA** La portada, que luce una caligrafía elegante y cuidada, se fotografió mediante el procedimiento de la cianotipia. El subtítulo, *Cyanotype Impressions,* indica el enfoque artístico de la obra.

▲ **INTEGRIDAD ARTÍSTICA** En su texto introductorio, Atkins expone sus motivos para elegir la cianotipia para su libro y se reconoce deudora de la invención de sir John Herschel.

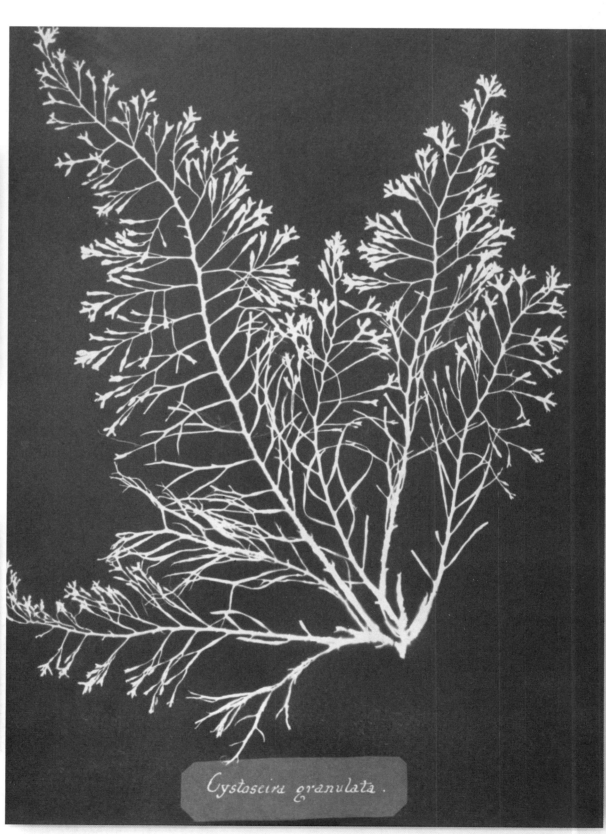

Cystoseira granulata.

En detalle

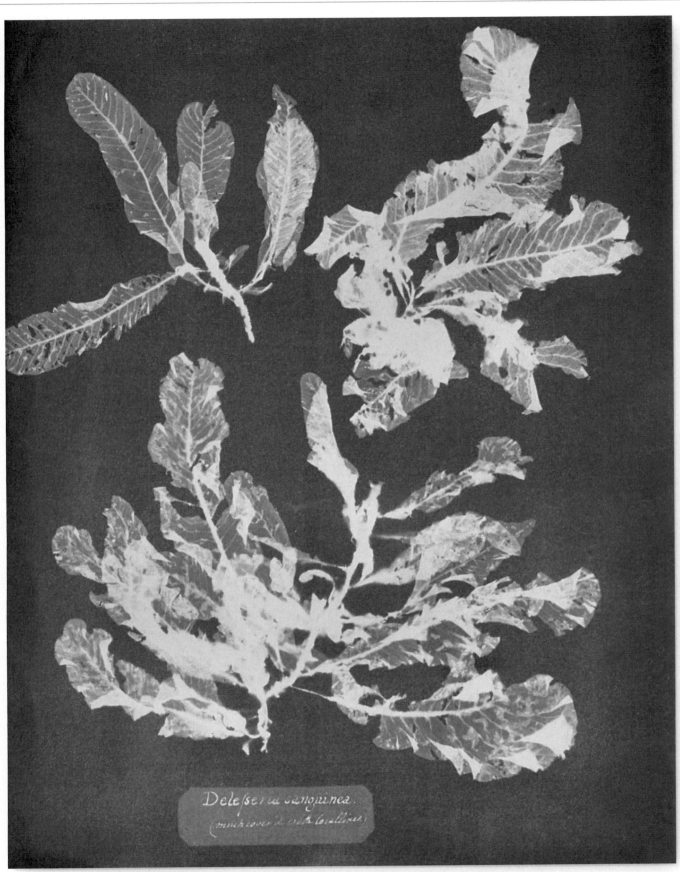

Delesseria sanguinea.

◀ **CAPTAR EL DETALLE**
Este cianotipo del alga marina carmesí *Delesseria sanguinea*, en el volumen de 1843, demuestra lo rápido que Atkins dominó el nuevo procedimiento fotográfico. Incluso para los fotógrafos de hoy sería un reto captar la sutileza de los detalles con semejante precisión.

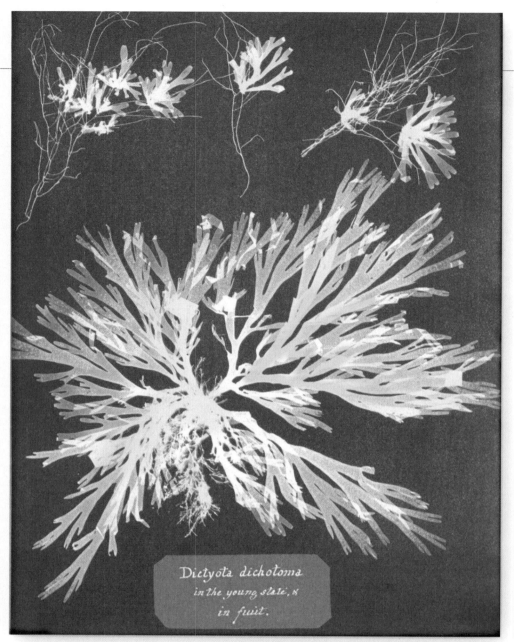

Dictyota dichotoma
in the young state, &
in fruit.

▲ **ENFOQUE ARTÍSTICO** Esta muestra de *Dictyota dichotoma*, alga dorada parduzca, data probablemente de 1861, ocho años después del primer cianotipo de Atkins. Es evidente su dominio del procedimiento fotográfico.

LA **TÉCNICA**

La cianotipia, procedimiento fotográfico inventado por el científico sir John Herschel, no requiere cámara. El papel se recubre con una mezcla de nitrato férrico de amonio y ferrocianuro de potasio. Para crear la imagen, hay que colocar el objeto sobre el papel y exponerlo a la luz del sol. Tras aclarar el papel en agua, se revela una silueta blanca sobre un fondo azul (cian). Los cianotipos resisten tan bien el paso del tiempo que se convirtieron en el método estándar para hacer copias de planos artísticos y arquitectónicos, ya fueran de barcos o de catedrales. Su característico pigmento azul se llama también «azul de Prusia».

▲ **El proceso de la cianotipia** se empleaba en los retratos, como esta imagen realizada por Herschel en 1836 y titulada «The Right Honourable Mrs. Leicester Stanhope».

➤ **ACTUALIZACIONES** A medida que elaboraba nuevos volúmenes, Atkins incorporaba actualizaciones y planchas nuevas para sustituir a las anteriores cuando había encontrado especímenes mejores. La primera versión del *Ectocarpus brachiatus* (izda.), por ejemplo, fue sustituida por un ejemplar mucho más impresionante (dcha.).

Ectocarpus brachiatus.

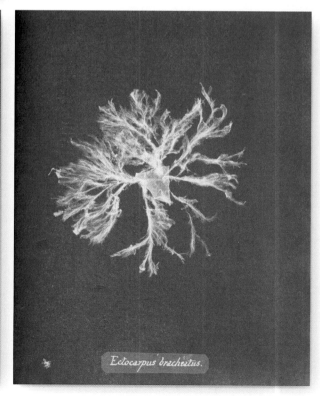

Ectocarpus brachiatus.

La cabaña del tío Tom

1852 Y 1853 ▪ IMPRESO ▪ 19,2 × 12 cm ▪ 312 Y 322 PÁGINAS ▪ EE UU

ESCALA

HARRIET BEECHER STOWE

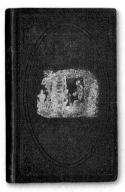

Uncle Tom's Cabin, que llevaba el subtítulo de *Life Among the Lowly (La vida entre los humildes)*, se publicó por entregas en 1851 en el periódico de Washington D.C. *The National Era*. Un año después se publicó en forma de libro, con seis grabados de Hammatt Billings. Durante su primer año vendió 300 000 copias en EE UU y un millón en Reino Unido, y en 1853 apareció una segunda edición con 117 ilustraciones. Durante el siglo XIX, solo la Biblia superó sus cifras de venta.

Beecher Stowe era una abolicionista convencida, y el tema de *La cabaña del tío Tom* es la inmoralidad de la esclavitud, problemática que generó una gran fractura social en EE UU. Mientras que el norte industrial se oponía a la esclavitud, el sur agrícola lo defendía, pues su economía dependía de más de cuatro millones de esclavos. Este conflicto, posiblemente alimentado por *La cabaña del tío Tom*, derivó en la guerra de Secesión de 1861. Finalmente, tras la victoria del Norte en 1865 se consiguió la abolición de la esclavitud, pero la guerra se cobró unas 620 000 vidas y dejó al Sur en una penosa situación económica.

HARRIET **BEECHER STOWE**

1811-1896

La escritora y abolicionista Harriet Beecher Stowe fue una de las primeras paladinas de los derechos de las mujeres, y combatió la desigualdad toda su vida.

Beecher Stowe era hija de un predicador calvinista de Connecticut. Tras completar su educación, enseñó en una escuela fundada por su hermana, antes de que ambas se instalaran con su padre en Cincinnati (Ohio). Continuó su labor docente, y en 1836 se casó con el párroco abolicionista Calvin Ellis Stowe. En Cincinnati, Beecher Stowe vivió de cerca la realidad de la esclavitud, a la que se oponía con firmeza. Allí comenzó a escribir lo que acabaría siendo *La cabaña del tío Tom*. Ninguna de sus obras posteriores (escribió 30 libros, entre novelas y memorias) igualó el éxito de su debut. Tras morir su marido, en 1886, su salud empezó a deteriorarse, y sus últimos años de vida estuvieron nublados por la demencia.

La cabaña del tío Tom puede parecer una novela sensiblera. Muchos estudiosos modernos la han tachado de paternalista, casi racista, debido a la condescendencia con que describe a ciertos personajes negros. Con todo, su labor de denuncia de las penurias de los esclavos en EE UU y su apoyo a la abolición de la esclavitud son innegables. *La cabaña del tío Tom* es el producto de una conciencia social escandalizada por la existencia de la esclavitud en un país concebido desde la libertad.

En detalle

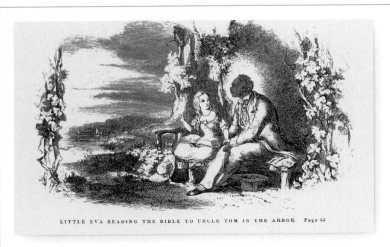

LITTLE EVA READING THE BIBLE TO UNCLE TOM IN THE ARBOR. Page 63

▲ **LA FE DEL TÍO TOM** Un elemento central del libro son los encuentros entre el propio Tom y Eva, la hija del bondadoso Augustine St. Clare, su segundo amo. Aunque Eva fuera solo una niña, su fe es vital para insuflar las creencias cristianas en Tom. Su posterior muerte, iluminada por una visión del paraíso, presagia el martirio de Tom al final del libro.

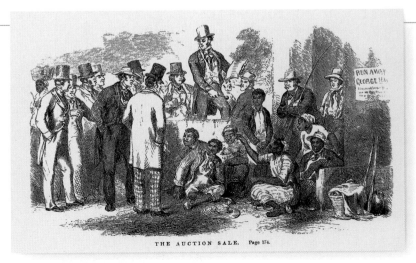

THE AUCTION SALE. Page 174.

▲ **VENTA DE ESCLAVOS** Para los terratenientes sureños, los esclavos eran parte de sus propiedades legales, como los caballos o los animales domésticos. Aquellos seres humanos no solo no tenían derechos, sino que, además, se compraban y se vendían a voluntad, a menudo en subastas. Tom, por ejemplo, es objeto de dos ventas: una, en privado, a St. Clare, tras rescatar a su hija, y después a Legree, en una subasta.

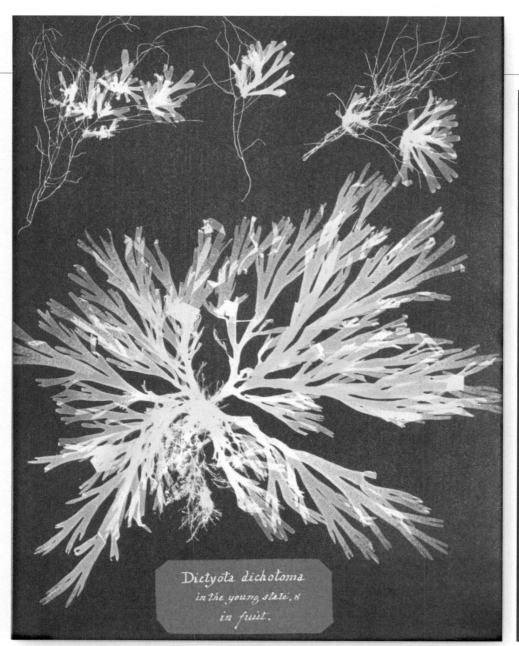

Dictyota dichotoma
in the young state, &
in fruit.

▲ **ENFOQUE ARTÍSTICO** Esta muestra de *Dictyota dichotoma*, alga dorada parduzca, data probablemente de 1861, ocho años después del primer cianotipo de Atkins. Es evidente su dominio del procedimiento fotográfico.

LA **TÉCNICA**

La cianotipia, procedimiento fotográfico inventado por el científico sir John Herschel, no requiere cámara. El papel se recubre con una mezcla de nitrato férrico de amonio y ferrocianuro de potasio. Para crear la imagen, hay que colocar el objeto sobre el papel y exponerlo a la luz del sol. Tras aclarar el papel en agua, se revela una silueta blanca sobre un fondo azul (cian). Los cianotipos resisten tan bien el paso del tiempo que se convirtieron en el método estándar para hacer copias de planos artísticos y arquitectónicos, ya fueran de barcos o de catedrales. Su característico pigmento azul se llama también «azul de Prusia».

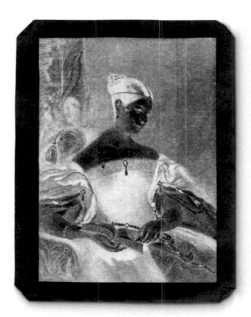

▲ **El proceso de la cianotipia** se empleaba en los retratos, como esta imagen realizada por Herschel en 1836 y titulada «The Right Honourable Mrs. Leicester Stanhope».

➤ **ACTUALIZACIONES** A medida que elaboraba nuevos volúmenes, Atkins incorporaba actualizaciones y planchas nuevas para sustituir a las anteriores cuando había encontrado especímenes mejores. La primera versión del *Ectocarpus brachiatus* (izda.), por ejemplo, fue sustituida por un ejemplar mucho más impresionante (dcha.).

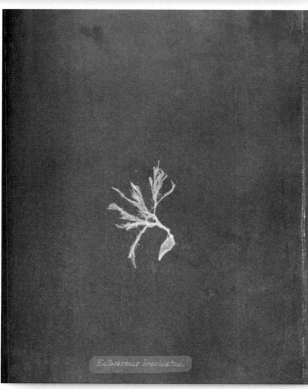

Ectocarpus brachiatus.

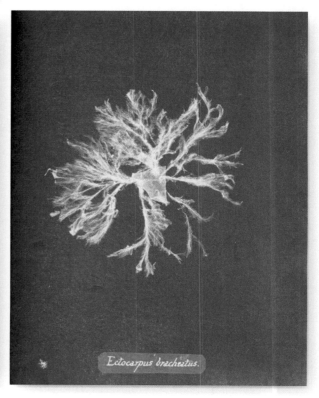

Ectocarpus brachiatus.

La cabaña del tío Tom

1852 Y 1853 ▪ IMPRESO ▪ 19,2 × 12 cm ▪ 312 Y 322 PÁGINAS ▪ EE UU

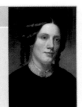

ESCALA

HARRIET BEECHER STOWE

Uncle Tom's Cabin, que llevaba el subtítulo de *Life Among the Lowly (La vida entre los humildes)*, se publicó por entregas en 1851 en el periódico de Washington D.C. *The National Era*. Un año después se publicó en forma de libro, con seis grabados de Hammatt Billings. Durante su primer año vendió 300 000 copias en EE UU y un millón en Reino Unido, y en 1853 apareció una segunda edición con 117 ilustraciones. Durante el siglo XIX, solo la Biblia superó sus cifras de venta.

Beecher Stowe era una abolicionista convencida, y el tema de *La cabaña del tío Tom* es la inmoralidad de la esclavitud, problemática que generó una gran fractura social en EE UU. Mientras que el norte industrial se oponía a la esclavitud, el sur agrícola lo defendía, pues su economía dependía de más de cuatro millones de esclavos. Este conflicto, posiblemente alimentado por *La cabaña del tío Tom*, derivó en la guerra de Secesión de 1861. Finalmente, tras la victoria del Norte en 1865 se consiguió la abolición de la esclavitud, pero la guerra se cobró unas 620 000 vidas y dejó al Sur en una penosa situación económica.

HARRIET **BEECHER STOWE**

1811-1896

La escritora y abolicionista Harriet Beecher Stowe fue una de las primeras paladinas de los derechos de las mujeres, y combatió la desigualdad toda su vida.

Beecher Stowe era hija de un predicador calvinista de Connecticut. Tras completar su educación, enseñó en una escuela fundada por su hermana, antes de que ambas se instalaran con su padre en Cincinnati (Ohio). Continuó su labor docente, y en 1836 se casó con el párroco abolicionista Calvin Ellis Stowe. En Cincinnati, Beecher Stowe vivió de cerca la realidad de la esclavitud, a la que se oponía con firmeza. Allí comenzó a escribir lo que acabaría siendo *La cabaña del tío Tom*. Ninguna de sus obras posteriores (escribió 30 libros, entre novelas y memorias) igualó el éxito de su debut. Tras morir su marido, en 1886, su salud empezó a deteriorarse, y sus últimos años de vida estuvieron nublados por la demencia.

La cabaña del tío Tom puede parecer una novela sensiblera. Muchos estudiosos modernos la han tachado de paternalista, casi racista, debido a la condescendencia con que describe a ciertos personajes negros. Con todo, su labor de denuncia de las penurias de los esclavos en EE UU y su apoyo a la abolición de la esclavitud son innegables. *La cabaña del tío Tom* es el producto de una conciencia social escandalizada por la existencia de la esclavitud en un país concebido desde la libertad.

En detalle

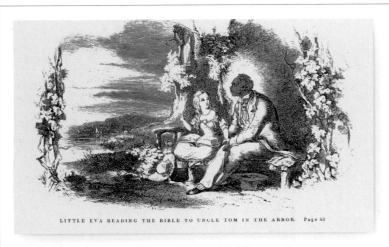

LITTLE EVA READING THE BIBLE TO UNCLE TOM IN THE ARBOR. Page 63

▲ **LA FE DEL TÍO TOM** Un elemento central del libro son los encuentros entre el propio Tom y Eva, la hija del bondadoso Augustine St. Clare, su segundo amo. Aunque Eva fuera solo una niña, su fe es vital para insuflar las creencias cristianas en Tom. Su posterior muerte, iluminada por una visión del paraíso, presagia el martirio de Tom al final del libro.

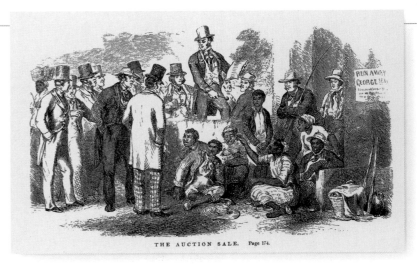

THE AUCTION SALE. Page 174.

▲ **VENTA DE ESCLAVOS** Para los terratenientes sureños, los esclavos eran parte de sus propiedades legales, como los caballos o los animales domésticos. Aquellos seres humanos no solo no tenían derechos, sino que, además, se compraban y se vendían a voluntad, a menudo en subastas. Tom, por ejemplo, es objeto de dos ventas: una, en privado, a St. Clare, tras rescatar a su hija, y después a Legree, en una subasta.

> ## Yo no lo escribí. Fue Dios. Yo tan solo redacté su dictado.

HARRIET BEECHER STOWE, SOBRE *LA CABAÑA DEL TÍO TOM*

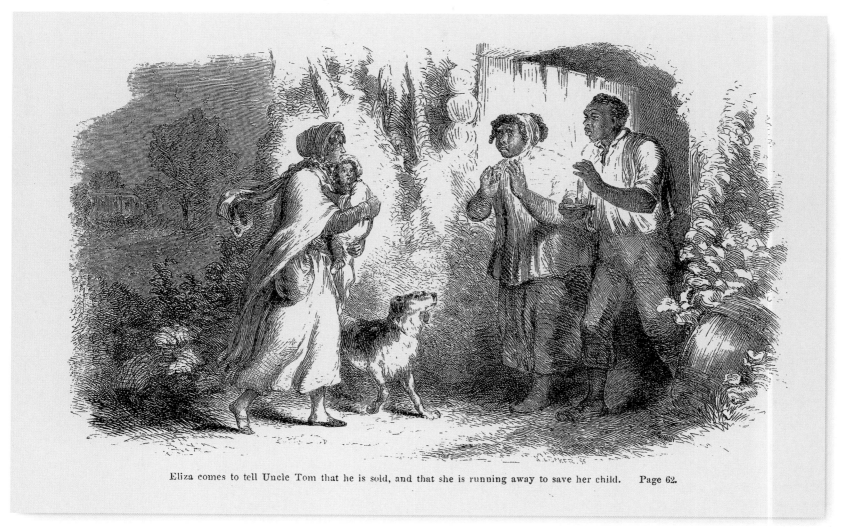

Eliza comes to tell Uncle Tom that he is sold, and that she is running away to save her child. Page 62.

▲ **PRIMERA IMAGEN DE TOM** Para promover la venta de la costosa novela de dos volúmenes, su editor, John P. Jewett, encargó a Charles Howland Hammatt Billings seis ilustraciones a toda página. En la primera (la imagen superior) aparece la esclava Eliza, la cual anuncia a Tom que el dueño de este, Arthur Shelby, va a venderlo para pagar sus deudas. El cruel Simon Legree compra a Tom.

▲ **EL MARTIRIO DE TOM** El movimiento abolicionista estaba profundamente inspirado por la Iglesia cristiana. La devoción cristiana de Tom le vale los mortales latigazos de su amo Legree. En esta ilustración, la esclava Cassey le ofrece agua a Tom tras recibir este una paliza que acabará con su vida.

EL **CONTEXTO**

La publicación de *La cabaña del tío Tom* desató un aluvión de críticas en el Sur. A Beecher Stowe se le recriminó no haber pisado una plantación, y se la acusó de no comprender la base misma de lo que muchos sureños entendían como la «naturaleza esencialmente benigna de la esclavitud»: que los negros eran como niños que necesitaban ser guiados por la mano firme pero amable de los blancos. En 1853, Beecher escribió una defensa de *La cabaña del tío Tom* en la que documentaba las fuentes que había utilizado para el libro original.

➤ **Aclamado en el Norte**, su escrito *Clave sobre «La cabaña del tío Tom»* fue aborrecido en el Sur. La hostilidad entre las dos partes del país era absoluta.

Hojas de hierba

1855 (PRIMERA EDICIÓN) ▪ IMPRESO ▪ 29 × 20,5 cm ▪ 95 PÁGINAS ▪ EE UU

WALT WHITMAN

ESCALA

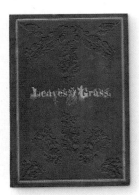

La primera edición de *Leaves of Grass*, de Walt Whitman, era un libro de 12 poemas y 95 páginas. Sin embargo, su impacto en el desarrollo de la literatura norteamericana fue tremendo. En *Printing and the Mind of Man*, obra de referencia bibliográfica por excelencia, se describe este poemario como «la segunda Declaración de Independencia de EE UU: la de 1776 fue política, y la de 1855, intelectual». Cuando publicó *Hojas de hierba*, Whitman era un desconocido en el panorama literario y ni siquiera su nombre figuraba como autor en el libro (aunque él se presentaba en uno de los poemas). Con todo, su poemario no solo revolucionó la literatura estadounidense, sino toda la literatura en lengua inglesa. Whitman inauguró una voz poética novedosa, salvaje, cálida, concreta, sensual, dura e inconfundiblemente moderna. Evitaba cualquier tono o temática que entrase en los estándares de la poesía. Pese a hacer gala de un lirismo extraordinario, sus formas poéticas obviaban por sistema el ritmo, la métrica y la rima.

En parte, su libro celebraba a EE UU y al estadounidense corriente, y, en la Segunda Guerra Mundial, el Gobierno de EE UU entregó un ejemplar a todos los soldados para recordarles el país por el que luchaban. Sin embargo, el libro era también una celebración del propio Whitman y de su respuesta increíblemente intensa ante el descubrimiento de todos los aspectos del mundo. La reacción inicial al libro osciló entre los halagos y la indignación. Solo unos pocos críticos, entre ellos Ralph Waldo Emerson (1803–1882), preeminente figura literaria de la época, reconocieron en él una nueva visión poética que, además, juzgaron indiscutiblemente brillante.

Whitman dedicó el resto de su vida a ampliar *Hojas de hierba*, tanto añadiendo poemas (la versión definitiva de 1881 contenía 389) como revisando interminablemente lo escrito. Whitman, en solitario y sin previo aviso, replanteó todas las expectativas de lo que podía significar la poesía.

WALT **WHITMAN**

1819-1892

El poeta, periodista y ensayista Walt Whitman fue una de las voces más influyentes de la literatura norteamericana, aunque en vida fue considerado un excéntrico.

Whitman nació en Long Island (Nueva York), en una familia pobre de ocho hermanos. Tras desempeñar varios empleos humildes, trabajó como tipógrafo y periodista. La publicación de *Hojas de hierba*, financiada por él mismo, marcó un giro radical. Su experiencia como auxiliar médico en la guerra de Secesión le inculcó una profunda repugnancia hacia los horrores de la guerra. Desde entonces, Whitman dedicó su vida a la interminable revisión de *Hojas de hierba*.

En detalle

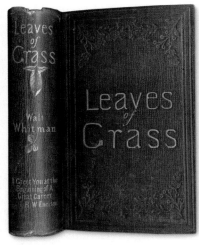

▲ **SEGUNDA EDICIÓN**

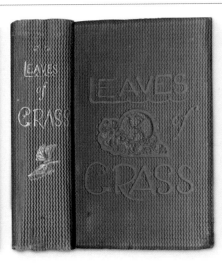

▲ **TERCERA EDICIÓN**

▲ **SEXTA EDICIÓN**

◄ **EVOLUCIÓN** Las seis ediciones de *Hojas de hierba* se publicaron en 1855, 1856, 1860-1861, 1867, 1871-1872 y 1881-1882. La cubierta de las dos primeras ediciones era verde, para reflejar la naturaleza orgánica de la poesía de Whitman. En la segunda, el propio autor diseñó la tipografía usada en el lomo. La encuadernación roja de la tercera edición, impresa justo antes de la guerra de Secesión, evoca el derramamiento de sangre inminente. El amarillo de la sexta edición sugiere el otoño y la sensación de Whitman de estar acercándose al final de su vida.

Yo no lo escribí. Fue Dios. Yo tan solo redacté su dictado.

HARRIET BEECHER STOWE, SOBRE *LA CABAÑA DEL TÍO TOM*

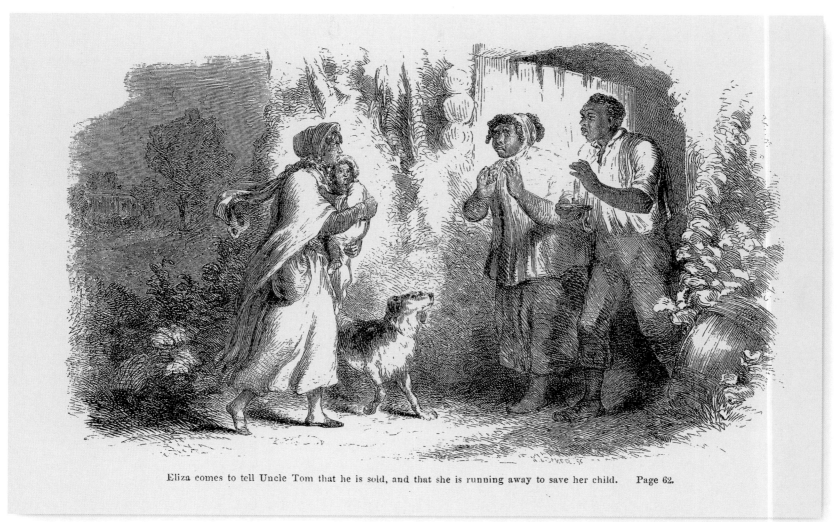

Eliza comes to tell Uncle Tom that he is sold, and that she is running away to save her child. Page 62.

▲ **PRIMERA IMAGEN DE TOM** Para promover la venta de la costosa novela de dos volúmenes, su editor, John P. Jewett, encargó a Charles Howland Hammatt Billings seis ilustraciones a toda página. En la primera (la imagen superior) aparece la esclava Eliza, la cual anuncia a Tom que el dueño de este, Arthur Shelby, va a venderlo para pagar sus deudas. El cruel Simon Legree compra a Tom.

▲ **EL MARTIRIO DE TOM** El movimiento abolicionista estaba profundamente inspirado por la Iglesia cristiana. La devoción cristiana de Tom le vale los mortales latigazos de su amo Legree. En esta ilustración, la esclava Cassey le ofrece agua a Tom tras recibir este una paliza que acabará con su vida.

EL **CONTEXTO**

La publicación de *La cabaña del tío Tom* desató un aluvión de críticas en el Sur. A Beecher Stowe se le recriminó no haber pisado una plantación, y se la acusó de no comprender la base misma de lo que muchos sureños entendían como la «naturaleza esencialmente benigna de la esclavitud»: que los negros eran como niños que necesitaban ser guiados por la mano firme pero amable de los blancos. En 1853, Beecher escribió una defensa de *La cabaña del tío Tom* en la que documentaba las fuentes que había utilizado para el libro original.

➤ **Aclamado en el Norte**, su escrito *Clave sobre «La cabaña del tío Tom»* fue aborrecido en el Sur. La hostilidad entre las dos partes del país era absoluta.

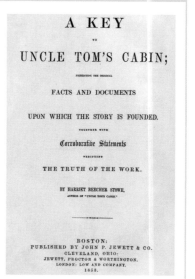

Hojas de hierba

1855 (PRIMERA EDICIÓN) ▪ IMPRESO ▪ 29 × 20,5 cm ▪ 95 PÁGINAS ▪ EE UU

WALT WHITMAN

ESCALA

La primera edición de *Leaves of Grass*, de Walt Whitman, era un libro de 12 poemas y 95 páginas. Sin embargo, su impacto en el desarrollo de la literatura norteamericana fue tremendo. En *Printing and the Mind of Man*, obra de referencia bibliográfica por excelencia, se describe este poemario como «la segunda Declaración de Independencia de EE UU: la de 1776 fue política, y la de 1855, intelectual». Cuando publicó *Hojas de hierba*, Whitman era un desconocido en el panorama literario y ni siquiera su nombre figuraba como autor en el libro (aunque él se presentaba en uno de los poemas). Con todo, su poemario no solo revolucionó la literatura estadounidense, sino toda la literatura en lengua inglesa. Whitman inauguró una voz poética novedosa, salvaje, cálida, concreta, sensual, dura e inconfundiblemente moderna. Evitaba cualquier tono o temática que entrase en los estándares de la poesía. Pese a hacer gala de un lirismo extraordinario, sus formas poéticas obviaban por sistema el ritmo, la métrica y la rima.

En parte, su libro celebraba a EE UU y al estadounidense corriente, y, en la Segunda Guerra Mundial, el Gobierno de EE UU entregó un ejemplar a todos los soldados para recordarles el país por el que luchaban. Sin embargo, el

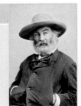

WALT **WHITMAN**

1819-1892

El poeta, periodista y ensayista Walt Whitman fue una de las voces más influyentes de la literatura norteamericana, aunque en vida fue considerado un excéntrico.

Whitman nació en Long Island (Nueva York), en una familia pobre de ocho hermanos. Tras desempeñar varios empleos humildes, trabajó como tipógrafo y periodista. La publicación de *Hojas de hierba*, financiada por él mismo, marcó un giro radical. Su experiencia como auxiliar médico en la guerra de Secesión le inculcó una profunda repugnancia hacia los horrores de la guerra. Desde entonces, Whitman dedicó su vida a la interminable revisión de *Hojas de hierba*.

libro era también una celebración del propio Whitman y de su respuesta increíblemente intensa ante el descubrimiento de todos los aspectos del mundo. La reacción inicial al libro osciló entre los halagos y la indignación. Solo unos pocos críticos, entre ellos Ralph Waldo Emerson (1803–1882), preeminente figura literaria de la época, reconocieron en él una nueva visión poética que, además, juzgaron indiscutiblemente brillante.

Whitman dedicó el resto de su vida a ampliar *Hojas de hierba*, tanto añadiendo poemas (la versión definitiva de 1881 contenía 389) como revisando interminablemente lo escrito. Whitman, en solitario y sin previo aviso, replanteó todas las expectativas de lo que podía significar la poesía.

En detalle

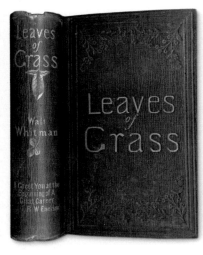

▲ **SEGUNDA EDICIÓN**

▲ **TERCERA EDICIÓN**

▲ **SEXTA EDICIÓN**

◄ **EVOLUCIÓN** Las seis ediciones de *Hojas de hierba* se publicaron en 1855, 1856, 1860-1861, 1867, 1871-1872 y 1881-1882. La cubierta de las dos primeras ediciones era verde, para reflejar la naturaleza orgánica de la poesía de Whitman. En la segunda, el propio autor diseñó la tipografía usada en el lomo. La encuadernación roja de la tercera edición, impresa justo antes de la guerra de Secesión, evoca el derramamiento de sangre inminente. El amarillo de la sexta edición sugiere el otoño y la sensación de Whitman de estar acercándose al final de su vida.

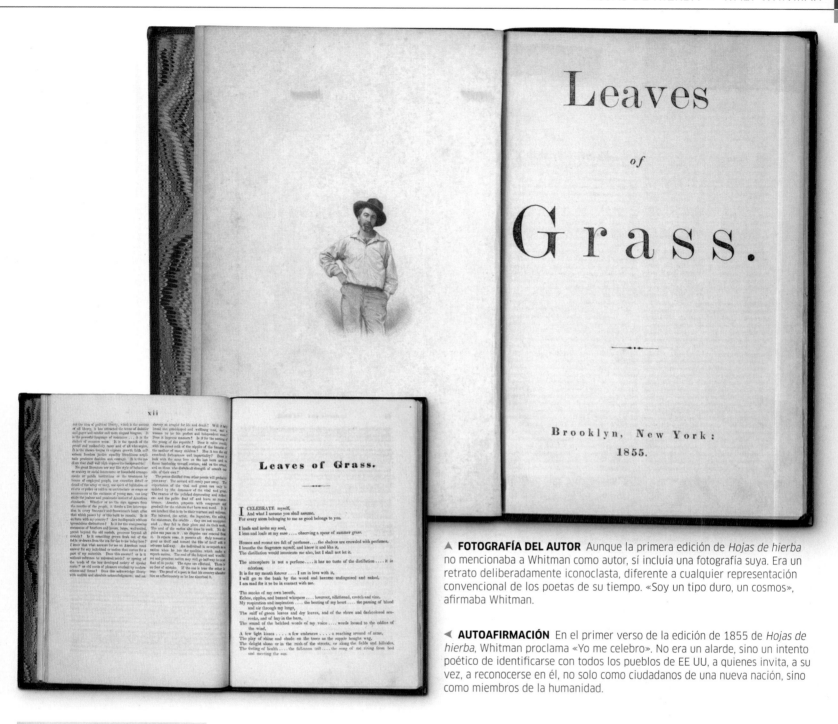

▲ FOTOGRAFÍA DEL AUTOR Aunque la primera edición de *Hojas de hierba* no mencionaba a Whitman como autor, sí incluía una fotografía suya. Era un retrato deliberadamente iconoclasta, diferente a cualquier representación convencional de los poetas de su tiempo. «Soy un tipo duro, un cosmos», afirmaba Whitman.

◄ AUTOAFIRMACIÓN En el primer verso de la edición de 1855 de *Hojas de hierba*, Whitman proclama «Yo me celebro». No era un alarde, sino un intento poético de identificarse con todos los pueblos de EE UU, a quienes invita, a su vez, a reconocerse en él, no solo como ciudadanos de una nueva nación, sino como miembros de la humanidad.

CONTENTS.

◄ IMPLICACIÓN Con su experiencia como impresor y su vista de lince para el detalle, Whitman siempre se implicó en el diseño y la producción de sus libros. Consideraba su proyecto «la gran construcción de la nueva Biblia», una idea que se trasluce en este índice de la edición de 1860, en el que los poemas aparecen numerados y agrupados como las divisiones de la Biblia.

◄ NUEVA IMAGEN Para el frontispicio de la edición de 1860, Whitman abandonó la imagen de hombre corriente (como en la imagen superior) y apareció con corbata y cuello byroniano (izda.). El poeta añadió una cola al punto que sigue a la palabra *grass* («hierba»), y este se asemeja a un espermatozoide, como una alusión a los temas de la procreación y del crecimiento presentes en el libro.

El origen de las especies

1859 ■ IMPRESO ■ DIMENSIONES DESCONOCIDAS ■ 502 PÁGINAS ■ REINO UNIDO

CHARLES DARWIN

La publicación de *On the Origin of Species*, de Charles Darwin, conmocionó a la sociedad victoriana británica. Su teoría de la evolución desató fuertes polémicas, ya que ponían en duda una creencia imperante en aquella época: que la vida sobre la Tierra había sido creada tal y como existía y que había permanecido inmutable. Darwin cuestionaba esta creencia y sugería que la evolución había sucedido mediante un proceso que llamó «selección natural».

Tras tantear las carreras médica y eclesiástica, a finales de 1831 se embarcó en una expedición a bordo del *Beagle* como geólogo voluntario. Los cinco años que pasó por el mundo le llevaron a concluir que las especies no eran inmutables, como se creía popularmente, sino que evolucionaban con el tiempo por medio de la selección natural. Darwin dedicó más de 20 años a la formulación de sus ideas, y retrasó la publicación de su teoría mientras «continuaba recabando información que pudiera resultar útil para presentar un argumento extenso y razonado». Pero en 1858 se vio obligado a hacer público un avance de su trabajo sobre la evolución tras llegar a sus oídos que el antropólogo Alfred Russel Wallace había llegado a la misma conclusión.

En 1859 publicó al fin *El origen de las especies por medio de la selección natural*. La primera tirada, de 1250 ejemplares, se agotó enseguida. En enero de 1860 se imprimieron otras 3000 copias, con ampliaciones y enmiendas, y otras seis ediciones aparecieron en vida de Darwin.

Aunque el concepto de la evolución en el reino animal ganaba aceptación, la idea de que los humanos también habían pasado por ese proceso se topó con el rechazo de los cristianos (el libro resultó determinante en el distanciamiento entre la Iglesia y la ciencia). En 1860, durante un debate, el obispo de Oxford denunció impetuosamente a Darwin, mientras que el biólogo Thomas H. Huxley salió en su defensa.

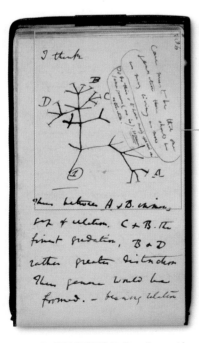

▲ **CUADERNO B** Darwin anotó sus observaciones en cuadernos identificados desde la A hasta la N. Esta es la página 36 del cuaderno B, y data de julio de 1837.

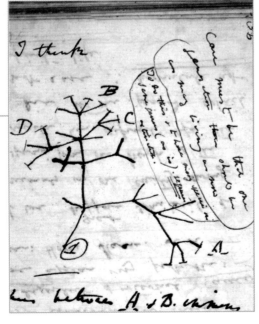

▲ **EL «ÁRBOL FILOGENÉTICO»** Los cuadernos de Darwin contenían bocetos y diagramas, como esta versión de su árbol filogenético, con el que ilustra su teoría sobre la relación entre especies dentro de la misma familia o género.

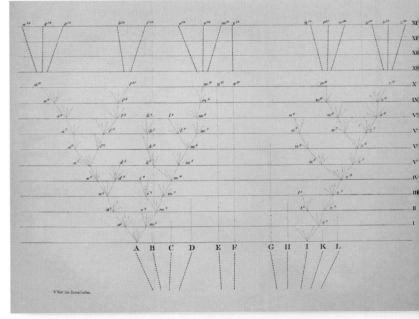

▲ **EL ÁRBOL DE LA VIDA** La única ilustración de la primera edición de *El origen de las especies* era esta litografía desplegable de William West basada en un diagrama anterior de Darwin (izda.). Las especies figuran en la base, nombradas de la A a la L, y con un espaciado irregular para evidenciar lo distintas que parecían entre sí. Los números romanos (I-XIV) representan cientos de generaciones.

ON

THE ORIGIN OF SPECIES

BY MEANS OF NATURAL SELECTION,

OR THE

PRESERVATION OF FAVOURED RACES IN THE STRUGGLE
FOR LIFE.

BY CHARLES DARWIN, M.A.,

FELLOW OF THE ROYAL, GEOLOGICAL, LINNÆAN, ETC., SOCIETIES;
AUTHOR OF 'JOURNAL OF RESEARCHES DURING H. M. S. BEAGLE'S VOYAGE
ROUND THE WORLD.'

"But with regard to the material world, we can at least go so far as this—we can perceive that events are brought about not by insulated interpositions of Divine power, exerted in each particular case, but by the establishment of general laws."

W. WHEWELL : *Bridgewater Treatise.*

"To conclude, therefore, let no man out of a weak conceit of sobriety, or an ill-applied moderation, think or maintain, that a man can search too far or be too well studied in the book of God's word, or in the book of God's works; divinity or philosophy; but rather let men endeavour an endless progress or proficience in both."

BACON : *Advancement of Learning.*

Down, Bromley, Kent,
October 1st, 1859.

LONDON:
JOHN MURRAY, ALBEMARLE STREET.
1859.

The right of Translation is reserved.

▲ **PRIMERA EDICIÓN** Resuelto a publicar antes que Russel Wallace, Darwin completó su borrador de 155 000 palabras en abril de 1859, y en octubre de ese mismo año revisó las galeradas del editor. No hubo tiempo para encargar grabados, que además habrían encarecido el precio inicial de 15 chelines, de modo que el diseño era muy sencillo. En la primera edición, la página de la izquierda contiene citas de los escritores y filósofos William Whewell y Francis Bacon.

Una **ley general** que conduce al **progreso** de todos los seres orgánicos, o sea, que **multiplica, transforma** y deja **vivir** a los más **fuertes** y deja **morir** a los más **débiles.** ""

CHARLES DARWIN,
EL ORIGEN DE LAS ESPECIES

EL **CONTEXTO**

En 1831, Darwin se unió a la tripulación del bergantín *Beagle* como naturalista y geólogo voluntario, y se embarcó en su viaje transatlántico. El barco recorrió toda la costa de América del Sur y completó su circunnavegación vía Tahití, Australia, las islas Mauricio y el cabo de Buena Esperanza. Durante el trayecto, Darwin redactaba un diario, y llenó sus 770 páginas de detalladas observaciones y notas. Recogió escrupulosamente fósiles y demás especímenes geológicos, y catalogó huesos, pieles y esqueletos. El *Beagle* regresó a Inglaterra cinco años después, en octubre de 1836, y Darwin comenzó entonces a formular sus ideas.

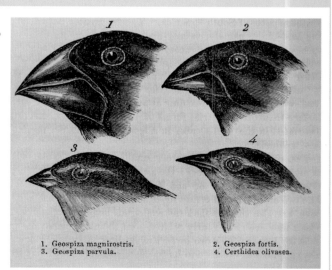

1. Geospiza magnirostris.
2. Geospiza fortis.
3. Geospiza parvula.
4. Certhidea olivasea.

▲ **En septiembre de 1835**, el *Beagle* recaló en las islas Galápagos, en el Pacífico. Allí, Darwin descubrió 13 especies de pinzones, cada una con un pico distinto, y comprendió que este habría evolucionado en función del alimento del que hubieran dispuesto los animales.

Alicia en el País de las Maravillas

1865 ▪ IMPRESO ▪ 18,1 × 12,1 cm ▪ 192 PÁGINAS ▪ REINO UNIDO

ESCALA

LEWIS CARROLL

La obra de Lewis Carroll *Alice's Adventures in Wonderland* es uno de los libros infantiles más apreciados de todos los tiempos, y está considerado uno de los pilares del género literario del absurdo. En su primera edición, la historia halló un eco perfecto en los dibujos a tinta china del británico John Tenniel. Desde entonces, incontables artistas han retratado la historia de Alicia, pero ninguno ha cautivado tanto la imaginación y el aprecio del público como lo hizo Tenniel con sus ilustraciones de la edición original.

La historia de Alicia fue creada por Carroll en verano de 1862. Este había frecuentado a las hijas del decano de su escuela de Oxford, llamado Liddell, a las que cautivó durante un paseo en barca al contarles dicha historia. Alice Liddell quedó tan prendada del cuento que le pidió a Carroll que lo pusiera por escrito. Le tomó más de un año redactar la historia con su diminuta y pulcra escritura e ilustrarlo con 37 dibujos hechos por él mismo. Finalmente, en noviembre de 1864, Alice recibió el libro de 90 páginas dedicado a «una querida niña, en recuerdo de un día de verano». Este manuscrito, escrito y dibujado personalmente por Carroll y titulado «Alice's Adventures Under Ground», es hoy una de las joyas más valiosas de la British Library. Animado a publicarlo por los amigos que leyeron el manuscrito, Carroll

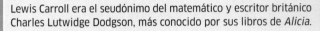

LEWIS CARROLL

1832-1898

Lewis Carroll era el seudónimo del matemático y escritor británico Charles Lutwidge Dodgson, más conocido por sus libros de *Alicia*.

Carroll, el mayor de 11 hermanos, nació en el condado inglés de Cheshire, pero pasó su adolescencia en el norte del condado de Yorkshire. Solía entretener a sus hermanos inventando historias y juegos. Matemático y lógico brillante, fue contratado como profesor de matemáticas en el Christ Church de Oxford, donde escribió los libros infantiles que le dieron fama: *Alicia en el País de las Maravillas* y su secuela, *Alicia a través del espejo*. En ambos despliega su afición a los juegos de palabras y los rompecabezas lógicos. Carroll fue ordenado diácono en 1861, pero nunca llegó a convertirse en sacerdote. Asimismo, fue un talentoso fotógrafo. El fenómeno de los libros de Alicia le brindó fama y fortuna, aunque sus posteriores escritos no alcanzaran tanto éxito. Murió de neumonía en 1898.

alargó la historia, añadió chistes y cambió el título por el de *Alice's Adventures in Wonderland*. Para ilustrar su relato eligió a John Tenniel, caricaturista de la revista *Punch*.

Carroll le dio a Tenniel instrucciones muy precisas, y le entregó sus bocetos como punto de partida. Aunque las ilustraciones de Tenniel captaron magistralmente el cuento de Carroll, se mantuvieron fieles al estilo del dibujante. Desde su primera publicación, en 1865, *Alicia en el País de las Maravillas* nunca ha dejado de editarse, y hoy sigue siendo un cuento infantil muy famoso.

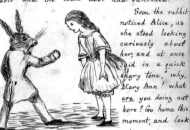

◀ **UN DÍA DE VERANO** Si no llega a ser por la insistencia de sus amigos, el manuscrito de Carroll no habría pasado de ser un simple recuerdo privado de un día de verano con Alice y sus hermanas. Quizá Carroll se inspiró en Alice Liddell para crear su Alicia, aunque, a juzgar por su pelo corto y negro (p. 199), salta a la vista que ella no fue la modelo.

▶ **VISIÓN COMPLETA** El manuscrito original de Carroll destaca por la elocuencia de las imágenes y el texto. Esta página describe la escena en que Alicia juega al croquet contra la reina, usando erizos como bolas y avestruces como mazos. En la versión publicada, Tenniel sustituye en sus ilustraciones a los avestruces por flamencos, acentuando así el absurdo.

ON

THE ORIGIN OF SPECIES

BY MEANS OF NATURAL SELECTION,

OR THE

PRESERVATION OF FAVOURED RACES IN THE STRUGGLE
FOR LIFE.

By CHARLES DARWIN, M.A.,

FELLOW OF THE ROYAL, GEOLOGICAL, LINNÆAN, ETC., SOCIETIES;
AUTHOR OF 'JOURNAL OF RESEARCHES DURING H. M. S. BEAGLE'S VOYAGE
ROUND THE WORLD.'

LONDON:
JOHN MURRAY, ALBEMARLE STREET.
1859.

The right of Translation is reserved.

"But with regard to the material world, we can at least go so far as this—we can perceive that events are brought about not by insulated interpositions of Divine power, exerted in each particular case, but by the establishment of general laws."

W. WHEWELL : *Bridgewater Treatise.*

"To conclude, therefore, let no man out of a weak conceit of sobriety, or an ill-applied moderation, think or maintain, that a man can search too far or be too well studied in the book of God's word, or in the book of God's works; divinity or philosophy; but rather let men endeavour an endless progress or proficience in both."

BACON : *Advancement of Learning.*

Down, Bromley, Kent,
October 1st, 1859.

▲ **PRIMERA EDICIÓN** Resuelto a publicar antes que Russel Wallace, Darwin completó su borrador de 155 000 palabras en abril de 1859, y en octubre de ese mismo año revisó las galeradas del editor. No hubo tiempo para encargar grabados, que además habrían encarecido el precio inicial de 15 chelines, de modo que el diseño era muy sencillo. En la primera edición, la página de la izquierda contiene citas de los escritores y filósofos William Whewell y Francis Bacon.

Una **ley general** que conduce al **progreso** de todos los seres orgánicos, o sea, que **multiplica**, transforma y deja **vivir** a los más **fuertes** y deja **morir** a los más **débiles.**

CHARLES DARWIN,
EL ORIGEN DE LAS ESPECIES

EL **CONTEXTO**

En 1831, Darwin se unió a la tripulación del bergantín *Beagle* como naturalista y geólogo voluntario, y se embarcó en su viaje transatlántico. El barco recorrió toda la costa de América del Sur y completó su circunnavegación vía Tahití, Australia, las islas Mauricio y el cabo de Buena Esperanza. Durante el trayecto, Darwin redactaba un diario, y llenó sus 770 páginas de detalladas observaciones y notas. Recogió escrupulosamente fósiles y demás especímenes geológicos, y catalogó huesos, pieles y esqueletos. El *Beagle* regresó a Inglaterra cinco años después, en octubre de 1836, y Darwin comenzó entonces a formular sus ideas.

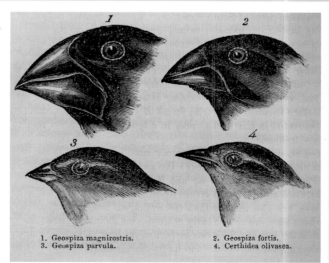

1. Geospiza magnirostris.
2. Geospiza fortis.
3. Geospiza parvula.
4. Certhidea olivasea.

▲ **En septiembre de 1835**, el *Beagle* recaló en las islas Galápagos, en el Pacífico. Allí, Darwin descubrió 13 especies de pinzones, cada una con un pico distinto, y comprendió que este habría evolucionado en función del alimento del que hubieran dispuesto los animales.

Alicia en el País de las Maravillas

1865 ■ IMPRESO ■ 18,1 × 12,1 cm ■ 192 PÁGINAS ■ REINO UNIDO

ESCALA

LEWIS CARROLL

La obra de Lewis Carroll *Alice's Adventures in Wonderland* es uno de los libros infantiles más apreciados de todos los tiempos, y está considerado uno de los pilares del género literario del absurdo. En su primera edición, la historia halló un eco perfecto en los dibujos a tinta china del británico John Tenniel. Desde entonces, incontables artistas han retratado la historia de Alicia, pero ninguno ha cautivado tanto la imaginación y el aprecio del público como lo hizo Tenniel con sus ilustraciones de la edición original.

La historia de Alicia fue creada por Carroll en verano de 1862. Este había frecuentado a las hijas del decano de su escuela de Oxford, llamado Liddell, a las que cautivó durante un paseo en barca al contarles dicha historia. Alice Liddell quedó tan prendada del cuento que le pidió a Carroll que lo pusiera por escrito. Le tomó más de un año redactar la historia con su diminuta y pulcra escritura e ilustrarlo con 37 dibujos hechos por él mismo. Finalmente, en noviembre de 1864, Alice recibió el libro de 90 páginas dedicado a «una querida niña, en recuerdo de un día de verano». Este manuscrito, escrito y dibujado personalmente por Carroll y titulado «Alice's Adventures Under Ground», es hoy una de las joyas más valiosas de la British Library. Animado a publicarlo por los amigos que leyeron el manuscrito, Carroll

LEWIS **CARROLL**

1832–1898

Lewis Carroll era el seudónimo del matemático y escritor británico Charles Lutwidge Dodgson, más conocido por sus libros de *Alicia*.

Carroll, el mayor de 11 hermanos, nació en el condado inglés de Cheshire, pero pasó su adolescencia en el norte del condado de Yorkshire. Solía entretener a sus hermanos inventando historias y juegos. Matemático y lógico brillante, fue contratado como profesor de matemáticas en el Christ Church de Oxford, donde escribió los libros infantiles que le dieron fama: *Alicia en el País de las Maravillas* y su secuela, *Alicia a través del espejo*. En ambos despliega su afición a los juegos de palabras y los rompecabezas lógicos. Carroll fue ordenado diácono en 1861, pero nunca llegó a convertirse en sacerdote. Asimismo, fue un talentoso fotógrafo. El fenómeno de los libros de Alicia le brindó fama y fortuna, aunque sus posteriores escritos no alcanzaran tanto éxito. Murió de neumonía en 1898.

alargó la historia, añadió chistes y cambió el título por el de *Alice's Adventures in Wonderland*. Para ilustrar su relato eligió a John Tenniel, caricaturista de la revista *Punch*.

Carroll le dio a Tenniel instrucciones muy precisas, y le entregó sus bocetos como punto de partida. Aunque las ilustraciones de Tenniel captaron magistralmente el cuento de Carroll, se mantuvieron fieles al estilo del dibujante. Desde su primera publicación, en 1865, *Alicia en el País de las Maravillas* nunca ha dejado de editarse, y hoy sigue siendo un cuento infantil muy famoso.

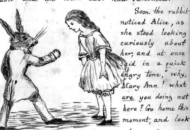

◄ **UN DÍA DE VERANO** Si no llega a ser por la insistencia de sus amigos, el manuscrito de Carroll no habría pasado de ser un simple recuerdo privado de un día de verano con Alice y sus hermanas. Quizá Carroll se inspiró en Alice Liddell para crear su Alicia, aunque, a juzgar por su pelo corto y negro (p. 199), salta a la vista que ella no fue la modelo.

▶ **VISIÓN COMPLETA** El manuscrito original de Carroll destaca por la elocuencia de las imágenes y el texto. Esta página describe la escena en que Alicia juega al croquet contra la reina, usando erizos como bolas y avestruces como mazos. En la versión publicada, Tenniel sustituye en sus ilustraciones a los avestruces por flamencos, acentuando así el absurdo.

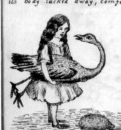

¡Como que **a veces** he llegado a creer hasta seis cosas **imposibles** antes del **desayuno!**

LA REINA EN *ALICIA A TRAVÉS DEL ESPEJO*

36

than she expected; before she had drunk half the bottle, she found her head pressing against the ceiling, and she stooped to save her neck from being broken, and hastily put down the bottle, saying to herself "that's quite enough— I hope I sha'n't grow any more— I wish I hadn't drunk so much!"

Alas! it was too late: she went on growing and growing, and very soon had to kneel down: in another minute there was not room even for this, and she tried the effect of lying down, with one elbow against the door, and the other arm curled round her head. Still she went on growing, and as a last resource she put one arm out of the window, and one foot up the chimney, and said to herself "now I can do no more — what will become of me?"

20 37.

▲ **NARRATIVA ENTRELAZADA** En esta «copia manual» se aprecia la original manera en que Carroll combina imágenes y texto. En la ilustración de la izquierda, Alicia está creciendo después de haber ingerido la poción mágica, y su cuerpo parece empujar el texto. En la de la derecha, la niña llena toda la página: la gran cabeza está encajada en la esquina inferior, y unos pies relativamente pequeños se extienden hacia arriba.

En detalle

▲ **CUBIERTA ROJA**
Pensando en sus jóvenes lectores, Carroll quería una cubierta roja para su libro, en lugar del verde que su editorial, Macmillan, solía emplear. «Tal vez no sea la mejor desde un punto de vista artístico, pero sí la más atractiva para los ojos infantiles», escribió a Macmillan.

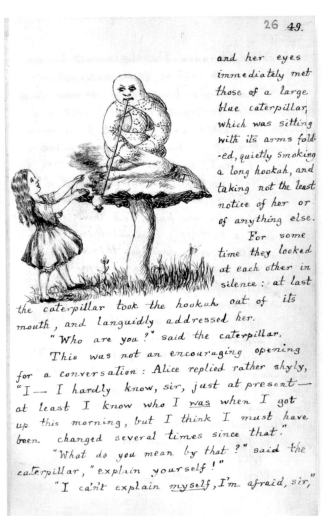

▲ **PERSONAJES ORIGINALES** Uno de los personajes más célebres del libro es la oruga, que aparece sentada en una seta y fumando de una pipa. En su manuscrito, Carroll dibujó su propia versión de la oruga, que aparece como una suerte de ilusión óptica en la que el cuerpo doblado del animal adquiere la forma de un místico sentado. En consonancia con su extraña apariencia, el discurso de la oruga es misterioso, y le plantea a Alicia una y otra vez, con tono letárgico y lánguido, una pregunta existencial: «¿Quién eres tú?».

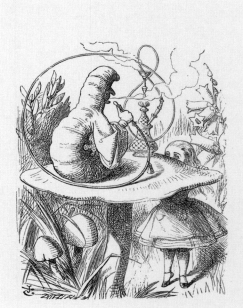

CHAPTER V.

ADVICE FROM A CATERPILLAR.

The Caterpillar and Alice looked at each other for some time in silence : at last the Caterpillar took the hookah out of its mouth, and addressed her in a languid, sleepy voice.
"Who are *you* ?" said the Caterpillar.

▲ **INTERPRETACIÓN DE TENNIEL** Tenniel dibujó su propia versión de la oruga de Carroll, si bien era algo más ambigua y jugaba con la interpretación visual: la cabeza tanto podía ser un rostro de hombre de perfil, con una nariz y un mentón prominentes, como un cuerpo de oruga anatómicamente correcto. El tubo de la pipa, largo y serpenteante, confiere misterio a la escena. Para la mayoría de las ilustraciones, Tenniel recibió instrucciones explícitas de Carroll, pero su estilo de precisas líneas clásicas se reconoce de inmediato.

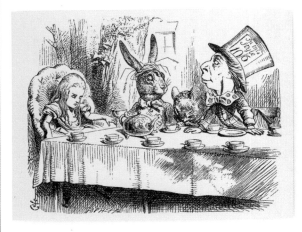

▲ **LA MERIENDA DEL SOMBRERERO** Cuando retocaba el manuscrito para la publicación, Carroll perfiló la historia y añadió escenas como «Una carrera en comité», «Cerdo y pimienta» y «Una merienda de locos», en la que el Sombrerero y la Liebre de Marzo abruman a Alicia con sus acertijos.

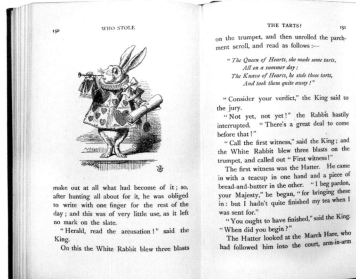

◀ **GRABADOS**
Tenniel trazó sus dibujos originales a tinta sobre tacos de madera con gubias y buriles. Los hermanos Dalziel los trasladaron después a las matrices metálicas sobre las que se aplicó la tinta para las impresiones. El libro captura el detalle de la obra de Tenniel, como se aprecia en este conejo blanco antropomórfico.

▼ **HISTORIA CON COLA** El ingenio del autor deslumbra incluso en el uso de la tipografía. El cuento del ratón es un juego de palabras sin fin. Es una historia sobre una cola, y está presentada en forma de cola y sigue un esquema métrico donde, tras los versos rimados, aparece una «cola», un verso más corto que no rima.

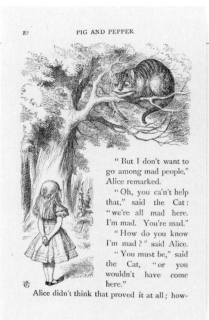

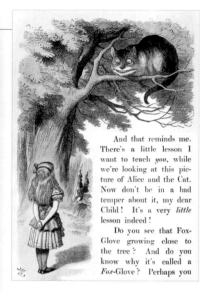

▲ **PERSONAJES EXTRA** El Gato de Cheshire, con su pícara y enorme sonrisa, nació cuando Carroll amplió la historia inicial para publicarla por primera vez con las ilustraciones en blanco y negro de Tenniel.

▲ **EDICIÓN INFANTIL** En 1890, Lewis Carroll escribió una versión abreviada: *The Nursery Alice (Alicia para los pequeños)*. Era, en palabras de Carroll, un libro para «arrullar y doblar las esquinas». Fue la primera publicación en la que Alicia apareció en color.

«Y ¿cómo sabes tú si yo estoy loca?», le preguntó Alicia. «Has de estarlo a la fuerza», le respondió el Gato, «de lo contrario no habrías venido aquí».

ALICIA Y EL GATO DE CHESHIRE EN *ALICIA EN EL PAÍS DE LAS MARAVILLAS*

EL **CONTEXTO**

La relación entre la Alicia del libro de Carroll y Alice Liddell siempre ha sido objeto de debate. Alice Liddell nació un 4 de mayo de 1852, y tenía diez años cuando Carroll la llevó a ella y a sus hermanas, Lorina y Edith, a dar el famoso paseo en barca durante el que inventó la historia. Carroll sentía cariño por su joven amiga, y tomó varias fotografías de ella, incluido el célebre retrato en que Alice posa disfrazada de mendiga. Carroll, de naturaleza tímida, estaba aquejado de un marcado tartamudeo, y prefería abiertamente la compañía infantil. En algún momento del verano de 1863, la madre de Alice prohibió a Carroll ver a las niñas a raíz de una disputa que, desde entonces, ha sido objeto de especulación. No obstante, la referencia a Alice permaneció en el libro. Carroll le dedicó ambos libros de *Alicia*, y en *Alicia a través del espejo* incluyó un poema, «A Boat Benneath a Sunny Sky» («Un bote bajo un cielo soleado»), en el que la primera letra de cada verso formaba el nombre de la niña. Desde el día de la publicación de *Alicia en el País de las Maravillas* en 1865, y hasta 1934, cuando murió a los 82 años, Alice Liddell fue conocida como «la auténtica Alicia». Conservó su manuscrito de «Las aventuras de Alicia bajo tierra» hasta que se vio obligada a venderlo en 1928 para pagar impuestos sobre sucesiones.

▶ **La Alice Liddell** de mirada astuta y pelo moreno y corto parecía muy diferente a la Alicia de larga y clara melena de las ilustraciones de Tenniel.

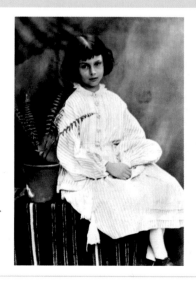

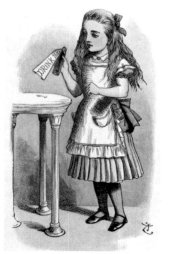

El capital

1867, 1885 Y 1894 ▪ IMPRESO ▪ DIMENSIONES DESCONOCIDAS ▪ 2846 PÁGINAS (EN 3 VOLÚMENES) ▪ ALEMANIA

KARL MARX

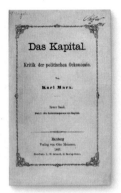

El texto sobre teoría económica y política de Karl Marx *Das Kapital* puso los cimientos intelectuales del comunismo. El libro, extenso y denso, era en parte histórico y en parte filosófico, aunque reposaba sobre una base económica. En él, Marx trazaba el esbozo de lo que pensaba que era el destino de la humanidad. Para Marx, el capitalismo, el sistema económico que impulsaba al mundo recién industrializado, era solo una fase de una evolución histórica continua, y, por ende, acabaría siendo reemplazado.

El punto central del texto era la explotación de la clase trabajadora (el proletariado). Marx creía que cuando esta ganara conciencia de clase, se sublevaría para deshacerse de los opresores capitalistas. En esa línea, afirmaba que el capitalismo contenía las semillas de su propio declive y que otro sistema económico, racional y orientado a satisfacer el interés colectivo, surgiría en su lugar. Los privilegios de unos y el sometimiento de otros no tendrían cabida en este nuevo orden, cuyo credo sería la siguiente utopía socialista: «De cada cual según sus capacidades, a cada cual según sus necesidades». El mensaje caló en un tiempo de profundo cambio social e industrial (p. siguiente), y *El capital* se convirtió en «la Biblia de la clase obrera». El libro se

KARL **MARX**

1818-1883

Nacido de padres alemanes judíos, Karl Marx fue un ateo apasionado por la filosofía. La teoría política y económica que elaboró con Engels se conoce como marxismo.

Marx fue un producto del caos político que reinaba en Europa después de 1830. Durante sus cinco años estudiando derecho y filosofía en la Universidad Humboldt de Berlín, descubrió la filosofía de Georg Hegel, quien postulaba que la humanidad estaba destinada a los cambios violentos. Usó sus dotes periodísticas para criticar las convenciones políticas y culturales de la época, a raíz de lo cual fue expulsado de Francia, Alemania y Bélgica. En 1848, escribió *El manifiesto comunista* con Friedrich Engels. En 1849, se instaló en Londres, donde pasó el resto de su vida.

publicó en tres volúmenes. El primero, escrito únicamente por Marx y publicado en 1867, fue la única obra completada en vida de su autor. Su amigo y editor Friedrich Engels (1820–1895) recopiló el resto de las notas de Marx y las combinó con su propia investigación. Los volúmenes segundo y tercero salieron en 1885 y 1894, respectivamente.

La influencia de Marx tuvo un gran alcance. La Revolución rusa de 1917 y la proclamación de la República Popular de China (comunista), en 1949, aludieron al marxismo como justificación. A mediados del siglo XX, la mitad del mundo vivía en Estados autoproclamados marxistas.

▲ **NOTAS ORIGINALES** Marx hizo numerosos comentarios y enmiendas mientras estuvo preparando el libro. En 1865 tenía un indescifrable manuscrito de unas 1200 páginas. El proceso de obtener una versión final lista para publicar llevó un año de trabajo de edición.

▶ **PRIMER VOLUMEN** El primer volumen de *El capital* destaca la injusticia inherente en el modo de producción capitalista, o «el proceso de producción del capital», como enuncia el título de esta página.

Erstes Buch.

Der Produktionsprozess des Kapitals.

Erstes Kapitel.

Waare und Geld.

1) Die Waare.

Der Reichthum der Gesellschaften, in welchen kapitalistische Produktionsweise herrscht, erscheint als eine „ungeheure Waarensammlung"[1], die einzelne Waare als seine Elementarform. Unsere Untersuchung beginnt daher mit der Analyse der Waare.

Die Waare ist zunächst ein äusserer Gegenstand, ein Ding, das durch seine Eigenschaften menschliche Bedürfnisse irgend einer Art befriedigt. Die Natur dieser Bedürfnisse, ob sie z. B. dem Magen oder der Phantasie entspringen, ändert nichts an der Sache[2]. Es handelt sich hier auch nicht darum, wie die Sache das menschliche Bedürfnis befriedigt, ob unmittelbar als Lebensmittel, d. h. als Gegenstand des Genusses, oder auf einem Umweg, als Produktionsmittel.

Jedes nützliche Ding, wie Eisen, Papier u. s. w., ist unter doppeltem

[1] Karl Marx: „Zur Kritik der Politischen Oekonomie. Berlin 1859", p. 4.
[2] „Desire implies want; it is the appetite of the mind, and as natural as hunger to the body the greatest number (of things) have their value from supplying the wants of the mind." Nicholas Barbon: „A Discourse on coining the new money lighter, in answer to Mr. Locke's Considérations etc. London 1696", p. 2, 3.

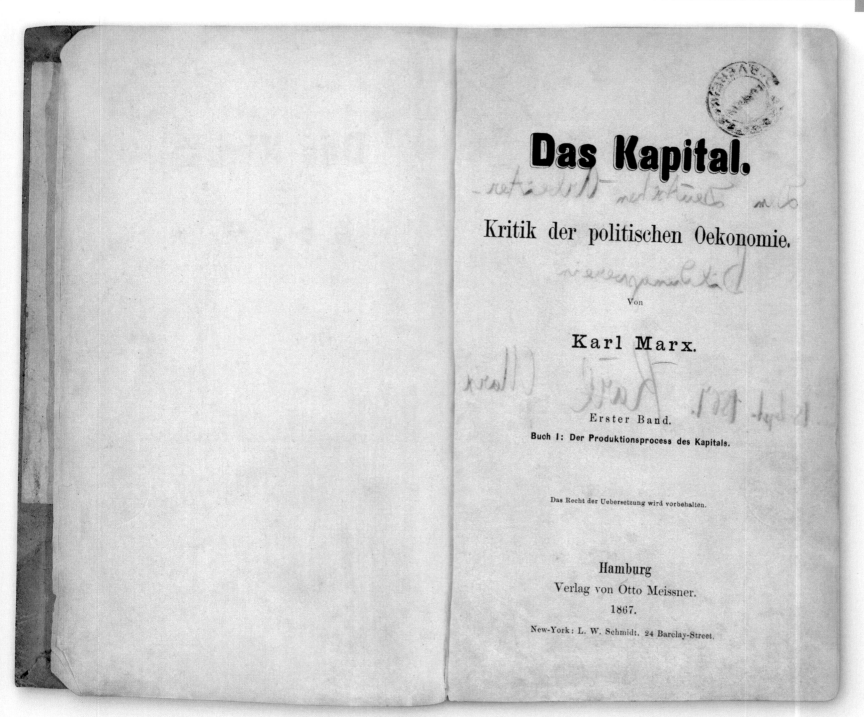

Das Kapital.

Kritik der politischen Oekonomie.

Von

Karl Marx.

Erster Band.

Buch I: Der Produktionsprocess des Kapitals.

Das Recht der Uebersetzung wird vorbehalten.

Hamburg
Verlag von Otto Meissner.
1867.

New-York: L. W. Schmidt, 24 Barclay-Street.

▲ **PORTADA** Como indica esta página, *El capital* fue publicado en Hamburgo (Alemania) por el editor Otto Meissner, que había publicado previamente el trabajo de Engels. Marx entregó el manuscrito en 1866, y un año después se imprimió una pequeña tirada de mil ejemplares.

> El **dinero** es la **esencia alienada** del trabajo y de la vida del hombre; y esta esencia alienada lo domina cuando lo venera. 99

KARL MARX, *EL CAPITAL*

EL **CONTEXTO**

Marx escribió el primer volumen de *El capital* en la biblioteca del Museo Británico en un momento de profundo cambio social. La revolución industrial había propiciado que los trabajadores vivieran sumidos en la miseria mientras que sus patrones amasaban fortunas. Marx creía que era inevitable que la clase obrera acabara por derrocar a sus patrones, a quienes llamaba la «burguesía». Muchas de las ideas revolucionarias de Marx se publicaron antes que *El capital* –por ejemplo, el *Manifiesto comunista* apareció en 1848 (p. 212)–, pero provocaron un impacto menor. La obra de Marx se convirtió en una llamada a las armas para los revolucionarios del siglo XX, y, unos cien años después de la muerte de Marx, dictadores como Stalin y Mao gobernaron a su pueblo en nombre del marxismo.

▶ **Esta cubierta** pertenece a la edición rusa de *El capital*, de 1872. Los censores la consideraron inocua, pues creían que la explotación capitalista no tenía lugar en Rusia.

Las obras de Geoffrey Chaucer

1896 ■ IMPRESO POR KELMSCOTT PRESS ■ 43,5 × 30,5 cm ■ 564 PÁGINAS ■ REINO UNIDO

ESCALA

GEOFFREY CHAUCER

The Works of Geoffrey Chaucer Now Newly Imprinted constituye uno de los ejemplos más gloriosos de la impresión de finales de la época victoriana así como el logro más destacado de la editorial e imprenta Kelmscott Press, fundada en el siglo XIX por el diseñador William Morris. Este libro, conocido como el «Chaucer de Kelmscott» y diseñado por el propio Morris, es una obra maestra, excepcional por su suntuosa ornamentación y su gran cantidad de ilustraciones. Contiene 87 xilografías, 14 márgenes decorados, 18 orlas individuales y 26 letras capitulares. Edward Burne-Jones (1833–1898), artista británico amigo de Morris, diseñó las planchas de madera y trabajó codo a codo con él en el proyecto. La tipografía Troy, creación de Morris, se empleó en los títulos, y el texto principal se imprimió en negro y rojo utilizando un tamaño inferior del mismo tipo de letra. El papel elegido fue de la casa Batchelor, fabricado a mano y con una filigrana diseñada también por Morris.

Morris, previamente diseñador de tejidos y muebles de lujo, consideraba que la calidad de las impresiones de libros se había deteriorado con la llegada de la impresión mecánica de la era industrial, y deseaba recuperar la artesanía antigua. El método manual por el que Morris optó resultó muy costoso en términos de trabajo y de tiempo: la producción duró cuatro años. Morris imprimió 425 ejemplares (encargados previamente), pues los costes hacían que no fuera rentable imprimir más.

La colaboración de Morris y Burne-Jones aseguró un nivel de ilustración y decoración en cada página del libro que marcó un nuevo estándar en el diseño editorial: el «Chaucer de Kelmscott» sigue considerándose uno de los libros más bellos jamás publicados.

GEOFFREY **CHAUCER**

1343-1400

El gran poeta Geoffrey Chaucer está considerado el primer escritor que dignificó el uso del inglés medio vernáculo, por lo que es conocido como el padre de la literatura inglesa.

Se cree que Chaucer nació en Londres, si bien se desconoce la fecha y el lugar exacto de su nacimiento. Su padre era un mercader de vino instalado en Londres que descendía de una familia de comerciantes. Chaucer estudió derecho en el Inner Temple, y, gracias a los contactos de su padre, se convirtió en paje de Isabel de Burgh, condesa del Ulster. Para el joven Chaucer, aquello fue una especie de introducción al mundo de la corte y supuso el inicio de una exitosa carrera como burócrata, cortesano y diplomático. Chaucer empezó a escribir su obra más célebre, los *Cuentos de Canterbury*, hacia la década de 1380, después de mudarse a Kent. La colección de 24 historias dibujaba un retorcido retrato de la sociedad inglesa de la época. El libro se desmarca de la literatura de su tiempo por la lengua que emplea, el inglés vernáculo en lugar del francés o el latín (los idiomas preferidos para la palabra escrita), pero también por la amplia variedad de cuentos y la naturalidad de la narración y los personajes. Entre sus obras también cabe reseñar *Troilo y Crésida*, *El parlamento de las aves*, *Tratado del astrolabio* y algunas traducciones.

▼ **LETRAS DECORATIVAS** Se diseñaron varias versiones de letras capitulares para aportar variedad y mantener el interés a lo largo del texto. Cada inicial, de intrincada ornamentación e impresa con tinta negra alemana, ocupaba varias líneas del texto.

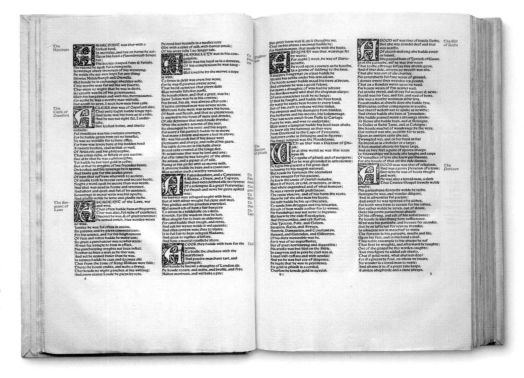

> Si vivimos para acabarlo, será como una **catedral de bolsillo,** tan **esplendoroso en su diseño;** y considero a Morris el mayor **maestro de la ornamentación** del mundo. 〞
>
> **EDWARD BURNE-JONES**, CARTA A CHARLES ELIOT NORTON, 1894

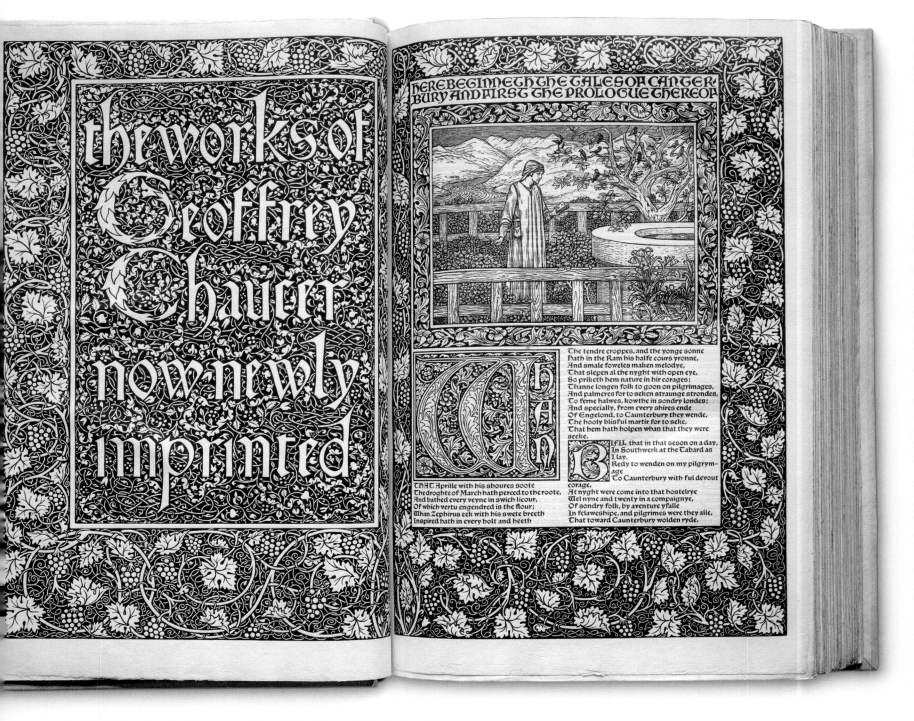

▲ **PORTADA** Esta plana de márgenes exquisitos refleja el deseo de Morris de revivir la calidad y la elegancia de los incunables, las impresiones manuales del siglo XV. El «Chaucer de Kelmscott» se imprimió en papel Batchelor, con una filigrana diseñada por el propio Morris. El papel se fabricó a mano a partir de paños de·lino, ya que Morris se opuso a emplear pulpa de madera, pues esta teñía las páginas de un leve tono marrón y, en cambio, el lino conservaba su brillo durante más tiempo.

En detalle

▼ **TRATADO DEL ASTROLABIO** A continuación de la última página de *El libro de la duquesa* (izda.), el primer poema destacable de Chaucer, aparece su *Tratado del astrolabio*, un ejemplo de los primeros escritos técnicos. En la primera página (dcha.), un margen espléndidamente decorado enmarca el texto y la ilustración, que representa a un hombre sujetando un astrolabio junto a un niño que se agarra a su túnica y alza la vista al cielo. Es un reflejo del texto de Chaucer, escrito para su hijo «Lowis».

▶ **MOTIVO FLORAL** Morris no dibujó las flores a partir de ejemplares reales, sino que se inspiró en fotografías e imágenes de libros. En la ornamentación se halla gran parte de la flora inglesa.

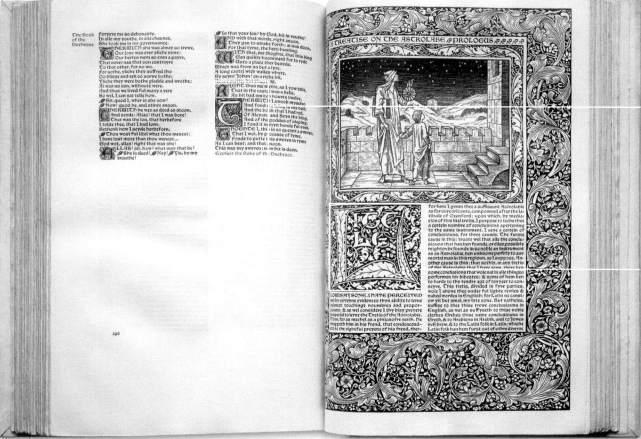

▼ **PRIMERA PALABRA** La primera palabra del párrafo, en este caso *Little* («Pequeño»), es resaltada usando una intrincada decoración. Las letras están envueltas en hojas, flores y bayas.

▲ **ENCABEZADO** En el margen de cada página, alineado con la parte superior del texto de la columna e impreso en rojo, hay un título de cabecera que repite el de la obra para ayudar al lector a orientarse en estas obras reunidas.

▶ **TIPOGRAFÍA** El mismo Morris diseñó las tipografías para que combinasen con el carácter del texto de Chaucer. El texto está dispuesto en columnas dobles, impreso principalmente en negro e interrumpido por breves párrafos en rojo. Las letras capitulares que abren cada párrafo miden seis líneas de altura.

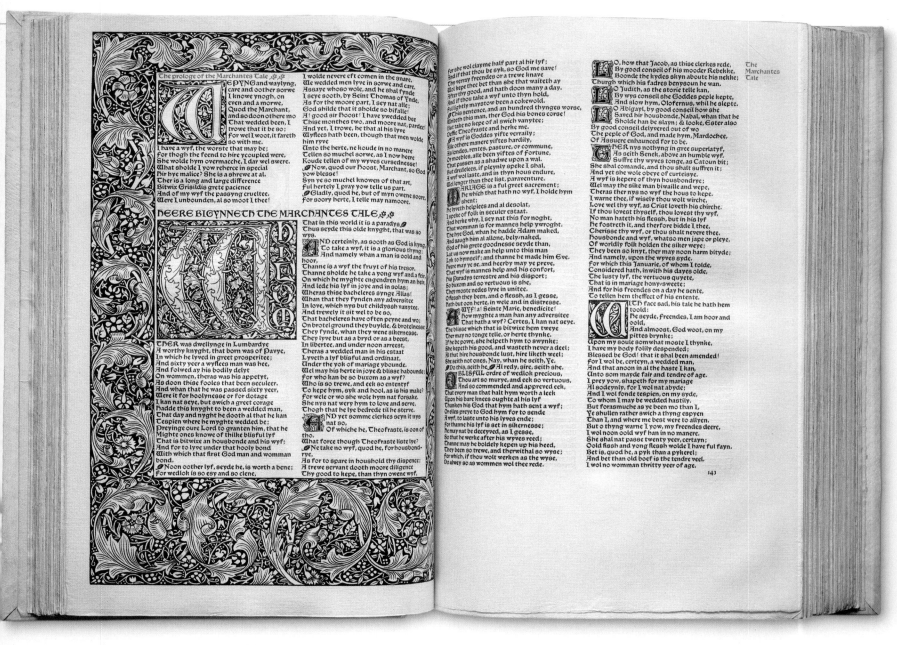

▲ **«EL CUENTO DEL MERCADER»**
Esta narración de Chaucer, incluida en los *Cuentos de Canterbury*, es profundamente satírica y, al igual que otros de sus cuentos, lujuriosa para los estándares de la época. Morris la presenta dentro de un ancho margen, decorado con los motivos de hojas y flores presentes en el resto del libro. La primera letra capitular del cuento, después del prólogo, abarca todo el ancho de la columna y 19 líneas de altura. Al inicio de cada párrafo hay capitulares ornamentales de tres líneas de altura, seguidas de versalitas. Una pequeña hoja indica el comienzo del parlamento de un personaje.

EL **CONTEXTO**

El impresor del siglo XV William Caxton produjo la primera edición inglesa impresa de Chaucer. Caxton había presenciado la impresión de libros durante sus viajes por Europa, y aprendió el arte de la impresión durante su estancia en Colonia a principios de la década de 1470. En 1476, regresó a Londres e instaló la primera imprenta en Westminster. Entre sus primeros libros figuran dos ediciones de los *Cuentos de Canterbury*. La segunda incluyó 26 xilografías de unas ilustraciones realizadas allí mismo, pero inspiradas en grabados que Caxton había visto en Francia. Usó la elegante tipografía Burgundian, y en la segunda edición condensó el tamaño de la letra para que cupieran más palabras en una página. Fue esta segunda edición ilustrada la que inspiró a Morris para su «Chaucer de Kelmscott».

▲ **Unos peregrinos montados** preceden cada cuento de la segunda edición de Caxton. Los grabados, que decoran y animan el texto, eran obra de un artista local, y algunos sirvieron para más de una página.

En detalle

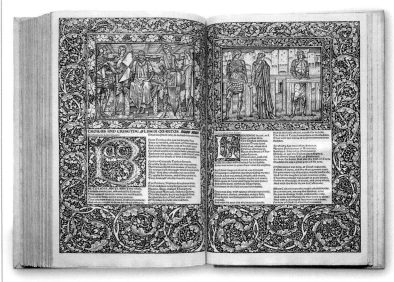

▲ **TROILO Y CRÉSIDA** Este poema épico de Chaucer era una trágica historia de amor y traición con la guerra de Troya como telón de fondo, un escenario que remite a la escuela prerrafaelita, de la que Edward Burne-Jones formaba parte, y que gozaba de popularidad en la Inglaterra victoriana.

LA **TÉCNICA**

William Morris, que renegaba de la mercantilización e industrialización de su tiempo, apreció la belleza y la habilidad que implicaba la artesanía. Así, en la manufactura de los libros de Kelmscott Press primaron las técnicas tradicionales. La tripa de sus libros estaba impresa a mano, y las cubiertas exteriores estaban también hechas de manera artesana. Si la revolución industrial suponía una amenaza para el arte de la encuadernación, las espléndidas primeras ediciones del «Chaucer de Kelmscott» representaron una reacción directa contra el enfoque utilitarista que amenazaba con convertirse en la norma. La piel porcina de la cubierta cubre unas planchas de roble, y está decorada con motivos estampados a mano. Esta técnica permitía crear impresiones de fondo con utensilios manuales, mientras que los motivos centrales del diseño sobresalían en relieve. Encargaron la encuadernación al taller Doves, en Hammersmith (Londres), dirigida por el artista y encuadernador T. J. Cobden-Sanderson, el cual estaba, como Morris, vinculado al movimiento Arts and Crafts. Sin duda, con la creación del «Chaucer de Kelmscott» cumplieron su objetivo de producir un libro que fuera una obra de arte en sí mismo.

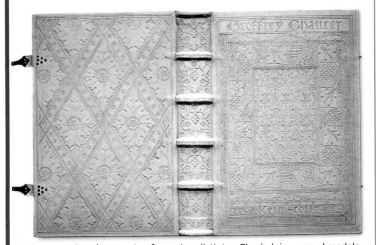

▲ **Se encuadernó en cuatro formatos** distintos. El más lujoso era el modelo de piel porcina. Morris envió 48 de las primeras copias impresas al taller de encuadernación Doves para que las encuadernaran en piel de cerdo blanca con un intrincado estampado y rematadas con broches de plata y correas del mismo tipo de piel.

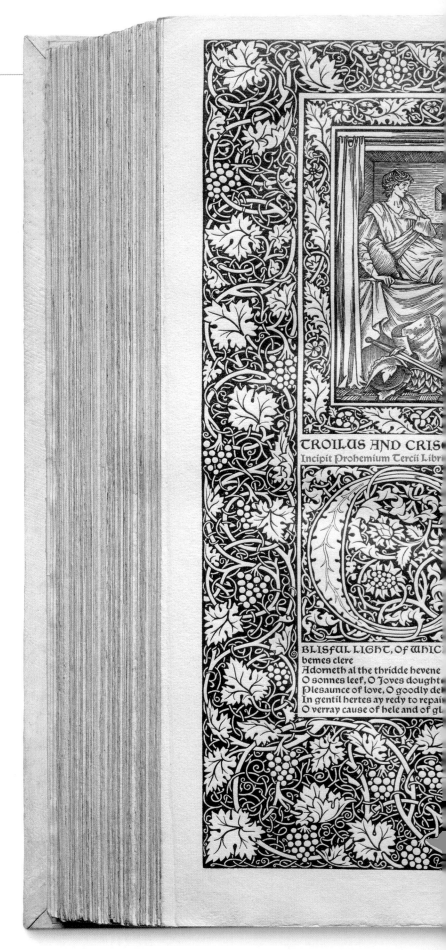

▲ **DISEÑOS ORIGINALES** Este margen ornamental es una reminiscencia de los manuscritos medievales realizados a mano que Morris pretendía emular en su diseño del «Chaucer de Kelmscott». Burne-Jones realizó 87 bocetos a lápiz. Después, el artista Robert Catterson-Smith trazó los dibujos con tinta china e india, como preparación de las planchas de madera de donde saldrían los diseños en blanco y negro.

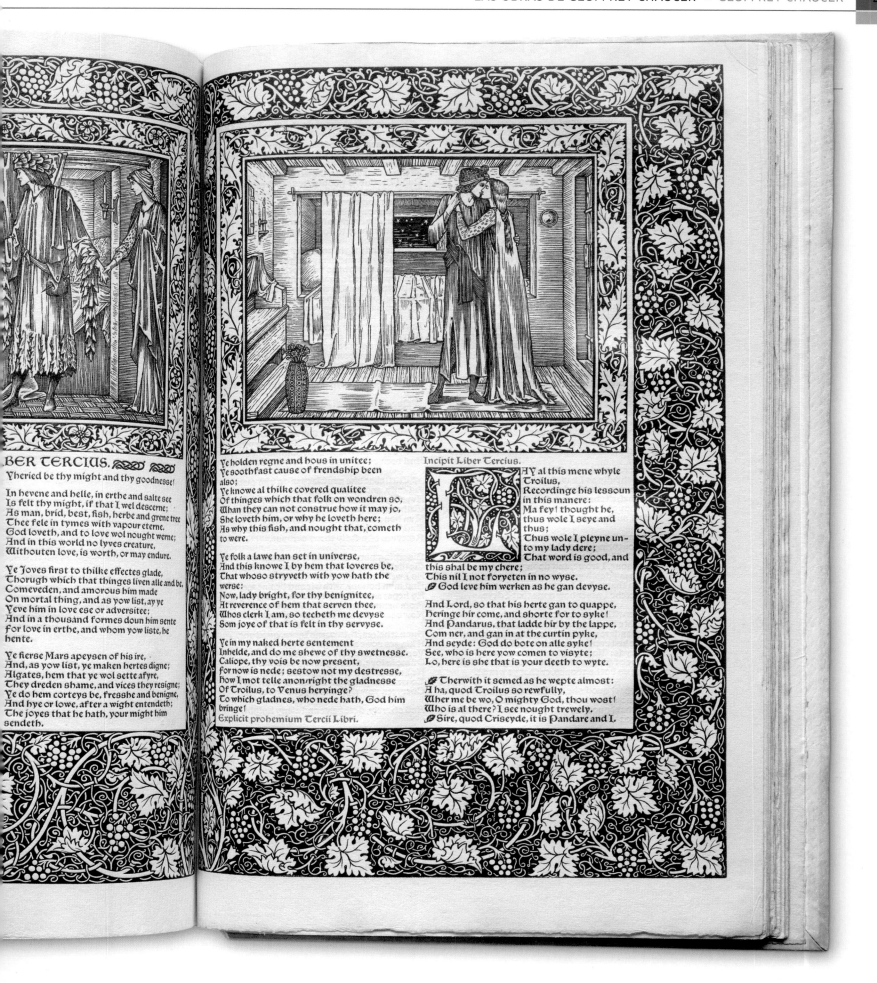

BER TERCIUS.

Yheried be thy might and thy goodnesse!

In hevene and helle, in erthe and salte see
Is felt thy might, if that I wel descerne;
As man, brid, best, fish, herbe and grene tree
Thee fele in tymes with vapour eterne.
God loveth, and to love wol nought werne;
And in this world no lyves creature,
Withouten love, is worth, or may endure.

Ye Joves first to thilke effectes glade,
Thorugh which that thinges liven alle and be,
Comeveden, and amorous him made
On mortal thing, and as yow list, ay ye
Yeve him in love ese or adversitee;
And in a thousand formes doun him sente
For love in erthe, and whom yow liste, he
hente.

Ye fierse Mars apeysen of his ire,
And, as yow list, ye maken hertes digne;
Algates, hem that ye wol sette afyre,
They dreden shame, and vices they resigne;
Ye do hem corteys be, fresshe and benigne,
And hye or lowe, after a wight entendeth;
The joyes that he hath, your might him
sendeth.

Ye holden regne and hous in unitee;
Ye soothfast cause of frendship been
also;
Ye knowe al thilke covered qualitee
Of thinges which that folk on wondren so,
Whan they can not construe how it may jo,
She loveth him, or why he loveth here;
As why this fish, and nought that, cometh
to were.

Ye folk a lawe han set in universe,
And this knowe I by hem that loveres be,
That whoso stryveth with yow hath the
werse:
Now, lady bright, for thy benignitee,
At reverence of hem that serven thee,
Whos clerk I am, so techeth me devyse
Som joye of that is felt in thy servyse.

Ye in my naked herte sentement
Inhelde, and do me shewe of thy swetnesse.
Caliope, thy vois be now present,
for now is nede; sestow not my destresse,
How I mot telle anon right the gladnesse
Of Troilus, to Venus heryinge?
To which gladnes, who nede hath, God him
bringe!
Explicit prohemium Tercii Libri.

Incipit Liber Tercius.

LAY al this mene whyle
Troilus,
Recordinge his lessoun
in this manere:
Ma fey! thought he,
thus wole I seye and
thus;
Thus wole I pleyne un-
to my lady dere;
That word is good, and
this shal be my chere;
This nil I not foryeten in no wyse.
God leve him werken as he gan devyse.

And Lord, so that his herte gan to quappe,
Heringe hir come, and shorte for to syke!
And Pandarus, that ladde hir by the lappe,
Com ner, and gan in at the curtin pyke,
And seyde: God do bote on alle syke!
See, who is here yow comen to visyte;
Lo, here is she that is your deeth to wyte.

Therwith it semed as he wepte almost:
A ha, quod Troilus so rewfully,
Wher me be wo, O mighty God, thou wost!
Who is al there? I see nought trewely.
Sire, quod Criseyde, it is Pandare and I.

Una tirada de dados

1897 (REVISTA), 1914 (LIBRO) ■ **IMPRESO** ■ **32 × 25 cm** ■ **32 PÁGINAS** ■ **FRANCIA**

ESCALA

STÉPHANE MALLARMÉ

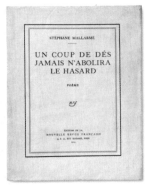

Un coup de dés jamais n'abolira le hasard (*Una tirada de dados jamás abolirá el azar*) es uno de los poemas más famosos del poeta Stéphane Mallarmé, así como un reflejo de la revolución que sacudió el arte occidental a finales del siglo XIX. Tal revolución se inició y se desarrolló en Francia, y pronto se extendió a otros países.

Ningún poeta fue más importante en este cambio que Mallarmé. Rechazó el realismo y el naturalismo, y recurrió a los sueños y los símbolos para explicar los eternos misterios de la existencia humana, con lo cual dio pie a una renovación del significado de la poesía. Este «simbolismo» implicaba para Mallarmé un nuevo lenguaje poético en el que el sonido de las palabras ocupaba un lugar tan importante como su significado. Además, su exacta ubicación en la página alentaba una lectura no lineal que se abría a la ambigüedad y a múltiples posibles interpretaciones. El enfoque de Mallarmé fue una fuente de inspiración para muchos poetas y pensadores del siglo XX, como Eliot, Joyce o Pound. Sin embargo, la poesía de Mallarmé sigue siendo escurridiza para los lectores no francófonos, pues resulta imposible traducir los múltiples

STÉPHANE **MALLARMÉ**

1842-1898

Stéphane Mallarmé fue un importante poeta francés que inspiró numerosos movimientos artísticos, como el surrealismo y el cubismo. Personaje central en los círculos intelectuales parisinos, fue un pionero del simbolismo en la poesía.

Nacido en París, Mallarmé sufrió la muerte de su madre, cuando él tenía tan solo cinco años, de su hermana, diez años después, y de su padre, poco más tarde. Aprendió inglés en Londres antes de convertirse en maestro en Francia. Se casó en 1863, y tuvo dos hijos (uno murió en 1869 debido a una enfermedad respiratoria). En 1871, Mallarmé se instaló en París, donde se dio a conocer por las veladas literarias que organizaba los martes, a las que asistían figuras como W. B. Yeats, Rainer Maria Rilke y Paul Verlaine (se los llamaba «*les mardistes*»). Compaginó su labor como director de escuela con la creación de su disciplinado y rupturista estilo poético, que causó gran impacto en el movimiento simbolista.

niveles de sentido. Este enfoque poético supone quizá el mayor acercamiento de la poesía a la abstracción musical que ha habido nunca.

En vida de Mallarmé solo se publicó una parte de *Una tirada de dados*, pero sus intenciones exactas pueden verse en las pruebas corregidas de estas páginas, relacionadas con la presentación precisa del texto, su tamaño y sus tipografías. La edición de 1914 tuvo poco en cuenta las instrucciones de Mallarmé, pero, hoy día, muchos editores se mantienen más fieles a su visión.

◄ **FORMA Y CONTENIDO** La sorprendente novedad de *Una tirada de dados* estriba tanto en las «regiones indefinidas» que habitan su poesía como en la composición de la página, a la que Mallarmé dedicaba gran esfuerzo, como puede verse en estas correcciones de una versión temprana, escritas de su puño y letra.

► **FORMA Y TAMAÑO** La copia del poema que Mallarmé entregó a los impresores en mayo de 1897 contenía instrucciones sobre la disposición del texto en la página (como las que se ven en la imagen), el estilo y el tamaño de las tipografías. La intención del autor era que su obra se asemejara a una composición musical.

▲ **PRIMERA EDICIÓN** *Una tirada de dados* no se publicó en forma de libro hasta 1914, y en ella se respetaron poco las indicaciones formales de su autor. Tras su descontento con la presentación del poema en la revista *Cosmopolis* en 1897, Mallarmé esperaba que su siguiente edición «de lujo» incluyera litografías de su amigo Odilon Redon y su tipografía exacta.

◄ **PALABRAS MUSICALES**
Uno de los objetivos de Mallarmé era destacar que las palabras, en esencia, no son más que sonidos, como la música. Así, rodeaba estos «sonidos» de grandes espacios en blanco, o «silencio circundante», como él lo llamaba —en gran parte como ocurre en una partitura.

▲ **ESPACIO NEGATIVO** Mallarmé quería que las 714 palabras del poema ocuparan 22 páginas enfrentadas y que los espacios en blanco entre ellas realzaran el efecto aparentemente antiartístico de su colocación. La composición se convirtió en una abstracción en sí misma.

Otros libros: 1650–1899

ÉTICA
BENEDICTUS DE SPINOZA

HOLANDA (1677)

Este tratado filosófico es considerado la mejor obra de Benedictus de Spinoza (1632-1677), uno de los filósofos más destacados y radicales de la Edad Moderna. Publicado poco después de la muerte de su autor, su título original y completo era *Etica ordine geometrico demonstrata*, una atrevida obra de metafísica y filosofía ética que cuestionaba el pensamiento filosófico aceptado en torno a la relación entre Dios, la naturaleza y la humanidad. En vez de escribir su texto en una prosa ordinaria, Spinoza siguió un «método geométrico», estructurado en axiomas (proposiciones tomadas por ciertas como bases para un argumento), definiciones, proposiciones

y demonstraciones. Mediante esta compleja estructura, la *Ética* realizaba una crítica a la Iglesia católica, lo cual motivó que todos sus libros fueran incluidos en el Índice de libros prohibidos del Vaticano. La primera traducción al inglés, de George Eliot (seudónimo de la escritora Mary Anne Evans), fue publicada en 1856.

DOS TRATADOS SOBRE EL GOBIERNO CIVIL
JOHN LOCKE

INGLATERRA (1689)

La innovadora obra *Two Treatises of Government* se publicó anónimamente, aunque su autor fue el filósofo político inglés John Locke (1632-1704). El texto, presentado en dos partes, es considerado la piedra angular del

liberalismo político moderno y una de las obras más influyentes en la historia de la teoría política. El *Primer tratado* refuta el principio del derecho divino de los reyes, y el *Segundo tratado* esboza una teoría de la sociedad civil en el marco del Estado, según la cual el gobierno tiene el imperativo moral de promulgar leyes solo por el bien público. Locke escribió *Dos tratados sobre el gobierno civil* entre 1679 y 1680, un periodo de agitación política en Inglaterra, pero no lo publicó hasta la Revolución Gloriosa de 1688, cuando el protestante flamenco Guillermo de Orange invadió Inglaterra y derrocó al rey católico Jacobo II de Inglaterra (Jacobo VII de Escocia). Locke sostuvo que su obra aportaba una justificación a la Revolución Gloriosa inglesa. Asimismo, los *Dos tratados sobre el gobierno civil* inspiraron la Ilustración europea y la Constitución de EE UU.

▼ SEFER IBRONOT
ELIEZER BEN JACOB BELLIN

ALEMANIA (1716, PRESENTADA)

El *Sefer ibronot (Libro de las intercalaciones)* era un manuscrito hebreo con preciosas ilustraciones concebido como manual para el calendario lunisolar judío. Según este calendario, la luna determina los meses, y el sol, el año, por lo que la comunidad judía necesitaba la intervención de un experto en astronomía para asegurase de cumplir sus obligaciones religiosas los días correctos. El *Sefer ibronot* se ideó como ayuda a esas intercalaciones (la inserción de días en un calendario) y tuvo una excelente acogida. Se imprimió por primera vez en 1614, y se siguió editando hasta el siglo XIX. La quinta edición, impresa en 1722

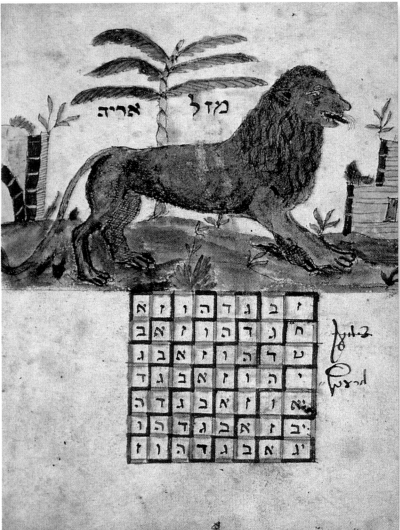
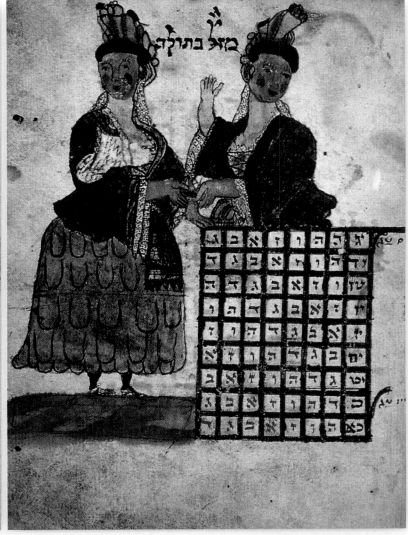

Ilustraciones de los signos zodiacales de Leo (izda.) y Virgo (dcha.), pertenecientes a la edición de 1716 del *Sefer ibronot*.

en Offenbach (Alemania), incluía diagramas y cartas rotatorias con varias capas, conocidas como *volvelles* o ruedas.

EL CONTRATO SOCIAL; EMILIO, O DE LA EDUCACIÓN; LAS CONFESIONES
JEAN-JACQUES ROUSSEAU

FRANCIA (1762, 1782 Y 1789)

Se trata de tres de los libros más importantes del filósofo y escritor francés nacido en Suiza Jean-Jacques Rousseau (1712-1778). *Du contrat social* y *Émile, ou de l'éducation* se publicaron en 1762.

El contrato social era una obra de filosofía política, considerada la instigadora de la Revolución francesa (1789-1799). Rousseau sostenía que la sociedad era el producto de la voluntad colectiva del pueblo y que las leyes tan solo deberían ser vinculantes si estaban respaldadas por la voluntad general. Con esto, Rousseau desafiaba el orden social tradicional.

Emilio, o de la educación era una obra precursora que reflexionaba sobre la viabilidad de un sistema de enseñanza en el que el alumno aprendiera aislado, lejos de la contaminación de la sociedad y la civilización. *Emilio*, en parte novela y en parte ensayo moral e instructivo, propugnaba una reforma radical de la educación y la crianza, y abogaba por retrasar la instrucción religiosa hasta el final de la adolescencia. La obra se prohibió en París y Ginebra, y fue incluso quemada en público después de su primera publicación. Con todo, fue una obra muy leída, e inspiró en gran medida la reforma educativa en la Francia posterior a la Revolución, así como en otros países europeos.

Ambos libros escandalizaron tanto al Parlamento francés que Rousseau pasó buena parte del final de su vida escondido en Francia y en Suiza. Tras la Revolución francesa fue aclamado como héroe nacional de Francia.

Les confessions es una obra autobiográfica dividida en dos partes de seis libros cada una que recorre los primeros 53 años de la vida de Rousseau. Este completó los volúmenes I-VI en 1767, pero no se publicaron hasta 1782; y finalizó los volúmenes VII-XII en 1770, pero se imprimieron en 1789. En esa época ya existían algunos libros autobiográficos, pero todos eran de índole religiosa. El texto de Rousseau exploraba las experiencias y sentimientos desde la infancia, y exponía tanto sus facetas más oscuras como las más nobles para explicar la personalidad de su ser adulto.

HISTORIA DE LA DECADENCIA Y CAÍDA DEL IMPERIO ROMANO
EDWARD GIBBON

REINO UNIDO (VOL. I, 1776; VOLS. II-III, 1781; VOLS. IV-VI, 1788-1789)

The History of the Decline and Fall of the Roman Empire, la gran obra del historiador británico Edward Gibbon (1737-1794), recorre la trayectoria de la civilización occidental desde el apogeo del Imperio romano hasta la caída de Bizancio. Gibbon empleó un estilo literario elegante y dramático, y destacó por sus exhaustivas referencias a las fuentes originales, un método que imitaron los escritores de historia posteriores. El texto partía de la tesis de que la decadencia del pueblo romano había hecho que la caída del Imperio fuera inevitable. Gibbon afirmaba que el auge del cristianismo había infundido cierta apatía en el pueblo romano, que permitió a los bárbaros conquistarlos. Aunque el texto fue muy celebrado, Gibbon recibió críticas por el escepticismo que manifestó hacia la Iglesia.

EL SENTIDO COMÚN
THOMAS PAINE

EE UU (1776)

El incendiario libelo *Common Sense*, publicado de forma anónima por el activista político inglés Thomas Paine (1737-1809), pretendía despertar las conciencias de los habitantes de las 13 colonias de la costa este de América que estaban reclamando la independencia respecto del Gobierno británico. Es una de las publicaciones más influyentes de la historia de EE UU, y se le atribuye el haber canalizado el malestar social hasta conducir a la guerra de Independencia de EE UU

Portada de la edición alemana de 1794 de la *Crítica del juicio*, de Immanuel Kant.

(1765-1783). El tono de la prosa de Paine era apasionado y populista, y sus palabras lograron la unión del pueblo y de los líderes políticos. *El sentido común* fue la publicación más leída durante la guerra de Independencia estadounidense, y se estima que se vendieron unas 500 000 copias del libelo en esa época.

▲ CRÍTICA DE LA RAZÓN PURA
IMMANUEL KANT

ALEMANIA (1781)

Kritik der reinen Vernunft, tratado metafísico del filósofo alemán Immanuel Kant (1724-1804), se considera una de las obras más relevantes de la historia de la filosofía. El texto, denso y complejo, fue el fruto de diez años de trabajo, pero resultó tan difícil de entender que Kant tuvo que escribir un manual más accesible dos años después para asegurarse de que sus ideas no se malinterpretaran. El texto de Kant critica las dos escuelas de pensamiento centrales en la era de la Ilustración: el racionalismo (que afirma que la razón es la base del conocimiento) y el empirismo (que sostiene que el conocimiento solo puede venir de la experiencia). La rompedora obra de Kant sobre la teoría del conocimiento abrió una rama completamente nueva del pensamiento filosófico. A veces, a la *Crítica de la razón pura* se la llama *Primera crítica*, ya que la siguieron la *Crítica de la razón práctica* (1788) y la *Crítica del juicio* (1790).

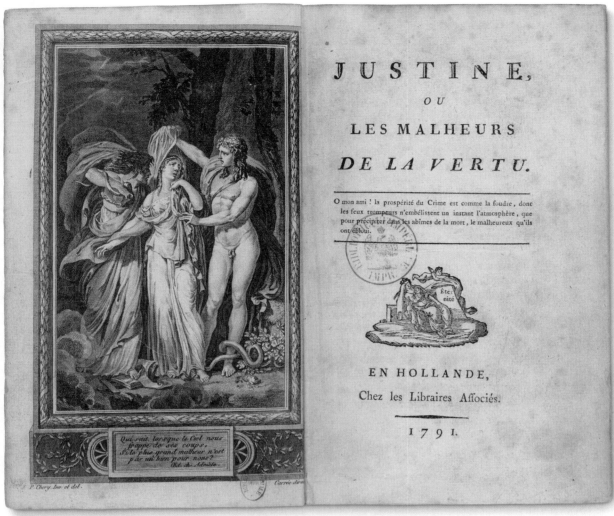

Primera edición de la polémica novela *Justine, o los infortunios de la virtud*, del marqués de Sade.

▲ JUSTINE, O LOS INFORTUNIOS DE LA VIRTUD
MARQUÉS DE SADE

FRANCIA (1791)

La novela *Justine, ou les malheurs de la vertu* es la obra más famosa del aristócrata francés de infausta memoria conocido como el marqués de Sade (1740-1814). Sade escribió *Justine* como una novela corta en 1787, mientras estaba preso en la Bastilla. Tras salir de prisión, completó el texto y lo publicó de forma anónima. *Justine* encierra la filosofía amoral de su autor, según la cual la bondad es funesta y el vicio se ve recompensado. Así, la virtuosa heroína sufre a causa de su bondad, y en la novela resuenan la depravación y el abuso y la violencia sexuales por las que su autor es famoso (la palabra «sadismo» deriva de su apellido). En 1801, Napoleón Bonaparte ordenó arrestar a Sade a causa de la naturaleza obscena de *Justine* y de su secuela, *Juliette*. Sade pasó el resto de su vida en prisión.

VINDICACIÓN DE LOS DERECHOS DE LA MUJER
MARY WOLLSTONECRAFT

REINO UNIDO (1792)

A Vindication of the Rights of Woman es un revolucionario texto de la escritora inglesa Mary Wollstonecraft (1759-1797), la cual exponía en él la necesidad de una reforma política que tuviese en cuenta la educación formal de las mujeres. Es una de las primeras expresiones políticas feministas, aunque anterior al uso del término «feminismo». Wollstonecraft demostró una gran clarividencia en sus ideas, por ejemplo, en la propuesta de educación mixta o en la importancia de permitir a la mujer ganar dinero y ser independiente. Pese a lo radical y controvertido de su contenido, el libro recibió muy buena acogida cuando se publicó, y se realizaron dos ediciones el primer año. No obstante, el libro cayó en desgracia cuando se conocieron los detalles sobre la vida poco ortodoxa de su autora, después de su precoz muerte con solo 38 años (había tenido varios romances y un hijo ilegítimo, pero fingía estar casada). La reputación de Wollstonecraft arruinó las ventas del libro, que no volvió a imprimirse hasta mediados del siglo XIX.

FENOMENOLOGÍA DEL ESPÍRITU
G. W. F. HEGEL

ALEMANIA (1807)

Phänomenologie des Geistes, la obra más célebre del filósofo alemán Georg Wilhelm Friedrich Hegel (1770-1831), se publicó justo después de que Napoleón Bonaparte (1769-1821) invadiera la Prusia natal del autor. Esta *Fenomenología del espíritu* fue su primer libro importante, y en él Hegel proponía que los humanos comparten una conciencia colectiva que evoluciona siguiendo un «diálogo». Este diálogo parte de una tesis inicial (o idea) y se enfrenta a una antítesis, para después reconciliarse en una síntesis, un esquema que se repite continuamente para avanzar hacia la consecución de la «verdad absoluta». Aunque Hegel era un idealista, como Immanuel Kant, su enfoque del progreso humano difería del de la filosofía kantiana. Este complejo tratado filosófico exploró novedosos conceptos que fueron muy influyentes tanto en el ámbito de la filosofía como en los de la teología y las ciencias políticas.

LIBRO DEL MORMÓN
JOSEPH SMITH

EE UU (1830)

Book of Mormon es la escritura sagrada aceptada del movimiento de los Santos de los Últimos Días (mormones), fundado en Nueva York en 1830 por el predicador estadounidense Joseph Smith (1805-1844). Se dice que el texto del *Libro del mormón* deriva de una serie de planchas doradas con inscripciones en una escritura llamada «egipcio reformado». Smith afirmaba haber recibido las planchas de un ángel y haber traducido el texto al inglés gracias a la ayuda divina. El manuscrito original de Smith permaneció dentro de un muro de piedra hasta la década de 1880, para cuando gran parte de él estaba ya muy deteriorado. Hoy, los restos se conservan en los archivos del movimiento de los Santos de los Últimos Días. Supuestamente, Smith devolvió las planchas de oro al ángel. Jamás se ha encontrado rastro de ellas, ni de cualquier prueba arqueológica de escrituras egipcias en EE UU. Con todo, el libro da su nombre a la tradición religiosa del movimiento de los Santos de los Últimos Días: el mormonismo.

MANIFIESTO COMUNISTA
FRIEDRICH ENGELS Y KARL MARX

REINO UNIDO (1848)

Publicado primero de forma anónima, el *Mannifest der Kommunistischen Partei*, panfleto de 23 páginas, lo escribieron los filósofos y activistas sociales alemanes Karl Marx (1818-1883) y Friedrich Engels (1820-1895). Convencidos de que el socialismo sustituiría al capitalismo, Marx y Engels pretendían impulsar el cambio social en Europa animando a los trabajadores (el proletariado) a rebelarse contra la clase media (la burguesía). El *Manifiesto*

comunista se convirtió en el libelo político más influyente y leído de la historia, y fijó el posterior desarrollo del pensamiento marxista. Aunque el impacto político del texto no fue inmediato, sus ideas perduraron hasta el siglo XX. En 1917, 23 años después de la muerte de Marx, triunfó la primera revolución comunista del mundo en Rusia, con la teoría marxista en su base.

SOBRE LA LIBERTAD
JOHN STUART MILL

INGLATERRA (1859)

On Liberty, breve ensayo del filósofo y economista británico John Stuart Mill (1806-1873), es uno de los textos clave del liberalismo político. En *Sobre la libertad*, Mill, que creía firmemente en la libertad del individuo, defendió la individualidad por encima de las restricciones de la sociedad. El libro también abogaba por la diversidad y el inconformismo, y aducía que los cuestionamientos inconformistas evitaban el anquilosamiento de la sociedad. Además, defendía la libertad de expresión y enfatizaba que la expresión individual siempre debería estar libre del control del Estado. La obra de Mill no estuvo exenta de críticas, pero *Sobre la libertad* nunca ha dejado de imprimirse desde su primera publicación.

GUÍA PARA VIAJEROS INOCENTES
MARK TWAIN

EE UU (1869)

The Innocents Abroad (traducido al español como *Guía para viajeros inocentes* y *Los inocentes en el extranjero*) nació como un conjunto de cartas de viaje que acabaron conformando uno de los libros de viajes más vendidos de todos los tiempos. Se trata de la crónica de un viaje en barco por Europa, Egipto y Tierra Santa realizado por el escritor estadounidense Samuel L. Clemens (1835-1910), más conocido por su seudónimo: Mark Twain. Con un estilo satírico y humorístico, Twain redefinió el género de la literatura de viajes al animar al lector a buscar experiencias propias, en lugar de limitarse a hacer

lo que el libro le indicaba. Este libro, que se vendió solo bajo suscripción, pronto se convirtió en un éxito. Con más de 70 000 ejemplares vendidos en su primer año, fue también la obra más vendida de Twain durante su vida.

➤ LAS AVENTURAS DE PINOCHO
CARLO COLLODI

ITALIA (1883)

Le avventure di Pinocchio, novela infantil sobre una marioneta de madera animada escrita por el italiano Carlo Collodi (1826-1890), se convirtió en uno de los cuentos más emblemáticos y queridos de todos los tiempos. *Las aventuras de Pinocho* se publicó como una novela ilustrada después del gran éxito de sus entregas en una revista infantil entre 1881 y 1882. El cuento original exploraba sombríos temas morales y sobre la naturaleza del bien y del mal, e incluso Pinocho resulta ahorcado al final a causa de sus mentiras; no obstante, Collodi cambió en las siguientes versiones el final para adaptarlo más a los niños. La novela se ha traducido a más de 240 idiomas, y en Italia se considera un patrimonio nacional. En 1940, el personaje de Pinocho quedó inmortalizado como símbolo popular en una película de Walt Disney.

ASÍ HABLÓ ZARATUSTRA
FRIEDRICH NIETZSCHE

ALEMANIA (1883-1892)

Also sprach Zarathustra: ein Buch für alle und keinen (Así habló Zaratustra: un libro para todos y para nadie) es la obra más célebre del filósofo alemán más influyente en el pensamiento del siglo XX: Friedrich Nietzsche (1844-1900). Esta novela filosófica narra los viajes y los discursos de un personaje ficticio, Zaratustra, e introduce conceptos de Nietzsche como el del «eterno retorno» (la repetición de todos los hechos sin fin durante toda la eternidad) y el del «superhombre» (aquel que se ha superado por completo y solo obedece a las leyes dictadas por sí mismo). *Así habló Zaratustra*, escrito en cuatro partes entre 1883 y 1885, marca el final del periodo de

madurez de Nietzsche. Escribió las tres primeras partes en ráfagas de diez días, mientras luchaba contra una grave enfermedad, y se empezaron a publicar por separado en 1883. En 1887 aparecieron reunidas en un solo volumen. La idea inicial de Nietzsche era finalizar la obra con el tercer libro, por eso le dio un toque dramático, pero luego decidió escribir otros tres, de los cuales solo compuso uno. Este cuarto libro, escrito en 1885, no se hizo público hasta que un único volumen reunió las cuatro partes en 1892.

LA INTERPRETACIÓN DE LOS SUEÑOS
SIGMUND FREUD

AUSTRIA (1899)

El neurólogo austriaco Sigmund Freud (1856-1939) ha pasado a la historia como el padre del psicoanálisis. En su libro *Die Traudeutung (La*

interpretación de los sueños), Freud planteó por primera vez su teoría sobre la mente inconsciente y la importancia crucial de los sueños en la psique humana. Freud creía que todos los sueños, incluso las pesadillas, eran un tipo de expresión y sublimación de los deseos, y fue uno de los primeros científicos en investigar formalmente este campo por medio de ensayos clínicos y análisis de sus propios sueños. Pese a unas ventas iniciales modestas, Freud sacó ocho versiones revisadas de *La interpretación de los sueños* a lo largo de su vida. Asimismo, en 1901 publicó una versión abreviada titulada *Sobre el sueño*, dirigida a lectores que pudieran sentirse poco animados a leer las 800 páginas del original. *La interpretación de los sueños* es, sin duda, el libro más importante e influyente de Freud. Su impacto en el desarrollo de la investigación científica en salud mental ha sido enorme, y se considera la obra fundacional del psicoanálisis.

Pinocho, tal como lo dibujó el artista Enrico Mazzanti para la primera edición de 1883.

1900–
ACTUALIDAD

CAPÍTULO 5

El maravilloso mago de Oz

1900 ■ IMPRESO ■ 22 × 16,5 cm ■ 259 PÁGINAS ■ EE UU

ESCALA

L. FRANK BAUM

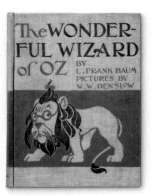

La historia de Dorothy, una muchacha de Kansas que viaja a la mágica Tierra de Oz transportada por un ciclón, está considerada el primer cuento de fantasía estadounidense. La primera edición de *The Wonderful Wizard of Oz* incluía suntuosas ilustraciones en 24 láminas a color e imágenes a dos tintas entremezcladas con el texto, algo inusitado en las obras de ficción de la época. Para Baum, los dibujos constituían una parte integral de la historia, y compartió la autoría con el ilustrador, W. W. Denslow. La editorial, George M. Hill Company, accedió a imprimir las imágenes en color a condición de que Baum y Denslow asumieran el coste.

En septiembre de 1900 se hizo una tirada inicial de 10 000 ejemplares, con las páginas de color y la cubierta impresas por separado antes de proceder a la encuadernación. El éxito fue inmediato, tanto entre la prensa como entre el público, y tan solo un mes después, una reimpresión de 15 000 ejemplares recibió la misma acogida. En un periodo de seis meses se vendieron 90 000 ejemplares, y el libro permaneció en la lista de los más vendidos durante dos años. Hasta la fecha, este libro se ha traducido a más de 50 idiomas, y ha dado pie a muchas adaptaciones, entre ellas un musical de Broadway, en 1902 (que contó con la participación de Baum y Denslow), tres películas mudas y el filme clásico de 1939, *El mago de Oz*, protagonizado por Judy Garland. La demanda de las historias de *Oz* era tal que, tras la muerte de Baum, la escritora infantil Ruth Plumly Thompson escribió 21 secuelas.

En detalle

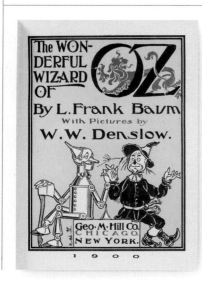

◄ **ILUSTRACIONES DE DENSLOW** En la portada figuran los dibujos de Denslow del Hombre de Hojalata y el Espantapájaros. Pese al éxito de la obra, el editor, George M. Hill, quebró en 1902. La siguiente editorial del libro, Bobbs-Merrill, fue reduciendo gradualmente el número de ilustraciones en las ediciones posteriores, y acortó el título a *The Wizard of Oz*.

► **DIBUJOS DE FONDO** En la primera edición, muchas de las páginas tenían ilustraciones a dos tintas que se entremezclaban con el texto y creaban un telón de fondo.

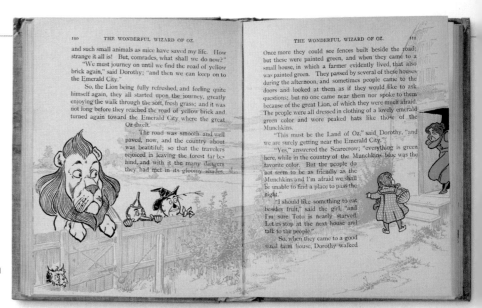

WIZARD OF OZ.

new, and he walked close to
ven bark in return.
the child asked of the Tin
t of the forest?"

answer, "for I have never
ut my father went there once,
said it was a long journey
although nearer to the city
is beautiful. But I am not
il-can, and nothing can hurt
ar upon your forehead the
ss, and that will protect you

l, anxiously; "what will pro-

urselves, if he is in danger,"

me from the forest a terrible
a great Lion bounded into
his paw he sent the Scare-
o the edge of the road, and
odman with his sharp claws.
could make no impression
odman fell over in the road

had an enemy to face, ran
the great beast had opened

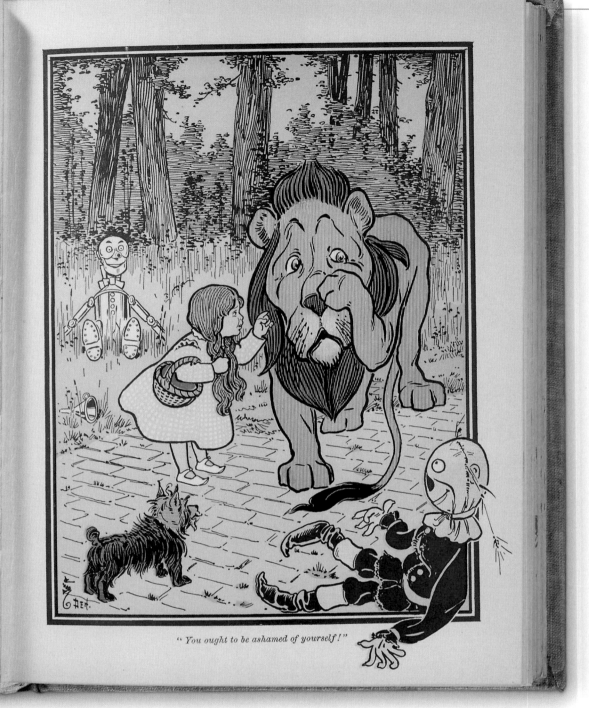

"*You ought to be ashamed of yourself!*"

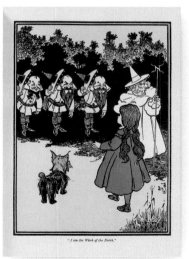

"*I am the Witch of the North.*"

◄ **CÓDIGOS DE COLOR** Parte
de la originalidad de la primera
edición residía en la importancia
del color: cada capítulo estaba
representado por un color distinto
relacionado con el texto. Por
ejemplo, en las ilustraciones del
capítulo 2, «La reunión con los
Munchkins», predomina el azul, el
color favorito de los Munchkins.
También se emplearon el verde
(para el capítulo 11, «La ciudad
esmeralda de Oz»), el rojo, el
amarillo y el gris.

LYMAN FRANK **BAUM**

1856-1919

L. Frank Baum hizo carrera en varios ámbitos antes de dedicarse a
la escritura. *El maravilloso mago de Oz*, que publicó a sus 44 años
de edad, es una de las obras más célebres de la literatura infantil.

Baum era un gran apasionado del teatro, pero la inestabilidad económica que
acarreaba le hizo optar por el periodismo. En 1882 se casó con Maud Gage, y
tuvieron cuatro hijos, para quienes Baum solía inventar cuentos. Estas historias
conformaron su primer libro, *Mamá Oca en prosa*, publicado en 1897. Colaboró
por primera vez con el ilustrador William Wallace Denslow (1856-1915) en *El
libro de papá Ganso*, un exitoso libro infantil de poesía del absurdo publicado
en 1899. Tras *El maravilloso mago de Oz*, sus colaboraciones resultaron menos
fructíferas, hasta abandonarlas en 1902. Baum continuó gozando de buena
fama como escritor de novelas infantiles, y produjo 13 libros sobre la Tierra de
Oz. En sus últimos años de vida se dedicó a las adaptaciones cinematográficas.

El cuento de Perico, el conejo travieso

1901 (EDICIÓN PRIVADA), 1902 (PRIMERA EDICIÓN COMERCIAL) ▪ IMPRESO ▪ 15 × 12 cm ▪ 98 PÁGINAS ▪ REINO UNIDO

BEATRIX POTTER

ESCALA

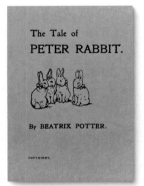

The Tale of Peter Rabbit es uno de los cuentos más famosos de la literatura infantil. Narra la historia de un inquieto conejo, y está ilustrado con los dibujos de su autora, Beatrix Potter. De él se han vendido más de 40 millones de ejemplares, y su protagonista aparece en otras cinco obras de Potter.

La primera edición de *El cuento de Perico* (izda.) fue una edición privada de la autora. En la década de 1890 envió varias historias a los hijos de su antigua institutriz, Annie Moore, quien la animó a buscar una editorial. Escogió la historia de Peter Rabbit, relatada en una carta ilustrada que le escribió a Noel, el hijo de Moore, en septiembre de 1893, cuando este tenía cinco años y estaba enfermo. «Mi querido Noel: no sé qué escribirte, así que te contaré una historia sobre cuatro conejitos, Flopsy, Mopsy, Cottontail y Peter» (Pelusa, Pitusa, Colita de Algodón y Perico, en castellano). El cuento narraba las aventuras de Peter Rabbit, que se colaba en el huerto de su vecino, el señor McGregor, y lo ponía patas arriba. Más tarde, Potter amplió la historia y realizó una ilustración a color y 41 dibujos, uno para cada página.

Potter creía que los niños querían libros que pudieran manejar, pero los editores de la época solo imprimían en formatos grandes. Entonces decidió hacer su propia edición, y en diciembre de 1901 realizó 250 ejemplares, que regaló

BEATRIX **POTTER**

1866-1943

La escritora, ilustradora y naturalista británica Beatrix Potter se hizo famosa por sus libros infantiles protagonizados por animalitos como Perico el conejo, la señora Bigarilla y Jemima Pata-de-charco.

Potter nació en Londres en una familia pudiente. Educada principalmente por institutrices, creció en el amor por la naturaleza, alimentado por las visitas estivales a Escocia y Lake District. La Inglaterra victoriana desalentaba a las mujeres a completar la educación superior; aun así, Potter se convirtió en una ilustradora científica habitual de los jardines de Kew, donde redactó un artículo sobre los hongos. También ilustró libros infantiles y tarjetas de felicitación, pero su gran éxito llegó con *El cuento de Perico*. Pese a la desaprobación de sus padres, se enamoró de su editor, Norman Warne, pero este falleció un mes después de su compromiso. Con los derechos de autor generados por sus publicaciones y su herencia, compró una granja y se instaló en Lake District en 1905, donde siguió escribiendo. En 1913 se casó con un abogado local. A su muerte en 1943, Potter legó dieciséis granjas y unas 1600 hectáreas a la fundación National Trust.

en Navidad a sus familiares y amigos. Y tuvieron tanto éxito que, al cabo de dos meses, encargó 200 volúmenes más. La editorial Frederick Warne and Co. reconsideró la propuesta del libro de pequeño formato, y lo publicó un año después con ilustraciones a todo color. Recibió una gran acogida, y Potter escribió otras 22 historias.

▼ **BOCETOS DE MASCOTAS** Mucho antes de escribir la historia de Peter Rabbit, Potter realizó incontables bocetos a partir de su querido conejo Peter Piper. Sus dibujos hacen gala de rigor científico y demuestran tanto su amor por los animales como sus dotes artísticas. Sus personajes nacieron de estos primeros estudios.

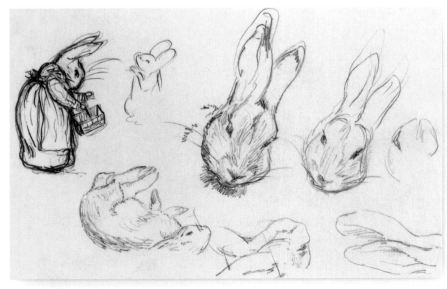

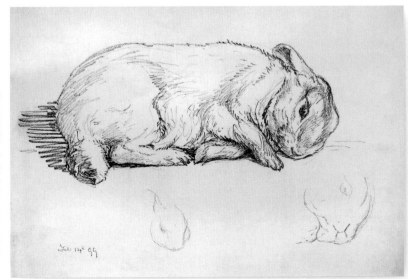

She also had a little field in which she grew herbs and rabbit tobacco. (Uncle ~~Benno says that rabbit tobacco is what we call lavender~~) She hung it up to dry in the kitchen, in bunches, which she sold for a penny a piece to her rabbit neighbours in the warren.

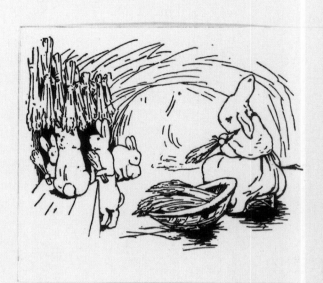

▲ **MANUSCRITO ORIGINAL** En esta página corregida del manuscrito original de *El cuento de Perico, el conejo travieso* se aprecia el proceso de creación de la historia, en el que las palabras y las ilustraciones iban de la mano.

ONCE upon a time there were four little Rabbits, and their names were—

Flopsy,
Mopsy,
Cotton-tail,
and Peter.

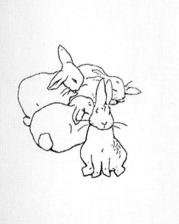

Gracias a Dios que **nunca me llevaron al colegio;** eso me **habría quitado algo de originalidad.**

BEATRIX POTTER

▲ **PRIMERA EDICIÓN** La creatividad de Beatrix Potter es evidente en esta original composición de la primera página de la versión editada por ella misma. En razón de los costes, las ilustraciones se limitaban a dibujos a una tinta, con la excepción de una portada impresa con la reciente técnica de impresión en tricromía.

En detalle

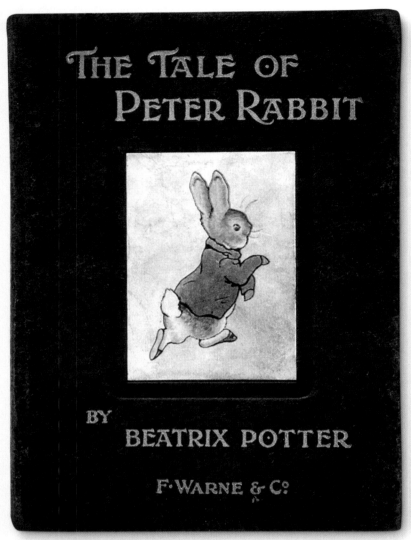

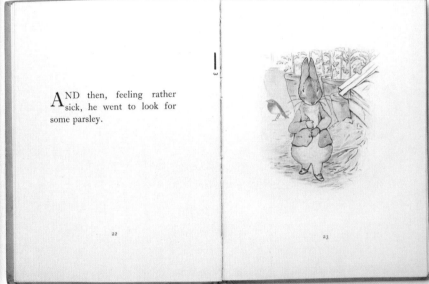

◄ **PRIMERA EDICIÓN COMERCIAL** En vista del éxito de la edición de Potter, el editor infantil Frederick Warne, quien en un inicio había rechazado la propuesta de Potter, aceptó imprimir el «libro de los conejitos». Querían ilustraciones a color, así que Potter pasó todos sus dibujos a acuarelas en solo unos meses. En octubre de 1902 se imprimieron 8000 ejemplares a color, de los cuales, dos mil se encuadernaron con unas lujosas cubiertas de lino, y el resto, con tapas de papel, como la edición mostrada en la imagen (izda.).

▼ **IMPRESIÓN DE CALIDAD** Las acuarelas de Potter eran pálidas y sutiles. A fin de obtener un resultado impecable, Frederick Warne recurrió a lo último en técnicas de impresión, la Hentschel tricolor.

▲ **ILUSTRACIONES A TODA PÁGINA** Para mantener la atención de los niños, Potter insistió en que cada plana presentara texto a la izquierda y una ilustración a toda página a la derecha. Asimismo, dio la instrucción de que los libros de las ediciones comerciales tuvieran los bordes redondeados, para hacerlos más cómodos para los niños. En un principio, Potter se opuso a las ilustraciones en color, pero los editores terminaron por convencerla.

▲ **MORALEJA** La combinación de cuentos de corte moral y exquisitas ilustraciones aseguró la fama de Potter entre niños de varias generaciones. *El cuento de Perico* alerta sobre los peligros de desobedecer a los padres: tras sus escapadas, Peter (Perico) se siente mal y se va a la cama. Los libros tuvieron un papel clave en la alfabetización en el Reino Unido de la época eduardiana, y fueron ampliamente leídos por niños de todas las edades.

'NOW, my dears,' said old Mrs. Rabbit one morning, ' you may go into the fields or down the lane, but don't go into Mr. McGregor's garden : your Father had an accident there ; he was put in a pie by Mrs. McGregor.'

10

11

◄ **ANIMALES ANTROPOMÓRFICOS** La clave del éxito de Potter estaba en su manera de combinar el comportamiento de los conejos con rasgos humanos. Los conejos comían perejil y les encantaba la lechuga, y, por otro lado, tomaban el té en tazas. En una mezcla de realidad y fantasía, los conejitos presentaban el rigor anatómico de una naturalista experta, pero caminaban erguidos como los humanos y vestían ropa.

EL **CONTEXTO**

El éxito de *El cuento de Perico, el conejo travieso* animó a Potter a componer otros 22 relatos breves para niños. Warne los publicó todos, y, tras múltiples tiradas, tanto la editorial como Potter amasaron una suma considerable en derechos de autor y beneficios. Sin embargo, Warne no registró los derechos de edición en EE UU, y a partir de 1903 surgieron numerosas copias pirata que supusieron una pérdida de beneficios nada desdeñable. La emprendedora Potter aprendió la lección de la experiencia estadounidense: cuando diseñó un muñeco de trapo basado en el conejo Peter se cuidó de registrarlo en la oficina de patentes, y el conejito se convirtió en el primer personaje literario registrado. Consciente del potencial de su creación en el mercado, autorizó la venta de juegos de té, cuencos y pantuflas para niños y demás artículos basados en sus personajes animales. En 1904, Potter inventó un juego de mesa basado en Peter Rabbit, aunque no salió a la venta hasta 1917, una vez rediseñado por Warne. Potter siempre se implicó a fondo en el diseño de todos los productos, con la convicción de que cada artículo promocional fuera fiel a los personajes de sus libros. Cuando Walt Disney le propuso realizar una película de animación de Peter Rabbit, Potter declinó el ofrecimiento, ya que, a su parecer, «al ampliar... saldrán a la luz todas las imperfecciones». Hoy, los artículos basados en los personajes de Potter siguen triunfando en las tiendas de juguetes.

➤ **Tras el inmenso éxito** de *El cuento de Perico, el conejo travieso*, Beatrix Potter continuó con cinco libros donde aparece el conejito, aunque giran en torno a otros personajes que este encuentra, como en *El cuento de los conejitos pelusa*.

Los cuentos de los hermanos Grimm

1909 ▪ IMPRESO ▪ 20 × 26 cm ▪ 325 PÁGINAS ▪ REINO UNIDO

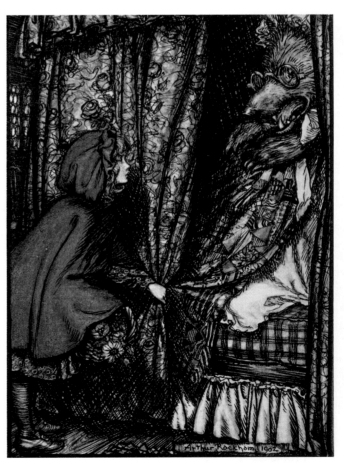

ESCALA

JAKOB Y WILHELM GRIMM

Esta edición inglesa de los cuentos de los hermanos Grimm, publicada en 1909 con exquisitas ilustraciones de Arthur Rackham (1867–1939), es un auténtico tesoro de la era eduardiana en Gran Bretaña. El interés del público por los cuentos de hadas y de fantasía había nacido en los primeros años del reinado de la reina Victoria, y ya estaban arraigados en la cultura popular a finales del siglo XIX. En una época de profundo cambio social, propiciado por la industrialización y el éxodo rural, los cuentos proporcionaban una sencilla vía de escape.

El mercado de la época estaba saturado de imágenes de fantasía, pero ninguna captó el espíritu de las historias ni cautivó la imaginación popular tanto como los dibujos de Arthur Rackham. Su colección de cien dibujos de trazo en blanco y negro, oscuros y expresivos, apareció por vez primera en la edición inglesa de los cuentos de 1900, pero la obra se revisó en 1909, y se incluyeron ilustraciones más detalladas y 40 láminas nuevas sutilmente coloreadas. Los dibujos de Rackham, trazados con pluma y tinta india, eran mágicos y macabros, pero reflejaban con inocencia, belleza y rústico encanto la brutalidad y la malevolencia que subyacía en muchos de los cuentos.

El texto fue traducido por Edgar Lucas a partir de los cuentos populares alemanes originales compilados en 1812 por Jakob y Wilhelm Grimm, y el libro fue un verdadero éxito. Rackham se convirtió en uno de los artistas británicos más celebrados de la era eduardiana.

HERMANOS **GRIMM**

JAKOB GRIMM • 1785–1863
WILHELM GRIMM • 1786–1859

Jakob y Wilhelm Grimm fueron dos académicos y folcloristas alemanes famosos por lanzar a la fama cientos de cuentos populares, a los cuales ha quedado asociado su apellido.

Aunque su apellido sea hoy sinónimo de cuentos fantásticos, Jakob y Wilhelm no eran escritores de literatura infantil, sino académicos e historiadores apasionados por la cultura popular. Fue esa afición la que los inspiró a poner por escrito los cuentos que habían conformado la tradición oral europea durante varios siglos. Nacidos con solo un año de diferencia, Jakob y Wilhelm fueron prácticamente inseparables en su infancia, e incluso de adultos mantuvieron un vínculo muy cercano, estudiaron lo mismo y trabajaron juntos en proyectos de investigación. Tras formarse en derecho, ambos se hicieron bibliotecarios y dedicaron su carrera a documentar los orígenes de la lengua, la literatura y la cultura alemanas.

Los hermanos Grimm recopilaron cuentos del folclore europeo transmitidos de boca a boca durante siglos y publicaron sus resultados en 1812 como una colección de 156 historias titulada *Kinder- und Hausmärchen (Cuentos de la infancia y del hogar)*. Los años siguientes, ambos continuaron añadiendo historias, y en 1815 publicaron una segunda edición, en la que retocaron y reformularon los cuentos a fin de adaptarlos a un público infantil, ya que los originales contenían sexo y violencia. Asimismo, incorporaron mensajes morales y referencias cristianas, y ampliaron algunas historias añadiendo detalles. La versión definitiva se publicó en 1857, dos años antes de la muerte de Wilhelm.

▲ **CAPERUCITA ROJA** Aunque la historia de Caperucita Roja data del siglo X, una de las versiones más famosas es la de los Grimm. En la imagen superior, el uso que Rackham hace del color atrae la mirada del lector hacia Caperucita y permite que la verdadera identidad del lobo quede oculta, aumentando así el suspense.

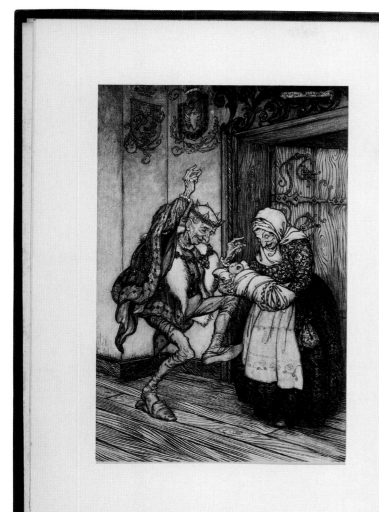

The Fairy Tales of the Brothers Grimm

Illustrated by Arthur Rackham.

Translated by Mrs Edgar Lucas

Constable & Company Ltd London 1909

GRIMM'S FAIRY TALES

In the early morning, when she and Conrad went through the gateway, she said in passing—

'Alas! dear Falada, there thou hangest.'

And the Head answered—

'Alas! Queen's daughter, there thou gangest.
If thy mother knew thy fate,
Her heart would break with grief so great.'

Then they passed on out of the town, right into the fields, with the geese. When they reached the meadow, the Princess sat down on the grass and let down her hair. It shone like pure gold, and when little Conrad saw it, he was so delighted that he wanted to pluck some out ; but she said—

'Blow, blow, little breeze,
And Conrad's hat seize,
Let him join in the chase
While away it is whirled,
Till my tresses are curled
And I rest in my place.'

Then a strong wind sprang up, which blew away Conrad's hat right over the fields, and he had to run after it. When he came back, she had finished combing her hair, and it was all put up again ; so he could not get a single hair. This made him very sulky, and he would not say another word to her. And they tended the geese till evening, when they went home.

Next morning, when they passed under the gateway, the Princess said—

'Alas! dear Falada, there thou hangest.'

Falada answered :—

'Alas! Queen's daughter, there thou gangest.
If thy mother knew thy fate,
Her heart would break with grief so great.'

70

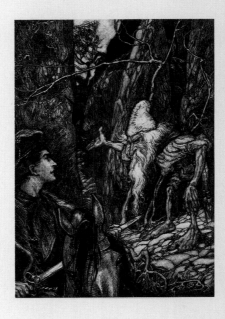

▲ **EDICIÓN REVISADA** Uno de los rasgos distintivos de la edición de 1909 fueron las láminas de ilustraciones a color separadas, que se imprimían sobre un papel diferente y luego se pegaban a las páginas del libro antes de encuadernarlo. La ilustración de la página opuesta a la portada, aquí mostrada, representa al rey saltando de alegría por el nacimiento de su hija, la princesa Aurora, transformada después en la «bella durmiente». La densa decoración de la pared y la puerta remite a las plantas de brezo que sepultan el castillo durante el sueño de la Bella Durmiente.

◄ **ESCENA EMBLEMÁTICA** Muchos de los cuentos, como «El agua de la vida», aquí mostrado, transcurren en bosques peligrosos. Para transmitir la sensación de mal presentimiento, Rackham los ilustró con exhaustivo detalle y un trazo fino, que confería a los bosques un aspecto oscuro e impenetrable. En el fondo de esta imagen, el contorno de una silueta encajonada en un espacio angosto podría confundirse con la rama de un árbol.

En detalle

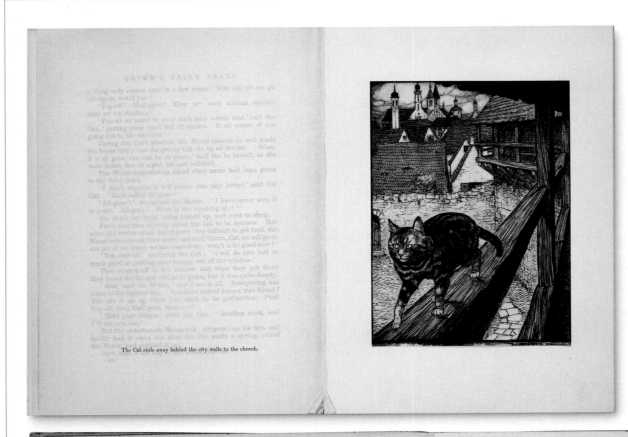

PERSONAJES OCULTOS El engaño está presente en muchos de los cuentos, donde los personajes no son lo que parecen. Rackham lo reflejó en sus ilustraciones al conferir a los sujetos una apariencia física que disimulaba su verdadera naturaleza. En esta imagen de «El gato y el ratón hacen vida común», el gato parece inofensivo, aunque el cuento revele lo contrario. En esta edición, las láminas de color están protegidas por hojas de un fino papel traslúcido protector.

LUZ Y SOMBRA Las ilustraciones de Rackham suelen contener luz y sombra, que simbolizan las fuerzas del bien y del mal, como en la imagen inferior, de «La pastora de ocas». En este cuento, una inocente muchacha, educada por una entregada madre soltera, sale al mundo para casarse con un extraño acompañada de una doncella que la engaña, pero termina siendo castigada por ello.

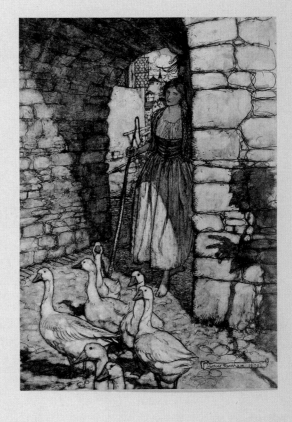

GRIMM'S FAIRY TALES

In the early morning, when she and Conrad went through the gateway, she said in passing—

'Alas! dear Falada, there thou hangest.'

And the Head answered—

'Alas! Queen's daughter, there thou gangest.
If thy mother knew thy fate,
Her heart would break with grief so great.'

Then they passed on out of the town, right into the fields, with the geese. When they reached the meadow, the Princess sat down on the grass and let down her hair. It shone like pure gold, and when little Conrad saw it, he was so delighted that he wanted to pluck some out; but she said—

'Blow, blow, little breeze,
And Conrad's hat seize.
Let him join in the chase
While away it is whirled,
Till my tresses are curled
And I rest in my place.'

Then a strong wind sprang up, which blew away Conrad's hat right over the fields, and he had to run after it. When he came back, she had finished combing her hair, and it was all put up again; so he could not get a single hair. This made him very sulky, and he would not say another word to her. And they tended the geese till evening, when they went home.

Next morning, when they passed under the gateway, the Princess said—

'Alas! dear Falada, there thou hangest.'

Falada answered :—

'Alas! Queen's daughter, there thou gangest.
If thy mother knew thy fate,
Her heart would break with grief so great.'

70

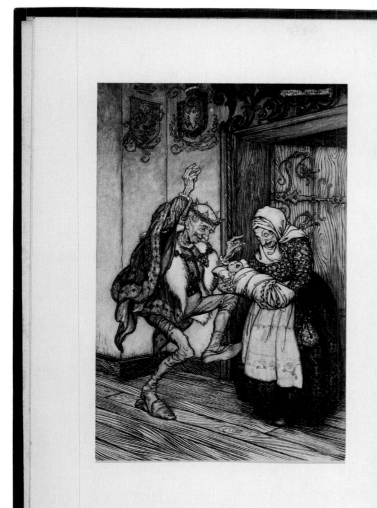

▲ EDICIÓN REVISADA Uno de los rasgos distintivos de la edición de 1909 fueron las láminas de ilustraciones a color separadas, que se imprimían sobre un papel diferente y luego se pegaban a las páginas del libro antes de encuadernarlo. La ilustración de la página opuesta a la portada, aquí mostrada, representa al rey saltando de alegría por el nacimiento de su hija, la princesa Aurora, transformada después en la «bella durmiente». La densa decoración de la pared y la puerta remite a las plantas de brezo que sepultan el castillo durante el sueño de la Bella Durmiente.

◄ ESCENA EMBLEMÁTICA Muchos de los cuentos, como «El agua de la vida», aquí mostrado, transcurren en bosques peligrosos. Para transmitir la sensación de mal presentimiento, Rackham los ilustró con exhaustivo detalle y un trazo fino, que confería a los bosques un aspecto oscuro e impenetrable. En el fondo de esta imagen, el contorno de una silueta encajonada en un espacio angosto podría confundirse con la rama de un árbol.

En detalle

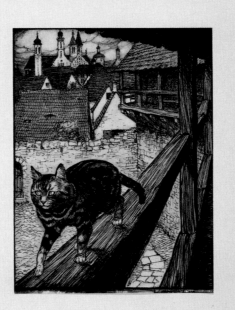

PERSONAJES OCULTOS El engaño está presente en muchos de los cuentos, donde los personajes no son lo que parecen. Rackham lo reflejó en sus ilustraciones al conferir a los sujetos una apariencia física que disimulaba su verdadera naturaleza. En esta imagen de «El gato y el ratón hacen vida común», el gato parece inofensivo, aunque el cuento revele lo contrario. En esta edición, las láminas de color están protegidas por hojas de un fino papel traslúcido protector.

LUZ Y SOMBRA Las ilustraciones de Rackham suelen contener luz y sombra, que simbolizan las fuerzas del bien y del mal, como en la imagen inferior, de «La pastora de ocas». En este cuento, una inocente muchacha, educada por una entregada madre soltera, sale al mundo para casarse con un extraño acompañada de una doncella que la engaña, pero termina siendo castigada por ello.

GRIMM'S FAIRY TALES

In the early morning, when she and Conrad went through the gateway, she said in passing—

'Alas! dear Falada, there thou hangest.'

And the Head answered—

'Alas! Queen's daughter, there thou gangest.
If thy mother knew thy fate,
Her heart would break with grief so great.'

Then they passed on out of the town, right into the fields, with the geese. When they reached the meadow, the Princess sat down on the grass and let down her hair. It shone like pure gold, and when little Conrad saw it, he was so delighted that he wanted to pluck some out ; but she said—

'Blow, blow, little breeze,
And Conrad's hat seize.
Let him join in the chase
While away it is whirled,
Till my tresses are curled
And I rest in my place.'

Then a strong wind sprang up, which blew away Conrad's hat right over the fields, and he had to run after it. When he came back, she had finished combing her hair, and it was all put up again ; so he could not get a single hair. This made him very sulky, and he would not say another word to her. And they tended the geese till evening, when they went home.

Next morning, when they passed under the gateway, the Princess said—

'Alas! dear Falada, there thou hangest.'

Falada answered :—

'Alas! Queen's daughter, there thou gangest.
If thy mother knew thy fate,
Her heart would break with grief so great.'

70

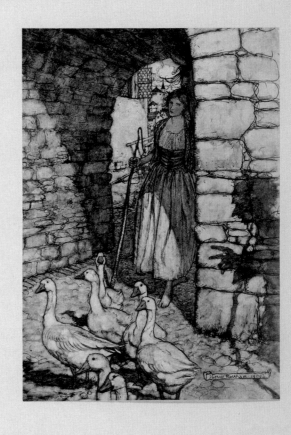

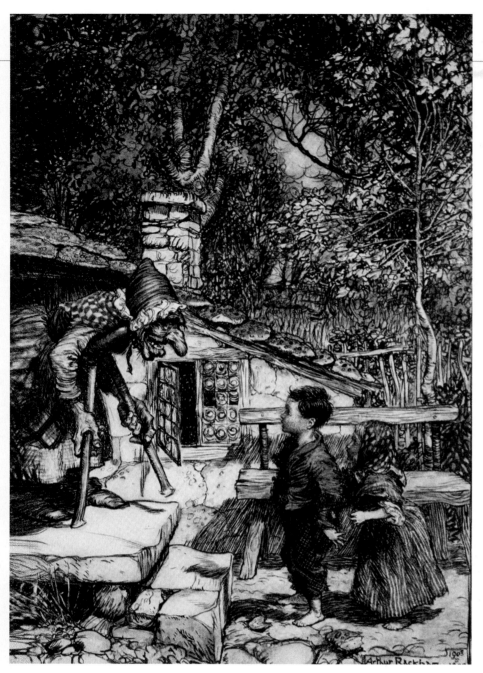

◄ **AMENAZA DE PELIGRO** El sexo y la violencia subyacen en los cuentos tradicionales recopilados y divulgados por los hermanos Grimm, pero luego, para adaptarlos al público juvenil y, en parte, para acallar críticas morales, editaron y censuraron las historias. Las ilustraciones de Rackham también atenuaron los elementos más escabrosos de los cuentos de hadas, aunque sin renunciar a cierta sensación de peligro para mantener la emoción. «Hansel y Gretel» (una de cuyas ilustraciones se muestra aquí) es uno de los ejemplos de historia editada y adaptada: en el cuento original, la madre de los niños los envía fuera para que mueran, pero, en la versión posterior, el plan para matarlos es obra de su madrastra.

No exageraría si dijera que la importancia de estos cuentos es cercana a la de la Biblia.

W. H. AUDEN, SOBRE *LOS CUENTOS DE LOS HERMANOS GRIMM*

TEXTOS **RELACIONADOS**

Los cuentos de los hermanos Grimm fueron precedidos por *Histoires ou contes du temps passé, avec des moralités: contes de ma mère l'Oye* (conocidos en castellano como *Cuentos de antaño* o *Cuentos de mi madre la Oca*), obra de Charles Perrault, publicada en Francia en 1697. Esta colección reunía ocho títulos hoy muy conocidos, como «La bella durmiente del bosque», «Caperucita Roja», «Cenicienta» o «Mi madre la Oca». Perrault, abogado de profesión, no inventó los cuentos (ampliamente conocidos como parte del folclore europeo), pero, al ponerlos por escrito de forma cautivadora, los elevó a la categoría de literatura. Adornó algunas historias, añadiendo complejidad y detalles que no estaban presentes en las versiones originales. Al igual que la primera versión de los Grimm, el volumen francés estaba dirigido a un público adulto, por la violencia de ciertos temas y el contenido sexual, pero, con el paso de los años, los textos fueron adaptados a fin de reeditarlos para un público infantil y juvenil. El lobo de la Caperucita Roja pasó de ser un depredador sexual a una simple bestia hambrienta; y la Bella Durmiente, que tiene dos hijos tras ser violada mientras duerme y que es sexualmente activa, pasa a ser virgen. El libro de Perrault fue muy popular durante varias décadas, y entre 1697 y 1800 salieron varias ediciones en París, Ámsterdam y Londres.

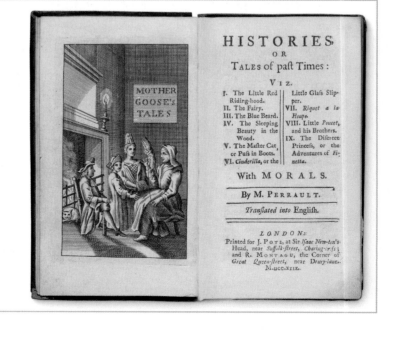

► **La edición inglesa** de los cuentos de Perrault de 1729, con la fascinante traducción de Robert Samber, contribuyó a extender la fama de los cuentos de hadas en Gran Bretaña.

Teoría de la relatividad general

1916 ■ IMPRESO ■ 24,8 × 16,5 cm ■ 69 PÁGINAS ■ ALEMANIA

ESCALA

ALBERT EINSTEIN

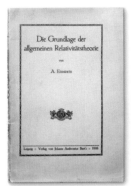

El 24 de noviembre de 1915, en Berlín, el físico alemán Albert Einstein presentó un revolucionario artículo de física matemática sobre la gravedad. Su teoría de la relatividad general, laboriosamente formulada durante la década anterior, provocó un efecto trascendental en el mundo científico. Sus ideas desmontaron uno de los grandes pilares de la física, la ley de gravitación universal propuesta por el científico inglés Isaac Newton (1643-1727) en el siglo XVII, y obligaron a los físicos a replantearse sus convicciones más básicas en torno al espacio, el tiempo, la materia y la gravedad.

En sus *Principia* (pp. 142-143), Newton describía que dos objetos ejercen siempre una fuerza gravitatoria entre ambos. Afirmaba que la gravedad lo afectaba todo: era la causante de que la manzana cayera del árbol y de que los planetas orbitasen en torno al Sol. Pero no pudo explicar su origen ni las leyes por las que se regía. Así, Einstein se lanzó a esclarecer el misterio de los mecanismos de la gravedad.

En 1905, tras realizar una investigación siendo aún un oficinista en Berna (Suiza), Einstein publicó tres artículos

ALBERT **EINSTEIN**

1879-1955

Albert Einstein fue un físico teórico alemán que desarrolló las teorías de la relatividad especial y general, y se convirtió en el físico más influyente y eminente del siglo XX. Ganó el Premio Nobel de Física en 1921.

Einstein nació en el seno de una familia judía en Ulm (Alemania). Tras sus estudios escolares, se diplomó como profesor de matemáticas y física, pero no logró una plaza docente en la universidad, y en 1902 entró a trabajar en la oficina suiza de patentes, en Berna, donde permaneció siete años. Durante aquel periodo, calculó la velocidad de la luz y publicó su teoría de la relatividad especial, en la que aparecía su hoy célebre ecuación $E=mc^2$.

Ascendió rápidamente en el mundo académico y ocupó cargos de responsabilidad en instituciones de renombre. En 1919, cuando se confirmó una de las predicciones clave de su teoría de la relatividad general (que la gravedad curvaba la luz), se convirtió en una referencia mundial. En 1932, debido al auge del nazismo, emigró a EE UU, donde pasó el resto de su vida.

que cambiarían el curso de la física. Uno de ellos, la teoría de la relatividad especial, demostraba que las leyes de la física para el espacio y el tiempo son las mismas cuando dos objetos se mueven a una velocidad relativa constante, pero planteaba un problema: la gravedad no encajaba en esta teoría porque acarreaba una aceleración.

Así, Einstein dedicó los diez años siguientes a hallar una explicación más amplia y aclaratoria que diese cuenta de la aceleración en el espacio y el tiempo. El resultado fue la teoría de la relatividad general, que postulaba que los objetos masivos causan una distorsión en el espacio y el tiempo, percibida como gravedad. Asimismo, explicaba por qué algunos objetos se aceleran con respecto a otros. Según Einstein, la gravedad no atraía a la materia, como Newton planteaba, sino que la empujaba. Teorizó que la Tierra estaba rodeada de un espacio curvo que empujaba a la atmósfera y a todos los objetos del planeta.

Las consecuencias de la teoría de la relatividad general de Einstein han sido profundas. De ella surgieron conceptos cosmológicos nuevos, como los agujeros negros y el Big Bang, y ha servido de base para algunos dispositivos de la tecnología digital moderna, como el GPS y los teléfonos inteligentes.

EL **CONTEXTO**

En 1912, Albert Einstein esbozó un borrador de la teoría de la relatividad general. Si bien posteriormente retocó y modificó sus cálculos varias veces, el manuscrito sigue siendo un documento histórico que permite vislumbrar la brillante mente del físico.

En concreto, revela cómo el redescubrimiento de su pasión por las matemáticas le resultó útil para comprender sus ideas. Mientras redactaba el manuscrito, escribió a su colega Arnold Sommerfeld diciendo: «He ganado un gran respeto por las matemáticas, cuyas partes más sutiles había considerado hasta ahora, en mi ignorancia, puro lujo». Hoy, el manuscrito se encuentra en los Archivos de Albert Einstein de la Universidad Hebrea de Jerusalén, en Israel.

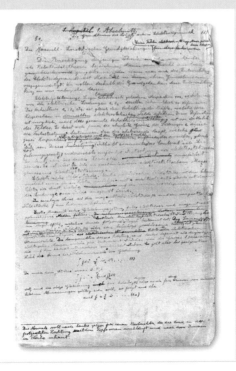

▶ **Las 72 páginas** del manuscrito de 1912 muestran unas exhaustivas revisiones y revelan los procesos mentales de Einstein con más claridad que ningún otro de sus manuscritos.

> Pon la mano en una estufa durante un minuto y te parecerá una hora. Siéntate junto a esa chica especial durante una hora y te parecerá un minuto. Eso es la relatividad.

ALBERT EINSTEIN, SOBRE SU TEORÍA DE LA RELATIVIDAD

— 46 —

von der Größe dS (im Sinne der euklidischen Geometrie) bedeuten. Man erkennt hierin den Ausdruck der Erhaltungssätze in üblicher Fassung. Die Größen t_σ^a bezeichnen wir als die „Energiekomponenten" des Gravitationsfeldes.

Ich will nun die Gleichungen (47) noch in einer dritten Form angeben, die einer lebendigen Erfassung unseres Gegenstandes besonders dienlich ist. Durch Multiplikation der Feldgleichungen (47) mit $g^{v\sigma}$ ergeben sich diese in der „gemischten" Form. Beachtet man, daß

$$g^{v\sigma}\frac{\partial \Gamma_{\mu\nu}^a}{\partial x_a} = \frac{\partial}{\partial x_a}\left(g^{v\sigma}\Gamma_{\mu\nu}^a\right) - \frac{\partial g^{v\sigma}}{\partial x_a}\Gamma_{\mu\nu}^a,$$

welche Größe wegen (34) gleich

$$\frac{\partial}{\partial x_a}\left(g^{v\sigma}\Gamma_{\mu\nu}^a\right) - g^{v\beta}\Gamma_{a\beta}^\sigma\Gamma_{\mu\nu}^a - g^{\sigma\beta}\Gamma_{\beta a}^v\Gamma_{\mu\nu}^a,$$

oder (nach geänderter Benennung der Summationsindizes) gleich

$$\frac{\partial}{\partial x_a}\left(g^{\sigma\beta}\Gamma_{\mu\beta}^a\right) - g^{mn}\Gamma_{m\beta}^\sigma\Gamma_{n\mu}^\beta - g^{v\sigma}\Gamma_{\mu\beta}^a\Gamma_{va}^\beta.$$

Das dritte Glied dieses Ausdrucks hebt sich weg gegen das aus dem zweiten Glied der Feldgleichungen (47) entstehende; an Stelle des zweiten Gliedes dieses Ausdruckes läßt sich nach Beziehung (50)

$$\varkappa\left(t_\mu^\sigma - \tfrac{1}{2}\delta_\mu^\sigma t\right)$$

setzen ($t = t_a^a$). Man erhält also an Stelle der Gleichungen (47)

$$(51)\quad\begin{cases}\dfrac{\partial}{\partial x_a}\left(g^{\sigma\beta}\Gamma_{\mu\beta}^a\right) = -\varkappa\left(t_\mu^\sigma - \tfrac{1}{2}\delta_\mu^\sigma t\right)\\[2mm]\sqrt{-g} = 1.\end{cases}$$

§ 16. **Allgemeine Fassung der Feldgleichungen der Gravitation.**

Die im vorigen Paragraphen aufgestellten Feldgleichungen für materiefreie Räume sind mit der Feldgleichung

$$\Delta\varphi = 0$$

der Newtonschen Theorie zu vergleichen. Wir haben die Gleichungen aufzusuchen, welche der Poissonschen Gleichung

$$\Delta\varphi = 4\pi\varkappa\varrho$$

entspricht, wobei ϱ die Dichte der Materie bedeutet.

— 47 —

Die spezielle Relativitätstheorie hat zu dem Ergebnis geführt, daß die träge Masse nichts anderes ist als Energie, welche ihren vollständigen mathematischen Ausdruck in einem symmetrischen Tensor zweiten Ranges, dem Energietensor, findet. Wir werden daher auch in der allgemeinen Relativitätstheorie einen Energietensor der Materie T_σ^a einzuführen haben, der wie die Energiekomponenten t_σ^a [Gleichungen (49) und (50)] des Gravitationsfeldes gemischten Charakter haben wird, aber zu einem symmetrischen kovarianten Tensor gehören wird [1]).

Wie dieser Energietensor (entsprechend der Dichte ϱ in der Poissonschen Gleichung) in die Feldgleichungen der Gravitation einzuführen ist, lehrt das Gleichungssystem (51). Betrachtet man nämlich ein vollständiges System (z. B. das Sonnensystem), so wird die Gesamtmasse des Systems, also auch seine gesamte gravitierende Wirkung, von der Gesamtenergie des Systems, also von der ponderablen und Gravitationsenergie zusammen, abhängen. Dies wird sich dadurch ausdrücken lassen, daß man in (51) an Stelle der Energiekomponenten t_μ^σ des Gravitationsfeldes allein die Summen $t_\mu^\sigma + T_\mu^\sigma$ der Energiekomponenten von Materie und Gravitationsfeld einführt. Man erhält so statt (51) die Tensorgleichung

$$(52)\quad\begin{cases}\dfrac{\partial}{\partial x_a}\left(g^{\sigma\beta}\Gamma_{\mu\beta}^a\right) = -\varkappa\left[\left(t_\mu^\sigma + T_\mu^\sigma\right) - \tfrac{1}{2}\delta_\mu^\sigma\left(t + T\right)\right]\\[2mm]\sqrt{-g} = 1,\end{cases}$$

wobei $T = T_\mu^\mu$ gesetzt ist (Lauescher Skalar). Dies sind die gesuchten allgemeinen Feldgleichungen der Gravitation in gemischter Form. An Stelle von (47) ergibt sich daraus rückwärts das System

$$(53)\quad\begin{cases}\dfrac{\partial \Gamma_{\mu\nu}^a}{\partial x_a} + \Gamma_{\mu\beta}^a\Gamma_{va}^\beta = -\varkappa\left(T_{\mu\nu} - \tfrac{1}{2}g_{\mu\nu}T\right),\\[2mm]\sqrt{-g} = 1.\end{cases}$$

Es muß zugegeben werden, daß diese Einführung des Energietensors der Materie durch das Relativitätspostulat allein nicht gerechtfertigt wird; deshalb haben wir sie im

1) $g_{\sigma\tau}T_\sigma^a = T_{\sigma\tau}$ und $g^{a\beta}T_\sigma^a = T^{a\beta}$ sollen symmetrische Tensoren sein.

▲ **UN LOGRO MONUMENTAL** Einstein presentó su teoría de la relatividad general a finales de 1915, en el marco de una serie de conferencias ante la Academia Prusiana de las Ciencias. El artículo definitivo se publicó en la revista científica *Annalen der Physik* en marzo de 1916, y consistía en un conjunto de ecuaciones matemáticas. Las llamadas ecuaciones del campo de Einstein, aquí mostradas, explican entre otras cosas que el espacio y el tiempo forman parte de un mismo continuo (denominado espacio-tiempo) y que la gravedad no es una fuerza, como Newton postuló, sino el efecto de la materia curvando el espacio-tiempo.

Historia de dos cuadrados

1922 ▪ IMPRESO SOBRE PAPEL DE PERIÓDICO ▪ 29 × 22,5 cm ▪ 24 PÁGINAS ▪ RUSIA

ESCALA

EL LISSITZKY

Pro dva kvadrata es una obra maestra del suprematismo: la austera sencillez de sus seis planchas principales entraña una revolución artística y tipográfica, una llamada a la insurrección social y un cuento infantil. El autor y diseñador del libro, El Lissitzky, trabajó durante un periodo de gran agitación política en su Rusia natal que culminó con la Revolución de 1917 y el primer gobierno comunista encabezado por Lenin (1870-1924). La Revolución rusa liberó una fuerte energía creativa. Lissitzky, previamente rechazado por las escuelas de arte conservadoras, se convirtió en profesor de arquitectura en Vítebsk en 1919, donde el artista Kazimir Malévich le dio a conocer la teoría del suprematismo, la cual rechazaba que el arte buscara imitar las formas de la naturaleza y abogaba por los diseños potentes, nítidos y geométricos.

Muchos artistas rusos de la época apoyaron la Revolución rusa y dedicaron su talento a promover la justicia social que pensaban que surgiría de todo ello. Lissitzky diseñó carteles de propaganda para el Partido Comunista y su primera bandera. También inició una serie de proyectos llamados *prounen* (en singular, *proun*, por las siglas rusas de «proyecto para la afirmación de lo nuevo»), con los que aspiraba a llevar el suprematismo al plano tridimensional

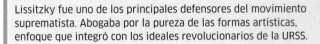

EL **LISSITZKY**

1890-1941

Lissitzky fue uno de los principales defensores del movimiento suprematista. Abogaba por la pureza de las formas artísticas, enfoque que integró con los ideales revolucionarios de la URSS.

El artista, arquitecto, tipógrafo y diseñador El Lissitzky creó en la Rusia provinciana, pero estudió arquitectura en Alemania, donde las líneas despejadas de la obra de Walter Gropius lo marcaron profundamente. Al regresar a Rusia durante la Primera Guerra Mundial, recibió importantes encargos arquitectónicos y se inició en la ilustración de libros. En 1919 empezó a trabajar como profesor de arquitectura en Vítebsk (en la actual Bielorrusia), su ciudad natal. Dos años después, marchó a Berlín como emisario artístico de la URSS, y entró en contacto con vanguardias como el dadaísmo. Regresó a Moscú en 1926, y a finales de la década de 1920 empezó a experimentar con el fotomontaje, mientras continuaba con la ilustración y el diseño de libros. Afectado de tuberculosis y asfixiado por la atmósfera política cada vez más opresiva que reinaba en la URSS de Stalin, sus últimos trabajos consistieron en diseñar pabellones de exposición estatales y carteles de propaganda. Completó su último cartel, *¡Producid más tanques!*, una contribución al esfuerzo bélico contra la Alemania nazi, poco antes de fallecer en Moscú en diciembre de 1941.

aprovechando su experiencia como arquitecto. *Historia de dos cuadrados*, realizado con impresión tipográfica en rojo y negro, supuso parte de ese esfuerzo. Con la apariencia de un cuento infantil, narra las aventuras del cuadrado rojo (los ideales comunistas), que supera al cuadrado negro (las convenciones) con el fin de crear un mundo mejor. La tipografía, escasa pero en negrita, está muy vinculada a las ilustraciones. Con su originalidad, *Historia de dos cuadrados* abrió nuevos horizontes para el libro ilustrado.

En detalle

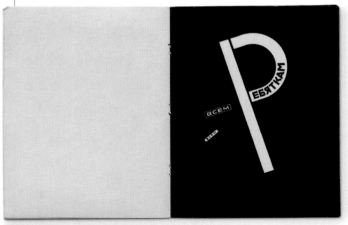

◄ **DEDICATORIA** Con una llamativa tipografía blanca sobre fondo negro, el autor dedica su libro «A todos, todos los niños». La mayúscula cirílica «Р» es la primera letra de «niños» en ruso.

► **CAOS** Las palabras «negro» y «alarmante» también figuran inclinadas, en contraste con la maraña de bloques y objetos angulares que flotan inquietantemente en el aire sin ningún sentido de perspectiva o lógica.

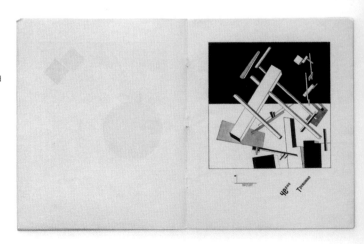

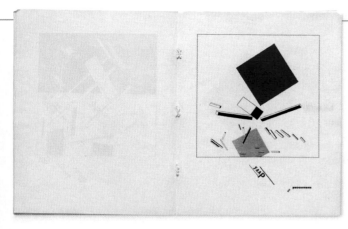

◀ **ORDEN** Incluso a pesar de que una esquina del cuadrado rojo haya conseguido aplastar a los objetos de abajo y los haya esparcido, parece reinar cierto orden entre los elementos agrupados por forma y tamaño. Bajo la imagen figuran las palabras «choque», escrita en diagonal, y «esparcido», en línea recta.

▼ **INTRODUCCIÓN** En esta lámina, El Lissitzky muestra al cuadrado rojo del comunismo alzándose hacia el cuadrado negro de la convención, como si lo apartase a un lado. El grafismo sobrio y la sencilla tipografía de palo seco son característicos del libro y del desdén del movimiento suprematista por la ornamentación innecesaria.

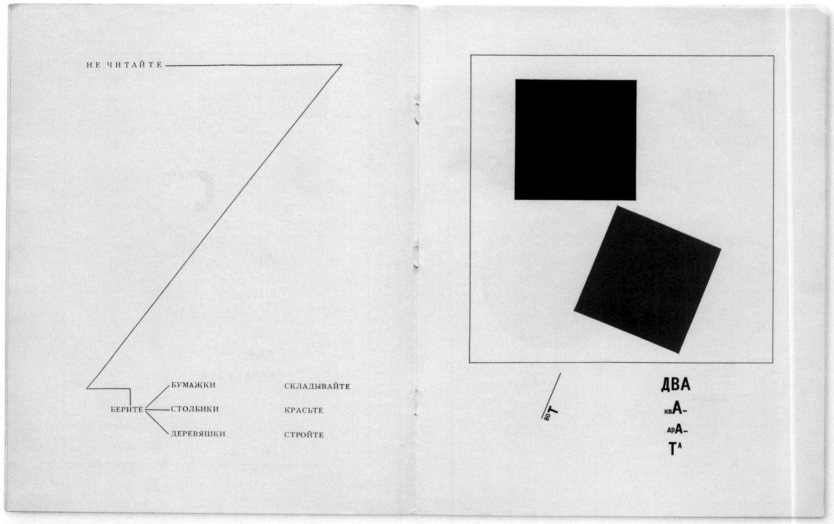

◀ **CARRERA** Uno de los principios del suprematismo era llevar las obras al extremo de la abstracción sin renunciar a dotarlas de rasgos que las hicieran reconocibles como arte. En esta lámina, la imagen es a un tiempo abstracta y artística, pero transmite un mensaje político: el cuadrado rojo soviético va por delante del negro, que representa el antiguo orden, en la carrera hacia la Tierra.

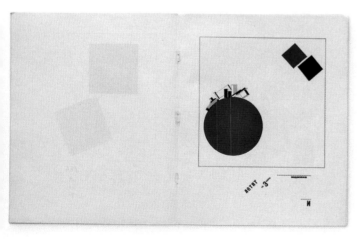

Nos hallamos ante una **forma de libro** donde **la representación** es **primordial,** y el alfabeto, **secundario.** „

EL LISSITZKY, *NUESTRO LIBRO*, 1926

Primeros libros en rústica de Penguin

1935 ▪ IMPRESOS ▪ 18 × 11 cm ▪ EXTENSIÓN VARIABLE ▪ REINO UNIDO

ESCALA

VARIOS AUTORES

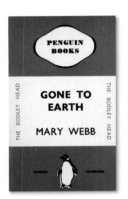

El 30 de julio de 1935, Penguin cambió el rumbo de la edición mundial al sacar a la venta versiones en tapa blanda (o rústica) de diez obras conocidas (previamente publicadas en tapa dura) a un precio modesto. El reclamo funcionó al instante: los libros eran baratos y de buena calidad, y venían presentados en cubiertas simples y de colores. La primera selección contaba con escritores de la talla de Ernest Hemingway (1899-1961), Agatha Christie (1890-1976) y Compton Mackenzie (1883-1972). Fue la convicción de que la empresa estaba abocada al fracaso lo que animó a los editores a vender los derechos subsidiarios a un precio ínfimo al creador de la lista, el editor Allen Lane.

Era significativo que las cubiertas de la colección fueran sencillas, elegantes, despejadas y modernas. No se trataba solo de publicaciones serias accesibles para casi todo el mundo, sino que esas ediciones fueron la primera demostración, y tal vez la más perdurable, del poder del diseño en la estrategia de marca en el mundo del libro.

La idea del diseño gráfico de las cubiertas de Lane no fue original. Fue la editorial Albatross quien, en 1932, vislumbró

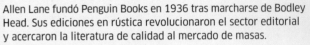

ALLEN **LANE**

1902-1970

Allen Lane fundó Penguin Books en 1936 tras marcharse de Bodley Head. Sus ediciones en rústica revolucionaron el sector editorial y acercaron la literatura de calidad al mercado de masas.

En 1919, Lane se integró en la editorial Bodley Head, fundada por su tío John Lane. Las divergencias con los directivos surgieron en torno a la publicación del *Ulises* de James Joyce; y cuando Lane planteó la creación del sello Penguin, estos reaccionaron con igual escepticismo. El reconocimiento llegó tras un encargo de la cadena de tiendas Woolworths de 63 000 libros. En enero de 1936, Lane fundó Penguin como compañía independiente. La idea de producir libros baratos y de calidad que pudieran venderse en máquinas expendedoras se le había ocurrido en 1934, cuando un día se encontró en la estación de Exeter sin nada que leer. En marzo de 1936 ya se habían vendido más de un millón de libros de Penguin, y, sobre ese triunfo inicial, su proyecto siguió creciendo. En 1937, creó el sello educativo Pelican, cuyo *The Pelican History of Art* fue uno de los grandes éxitos de la edición de entreguerras. En 1940, nació Puffin, un sello infantil, y en 1945, el sello Penguin Classics. Gracias a Penguin, figuras como Evelyn Waugh, Aldous Huxley, E. M. Forster y P. G. Wodehouse llegaron a nuevos lectores, pues las ediciones en rústica se convirtieron en algo consustancial a la cultura británica.

el potencial de los colores intensos, los tipos simples y los precios bajos a la hora de abrir un nicho de mercado. Pero Lane fue el primero en comprender que la calidad era la clave del éxito del mercado de masas. La historia de Penguin sigue siendo una lección de cómo democratizar la cultura sin degradarla.

EL **CONTEXTO**

En 1935, Lane encargó al joven Edward Young, un empleado de Bodley Head, el diseño del logo y la cubierta del futuro sello Penguin. Más adelante afirmó: «Ya era momento de desprenderse de la idea de que los únicos que querían ediciones baratas pertenecían a un orden de inteligencia inferior y que, por ende, sus cubiertas debían ser ordinarias y sensacionalistas». Tras la Segunda Guerra Mundial, Penguin elevaría sus estándares. Los libros que editó después contrastaban a simple vista con las ediciones baratas británicas y estadounidenses, de cubiertas coloridas y fondo amarillo.

▲ **Los populares** *yellowbacks* británicos (por su cubierta amarilla) y las *dime novels* (novelas de diez centavos) estadounidenses eran lecturas sin pretensiones literarias.

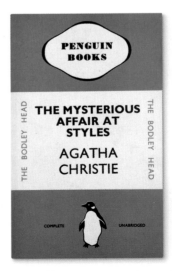

▲ **DISEÑO SOBRIO** Los primeros libros en rústica de Penguin eran casi monásticos por su sobriedad: dos bandas de color separadas por una franja blanca que contenía el título de la obra y el nombre del autor.

> [Lane creó] toda una **institución** de alcance nacional e internacional, como *The Times* o la **BBC**.

J. E. MORPURGO, EN *ALLEN LANE, KING PENGUIN*, 1979

WILLIAM

E. H. YOUNG

TWENTY-FIVE

BEVERLEY NICHOLS

THE UNPLEASANTNESS AT THE **BELLONA CLUB**

DOROTHY L. SAYERS

A FAREWELL TO ARMS

ERNEST HEMINGWAY

POET'S PUB

ERIC LINKLATER

ARIEL

ANDRÉ MAUROIS

PENGUIN BOOKS

CARNIVAL

COMPTON MACKENZIE

THE BODLEY HEAD

COMPLETE UNABRIDGED

▲ **CÓDIGO DE COLOR** Los libros de Penguin seguían un código de color que cumplían estrictamente: naranja para la ficción, verde para la novela negra y azul para la biografía.

Diario

1942-1944 ■ LIBRETA DE AUTÓGRAFOS, CUADERNOS DE EJERCICIOS Y PÁGINAS SUELTAS ■ PAÍSES BAJOS

ANA FRANK

En 1947, un judío llamado Otto Frank publicó el diario de su hija de 13 años. Ana había muerto de tifus dos años antes en Bergen-Belsen, un campo de concentración en Alemania. Su diario registra los dos años que ella, sus padres y su hermana pasaron (junto a otras cuatro personas más) escondidos en una buhardilla de la oficina de su padre durante la ocupación nazi de Ámsterdam. El diario de Ana se convirtió en uno de los libros más leídos sobre la Segunda Guerra Mundial, y Ana, en una de las víctimas más célebres del Holocausto. Su obra también es apreciada por los historiadores, pues constituye un ejemplo esencial de la persecución sufrida por los judíos.

La letra de Ana Frank llenó tres libros (una libreta de autógrafos usada como diario y dos cuadernos escolares de ejercicios) además de 215 páginas sueltas. Empezó su diario en julio de 1942 para dejar constancia de sus años de encierro, pero decidió revisarlo tras escuchar un boletín radiofónico en marzo de 1944 que instaba a guardar diarios y cartas para la posteridad. Con la intención de publicarlo con el título de *Het Achterhuis* (el «anexo secreto» o «la casa de atrás») cuando acabase la guerra, Ana reescribió su diario en páginas separadas, añadió contexto y omitió pasajes de menor interés. Pero, en agosto de 1944, la policía nazi registró la buhardilla, y sus ocupantes fueron enviados al campo de concentración de Westerbork, en los Países Bajos. Dos de los empleados de la oficina del padre de Ana encontraron el diario y lo guardaron hasta que Otto Frank (único superviviente de la buhardilla) regresó tras la guerra. Después, este publicó el diario en memoria de su hija.

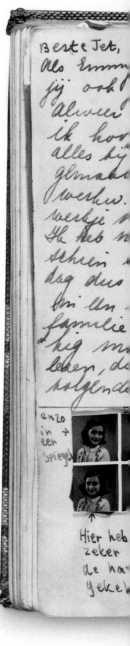

▶ **QUERIDA KITTY**
En algunas de las anotaciones originales de su diario, Ana escribía sus pensamientos en forma de cartas dirigidas a amigos imaginarios. Las cartas de la izquierda del diario mostrado aquí (izda.) eran para «Jet» y «Marianne». Durante la fase de revisión, Ana unificó las anotaciones del diario y comenzó todas las cartas con «Querida Kitty». Se desconoce si se trataba de una persona real o no.

En detalle

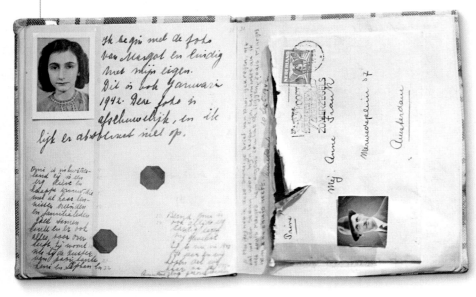

◀ **SABIDURÍA Y JUVENTUD** Aunque solo tenía 13 años, Ana demostró una madurez extraordinaria. Además de dejar constancia del día a día en la buhardilla, Ana dejó por escrito pensamientos profundos e introspectivos sobre la situación de los judíos y el posible destino que aguardaba a su familia. Asimismo, expresaba su ambición de convertirse en escritora y redactó varios relatos breves.

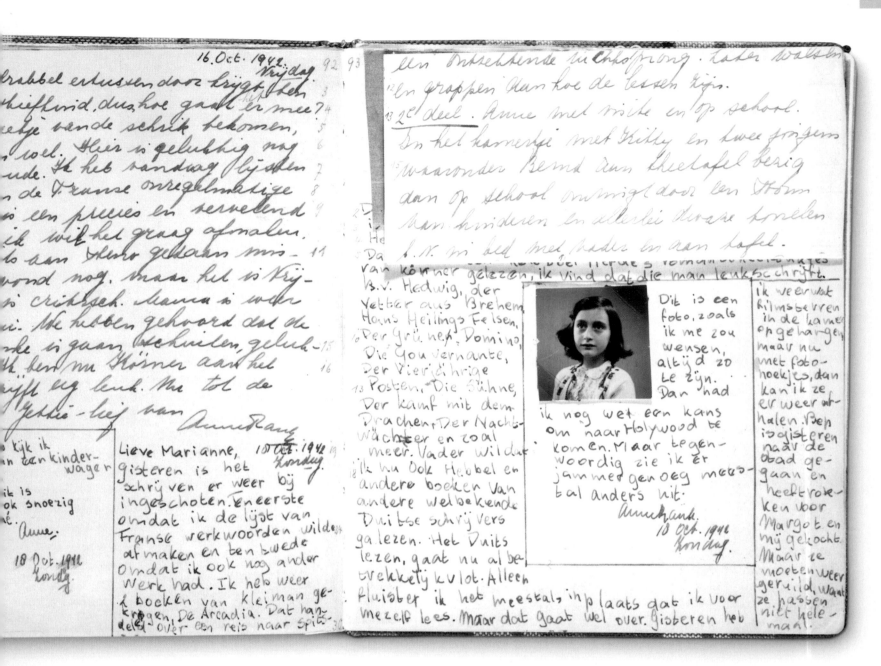

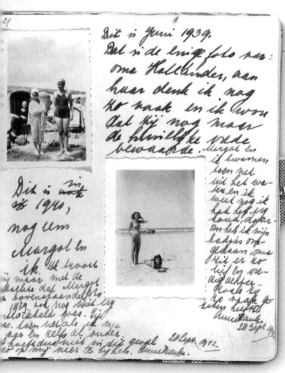

◄ RECUERDO DE DÍAS MEJORES Mientras hacía frente a su confinamiento en el reducido ático, Ana recordaba tiempos más felices, e incorporó a su diario fotos de amigos y de vacaciones familiares. En las instantáneas aquí mostradas, que datan de entre 1939 y 1940, Ana y su familia disfrutan de una excursión a la playa. Ana anota que la fotografía superior es la única de su abuela.

EL **CONTEXTO**

Al leer los fragmentos rescatados del diario de Ana, Otto Frank descubrió una cara de su hija desconocida para él. Impresionado por la profunda sensibilidad y madurez de su hija, Otto decidió honrar su deseo, tantas veces pronunciado, de publicar el diario. Mientras seleccionaba el texto para la publicación, Otto se dio cuenta de que faltaban algunas secciones y tuvo que combinar fragmentos del diario original con las versiones posteriores. Asimismo, llevó a cabo sus propios cambios, eliminó las referencias de Ana a su sexualidad en ciernes así como los comentarios crueles hacia su madre.

▶ **El diario de Ana** se publicó el 25 de junio de 1947 como *Het Achterhuis*. Desde entonces, se ha traducido a 60 idiomas.

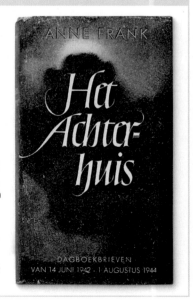

El principito

1943 ▪ IMPRESO ▪ 23 × 16 cm ▪ 93 PÁGINAS ▪ EE UU

ESCALA

ANTOINE DE SAINT-EXUPÉRY

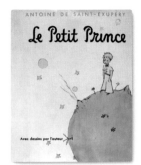

Raro ejemplo de libro infantil que ha conquistado también el corazón de los adultos, *Le Petit Prince* sigue siendo un éxito de ventas más de 70 años después de su publicación. *El principito* vio la luz en 1943, en francés e inglés simultáneamente, y desde entonces ha sido traducido a más de 250 idiomas y dialectos, y se estima que unos 400 millones de personas lo han leído. Es el cuento de un joven príncipe llegado a la Tierra desde otro planeta en busca de amistad y entendimiento. La historia es una parábola que alerta contra la intolerancia y enseña la importancia de la exploración para crecer espiritualmente, y también ha sido interpretada como una fábula sobre el aislamiento y la turbación producidos por la guerra.

El principito debe gran parte de su atractivo a las acuarelas de Saint-Exupéry repartidas por el libro. Estas ilustran escenas concretas y permiten al narrador poner a prueba a los personajes que encuentra por su camino y redescubrir su infancia. El manuscrito original incluía

ANTOINE **DE SAINT-EXUPÉRY**

1900-1944

Antoine de Saint-Exupéry fue un escritor, aviador y aristócrata francés. Aunque es más conocido por su obra *El principito*, publicó varias novelas basadas en sus experiencias como piloto comercial y al servicio de las fuerzas aéreas francesas.

Saint-Exupéry creció en un castillo en Francia. Hizo su primer vuelo en aeroplano con 12 años, experiencia que lo marcó de por vida. En abril de 1921, durante el servicio militar obligatorio, se formó como aviador. Luego, mientras trabajaba como piloto de correo postal en el norte de África, escribió *Correo del sur*, su primera novela, publicada en 1929, la primera de varias sobre sus hazañas como piloto. Durante la Segunda Guerra Mundial, voló con las fuerzas aéreas francesas hasta que la ocupación alemana de Francia lo obligó a huir a EE UU con su esposa, la salvadoreña Consuelo Suncín-Sandoval Zeceña, en 1939. La pareja se instaló en Nueva York, donde Saint-Exupéry escribió y publicó *El principito*. Pero la guerra de Europa seguía ocupando sus pensamientos, y en 1943 se alistó en las fuerzas de la Francia Libre. En julio de 1944 fue declarado desaparecido en combate durante una misión de reconocimiento sobrevolando Francia.

varios dibujos que no aparecieron en la primera edición. El borrador del manuscrito (la única copia escrita a mano de cuya existencia se tiene constancia) se encuentra en la Biblioteca y Museo Morgan, en Manhattan (Nueva York).

En detalle

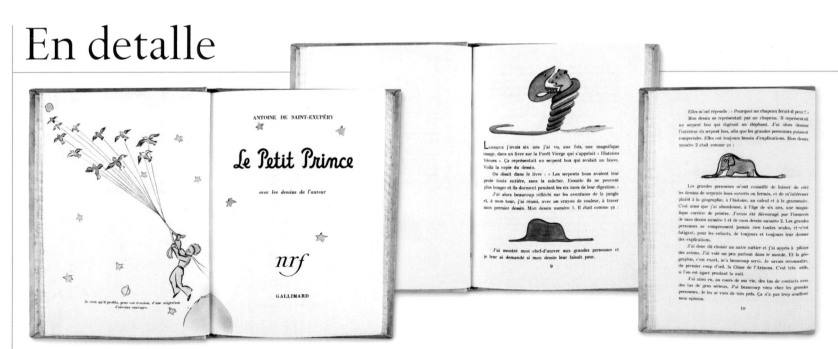

▲ **CIELO ESTRELLADO** Las imágenes de estrellas, aquí mostradas en la portadilla, se repiten a lo largo del libro. El narrador, un piloto, confía en las estrellas para la navegación, y el principito vive rodeado de ellas. Las estrellas simbolizan la inmensidad del universo y la soledad del piloto.

▲ **PUNTO DE VISTA INFANTIL** Saint-Exupéry cautiva inmediatamente al lector con sus ilustraciones. Aquí, lo que los adultos solo identificaban como un sombrero, resulta ser una boa tras comerse un elefante. La distinta forma de ver el mundo entre niños y adultos es un tema recurrente.

Todos los mayores han sido primero niños. (Pero pocos lo recuerdan.)

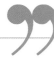

ANTOINE DE SAINT-EXUPÉRY, EN LA DEDICATORIA DE *EL PRINCIPITO*

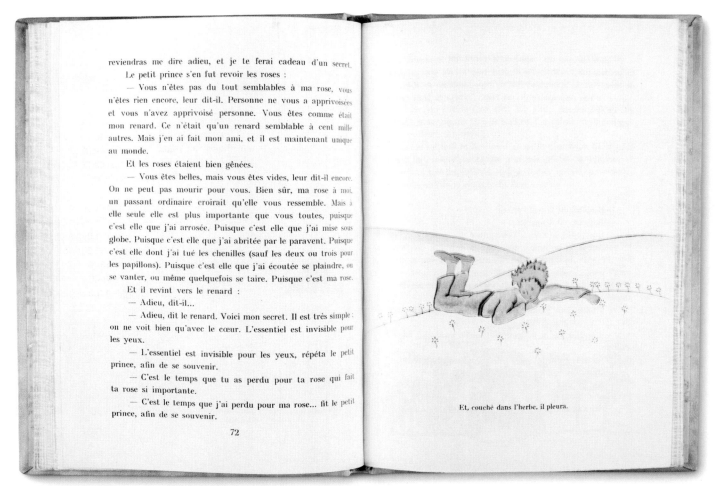

Et, couché dans l'herbe, il pleura.

▲ **LO ESENCIAL INVISIBLE** Saint-Exupéry trabajó incansablemente una de las frases más importantes del libro: «*L'essentiel est invisible pour les yeux*» («Lo esencial es invisible a los ojos»), que reformuló hasta quince veces. Las reflexiones sobre la naturaleza humana son frecuentes en el libro. Aquí, el autor sugiere que lo más importante es lo que uno siente.

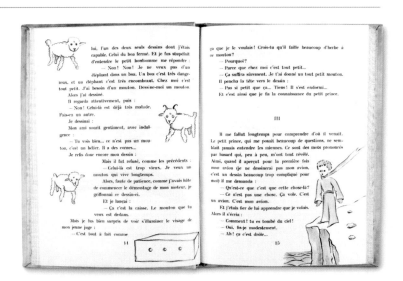

▲ **EL CORDERO Y LA CAJA** Los dibujos en blanco y negro del narrador ayudan a construir su relación con el pequeño príncipe. Aquí, el principito le pide un dibujo de un cordero, pero queda insatisfecho con el resultado. Prefiere el boceto de una caja en lugar del animal, pues le permite imaginarse al cordero dentro de ella.

EL **CONTEXTO**

Los temas de la pérdida, la soledad y la añoranza del hogar presentes en *El principito* también rondaban el corazón del autor, pues escribió el libro en su exilio en EE UU durante la Segunda Guerra Mundial. La alusión al accidente aéreo en el desierto del narrador también estaba inspirada en hechos reales: el avión del autor se estrelló en el Sáhara en 1935, y su copiloto y él pasaron cuatro días perdidos en el desierto, al borde de la muerte. *El principito* se publicó en abril de 1943, aunque no era posible encontrarlo en Francia (el gobierno de Vichy de la Francia ocupada prohibió las obras de Saint-Exupéry después de que este huyera del país). El libro no se publicó en Francia hasta la liberación en 1944, pero pasó a ser elegido el mejor libro del siglo XX en Francia.

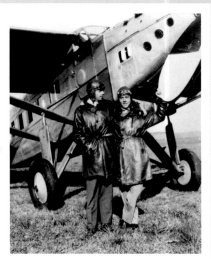

▲ **Saint-Exupéry**, mostrado aquí en 1929, se inspiró en sus experiencias como aviador en muchos de sus libros.

El segundo sexo

1949 ■ IMPRESO ■ 20,5 × 14 cm ■ 978 PÁGINAS ■ FRANCIA

SIMONE DE BEAUVOIR

ESCALA

Le deuxième sex se considera uno de los textos fundacionales del movimiento feminista. Simone de Beauvoir propone que las mujeres no han nacido con cualidades femeninas, sino que aprenden a adquirirlas. Denuncia que las mujeres están condicionadas desde que nacen a encajar con un estereotipo, lo que les impide ser libres. Sostenía que las mujeres necesitaban tres pasos para desmarcarse del sendero que la sociedad había dispuesto para ellas: trabajar, desarrollar su intelecto y luchar por la igualdad económica. El libro, publicado en Francia en 1949, no causó demasiado impacto hasta que, en 1953, salió la edición inglesa (muy reducida) en EE UU, la cual desató una gran controversia.

SIMONE **DE BEAUVOIR**

1908-1986

Simone de Beauvoir fue una filósofa, escritora y socialista comprometida nacida en París. Es conocida por su influencia en el movimiento feminista y su tratado *El segundo sexo*.

A los 14 años de edad, Simone de Beauvoir rechazó la existencia de Dios y tomó la determinación de no casarse y llevar una vida como filósofa y profesora. Estudió filosofía en la Sorbona, en París, donde también impartió clases. Junto al filósofo Jean-Paul Sartre, más adelante su compañero y amigo de por vida, fue una de las figuras emblemáticas del existencialismo francés de mediados del siglo XX. Escribió diversas obras, entre ellas una novela, *Los mandarines*. Su libro *El segundo sexo* se convirtió en una lectura esencial de las feministas en la década de 1960, e inspiró a pensadoras como Betty Friedan y Germaine Greer.

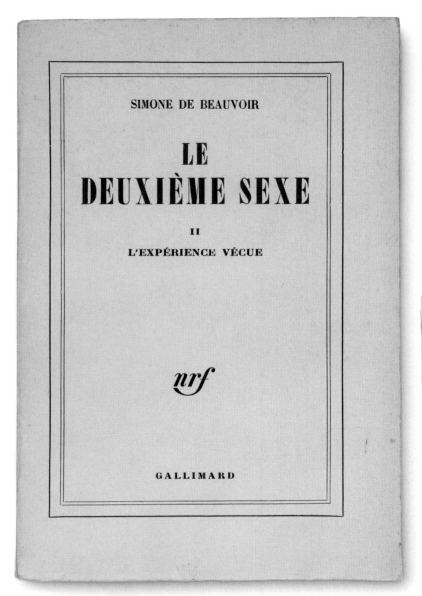

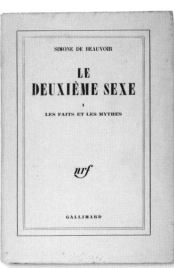

◄ **DOS PARTES** Concebida en dos partes, *El segundo sexo* es la historia de las mujeres en la que la autora presenta a los hombres como opresores y a las mujeres como el «otro», el segundo sexo. La primera parte, titulada, «Los hechos y los mitos», recorre los acontecimientos y las fuerzas culturales que llevaron a las mujeres a subordinarse a los hombres.

◄ **HISTORIA CREADA** La sección de «Historia» del primer volumen trata la anulación histórica de la mujer por parte del hombre. Aquí, Simone de Beauvoir concluye que si bien los hombres han escrito la historia de las mujeres, la mayoría de estas se han adaptado a su papel subordinado en vez de rebelarse en su contra.

◄ **VIAJE VITAL** «No se nace mujer, se llega a serlo», afirmó Simone de Beauvoir. La segunda parte de su libro, «La experiencia vivida», intenta describir con detalle cómo llega a materializarse tal afirmación. La autora adopta el punto de vista personal de una mujer desde el nacimiento hasta la vejez para explicar cómo aprende a asumir las cualidades femeninas.

La mística de la feminidad

1963 ■ IMPRESO ■ 21 × 15 cm ■ 416 PÁGINAS ■ EE UU

ESCALA

BETTY FRIEDAN

The Feminine Mystique trata sobre la insatisfacción femenina con respecto a su rol en la sociedad. Su aparición llevó a una serie de acontecimientos en EE UU que terminaron por cambiar el equilibrio de poder entre sexos, tanto en el ámbito cultural como en el político. Friedan describió la presión sufrida por las mujeres en la década de 1950, pues debían ser amas de casa y madres perfectas y proyectar una imagen de feminidad idealizada, que llamó «la mística de la feminidad». El libro supuso una contribución clave a una nueva ola de feminismo que desembocó en una legislación para la igualdad salarial y en la creación de grupos de mujeres que lucharon por sus derechos.

BETTY **FRIEDAN**

1921-2006

Reconocida como una de las mujeres más influyentes del siglo XX, Betty Friedan (nacida Bettye Naomi Goldstein) luchó por el derecho de las mujeres a liberarse de los roles tradicionales.

La pionera feminista Betty Friedan se licenció en psicología en la Universidad de California. En 1947 se instaló en Nueva York, donde trabajó como periodista antes de casarse con Carl Friedan y tener tres hijos. Frustrada por su condición de madre y ama de casa y por la escasez de opciones de trabajo para las madres, empezó a indagar sobre los sentimientos de otras mujeres a ese respecto. El libro que resultó, *La mística de la feminidad*, se considera el detonante de la «segunda ola» del feminismo, que se desarrolló entre las décadas de 1960 y 1980 (la «primera ola» fue la lucha de las sufragistas de principios del siglo XX).

▲ **VIDA ALTERNATIVA** En el último capítulo, Friedan propone un estilo de vida alternativo para las mujeres, con el cual puedan combinar el rol tradicional de amas de casa con un trabajo significativo. Da ejemplos de madres que han conseguido compaginar la maternidad con su carrera profesional, pero también reconoce los riesgos que puede entrañar cuadrar ambas cosas.

◄ **REFLEJOS FEMENINOS** La cubierta con el título en espejo juega con la idea de Friedan de que las mujeres estaban frustradas porque se sentían obligadas a proyectar a la sociedad una imagen externa idealizada. Así, cosechaban deseos insatisfechos que la autora llamaba «el problema que no tiene nombre».

Primavera silenciosa

1962 ■ IMPRESO ■ 22 × 15 cm ■ 368 PÁGINAS ■ EE UU

RACHEL CARSON

ESCALA

Uno de los libros de historia natural más impactantes, *Silent Spring*, de Rachel Carson, fue el detonante del movimiento ecologista. La explicación de los daños provocados por el uso de pesticidas agrícolas (en particular el DDT) alertó a la población sobre los peligros de la contaminación por productos químicos.

En 1958, Carson decidió investigar sobre el uso de los pesticidas cuando un amigo le informó de que el DDT estaba matando numerosas aves en la península de Cabo Cod (Massachusetts). Este producto se usó por primera vez en la Segunda Guerra Mundial para controlar plagas de insectos portadores de la malaria, pero en la década de 1950 se introdujo de manera masiva en los cultivos de cereales. Carson contactó con muchos científicos, y elaboró una persuasiva campaña contra el DDT. Demostró que el DDT entraba en la cadena trófica, se acumulaba en los tejidos adiposos de los animales, incluidos los humanos, y provocaba daños genéticos y enfermedades. El DDT también afectaba a las aves, sobre todo al águila calva, símbolo nacional de EE UU, pues debilitaba la cáscara de los huevos.

RACHEL **CARSON**

1907-1964

Rachel Carson fue una bióloga marina estadounidense y escritora de historia natural. Su obra clave, *Primavera silenciosa*, alertó sobre los peligros de los pesticidas.

Nacida en una granja de Pensilvania, Carson creció entre animales y escribió historias sobre ellos. Estudió biología marina, y trabajó para el Departamento de Pesca de EE UU. En 1951, escribió *El mar que nos rodea*, una poética introducción a la vida marina que se convirtió en un éxito de ventas. A finales de la década de 1950, se centró en la ecología y los peligros de los pesticidas, revelados en *Primavera silenciosa* en 1962. Falleció dos años después en su casa de Maryland.

El mérito de Carson con *Primavera silenciosa* consistió en presentar sus hallazgos al público de forma accesible y convincente. Infundió un sentimiento de urgencia y temor que propició un cambio social y político que desembocó en la prohibición del DDT y la creación de la Agencia de Protección Medioambiental de EE UU.

➤ **RÍOS DE MUERTE** En uno de los capítulos clave, Carson explica los efectos del DDT sobre el salmón al filtrarse el pesticida en los ríos. El veneno penetra en la cadena trófica y llega hasta los humanos.

En detalle

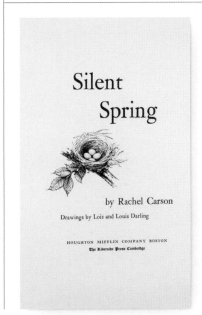

◄ **ALTO Y CLARO** El título *Primavera silenciosa* viene de la descripción de una escena en que todos los pájaros cantores de primavera mueren por causa del DDT. Se convirtió en una metáfora sobre cómo los humanos podían destruir el medioambiente.

➤ **COMBINACIÓN ÚNICA** Las exquisitas ilustraciones de los estadounidenses Lois y Louis Darling complementaban magníficamente el lenguaje poético y elocuente de Carson, al tiempo que hacían más accesible el argumento.

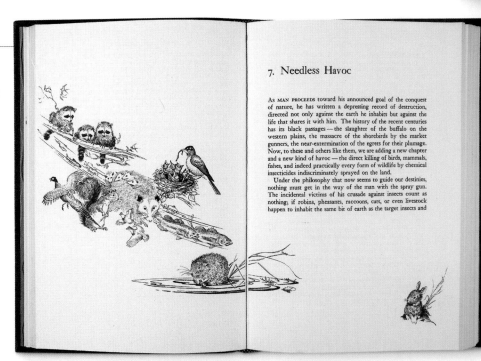

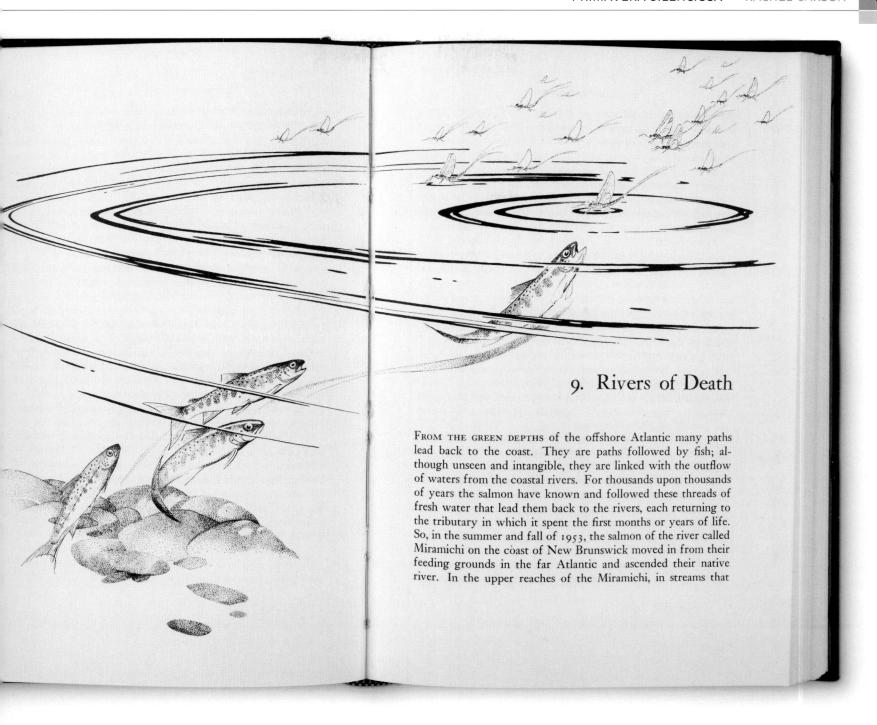

9. Rivers of Death

FROM THE GREEN DEPTHS of the offshore Atlantic many paths lead back to the coast. They are paths followed by fish; although unseen and intangible, they are linked with the outflow of waters from the coastal rivers. For thousands upon thousands of years the salmon have known and followed these threads of fresh water that lead them back to the rivers, each returning to the tributary in which it spent the first months or years of life. So, in the summer and fall of 1953, the salmon of the river called Miramichi on the coast of New Brunswick moved in from their feeding grounds in the far Atlantic and ascended their native river. In the upper reaches of the Miramichi, in streams that

Solo [en] el presente siglo, una especie (el hombre) ha adquirido una capacidad significativa para alterar la naturaleza de su mundo.

RACHEL CARSON, *PRIMAVERA SILENCIOSA*

EL **CONTEXTO**

Tras la publicación de *Primavera silenciosa*, las industrias químicas salieron en defensa del DDT alegando que sin él mucha gente moriría de malaria. Pero el argumento de Carson incitó al presidente John F. Kennedy a abrir una investigación, la cual corroboró sus denuncias. El gobierno de EE UU comenzó a vigilar de cerca el uso del DDT, y en 1972 prohibió su pulverización sobre los cultivos. En 1984, Reino Unido siguió el ejemplo, y, en 2001, el Convenio de Estocolmo decretó la prohibición mundial de su uso agrícola. Hoy, su aplicación se ha limitado drásticamente, y solo se contempla su uso para erradicar los mosquitos que transmiten la malaria.

▲ **Las fumigaciones masivas** de los campos con productos químicos para combatir los insectos nocivos para los cultivos eran habituales en la década de 1950.

El libro rojo de Mao

1964 ▪ IMPRESO ▪ 15 × 10 cm ▪ 250 PÁGINAS ▪ CHINA

ESCALA

MAO ZEDONG

Esta colección de citas del antiguo líder comunista chino Mao Zedong (cuyo título original es *Citas del presidente Mao Zedong*) se disputa con la Biblia la posición del libro más vendido de la historia. Se estima que se han impreso más de 5000 millones de ejemplares en 52 idiomas. Además de un fenómeno editorial, fue una herramienta política crucial para la unificación del pueblo chino durante la transición hacia el comunismo durante la década de 1960.

Mao y su ministro de defensa, Lin Biao, concibieron esta recopilación de citas de casi 88 000 palabras como una guía para inspirar a los miembros del Ejército Rojo chino. Los dirigentes del Partido Comunista de China vislumbraron su potencial como instrumento para uniformizar la opinión pública, y decidieron distribuir una copia a cada ciudadano. Así, en 1966 se crearon nuevas imprentas con el fin de cumplir dicho objetivo. El libro se enseñaba en las escuelas y se estudiaba en los puestos de trabajo, y era obligatorio memorizar

EL **CONTEXTO**

En mayo de 1966, en Pekín, el Partido Comunista liderado por Mao Zedong lanzó un programa de medidas dirigidas a purgar el país de lo que consideraba elementos capitalistas y proburgueses. Este movimiento, llamado Revolución Cultural, duró una década, y supuso llevar a cabo un estricto control político y social en todos los ámbitos de la sociedad, aplicado por un ejército de estudiantes militantes conocido como los Guardias Rojos.

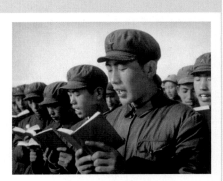

▲ **Todos los Guardias Rojos** recibían un ejemplar de *El libro rojo de Mao*. En esa época, cada ciudadano debía llevar una copia.

ciertos fragmentos. Fuera de China, su mensaje conectó con el imaginario de diversos grupos políticos, como los Panteras Negras afroamericanos, en las décadas de 1960 y 1970, y la guerrilla peruana Sendero Luminoso, en la década de 1980.

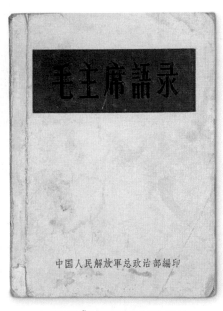

▲ **TAMAÑO DE BOLSILLO** El libro, pensado para llevarlo en el bolsillo delantero del uniforme militar, se editó con cubiertas de papel (como en la imagen) y de vinilo, más rígidas.

▲ **ESTRELLA ROJA** La estrella roja de cinco puntas es el emblema del comunismo revolucionario. Ampliamente usada durante el mandato de Mao, en la imagen aparece centrada en la portada del libro, recalcando su aspecto socialista.

▲ **CONEXIONES CON LA HISTORIA** «El pueblo, y solo el pueblo, es la fuerza motriz que hace la historia mundial», declaraba Mao en el libro, para el que se basó en el modelo de las citas de Confucio (p. 50). La inclusión de caligrafía en la página opuesta a su retrato establece un vínculo entre Mao y las grandes tradiciones filosóficas del pasado de China. Los aforismos, fruto de décadas de carrera política, reflexionaban sobre temas diversos, como el socialismo, el comunismo, la juventud y la importancia de la frugalidad.

> Hacer la **revolución no** es ofrecer un **banquete**, ni escribir una **obra**, ni pintar un **cuadro** o hacer un **bordado** […]. Una **revolución** es una **insurrección**, un acto de **violencia** mediante el cual una clase **derroca** a otra. **"**

MAO ZEDONG, *EL LIBRO ROJO DE MAO*

◄ **ICONO COMUNISTA** La cubierta roja del libro se convirtió en un icono de la China comunista. El rojo no era solo el color de la buena suerte en China, sino también del comunismo, como metáfora de la sangre obrera derramada durante la lucha revolucionaria, y, además, estaba asociado con la mayoría étnica Han. Hasta la revuelta de 1911-1912 que condujo al establecimiento de la República de China, el país llevaba más de dos siglos gobernado por la minoría manchú, representada por el color amarillo, de modo que el rojo implicaba fuertes connotaciones para los 1200 millones de chinos Han. Cuando Mao se hizo con el control de China en 1949, la bandera nacional cambió del amarillo al rojo, y la canción *El oriente es rojo* se popularizó como parte del esfuerzo por consolidar la imagen de Mao como salvador de China.

四、两类不同性质的矛盾

　　在我们的面前有两类社会矛盾，这就是敌我之间的矛盾和人民内部的矛盾。这是性質完全不同的两类矛盾。

《关于正确处理人民内部矛盾的問題》
（一九五七年二月二十七日），人民
出版社版第一頁

　　为了正确地認識敌我之間和人民内部这两类不同的矛盾，应該首先弄清楚什么是人民，什么是敌人。……在现阶段，在建設社会主义的时期，一切贊成、拥护和参加社会主义建設事业的阶级、阶层和社会集团，都属于人民的范圍；一切反抗社会主义革命和敌视、破坏社会主义建設的社会势力和社会

　　　　　　　　　　41

▲ **ESTRELLA EN LA CUBIERTA** En 1969, el libro incluía un retrato de Mao en la cubierta, así como otra fotografía en el interior, junto a su segundo de a bordo, Lin Biao. Aunque Mao ostentaba el poder desde 1949, Lin fue decisivo en la construcción del culto a su figura en la década de 1960. «Toda lección de educación política debe usar la obra del líder Mao como guía ideológica», decretó en 1961.

▲ **EDICIONES REVISADAS** Antes de publicar el volumen definitivo en mayo de 1965, el libro se revisó varias veces. El original de 1964 aquí mostrado, de 250 páginas, estaba organizado en 30 capítulos, con 200 citas sobre 23 temas distintos. A raíz de los comentarios de los dirigentes del Partido Comunista y los miembros del Ejército Popular de Liberación, se amplió a 33 capítulos en 270 páginas.

▲ **TEXTO ACCESIBLE** El libro recopilaba los preceptos de Mao sobre política, cultura y sociedad, expresados con frases cortas y lenguaje llano para facilitar su comprensión.

Otros libros: 1900–actualidad

AMOR CONYUGAL
MARIE STOPES

REINO UNIDO (1918)

La científica y activista británica Marie Stopes (1880-1958) escribió *Married Love* para las parejas casadas. Fue el primer libro en tratar abiertamente el tema del control de la natalidad y en promover la igualdad entre hombres y mujeres como parejas sexuales. *Amor conyugal* supuso una revolución en cuanto a la perspectiva de su tiempo sobre la contracepción y el sexo en el matrimonio, lo que le valió críticas tanto de la Iglesia católica como de las instituciones médicas y la prensa. De hecho, en EE UU la obra estuvo prohibida hasta 1931. Con todo, el libro cosechó un éxito fulgurante, y su tirada inicial de dos mil ejemplares se agotó en tan solo dos semanas. En 1919 veía la luz su sexta edición revisada, actualizada y ampliada. De la noche a la mañana, Marie Stopes se convirtió en un referente para las mujeres jóvenes, y *Amor conyugal* fue la plataforma desde la que lanzó su lucha por el derecho de las mujeres al control de la natalidad. En 1921, Stopes abrió en Londres la primera clínica de planificación familiar de Reino Unido.

ECONOMÍA Y SOCIEDAD
MAX WEBER

ALEMANIA (1922)

Wirtschaft und Gesellschaft es la obra más importante del sociólogo, filósofo y economista político alemán Max Weber (1864-1920). Se trata de una colección de ensayos teóricos y empíricos en los que Weber expone sus teorías sobre filosofía social, economía, política, religión y sociología. Weber falleció antes de acabar los textos, los cuales fueron editados y preparados para su publicación por su esposa, Marianne Schnitger (apellido de soltera), socióloga, historiadora y escritora feminista. Hoy está reconocido como uno de los textos de sociología más influyentes de la historia.

MI LUCHA
ADOLF HITLER

ALEMANIA (VOL. I, 1925; VOL. II, 1927)

El líder nazi Adolf Hitler (1889-1945) escribió *Mein Kampf (Mi lucha)* durante su estancia en prisión tras ser condenado por el fallido *putsch* de Múnich de 1923. Es uno de los libros más controvertidos y provocadores jamás escritos, y condensa la doctrina del nacionalsocialismo. En *Mi lucha*, a medio camino entre el manifiesto político y la autobiografía, Hitler exponía su ideología racista (su glorificación de la raza aria y su desprecio por judíos y comunistas), su sed de venganza contra Francia por la derrota alemana en la Primera Guerra Mundial y sus planes para asentar el poder en la nueva Alemania. A pesar de sus mil páginas y de su escaso valor estilístico, este libro se convirtió en un éxito de ventas, con 5,2 millones de ejemplares vendidos hasta 1939, y 12,5 millones hasta 1945. Tras la Segunda Guerra Mundial, los derechos de autor pasaron al estado de Baviera, que prohibió su publicación. La vigencia de sus derechos de autor venció el 1 de enero de 2016.

► EL AMANTE DE LADY CHATTERLEY
D. H. LAWRENCE

ITALIA (1928)

Lady Chatterley's Lover es una de las obras de ficción más polémicas del siglo XX y, sin ninguna duda, la más célebre de su autor, D. H. Lawrence (1885-1930). La novela, que narra la historia de un romance entre una mujer de clase alta y el guardabosques de su marido, transgredió las convenciones de su tiempo al romper tabúes morales y sexuales. Publicada primero de forma privada en Florencia, fue prohibida en Gran Bretaña y EE UU por su explícito contenido sexual y su uso frecuente de palabras malsonantes. En 1960, tras publicar una versión sin censurar, Penguin Books fue procesada por

Primera edición de *El amante de Lady Chatterley*, publicada por Tipografía Giutina.

infringir la ley de publicaciones obscenas de 1959; sin embargo, el fallo del juicio absolvió a la editorial argumentando el mérito literario de la novela. El libro se convirtió pronto en un éxito de ventas, y desde entonces ha sido llevado al cine, la televisión y el teatro. La publicidad y la resolución del proceso judicial favorecieron la adopción de criterios más liberales por el sector editorial, y también anunciaron la revolución sexual que se daría en el mundo del libro décadas después.

A SAND COUNTY ALMANAC
ALDO LEOPOLD

EE UU (1949)

A Sand County Almanac, del científico y ecologista estadounidense Aldo Leopold (1887-1948), ha sido calificado como una de las obras sobre medio ambiente más relevantes del siglo XX, junto con *Primavera silenciosa*, de Rachel Carson (pp. 238-239). Leopold fue un pionero en la defensa de la biodiversidad, la ecología y la conservación de la fauna salvaje. Con una escritura sucinta y directa, esta colección de ensayos aboga por la preservación de los ecosistemas y expone la necesidad de una relación ética entre los humanos y la tierra que habitan. Publicado poco después de la muerte de Aldo Leopold, *A Sand County Almanac* fue crucial para el desarrollo del movimiento ecologista estadounidense y contribuyó a difundir el interés científico por el medio ambiente. Una parte de este importante texto, traducido a doce idiomas, se ha publicado en España bajo el título *Una ética de la tierra*.

LA HISTORIA DEL ARTE
E. H. GOMBRICH

REINO UNIDO (1950)

Esta historia narrativa ilustrada, que traza el desarrollo del arte desde la antigüedad hasta la época moderna, es la obra maestra del historiador del arte y académico austriaco Ernst H. Gombrich (1909-2001). Desde su primera edición, *The Story of Art* se ha mantenido como el libro de arte más vendido del mundo. Dividido en 27 capítulos dedicados a periodos específicos de la historia del arte, es famoso por su estilo claro y accesible, y contiene cientos de reproducciones de obras de arte a todo color. La obra, actualizada con regularidad, ha sido reeditada en muchas ocasiones, y se ha traducido al menos a 30 idiomas.

NOTES OF A NATIVE SON
JAMES BALDWIN

EE UU (1955)

El novelista, dramaturgo, poeta y ensayista estadounidense James Baldwin (1924-1987) rondaba los veinte años de edad cuando escribió los diez ensayos que se publicaron reunidos en *Notes of a Native Son*. Estos ensayos, publicados en revistas (entre ellas, *Harpers*), consolidaron a Baldwin como uno de los escritores más importantes y perspicaces de la literatura afroamericana. *Notes of a Native Son*, que combina elementos autobiográficos y comentarios políticos sobre la cuestión racial en EE UU y Europa en los albores del movimiento por los derechos civiles, se convirtió en un clásico del género autobiográfico negro. En sus ensayos, Baldwin trataba de empatizar con la población blanca, al tiempo que denunciaba el trato que recibían las personas negras. *Notes of a Native Son* cosechó, en consecuencia, tanto fervientes detractores como defensores.

▶ EN LA CARRETERA
JACK KEROUAC

EE UU (1957)

Alabada como una de las novelas más importantes del siglo XX, *On the Road*, de Jack Kerouac (1922-1969), describe los viajes de un grupo de amigos por las carreteras de EE UU, con el jazz, el sexo y las drogas como telón de fondo. Con esta emblemática fusión entre autobiografía y ficción, Kerouac inició el movimiento literario *beat* y retrató el espíritu de la juventud idealista en búsqueda de libertad. Kerouac escribió el primer borrador de *En la carretera* en tres semanas a base de anfetaminas y cafeína. Usó hojas de papel de calco que él mismo pegó entre sí hasta conseguir un rollo de 37 m de largo, y mecanografió a espacio simple, sin márgenes ni saltos de párrafo, hasta completar la obra. Kerouac sometió el texto a exhaustivas revisiones hasta su publicación, en 1957, que causó sensación. *En la carretera* está considerada la biblia de la generación *beat*; su influencia literaria y cultural ha sido enorme, y es un texto objeto de estudio desde su publicación.

LA GUERRA DE GUERRILLAS
ERNESTO «CHE» GUEVARA

CUBA (1961)

Escrita por el revolucionario marxista Che Guevara (1928-1967), *La guerra de guerrillas* pretendía inspirar movimientos revolucionarios por América Latina. Basándose en sus experiencias en la Revolución cubana, Guevara exponía su filosofía táctica para llevar a cabo una guerra de guerrillas, subrayando su papel como herramienta contra los regímenes totalitarios en los que las tácticas legales y políticas habían fallado. En pos de llevar el comunismo a América Latina y paliar la pobreza que había contemplado de joven, el Che creó un texto que se convirtió en un manual para los insurgentes de izquierdas de todo el mundo.

LA FORMACIÓN DE LA CLASE OBRERA EN INGLATERRA
EDWARD PALMER THOMPSON

REINO UNIDO (1963)

En las 900 páginas de *The Making of the English Working Class*, el historiador de izquierdas Edward Palmer Thompson (1924-1993) presentaba la historia social británica desde una perspectiva innovadora y revolucionaria. La obra analizaba los orígenes de la sociedad de la clase obrera desde su surgimiento durante la revolución industrial; dedica particular atención a los años de gestación, entre 1780 y 1832, y fue el primer estudio sistemático de la clase obrera de la historia. Thompson recurrió a una amplia variedad de fuentes, si bien muchas de ellas eran poco ortodoxas, pues los documentos históricos oficiales apenas incluían información sobre la clase trabajadora, debido en parte al analfabetismo que imperaba. Así, Thompson recabó la mayor parte de su material de referencia en la cultura popular, desde las canciones y baladas hasta las narraciones orales e incluso los deportes. Con este esfuerzo por recrear la experiencia vital de la clase obrera, Thompson dio voz a un colectivo considerado tradicionalmente una masa anónima. *La formación de la clase obrera en Inglaterra* es una de las obras de historia más relevantes del periodo posterior a la Segunda Guerra Mundial.

FÉNIX
OSAMU TEZUKA

JAPÓN (1967-1988)

Fénix es una serie de historietas manga creadas por el artista, historietista, animador y productor cinematográfico Osamu Tezuka (1928-1989). El manga, género principal de la industria editorial japonesa, es un tipo de cómic que sigue un estilo desarrollado en el siglo XIX, y que está dirigido a lectores de todas las edades. *Fénix* se compone de 12 historias basadas en la reencarnación; cada una está ambientada en una era distinta, pero todas tienen en común la presencia del ave mítica. La obra de Tezuka, especialmente visual y experimental, abarca temas diversos, desde el amor hasta la ciencia ficción. Tras numerosos esfuerzos de publicación, *Fénix* apareció por entregas en la revista japonesa *COM*. Tezuka la consideraba la obra de su vida, pero murió antes de concluirla.

Cubierta de la primera edición estadounidense de *En la carretera*, de Jack Kerouac.

LA MUJER EUNUCO
GERMAINE GREER

AUSTRALIA Y REINO UNIDO (1970)

La publicación de *The Female Eunuch* alzó a Germaine Greer (n. 1939), escritora y feminista australiana, como una de las voces fundamentales de la segunda ola del feminismo. En la línea de escritoras como Simone de Beauvoir (p. 236) y Betty Friedan (p. 237), Greer cuestionaba el rol de las mujeres en la sociedad en una época en la que no podían acceder a una hipoteca y ni siquiera comprar un coche a menos que sus esposos o sus padres refrendasen los documentos. Para Greer, la represión aceptada por las mujeres suponía para ellas una castración emocional, sexual e intelectual. El libro, famoso por su emblemática y chocante portada con un torso de mujer colgando, suscitó un acalorado debate a escala mundial, y fue objeto de críticas y elogios. *La mujer eunuco* fue un éxito de ventas inmediato, y a principios de 1971 su segunda tirada ya estaba agotada.

MODOS DE VER
JOHN BERGER

REINO UNIDO (1972)

El innovador libro *Ways of Seeing*, del escritor, artista y crítico de arte John Berger (1926-2017), surgió a raíz de la serie de televisión homónima sobre la naturaleza del arte emitida por la BBC. Es una introducción al estudio de la imagen y se compone de siete ensayos: cuatro de ellos combinan palabras e imágenes, y tres solo presentan imágenes. El libro aspiraba a cambiar el modo de percibir el arte, y tuvo una enorme influencia en este sentido.

VIGILAR Y CASTIGAR
MICHEL FOUCAULT

FRANCIA (1975)

En *Surveiller et punir: naissance de la prison*, el historiador y filósofo francés Michel Foucault (1926-1984) recorre la historia del sistema penitenciario en la Europa occidental. Foucault examina la evolución del sistema penal, desde las mazmorras de los castillos medievales y la brutalidad de las cárceles y el castigo corporal y capital del siglo XVIII hasta las formas modernas, más «suaves», de disciplina o corrección por medio del encarcelamiento. En *Vigilar y castigar: nacimiento de la prisión*, Foucault defendía que las múltiples reformas hechas a lo largo del tiempo solo pretendían alcanzar unos medios de control más eficaces, y no mejorar el bienestar de los prisioneros.

ORIENTALISMO
EDWARD SAID

EE UU (1978)

Orientalism, revolucionario libro del palestino-estadounidense Edward Said (1935-2003), es uno de los textos académicos más influyentes del siglo XX. Para Said, el ámbito académico del orientalismo (el estudio occidental de Oriente o de las sociedades y pueblos de Asia, del norte de África y de Oriente Próximo) era producto de una ideología imperialista sesgada que creaba falsos estereotipos para justificar y reafirmar la superioridad occidental y las políticas coloniales, y con este libro redefinió el modo de entender el colonialismo en el mundo académico. Su influencia en el desarrollo de la teoría literaria y la crítica cultural en el campo de los estudios de Oriente Próximo aún perdura, y se considera un texto fundacional del estudio del poscolonialismo.

◄ GAIA
JAMES LOVELOCK

REINO UNIDO (1979)

En este famoso libro de ciencia, subtitulado *Una nueva visión de la vida sobre la Tierra*, el químico inglés James Lovelock (n. 1919) expone las líneas generales de su hipótesis de Gaia para un público lector general. La teoría de Lovelock, propuesta por primera vez en revistas científicas en 1972, postulaba que todos los organismos de la Tierra (vivos o no) forman parte de un sistema integral que se autorregula y mantiene las condiciones idóneas para que la vida prospere. Pese a una acogida inicialmente escéptica, hoy el principio de Gaia está reconocido como una teoría científica aceptada. Basándose en su propuesta, Lovelock realizó varias predicciones que han resultado ser correctas, como la del calentamiento global. Lovelock escribió *Gaia* en los albores del movimiento ecologista, y desde entonces ha desarrollado más libros sobre su hipótesis, como, por ejemplo, *La venganza de la Tierra*.

LOS GUARDIANES DE LA LIBERTAD
NOAM CHOMSKY Y EDWARD S. HERMAN

EE UU (1988)

En el ensayo *Manufacturing Consent* (publicado en castellano como *Los guardianes de la libertad*), el lingüista teórico Noam Chomsky (n. 1928) y el economista Edward S. Herman (n. 1925) formulan un ataque contra los medios de comunicación de masas. Los autores estudian los indicios que sugieren que los medios de comunicación de masas mayoritarios (propiedad de las corporaciones) trabajan para favorecer los intereses financieros y políticos de las compañías a las que pertenecen, o bien de los anunciantes que les brindan apoyo económico. Esta crítica sin precedentes a lo que Chomsky llamaba «el modelo de propaganda de los medios de comunicación» minó el concepto occidental de la libertad de prensa.

HISTORIA DEL TIEMPO
STEPHEN HAWKING

REINO UNIDO (1988)

Obra fundamental del físico británico Stephen Hawking (1942-2018), *A Brief History of Time: From Big Bang to Black Holes* (*Historia del tiempo: del Big Bang a los agujeros negros*) está dirigida a un público lector no científico. Sin emplear tecnicismos, Hawking explicó la estructura, el origen y el desarrollo del universo, así como el destino que le auguraba. El libro trata algunas de las preguntas más desconcertantes con respecto al espacio y al tiempo, como la teoría del Big Bang, la expansión del universo, la teoría cuántica y la relatividad general,

Cubierta de la primera edición de *Gaia* de James Lovelock.

así como las teorías de Hawking sobre los agujeros negros. El mayor mérito de Hawking fue presentar temas de gran complejidad de una forma accesible para el gran público. Se vendieron más de diez millones de ejemplares en 20 años, y el libro fue traducido a 40 idiomas. En 2005 publicó una versión abreviada, *Brevísima historia del tiempo*, en colaboración con el escritor científico estadounidense Leonard Mlodinow (n. 1954).

HARRY POTTER Y LA PIEDRA FILOSOFAL
J.K. ROWLING

REINO UNIDO (1997)

Harry Potter and the Philosopher's Stone fue la primera novela de una serie que se convirtió en un fenómeno editorial y lanzó la carrera de la escritora Joanne (J.K.) Rowling (n. 1965). La serie narra el paso de la infancia a la vida adulta de un mago y sus amigos en el Colegio Hogwarts de Magia y Hechicería. A la primera novela le siguieron otras seis, la última de ellas, *Harry Potter y las reliquias de la muerte* (2007), batió récords históricos de ventas, con 11 millones de ejemplares vendidos en las primeras 24 horas. Las aventuras de Harry Potter se publicaban de forma simultánea en ediciones para niños y para adultos (distinguidas por unas cubiertas más sofisticadas), y han sido traducidas a más de 65 idiomas, entre ellos, el latín y el griego clásico. En su momento las fechas de publicación se programaron para coincidir con las vacaciones de verano y evitar así el absentismo escolar.

▶ FABRICAR HISTORIAS
CHRIS WARE

EE UU (2012)

La «novela» gráfica *Building Stories*, del estadounidense Chris Ware (n. 1967), es única. Presentada en una caja a modo de juego, contiene 14 elementos impresos independientes (como panfletos, periódicos, tiras cómicas y carteles) que, combinados, representan gráficamente la vida de tres grupos de habitantes de un bloque de apartamentos de tres pisos de Chicago (principalmente desde un punto de vista femenino) y la de una

Cubierta de la caja de *Fabricar historias* de Chris Ware.

abeja, el único personaje masculino del libro. Cada uno de los 14 elementos puede leerse en cualquier orden, incluso funcionan independientemente, pero se combinan para crear una compleja historia de varias capas sobre la pérdida y la soledad. Ware está considerado uno de los pioneros de este género experimental, y *Fabricar historias* ha recibido numerosos galardones.

THE DRINKABLE BOOK
WATERISLIFE Y THERESA DANKOVICH

EE UU

Este «libro potable», un manual para sanear el agua impreso en 3-D, ha sido ideado por la científica estadounidense Theresa Dankovich y producido en colaboración con la organización sin ánimo de lucro WATERisLIFE.

En parte guía informativa, en parte filtro de agua, *The Drinkable Book* podría aportar agua potable a millones de personas. Sus páginas están impregnadas de nanopartículas de plata y cobre que eliminan las bacterias nocivas y, a la vez, contienen información sobre higiene y salubridad. Cada página puede filtrar 100 litros de agua, y el libro podría abastecer de agua limpia a una persona durante cuatro años.

Índice

Los números en **negrita** remiten a las entradas principales.

P

Agradecimientos

Dorling Kindersley desea expresar su agradecimiento a las siguientes personas por su colaboración en este libro:

Jay Walker, fundador de **The Walker Library**, por permitirnos acceder a su colección.

Angela Coppola, de Coppola Studios, por la fotografía; Ali Collins, Chauney Dunford, Cressida Tuson, Janashree Singha y Sugandha Agrawal por su ayuda editorial; Ray Bryant y Rohit Bhardwaj por su ayuda en el diseño; Tom Morse por la fotografía adicional y el soporte técnico creativo; Steve Crozier por el retoque de imágenes; Joanna Micklem por la revisión del texto; Helen Peters por la elaboración del índice; Roland Smithies, de Luped, por la iconografía; Nishwan Rasool por su ayuda en la búsqueda de imágenes; Syed Mohammad Farhan, Ashok Kumar, Sachin Singh, Neeraj Bhatia, Satish Gaur y Sachin Gupta por la maquetación.

El editor quiere manifestar un agradecimiento especial a las siguientes personas por haber proporcionado imágenes a DK:
John Warnock (rarebookroom.org); Dr. Chris Mullen (por las imágenes de su primera edición de los volúmenes de *Tristram Shandy*).

El editor agradece a las siguientes personas e instituciones el permiso para reproducir sus imágenes:

(Clave: a-arriba; b-abajo; c-centro; e-extremo; i-izquierda; d-derecha; s-superior)

Neuchâtel (si). **U.S. National Library of Medicine, History of Medicine Division:** (cb). **100 Wellcome Images http://creativecommons.org/licenses/by/4.0/:** (si, sc, sd). **102 Alamy:** Vintage Archives (cb). **ETH-Bibliothek Zürich:** Rar 9162 q, http://dx. doi.org/10.3931/e-rara-14459 (si). **102-103 Bridgeman Images:** The University of St. Andrews, Scotland, UK. **104 Alamy:** Universal Art Archive (bc). **Bridgeman Images:** The University of St. Andrews, Scotland, UK (s). **105 Bridgeman Images:** The University of St. Andrews, Scotland, UK (si, sd, b). **106 Bridgeman Images:** The University of St. Andrews, Scotland, UK (c). **107 Bridgeman Images:** The University of St. Andrews, Scotland, UK (sc, sd, c, bc). **108 Alamy:** Vintage Archives (sd). **Bibliothèque Municipale de Lyon, France:** (bc). **109 Getty Images:** Fototeca Storica Nazionale. (i). **110 The Trustees of the British Museum:** (ci, bi). **110-111 The Trustees of the British Museum. 112 The Trustees of the British Museum:** (ci, sd, bi). **113 The Trustees of the British Museum:** (si, cd). **SLUB Dresden:** Mscr. Dresd.R.310 (bd). **114 AF Fotografie:** Private Collection (si, bc, bd). **North Carolina Museum of Art, Raleigh,:** Gift of Mr. and Mrs. James MacLamroc, GL.67.13.3 (cd). **115 Bridgeman Images:** British Library Board. **116 Biblioteca Nacional de España:** CERV / 118 (bi). **ETH-Bibliothek Zürich:** Rar 7063, http://dx.doi. org/10.3931/e-rara-28464 (ci). **Getty Images:** Bettmann (cd). **117 Alamy:** Penrodas Collection (bd). **Biblioteca Nacional de España:** CERV / 118 (bi). **118 The Ohio State University Libraries:** (ci). **Penrodas Collection:** (bi). **119 The Ohio State University Libraries. 120 The Ohio State University Libraries:** (si, bi, bd). **121 The Ohio State University Libraries:** (si, sd). **125 RBG Kew:** (bd). **126 Alamy:** Universal Art Archive (cd). **ETH-Bibliothek Zürich:** Rar 460, http://dx.doi. org/10.3931/e-rara-370 (ci). **© J. Paul Getty Trust. Getty Research Institute, Los Angeles (NA2515):** (bi, bd). **127 © J. Paul Getty Trust. Getty Research Institute, Los Angeles (NA2515):** (s, bi). **128 AF Fotografie:** Private Collection (bd). **Alamy:** Universal Art Archive (cd). **British Library Board:** (bi). **Octavo Corp.:** Folger Shakespeare Library (ci). **129 Alamy:** The British Library Board / Universal Art Archive (b). **Octavo Corp.:** Folger Shakespeare Library (s). **130 Alamy:** Universal Art Archive (ci, bi, bc). **131 Alamy:** Universal Art Archive. **132 AF Fotografie:** Private Collection (cd). **John Carter Brown Library at Brown University:** (ci, bd). **133 Alamy:** North Wind Picture Archives (bd). **John Carter Brown Library at Brown University:** (s). **134 Photo Scala, Florence:** The Morgan Library & Museum / Art Resource, NY (bi). **135 Bibliothèque nationale de France, Paris:** (sd). **136-137 Alamy:** The Natural History Museum. **140 AF Fotografie:** Private Collection (bd). **142-143 Octavo Corp.:** Stanford Library. **142 National Central Library of Rome. Octavo Corp.:** Stanford Library (ci). **144 Alamy:** The Natural History Museum (cb). **Image from the Bidioversity Heritage Library:** Digitized by Missouri Botanical Garden (ci). **144-145 Image from the Biodiversity Heritage Library:** Digitized by Missouri Botanical Garden. **146 Getty Images:** Heritage Images (bi). **University of Virginia:** Albert and Shirley Small Special Collections Library (ci, bc). **146-147 Getty Images:** Science & Society Picture Library. **148 Alamy:** Universal Art Archive (si, bi). **Getty Images:** DEA PICTURE LIBRARY (bd). **149 Alamy:** Universal Art Archive (i). **150 Getty Images:** Rischgitz (ci). **152 AF Fotografie:** Private Collection (i, d). **153 AF Fotografie:** Private Collection (si, sd, bi, bd). **154 AF Fotografie:** Private Collection (bi, bd). **Getty Images:** Design Pics (cd). **Le Scriptorium d'Albi, France:** (ci). **155 AF Fotografie:** Private Collection (s, bi). **156 Alamy:** ILN (cd). **Dr Chris Mullen, The Visual Telling of Stories:** (ci). **Dr Chris Mullen, The Visual Telling of Stories:** (bd). **158 Dr Chris Mullen, The Visual Telling of Stories:** (s, bd). **159 Dr Chris Mullen, The Visual Telling of Stories:** (si, sd, ci, bd). **160-161 Octavo Corp.:** Bodleian Library, University of Oxford. **160 Octavo Corp.:** Bodleian Library, University of Oxford (ci, bi, bd). **161 Octavo Corp.:** Bodleian Library, University of Oxford (c). **162 Boston Public Library:** Rare Books Department (ci, bi, bd). **Getty Images:** Hulton Archive (cd). **163 Boston Public Library:** Rare Books Department. **164 Alamy:** Universal Art Archive (ci, cb, bd). **165 AF Fotografie:** Private Collection (cd). **Alamy:** Universal Art Archive (s). **166 AF Fotografie:** Private Collection (cd). **Octavo Corp.:** Library of Congress, Rare Book and Special Coll. Div. (bd, ci). **167 British Library Board. 168 Getty Images:** De Agostini Picture Library (b). **Octavo Corp.:** Library of Congress, Rare Book and Special Coll. Div. (s). **169 Octavo Corp.:** Library of Congress, Rare Book and Special Coll. Div.. **170-171 Alamy:** The Natural History Museum. **170 Bridgeman Images:** Christie's Images (ci). **172 Alamy:** Chronicle (cb); The Natural History Museum (si, ci). **174 Bridgeman Images:** Musee Valentin Hauy, Paris, France / Archives Charmet (bc, bd). **Courtesy of Perkins School for the Blind Archives:** (bi). **Getty Images:** Universal History Archive (cd). **175 Bridgeman Images:** PVDE (bd). **Courtesy of Perkins School for the Blind Archives:** (s, bi). **176 Harold B. Lee Library, Brigham Young University:** (bd). **The Stapleton Collection: University of California Libraries:** (bi, bc). **177 Penrodas Collection:** (bi). **The Stapleton Collection:** (s). **178 The Stapleton Collection:** (bd, bi, cd). **179 AF Fotografie:** Private Collection (bd). **The Stapleton Collection:** (s). **180-181 Darnley Fine Art / darnleyfineart.com. 180 Donald A Heald Rare Books:** (ci). **The Stapleton Collection:** (sd). **182 AF Fotografie:** Private Collection (bc). **Alamy:** AF Fotografie (cb). **Andrew Clayton-Payne:** (sc). **Library of Congress, Washington, D.C.:** 3g04054u (c). **183 Getty Images:** De Agostini Picture Library. **184 AF Fotografie:** Private Collection (sc, c, ci). **Darnley Fine Art / darnleyfineart.com:** (bc). **184-185 The Stapleton Collection. 186 Alamy:** Universal Art Archive (cd). **New York Public Library:** Spencer Collection

(bd, ci). **187 New York Public Library:** Spencer Collection. **188 New York Public Library:** Spencer Collection. **189 Harry Ransom Center, The University of Texas at Austin:** (cd). **New York Public Library:** Spencer Collection (si, bi, bd). **190 AF Fotografie:** Private Collection (bi, bd, ci). **Getty Images:** Heritage Images (cd). **191 AF Fotografie:** Private Collection (s, bi, bd). **192 Alamy:** Universal Art Archive (cd). **Special Collections of Drew University Library:** (ci, bi, bc, bd). **193 AF Fotografie:** Private Collection (bc, bd). **Library of Congress, Washington, D.C.:** 03023679 (ci, s, bi). **194 Image from the Biodivzersity Heritage Library:** Digitized by Smithsonian Libraries (bd, ci). **The Darwin Archive, Cambridge University Library:** (bi, bc). **195 Image from the Biodiversity Heritage Library:** Digitized by Smithsonian Libraries (s). **Penrodas Collection:** (bd). **196 Alamy:** Private Collection (cda); Universal Art Archive (bi, bd). **197 Alamy:** Universal Art Archive. **198 Alamy:** Universal Art Archive (si, sc). **199 AF Fotografie:** Private Collection (sd). **Alamy:** AF Fotografie (bc, bd). **200 Alamy:** Everett Collection Historical (bi). **The Stapleton Collection:** (cd). **The Master and Fellows of Trinity College, Cambridge:** (ci, bd). **201 AF Fotografie:** Private Collection (bd). **The Master and Fellows of Trinity College, Cambridge:** (s). **202 Alamy:** Ciassic Image (cd). **Octavo Corp.:** Bridwell Library, Southern Methodist University (ci, bd). **203 Octavo Corp.:** Bridwell Library, Southern Methodist University (c). **204 Octavo Corp.:** Bridwell Library, Southern Methodist University. **205 Bridgeman Images:** British Library Board (bd). **Octavo Corp.:** Bridwell Library, Southern Methodist University (s). **206-207 Octavo Corp.:** Bridwell Library, Southern Methodist University. **208 Alamy:** AF Fotografie (cd). **Bibliothèque nationale de France, Paris:** département Réserve des livres rares, RESFOL-NFY-130 (bi, bd). **Getty Images:** Mondadori Portfolio (ci). **209 Bibliothèque nationale de France, Paris:** département Réserve des livres rares, RESFOL-NFY-130 (cd). **Getty Images:** Mondadori Portfolio (s). **210 Alamy:** Granger Historical Picture Archive (bi, bc). **211 Bridgeman Images:** De Agostini Picture Library / G. De Vecchi (sd). **212 Bibliothèque nationale de France, Paris:** (si, sc). **213 Penrodas Collection. 214-215 Roland Smithies / luped.com:** © 2012 BUILDING STORIES by Chris Ware published by Jonathan Cape. All rights reserved.. **217 Library of Congress, Washington, D.C.:** 3c03205u (bd). **218 AF Fotografie:** Private Collection (ci). **Courtesy Frederick Warne & Co.:** National Trust (cd); Victoria and Albert Museum (bi, bd). **219 AF Fotografie:** Private Collection (bi). **Courtesy Frederick Warne & Co.:** (s). **220 Courtesy Frederick Warne & Co.:** (si). **222 SLUB / Deutsche Fotothek:** (cb). **The Stapleton Collection:** Private Collection (ci, bi). **223 The Stapleton Collection:** Private Collection (s, bi). **224 The Stapleton Collection:** Private Collection (b). **225 President and Fellows of Harvard College:** Houghton Library (bd). **The Stapleton Collection:** Private Collection (si). **226 akg-images:** (bc). **Getty Images:** Culture Club (cd). **Octavo Corp.:** Warnock Library (ci). **227 Octavo Corp.:** Warnock Library (c). **228 Alamy:** Penrodas Collection (cd). **Photo Scala, Florence:** The Museum of Modern Art, New York (bi, bd, ci). **229 Photo Scala, Florence:** The Museum of Modern Art, New York (si, c, bi). **230 AF Fotografie:** (bc). **Getty Images:** Hulton Deutsch (cd). **Science & Society Picture Library:** National Railway Museum (bi). **230-231 PENGUIN and the Penguin logo are trademarks of Penguin Books Ltd. 232-233 Getty Images:** Anne Frank Fonds Basel (b, s). **232 Alamy:** Heritage Image Partnership Ltd (si). **Rex Shutterstock:** (bi). **233 AF Fotografie:** Private Collection (bd). **234 Alamy:** A. T. Willett (ci). **Getty Images:** Keystone-France (cd). **235 Getty Images:** Roger Viollet (bd). **236 ©** 1943 LE DEUXIEME SEXE by Simone de Beauvoir published by Éditions Gallimard. All rights reserved. **Getty Images:** Hulton Deutsch (cd). **237** From THE FEMININE MYSTIQUE by Betty Friedan. Copyright © 1983, 1974, 1973, 1963 by Betty Friedan. Used by permission of W.W. Norton & Company, Inc. **237 Alamy:** Universal Art Archive (sd). **238 Getty Images:** Stock Montage (cd). **238-239** Photographs and quotations from SILENT SPRING by Rachel Carson: Copyright © 1962 by Rachel L. Carson, renewed 1990 by Roger Christie. Used by permission of Frances Collin, Trustee and Houghton Mifflin Harcourt Publishing Company. All rights reserved. **239 Science Photo Library:** CDC (bd). **240 AF Fotografie:** Private Collection (bc). **Getty Images:** Rolls Press / Popperfoto (cd). **New York Public Library:** General Research Division (bd, bi). **241 Alamy:** CharlineX China Collection (bd). **Courtesy of the Thomas Fisher Rare Book Library, University of Toronto:** (s). **New York Public Library:** General Research Division (bc, bi, ebi). **242 Bridgeman Images:** Private Collection / Christie's Images (sd). **243 AF Fotografie:** Private Collection (bd). **244 AF Fotografie:** © 1979 GAIA: A NEW LOOK AT LIFE ON EARTH by James E. Lovelock. Used by permission of Oxford University Press. (bi). **245 Roland Smithies / luped.com:** © 2012 BUILDING STORIES by Chris Ware. Used by permission of Jonathan Cape.. **246-247 Bridgeman Images:** Boltin Picture Library

Las demás imágenes © Dorling Kindersley

Para más información, consulte:
www.dkimages.com